미야자키 하야오가 그린
스튜디오 지브리 연하장 1997~2008

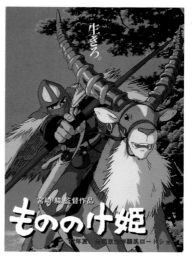

1997년 연하장은 영화 『모노노케 히메』의 제1탄 포스터의 셀화를 사용 (원화／ 미야자키 하야오).
1999년의 연하장은 같은 해 공개된 영화 『이웃집 야마다군』의 도안이기에 여기에 싣지 않는다.

「ぼくも出演します」大根の神さま
千と千尋の神隠し

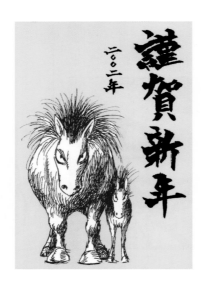

謹賀新年
2004

A
HAPPY
NEW YEAR
2003

賀正
STUDIO GHIBLI
2005

반환점

1997-2008

미야자키 하야오

반환점 1997-2008

미야자키 하야오 지음

황의웅 옮김 | **박인하** 감수

대원씨아이

토토로에서
타타라인으로

이번에 두 권으로 묶인 책 중 후속편이 『반환점』이다. 첫 권인 『출발점』은 책이 묶인 시점이 (일본 기준) 1996년이다. 그러다 보니 책의 출간 시점부터 잡아도 10년 이상의 거리가 있다. 책에 수록된 원고를 기준으로 삼으면 그 거리는 더 멀어진다. 어쩌면 독자들에게도 그만큼의 거리가 있을 수 있는 책이었다.

하지만, 『반환점』은 근거리의 이야기다. 『반환점』에는 애니메이션 『모노노케 히메』, 『센과 치히로의 행방불명』, 『하울의 움직이는 성』, 『벼랑 위의 포뇨』에 대한 이야기와 미야자키 하야오가 돌아본 자신의 삶에 관한 이야기가 수록되어 있다. 이를 다시 구분하면 『모노노케 히메』에 대한 이야기와 그리고 나머지 이야기들로 나뉜다. 『모노노케 히메』에 대한 이야기는 무려 200쪽 가량의 분량으로, 책 전체의 1/2을 차지하고 있다. 그만큼 『모노노케 히메』는 미야자키 하야오 애니메이션에 '반환점'의 역할을 한 작품이다.

미야자키 하야오 감독은 1992년 『붉은 돼지』 이후 감독이 아닌 프로듀서 등으로 스튜디오 지브리의 애니메이션 제작에 참여했다. 1996년, 1993년 자신이 출간한 그림책 『모노노케 히메』를 원안으로 애니메이션 기획·제작을 지휘한다. 스튜디오 지브리 애니메이션의 5연속 1위 등극이라는 놀라운 흥행 성적을 기반으로 제작된 『모노노케 히메』는 무려 20억 엔의 제작비가 투여되고 14만 장의 동화를 사용한 133분의 대작으로 개봉된다. 제작 당시 미야자키 하야오 감독은 작품의 기획서를 직접 쓴 건 물론, 원화 한 장 한 장까지 꼼꼼히 체크하며 작품을 완성했다. 이런 고된 방식은 이번이 마지막이라고 이야기할 정도로 혼신의 힘을 다해 제작된 애니메이션은 그만큼 큰 반향을 불러일으켰

다. 1997년 7월 12일 개봉한 『모노노케 히메』는 해를 넘겨 1998년까지 일본인 10명 중 1명이 관람해야 도달할 수 있는 1,300만 명의 관객을 동원했다.

『모노노케 히메』는 이전까지 미야자키 하야오 감독의 작품과 전혀 다른 작품처럼 보인다. 우선 배경이 한 번도 다루지 않았던 시대. 1천 년 전 무로마치 시대 조엽수림을 배경으로 자연과 사람의 투쟁을 그린다. 『이웃집 토토로』에서 나오는 일본 숲의 정령은 인간과 함께하는 친근한 존재였으나, 『모노노케 히메』에서 등장하는 신은 미야자키 하야오 감독의 표현대로 "난폭한 산의 신"이다. 난폭한 산의 신들과 인간의 접근을 허락하지 않는 숲 그리고 개척하고 노동하는 인간들과 그들이 일하는 타타라 마을. 미야자키 하야오 감독은 풍경이 아닌 생존과 갈등의 공간으로 숲을 보여준다. 일본인에게 익숙한 시대극의 상식을 뛰어넘어, 생동감이 살아있는 시대로 돌아가 인간의 삶을 보여준 『모노노케 히메』는 우리에게 "살아라!"는 강력한 메시지를 전달한다. 토토로에서 타타라로, 같은 방향이지만 한발 더 인간의 모습으로 들어왔다.

낯설지만 결국에는 '반환점'이 된 『모노노케 히메』는 많은 화제가 되었고, 미야자키 하야오 감독도 적극 그 화제의 중심에 섰다. 그 결과 『반환점』에는 『모노노케 히메』와 관련된 많은 분량의 인터뷰가 실려 있다. 자신의 분야에서 일정한 위치에 도달한 거장들의 인터뷰는 늘 탄탄하고 생생하다. 퇴고를 거듭한 글보다 오히려 그의 진짜 생각을 엿볼 수 있기도 하다. 한참을 읽다 보면 마치 내가 인터뷰어가 된 듯하고, 또 어느 여러 명이 나오는 대담은 생생한 토크쇼를 듣고 있는 느낌이다.

한 장 한 장 미야자키 하야오 감독의 육성을 따라가다 보면, 어느새 그가 하고 싶은 이야기들이 내 귓전에 맴돈다. "인간의 눈으로 자연을 보지 말고, 벌레가 됐다는 생각으로 공간을 날아서, 예를 들면 한 장의 나뭇잎 위에 앉아본다면 무엇이 보일까 하고 생각해보는 것도 좋겠네요. 분명 다른 세계가 보일 겁니다. 그런 시선에서 보이는 자연을 손에 넣는 것으로, 우리는 자연관을 바꿀 수는 없어도, 키울 수는 있을 겁니다."(42쪽)

1,000여 페이지에 이르는 『출발점』과 『반환점』. 두 권의 책에서 미야자키 하야오 감독의 고집스러운 육성을 들을 수 있었다. 굵은 뿔테 안경 뒤의 눈빛이 말해 주는 것처럼 그는 고집스러운 예술가다. 구체적으로 비교해보면 훨씬 이해가 빠르다. 월트 디즈니는 혁신가이자 사업가였다. 반면 만화의 신으로 불리는 데즈카 오사무 작가는 늘 새로운 무언가를 빨리 해 내려는 혁신가이자, 자신이 창조한 수많은 이야기를 여러 사람에게 들려주고 싶어 했던 스토리텔러였다. 그래서 단돈 50만 엔에 매주 TV 시리즈 애니메이션을 제작하는 일을 시작해버린 것이다. 스스로 잡지를 내기도 하고, 성인용 극장판 애니메이션을 만들기도 한다.

하지만 미야자키 하야오 감독은 전형적인 일본의 장인이다. 다른 곳에 절대 눈을 돌리지 않는다. 도에이 동화에서 시작해 처음부터 차근차근 전진했다. 그래서 그는 아주 작은 일이라도 "전력투구"한다. "아무리 재미없는 일이라도 무엇인가 발견을 하고 조금이라도 전진"하려고 한다. "그렇게 하지 않으면, 정

말 중요한 일을 만났을 때 힘을 발휘하지 '못'하기" 때문이다.(132쪽) 일본 애니메이션의 현재를 비판하며 "만화를 원천"으로 하고 있고, 표현방법의 특징이 "정념이 중심"이라고 이야기한다. 때문에 "공간과 시간이 자유롭게 왜곡돼서, 즉 리얼리즘이 없다"고 비판한다. 그에게 있어 애니메이션이란 "시골 할아버지가 처음 봐도 그 나름대로 알 수 있는 표현"으로 된 영화여야 한다.(75쪽) 아주 작은 일에도 전력투구하는 정신, 자신의 작업에 대해 타협하지 않는 정신. 미야자키 하야오 감독이 지닌 장인의 정신이다.

미야자키 하야오는 일본의 장인답게 끈기와 노력을 통해 작품을 만든다. 끈기와 노력은 특유의 창의력으로 변화하고, 그 결과 기존 일본 애니메이션과도 다르고, 디즈니 애니메이션과도 다른 자신의 작품 세계를 창조했다. 그리고 그 바통을 이어갈 사람은 바로 우리다.

『출발점』 그리고 『반환점』은 미야자키 하야오의 작품을 이야기하는 책이 아니다. 자연과 인간을 대하는 거장의 겸손한 자세를 배우는 책이다. 그 안에서 경이로운 장인의 창의성을 배우는 책이다.

박인하 청강문화산업대학교 교수

숲,
전쟁,
아이들

『반환점』은 『출발점』의 속편 격으로 나온 책이다. 『출발점』 출간 이후 12년이 지났기 때문인지 출판한 곳도 다르다. 하지만 내용의 흐름만은 속편이란 취지에 걸맞은 이야기들로 무난하게 이어진다.

『반환점』은 1997년 개봉된 『모노노케 히메』부터 『센과 치히로의 행방불명』, 『하울의 움직이는 성』, 『벼랑 위의 포뇨』까지의 작품 제목들로 네 개의 큰 장으로 이루어졌다. 이 가운데 『모노노케 히메』의 장이 전체의 절반에 육박할 정도로 분량이 가장 많다. 일본영화사상 처음으로 1천만 명 이상의 관객을 동원하는 등 놀라운 업적을 이루었으니, 미야자키 하야오 감독이 자신의 생각을 피력할 기회가 전보다 훨씬 늘었을 터이다.

『출발점』에 비해 이야기의 분량은 적지만 그 밀도는 훨씬 높다. 지적이고 감정적 시야가 훨씬 넓어진 면도 엿볼 수 있다. 그 사이에 쌓인 미야자키 하야오 감독의 경험과 관록이 뒷받침하는 듯하다. 작품을 만들어가는 그의 생각도 놀랄 만큼 성숙해져 있다. 『출발점』이 애니메이션을 만들며 세상을 바라봤다면, 『반환점』은 그 반대로 세상을 바라보며 애니메이션을 만든다고 느껴지는 것도 그런 까닭일 듯하다.

『반환점』을 읽는 키워드는 '숲', '전쟁', '아이들'이 아닐까 싶다. 숲은 과거, 전쟁은 현재, 아이들은 미래를 대변하는 테마로서, 그의 이야기 속에서 끊임없이 되풀이된다. 점점 물질화하는 세상 속에서 이 세 가지는 그를 외로이 고뇌하게 하는 동시에 창작열을 불태우게 하는 원천으로 다가온다.

반면, 속사포처럼 주체할 수 없는 입담은 여전하다. 특히 인터뷰와 대담은 『출발점』보다 훨씬 더 많은데, 그의 구술은 정리되지 않은 채 토씨 하나 빼놓지 않고 그대로 실려 있다. 그런 끓어오르는 이야기들을 어떻게 잘 정리할지가 번역의 난제이기도 했다. 또한, 좀체 알아보기 어려운 그의 친필메모는 일본인 친구의 도움이 없었다면 온전히 번역하기는 어려웠을 것이다.

현재 다른 애니메이션 영화 감독들의 경우와 비교하면, 이 책의 제목은 '반환점'이 아니라 '종착점'이 되어야 맞다. 예순을 넘어 일흔을 향하는……, 손자들 재롱을 보거나 후배들 격려나 할 연령대의 이야기이기 때문이다. 하지만 그런 노쇠한 나이에도 그는 현역으로 필드에서 여전히 뛰고 있다. 은퇴해야 할 마라토너가 느린 걸음으로 반환점을 쉼 없이 돌고 있었다고 생각하니 왠지 숙연해진다.

그렇다면 마지막 권이 될 일명 『종착점』은 언제쯤 읽어볼 수 있을까? 시기는 아무도 모르지만, 이 하나만큼은 확실할 듯싶다. 그 책이 늦게 나오면 늦게 나올수록 좋다는 것! 우리를 행복하게 해주는 그의 애니메이션 영화를 좀 더 볼 수 있을 테니…….

2012년 겨울 황의웅

Contents

제2장 『센과 치히로의 행방불명』(2001)

『모노노케 히메』

(1997)

난폭한 신들과 인간의 전쟁

이 작품에는 시대극에 보통 등장하는 무사, 영주, 농민은 거의 나오지 않는다.

　설령 등장한다 해도 조역 중의 조역일 뿐이다. 주요 주인공들은 역사의 무대에 모습을 보이지 않는 사람들과 난폭한 산의 신들이다. 타타라 마을이라고 불리는 제철집단의 기술자, 노무자, 대장장이, 사금 캐는 사람, 숯 굽는 사람, 마부 또는 소치기 운송인들. 그들은 무장도 하면서 공장제 수공업이라고도 할 수 있는 독자적인 조직을 만들고 있다.

　인간들과 대칭되는 난폭한 신들은 들개, 멧돼지, 곰의 모습으로 등장한다. 이야기의 핵심이 되는 시시가미란 인간의 얼굴과 짐승의 몸, 나무 뿔을 가진 그야말로 상상 속의 동물이다.

　주인공 소년은 야마토 정권에 멸망해 고대에 모습을 갖춘 에미시 족의 후예이고, 소녀는 굳이 비슷한 걸 찾는다면 조몬 시대의 어느 토우를 닮았다고 할 수 있다.

　주요 무대는 인간의 접근을 허락하지 않는 신들의 숲과 철을 만드는 성곽 같은 타타라 마을이다.

　종래의 시대극 무대인 성, 마을, 논밭을 가진 농촌은 먼 풍경에 지나지 않는다. 오히려 댐이 없고 숲이 울창하고 인구가 아주 적은 시대의 일본풍경, 심산유곡, 풍부하고 맑은 물줄기, 돌멩이 없는 좁은 흙길, 많은 새들, 짐승, 벌레 등 순도 높은 자연을 재현하고자 한다.

　이런 설정의 목적은 종래 시대극의 상식, 선입관, 편견에 구애받지 않고 보다 자유로운 인물들을 형상화하기 위해서다. 최근의 역사학, 민속학, 고고학에

의해 일반인에게 유포된 이미지보다 이 나라에 훨씬 풍요롭고 다양한 역사가 있었다는 사실이 밝혀졌다. 시대극의 빈약함은 대부분 영화의 연기에 의해 만들어진 것이다. 이 작품이 무대로 삼는 무로마치 시대는 혼란과 역동이 일상화된 세계였다. 남북조에서 이어진 하극상, 화려한 기풍, 도적의 횡행, 새로운 예술의 혼돈 속에서 오늘의 일본이 형성되어가는 시대이다. 전국물처럼 상비군이 조직전을 벌이는 시대와는 다르고, 목숨을 건 강렬한 가마쿠라 무사의 시대와도 다르다.

훨씬 더 애매한 유동기, 무사와 백성의 구별이 확실치 않고 장인의 그림에 여성이 등장하듯 보다 너그럽고 자유로웠다. 이런 시대, 사람들 생사의 윤곽은 확실했다. 사람은 살고 사랑하고 미워하고 일하고 죽었다. 인생은 애매하지 않았다.

21세기 혼돈의 시대를 맞아 이 작품을 만드는 의미는 거기에 있다.

세계 전체의 문제를 해결하려는 것이 아니다. 난폭한 신들과 인간과의 전쟁에서 해피엔드는 있을 수 없기 때문이다. 하지만 증오와 살육의 한가운데서도 삶에 가치를 둘 수는 있다. 멋진 만남이나 아름다운 것은 존재할 수 있다.

증오를 그리지만 그건 좀 더 소중한 것을 그리기 위해서다.

저주를 그리는 건 해방의 기쁨을 그리기 위해서다.

그려야 할 것은 소년과 소녀에 대한 이해이며 소녀가 소년에게 마음을 열어가는 과정이다.

소녀는 마지막에 소년에게 이렇게 말할 것이다.

"아시타카는 좋아해. 하지만 인간을 용서할 순 없어."라고.

소년은 미소 지으며 말할 것이다.

"그래도 좋아. 나와 함께 살아줘."라고.

그런 영화를 만들고 싶다.

(『모노노케 히메』 기획서 〈1995년 4월 15일〉에서. 영화팸플릿 〈도호 1997년 7월 12일 발행〉에 수록)

모노노케 히메

팽팽하게 당겨진 활의 떨리는 현이여
달빛에 빛나는 그대의 마음

날카롭게 갈린 칼날의 아름다운
그 끝을 닮은 너의 옆얼굴의
슬픔과 분노 속에 깃든 진실을 아는 것은
숲의 작은 모노노케들뿐

아시타카 셋키

셋키란

풀숲에 묻혀있으면서 귀에서 귀로 전해지는 이야기

정사에는 남지 않은, 변경의 땅에서 살았던 한 젊은이의 이야기를

사람들은 언제까지나 잊지 않고 대대로 전해왔다

아시타카라 불렸던 그 젊은이가

얼마나 늠름하고 용맹했던가를……

잔혹한 운명에 조롱당하면서도

얼마나 깊이 사람들과 숲을 사랑했는지를……

그 눈동자가 얼마나 맑았는지를……

산에 사는 인내심 강한 사람들은 힘겨운 생활 속에서

수없이 되풀이하며 아이들에게 대대로 전했다

아시타카처럼 되라고

아시타카처럼 살라고……

사라진 민족

깊은 숲으로 이 섬이 뒤덮였을 무렵
동쪽 끝 너도밤나무와 졸참나무가 우거진 땅에
긍지 높은 사람들이 살고 있었다
남자들은 전설이 된 커다란 영양을 타고
비취화살촉이 달린 활을 쏘며
한없이 용맹하게 산과 들을 내달렸다
여자들은 곱디고운 머리채를 땋고 옥으로 몸을 치장했으며
가슴은 풍만하고 우아하게 아름다웠다
사람들은 숲의 신을 숭배하고 숲의 숨결에 귀를 기울이며
숲의 소리를 노래 삼아 살았다

서쪽 땅에서 인간의 신이라 칭하는 힘이 밀려왔을 때
사람들은 용감하게 싸웠다
때로는 싸움에 이겨 장군들을 평지로 밀어내서 창을 약탈했지만
때로는 싸움에 져서 산속 깊이 숨기도 했다
몇 년이고 몇 년이고 싸움은 이어져
서쪽으로부터 힘의 유입은 끊이지 않았고
마침내 사람들은 고향을 버리고 숲 속으로 사라져갔다

이윽고 사람들은 잊힌 역사의 어둠이 덮었다
시간이 흘러 서쪽 왕의 힘이 쇠하고 장군들의 송곳니도 부러져
땅에 증오와 전쟁이 가득 찼을 때
사라진 민족의 아이는 돌아올 것이다
고대 그대로의 옷차림에 커다란 영양을 타고
숲에 대한 경외와 맑디맑은 눈동자를 가지고
저주의 땅을 바람처럼 내달릴 것이다

왜냐하면 사라진 민족의 피는
지금도 사람들 마음속 깊은 곳에 남아있으니까……
억눌리고 잊히며 멸시당하면서도
사람들 속에 분명히 전해져오고 있으니까

타타리가미

난폭한 신은 서쪽 땅에서 왔다
검은 저주의 뱀을 온몸에 감고
닿는 모든 것을 태워버리면서
어둠에서 어둠으로 찾아왔다
산의 옛 신이 인간에게 토벌당하고 숲을 빼앗겼다
커다란 멧돼지의 형상을 한 신은
뼈가 부서지고 살이 썩은 상처의 고통과 분노로 미쳐
산과 계곡을 달리고 달려
땅에 가득 찬 저주와 원한을 모으고 모아
마침내 거대한 재앙신이 되었다

인간 세상의 모든 숙업이 생물의 형상을 취한 것이다
모든 것이 그 분노 앞에서 힘을 잃고
가까이 접근하지도 앞을 막지도 못한 채
그저 숨을 죽이며 지나가기만을 기다리는 수밖에 없다

가련한 옛 신이여
할 수 있다면 평안한 잠을 그대에게 주고 싶다
위대한 산의 신이여

들개 신 모로

녀석의 눈을 들여다봐서는 안 된다
녀석은 너를 절망으로 갈기갈기 찢을 테니
녀석은 너의 마음을 산 채로 잡아먹을 테니
들개 신은 옛 세상의 생존자
은빛 강철 털과 두 개의 꼬리는 태고 신들의 어렴풋한 징표
모로는 있는 그대로인 자연의 한 조각, 세상의 거울
절망은 생명의 본질
잔인함은 생명의 본성
녀석의 온화함은 생명의 온화함

그리고 녀석은 인간한테서 증오를 배운다

에보시 고젠

그 무엇도 두려워하지 않는 강철의 마음

불같은 의지, 약자에 대한 동정과 적에 대한 무자비

새하얀 목덜미와 가는 팔과 강한 힘

스스로 정한 길을 흔들림 없이 나아가는 여자

수하들의 숭배를 한몸에 받으면서도

너는 머나먼 곳을 바라보고 있다

그 눈동자는 미래를 보고 있는 것인가

아니면 일찍이 보았다는 지옥을 지금도 보고 있는 것인가……

코다마들

나타나다 싶으면
따각 따각 따각 웃고는 어느새 사라진다
발밑을 걷고 있다 싶으면
저 멀리 어둠 속에서 웃고 있다

말을 걸면 수줍어하며 가버리고 만다
모르는 척하고 있으면 어느새 달라붙는다

작은 아이들, 숲의 아이들
아아, 너희가 있는 이 숲은 너무도 풍요롭구나

야크

높은 기상의 커다란 영양이여
멸망해가는 종족의 후예여
그대의 다리는 가파른 비탈길을 두려워하지 않고
나는 새처럼 내달린다

나의 그리운 옛 친구여
충실한 짐승이여
그대의 털은 부드럽고
눈빛은 어머니처럼 따뜻하다

자, 땅끝까지 함께 가자

시시가미의 숲

세상이 처음 태어났을 때부터 있었던 숲

정기가 충만한 어둠 깊은 세상에는

인간세상에서는 이미 죽고 없는 생물들이 살아있다

사슴 신이 아직 있는 숲

우뚝 선 나무 같은 뿔,

일렁이는 인간의 얼굴과 사슴의 몸을 가진 신비로운 생물

달과 함께 죽고 초승달과 함께 되살아나

숲이 태어났을 때의 기억과 어린아이의 마음을 가진

잔인하고 아름다운 신, 생과 사를 관장하는 자

그 발굽이 닿는 곳

풀은 싹트고 나무들은 되살아나고

상처 입은 짐승들은 힘을 되찾는다

그 숨결이 닿는 곳

죽음은 쉴 새 없이 찾아와 풀은 시들고

나무는 마르며 짐승들은 죽는다

시시가미가 사는 숲은 생명이 유난히 반짝이는 세계

인간을 거부하는 숲

※이 시들은 『모노노케 히메』의 음악을 담당한 히사이시 조 씨에게 작품이미지를 전하기 위해
미야자키 하야오 감독이 쓴 것입니다.

　　　(『THE ART OF The Princess MONONOKE 모노노케 히메』 도쿠마쇼텐/스튜디오 지브리 컴퍼니

1997년 8월 20일 발행)

『모노노케 히메』의 연출을 이야기하다

숲이 가진 근원적인 힘은
인간의 마음속에도 살아 있다

**이 문을 열면
큰일 날 걸 알면서도
문을 연다**

—— 이번에 『모노노케 히메』를 보면서, 역시 미야자키 씨의 작품은 걸작들뿐이지만, 『바람계곡의 나우시카』, 『이웃집 토토로』, 『모노노케 히메』가 그 중심이라 생각했습니다. 이런 말을 하면 너무 많이 들어서 이미 질렸을지도 모르지만, 이 세 작품은 인간과 자연의 바람직한 관계상을 구명하는 데에 주제가 놓여있죠. 이건 굉장히 현대적인 테마인데, 그런 테마에 몰두하게 된 계기는 무엇이었나요?

미야자키 『나우시카』와 『토토로』를 만들던 때엔 지금보다 조금 더 행복했었죠. 말이 좀 이상하지만요. 영화를 만들 때, 아이들 것을 만들 때에도 생태계 문제를 빼놓고 이야기해선 안 돼요. 그리고 스스로의 마음 중요한 부분에 자신들 주위에 있는 식물이나 물이나 혹은 생물 같은 것들이 항상 무언가 작용을 하고 있으니, 그런 것들은 잊어버리고 인간들만의 문제가 이 세상의 문제라고 생각하는 건 이상하지 않습니까? 그런 문제의식이 있어서 『나우시카』와 『토토로』도 만들게 된 건데, 그 후 상태가 좀 이상해졌어요. 이건 창작상의 일과 정신적인 의미 양쪽인데, 자연은 지키지 않으면 망가진다는 위기의식에서 자신들 주위에 있는 식물은 실로 가냘프고 상처받기 쉬우니 소중히 다뤄야 한다는 식이 되어서, 사람들의 의식이 진정한 자연의 모습에서 멀어지고 말았죠. 그게 '녹색을 위한, 자연을 위한 영화를 만드는 지브리'라는 이상한 브랜드화와 동시에 진행된 거죠. 그걸 깨고 싶다는 의식이 『모노노케 히메』에 있습니다. 자연과 인간의 관계는 좀 더 숙업이라 해야 할 만한 인간존재의 본질에 관련된 문제를 갖

고 있는 겁니다. 그 문제를 알면서도 덮어놓고 마음 편한 부분들만 보여주면서 좀 더 자연을 소중히 합시다, 나무는 자르면 안 됩니다, 같은 말들만 하고 있어 선 '당사는 자연을 위한 기업입니다'라고 선전하는 것과 전혀 다를 게 없다고 생각했습니다.

—— 그건 『나우시카』와 『토토로』 테마의 발전이라고도 할 수 있겠군요.

미야자키 인간과 자연의 관계에 대해 말하자면, 『환경고고학』(마일러 재클리, 가토 신페이 역, 유잔카쿠, 1989년)이나 『녹색 세계사』(상·하, 클라이브 폰딩, 이시 히로유키 외 역, 아사히 신서, 1994년) 등 최근 우수한 문헌들도 나오고 있지만 자연과 인간 사이엔 빼도 박도 못하는 게 있어서, 생산 예정이던 게 파괴당하거나 하나의 문명이 멸망하는 등의 실패를 인류는 반복해왔습니다. 그건 지금까지 지역적으로 이루어졌는데, 지금은 지구 규모로 커지고 있습니다. 그건 선과 악에 대해 얘기하기 전에 인간이 선한 일이라 생각하고 한 일의 결과이니, 그걸 그저 나쁘다고만 정리하기엔 문제가 너무 복잡해 수습되지 않습니다.

하나의 엔터테인먼트로서 그런 소재를 다룬다는 것에 망설임도 있었지만, 여기서 그 문제를 짚어야 한다고 생각했습니다. 문이 있다는 건 알고 있으니까, 그 문으로 들어가면 큰일이 난다는 걸 알고 있다 해도 문을 열고 정면으로 들어가야 하죠. 문제에 정면으로 부딪치지 않고 옆에 있는 화초가 예쁘네요 라고 말만 하는 걸로 괜찮은 걸까, 화초가 예쁘다는 건 이제 됐으니까 정면으로 들어가자, 그런 각오를 굳히고 들어가자, 지금 그 시기가 온 거라 생각해서 『모노노케 히메』에 매달리게 된 겁니다. 그게 엔터테인먼트로서 성립할 수 있는지 등 여러 가지를 포함해 망설임이나 불안은 있었습니다. 그런 역량이 있는지 없는지도요. 굉장히 고민했지만 어쨌든 저지른 거죠. 돌이킬 수 없는 부분도 있지만, 이젠 태도를 확실하게 바꾸는 수밖에 없습니다(웃음).

—— 『모노노케 히메』의 그 테마에 도전한다는 게 어떤 대모험이었는지는 알 것 같은 기분이 듭니다.

미야자키 그런, 그 시대가 지닌 통주저음 같은 형태입니다, 라고 알려진 문제를 아이들은 본능적으로 알고 있을 거라 생각합니다. 자신들은 축복받지 못했

다든지, 자신에게 손해가 되는 일이라면 성미가 가시지 않아 안달이 나는데, 그에 비해 어른들은 명료한 대답을 하나도 주지 않아요. 그곳에 있는 나무를 소중히 하자는 정도의 말밖에 하지 않아요. 그건 감각적으론 이해할 수 있어도 본질적인 문제가 되면 아이들은 아무래도 알 수가 없죠. 이쪽으로 눈을 돌리라고 말한 이상, 그 문제에 대해선 이런 명료한 대답이 있다곤 말하지 못하더라도 이런 식으로 느끼는 영화라면 만들 수 있다고, 만들어야 한다고 생각했습니다. 만들 때엔 전혀 알지 못했고 대상연령도 전혀 생각하지 않았지만, 사실은 초등학생한테 가장 보여주고 싶은 영화였다고 완성피로 시사회 후부터 생각하게 됐습니다. 아이들이 이 영화를 어떤 식으로 인정해 줄 건가. 그저 무서운 괴물들이 많이 나오는 영화로 끝나버릴지도 몰라요. 그래도 괜찮으니 보여주고 싶습니다. 잘 몰라도 괜찮아요. 이 세상엔 모르는 것들이 많으니까요. 몰라도 전혀 창피한 일이 아닙니다. 어쨌든 아이들이 꼭 봐주었으면 하는 영화가 됐다고 지금은 생각합니다. 『토토로』나 『나우시카』를 보며 자란 아이들이 일정한 나이가 됐을 때 그 세계에도 통할 만한 걸로 만들어졌으니, 이 영화를 보고 그 속에 그려진 것에 대해 어떻게 느낄지 그걸 알고 싶습니다.

인간이 선의로 한 일이 큰 문제가 된다

—— 『나우시카』, 『토토로』, 『모노노케 히메』로 시대는 미래, 현대, 과거로 거슬러 올라가는데, 테마의 질은 점점 현대화하고 있죠.

미야자키 그런가요. 나는 사상적으로 말하면 『귀를 기울이면』과 『모노노케 히메』가 같은 기반에 서 있다고 생각하고 있는데요.

—— 어디가 말입니까?

미야자키 『귀를 기울이면』은 여기까지는 말할 수 있다, 여기부터 그 이후에 대해선 언급하지 말자고 확실히 선을 그어두고 만들었습니다. 그때 언급하지 않았던 게 『모노노케 히메』 속에 있는 부분입니다. 나는 콘크리트 위에 사는 인간들이 어떻게 살아갈 건지를 말할 때에 별로 새로운 삶의 방식이 있는 건 아니

고 클래식한 삶의 방식밖에 없다고 생각하기에, 그런 삶의 방식으로도 괜찮다고 지적하고 그런 방식을 살아가는 사람들에게 응원을 보내고 싶었습니다. 그리고 자신들이 사는 세계는 이런 세계이지 않은가 하는 걸 나타내고 싶었어요. 순서는 반대가 됐지만 『귀를 기울이면』과 『모노노케 히메』도 그런 마음으로 만들었습니다.

—— 에보시 고젠이란 여자가, 미야자키 씨가 말하는 어려움을 알면서도 문을 연, 테마를 구현하는 인물이 됐죠. 그 사람은 숲을 깎아 무너뜨리고 타타라바를 만들었어요. 그 점에선 자연을 망가뜨린 나쁜 녀석이지만, 타타라바를 만들어 철을 생산함으로써, 봉건적인 굴레에서 여자들을 해방하고 차별받던 병자들을 인간으로 취급할 수 있게 됐습니다. 그 점에선 선행을 쌓았다고 할 수 있어요. 하지만 또 그 철로 철포를 만들고 인간과 동물을 살육하죠. 이 사람은 좋은 사람이라고도 나쁜 사람이라고도 간단히 정할 순 없겠죠.

미야자키 인간의 역사라는 게 그런 거죠. 전쟁을 한 덕분에 여성들의 직장 진출이 진보하게 되기도 하는 겁니다. 나는 복잡한 부분은 버리고 선과 악에서만 보려고 해도 사물의 본질은 파악할 수 없다고 생각합니다. 그런 생각으로 이 영화를 만들었으니까, 누구를 악역으로 할 건지, 누구를 악역으로 하지 않을 것인지와 같은 구분은 하지 않았습니다.

일단 산(원령공주)과 아시타카는 전혀 손을 더럽히지 않았습니다. 그렇다고는 해도 아직 아이들이니 손이 더럽혀질 정도의 생활을 하진 않았다는 말이지만요. 그와 그녀도 앞으로 그런 생활을 시작할 거고 어려움이 찾아올 것도 예상이 됩니다. 하지만 그 외의 많은 인간들은 이미 손이 더럽혀져 있습니다. 하지만 각각이 그 이유를 갖고 있고 손이 더러워진 것은 배제하면 결말이 난다는 식의 단순한 문제가 아니라서, 그 귀찮은 부분도 끌어안고 살아가야만 합니다. 그래서 자연을 파괴하는 사람이 인간적으론 사실 좋은 사람이기도 하고 그런 겁니다. 악인이 아닌 인간들이 선의에서 근면하게 하는 일들이 사실 큰 문제를 일으키거나 하는 겁니다. 사리사욕에 눈이 멀어 누가 봐도 싫은 사람이 나무를 자르거나 산을 깎거나 이사하야 만을 메우거나 하고 있었다면, 선악의 판단을

하는 건 편했을 테지만요(웃음). 그렇지 않은 부분에 인간이 안고 있는 문제의 복잡함이 있는 거니, 헝클어진 부분을 헝클어진 채 보여주기로 한 겁니다. 의식적으로 그렇게 한 건 아니지만, 끝나보니 그런 영화가 되어있었다는 기분입니다.

—— 헝클어진 부분이, 헝클어진 채로 제출된 부분이 이 영화의 무엇보다 큰 매력이라 생각합니다.

미야자키 그 부분을 초등학생들이 봐주었으면 합니다. 유치원 아이들은 울어버릴지도 모르고요, 잔혹한 장면도 있으니까요. 하지만 나는 목숨에 관련된 문제이니 그건 꼭 그런 문제로 알 수 있도록 그리고 싶었습니다. 다른 한편에선 피의 문제도 무시무시한 거라고만 정리하지 않았으면 좋겠어요. 원령공주는 피에 더럽혀지는 게 아니라 피에 의해 정화된 것이라 생각하고 싶습니다. 동시에 생물들은 인간들에 의해 고통을 받아 무시무시한 저주를 품어 타타리가미(재앙신)가 됩니다. 그런 생물들의 참을 수 없는 마음도 표현하고 싶었어요. 그런 부분을 그려내지 않으면, 인간과 자연의 관계에 대해선 이야기할 수 없다는 생각이 듭니다. 그래서 엔터테인먼트로서 성립할 수 있을지 어떨지도 모르는 채로 달려들었죠.

몸의 모공에서 사악한 것이 빠져나오는 실감이 타타리가미로

—— 타타리가미는 온몸에서 거머리 같은 것들이 빠져나오죠. 그 이미지가 너무 굉장해 정말 미야자키 씨답다고 생각했습니다.

미야자키 그 부분은 이렇게까지 해도 되는 걸까 하면서 그렸습니다. 타타리가미 같은 것이 형태가 있어도 되는 걸까. 줘도 되는 걸까가 아니라, 원래 형태가 없는 거니까요. 형태를 부여하는 것에 스태프들은 모두 망설이고 있었습니다. 제겐 실감이랄까, 경험으로서 있는데 말이에요. 그런 기분이 엄습하는 때가. 스스로는 억누를 수가 없게 되어 감정적으로 폭발하고 몸속에서부터 모공이란 모공 전체로 사악한 것들이 전부 뿜어져 나오는 느낌이 들었던 적이 있어요.

—— 있죠. 저도 느낀 적이 있어요. 그걸 이미지로 한 건가요?

미야자키 그런 경험은 모두 있을 거라고 생각했는데, 대부분 없다는 사실을 알게 됐습니다. 어린 스태프한테 그려달라고 했더니, 그런 공격적인 느낌 없이 오징어먹물스파게티 같은 게 됐거든요(웃음). 하지만 지브리가 키운 젊은 녀석들은 아무리 수고스러워도 해야 하는 일은 한다는 습관이 몸에 배어있어서 그런 귀찮은 것들도 잠자코 해줬답니다.

—— 그걸 움직이는 그림으로 만드는 건 꽤 귀찮으셨겠어요.

미야자키 굉장히 번거롭습니다. 후반, 오코토누시의 끈적끈적함도 굉장히 번거로웠어요. 다들 잘 해줬어요. 사실 밤이 되면 땅에서 나와 근처의 식물들을 함부로 먹어 망쳐놓는 야도충이란 게 있죠?

—— 예.

미야자키 집사람이 매일 밤, 작은 전등을 한 손에 들고 나와서 그 야도충을 퇴치하고 있는데, 이 영화를 보고 당신 참 대단한 걸 만들었네, 저 타타리가미는 야도충들이 자라나온 것 같아요, 라고 말하는 겁니다(웃음).

—— 데이다라봇치라고 하는 것도 엄청난 이미지로 전개되죠?

미야자키 그건 거인 전설에 나오는 겁니다. 너무 커서 일본의 이야기 속에선 받아들여질 수가 없죠. 사도와 에치고를 넘는다든가, 그렇게 너무 커진 거인의 설화가 일본엔 너무 많아요. 사실은 다이타법사(보우시)라고 하는데, 지방에 따라 '다이다라봇치'나 '데이라봇치' 등 부르는 방법이 다른 것 같습니다. 산속 마을에 사는 사람들이 위험한 산과 숲으로 찾아와 거기서 나무를 베고 불을 지피고, 철을 만드는 이상한 사람들, 게다가 그 사람들은 눈이나 팔다리를 잃어버린 사람들이 많았다고 하는데, 그런 사람들을 목격한 것에서 거인전설이라는 게 탄생한 겁니다. 그건 실로 재밌는 이야기임에도 지금까지의 시대극에선 받아들여질 수가 없었어요. 그래서 아무도 영상화하지 않았는데, 그렇다면 우리가 하자고 생각해 그림으로 그려본 겁니다.

—— 숲의 정령인 코다마란 것도 걸작이죠.

미야자키 숲 속에 그런 게 사는 것 같다는 느낌은 누구에게라도 있을 거라 생

각합니다. 그걸 어떻게 표현하느냐가 문제였죠. 숲 속에 있는 여러 생물들이 보인다는 사람이 있어서 그걸 그림으로 그려달라고 했더니 그런 게 만들어진 겁니다. 미즈코 지장 같다고 하는 사람도 있고 귀엽다고 하는 사람도 있습니다. 저는 잘 모르겠지만 작화에서 꽤 재미있게 된 부분도 있죠. 어쨌든 그건 아무것도 하진 않지만 목격자로서 그곳에 있는 존재예요. 자연이란 것은 도움이 되느냐 되지 않느냐는 감각으로 보면, 그 코다마도 도움이 되지 않고 자연은 어느 의미에선 도움이 되지 않는 것들뿐이죠. 그러니까 환경문제는 인간에게 도움이 되니까 남겨두자는 게 아니라, 도움이 되지 않아도 남겨두자는 식으로 생각을 전환하지 않으면 해결되지 않는다고 생각합니다. 도움이 되느냐 안 되느냐를 묻는 사고방식을 어디론가 버려야 해요. 즉, 도움이 되지 않는 것도 아울러 전부가 자연이란 감각이 되어야 한다는 겁니다. 딱히 설교를 하려는 게 아니에요. 자연과 인간의 관계에 대해 꽤 장사를 해왔으니까.『토토로』덕분에 꽤 많이 벌기도 했답니다(웃음). 이 가장 번거롭고 심각한 부분의 문을 열어서 정면으로 맞서 나아가야 한다고, 그런 마음으로 이 영화를 만들었습니다.

지코보는 이 세상에 가득 있는 회사인간이라 생각하고 그린다

—— 똑바로 나아가는 길은 생각 외로 힘들었던 것 같네요.

미야자키 정말 엄청난 방황을 했습니다. 그러니까 전체를 부감해 내려다보는 걸 한 번도 못했어요. 그래서 이 장면을 만들었는데, 이 장면은 정말 필요한 건가 필요하지 않은 건가 부감하면서 판단할 수가 없었습니다. 어쨌든 그림콘티가 끝까지 완성이 안 되어서, 완성된 게 올해(1997년) 정월이었어요. 그게 완성되고 스태프 전원이 아, 이걸로 이 영화는 끝나는구나 하는 생각에 한시름 놓았었다고 합니다(웃음).

제가 그림콘티를 그리고 있을 때는 끝이 보이지 않았겠죠. 그러니까 그림콘티가 완료된 후엔 모두 속도가 상당히 올라가고 행운도 겹쳐져서 절대 시간에 맞지 않을 거라 생각했던 게 모두가 어리둥절해하는 사이에 끝낼 수 있었어요.

울고 떠드는 아수라장도 생략하고 어떤 의미에서 숙연하게 끝낸 거죠. 4월 단계에선 아직 끝이 보이지 않았는데 말이에요. 나는 수염을 기르고 있었는데, 이래선 끝나지 않을 것 같아 수염도 다 깎아버리기도 하고요. 역시 세인으로 돌아가자, 그렇지 않으면 영화는 완성되지 않는다고(웃음). 이렇게 말하면 농담하는 것 같겠지만, 그때는 상당히 진지하게 생각해 수염을 깎은 거였어요. 지금은 다시 기르고 싶어지고 있지만(웃음).

—— 지코보란 인물을 저는 잘 모르겠는데, 그는 어떤 존재였던 걸까요?

미야자키 저는 그가 이 세상에 가장 많은 인간형이라 생각하는데요. 좋은 사람으로, 질문을 하면 친절하게 대답해줍니다. 조직의 인간으로선 그 기능을 제대로 하고 있고요. 조직과 인간 사이에서 분열해 고민하는가 하면, 손익으로 일하니 고민은 하지 않죠. 분열되어있지만 태연하게 있어요. 조직의 명령이 내려오면 선악은 생각하지 않고 명령에 따릅니다. 어쩔 수 없지만 이건 명령이니 따라야 한다는 자세이죠. 하는 일이 위태위태하다는 건 충분히 알고 있어서, 웬만하면 에보시 고젠에게 시키려고 하는 처세술에도 숙달되어있죠. 하는 일이 나쁜 일이란 것을 충분히 알면서도 하고 있으니, 그럼 악인이냐 하면 꼭 그렇다고도 할 수 없습니다.

—— 그는 누군가의 명령으로 움직이는 건가요?

미야자키 시쇼우렌 스승들의 명령으로 움직이고 있습니다. 지체 높은 분들도 있는 시쇼우렌은 무슨 생각을 하고 있나. 시쇼우렌은 어떤 사람들이냐고 묻는 스태프들에겐 당신은 도쿠마 그룹의 일원이다. 그럼 도쿠마 그룹의 톱이 무슨 생각을 하고 있고 어떻게 정책을 결정하며 어떤 방침으로 일을 진행해 가는지 알고 있느냐, 그런 건 몰라도 일할 수 있지 않느냐. 그러니까 지코보도 그런 거리가 먼 일들은 생각하지 않고 설명도 하지 않는다고 대답합니다. 그는 또 석화시중이란 현장의 조장이기도 합니다.

—— 보 씨이죠.

미야자키 일본은 무로마치 시기에 특히 더 그런데, 정체가 알려지지 않은 사람들이 굉장히 많아요. 그는 반성반속(半聖半俗)이랄까, 산속에 딱 기거하며 수행

하는 중 같은 겁니다. 수행승도 중이 아니에요. 중은 아니지만 그저 세인도 아닌 존재. 그 부분이 명료하지 않아요. 그 시대엔 그런 사람들이 많이 배출됐고, 그 사람들은 도대체 무슨 일을 하는지 모르겠어요. 에마키의 그림을 보아도 실로 기묘한 모습을 하고서 의기양양하게 걸어 다니죠. 종이우산 같은 것은 그리 간단히 갖고 있을 리가 없는데, 녀석들은 누더기를 입고서 대수롭지 않게 갖고 있어요. 그런 혼란스러운 시대이니, 여러 결사도 있었고 여러 패거리가 있었을 거라 생각합니다. 우산 패거리도 그렇고, 석화시중도 그렇고, 다 그중 하나예요. 그 소 치는 사람도 영화 속에선 그다지 활약하지 않았지만, 그들도 무장집단으로 평범한 인부들이 아니에요. 명령계통이 있어서 싸워야 할 때를 위해 제대로 무장을 한 집단입니다.

뭐, 시쇼우렌이 무슨 생각을 하고 있는지는, 대충 그런 녀석들이 생각할 만한 건 비슷비슷하니까, 그걸 설명하라고 해도 보면 알지 않겠느냐고 말하는 수밖에 없어요. 아이들은 모르겠지만, 그 부분은 그다지 신경 쓰이는 부분이 아니잖아요. 하지만 나는 지코보를 죽일 마음은 전혀 없었어요. 이런 사람을 부정하면 우리는 거의 모든 인간을 부정해야 해요(웃음). 모든 아버지들은 이렇게 살아갈 거니, 그거야 분열되거나 마음의 병에 걸리는 사람도 있겠지만, 회사인간이란 것은 대부분 이런 사람들이죠. 이건 좀 아니라고 생각하면서도 조직의 결정이라면 해야죠. 지금 은행이나 증권회사의 부정이 발각되고 있는데, 그건 발각되어 시끄러워진 거지, 발각되지 않았다면 나쁜 짓을 한다는 의식조차 없이 계속 같은 일을 하고 있었을 거예요. 용모도 용모이니만큼, 지코보는 그렇게 악인으로 보이진 않을 거라 생각하지만, 그 나름 복잡한 인간으로 만들려고 했습니다.

발을 들인 적 없는 산속 푸른 땅에서 고향을 느낀다

미야자키 에보시 고젠도 복잡하게 만들었고, 들개 신인 모로도 되도록 복잡하게 할 생각이었습니다. 모로에겐 상냥함과 광폭함이 모순되지 않게 동거하고 있습니다. 그 양쪽을 대립하는 것으로 생각해

한쪽을 없애거나 처음부터 다시 고쳐야 한다는 건 너무 시시한 생각입니다. 폭력을 인간의 부정적인 면, 병이 아니라 인간의 속성 중 하나라고 생각하지 않으면 인간에 대한 이해의 폭이 매우 좁게 되죠. 일본은 전쟁에 진 뒤, 그런 부분을 부정적으로 생각하게 되어 정직하게 잘 자라면 폭력성은 갖지 않는다고 생각하지만, 그 인식이 지금 여러 면에서 결점을 드러내고 있지 않습니까?

—— 걸프전쟁 때부터 큰 결점이 발견되어왔죠.

미야자키 그 시절부터 계속 나왔죠. 아시타카의 입장도 어떤 의미에선 걸프전쟁 때의 우리와 닮아있습니다. 우리는 그때 어느 쪽에 가담할 건지를 결정하지 못했어요. 후세인도 실성했지만 미국 측에 붙는 것도 깨끗하다고 생각하지 못했죠. 어느 편을 들어야 좋을지 우물쭈물 헤매는 동안에 세금만 물게 됐습니다 (웃음). 그런 일은 앞으로도 국내뿐 아니라 전 세계적으로 많이 일어날 거라고 생각합니다. 유고슬라비아의 내전처럼 되면 어느 쪽에도 가담할 수가 없게 되겠죠, 꼭 어느 쪽에 가담해야 한다는 말은 아니지만요. 그리고 아시타카는 어느 쪽에도 가담할 수 없었지만 자신이 사랑하는 사람은 지키고 싶다고, 마지막엔 그것밖에 없다고 생각해 그런 결말이 된 겁니다. 하지만 영화를 보고 가장 불쌍한 것은 시시가미라는 사람도 있었어요.

—— 전혀 나쁜 짓을 하지 않았는데, 머리를 노려지고 있으니 불쌍하죠.

미야자키 불쌍하다고 하면 불쌍하지만, 불쌍하다는 차원을 넘어섰다고 봐요. 거기서 아름답게 되살아나는 푸른 대지는 지금 일본의 풍경이라 생각합니다. 그런 온화한 풍경 쪽이 일본인들에겐 더 기분이 좋아요, 울창한 숲보다요. 그게 자연이라 한다면 그것도 그렇지만, 예부터 내려온 일본의 자연이라 생각해버리면 일본인의 정신사 변화를 잘 보지 못할 거예요. 일본인은 조엽수림대를 없애고 오만쥬 산의 온화한 고향 풍경이란 것을 만들어온 겁니다. 그 과정을 보면, 그런 풍경이 결정적이게 된 것은 가마쿠라부터 무로마치 시대였을 겁니다. 그 수림대를 압살해가는 과정에서 뚫린 구멍을 메운 게 가마쿠라 불교였다고 생각합니다.

—— 그 마지막 녹지가 일본인의 마음의 고향이라는 건 잘 알겠습니다.

미야자키 일본의 신은 악한 신과 선한 신이 따로 있는 게 아니라, 하나의 신이 어떤 때는 난폭한 신이 되고 어떤 때는 온화한 녹지를 부르는 신이 된다는 거죠. 일본인은 그런 식의 신앙심을 계속 가져왔어요. 게다가 현대인이 된 주제에 아직 발을 들여놓은 적도 없는 산속에 들어가면 깊은 숲이, 아름다운 녹음이 우거지고 깨끗한 물이 흐르는 꿈같은 장소가 있지 않을까 하는 그런 감각이 있죠. 그리고 그런 감각을 가진 게 정상적인 인간의 마음으로 이어진다는 느낌이 듭니다. 이 세상에 민족이란 게 얼마나 있는지는 모르겠지만, 이런 감각을 가진 민족은 그렇게 많지 않을 겁니다. 그건 일종의 원시성일지도 모르는데, 인간이 살려고 자연환경을 보호한다고 하기 전에 자신들 마음의 중요한 어느 부분에 숲이 가진 근원적인 힘 같은 게 살아있는 민족이기도 한 거죠. 아무리 규제완화를 부르짖어도 그런 건 버려선 안 된다고 생각합니다. 그런 민족의 기억이란 것은 부모가 아이들한테 가르친 것도 아닌데, 상당히 많은 사람들 속에 계승되어 성스럽다는 게 그런 거란 걸 마음속 어딘가에서 생각하는 거죠. 천상계가 있어 죽으면 천국에 간다든가, 극락에 간다든가, 최후의 심판을 할 때에 저울에 잰다든가, 그런 쩨쩨한 신이 아니에요, 우리가 믿는 건 깊은 숲 속에 무엇을 위해서도 아니지만 존재하고 있죠. 그곳이 이 세상의 중심이고 저도 언젠가 그 맑은 곳으로 돌아가고 싶다고 생각해요.

그러니까 일본인은 어느 나이가 되면 모두 료칸(역주/ 良寬. 에도 시대 후기의 승려이자 시인)님을 동경하죠(웃음). 그런 '淸(청)'과 '貧(빈)'을 존경하고 '無一物(무일물)'을 동경해요. 하지만 그건 사막 한가운데의 무일물이 아니라 정상적인 숲이나 맑은 물 등에 둘러싸인 무일물입니다. 나는 야쿠시마에 가면 그런 걸 느껴요. 이 물의 양과 숲의 반짝임, 한 그루의 큰 나무에 한가득 많은 것들이 자라고 높은 가지 끝엔 나무와는 다른 종류의 꽃이 피어있거나 하죠. 부모인 나무의 생명을 빨아들이는 게 아니라 여러 생물들이 함께 하나의 나무에 자라고 있어요. 그런 풍경을 보면 왠지 갑자기 이건 더 빨리 봤어야 했는데, 하는 생각이 들고 우리가 보기 전부터 이 풍경은 이곳에 줄곧 있었구나 하는 감동에 휩싸입니다. 이건 뭘까 하는 생각이 들죠. 이 마음의 동요는 근대인의 것이 아니에요.

—— 그렇군요. 그 부분이 이번 영화에서 미야자키 씨를 움직이도록 자극을
준 계기였나 보네요. 그 논리로는 다 설명할 수 없는 복잡한 것들이 『모노노케
히메』에는 그대로 드러나 있다고 생각합니다. 유감스럽게도 시간이 다 되었네
요. 바쁜 와중에 시간을 내주셔서 정말 감사했습니다.

(『시네 프런트』 시네 프런트사 1997년 7월호)

자연계의 생명은 모두
똑같은 가치를 지닌다

**모든 생물과
조화를 이루며
살고 싶다**

자연은 숲과 나무뿐만이 아닙니다. 여러 가지가 포
함되어 있습니다. 가뭄이나 기근이 있거나 해충 피
해나 들짐승들의 피해도 있고 온갖 것들이 다 자연
인 겁니다.

우리 선조들은 자신들의 생활을 안정시키려고 숲을 개간해서 생활터전을
확보했습니다. 결코 나무를 베는 것 자체가 목적은 아니었습니다. 숲을 개간하
며 살아온 건데, 지금 와서 삼림을 남기자는 목소리가 높아지고 있습니다. 숲
을 남기지 않으면 인간의 형편이 나빠지기 때문에 숲을 지켜야 한다고 말하기
시작하는 겁니다.

너무 알기 쉬운 사고방식입니다. 하지만 자신의 형편에 좋은 부분만을 남기
려고 생각하는 것인지, 형편이 안 좋은 부분도 포함해 자연을 남기려고 하는

것인지는 인간과 자연의 관계를 생각한 이후에 정말 진지하게 다시 생각해야 할 문제입니다.

단순히 어느 쪽이 좋고 어느 쪽이 나쁘다는 문제가 아닙니다. 인간과 자연을 이해하는 방법은 시대와 함께 변하니까요.

다만 인간과 자연의 관계를 생각할 때, 인간은 업보가 많은 생물이란 사실을 전제로 생각하지 않으면 잘못 판단할지도 모른다는 생각이 듭니다. 아니, 이미 잘못하고 있죠.

예를 들어 최근 '암과 싸우지 마라'라고 주장하는 의사가 있는데, '암도 몸의 일부'라는 견해도 있습니다. 그런 의미에서는 '암과 싸우지 마라'라는 생각은 이해가 아주 잘 가죠. 그렇다고는 하지만, 내가 만약 암이라고 선고를 받았다면 매우 당황해 아등바등하겠죠. 그럴 자신은 있습니다(웃음).

박테리아와 바이러스를 전멸시키면 인간은 건강하게 살 수 있다는 생각에 빠져있습니다. 하지만 그건 잘못된 자연관은 아닐까요? 박테리아, 바이러스와 균형을 이루어 살아가는 것이 인간이라고 생각합니다.

지금은 인간에게 좋은 것들만 자연이라고 생각하고 있습니다. 모기나 파리는 필요 없는 것이니 자연이 아니다, 죽여도 상관없다고요. 하지만 그런 인간중심적인 사고방식은 근본적으로 잘못됐습니다. 사람도 짐승도 나무도 물도, 모두 동등하게 살아갈 가치를 지니고 있어요. 그러니까 인간만 살아가지 말고 짐승에게도 나무에도 물에도 살아갈 장소를 주어야 한다는 겁니다. 그런 사상이 일찍이 일본에는 있었습니다.

이번 영화 『모노노케 히메』는 그런 사고방식으로 만들려고 했기에 꽤 번거로운 일이 되어버렸어요(웃음). 이제 다 만들었는데 어떤 작품이 됐는지, 저는 아직도 잘 모르겠습니다.

야마오리 데쓰오 씨가 "일본인은 자연의 온갖 것들에게서 신이나 부처를 보고 있다. 본래 종교적인 민족이다."라고 했습니다. 일종의 애니미즘인데, 서양의 개념으로는 종교가 아니죠. 일본인은 그런 뭐라 일컬을 수 없는 신앙이 있다고 생각합니다. 예를 들면, 정원을 깨끗이 청소하는 것 자체가, 이미 종교적인 행위이죠.

벌레의 눈으로
다시 한 번
세상을 바라본다

산속에 등산객을 위한 숙소가 있어서 시간이 되면 그곳에 혼자 가거나 합니다. 숲에 있으면 정말 정신 건강에 좋아요. 틀림없습니다. 잠시 그곳에 있으면 왠지 사람이 그리워져서 사람들에게 다정하게 대하게 됩니다. 누군가에게 말을 걸고 싶어지죠. 주변 사람들은 영화를 만드는 이상한 녀석이라고 생각하겠지만, 그래도 흔쾌히 내 얘기를 들어줍니다.

숙소에 가면 밥을 짓고, 빨래를 하고, 장작을 패고, 유리를 닦으며 산책을 합니다. 그냥 그 반복이에요. 같은 길이라도 매일 걷고 있으면 햇빛이나 바람의 정도에 따라서 지금까지 익숙했던 것들이 전혀 새로운 풍경처럼 보입니다. 항상 새로운 발견이 있죠.

그렇다고 해서 모든 것을 버리고 산속에 살라고 한다면 거절할 거예요. 그렇게 할 수 있다면 행복할 것 같지만, 나에게는 그 능력이 없어요. 모든 것을 버리고 홋카이도에서 밭을 일구며 생활을 하는 친구가 있는데, 그건 하나의 재능입니다.

나는 오늘은 본가, 내일은 별장처럼 여기저기 다니는 것이 좋아요(웃음). 본가는 역시 도시에 있는 집이겠죠(웃음).

어쨌든 무리하게 시간을 만들어서라도, 자연과 접촉하는 것이 좋아요. 바쁘다는 걸 핑계 삼으면 끝이 없어요. 정년퇴직한 뒤에 자연으로 돌아가려고 생각하는 사람이 많은 것 같은데, 몸이 건강한 젊은 시절부터 습관을 들여놓는 편이 좋다고 생각해요.

그렇다고 해서 사륜구동차를 타고 돌아다니는, 소위 아웃도어 라이프는 좋아하지 않습니다.

만약 외출할 수 없다면, 예를 들면 창밖으로 보이는 풍경이라도 좋아요. 저는 이 창에서 보이는 풍경이 좋습니다(2층의 창문 밖 가득히 나무들의 신록이 펼쳐지고, 그 사이로 고압선 철탑이 보이며, 그 건너편에는 파란 하늘이 펼쳐져 있다). 저 멀리 하늘이 매일매일 변화한답니다. 몇 킬로나 펼쳐진 공간이 있어 좋다는 것이 아니라, 근처 공간에 어떤 자연이 있는가 하는 시선으로 보는 것이 중요합니다. 그렇

게 하면 자신이 생활하고 있는 주변에 반드시 산책하고 싶은, 마음에 드는 길을 발견할 수 있을 거예요.

인간의 눈으로 자연을 보지 말고, 벌레가 됐다는 생각으로 공간을 날아서, 예를 들면 한 장의 나뭇잎 위에 앉아본다면 무엇이 보일지 생각해보는 것도 좋겠네요.

분명 다른 세계가 보일 겁니다. 그런 시선에서 보이는 자연을 손에 넣는 것으로, 우리는 자연관을 바꿀 수는 없어도, 키울 수는 있을 겁니다.

어떤 상황이 되더라도 계속 살아라!

나는 여름에 공개하는 『모노노케 히메』를 인간불신을 조장하는 듯한 영화로는 만들고 싶지 않았습니다. 그렇다고 해서 인간은 옳다는 시점도 버렸습니다. 한 사람의 인간 속에는 어리석음도 있고 현명함도 있어요. 그게 인간이지요.

인간이 소중하다고 생각하는 '평온함'이나 '순수'라는 마음의 동요는 근처 어딘가에 있는 돌멩이에도 있습니다. 가장 인간적인 것은 '권모'와 '술책' 같은 것으로, 이건 자연이 아닙니다.

우리가 소중하다고 생각하는 것은 모두 자연계로부터 얻은 것은 아닐까요. 구름 사이로 빛이 들어오면 '장엄'한 느낌이 들고, 구름 너머에 무엇이 있는 것은 아닐까 하고 생각하지요. 인간의 힘을 넘은 무언가가 있고, 그것은 부조리하고 압도적인 힘을 가진 존재라고요. 예를 들면 홍수를 일으키는 구렁이나 용이라거나, 깊은 숲에는 거대한 호랑이가 있다거나⋯⋯. 인간 세계에서 멀리 떨어진 곳에는 무언가가 있을 거라는 자연관을 일본인은 갖고 있었습니다. 그러니까, 자연에 대해 겸허하고 신중한 태도를 갖고 있었던 겁니다.

그런데 자연에 대해서 우위에 서자 그 경외심을 버리고 행동하고 맙니다. 옛날 사람들이라면 지금 어린이들의 아토피나 온갖 병을 보면, 자연을 업신여긴 벌이라고 생각하겠지요.

인간이 너무 흉포해서 지금까지 나는 자연을 더 착하게 그려왔는데, 사실 자연은 때때로 잔인합니다. 불합리하지요. 왜 이 개체가 살아가고 이 개체가 죽어야만 하는 건가—정말 변덕스럽지요. 자연은 개체의 선악 따위는 전혀 개의치 않습니다.

생물에서는 개체가 죽는 것과 종이 죽는 것은 다르지요. 개체는 한없이 죽어갑니다. 인간은 개체를 문제로 삼아왔으니 자연계와 결별할 수가 없었던 겁니다. 한 개체를 지키려고 한 행동이 종을 위험으로 몰아버렸지요. 그렇다면 그 개체와 종을 어떤 사상으로 통합시킬 것인가 하면, 사실 저는 짐작이 잘 안 갑니다. 애니미즘은 유효한 사고방식이라고 생각하지만 결코 해결책은 아니지요…….

죽은 시바 료타로 씨의 주장입니다만, 일찍이 가마쿠라 시대의 일본 인구는 500만 명 정도였습니다. 숲은 울창하고 물도 맑았어요. 그 속에서 한 번 기근이 일어나면 엄청나게 많은 사람들이 죽어갔어요. 인간은 아름다운 자연 속에서 때때로 불행했던 것은 아닐까요. 그래도 지금까지 어떻게든 살아온 겁니다.

그렇다면 앞으로도, 세계 인구가 100억이나 200억이 되어 자연이 파괴되고 온갖 문제가 일어난다고 해도 인류는 어떻게든 살아가는 건 아닐까 생각합니다. 지금은 자연의 문제가 중요시되고 있지만, 각각의 시대에서 각각 큰 문제를 안고 어떻게든 살아온 것이니까요. 덧붙여 신작인 『모노노케 히메』의 캐치카피는 '살아라'입니다.

영화에서는 어려운 논리를 이야기하는 것은 되도록 피했습니다. 논리를 말하자면, 우리는 거짓말 가득한 시대를 사니까요.

이제 고발은 끝났습니다. 이후는 일상생활 속에서 한 사람 한 사람이 자신은 무엇을 할 건가를 생각할 때입니다. 제각각이 할 수 있는 범위에서 하면 됩니다. 나무를 남기는 것과 근처를 청소하는 건, 가치로서는 동등한 일이 아닐까 합니다.

(인터뷰 후지키 겐타로)

『청류』 세이류 출판 1997년 8월호)

흉포하고 잔인한 **부분**이 없으면
야행을 그릴 수 없다

대담자 사토 다다오

사토 어제 『모노노케 히메』를 봤는데, 감동했습니다. 대단히 멋진 작품이라 생각합니다.

미야자키 너무 많은 얘기를 들었어요. 오늘 아침에도 다른 방법이 있지 않았나 하는 생각이 침대 속에서 들더군요. 그렇게 생각하니 식은땀이 나서 혼났을 정도에요(웃음).

사토 여러 의미에서 획기적인 작품이라 생각하고 있어요. 하지만 미야자키 씨의 작품 테마도 앞으로 나아가는 걸까 밑으로 파고드는 걸까, 그런 점에서도 재밌었어요.

그리고 이건 제 나름의 감상인데, 저는 여행하면서 아시아, 아프리카, 중남미 부근의 영화를 많이 봤어요. 그런 곳의 영화를 보면 소위 모든 선진국의 영화에 결여되어 있는 테마들이 여기저기에 있습니다. 그게 애니미즘으로 유럽이나 미국의 영화에는 드물게 나오는데, 아프리카나 중남미 부근의 영화에는 꽤 많이 나와요. 그런 테마는 미야자키 씨의 영화에는 전부터 슬쩍슬쩍 보였던 건데, 이번에는 그 집대성 같은 느낌이네요. 즉, 지금까지의 영화사에 빠져있던 부분, 그건 문득 생각해보면 굉장히 중요한 부분인데, 그런 게 있다고 진작부터 생각은 하고 있었죠. 제재적으로도 예를 들어 타타라의 장인 같은 것도 지금까지의 일본영화에는 나오지 않았습니다. 대부분 근세 이전의 인습을 그린 영화도, 서민이 나오기만 하는 정도였으니 극히 드물죠. 그렇게 지금까지 없었던 여러 발상이 담겨있는데, 그런 건 어디에서 나온 건가요?

미야자키 대장간이랄까, 산을 떠돌며 철을 만들던 사람들이 있었다는 걸 처음

으로 알게 된 건 학생 때였습니다. 그 시절부터 계속 그 모티프는 있었는데, 만들어보려고 생각하면서도 좀처럼 만들어지지 않고 있었습니다. 사실 모티프의 단편만은 다카하타(이사오) 씨의 『태양의 왕자 호루스의 대모험』 등에서 써버렸어요.

이번에도 제철업을 쓰고 싶다고 생각한 건 제철업에 대한 연구가 꽤 진행되어서요, 혼자서도 파악할 수 있을 정도의 책이 나왔기 때문입니다. 그리고 다른 하나는 아무래도 일본을 무대로 한 영화를 만들고 싶다고 생각하면서도 사무라이와 백성 정도밖에 나오지 않으니, 그렇게 하면 선배들의 계략에 제대로 빠진다는 사실을 참을 수 없었어요.

특히 구로사와 아키라 감독의 『7인의 사무라이』(1954년)는 너무나도 좋아하지만, 좋아하는 것과 동시에 그건 일본의 역사와는 다르다고 생각해서. 서민이 사무라이를 고용하는 건 실제로 있었다고 생각하고 그런 기록도 남아있습니다. 다만, 서민들이 군벌 시대 쇼와의 불경기 때부터 그 패전 후 시대의 서민상 그대로 제법 리얼하게 재현됐죠.

사토 비굴하고 치사하다는 것 말이죠.

미야자키 그런 건 정말 리얼리티가 있고 재미있다고 생각하는 동시에, 시대극을 만드는 데 있어 거기에 얽매이게 하죠. 그런 서민상의 전형을 시라토 산페이 씨가 『카무이전』에서 그리고 있어요. 그 결과, 파탄할 수밖에 없어지죠. 왜냐하면 백성은 모조리 멸족당할 테니까요. 결국 계급사관으로 일본의 역사는 이해할 수 없어요. 그러면 어떤 형태의 접근이 있을까, 계속 만들고 싶다고 생각하면서 그 입구까지 갔다가 되돌아오는 걸 반복하고 있었습니다.

다만 지브리에서 여러 작업을 하는 동안에 자연을 위한 영화를 만드는 지브리란 딱지가 붙어버려 그게 상당히 마음을 불편하게 했습니다. 자연과 인간의 관계라는 건 좀 더 업보라고 해야 하는 무서운 부분도 있는데, 그저 상대를 철저히 아프게 하고 그 몇 안 되게 살아남은 것들을 정말 소중하게 대하려고 해도 그게 올바르니 나쁘니 하는 차원에서 논하는 건 아주 우스꽝스러운 게 아닐까 하는 생각이 들었습니다. 조몬 시대에는 그렇지 않았을 거라고 생각했더니,

어쩐지 그때도 그랬을 것 같기도 하고. 그런 자연을 공격해 바꾸고 자신에게 유리한 것들을 만드는, 그것은 확실히 자신들한테 기분 좋고 아름다운 거겠지만 자연의 진정한 모습은 좀 더 흉포하고 잔인한 것이죠. 생명 그 자체도 흉포하고 잔인한 것들에 위협을 받는 부조리한 존재라는 측면이 결여된 채로 환경이나 자연의 문제를 논하면 아무래도 바닥이 얕아져 시시하기만 해요.

정리하면 그런 것들인데, 그냥 엔터테인먼트로서 그런 문을 열고 들어가면 수습을 할 수 없게 될 거라는 공포가 있었습니다. 엔터테인먼트는 말하자면, 건 돈을 회수하는 의무를 짊어지고 있는 것이라고 생각하고 있어요. 하지만 그렇게 해서 10년 먹고 살아왔으니 이번엔 진 빚을 돌려주어야 한다, 이제 문을 열자고요. 그건 프로듀서와도 많이 얘기했는데, 지금 우리 힘이 절정기라고 생각했거든요. 즉 힘이 절정기라는 건 가장 많이 올라와 있는 좋은 상태라는 게 아니라, 금전적이나 역량적으로도 이걸 마지막으로 쇠퇴해간다는 그런 말이에요. 하지만 지금이라면 다른 사람들이 그걸 짊어지고 새로운 절정을 만들지도 몰라요. 지금은 온갖 의미에서 절정기니까, 그때 하지 않으면 평생 할 수 없는, 할지 말지 결단해야 할 때다, 라고. 이건 뭐 프로듀서의 '협박'이지만요. "네가 열심히 만든다면 필사적으로 팔 테니까."라고 하더라고요. "몰라."라고 하면서도(웃음), 그럼 그 문으로 들어가 볼까 하고, 아니 들어갈 수밖에 없었죠.

사토 미야자키 씨는 굉장히 여러 번 반복적으로 자기비판을 하는 분이네요(웃음). 이건 전부터 궁금했었는데, 『모노노케 히메』는 『바람계곡의 나우시카』와 관련 있는 일관된 주제라는 건 틀림없지만 거기서 좀 지나치게 나아갔다고 할까, 너무 앞으로 가서, 하지만 정말 눈앞에 있는 건 더 심각하다는 생각을 하신 걸까 하고 생각했어요.

그리고 하나 더, 이콜로지스트의 리더처럼 보이는 게 마음이 불편하다는 것도 잘 알겠지만, 지금은 미야자키 씨가 좋아하든 안 좋아하든 그런 움직임의 가장 능숙한 표현자 중 한 사람이라는 것은 이제는 이미 사실이 되어 어쩔 수 없어요.

미야자키 이건 멋대로 생각하는 거지만, 우리가 언제까지나 계속 만들어갈 순

없어요. 하지만 이걸 만들면, 즉 지브리를 전부 담보로 넣고 만들면—20억 엔이란 돈도 사용해보니 그리 큰돈이 아니라 생각했지만요(웃음)—그건 어쨌든, 그렇게 하면 어떤 결과가 되든 지난 시절의 탕자도 앞으로 10년 더 만들 수 있는 권리를 손에 넣을 수 있을지도 모른다고요. 저는 할 마음이 없지만 『이웃집 토토로』 같은 걸 만들 사람이 나온다고 한다면, 그건 전보다도 훨씬 개운한 마음으로 만들 수 있지 않을까 하고 생각하고 있어요.

　　그러니까 지금까지 우리가 만들어온 것에 대한 자기비판이라 하기보다는, 만들어온 것의 근거를 하나 더 깊게 만들어야 한다고 생각한 겁니다. 『귀를 기울이면』은 평화로운 영화라고들 말하는데, 그런 것도 같은 뿌리에서 나오고 있어요. 그런 의미에선 『바람계곡의 나우시카』는 원해서 만들었지만 그것도 아울러서 이번엔 조금 더 깊이 파내려가 보자고. 하지만 그걸 엔터테인먼트로 한다는 게 정말 괜찮은지는 잘 모르겠어요(웃음). 해야 하니까 한 거지만요.

사토 저는 그 시대의 가장 중요한 테마는 엔터테인먼트로 만들어야만 한다고 생각하는데요.

미야자키 아니, 그렇지만 그건 너무 대단한 역량이 필요한 일이니까요.

『귀를 기울이면』에서
도달한 표현기술을
한층 더 넘어선
『모노노케 히메』

사토 영화계는 전체적으로 자신들은 문화의 주류는 아니라는 자기비하의 기분에 사로잡히기 쉬운데, 그래도 영화가 여전히 영상문화의 선단에 있다는 사실은 틀림없다고 생각합니다. 바로 그 선단을 미야자키 씨는 개척하고 있어요. 그리고 『모노노케 히메』에서 새로운 단계를 넘었다고 생각합니다.

미야자키 저는 꽤 표현적인 사람이라서 우리의 역량과 예산과 스케줄을 항상 염두하고 그 틀 안에서 만들려고 하는데, 항상 그 틀을 벗어나더라고요. 그래도 일단 틀은 정해놓고 너무 무모한 일은 하지 말자고 생각하고 만들어왔습니다. 다카하타 씨는 벗어나든 말든 애초부터 그런 걸 생각하지 않는 면이 있어서

요. 틀은 프로듀서가 채우라고 말이에요(웃음). 이번엔 저도 다카하타 씨의 방식으로 했기 때문에.

사토 『귀를 기울이면』은 굉장히 달달한 영화라고 할지도 모르지만, 그 거리나 나뭇잎의 흔들림, 실내 목재의 나뭇결 등은 미술이나 사진이라면 표현할 수 있지만 애니메이션에서 표현할 수 있을 거라고는 생각지도 못했죠. 그런데 애니메이션 쪽이 더 그런 것들의 모습, 현실이라기보다 본래 있어야 할 그 자체의 성질 같은 걸 표현할 수 있다는 사실을 미야자키 씨가 증명한 겁니다.

이번 『모노노케 히메』에서도 테마나 역사적인 부분도 물론 그렇지만 숲이 너무나도 훌륭합니다.

미야자키 미술 스태프들이 죽을힘을 다해 필사적으로 만든 거니까요.

사토 애니메이션이라는 게 그림 그 자체를 감상하는 걸로도 충분할 수 있다는 것은, 분명히 말해서 디즈니는 실현할 수 없었죠. 데즈카 오사무도 실현하지 못했어요. 그런데 미야자키 씨가 처음으로 실현했어요. 그렇게 말하면 미야자키 씨는 조금 난감하시려나요?

미야자키 그건 다카하타 씨와 공동 작업을 하기 시작했을 때부터 계속 일관된 테마였으니까요. 그때는 왜 그런 걸 하려고 했는지, 다른 이론적인 의미는 생각하지 않았지만요. 그저 인간이라는 건 어느 생산관계나 여러 가지 속에서 살고 있어서 주인공들의 심정이나 마음을 인간관계만으로 영화화하는 건 이상해요. 그 인간들은 어떻게 밥을 먹고 있는가 하는 것들은 예를 들어 『알프스 소녀 하이디』 같은 TV 시리즈를 할 때도 엄청난 의논을 거쳐 근거를 갖고 영화를 만들자는 식으로 노력해온 겁니다. 그 결과, 처음에는 생산과 분배의 문제 수준에서 이야기했던 것도 자연과의 관계 속에서 그걸 논하지 않으면 아무래도 충분하지 않다는 생각이 들더라고요. 인간을 둘러싸고 있는, 그곳에 사는 공간이나 때로는 계절, 날씨, 광선이기도 하죠. 자연의 식생 문제 등도 전부 아울러서 세상에 대해 겸허해지자고요. 자신들은 실제와는 다른 허황된 이야기를 만들고 있고, 그 이야기는 무엇이라도 그려낼 수 있다는 건 누구라도 알고 있으니까, 그곳에 하나의 세계라는 존재감을 남기려고 하면 아무래도 인간 이외의 것

에 겸허하게 몰두할 수밖에 없죠. 미술 단계에서 말하면 정말 그냥 자연주의랄까, 그 수준에 멈춰있다고 생각하지만요. 그것을 영화 속에 집어넣는다는 걸 다카하타 씨도 나도 해온 걸지도 모릅니다. 돌이켜보면 그건 우리 일의 최대 특징이 된 건 아닐까 해요.

사토 예를 들면 물을 통해 본 것들의 반짝임이군요. 이건 유화로도, 일본화나 다른 것으로도 그림으론 표현할 수 없다고 생각합니다. 원래 소재가 다르니까요. 기술적으로 스크린이 빛나니까 그 반짝임이 달라지는 것이니 그 자체는 미야자키 씨의 공적이라고 할 순 없지만, 물의 반짝임이라는 걸 애니메이션으로 표현할 수 있을 거라고는 지금까지 아무도 생각하지 않았던 걸까요? 이건 정말 훌륭하다고 생각합니다, 정말로요.

미야자키 그렇게 말씀해주시면 정말 기쁘지만, 실제로는 지금까지 미술의 많은 핵심인물들과 만나면서 이것도 아니다, 저것도 아니다 하며 노력한 결과입니다. 처음에 물은 물색으로 칠해야 한다는 것부터 시작했습니다. 언젠가 나와 동갑인 남자가, 그는 40대로 죽었지만, 그 남자가 '물은 검다'고 했거든요. 그래서 갑자기 사물을 보는 방식이 변하게 된 거에요. 그때까지는 호수를 그릴 때 항상 같은 방식으로 그려야 한다고 정해놓았었거든요. 그것은 컷이 변한 순간에 색이 변했다는 걸 관객들이 알 수 없기 때문이라고 하지만, 그게 아니라 앵글에 의해 물색이 전부 변한다는 당연한 거죠. 그런 걸 화면 속에 담으려고 시작했는데, 그건 우리뿐만이 아니라 함께 공동 작업을 해온 미술 스태프들이 노력한 결과입니다. 다만 스스로 자연이라는 걸 그리고 싶다고 생각할 때, 사실은 제가 이 영화에서 멋대로 무로마치 중기라고 말하지만, 무로마치 중기의 마을 변두리가 어땠을까 하는 생각을 합니다.

사토 그건 모르죠. 아무도 모르는 거예요.

미야자키 예. 그래서 그런 걸 생각하면서 두근거리기도 하고 그래요(웃음). 완성되고 나면 별거 아니었다는 생각이 들지만요. 그래도 사실은 강이 있고 그곳에 길이 있는데 자갈길은 아니에요. 차가 없으니 흙길이어도 상관없어요. 게다가 그렇다고 하기엔 바퀴 자국이 나 있다는 등, 중얼중얼거리죠. 그래도 바퀴 자국

이 아니라고 한다면 바퀴 자국이 아닌 거니까 이걸로 상관없지 않느냐고(웃음). 거기서 자라있는 식물 등을 포함해 그리려고 했더니 이건 실제 묘사로는 불가능하다고, 망상의 산물이란 생각이 들었어요. 그래도 그걸 하고 있으면 굉장히 즐거웠죠. 아무도 걸어가지 않은 장소를 이 소년이 걷고 있다거나, 그런 걸 생각하는 것만으로도 즐거워요.

처음에는 그런 즐거움이 있었는데 스토리가 시작되자 뭔가 알 수 없게 되어 일만 처리하는 게 고작이었어요. 조엽수림 같은 걸 그려야 하는데 실제로는 울창하고 너무 어두워 그림이 되지 않는 풍경이지만, 그래도 처음에 숲에 들어가는 부분은 아주 좋게 마무리됐다고 생각합니다. 그 부분은 규슈 출신의 미술가가 그렸어요. 자신의 고향을 그린 거죠. 그 뒤로 동쪽의 너도밤나무 숲은 아키타 출신의 미술가가 그린 거예요. 각각 야쿠시마나 시라가미 산지에 로케이션 헌팅을 가거나 해서, 그런 것들은 재밌었지만요······.

자연을 타타라 제철과의 대비로 그린 착안의 재미

사토 실제로 타타라란 일에 주목한 부분이 굉장히 재미있는 착안이었다고 생각하는데요. 옛날에 야나기타 구니오가 「일목소승」이란 유명한 논문에서 어린 애꾸눈 중에 대해 굉장히 공상적으로 여러 해석을 하고 있었는데, 이에 대해 다니카와 겐이치 씨가 어린 애꾸눈 중의 전설은 타타라 지역에 있는 거라고 했죠. 그래서 타타라 작업 중에 눈을 다친 사람들이 많았을 거라는 설도 나오고 있습니다. 그래서 타타라에 저도 처음 관심을 갖게 됐는데, 처음부터 제철에 국한하지 않고, 예를 들면 벽돌을 만드는 작업을 위해 숲을 개간한다는 게 매우 중요하다고 생각합니다.

미야자키 예, 그렇게 생각해요.

그리고 우리 주변의 것들은 어려운 한자나 수수께끼 같은 주문, 제문 등 여러 가지를 겪어서 알고는 있지만, 그래도 사실은 사물의 본질이 잘 보이지 않게 되어있죠. 그러니까 신에 대한 옛 제사 등이 남아있는 걸 텔레비전 등에서 보

고 있으면 굉장히 재미있으면서도 동시에 역시 잘 모르겠어요. 사물의 본질이 어딘가 너무 멀리에 있는 것만 같아서 신과 같은, 또 신은 많이들 말하니까 잘 알 수 없게 만들어져 있죠. 예를 들어 그건 시대극에 관해서도 마찬가지입니다. 한자로 얼버무려진다고 할까……. 그러니까 졸병이 5, 6명 뛰쳐나왔다고 하면, 이건 영화로 말하면 죽는 배역들이 나왔다는 말이죠. 병사가 5, 6명 나왔다는 건 전혀 느낌 다른 겁니다. 졸병의 의미는 시대에 따라 달랐겠지만, 전국 시대 말기의 졸병은 정규병이었으니 모두 같은 연장을 착용하고 있어 허약할 리는 없어요. 그런데 졸병이라고 쓰인 순간, 불면 날아가는 존재가 되는 거죠(웃음). 그런 식이라서 사실은 시대극의 세계가 완성되어있고, 그 틀 속에서 생각해 무언가 객관적이지 않다고 할까, 보편적이지 않아요. 이걸 왜 병사라고 부르지 않는 걸까 라고요. 그렇게 하지 않으면 아무래도 시대극은 재생하지 않는다는 느낌이 제게 있어서, 그런 다른 시선에서 본 시대극을 만들어보고 싶다는 생각은 꽤 전부터 다카하타 씨와도 얘기했었죠. 다카하타 씨는 "자넨 그런 말을 하곤 있지만, 오로지 근대주의에서 일본의 역사를 갈라내고 싶을 뿐이잖아."라고 노골적으로 말했었지만요(웃음). 사실은 그에 대한 반발도 제 안에선 줄곧 있어서, 그뿐만은 아니라고, 이런 무슨 말인지도 모를 넋두리 같은 것에 몇십 년을 걸쳐 달려온 건지…….

사토 일본 민중들 속에 있는 뭔가 흉포한 힘 같은 건 대개 현대에선 거의 야쿠자 영화에 삽입되어 그곳에만 비집고 들어가 있는데, 원래 야쿠자가 조직이라고 칭하기 이전에 여러 장인들이 조직을 자칭하고 있었던 겁니다. 그 장인들은 자치적인 집단으로, 그 자치적인 집단끼리의 이해가 충돌하면 서로 싸우거나 했죠. 그러니까 상당히 흉포한 민중의 폭력이란 게 있었고 그런 것들은 이전부터 끊이지 않고 아주 근대까지 이어지고 있었던 겁니다. 『7인의 사무라이』처럼 농민이 늘 사무라이에게 엎드려 있었을 것 같은 거요……(웃음).

미야자키 그건 거짓말이에요(웃음). 아니, 거짓말이라기보다 그런 시기도 지역도 일시적으론 있었을 거라고 생각하지만요. 그래도 그건 전후의 그 시대에 만들어진 것이란 점에서 굉장히 리얼리티를 갖고 있었어요. 그 리얼리티를 가진

게 시대를 넘어서 그 영화를 봤을 때도 왠지 두근두근하게 하는 거라고 생각합니다. 그걸 지금 우리 시대에 만들려고 한다면, 그걸 옹호하진 않겠다고요. 일찍이 선배들이 만들었던 그 시대극을 그저 조금씩 현대인의 입맛으로 각색하는 걸로는 작품이 되지 않지 않는다고 생각했습니다.

사토 실제로 사무라이와 서민 이외의 것이 시대극에 나온 적은 거의 없는 것 같아요. 『경신』(다나카 도쿠조 감독, 1982년)이란 영화가 고래를 잡는 어민을 다뤘는데, 그 정도죠. 그리고 고대물로 말하면 왕과 그 주변의 노예적인 것들이 나올 뿐이고, 게다가 일반 민중의 생활이라는 부분은 우리 상상력 밖으로 거의 벗어나 있으니 말이에요.

미야자키 아주 최근이죠.

사토 그렇죠. 아주 최근에 와서 역사학이 그걸 분명히 하기 시작한 정도죠…….

미야자키 저는 에미시에 흥미가 있어요. 에미시에 대해선 그림도 풍속화도 전혀 남아있지 않아요. 사료적으론 거의 말살되어 있죠. 말살되긴 했지만, 결국은 일본인이죠. 통일국가가 되기 전에 독립한 국가를 갖고 있었을 겁니다. 그럼 사람들의 풍속은 어떤 것일까 흥미를 가졌지만, 반대로 말하면 공백이니까요(웃음), 하고 싶은 대로 할 수 있는 거죠. 나는 전부터 부탄이나 윈난 주변의 소수민족 사람들의 복장과 닮지 않았을까 하고 생각해서요. 틀림없이 전통 옷이 있을 거라고. 그렇게 생각하니 상투만은 사카야키(남자들이 이마에서 머리 한가운데까지 머리털을 미는 것)를 하지 않았을까 하고 시바 료타로 씨에게 들었어요. "그 사카야키를 어떻게 생각하십니까?"라고 했더니 "깎지 않았을까요?"라고. 그래서 갓을 쓰고 있었겠죠. 주인공은 어떻게 해야 할까 고민이 되더라고요. 상투로 하는 순간 지금까지의 시대극 속으로 휘말리게 되겠죠. 그래서 사료가 없는 걸 다행으로 생각하고 그 당나라풍의 상투로 그린 겁니다. 그 부분은 사실 여자들 복장도 굉장히 마음에 들어요. 검은 옷차림으로 애니메이션에서는 거기까진 할 수 없었지만, 수 놓인 소매장식 등을 주로 사용했어요. 태국 주변의 산악농경민, 소수민족이지만 그런 사람들이 그런 모습을 하고 있었으니 멋대로 상상해

서 즐거웠어요.

시대극을 만든다고 해도 이쪽도 잘 모르는 영역이에요. 지금 여기에도 있지만, 최근 에마키의 복각판이 굉장히 많이 나와 있죠. 이 두루마리 그림 읽는 법을 알려주는 책도 나와 있으니 사료는 손이 미치는 범위 안에서도 상당히 풍부해졌어요. 단지 젊은 스태프가 기모노를 입는 방법도 모르고 있다고 할까, 기모노를 양복처럼 앞부분에서 맞추거나 하고 있더라고요(웃음). 그리고 벨트랑 같은 생각으로 오비(띠)를 묶거나 하죠. 기모노의 소매가 짧고 길이도 짧아요, 에도 시대에는 풍요로워져서 길어지지만요. 잠깐 방심하면 바로 에도의 야쿠자 같은 게 나오죠. 그런 군중 신은 지금까지 영화를 만들었을 때 대개 원안을 쓰면 그대로 사용합니다. 그런데 이번에는 그럴 수가 없었어요. 무엇 때문에 여자아이가 귀엽고 남자가 볼품없다는 등 여러 의견이 있었는데. 하지만 그 부분까진 미처 손이 가지 않았어요. 한계였습니다. 젊은 스태프가 가장 일에 쫓기며 애써줬다고 생각합니다.

그리고 이번에 13만 장의 셀화를 그렸는데, 이건 장편의 1.5배의 매수에요. 길이도 길이지만 3만장 정도 더 사용하면 조금 더 납득할 수 있지 않았을까 생각이 듭니다. 하지만 이제 그건 불가능하죠. 이번 우리 힘으론 이게 정말 한계였으니까요.

사실 캠페인에 온 미국인 스태프와 얘기하면서 우리는 꽤 행복한 섬에 살고 있다고 생각했습니다. 즉, 이제부터 발굴할 새로운 모티프 같은 것들이 이 섬나라엔 많이 널려있어요. 다행히 선배들이 백성과 사무라이밖에 보여주지 않았으니 우리가 할 수 있는 범위가 많이 남아있죠. 그걸 캐내면 영상적으로도 재미있는 부분이 있지 않을까 생각합니다. 하지만 건조물만은 너무나 초라해서, 타타라바는 그렇게 큰 타타라바가 그 시대에 있었을 리가 없다는 걸 잘 알면서도 어쩔 수 없으니 영상적으로 거짓말을 해버린 겁니다(웃음). 그런 의미에선 우리 선조는 그렇게 재미없는 사람들도 아니고, 일본은 재료로서 꽤 풍부한 것들이 널려있는 섬이 아닐까 하고, 작업하면서 생각했죠.

스스로 컨트롤
할 수 없는 '분노'를
영상화하면……

사토 신이라는 걸 구체적 이미지로 나타낸 건 정말 대단해요.

미야자키 아니, 대담하고 겁이 없다고 할까, 걱정스럽다고 할까, 누가 해도 모를 겁니다. 나도 모르겠으니까, 이걸로 괜찮지 않을까 하는 말을 들으면 "아니, 잘 모르겠지만"이란 식으로 적당히 했었어요.

사토 나이지리아 영화에서 물의 신이 나오는 영화를 본 적이 있는데, 역시 그런 신을 화면에 구체적으로 나타낸다는 발상은 여러 나라에서 끊이지 않고 있었죠. 브라질 영화에도 동물과 인간의 영혼을 똑같다고 해서 교회에서 이단시되는 남자의 이야기가 있었는데요. 이건 굉장히 중요한 테마로, 잘 만들었다고 생각합니다.

미야자키 그보다 문득 최근까지 산속에 구렁이나 뭔가 무시무시한 게 있을 거라고 일본인은 생각하고 있었으니까요. 동시에 이 섬의 깊은 곳, 산속으로 들어가면 굉장히 깊은 계곡이 있고 청정한 물이 흐르는데 그곳에 가기만 하면 마음이 씻겨 내려가는 게 아닐까 하고. 인간이 이래저래 더럽혀온 것과는 다른 세계가 이 섬 어딘가에 있다는 생각을 일본인이 계속 품어온 건 매우 중요한 포인트라고 생각합니다. 자신들의 정신 속 깊이를 찾을 때에.

이건 또 오해를 불러일으킬 만한 발언인데, 도쿄 한가운데에 황거(皇居)라는 걸 만들고 그 안에 천황, 이건 쇼와 천황인데, 그 사람한테 전부 떠맡기고 태연하게 벼나 심으며 그 주변에선 흉포한 경제활동을 하고 있었어요. 이건 도대체 어떤 나라인가 하고 생각하면서도 그런 의미에선 좋고 나쁘다가 아니라, 그런 생태계와 들러붙은 어두움, 어두움이라는 해명되지 않는 부분을 상당히 마음속 깊은 곳으로 가져온 민족들이 아닐까 하고요. 그게 요즘 늘 듣는 말인데, 점점 라틴화하고 있죠, 그런 느낌이 있어요. 라틴화는 점점 생태계를 파괴하는 겁니다. 이미 향락적이 되었으니까요. 프로방스든 이탈리아든, 가보면 정말 인생을 향락적이고 긍정적으로 살고 있어 기분이 편하지만, 프랑스에서도 북쪽은 자연이 좀 더 남아있어서인지 사람들이 어두운 면을 갖고 있는 것 같습니다. 북

프랑스 젊은이들의 자살율이 남프랑스보다 높다고 하니까요.

사토 확실히 유럽에 가보면 자연을 깨끗이 정비해 놓았지만 길가의 나무가 잡목으로, 즉 일본으로 치자면 전부 삼나무로 되어있는 거죠. 하지만 그 잡목이 극히 자연스러운 형태로 남아있어요.

미야자키 패전 쇼크가 남아 있는 거겠죠. 지금 생각하면 이 얼마나 어리석은 짓을 한 걸까 싶지만, 유감스러울 정도로 큰 쇼크였다고 생각합니다. 그 쇼크를 끝으로 낙엽송이나 삼나무 천지로 만들어버린 거라고, 이제는 거기까지 알게 됐으니 이제부터라고 생각합니다. 앞으로 어디로 갈 것인가. 이건 인간에게 도움이 될지 말지가 아니라, 너무 함부로 많은 목숨을 죽인 게 아닐까 하는 그런 마음을 지닌 건지 아닌지의 문제라고 생각합니다. 그건 불교니 뭐니 하는 식으로 종교의 이름을 빌리지 않아도 신앙심으로서, 어느 산속에 조용한 샘이 있고 그게 우리에게 매우 중요한 거라는 생각을 하는, 왠지 그런 감각이 있어요. 그런 생각이 들면 달리 어려운 철학이 아니더라도 다른 생물이 살아가는 공간을 어떻게든 조금씩, 리스크를 짊어지면서라도, 이 세계에 남기고 싶어요. 그게 사실은 이 섬에서의 환경문제나 여러 가지 문제의 근원이 되어야 할 문제로, 독일인처럼 환경을 컨트롤해서 인간을 행복하게 할 수 있다며 뭐든 하는 것보다는 다른 방식이 있지 않을까 하고 줄곧 생각합니다. 이번에 특별히 환경영화를 만들려고 생각한 건 아니지만, 그런 의미에선 자연 쪽도 꽤 잔인하고 어리석게 그렸습니다. 인간만이 어리석고 악인이 나무를 자르고 선인이 나무를 지킨다는 도식으로 만든다면 정말 편하겠지만, 그건 인간의 본질과 전혀 상관없이 오히려 부지런하고 주위 사람들한테 친절한 인간이 산을 개간하고 짐승들을 내쫓으며 자신들의 생활을 낫게 만들려고 노력한 게 아닐까 싶습니다.

사토 당시의 제철업은 역시 첨단기술이었으니 가장 우수한 사람들이 관여하고 있었다고 생각하는데요.

미야자키 조금 다른 이야기인데, 전해지는 말에 '반점 공주' 이야기가 꽤 있어요. 얼굴에 반점이 있는 공주님이나 아까 말한 '어린 애꾸눈 중', '데이다라봇치'라는 거인 등 그런 것들이 나오는 전승을 읽으면 기승전결이 없다고 할까, 행복

해지지도 않고 아무것도 없는 그저 그런 것들이 나온다는 무서운 이야기가 일본에는 많이 남아있죠. 그런 소재에 몰두해 볼까도 생각했지만, 여자아이의 얼굴에 반점이 있는 건 그림이 될지 어떨지, 엔터테인먼트가 될지 어떨지, 여러 생각을 하는 동안 소년의 팔에 반점이 생겨버린 겁니다. 단, 원령공주의 얼굴에 붙어있는 문신이에요. 문신은 할머니의 문신밖에 본 적이 없어서 이상하게 생각되지만, 젊은 처녀가 문신을 하고 있으면 섹시하고 예쁘지 않을까 하고 생각했거든요. 이건 제가 멋대로 한 망상이지만요(웃음).

사토 멧돼지에게서 지렁이 같은 것들이 자라나죠. 그건 좀 놀랐는데, 그건 어떤 건가요?

미야자키 내게도 있는 것이니 모두에게 공통된 게 아닐까 생각하는데요(웃음), 때때로 어떤 박자에 분노로 휩싸일 때 온몸의 모공에서, 그야말로 구멍이란 구멍에선 모두 검고 끈적끈적한 게 나오는 느낌이 들어요. 스스로 제어할 수 없는. 왜 이렇게 분노가 갑자기 솟아나는 걸까 싶을 정도로 흉포해지는 순간이 있습니다. 최근에는 제법 조절할 수 있게 됐지만. 그런 걸 모두 갖고 있을 거라고 생각했습니다. 그래서 젊은이들한테 그려달라고 했더니, 정말 순진한 젊은이가 그려 괴물이 나와야 하는데 너무 귀여운 게 나와버렸죠. 러쉬를 보고 스태프가 웃더라고요. 이건 좀 곤란하단 생각이 들어서 그 후 여러 가지로 수단과 방법을 바꿔보며 어떻게든 형태로 만들어보려고 노력했지만, 타타리가미 같은 게 눈에 보일 리가 없는 겁니다. 그저, 보이면 어떨까 하고 늘 생각해요. 아이들이 가재를 잡던 논에 아파트가 들어서면 아이들은 그 밑에 가재가 많이 묻혀있다고 생각하죠. 언젠가 그 가재의 저주로 빌딩이 기울어질 거라나 뭐라나(웃음). 기울지 않죠, 당연히. 일본 서쪽 지방에서 낡은 나무를 베려고 했더니 여러 사건들이 일어나 결국 나무를 베지 못하고 길을 바꿨다는 이야기가 있죠, 동쪽에도 없는 건 아니겠지만요. 뭔가 다른 생물이 불가사의한 힘을 갖고 있어 그 원망을 사서는 안 된다는 식은 꽤 뿌리깊이, 특히 일본의 서쪽 지방에 많았던 게 아닐까 생각합니다. 오래되면 오래될수록.

사토 아, 그렇군요.

미야자키 그게 어째선지 아무렇지도 않게 된 거죠. 그런 일은 없다면서. 이 세상을 플러스마이너스, 돈이 들어오느냐 들어오지 않느냐 같은 굉장히 단순명쾌한 걸로 만든 거죠. 아까 말한 폭력도 그렇지만, 폭력은 본래 없는 것으로, 인간이 욕구불만으로 폭력을 쓴다고 이해하려고 하면 인간을 더 이해할 수 없게 되죠. 왜냐하면 인간에겐 폭력이 있어요, 있다고 생각합니다. 하나의 인간집단이라는 건 폭력의 안전변을 만들어두는 거죠. 때때로 축제 때 큰 싸움을 벌이거나 사망자가 나올 만한 일이 없으면 잘 풀리지 않은 부분도 있지 않나 생각하는데, 그런 걸 깨끗하게만 하려고 하면 어딘가에서 감정이 맺혀 반드시 별것 아닌 부분에서 터지게 되죠.

사토 저 나무와 강, 물도 그렇지만, 우리는 동물의 흉포함도 점점 잊어버리고 있어요. 지금은 동물은 거의 가축이나 애완동물이니까요. 대중문화 속에선 때때로 괴수가 나타나는데, 처음엔 무시무시하죠. 고질라도 처음에는 무서웠어요. 킹콩도 그랬고요. 그게 얼마 되지 않아 어린이용으로 길들여져 모스라처럼 귀여워진 겁니다. 미야자키 씨도 지금까지 아주 귀여운 동물의 요정을 몇 개인가 그리신 적이 있는데, 오랜만에 이 타타리가미는 좀 무섭군요. 흉포하고 무시무시해요.

앞으로의 시대에 필요한 카피 '살아라'

미야자키 역시 원망이나 치유되지 못한 마음이 역사를 깁거나 그게 아니면 죽은 자의 일은 죽은 자에게 맡기고 살아있는 인간은 어쨌든 살아야 한다. 그걸 세계를 이야기하는 방향으로 생각해야 해요. 이 캐치카피는 이토이 시게사토 씨가 몇십 번도 더 썼다가 잘 안돼서 끝에 '살아라'라는 가장 심플한 게 남은 거지만 이런 시선이 아니면 앞으로의 시대, 헤쳐나갈 수 없을 거라고요. 그건 이미 저는 아니, 뭐 좋아요, 이제 곧 이란 생각이 들지만요. 그래도 『귀를 기울이면』에서 소년과 소녀가 자신들의 인생에서 앞으로 나아가려는 데에 응원을 보내는 일은 얼마든지 가능합니다. 그게 거짓말

이라곤 추호도 생각하지 않지만, 그래도 그 아래로 내려다보이는 마을에 무엇이 기다리고 있는지도 충분히 알고 있는 거예요. 그렇다고 해서 어른으로서 그런 걸 언급하지 않고 여기까지 말할 수 있다고 해서 응원만 보내는 영화를 만드는 건 어쩐지 너무 구리다고 생각이 들어요. 그러니까 『모노노케 히메』를 납득할 수 있게 만들면 『귀를 기울이면』의 리얼리티의 토대가 하나 들어맞을 것 같아서……. 실제로 손님들은 그렇게 보고 있진 않은 것 같지만요.

사토 아니, 저는 『귀를 기울이면』이 거짓말 같다곤 전혀 생각하지 않아요.

미야자키 아니, 저도 그렇게 생각하지 않고 만들었어요. 하지만 그렇게 생각하는 소년소녀들도 있다고 생각합니다. 그런 식으로 자각하고 있는지는 모르겠지만, 손해를 보는 시대에 태어났다고 느끼는 아이들은 굉장히 많은 듯합니다. 그러니까 다들 병에 걸리죠. 게다가 그에 비해 손을 씻거나 머리를 감거나 청결히 하는 것밖에 방법이 없어요. 점점 아침에 머리를 감고 손을 씻고 이를 닦고, 어쨌든 옷을 갈아입고 깔끔하게 해야만 해요.

하지만 그 자연관도 O157이나 그런 것들 때문에 보란 듯이 무너져버린 겁니다. 청결히 하면 본래 인간은 정상적으로 살 수 있다는 게 아니라 정상이 아닌 거라고. 그런 자연관으로 돌아가지 않으면 병도 이해할 수 없게 됩니다. 전후 50년이나 지나서 또 그곳으로 돌아왔어요. 돌아온 거지 새로운 게 시작된 건 아니죠. 한때 뭐든지 제압할 수 있는 게 아닌가 하고 나쁜 걸 도려내면 인간은 멋있어질 것이고 돈에 의해 모욕당하거나 물질적으로 고통받는, 즉 가난을 극복하면 더 건강한 인간이 될 수 있지 않을까 생각했지만 그러면 더더욱 병에 걸린다는 사실을 알게 된 거죠. 그런 여러 가지 사실이 한 바퀴 돌아 결론지어진 시기가 아닐까요. 그에 대응해 어떤 영화를 만들 건가 생각해보니, 동네에서 만들면 『귀를 기울이면』 같은 그런 영화밖에 만들 수 없겠더군요. 그런 것들에 의미가 있다고 반대로 생각해 그걸 만들자고 외친 겁니다.

오직 그것만 만드는 게 아니니까요. 그러니까 오히려 『모노노케 히메』의 타깃은 초등학교 고학년 이상이라고 하지만, 사실은 타깃 같은 건 전혀 생각하지 않고 그저 어린아이들에겐 조금 자극이 강하니까 그건 그만두는 편이 좋다고

말하는 정도로, 그 후는 아이들이 보고 어떤 감상을 가질 건지…… 도무지 짐작이 안가지만요. 짐작이 가지 않는 것도 아울러서 처음 얘기로 돌아가는데, 엔터테인먼트가 된 걸까, 돈은 회수할 수 있는 걸까 하고요.

사토 아니, 액션영화로서 충분히 재미있다고 생각하는데요. 특히 동물이 위풍당당한 부분이나 지금까지의 액션영화, 액션영화라랄까 대중 오락영화의 정도를 걷는 게 아닐까 생각합니다. 그 들개, 소보다 큰 들개. 그 발상은 참 좋아요.

미야자키 일본늑대의 박제가 런던에 남아있죠. 엄청 작지만요. 야생의 생물은 환경이 나빠지면 작아진다고 생각합니다. 옛날엔 멧돼지도 지금보다 훨씬 컸다고 생각해요. 왜냐하면 멧돼지 위에 타고 적을 찔러 죽였다는 영웅전이 남아있잖아요. 하지만 요즘 멧돼지는 그저 요리하기 쉬운 고기란 느낌으로, 정말 불쌍한 동물이라 생각합니다. 그러니까 이건 망상이지만, 자연의 색이 짙고 속이 깊었던 시절엔 그곳에 살았던 짐승들도 더 크지 않았을까 하는 생각이 있어요. 특히 야크(솟과의 동물)의 이야기를 들으면, 야생 야크는 가축 야크보다 두 배나 컸다고 합니다. 수는 꽤 줄었지만 티베트 고원의 공기 중에 서 있는 야크의 영상을 보고 정말 감동을 받았어요. 동시에 잔인하고 무참하다는 것을, 야생이라는 건 반드시 갖고 있죠. 아마 그런 걸 보고 잔인하다는 형용사 같은 것들이 생각난 거라 생각해요. 그 부분을 잘라내고, 귀엽고 씩씩한 것들이 야생이란 듯이 왜소화하는 건 잘못된 거라고요. 실로 흉포하고 잔인한 부분을 확실히 갖고 있지 않으면 야생을 그리지 못한다고 생각해요. "이게 일본이야?"라고 스태프가 말하지만요(웃음). "물론 일본이다."라고 주장했습니다. "자네가 알고 있는 일본은 이 이후에 생겨난 거야."라고요……(웃음).

> 동물들을 위풍당당하게 그린 것은 현대 문명을 향한 큰 공헌이 되었다

사토 우리가 알고 있는 일본은 가부키에서 만들어진 이미지인 걸까요. 가부키나 강담이나.

미야자키 일본인이 지진제(地鎭祭)를 하고 돌을 움직이거나 나무를 베거나 하는 거죠. 일단 신주나

무언가를 걸고 의식을 하고 있죠. 형체화한 의식인데, 그런 식으로 의식이 형체화한 건 가마쿠라 시대부터입니다. 가마쿠라 불교는 일본에서 굉장히 큰 종교개혁이었는데, 가마쿠라 불교는 사실 인간중심의 사회에 보증을 부여한 게 아닐까 생각합니다. 아니, 이건 아주 멋대로 생각한 거지만요.

사토 아뇨, 아뇨, 재미있어요.

미야자키 그래서 무로마치 시대가 되어 남북조 시대의 혼란을 보면 어떤 의미에선 무로마치 시기에 지금 일본인들이 사물을 느끼는 방법이 완성된 거죠. 그래서 더 이상 되돌릴 수 없게 된 겁니다. 그게 계속 일본인을 지배한 게 아닐까 생각합니다. 때문에 심산유곡이 있고 거기에 깨끗한 것이 있으니, 이 세상은 더러워져 있지만 생이 끝나면 극락에 갈 수 있다고요. 그런 식으로 대체된 것도 왠지 그즈음이 아닐까 생각합니다. 역시 정말 구원받지 못한다는 시대가 가마쿠라 시대부터 혼돈으로서 있었던 게 아닐까, 현대는 더 막다른 지경까지 쫓겨온 게 아닐까 하고 생각하지만요.

　일본인이 어느 시기까지, 즉 전쟁 말기까지는 굉장히 자연에 다정했는데 그게 전후의 고도경제성장기에 흉포해졌다는 것은 현재 상황에선 그렇게 보이지만 사실은 계속 그랬던 건 아닐까요. 민둥산은 항상 생겨나고 경제활동으로써 의미가 있으니 나무를 심고 관동지방의 잡목림도 사실은 메이지 중기부터, 말하자면 쇼와의 도시가스가 보급될 때까지가 가장 아름다웠습니다. 가장 경제효율이 높았으니 가장 손질하기도 좋았던 거죠. 동시에 구니키다 돗포 같은 사람들이 아름다움으로서 그걸 인정하게 된 겁니다. 그렇게 생각하면, 아무래도 일본인이 갑자기 나빠진 게 아니라 같은 일들을 너무 계속 한 건 아닐까 하고요. 그렇게 생각했더니 마음이 편해졌어요(웃음). 아직 방법을 바꿀 수 있진 않을까 하고. 조금 냉정해질 수 있습니다. 세상 전체의 일을 생각하면 잘 모르겠지만 엉망진창이 되면서도, 이 섬나라에서 살아갈 수밖에 없다고. 자신들이 더러운 거리라고 생각한 걸 한 번 더 다른 시선으로 보면, 그건 분명 이야기의 무대가 될 수도 있지 않을까 하는 가설에서 『귀를 기울이면』을 만들었습니다.

사토 아까 동물들이 위풍당당하다고 했는데, 단순히 흉포하다, 대단하다는 게

아니라 굉장히 위엄이 있어요. 이건 미야자키 씨의 현대문명에 대한 큰 공헌이라고 생각합니다. 위엄 있는 동물들을 창조했다는 거요.

미야자키 고맙습니다. 하지만 나는 인간에게도 위엄을 갖게 하려고 생각했는데요(웃음).

사토 예, 인간도요(웃음).

미야자키 에보시 고젠이란 인물은 좋아합니다. 그녀는 20세기 사람 그 자체로, 다른 시대의 사람이 보면 현대인은 악마 같은 게 아닐까 생각해요. 목적과 수단을 확실히 구분해서 목적을 위해 어떤 수단을 아무렇지도 않게 사용하며, 하지만 동시에 순수함을 계속 지니고 있어요. 그건 악마입니다. 시원시원하게 걸어 돌아다니는.

빅토리아 왕조 시대의 어느 소설 중에 실로 매력적인 인물로서 악마가 나와요. 어느 사원의 종을 훔친 남자의 혼을 사러온 악마의 이야기로. 그는 처음 여관에 왔는데도 그곳에 살고 있었던 것처럼 너무 잘 알고 있으며 쾌활하고 시원스런 성격이에요. 술을 대접하고 농담을 좋아해 여관 사람들이 좋아하죠. 그러다가 밤에 여관 주인이 창문으로 살짝 보니 여관 앞에 서서 어떤 교섭을 하고 있는 겁니다. 다음날이 되자, 그 도둑의 혼을 갖고 어딘가로 사라진다는 이야기입니다. 그게 바로 현대인이라 생각했어요. 그런 걸 남자로 하는 건 어떨까 하다가 결국 여자로 갔지만요. 그런 악마를 나타내고 싶었습니다. 악마라고 해서 오멘 같은 그런 이해할 수 없는 거에는 전혀 흥미가 없지만, 사실은 현대인이 이상적으로 여기는 인간상 속에 악마의 모습이 있다고 할까요. 굉장히 재미있는 모티프라고 생각했습니다.

사토 에보시 고젠이 정말 재미있었어요. 그리고 액션 그 자체도 굉장히 잘 표현되지 않았나요?

미야자키 아뇨, 역시 완성된 화면을 보면 괴로워요. 이제 저는 75% 정도 애니메이터이니까, 저질러버렸다고 할까, 어쩔 수 없다고 생각하면서 한 부분이 보고 있으면 엄청 늘어나는 거예요. 작화감독을 한 녀석이 지금 위축되어 주저하고 있지만요(웃음). 아슬아슬할 때까지 해보면 좋겠다고 그에게 말했습니다. 여

력을 남기고 끝나면 정말로 회복하는 데 시간이 필요하니까요. 비틀비틀할 때까지 했으니 그는 괜찮을 겁니다.

사토 예고편에서부터 굉장히 잔혹하다는 이미지가 유포되어 있었는데, 분명 잔혹한 묘사는 있지만 시원시원합니다.

미야자키 스플래터는 좋아하지 않아서요. 단, 인간은 피가 흐르니까요. 피를 그려야 할 때는 그리면 된다고 생각합니다. 확실히 목을 자르면, 그건 경동맥이 지나고 있으니 피가 뿜어져 나오는 건 옛날 그림을 봐도 알 수 있는 건데, 그걸 하는 게 본의는 아니에요. 좀 더 처참한 이야기로 만들 생각이 있었는데, 만들면서 자신 속에 인간을 벌하고 싶다는 마음이 있다는 걸 알게 되었어요. 인간 무리에게 질린 부분이 있는 거죠. 이건 하면 안 되겠다고 생각했어요. 이 신을 해야 할지 말아야 할지 프로듀서한테 상담한 적도 있었습니다. 이상한 프로듀서라서 "아니, 난 좋아요."라고(웃음). 충분하게 완성되지는 못했지만요.

이 영화엔 사실 여기저기에 빈틈이 있어요. 시쇼우렌은 어떤 자인지 많이들 묻습니다. 하지만 이건 감독이 설명할 일이 아니죠, 영화 속에서 설득력을 갖게 해야 하니까요(웃음). 그런 허술한 부분이 무수히 많아요. 영화 속에서 뒤처리를 완전히 하면 영화의 스케일이 작아지거든요.

사토 이건 단출히 정리해버릴 수 없는 영화라 생각합니다. 굉장히 많은 테마가 영화 속에 넘쳐나 결말을 내릴 수가 없어요.

미야자키 이건 다른 나라 사람이 보면 어떻게 생각할지 모르겠지만, 주고쿠 지방은, 특히 이즈모 근처는 계속해서 제철민이 산을 개간하던 지역입니다. 그래도 지금 가보면 비이 강 유역은 정말 깨끗해요. 산이 정말 평온해져서. 전부 메워져 평평해졌죠. 그곳은 자연을 마구 바꿔버렸어요. 그런 자연의 은혜가 있었구나 하고. 없는 곳이 있으니까요. 주고쿠에서 발견되듯, 민둥산이 되어 돌산이 되면 되돌릴 수가 없어요. 아니 사실은 되돌릴 수 있을지도 모르지만요.

중국 4천 년, 계속 민둥산이었다고 생각하는 건 말도 안 되는 착각입니다. 한나라 때까진 나무가 꽤 있던 토지였을 거라고 나름 생각합니다. 그러니까 중국이 역사물을 만든다면 그런 관점에서 만들어야 합니다. 그렇게 되면 진정한

의미에서 중국의 변화겠지요. 중국이 변함없이 덩샤오핑이 어떻다느니 제갈공명이 어떻다느니 하는 수준으로 계속 간다면, 이건 인류에게 최악이라 생각합니다. 그런 환경고고학적인 관점에서 예를 들면 도쿄의 무사시노는 도대체 어떻게 이렇게 된 걸까, 그런 걸 포함해서 보아야 해요. 그게 엔터테인먼트가 될지 어떨지는 모르겠지만, 그렇다고 해서 어려운 학술영화를 만들면 모르는 게 너무 많으니까요. 농담 같지만, 보고 있으면 그럴지도 모른다고 생각할 만한 짧은 필름을 만들 수 있다면 좋겠다고, 그런 생각도 합니다.

사토 지금 말씀에서 『바람계곡의 나우시카』의 발상이 떠올랐습니다. 그렇군요. 그 테마는 일관되지만 『나우시카』에선 다만 조금 더 지나치게 앞으로 나아갔고, 뿌리를 찾고 있다는 걸 다시 한번 잘 알게 되어 재미있었습니다. 아무튼 흉포함도 있지만 위엄도 있고, 그리고 깨끗함이 있는 동시에 무언가 불쾌감이 드는 분노의 가장 기분 나쁜 부분도 있었고요. 이것들을 전부 대립시켜 잘 만들어졌다고 생각합니다.

미야자키 정말 감사합니다.

사토 소중한 이야기, 정말 감사했습니다.

(『키네마순보 임시증간 미야자키 하야오와 「모노노케 히메」와 스튜디오 지브리』 키네마순보사 1997년 9월 11일)

사토 다다오 佐藤忠男

　1930년, 니이가타현 출신. 영화평론가. 일본영화학교 교장. 니이가타 시립 공업고등학교(현재 니이가타 시립 고시고등학교) 졸업. 『영화평론』, 『사상의 과학』 편집장을 거쳐 영화평론가가 되다. 1996~2011년, 일본영화학교 교장. 2011년부터 일본영화대학 학장을 지내다. 1995년 『일본영화사』(전4권)로 마이니치 출판문화상, 예술선장 문부대신상을 수상했다. 훈사등 욱일소원장, 자원포장, 한국왕관문화훈장, 프랑스 예술문화훈장 슈발리에장 등을 수장. 저서로 『일본영화의 거장들』(전3권, 가쿠요쇼보), 『우리 영화 비평의 50년 사토 다다오 평론선』, 『풀뿌리의 군국주의』(이상 헤이본샤), 『증보판 일본영화사』(전4권, 이와나미쇼텐), 『영화로 보는 세계와 일본』(키네마순보사) 등 다수.

『모노노케 히메』와 중세의 매력

대담자 아미노 요시히코

중세부터
숲이 사라지다

아미노 일전에 미야자키 씨의 『모노노케 히메』를 시사회에서 봤는데, 사실은 제가 영화관에서 영화를 본 건 10년 만의 '쾌거'였습니다(웃음).

이 영화의 시대배경은 중세에서 근세로 옮겨가는 전환기인 15세기 무로마치 시대라고 하던데, 소위 시대극의 단골손님인 무사와 농민은 거의 나오지 않는 게 눈에 띄네요. 그들은 이야기의 원경에 지나지 않죠. 그에 비해 '타타라인'이라 불리는 제철민이 나오거나, 조엽수림 숲에 사는 들개 신이나 멧돼지 신 같은 자연 그 자체 신들이 등장하는데요.

미야자키 시대극이라고 하면, 항상 사무라이와 농민 혹은 마을 사람들뿐이라서 그게 역사를 재미없게 한다고 할까, 자신들의 나라를 재미없게 만들고 있진 않나 하는 생각이 들었습니다.

산을 표박하며 철을 만든 사람들에게 흥미가 있었는데, 공부가 부족했고 손이 미치는 범위에 적당한 책도 없어서 망상만 커져갔어요. 영화에서 보여주려고 한 거대한 타타라바은 에도 시기에도 없었다는 걸 알고는 있지만, 에잇 그냥 해버리자고……(웃음).

스태프 중엔 이건 일본이 아니라고 하는 사람이 있기도 했어요(웃음).

아미노 그건 너무 겸손하시네요. 꽤 여러 가지 생각해서 공부도 하신 것 같아 감동했습니다.

미야자키 아뇨, 프로듀서에겐 "거의 감으로 하고 있다"는 말을 들었습니다(웃음).

다만, 나카오 사스케 씨의 '조엽수림문화복합'이란 견해를 접한 이래로 그

충격이 작업 속에서 꼬리를 물고 늘어지고 있어서요. 옛날, 일본 혼슈의 서쪽 반은 조엽수림으로 뒤덮여있었는데, 도대체 그 숲이 언제 어떤 식으로 사라진 걸까. 그게 계속 신경 쓰였으니까요.

그 부분도 완전히 어림짐작으로 아마 무로마치시대에 사라졌을 거라든가, 그 과정에서 인간사회가 중심이 되어 가마쿠라 불교가 생겨났을 것이라는 망상에 망상을 거듭해 무대를 '무로마치 시대'로 정한 겁니다.

에보시 고젠은 20세기의 이상

아미노 이 영화는 이야기로서도 참 재미있지만, 깊은 산 속 기슭에서 타타라 집단을 이끄는 여성 '에보시 고젠'은 여성들을 비롯해 저희가 보기엔 '비인 (非人)'으로 생각되는 사람들과 소 치는 사람들 등 사회에서 벗어난 사람들에게 일을 시켜 존경을 한몸에 받습니다. 유녀, 무희로 보이는데 어떤 생각으로 그런 여성을 등장시킨 건가요?

미야자키 아쿠로 왕을 평정한 다테에보시라는 절세미녀 전설이 있는데, 사실은 저의 작은 산막이 있는 마을이 에보시라고 해서요. 뜻밖에 출발점은 그때쯤이었을 겁니다. 해외로 팔려가 중국인 왜구의 대두목 아내가 되어 무예를 닦은 끝에 남자를 죽이고 그 재산을 빼앗아 돌아온 여자라고(웃음). 우리 생각은 대개, 그 정도라서요.

아미노 산신은 '오코제'라고도 불리는 추녀인데, 제철의 신인 가나야고노 신은 흰 갈매기를 타고 오는 여신이죠. 거기서 이미지를 따온 게 아닌가요?

미야자키 오히려 처음엔 남자로 하려는 생각도 있었습니다. 하지만 스태프에게 물어보니 역시 예쁜 여자가 낫다고 해서(웃음). 에보시 고젠이 무희의 모습을 하고 있는 것도 이와 같은 생각으로 예쁜 쪽이 낫겠다고 생각했습니다(웃음).

에보시 고젠이란 여성은 20세기의 이상적인 인물이 아닐까 생각합니다. 목적과 수단을 가려 사용하며, 굉장히 위험한 일을 하지만 이상은 잃어버리지 않아요. 좌절에 강하고 몇 번씩 다시 일어나죠, 그런 식으로 전 상상했습니다.

아미노 그리고 남자주인공은 야마토 '일본국'의 침략에 저항하는 전쟁에서 패배하여 북쪽 땅 끝에 숨어 사는 에미시 일족의 우두머리가 되어야 하는 소년 아시타카라고 하는데요, 주인공이 그런 '에미시' 족으로, 즉 야마토 '일본국'을 상대화하고 있죠. 이건 제 예상대로 된 것 같아요.

미야자키 에미시의 풍속 등은 제 취미대로 해버렸어요. 하야토가 방패를 사용하니까 더 오랜 에미시도 손 방패를 사용하지 않았을까 라든가. 어쨌든 잘 모르는 부분은 제멋대로 공상으로 메웠을 뿐이랍니다.

아미노 아뇨, 이상한 사실에 끼워 맞추는 것보다 모르는 부분은 공상으로 넘겨주시는 편이 좋아요. 사실에 얽매여 지쳐가는 저희로서도 기분이 좋습니다 (웃음).

'백성'도 칼을 차고 있었다

미야자키 15세기 무렵은 칼을 허리에 차고 있는 인간들이 엄청 많았을 거라고 생각합니다.

아미노 물론, 그 시대는 모두 무장을 하고 있죠. 최근엔 명확히 확인된 사실인데, 에도 시대가 되어도 백성은 모두 허리칼을 차고 있었어요. 사무라이의 도검과는 다르지만, 무장은 하고 있었습니다. 백성은 철포도 갖고 있었죠.

미야자키 히데요시가 도수령을 내렸다고 해서 바로 정리했을 리가 없어요. 그런데도 시대극에서 보는 무장을 한 사무라이와 무장을 하지 않은 농민이란 도식은 도대체 언제쯤 나온 걸까요?

아미노 아마도 근대 이후일 겁니다. 게다가 그런 무장 해제된 농민과 무장을 한 사무라이란 만들어진 도식이 영화의 시대극에도 강하게 영향을 미치고 있죠. 후지키 히사시가 쓴 건데, 구로사와 아키라 감독의 『7인의 사무라의』의 설정도 그 도식에 완전히 얽매여버렸습니다. 그건 역사가들의 책임이 크죠.

미야자키 『7인의 사무라이』는 전쟁에 지고 돌아온 남자들이 식량난으로 식량을 사러 나갔을 때, 백성들의 여러 태도에 부딪힌다든지 하는 리얼리티를 가진

영화입니다. 너무 재미있다 보니 이후 주박하듯 일본의 시대극을 좁혀서, 언제나 사무라이 대 농민이란 계급사관이 고정된 느낌입니다.

아미노 그 영화엔 저도 굉장히 감동했는데요, 무장할 수 없는 백성이란 건 사실과는 전혀 다릅니다. 게다가 백성들 중엔 농업 외의 다른 생업을 하는 사람들이 있었어요. 도박꾼들도 있었습니다. 백성은 농민을 뜻하는 게 아니니까요.

미야자키 백성이란 건 좀 더 넓은 의미로, 그 안에 온갖 직업을 포함하고 있는 거죠.

아미노 예. 백성 중엔 상인이나 장인 등도 있고, 농업은 그 여러 생업 중 하나입니다. 그러니까 '백성폭동'을 곤궁한 농민이 일으켰다고 생각하는 것은 틀린 거죠. 실증적으로도 그런 견해는 점점 무너지고 있습니다. 자유민권운동 때에도 지치부 사건(역주/ 1884년 사이타마현의 지치후군에서 농민 수만 명이 일으킨 무장봉기 사건. 당시 자유민권운동에 영향받은 민중봉기로, 불황에 고통스러워하던 농민들이 정부에 빚과 땅세 감면 등을 요구하며 군관공서, 경찰서, 고리대금업체 등을 습격)에선 도박꾼들이 선두에 있었을 겁니다. 다시로 에이스케라는 총재는 도박꾼이에요.

그러고 보니 『모노노케 히메』에선 도박꾼은 나오지 않았네요.

미야자키 아뇨, 저희가 영화를 만드는 것 자체가 확률이 반인 도박을 하는 거나 다름없으니까요(웃음).

사농공상은 누가 만들었는가

미야자키 지금 '백성'이란 건 매우 얕보이는 말로, 사용하지 않는데, 도대체 사농공상이란 말을 만든 인간은 누구일까요. 그렇게 서슴없이 계급을 구분해 강제적으로 할 수 있을 정도로 유능한 위정자가 있었던 걸까요?

아미노 사농공상은 이데올로기로, 실태가 아닙니다. 중국의 자세를 유자(儒者)가 일본에 들여온 걸로 설명하고 있지만, 사실은 아닙니다. 에도 시대 신분제도의 기본은 무사와 마을 사람, 백성의 세 신분으로 승려, 신관과 피차별민을 포함하는 일부 직능민은 별개의 신분입니다. 하지만 이것으론 어민이나 산민이 들

어갈 여지가 전혀 없습니다. 이 시대, 도시로 인정받았던 건 대부분 성곽도시로, 상당히 큰 도시도 '마을'이었습니다. 오쿠노토의 와지마도, 세토 내해의 구라시키도 마을이니 그곳에 있는 상인이나 뱃사람들은 모두 평민, 최하층 농민이 되어버립니다.

미야자키 마을이 아니면 아무리 경제력이 커도 모두 '최하층 농민'인 거죠. 최하층 농민은 먹을 게 없어 물을 마시는 사람들이라고만 생각했는데(웃음).

아미노 땅이 없는 사람들뿐만 아니라 땅을 가질 필요 없는, 큰 항구에만 정박하는 선원들도 최하층 농민이었습니다. 그렇게 보면 에도 시대의 이미지는 크게 바뀌죠.

지금까지 농민이 인구의 8할 이상을 차지하고 있었다고 봤는데, 실제론 크게 어림잡아도 4할 정도라고 생각합니다. 그런데도 농민 일색으로 생각해온 것은, 메이지 정부가 호적을 만들 때 사농공상으로 나누어 어민도, 임업을 하는 사람들도, '마을'의 상인, 장인 모두 '백성'은 전부 農(농)'으로 쳤기 때문입니다.

미야자키 사농공상을 확실히 구분한 건 메이지 정부였군요(웃음).

아미노 그렇다고 할 수 있죠. 일향일규(정토진종)가 일어나 가가(역주/ 이시카와현의 옛 지명)가 '백성'의 나라가 됐다고 하면, 농민전쟁에서 농민왕국이 생겼다고 지금까진 여겨져 왔죠. 물론 일향일규는 농민과 관계가 없진 않지만, 렌뇨(역주/ 신란 이후 정토진종을 확산시킨 승려)가 걸었던 곳은 전부 도시로 가가도 상인, 선원, 수공업자 등으로 풍요로웠던 지역이었죠. 일향일규를 지지하던 건 오히려 그런 도시민들이었습니다.

돈은 여성의 것이었다

아미노 최근, 역사연구자들 사이에서 '도시적인 장소'란 용어가 사용되고 있는데, 도시는 아니지만 사실상 도시와 같은 상태인 장소란 의미로, 이번 영화에선 타타라바가 그 '도시적인 장소'죠. 이건 정확하게 표현해 좋았다고 생각해요.

미야자키 아주 리얼하게 하면 너무 없어 보이니 되도록 화려하게 보이도록 했고, 어쩔 수 없어 그냥 한 부분도 있지만요(웃음).

그 타타라바의 용광로 이미지는 어릴 적에 사진으로 본 중국의 대약진 시대의 것입니다. 용광로가 노란 대지에 몇 개나 세워져 있는 사진을 보아서요, 그게 굉장히 인상 깊었습니다. 그 후 일본의 용광로는 그런 모습이 아니라는 걸 알았지만, 용광로는 어떻게든 그 모습으로 하고 싶어서(웃음). 게다가 저는 굉장히 클 거라고 멋대로 생각하고 있었는데, 실제론 너무 작더라고요.

아미노 영화에 등장하는 타타라바 같은 큰 것이 나오는 건, 무로마치 시대 이후일 겁니다. 철은 소규모 용광로에서 의외로 간단히 만들어내죠. 그러니까 중세 전기까지 철은 널리 백성들도 사용하고 있었습니다. 제철민과 산에 사는 수행승과는 밀접한 관계가 있는데, 무로마치 시대 이후는 산승이 광산을 찾아 걸어 다녔다고 하죠.

미야자키 산을 떠돌며 철을 만든다니 말로 들으면 굉장히 재미있는데, 그 철이 소비자들의 손에 들어가기까지 어떤 경로를 거친 건지, 그때 철이 사용된 건지, 물건이 사용된 건지. 그 부분은 어땠을까요.

아미노 무로마치 시대는 완전히 돈의 교환경제입니다. 14~15세기엔 현금이 아닌 어음을 유통하는 시대였으니 대량의 현찰수송은 그다지 하지 않게 됩니다.

미야자키 굉장히 발전되어 있었네요. 어음이라니, 에도 시대부터라고만 생각하고 있었는데.

아미노 에도 시대엔 그게 더 안정되어갔는데, 무로마치 시대부터 어음의 시대라고 해도 좋을 겁니다. 그리고 여성은 누에를 쳐서 비단이나 천은 모두 여성들이 만들고 스스로 시장에 내다 팔고 있었으니, 돈은 여성의 것이었죠. 에도 시대를 통틀어 그렇습니다.

다만, 땅은 공공의 것이라서 밭은 명의상으론 남자들 것이었습니다. 하지만 화폐와 의류 등의 동산은 여성의 관리하에 있었기 때문에, 루이스 프로이스란 선교사가 '일본에선 남편과 아내가 각각 재산을 갖고 있어서 아내가 남편에게 고리로 빌려준다'고 했는데, 그럴 거라 생각합니다. 여성이 스스로 번 돈을

그리 간단히 남자한테 주진 않았을 테고, 빌려줄 때는 이자를 챙겨도 이상하지 않아요(웃음). 단, 공공의 질서는 토지가 기반이었으니 그 입장, 밭의 관점에서 보면 여성은 거의 보이지 않는 거죠.

미야자키 흠, 교과서에서 배운 역사와는 꽤 다르네요(웃음).

시대극의 전투 장면은 사실인가

미야자키 인간은 자연을 많이 바꿔왔어요. 하지만 그걸 잊어버리고 지금의 풍경이 훨씬 전부터 있었던 것일 거라고 그냥 생각하나 봅니다. 중국인들도 지금의 풍경 속을 공자가 이리저리 돌아다녔다고 생각하고 있습니다. 하지만 만리장성에서 예를 들면, 공자의 시대에는 아직 식물이 자라고 있었어요. 그 후 녹지가 없어진 거죠.

아미노 일본열도의 경관도 지금과는 전혀 다르죠. 미야자키 씨의 영화엔 '숲'이 나오는데, 중세까지 일본열도는 '물' 천지였어요. 지금의 미타라는 곳은 모두 바닷속이거나 습지대죠. 니이가타의 미타지대도 옛날은 문자 그대로 개펄로 물의 풍경이 펼쳐져 있었고, 간토평야도 오사카평야도 그랬습니다. 이바라키의 내륙부인 산와마치는 지금은 물기가 전혀 없지만, 16세기경엔 해전을 하고 있었으니까요.

미야자키 그러니까 가와나카시마의 전투 장면도, 영화에서 보는 것과는 모습이 꽤 다르겠죠. 그 부분은 논두렁이나 구덩이가 굉장히 많은 곳으로, 말이 힘차게 달린다는 건 도저히 무리에요. 바로 다리의 뼈가 부러져버릴걸요(웃음).

　게다가 일본의 소형 말이 갑옷과 투구를 찬 사무라이를 태우고 그런 기세로 달릴 수 있을 리가 없어요. 실제론 3분 반 만에 말이 숨을 헐떡이게 되죠. 그러면 구로사와 씨의 『카게무샤』(1980년)나 가도카와 영화 『하늘과 땅과』(가도카와 하루키 감독, 1990년)와 같은 전투 장면은 전부 거짓말로, 유럽의 평원을 경기병이 돌격하는 건 가능할 리 없습니다.

아미노 무엇보다 그런 장소는 홋카이도를 제외한 일본열도엔 없습니다.

숲의 풍경도 지금과는 꽤 다르다고 생각합니다. '野'나 '原'이 붙는 오래된 지명은 의외일 정도로 이곳저곳에 남아있는데, 저는 아마 '原'은 풀이 자라고 있어도 널리 잘 보이는 곳이고 '野'는 상당히 키가 높은 풀이 자라는 곳이 아닐까 생각해요. 지금은 좀처럼 그런 이미지를 갖기 어렵지만요.

단, 일본의 경우엔 '森'은 잘 나오지 않습니다. 오히려 '林'이나 '山'이 많아요. 하지만 산림이라고 해서 산이 있고 숲이 있는 것인가 하면 그렇지도 않아서, 평지의 숲도 '山'이라 하죠. 간토평야엔 그런 '산'이 많습니다.

자연이 무섭지 않아진 무로마치 시대

미야자키 저는 어떤 형태로 숲이 있었을지 계속 생각해왔는데요. 헤이안 시대의 신덴즈쿠리(귀족주택의 건축 양식)의 정원을 보면, 왜 이렇게 탁 트였을까 싶을 정도이죠. 그건 조금 밖으로 나오면 심산유곡이 있었기 때문일 겁니다. 하지만 그것이 주위에서 사라졌을 때에 심산유곡을 정원으로 재현한 게 아닐까. 그렇게 멋대로 해석합니다. 정원이 히가시야마 등에 조성됐다는 건 그만큼 주위가 트여있던 까닭으로, 그것도 무로마치 무렵이 아닐까 싶습니다.

아미노 심산유곡을 상징적으로 표현한 가레산스이는 무로마치부터죠. 상업도 금융도 본격적이 된 건 무로마치입니다. 세상 전체가 풍요로워지고 돈이 유통되기 시작하자 합리적인 계산이 시작되면서 부(富)로의 욕구가 굉장히 강해집니다. 그 욕구가 자연의 두려움을 넘어버리죠. 그때까지는 산이든, 바다든, 인간의 힘이 미치지 않는 신불이 있는 세계라는 의식을 갖고 있었기 때문에, 그런 세계에 얽매여 산에서 수렵을 하거나 바다에서 물고기를 잡을 경우엔 반드시 첫 수확을 바치고 어떠한 형태로든 신에게 보답한다는 방식을 취하고 있었습니다.

미야자키 그렇죠. 아직 경외심도 존경심도 남아있었으니까요.

아미노 돈을 빌리는 것도 그래요. 그들은 신, 부처의 것을 빌린 것이니 그 답례란 형태로 이자를 받을 수가 있죠. 그래서 이자는 어느 한도를 넘어서 받으면

안 되는 겁니다.

밤나무 재배는 조몬 시대부터 일관하고 있는데, 고대나 중세는 어디 부락에서든 의식적으로 밤을 키우고 있었습니다. 국가도 밤 숲에 관해선 어느 마을 어느 반, 조사했어요. 그러니까 임업은 지금까지 에도 시대부터 시작됐다고 생각하지만, 더 먼 옛날부터 나무를 베었으면 대신에 심어야 한다는 방식으로 자연에 보답을 해왔습니다. 그 감각이 사라지기 시작한 게 분명히 돈이 유통되고 어음을 사용하기 시작했던 무로마치 시대 이후입니다. 돈을 벌기 위해서란 식으로 바뀌어 가죠. 그래도 시가지가 생기는 장소는 인간과 신의 세계의 경계에 닿아있어서 그 나름 성지란 성격은 갖고 있었습니다. 타타라바도 그 중 하나죠.

농업중심의 발상이 자연을 파괴

아미노 옛 일본인들의 생활은 자연과 일단 조화를 잘 이루었어요. 그 균형이 무너지기 시작한 게 무로마치 시기부터로, 에도 후기가 되자 쌀을 생산하면 돈을 번다, 그러니 농업을 발달시키자는 발상이 본격적으로 나오게 됩니다. 그 생각으로 호수나 개펄을 메워 논을 개발한 것이 그때까지의 생업 전체의 조화가 무너지게 된 거라 생각합니다.

미야자키 야마모토 슈고로 씨가 쇼와 28년에 쓴 에세이가 있는데요. 당시는 식량부족 시대였는데, 이렇게 국토를 논두렁으로 망쳐 어떻게 하느냐고, 되돌릴 수 없는 일이 될 거라 쓰고 있었답니다.

아미노 농업중심의 사고방식은 근대 이후 유럽에서 들어온 건데, 저는 아무래도 그쪽 역사학 자체에 문제가 있지 않을까 하는 생각이 듭니다. 숲이나 강, 바다도 여러 의미가 있을 텐데, 그게 무시되고 있어요. 적어도 일본에 소개된 유럽의 역사상은 편중되어있어 그것이 근대일본역사학의 뒤틀림을 가속한 게 아닐까 생각합니다.

뒤집어 말하면, 우리는 스스로 너무 과소평가하고 있는 것 같아요. 에도시대 말에 일본인 서민이 갖고 있던 직능적인 능력, 상업의 장부 조직 등은 굉장

히 고도의 것이었다고 생각합니다. 그러니까 유럽과 접촉했을 때 세로 글자를 금방 가로로 고쳐버립니다. 그 증거로 상업관계의 용어는 모두 재래어죠.

미야자키 예, '테가타(手形: 어음)'이나 '카와세(為替: 환율)'나 번역어가 아니죠.

아미노 주식용어인 '요리츠키(寄り付き: 첫 거래 시세)'나 '오히케(大引け: 마감시세)', '토리히키(取引: 거래)', '쇼바(相場: 시가)', '킷테(切手: 수표)' 등 모두 오래된 말입니다.

장인의 세계도 마찬가지로, 서구건축이 들어오자 일본의 목수는 그걸 5, 6년 만에 마스터합니다. 눈 깜짝할 사이에 바깥은 서양건축으로, 안쪽 기술은 전부 일본제 건축을 만들어버리는 겁니다. 그러니까 일본의 근대화가 빨랐던 건 기적도 아무것도 아니에요. 한 줌의 대단한 사람들이 있었기 때문이 아니라 원래부터 매우 고도인 기술을 일본의 보통사람들, 백성이 갖고 있었기 때문에 서양에서 온 걸 바로 소화할 수 있었죠. 그런 지반 자체가 있었던 건데, 그 본격적인 출발점이 무로마치 시대인 겁니다.

그런 역사의 사실을 바르게 되돌아보며 재평가할 필요가 있다고 생각합니다.

미야자키 그러면 엔터테인먼트의 세계도 지금과는 전혀 달라지겠네요(웃음).

(『시오』 시오출판사 1997년 9월호)

아미노 요시히코 網野善彦
1928년, 야마나시현 출신. 역사가. 도쿄대학 문학부 졸업.
전공은 일본중세사, 일본해민사. 일본상민문화연구소원, 도립 키타조노 고교교론, 나고야대학 문학부 조교원, 카나가와대학 단기대학부 교원, 카나가와대학 경제학부특임교원을 역임. 저서로 『증보 무연·공계·낙』, 『이형의 왕권』(모두 헤이본샤 라이브러리), 『일본의 역사를 다시 읽는다』(치쿠마쇼보), 『중세의 비인과 유녀』(고단샤 학술문고), 『아미노 요시히코 저작집』(전18권, 별권, 이와나미쇼텐)등이 있다. 2004년 타계.

일본 애니메이션 문화에 대하여

——— 최근, 국산 애니메이션이 서양에서 인기입니다. 오시이 마모루 감독의 『GHOST IN THE SHELL/공각기동대』(1995년)가 전미 비디오 차트 1위가 되는 등 일본 애니메이션 문화가 국제화하고 있다고도 할 수 있는데요.

미야자키 확실히, 만드는 쪽인 우리가 놀랄 정도로 일본의 특정 종류의 비디오 작품, TV 시리즈, 영화 등이 특히 미국, 영국, 프랑스, 이탈리아 등에서 받아들여지는 것 같습니다. 하지만 냉정하게 보면, 서양의 일반가정에 일본 애니메이션이 인지된 건 아닙니다. 젊은 층의 문화는 어디서든 모자이크화 되고 있기 때문에, 그런 무수한 모자이크의 한 조각에 일본의 애니메이션이 들어갔을 뿐입니다. 그걸 '재패니메이션 부흥기의 개막'처럼 착각하는 건 그냥 민족적인 콤플렉스를 뒤집은 것에 지나지 않습니다.

——— 이번에 『모노노케 히메』가 디즈니에 의해 세계 배급되기로 정해진 것도 일본 애니메이션이 가진 퀄리티를 증명하고 있지 않나요?

미야자키 제작회사 중 하나인 도쿠마쇼텐과 디즈니 사이에서 이것저것 결정해 버렸는데, 그들은 냉엄해서 장사가 되지 않으면 바로 물러나겠죠. 이것도 또한 세계 으뜸가는 '재패니메이션'이란 착각처럼 대단한 건 아닙니다. 저는 그런 것 때문에 소동을 벌이는 건 이상하다고 생각해요.

——— 미야자키 씨는 이전부터 자신이 만들고 싶은 건 '영화'이며, 소위 '애니메이션'은 아니라고 말씀하셨습니다. 그런데 지금 해외에서 받아들여지고 있는 건 왠지 '애니메이션' 쪽입니다. 미야자키 씨가 생각하는 '애니메이션'의 문제는 어디에 있습니까?

미야자키 일본의 애니메이션은 만화를 가장 큰 원천으로 하고 있는데요, 그

표현 방법 최대의 특징은 '정념'이 중심이란 겁니다. 정념으로 표현하기 위해 공간과 시간이 자유롭게 왜곡돼서, 즉 리얼리즘이 없어요. 애니메이션은 만화에 영향을 받으며 변화하고 패턴화해서 1인용 벙커처럼 상당히 특수한 세계가 돼버렸어요. 그러니까 '영화'를 보려고 하는 사람이 애니메이션을 봐도 무슨 뜻인지를 모르죠. 그런 작품이 일본 애니메이션의 미래를 여는 건 도저히 생각할수 없습니다.

—— 즉 '애니메이션'이란, 만드는 사람과 팬 사이의 무수한 '약속' 위에 성립되는 세계라는 건가요?

미야자키 그 말 그대로인데, 그걸로는 좀 시시하다고 생각해요. 그런 별난 입맛의 작품을 좋아하는 사람이 서양에도 몇몇 나타났을 뿐인 걸로, '오타쿠란말이 세계에서도 인지되었다'는 등을 기뻐해도 좋은 걸까요.

—— 『모노노케 히메』는 그런 상황을 돌파하려고 한 것인지요?

미야자키 가능한 한 '영화'로 하자, '애니메이션'이 아니라, 라는 게 지금까지 일관된 우리의 의지였습니다. 즉 표현상에서의 시공간을 좀 더 보편성 있는 걸로만들자고. 시골 할아버지가 처음 봐도 그 나름대로 알 수 있는 표현을, 이란 말입니다.

—— 그게 미야자키 씨가 말씀하시는 리얼리즘이란 거군요. 그건 그렇고, '애니메이션'이 그 정도로 특수한 세계가 된 원인은 무엇일까요?

미야자키 지금의 일본(대중)문화가 만화를 출발점으로 하고 있기 때문은 아닐까요. 만화를 배경으로 해서 영화와 연극이 만들어지거나 하죠. 물론 만화 쪽도 원래는 영화의 영향을 받고 있지만, 만화라는 형식의 저작력은 굉장해서 어느샌가 일본문화의 큰 공통분모가 됐습니다. 그게 일본문화의 위태로움이라생각합니다.

—— 만드는 사람과 받아들이는 사람을 잇는 공통언어가 '만화체험'이 돼버린거네요.

미야자키 일본인 스스로 알아채지 못할 만큼, 만화라는 표현형식은 넓고 깊게문화에 침투되어있다고 생각합니다. 물론, 일본의 만화가 연 표현의 가능성은

매우 커요. 그러니까 그 유산을 모두 버리는 것도 바보 같은 짓입니다. 그렇다고 해서 만화의 세계가 그대로 자신들의 선생이거나 자신들의 출발점이었다거나 하는 건 과연 어떨까요. 그건 일본인이 현실을 인식할 때의 리얼리즘 결여로 이어진다고 생각합니다. 인간끼리 갈등하지 않으면 안 되는, 마주 보고 서로 부딪치지 않으면 안 되는 장소에서도 어딘가 리얼리즘에 빠져있어요. 그게 일본인에게서 제가 좋아하는 부분이기도 해서 복잡하지만요.

—— 미야자키 씨도 만화가 지망에서 애니메이션의 길로 들어오셨죠. 그런 문화의 현상을 밟으며 더 새로운 표현을 얼마나 추구하면 좋을까요?

미야자키 데즈카 씨가 디즈니를 존경하면서 디즈니의 속박에서 빠져나올 수 없었듯이, 저도 그림에선 데즈카 씨, 영화에서는 구로사와 아키라 감독의 속박 속에 있습니다. 하지만 슬슬 다음 세대는 그런 속박에서 빠져나오지 않을까 생각합니다.

—— 젊은 세대의 크리에이터에게 기대하고 있다는 건가요?

미야자키 지금의 젊은이들은 지금까지와 달리 예측할 수 없는 시대에서 자라고 있는데, 그 속에서 지금의 표현이 취약하다는 걸 알고 '애니메이션'이 아닌 '영화'를 만들고 싶다고 생각하는 사람이 분명 나올 겁니다. 지금까지 없었던 매력적인 캐릭터를 만들고, 보다 보편적이고 보다 깊은 인간의 표현에 도전하는 방향성은 절대로 버려선 안 돼요. 다만 이건 일본 애니메이션이 산업으로서 세계로 날갯짓하는 것과는 전혀 관계가 없다고 생각합니다.

<p align="right">(『요미우리신문』 1997년 8월 8일 석간)</p>

나의 한 권 『보물찾기』

어른의 1년에 해당하는 아이들의 5분이 있다

좋아하는 여러 그림 책 중에 한 권만 고르는 것은 참 어렵네요. 하지만 아이들과 읽으면서 굉장히 유쾌하다고 생각한 것은 『보물찾기』(나카가와 리에코·글, 오무라 유리코·그림, 후쿠온칸쇼텐)입니다. 아이와 아이가 만나서 처음부터 서로 때리고 싸우는 것이 아니라, 자기에게는 굉장히 힘센 형이 있다는 등 자기자랑 등으로 시작해 잘난 척하며 점점 확대되는……. 이런 느낌이 『톰 소여의 모험』 속에 나오는데, 그것이 생각납니다. 이 유우지와 깃쿠의 달리기 시합이라든가 힘겨루기라든가. 이 그림도 어우러져, 굉장히 독특하죠.

어린이용으로 애니메이션을 만들면 알게 되는데, 사실은 어른이 좋다고 생각하는 것과 아이들이 좋다고 생각하는 것에는 갭이 꽤 있습니다. 그 점에서 보면, 이 『보물찾기』는 정말 아이들이 좋아할 작품이지요. 여러 장면이 머릿속에 남습니다. 이 팔짝 뛰는 부분이나 둘이서 달리는 부분……. 보고 있으면 무의식 중에 킥킥 웃게 됩니다. 본인들은 엄청 진지하겠지만요. 이 작품은 같은 저자의 『구리와 구라』와 비교하면 캐릭터성이 약할지도 모르지만, 유우지와 깃쿠가 좋고 그림도 시원시원해서 기분이 좋아요. 마지막에는 꼭 간식을 먹고요. 이런 작품은 일단 이것으로 완결되어 있으니, 이 재미는 말로는 설명할 수 없답니다.

그림책과 애니메이션의 관계에서 말하면, 우리 사이엔 좋은 그림책을 애니메이션으로 만들어도 되는 걸까 하는 문제가 있습니다. 그림책은 여백 천지라서 거꾸로 읽어도 되고, 좋아하는 부분만 봐도 되고, 어쨌든 한 번 통독한 그림책을 자기 마음대로 몇 번이나 읽으며 항상 옆에 두는 상태가 참 좋다고 생각합니다.

그래도 그걸 영화로 만들고 싶을 때는 어떻게 하면 좋을까 하는 걸 스태프들한테 얘기하거나 합니다. 영화를 본 아이들이 한 번 더 책으로 돌아가 읽었을 때, 피드백할 수 있는 것이라면 좋겠다는 말이 되지만요. 괜히 자극이 너무 강해서 책으로 돌아갔더니 시시하다는 느낌이 들면 안 되거든요. 영화와 책이 서로 보충하는 관계는 가능하다고 생각합니다.

다만, 기본적으론 비디오 스위치를 켜는 것과 그림책을 펼쳐보는 것은 본질적으로 전혀 다른 행위라고 생각합니다.

영상은 보고 있든 아니든 관계없이 일정한 속도로 나가는 일방적인 자극이지만 그림책은 다릅니다. 지금처럼 아이들이 영상에 의지하면 하는 만큼, 앞으론 현실생활 속에서 그림책을 즐길 시간이 필요해지진 않을까요. 그 아이에게 있어서 소중한 시간이라는 게 분명 있습니다. 멍하니 아무것도 하지 않는다거나, 다다미 보푸라기를 잡아 뽑는 쪽이 의미있을 수도 있는 거예요.

지금 아이들은 '이쪽을 보라'는 일방적인 자극이 넘치는 속에서, 자신들이 하고 싶은 걸 잃어버리지 않도록 해야 합니다. 아이들이 살기엔 어려운 상황이죠.

그런데 그걸 한탄하고 있어봤자 아무것도 시작되지 않아요. 그럼 어른으로서 무엇을 할 수 있는가 하면, 일단은 만난 아이들을 기쁘게 해주고 싶다, 지금은 그런 마음입니다.

나는 아이들이 일어나있는 시간엔 거의 집에 돌아가지 않는 아버지였기 때문에, 영화제작이 끝나고 시간이 생겼을 때에 후하게 대접한다는 입장이었습니다.

제 아이들과 조카들도 포함해 아이들 10명 정도를 오키나와의 다케토미지마에 데려갔을 때는 참 재미있었습니다. 스스로들 돈을 모아서 한 번 더 가고 싶다고도 말했다고 하네요. 평소엔 싸움만 하는데, 그때만큼은 위 아이가 아래 아이를 돌봐주고, 아래 아이가 또 위 아이의 말을 듣는 겁니다. 딱히 그 아이들이 특별하다고 하는 게 아니에요. 아이들에게 낙원은 지금도 아서 랜섬의 『제비호와 아마존호』(가미미야 데루오 번역, 이와나미쇼텐)의 세계인 겁니다. 나는 그날밤, 자기 전에 무서운 이야기를 해줬어요. 그러자 "화장실에 못 가!"라며 아이들이 소동을 피웠죠. 이쪽도 흥미진진해서 "이히히히히……"라고 하면서 확대되

는 겁니다. 그러면 더 분위기가 고조되고. 그런 즐거움은 어른이 되고부터는 없죠. 나는 친척 아이들한테 '처음 신칸센을 태워준 삼촌'이며, '처음 비행기를 태워준 삼촌'으로, 생각해보면 좋은 부분을 다 가져갔었죠.

나는 앞으로도 그런 '이상한 할아버지'로 살아가려고 합니다. 아이들은 세계의 불가사의를 알려고 멋대로 자신의 모험을 하는 것이라는, 그게 가장 좋아요. 그러니까 아이들 주위에는 더욱 알 수 없는 불가사의한 것들이 많이 있는 편이 좋습니다. 아이들 시대에 얻은 무언가는 어떤 형태로 남을 건지 정해지진 않았지만, 그 아이에게 있어서 결정적인 영향력이 있다고 생각합니다. 거기엔 어른의 1년에 해당하는 5분이 있답니다.

(『어린이의 벗』후쿠온칸쇼텐 1997년 10월호)

관객과의 공백을 메우고 싶다

지난여름 공개된 애니메이션 영화 『모노노케 히메』는 흥행 수입이 100억 엔을 돌파하여 국내 신기록을 세우고 지금도 롱런 상영 중. 하지만 '자연 대 인간'의 무거운 테마인데다, 주인공의 통쾌한 활약은 없고 결말도 애매해 "시시하다", "아니, 관객에게 문제를 제기했다"라는 평가로 나뉘고 있다. '가슴 뛰는 만화영화'라는 종래의 미야자키 애니메이션의 모습은 없다.

미야자키 '오락작품은 이래야 한다'라는 룰을 부숴서라도 전달하고 싶었던 이야기라서, 상식 밖인 것을 의식적으로 했습니다. 전작의 노선에서 계속 어긋나고 있어요. 모험 활극인 『루팡3세 칼리오스트로의 성』 다음에 사람이 죽는 이

야기인 『바람계곡의 나우시카』를 만들었으니 이번이 특별하다곤 생각하지 않아요. 오히려 『토토로 2』를 만들면 끝이란 각오로 해왔어요.

23억 5천만 엔의 제작비와 2년의 세월은 조건으로선 충분합니다. 작품에 문제가 있는 것은 저를 비롯해 스태프의 재능 문제라고밖에 할 수 없어요. 시간과 돈이 더 주어져도 만드는 쪽이 견딜 수 없었겠죠. 하지만 결말은 그것밖에 없다고 자신을 갖고 말할 수 있습니다.

평가가 결정되려면 5년 정도가 걸린다고 생각하는데 "아무리 지더라도 살아가지 않으면 안 되는군요"라는 감상을 성인남성에게 받은 건 기뻤습니다. 많은 사람들이 보고 있는 만큼, 여러 만남이 있었던 행복한 영화라 생각합니다.

> 『바람계곡의 나우시카』 이후는 오오테 출판사, 도쿠마쇼텐의 출자로 자신의 기획을 영화화해왔다. 매주 1회 30분짜리 텔레비전 작품이 넘쳐나는 가운데, 예외적으로 행복한 환경에서 애니메이션을 만들고 있는 것처럼 보인다.

미야자키 텔레비전, 반년 분량의 26편을 만들 수 있어요. 2년의 준비기간을 준다면. 그런 돈 누가 내주나요(웃음). 지금 상황으론, 제대로 된 작품은 만들 수 없습니다. 텔레비전이란 건 엄청난 기획과 영업을 거쳐 첫 번째 시청률이 안 높으면 바로 다음 기획개시. 그래선 기획력이 붙을 리도 없죠. 그래서 값싸게 만화에서 원작을 찾아냅니다. 미디어믹스라고 듣기엔 좋지만, 개인욕구의 집합체이죠.

제가 『알프스 소녀 하이디』에 모든 정력을 기울인 것과 달리 힘든 작화도 해외에 발주해서 편해졌어요. 어느 쪽이 행복한 건지 모르겠지만, 경제적인 안전을 노린 텔레비전 작품은 저자의 인생을 피로하게 할 뿐으로 배울 건 없어요. 그러니까 우리 영화로 관객을 계속 배반해온 거죠.

스튜디오 지브리에선 고참인 메인 스태프가 떠나고 앞으로 30대 전반의 스태프들이 중핵을 짊어지게 됩니다. 저도 지브리를 퇴사하고 앞으론 외부에서 참가하는 형태로 하기로 했습니다. 주제넘게 참견할 제게 얼마만큼 충돌해올 건지 기대하고 있습니다.

> 아이들에게 보여줘도 안심인 '미야자키 브랜드'는 완전히 정착해 『마녀배달부 키키』 등 과거 작품의 염가판 비디오도 히트. 하지만 "별로 기쁘지 않다"고 일축하고 이미 신작의 구상을 짜고 있다.

미야자키 프로듀서 아가씨 친구가 『마녀배달부 키키』를 보고 "이어지는 후속편을 영원히 보고 싶다."고 했다고 해요. 그런 갖가지 시련을 만나 극적인 체험을 할 수 있는 마법사 주인공이 부럽다며. 이건 거북하다고 생각했어요.

지금의 젊은이들은 주인공처럼 인생을 펼칠 동기가 없어요. 인간의 성장을 그려도 '어차피 영화'로 끝나버리죠. 제가 젊었을 적엔 가난이란 환경이 살아갈 열정을 지탱해줬지만, 지금 일본의 풍요로움은 전 세계적으로도 두드러져 있죠. 이게 이야기와 관객과의 갭, 공백을 너무 벌렸습니다. 쉬운 상대가 아닙니다.

하지만 벽이 아니라 공백이라 한 것은 어딘가에서 꼭 다리가 놓일 거라고 생각하기 때문에. 이승의 근심을 풀 뿐만 아니라 마음의 갈증을 알아채게 하는 힘이 영화엔 있어요. 지금은 사춘기 이전의 10살 전후 여자아이들을 위한 작품을 생각하고 있습니다. 연애를 동기로 하지 않는 이야기로, 그녀들이 좋아한다면 승리(웃음). "아, 영화네"라고 한다면 패배하는 진검승부입니다. 빨라도 21세기가 되겠네요.

(듣는 사람: 와타나베 준 기자)

『홋카이도신문』 1998년 3월 6일 석간)

베를린 국제영화제, 해외 기자가 묻다

『모노노케 히메』에 대한 44가지 질문

—— 『모노노케 히메』의 근본이 되는 아이디어는 어떤 것이었나요?

미야자키 일본 영화에서 일본의 역사가 그려지면 항상 도시를 무대로 사무라이나 정해진 계급의 인간들밖에 나오지 않는 게 이상하다고 생각했습니다. 진짜 역사의 주인공들은 변경의 땅이나 들판에 살며 좀 더 풍요롭고 심오한 생활을 해왔을 겁니다. 그러니까 그런 사람들을 주인공으로, 도시가 아닌 곳을 무대로, 숨겨진 걸 캐내어 일으키고 싶다고 생각한 것이 하나의 요인입니다.

그리고 하나 더, 인간이 인간의 존재에 의문을 갖기 시작한 이 시대에 그런 의문이 성인이나 철학자들만의 문제가 아니라 아이들 사이에서도 본능적으로 퍼져있다는 걸 느끼고, 자신들은 그 의문에 대해 어떻게 생각하고 있는지 대답해야 한다고 생각했기 때문입니다. 이 영화를 만든 가장 큰 이유는 일본 아이들이 '왜 살아야 하는가'라는 의문을 갖고 있다고 느꼈기 때문입니다.

—— 그렇다면 『모노노케 히메』는 아이들을 위한 영화인가요?

미야자키 10대를 향한 것이라고 생각하고 있었는데, 영화를 만드는 과정에서 누구를 위해 만드는가 하는 것보다, 이 영화는 정말 완성될 건가 안 될 건가 라는 쪽이 절실한 문제가 되어 누구를 위해 만드는지를 잘 알 수 없게 되었습니다. 하지만 실제론 여러 사람들이 영화관에 와주어 많은 반응이 들리면서 10대들의 반응이 가장 제 생각과 일치했기 때문에 처음 계획이 맞는 것이었다고 생각했습니다.

—— 해외에서도 마찬가지로 성공할 거라고 생각하십니까?

미야자키 저는 일을 예측할 때, 항상 최악의 사태를 예측하는 인간이라서 어

떤 일이 일어나도 놀라지 않습니다. 이미 충분히 예측은 하고 있으니까요(웃음).

—— 영화를 보면서 구로사와 아키라 감독에게 영향을 받고 있는 건 아닐까 하는 느낌이 들었는데요.

미야자키 저는 구로사와 아키라 감독의 『7인의 사무라이』를 아주 좋아합니다. 좋아하지만, 거기에 그려진 일본은 일본이 아니에요. 일본의 역사와는 다르다고 생각했습니다. 그래서 일본의 옛날을 무대로 할 때에 나만의 시대극을 만들어야 한다고 생각하며 노력했습니다.

『7인의 사무라이』에 나오는 사무라이들은 러시아의 인텔리겐치아와 전쟁에 패해 비참한 상황이 된 일본의 많은 노동자들을 모델로 하고 있습니다. 그러니까 그런 사무라이들과 농민이 나오는 역사는 일본엔 없어요. 오히려 농민이 사무라이이기도 했습니다. 농민은 모두 무기를 갖고 있었습니다. 하지만 전쟁이 끝났을 때의 일본인에게 『7인의 사무라이』는 굉장히 리얼리티가 있었습니다. 하지만 20세기가 끝나가는 현대에서 일본을 무대로 영화를 만들 때, 그와 같은 모델을 가져오는 것은 잘못된 거라고 생각했습니다. 다만 구로사와 아키라의 작품이 너무나도 대단해서 그게 주술처럼 모두를 붙들어 매고 일본의 역사는 이럴 것이란 강한 영향을 준 겁니다. 그래서 저도 그 주술에서 벗어나는 데에 꽤 시간이 걸렸습니다.

인간이라는 생물,
존재에 대해서도
좀 더 깊게
생각해야 한다

—— 이번 영화 『모노노케 히메』는 기술적으로도 내용적으로도 많은 요소가 포함되어있는데, 그중에서 감독에게 가장 어려웠던 건 어느 부분이었을까요?

미야자키 그건 오로지 스토리였습니다(웃음).

—— 스토리의 어려움은 어디에 기인하는 걸까요?

미야자키 스토리를 만드는 방법에는 여러 방식이 있습니다. 그에 맞추어 가며 방법을 바꾸면 대부분의 이야기는 완성되는데, 이 영화에선 그렇게 만들면 안

된다고 생각했기에 고생을 좀 했습니다.

　그 영향은 작품 전체에도 미쳐, 여기서 주인공의 감정을 좀 더 확실히 표현하려고 보통 때면 숏을 추가해야 한다고 생각하던 부분도 이 작품에선 해서는 안 된다고 생각하는 게 많았습니다. 그건 즉, 이 영화가 정신적으로 건강하고 튼튼한 사람들을 위한 게 아니라서, 스스로 아픔이 있는 사람들은 그만큼 아시타카와 산의 묘사에서 그들의 아픔을 충분히 느낄 거라 생각했기 때문입니다. 하지만 그건 건강하고 행복한 사람들에겐 알 수 없는 거라는 사실을 영화를 만들고 나서 알게 됐습니다.

—— 이 작품은 지금까지 감독의 작품과는 꽤 다른 것 같은 느낌이 드는데요.

미야자키　어떤 의미에선 지금까지 만들어온 작품의 연장선에 어쩔 수 없이 닿았다고 느끼죠.

—— 이 『모노노케 히메』는 어느 부분이 픽션이고, 어느 부분이 현실에 있었던 이야기인가요?

미야자키　15세기에 일본인의 자연관이 크게 변했다는 건 정말입니다. 하지만 나머지는 거의 픽션이죠. 다만 철을 만들고 있었습니다. 산속에서 산을 깎고 나무를 베서 숲을 태우며 철을 많이 생산하던 시기입니다. 하지만 그렇게 큰 공장은 없었을 테고, 철을 만드는 현장에서 여자들이 일하는 경우도 없었을 겁니다. 그런 픽션과 픽션이 아닌 부분을 섞어 관객을 속이는 게 이 일의 진정한 맛입니다.

—— 15세기와 현대 사이에 어떤 유의점이 있다고 생각하십니까?

미야자키　지금의 일본인이 지닌 사고방식과 느끼는 방법은 15세기경에 형성되었다고 합니다. 15세기에 산업적으로 큰 비약이 있었어요. 즉 경제성장과 동시에 굉장히 생각이 없는, 이상(理想)이 없는 행동을 많이 하게 됐다는 겁니다.

—— 그건 즉, 무대는 과거이지만 이 영화가 현대의 일본사회에 대한 비판을 그렸다는 건가요?

미야자키　현대의 일본에 대한 비판이라고 하기보다 인간이란 생물, 존재를 좀 더 깊게 생각해야 하는 부분도 있습니다. 그건 결과적으로 일본사회의 실정에 대한 비판이 되기도 하겠죠. 하지만 그저 비판만으론 아무것도 새로운 게 탄생

하지는 않으니까, 새로운 감각을 만들어 낼 생각을 해야 합니다.

**신화를 바탕으로
영화를 만들고
싶다고는 꿈에도
생각하지 않았다**

—— 『모노노케 히메』는 일본신화에 근거하고 있다는 인상이 있는데요.

미야자키 일본신화라고 하기보단 오히려 길가메시 왕 이야기에 영향을 받았다고 생각합니다. 이건 신화는 아니지만, 고대 산기슭에 사는 사람들과 농민들은 산속을 표류하며 철을 만드는 사람들을 괴물이라 생각했습니다. 여기저기에 남아있는 전승에는 화상으로 짓무른 공주 이야기라든가 노동재해로 다리나 손이 없는 거한이 나옵니다. 일본의 경우, 그 전설이 남아있는 곳은 거의 산속을 떠돌며 철을 만드는 사람들이 있던 지역에 집중됩니다. 그것에 큰 영향을 받았습니다.

—— 구체적으로 일본의 전승에서 가져온 게 있나요?

미야자키 예를 들면 시시가미라는 사슴의 모습을 한 신에 대해선, 뿔을 달고 춤을 추는 옛 춤이 남아있고 거대한 데이다라봇치는 여러 거인 전설로서 일본 각지에 남아있습니다. 하지만 영상으로는 전혀 그걸 힌트로 하진 않았습니다. 오히려 다른 형태를 주어야 한다고 생각해서 같은 데이다라봇치란 말에 다른 의미를 주었습니다. 그러니까 확실히 힌트는 얻었지만, 신화를 바탕으로 영화를 만들려곤 하지 않았습니다.

—— 시시가미와 코다마는 감독이 상상한 산물입니까?

미야자키 맛은 제가 냈지만 비슷한 건 많이 있지 않았나 생각됩니다. 그건 일본뿐만이 아니라 숲으로 덮인 나라에 사는 사람들은 모두 그런 걸 갖고 있다고 생각합니다. 켈트(고대 유럽에 있던 종족 중 하나) 속에 그런 게 아직 남아있듯이, 게르만(로마 제정기에 중부지방에 살던 민족)도 그랬다고 생각합니다. 하지만 점점 인간의 힘이 강해져 숲의 어두움이 사라지면서 그런 생물들은 그저 옛이야기 속의 존재가 되어갔다고 생각합니다.

숲이 가진 으스스함, 불가사의에서 코다마는 탄생했다

—— 그 코다마한테 흥미를 갖게 됐는데, 자세히 알려주세요.

미야자키 숲은 그냥 식물의 집합이 아니라 숲이 정신적인 의미를 갖던 시절의 이미지를 어떻게 형상화하면 좋을까 생각해서, 그저 큰 나무가 많이 있거나 어둑하면 숲이란 게 아니라 그곳에 발을 들였을 때의 이상한 느낌이나 누군가가 뒤에서 보고 있는 것 같은, 어딘가에서 들려오는 이상한 소리 등 그런 '기적' 같은 걸 표현하는 데에 어떤 모습을 주면 좋을까 생각했을 때 코다마가 나온 겁니다. 그건 보이는 사람에겐 보이지만, 보이지 않는 사람에겐 보이지 않아요. 나타났다가 사라졌다가 하는, 좋고 나쁘고를 넘어선 존재이지요.

—— 미야자키 씨는 코다마를 보았거나, 혹은 느낀 적이 있나요?

미야자키 '무언가가 숲에 있다'란 느낌은 있죠.

—— 그건 생물이 있다는 느낌인가요?

미야자키 아니요, 어쨌든 '뭔가가 있다'란 느낌입니다. 생명이랄까. 그건 숲에 함께 들어간 제 작은 아들이 갑자기 무서워하는 걸로 알았어요. 일본의 산속 마을엔 그곳엔 들어가면 안 된다는 '들어가면 안 되는 산'이 여러 곳에 있습니다. 그건 산을 혼자서 걷는 게 전혀 아무렇지도 않은 남자들이 들어가도 굉장한 공포에 휩싸이기 때문입니다. 그게 무엇이냐 하면, 과학적으로 말씀하시는 분들도 있지만, 짐승이거나 새이거나 나무이거나 하는 게 아닙니다.

그러한 숲이라고 해야 할 무언가를 느낄 기회는 도시인에게도 있습니다. 일본의 작은 마을에 작은 신사가 여러 군데 있는데, 그런 신사도 대개 그런 장소에 있으니까요. 왠지 뭔가 있을 것 같은 장소에 신사가 서 있어요. 그래서 거기에 가서 참배할 때는 '부디 평안하세요', '인간에게 해를 끼치지 말아주세요'라며 참배합니다. 결코 자신의 혼을 구제해달라고 참배하는 게 아닙니다.

그래서 아시타카도 자주 진정하라는 말을 하는데, '진정하라'는 건 일본인의 자연관 중 가장 중심적인 관념입니다.

재액이 왜
자신에게 내리는지,
그것은 아무도
설명할 수 없다

—— 타타리가미에 대해 묻고 싶은데요, 어째서 숲의 신이었던 게 타타리가미가 되는 걸까요.

미야자키 한 가지는 '부조리'의 문제입니다. 왜 그는 병에 걸리는데 나는 병에 걸리지 않는가 하는 문제와 같습니다. 그건 근대의학으로 설명한다면 '여기에서 감염되었기 때문'이라고 하지만, 왜 그는 감염되고 나는 감염되지 않았는가 하는 건 설명할 수 없죠. 즉 많은 인간들에게 재액이란 것은 왜 자신에게 내리는 건지 설명할 수 없는 겁니다. 그리고 한 가지 더, 『모노노케 히메』 속의 매우 큰 부분으로서, 제어할 수 없게 된 증오를 어떻게 하면 제어할 수 있는가 하는 테마가 있습니다. 거기서 제게 주어진 과제는 산의 인간에 대한 증오를 아시타카의 애정으로 누그러뜨릴 수 있느냐 하는 것이었습니다. 인간에 대한 산의 증오는 사라지지 않아요. 하지만 아시타카만은 받아들였습니다. 그래도 좋으니 함께 살아가자고 산에게 말하지만, 이 이후로도 산은 몇 번이나 아시타카의 가슴을 찢어놓지 않습니까(웃음). 그래도 좋으니까 함께 살아가자고 말한 아시타카는 수난의 길을 스스로 선택해 가장 곤란한 쪽으로 살아가기로 한 소년인 겁니다. 즉 타타라바의 인간들도, 산도 살리고 싶다. 산(山)도 살리고 싶다. 하지만 철도 만들어야 하기 때문에 바로 현대적인 현대인으로서 살아가야 합니다. 힘들겠죠(웃음).

타타라바의 인간들은 상냥하지만, 예를 들면 산이 들어왔을 때는 굉장히 잔혹해지죠. 둘러싸고 죽이려고 하거나 비웃거나. 하지만 보통 인간들입니다. 아시타카는 그걸 보고 인간 전부를 부정하진 않아요. 그런 부류도 있지만, 그래도 역시 그 인간들을 받아들이려고 하죠. 그리고 아시타카는 자신이 컨트롤할 수 없는 팔의 힘을 어떻게든 컨트롤하려고 해요. 그 과정은 자신의 내부에서 폭발하는 증오를 어떻게 해서라도 다스리려는 노력의 과정인 겁니다. 하지만 저는 그것에 대해 전혀 설명하지 않았어요. 설명하면 할수록 거짓말 같아질 테고, 어째서 아시타카는 증오를 컨트롤할 수 있고 나는 할 수 없는가 하는 이 영화를 본 아이들의 의문에는 도저히 대답할 수가 없으니까요. 하지만 그렇기 때문에 이 영화를 만든 겁니다.

산과 아시타카는 아이들 속에서 있는 힘껏 살아가고 있다

—— 에보시 고젠뿐만 아니라 『모노노케 히메』에 나오는 여성이 모두 강한 건 왜 그렇습니까? 일본의 여성들은 그렇지 않다는 인상이 있는데요.

미야자키 일본인도 일본 여성들은 오랜 옛날부터 상냥했다고 생각하고 있지만, 그건 거짓말입니다. 남성이 여성을 끌어내리고 무슨 말이든 듣게 된 건 사실 일본이 미국이나 유럽과 만나서 근대화하게 됐을 때로, 남성 마음대로인 경제활동을 전부 인정하란 형태가 되었기 때문입니다. 사실 그 얼마 전까지 일본의 여성들은 꽤 많은 권리와 행동력을 갖고 있었습니다.

일본의 역사를 조사해보면, 130년 정도 전의 여성들은 강하고 자유롭고 대범하며 생산에도 종사하고 있었고 여러 중요한 역할도 차지하고 있었습니다. 물론 나라의 권력자 중엔 여성이 적었지만, 실생활 속에선 여성들은 충분히 힘을 갖고 있었고 자기주장을 하고 있었습니다.

—— 에보시 고젠은 매우 혁명적인 인물로 그려져 산을 깎고 자연을 파괴하고 있는데, 이 조합에 관해선 어떤 생각이신가요?

미야자키 숲을 파괴하고 자연을 파괴하는 인간들을 악인이고 수준이 낮고 야만인들이라고 말한다면, 인간의 문제는 꽤 해결하기 쉽습니다. 그렇지 않고 인간의 가장 착한 부분을 밀고 나아가려 한 사람들이 자연을 파괴한다는 데에 인간의 불행이 있는 겁니다. 그러니까 그걸 보지 않으면 역사를 보는 방법이 아니, 지구를 보는 법이 이상해질 거라고 생각합니다.

즉 생태학 문제가 해결되면 인간이 행복해질 수 있다는 건 틀림없다고 생각합니다. 동물도 인간도 식물도, 생명의 무게는 같습니다. 인간은 자연의 일부이며 자연을 파괴한 자이고 동시에 파괴한 자연 속에서 살아가는 생물이라는 이해를 바탕으로 가장 신중하고 깊게 이 문제에 대해 생각해야 한다고 봅니다.

—— 산과 아시타카는 각각 자연과 인간 측에 서는 대조적인 존재인가요?

미야자키 산은 자연을 대표하는 게 아니라, 인간이 일으키는 행위에 대한 분노와 증오를 갖고 있어요. 즉, 지금 현대에 살아가는 인간들이 인간에게 느끼는 의문을 대표하고 있습니다.

산과 아시타카는 실은 우리 주변에 있는 많은 아이들 속에서 있는 힘껏 살아가고 있습니다. 그래서 어른들은 몰랐겠지만, 아시타카가 산에게 "살아라"라고 말했을 때 "살자"고 마음속으로 정한 아이들이 꽤 있었습니다. 그런 편지를 많이 받았어요.

인간의 역사는 같은 일이 몇 번이나 반복되고 있다

—— 이 영화엔 인간과 자연의 관계를 표현하고자 한 의도가 있는 것 같은데요.

미야자키 오히려 인간의 역사를, 인간이 해온 짓을 이야기하고 싶었던 것 같습니다.

—— 이 영화에서 자연과 인간의 관계는 단순한 대립이 아니라 굉장히 복잡하게 뒤얽힌 걸로 그려져 있는데요.

미야자키 자연은 매우 대단하고 다정하고, 기분 좋은 거란 측면도 있지만, 동시에 무섭고 두렵고 잔인하며 흉포하다는 측면도 갖고 있습니다. 문명은 그걸 어떻게든 길들이려고 해서 그 결과, 자연 그 자체를 파괴하는 위기에 직면하고 있는 겁니다.

그래서 자연의 문제를 이야기할 때는 진짜 자연관을 잘 그리지 않으면 그 영화는 봐도 재미가 없어요. 그러니까 지금 유행하는 생태학적 관점에서의 자연이 아니라, 본래 인간이 직면해온 자연을 그리고 싶었습니다.

—— 일본인 관객은 이 영화를 자연환경을 향한 메시지로 받아들인다고 생각하십니까?

미야자키 그런 식으로 이해하려는 사람은 아마 영화를 보기 전부터 그렇게 정해두었던 사람들로, 저는 자연환경 문제를 메시지로 전하는 영화를 제작한 건 아닙니다. 오히려 일반적으로 말하는 자연환경 문제를 생각하는 방식에 대해 이의를 제기할 생각이었습니다.

즉 지구환경과 인간을 나누지 않고 인간도, 다른 생물도, 지구환경도, 물도, 공기도 전부 총괄한 세계 속에서, 인간 속에 점차 늘어가는 증오를 인간이 넘

어설 수 있을 건지 어떤지 하는 것도 아울러서 영화로 만들고 싶었던 겁니다.

대단한 자연과 어리석은 인간 이라는 관계도를 부수고 싶었다

—— 영화 라스트에서 숲은 되살아나는데, 왜 그렇게 만드셨나요?

미야자키 실제로 자연은 인간이 한 번 파괴했다고 해서 전부 사막으로 변해버리는 건 아니에요. 자연도 반복해서 되살아나죠. 그때 인간이 거기서 무엇을 배우느냐는 겁니다. 한 번 잘못을 저질렀을 때 두 번 다시 회복될 수 없는 거라면, 아마 인류는 이미 옛날에 멸망했겠죠.

지금의 일본인이 자연을 말할 때 흔히 자연이 초라해졌다, 50년 전은 더 풍요로운 자연이 있었다고 하는데, 사실은 그 50년 전의 자연도 나무를 실컷 베고 다른 나무를 심어서 만든 자연인 겁니다.

진짜 자연이란 두려운 것들도 많이 있는 자연을 말하는 것으로, 문명의 힘으로 되살린 자연과는 다릅니다.

그러니까 생태학을 말할 때, 눈앞의 자연이 없어지기 때문에, 파괴라고 하는 것은 인간과 자연의 관계를 깊이 생각한 건 아니라고 나는 생각합니다.

영화의 끝에서 자연은 되살아나지만 그건 유럽이 산업혁명 과정 중에 숲이 없어진 시점에서 또다시 살리려고 해서 숲이 되살아나거나, 일본에서 철을 만들려고 많은 나무를 베고 그 후 역시 숲이 되살아나거나 하는 것과 같은 일입니다. 하지만 그 소생된 숲은 밝은 숲일지도 모르지만, 옛날의 가장 생명이 풍부했던 숲과는 다릅니다. 그걸 구분해서 자연과 인간의 일을 생각하지 않으면, 앞으로의 일은 올바르게 바라볼 수 없다고 생각합니다.

인간이 불행에서 벗어나고 싶어 한 일이 지구를 엉망진창으로 만들고 있다

—— 이 영화에선 인간끼리 혹은 자연과 인간이 싸우고 있고, 대화를 하려고 하지는 않았던 것 같은데요.

미야자키 현실에서도 대화는 하지 않잖아요(웃음). 하지만 정말은 대화밖에 방법이 없죠. 그래서 아시타카는 가장 곤란한 길을 선택한 겁니다. 앞으로의 세계도 또 마찬가지입니다. 가장 곤란한 길을 선택해야 할 때에 와있다고 생각합니다.

—— 현재, 미야자키 씨가 산속에 사는 것과 이런 자연에 대한 사고방식은 관계가 있습니까?

미야자키 있다고 생각합니다. 산속이 점점 번화가로 변하고 있어서 그런 의미에서도 위기감이나 불안이 산속으로 갈수록 강하게 있습니다. 즉 번화가에 있는 집보다 산속에 있는 집이 자연이 무너져가는 위기감이 더 강하다는 겁니다. 그래서 태평해질 수가 없어요(웃음).

—— 일본에서 자연환경 문제가 나오는 건 역시 일본의 지리적인 특징이 크게 기인하고 있는 걸까요?

미야자키 물론 그것도 있겠지만 하나 더, 일본인의 마음속에 있는 자연에 대한 매우 중요한 부분, 아이덴티티가 붕괴하고 있다는 위기감이 가장 강합니다.

지금도 일본은 숲이 매우 많은 곳입니다. 녹지도 많습니다. 하지만 그 푸름이 있어야할 모습과 다루는 법, 그런 것들에 위기감을 갖고 있는 겁니다. 일본만 생각한다면, 앞으로 50년 정도 지나면 꽤 진정되어 다시 푸름이 넘치는 나라가 될 거라 생각합니다.

젊었을 때 '일본이란 얼마나 어리석은 나라인가, 아시아에서 일본이 가장 어리석다'라고 생각했는데, 사실은 옆 나라 한국도, 중국도, 싱가포르도 필리핀도 말레이시아도, 모두 같은 바보라는 걸 알았을 때, 조금이라도 풍요로워지고 싶다, 조금이라도 가난하기 때문에 일어나는 불행에서 벗어나고자 하는 노력이 결과적으로 자신들이 사는 행성을 엉망진창으로 만들고 있다는 현실을 어떻게 받아들여 갈 건지 굉장히 불안했지요. 일본만 바보였던 쪽이 훨씬 마음이 편했

어요. 이대로라면 인류가 바보라고 생각할 수밖에 없어요. 그런 문제를 안은 지구에서 어린이들에게 어떻게 살아가라고 하는 건지, 어른으로서 대답해야만 해요. 그런 의무를 갖고 있다고 생각하면서 이 영화를 만들었습니다.

—— 그건, 지금 브라질에서 나무를 베면 안 된다는 말은 선진국의 변명으로, 그들도 사실은 같은 짓을 해왔다는 그런 모순을 추궁하려고 한다는 건가요?

미야자키 아닙니다. 인간이 현명하고 축복받은 존재는 결코 아닐 거다, 그래도 우리는 살아가지 않으면 안 된다는 영화를 만들고 싶었습니다.

즉, 이 영화에 나오는 헤로인은 인간을 부정하고 있습니다. 인간이란 존재를 추하다고 생각하고 있어요. 그건 지금 이 세상에 사는 많은 인간들이 안고 있는 문제이기도 합니다. 인간이 존귀하다곤 생각할 수 없어요. 이 지구 상의 생물들 중 가장 추한 생물이 인간이 아닐까 생각하기 시작했어요. 그건 19세기에선 생각할 수 없는 일이었을 겁니다.

그에 대한 답은 없습니다. 저는 제가 올바른 해답을 갖고 있다고 생각하진 않아요. 오히려 그 문제와 함께 괴로워하자고 생각할 뿐입니다.

—— 애니미즘에 대해 묻고 싶은데요, 종교에 대해선 어떻게 생각하십니까?

미야자키 지금도 많은 일본인들 속에 종교심으로 강하게 남아있는 감정이 있습니다. 그건 자신들의 나라 가장 깊은 곳에 사람이 발을 들여놓아선 안 되는 굉장히 청정한 곳이 있고 거기엔 풍부한 물이 흐른다는 등, 깊은 숲을 지킨다고 믿는 마음입니다. 저는 그런 일종의 청정관이 있는 곳으로 인간이 돌아가는 게 가장 멋진 일이란 종교 감각을 강하게 갖고 있습니다. 거기엔 성서도 성인도 없습니다. 그래서 세계의 종교 레벨에선 종교로서 인정받지 않지만 일본인에게는 매우 확실한 종교심인 겁니다.

『모노노케 히메』의 무대가 된 숲은 현실의 숲을 묘사한 게 아니라, 일본인의 마음속에 있는 옛 나라가 시작될 때 있었던 숲을 그리려고 한 겁니다.

사물의 양면에 있는 선과 악을 동시에 그리고 싶었다

—— 이 영화는 난해함과 폭력적인 요소를 갖고 있는데, 그 점에 대해선 어떻게 생각하십니까?

미야자키 복잡하다는 건 각오하고 만들었지만, 영화를 만들 때 '관객이 못 알아듣진 않을까' '이해를 못하지 않을까'하고 생각하는 건 오만하다고 생각합니다. 세계를 잘 알 수 있도록, 이해할 수 있도록 그리면 작고 초라해집니다. 그래도 지금, 이 현대에 사는 사람들은 이 영화를 보신 분들도 아울러서 '세계는 그렇게 간단한 도식으론 이해할 수 없다'는 걸 실감하고 있기 때문에, 설명하기 쉽게 하면 할수록 그 세계는 거짓말 같아집니다. 저는 그런 문제에 직면해서 전부 설명하는 건 포기했습니다.

예를 들어 들개인 모로의 왕은 굉장히 다정하면서 잔인합니다. 그렇게 하지 않으면 존재는 이해할 수 없고, 그녀한테 산이란 여자아이는 굉장히 귀여운 동시에 추한 생물인 겁니다. 인간이니까요. 이 영화에선 그런 사물의 양측에 있는 좋은 것도 있으며 반드시 나쁜 것도 있다는 두 가지 면을 동시에 그리고 싶었기에 제작은 극도로 곤란했습니다.

—— 그렇다면 캐릭터 속에 있는 이면성은 감독님이 의도한 건가요?

미야자키 이 영화는 선악을 가르는 영화가 아닙니다. 그래서 선도 악도, 전부 각각의 인간들 속에 있습니다. 세상은 그런 거라 생각합니다.

—— 하지만 아이들이 보기엔 너무 폭력적이지 않을까 생각하는데요.

미야자키 그런 점은 충분히 인식하고 있지만, 아이들의 내면엔 이미 폭력은 확실히 존재하고 있습니다. 그걸 언급하지 않는 건 아이들에게 설득력을 주지도 못하고, 폭력을 즐기기 위한 영화가 아니라고 저 자신은 생각하기 때문에, 특별히 문제가 되진 않는다고 생각합니다.

—— 일본의 아이들은 그런 폭력 장면에 대해 충격은 없었을까요?

미야자키 충격이었을 거라고 생각합니다. 신경 쓰였을 겁니다. 하지만 폭력을 즐기려고 만든 영화는 아니라는 걸 영화를 본 사람들은 모두 이해했습니다. 정말 평범한 착한 어린이들 속에 폭력과 증오가 제어되지 않는 형태로 고인 게 현

실입니다. 그러니까 어린이들을 위해서라면서 캔디나 초콜릿만을 줘봤자 아이들은 납득하지 않습니다. 저는 아이들에게 피가 흘러도 아름다울 수 있다는 걸 전달하고 싶었어요.

아시타카의 행동은 거의 자기 안에 생겨난 증오를 어떻게 제어할 건지 하는 것밖에 없습니다. 그건 지금 일본의 아이들이 내면에 숨어있는 폭력에 망설이는 것과 같습니다. 왜 스스로 조바심을 내고 사람을 미워하며 친구가 생기지 않는 걸까 하는 식으로요.

거기엔 폭력뿐만이 아니라 인간이라는 건 과연 축복받은 존재인가 하는 의문도 있습니다. 거기에 대해 어른들도 문부성도 대답하지 않았어요. 어떻게 잘 살고 즐겁게 인생을 끝낼 것인가 하는 것밖에 가르치려고 하지 않아요. 일본의 부모들은 공부하라고 할 때도, 학문이 중요하니까 하라고만 하지요. 그걸 몇십 년씩 계속해온 결과, 세계 전체가 막다른 길에 다다랐어요.

폭력은 인간의 속성 중 하나로, 처음부터 인간이 갖고 있던 겁니다. 하지만 제어할 수 없는 사람에겐 매우 불행한 게 되죠. 최근엔 타인 모두를 미워하는 사람이 늘어나고 있습니다. 그 증오를 제어해서 녹이는 일이 인간에게 가능한 것일까 하는 게 이 영화의 제작 동기 중 하나였습니다. 그러니까 폭력문제를 다루는 것에 전혀 망설임은 없었습니다. 그리고 저는 자신을 갖고 말합니다. 아이들이 『모노노케 히메』를 보고 따라해서 사람을 상처 입히는 일은 절대 없을 거라고.

지브리 작품의 최대 특징은 자연의 묘사방법

—— 『모노노케 히메』는 이전 작품과 비교해 미술이 멋지다고 느끼는데, 그건 기술의 향상 때문인가요? 아니면 감독님이 그렇게 원했기 때문인가요?

미야자키 저뿐만이 아니라 스튜디오 지브리 작품의 최대 특징은 자연의 묘사방법입니다. 자연이 등장하는 캐릭터에 종속해 그곳에 무대로서 있는 게 아니라, 자연이 있고 그 속에 인간이 있다는 생각을 하

고 있기 때문입니다.

그건 세계가 아름답다고 생각하기 때문입니다. 인간들끼리의 관계만이 재미 있는 게 아니라, 세계 전체 즉, 풍경 그 자체, 기후, 시간, 광선, 식물, 물, 바람, 모두 아름답다고 생각하기 때문에 되도록 그걸 자신들의 작품 속에 넣고 싶다 고 생각해 노력했기 때문이라 생각합니다. 때때로 왜 이렇게 고생을 해야 하나 생각한 적도 있지만요(웃음).

── 그렇게까지 자연에 집착하는데 왜 실사로 하지 않으신 거죠?

미야자키 일본의 실사 카메라는 일본의 풍경을 잘못 비추고 있습니다. 흑백시 절엔 필름의 특성도 있어서 구로사와 아키라 감독도, 미조구치 겐지 감독도 굉 장히 매력 있는 화면을 만들고 있었는데, 컬러가 되고부터는 너무 재미가 없어 졌어요. 그건 자신들이 사는 세계를 일본영화가 잘못 비추고 있기 때문이라 생 각합니다. 그래서 자극이 되지 않죠. 초라해요. 원래 우리가 살고 있는 섬은 속 깊숙이까지 아름답다고 생각합니다. 그걸 표현하려면 아직 우리의 서투른 그림 법이 더 낫다고 생각한 겁니다.

그리고 하나 더, 풍경을 너무 훼손했어요. 그래서 실사로 하려고 하면 엄청 난 수고가 들죠. 전봇대를 지워야 하고, 저 멀리 산 위에 서 있는 건물도 지워 야 하고, 강둑의 콘크리트도 벗겨야 해요. 그건 너무 힘듭니다.

── 그럼 실사작품을 하고 싶다고 생각한 적은 없습니까?

미야자키 그런 재능은 없다고 스스로 생각하고 있고, 그렇게 멋진 배우가 일본 엔 없어요. 지금 일본인의 얼굴은 그림이 되는 얼굴이 아니에요. 5년 정도 지나 면 좋은 얼굴이 나올지도 모르지만(웃음). 사는 것에 정면으로 진지하게 맞서지 않는 얼굴들뿐입니다. 그래서 일본 여배우들 얼굴 중에서 좋아하는 얼굴의 배 우는 한 명도 없습니다. 하지만 옆에 있으면 좋아하게 될 거라 생각은 하지만요 (웃음).

── 감독님이 애니메이션에서 하는 일의 이점은 역시 자연을 그릴 수 있는 것 에 있나요?

미야자키 그렇습니다. 그래서 저는 15세기 작은 마을의 변두리를 그리고, 그게

필름이 되었을 때 '이건 실사로는 못 만든다'란 생각에 굉장히 기뻤습니다. 다만 그건 특별한 숏이 아니라 관객들은 아무도 눈치채지 못하지만요(웃음), 굉장히 행복했습니다.

작은 눈을 가진 주인공이라도 사랑스러운, 그런 애니메이션을 만드는 것이 꿈

—— 『모노노케 히메』의 기술적인 부분에 대해 묻고 싶은데요, 캐릭터 인물이 굉장히 큰 눈을 가진 건 어째서인가요?

미야자키 두 가지 이유가 있습니다. 하나는 우리 작품도 일본의 대중적 문화의 틀에서 나오지 못했다는 겁니다. 그걸 벗어나면 비즈니스 상, 매우 큰 리스크를 짊어지기 때문입니다. 다른 하나는 우리 스스로 그걸 아름답다고 생각하기 때문입니다.

다만 작은 눈을 가진 주인공이 나오고, 그 주인공이 정말 사랑스럽게 느껴지는 애니메이션을 만드는 건 우리의 꿈입니다. 그건 아마 그림을 그릴 때, 혹은 움직임을 만들어갈 때에 더 시간을 들이고 아이들을 관찰해 표현해야 하는 작업이라, 앞으로 지브리에 모일 젊은이들이 도전할 새로운 테마라 생각합니다. 그건 대중적인 문화의 상식에서 얼마나 벗어나서 자신들의 세계를 만들 수 있을 건지 하는 것이라서 매우 매력이 큰 테마라고 생각합니다.

—— 만약 '일본의 디즈니'라고 불린다면?

미야자키 월트 디즈니는 프로듀서니까요. 저는 현장의 애니메이터, 혹은 디렉터이기 때문에 비교당해도 난처합니다. 월트 디즈니와 함께하던, 올드 나인(디즈니 애니메이션의 파이오니아인 9인의 애니메이터. 나인 올드 맨)이라 불리던 사람들 중 몇 명은 만난 적이 있어서 존경하고 있지만요.

—— 올드 나인의 무엇을 존경하십니까?

미야자키 인품입니다. 너무 추상적인 듯도 하지만. 그 한 사람 한 사람이 무엇을 하고 있었는지는 모르지만, 그들 속에 있는 자신들이 한 시대를 만들었다는 자신감과 긍지는, 대화하면서 정말 기분이 좋았습니다.

—— 많은 애니메이션이 디즈니의 영향을 받고 있다고 생각하는데, 감독님께 영향을 준 건 무엇인가요?

미야자키 우리보다 10살 위 세대의 사람들은 디즈니의 영향을 받았고, 기술적으론 월트 디즈니의 옛날 작품 『백설공주』나 『환타지아』, 『피노키오』 모두 멋지다고 생각하지만, 인간의 마음을 그리는 것에 관해선 너무 단순해 그다지 즐겁진 않았습니다. 오히려 1950년대에 프랑스에서 만들어진 『굴뚝청소부와 양치기 소녀』(일본 제목은 『왕과 새』)라는 애니메이션과 소련에서 만들어진 『눈의 여왕』, 일본에서 만들어진 『백사전』이란 흰 뱀 이야기인데, 그런 작품의 방식이 훨씬 임팩트가 있었습니다. 그건 인간의 마음과 생각을 그린 거니까요. 저는 이들 작품에 감동해서, 인간의 마음을 그리는 표현수단으로서 애니메이션이 가장 힘을 발휘할 거라 생각해 이 세계에 들어왔습니다.

—— 영화산업의 장래는 어떻게 될 거라 생각하세요?

미야자키 영화의 가장 좋은 점은 영화관에서 본 사람이 재미가 없다며 화를 내는 겁니다. 텔레비전은 꺼버리면 그만이고 만화나 소설도 싫으면 읽는 걸 멈추면 됩니다. 하지만 영화는 대부분이 마지막까지 보죠. 그래서 재미있을 때는 재미있지만, 화가 날 때는 화가 나요. 즉 평론이 아직 존재할 수 있다는 겁니다. 평론가가 화를 낼 수가 있는 겁니다. 저는 그게 영화 최대의 가능성이라 생각합니다. 그러니까 비즈니스로 남을 건지 남지 않을 건지 하는 것보다도, 화를 내거나 기뻐하는 찬스를 인생에 부여하는 것으로서 영화는 사라지지 않을 겁니다.

—— 『모노노케 히메』가 감독의 마지막 작품이란 말이 있는데요.

미야자키 저는 원래 애니메이터로, 애니메이터가 연출·감독을 하고 있었던 겁니다. 하지만 더이상 애니메이터로 있는 것이 힘들어진 겁니다. 그런 의미에선 애니메이터로서의 마지막 작품이죠.

—— 앞으로 뭔가 새로운 프로젝트는 생각하고 계신가요?

미야자키 생각하고 있지만, 제 체력과 상담하면서 "너 아직 할 수 있는 거야?"라며 자신에게 물어야 하죠. 하지만 나이를 먹으면 먹을수록 사실은 점점 할

수 없게 되어야 하는데, 점점 더하고 싶어져요(웃음). 그런 것들에 주의하려고 생각하곤 있습니다.

(『로만앨범 아니메주 스페셜—미야자키 하야오와 안노 히데아키』 도쿠마쇼텐 1998년 6월 10일 발행)

'숲'의 생명사상
애니메이션과 애니미즘

우메하라 다케시 · 아미노 요시히코 · 고사카 세이류 씨와의 좌담회
사회 · 마키노 게이이치

사회 여러분, 오늘 교토 세이카대학까지 와주셔서 감사합니다. 이 멤버로 좌담회가 정말 실현될 줄은 솔직히 생각지도 못했습니다. 너무 놀랍고 기쁩니다. 계기는 미야자키 씨의 영화 『모노노케 히메』의, 그것도 타타라바의 장면이었습니다. 처음에 좌담회의 공통이미지를 가지기 위해 그 영상을 3분간 보도록 하겠습니다. (『모노노케 히메』 타타라바의 영상—아시타카가 소치기인 코우로쿠를 배에 태워 타타라바로 보낸다. 코우로쿠의 아내 토키가 코우로쿠와 호위 곤자에게 욕설을 퍼붓고, 아시타카에게 예를 표한다. 이어서 타타라바의 우두머리 에보시 고젠이 등장한다.)

그저께 돌아가신 구로사와 아키라 감독이 『7인의 사무라이』에서 무사와 농민이란 구도로 멋진 영화를 만드셨는데, 미야자키 씨가 굳이 여기서 타타라인, 타타라바란 걸 등장시켰습니다. 이걸 보시고 후지야마현의 고토쿠지에서 주지를 맡고 계신 고사카 씨는 '우리 절의 역사가 아닌가'하고 생각하셨다고 하는데요.

고사카 제 선조는 '광산채굴업자'랄까요, 광산을 찾는 직능집단의 우두머리인

가를 하고 있었습니다. 그곳으로 렌뇨상인이 요시자키에 오기 전에 들러서 백성뿐만 아니라 산속 백성들을 상대로 포교를 하셨습니다. 그게 가장 큰 목적이었는데요. 지금까지도 타타라, 산민, 산사(광산채굴업자)의 후예로 태어난 걸 별로 비하하진 않았지만, 이번에 이 영화를 보고 표면적으론 나와 있지 않지만, 뿌리 깊숙이 렌뇨의 존재가 있는 듯한 기분이 들었습니다. 너무 감격해 몇 번이나 봤는지 알 수 없을 정도입니다.

사회 지금, 이야기 중에 백성이란 말이 나왔습니다. 이 백성을 저는 농민이라고 생각했는데, 『시오』 잡지에서 아미노 씨와 미야자키 씨가 한 대담(64쪽 참조) 중에서 사실은 가장 다양한 사람들의 생업이 포함되어있다고 하셨죠. 확실히 지금의 영상만으로도 꽤 여러 직종이 등장했었는데, 그런 타타라바은 실재했다고 생각해도 좋을까요?

아미노 그렇죠. 저는 시사회에서 한 번 봤는데, 그런 장소를 설정하셨다는 것에 일단 감동했습니다. 제가 최근 멋대로 말하는 것일지도 모르지만, 백성이란 결코 농민만을 가리키는 게 아닙니다. 일향일규가 가가를 지배하던 때 '백성의 나라'가 됐다고 말해서 그게 지금까지 '농민왕국'으로 생각되어왔지만, 이건 아주 잘못된 거라 생각합니다.

고사카 그건 아니네요.

아미노 예, 전혀 다릅니다. 산민이나 해민은 도시적인 사람들로 일향일규는 그런 도시적인 사람들의 지지를 받았습니다. 다만, 지금의 영상 속에서 타타라바를 사실상의 '마을', 도시로 그린 게 저에겐 아주 재미있었습니다. 굳이 말하자면, 소치기의 그 모습은 당시의 사실과는 다릅니다. 정확하게는 평범한 머리형태가 아니라 포니테일이죠.

미야자키 아, 포니테일이었나요?

아미노 그리고 그곳에 나타나는 사람들은 백성이 아니에요. 이건 결코 농민이란 의미의 서민이 아니라, 모두 직능민이죠.

고사카 일향일규라면 직종은 산민이죠, 전부. 그래서 적은 농민입니다. 그러니까 소위 천태종이나 진언종이 지켜주는 건 산민 이외 인간들입니다. 호족이나

그런 거죠. 그들과 렌뇨의 가르침을 들은 산민이 폭동을 일으키는 거죠.

사회 역사적으로 확인된 부분과 상상으로 그린 부분이 있어, 그래서 재미있는 거겠죠. 우메하라 씨가 보시고 역사적 사실에 근거한 부분과 상상을 펼쳐 즐거운 영상으로 한 부분, 그 부분에 대한 감상이라도……

미야자키 역사적 사실엔 따르지 않았습니다(웃음).

우메하라 특별히 역사적 사실에 따를 필요는 없습니다. 대개 문학이라는 건 역사와는 조금 다르니까요. 저의 『야마토타케루』를 보고 어느 역사가가 "이것은 사실과 다르다. 오해받을 테니 고쳐라."라고 했거든요(웃음). 사실과 다르다는 건 알지만, 이야기의 리얼리티를 위한 거니 상관없습니다. 사실은 미야자키 씨와는 여러 가지 일이 있어서요(웃음).

미야자키 무슨 말씀을 하시려는 걸까요.

우메하라 『길가메시』라는 저의 작품이 있습니다. 길가메시 전설에 근거해 제가 희곡으로 만든 건데, 이건 제 작품 중에서 가장 좋은 작품이라 생각합니다. 가장 좋은 작품이라 하기엔 잘 팔리지 않지만, 정말 가장 좋은 작품. 하지만 연극이 되기도 어려워요. 그런데 데즈카 오사무 씨가 그것에 주목해 애니메이션화 하고 싶다는 러브레터를 주셨거든요. 데즈카 씨가 어째서 이런 작품에 흥미를 가졌을까 좀 놀랐지만 "꼭 맡아주십시오."라고 부탁을 했는데, 데즈카 씨가 일에 몰두하기 시작했을 무렵 병에 걸려 돌아가셨습니다. 그래서 역시 누군가 해줬으면 좋겠다고 생각해 어떤 사람한테 상담했더니 데즈카 씨의 뒤를 이을 수 있는 건 미야자키 씨밖에 없다고 해서 미야자키 씨에게 부탁했습니다. 하지만 "읽어봤는데, 내적으로 촉발되는 게 없다"란 내용의, 굉장히 정중한 거절을 받았어요. 그 작품의 테마가 '숲의 신 살해'였습니다. 이번에 『모노노케 히메』가 나왔으니 제게 추천문을 써달라는 의뢰가 있어 내용을 들어보니 테마는 '숲의 신 살해'라고 하네요. 그렇다면 한 마디, 저한테 말해줬다면 좋지 않았나 생각하지만, 지금 생각해보면 미야자키 씨는 매우 수줍음이 많은 사람이라, 아마도……

미야자키 저는 그 후, 우메하라 씨한테 편지를 드렸는데요.

우메하라 그래요. 그래서 사실 어제 처음 『모노노케 히메』를 보았어요. 봤더니,

100

역시 전혀 다릅니다. 만약 제 작품에서 '숲의 신 살해'라는 착상을 얻었더라도 전혀 다른 게 되었겠죠. 제 것은 세계 문명의 이야기로 '숲의 신 살해'가 메소포타미아 도시문명의 창조에 관계되는 이야기. 『모노노케 히메』는 '숲의 신 살해'라는 설정만큼은 같지만, 타타라 등 여러 가지 있어요. 시대설정은 대체로 무로마치 시대이죠.

미야자키 그렇습니다.

우메하라 그러니까 전혀 달랐습니다. 데즈카 씨가 제 『길가메시』를 만화로 했다면 걸작이 되었을 거라 생각하지만, 미야자키 씨의 작품도 하나의 훌륭한 작품이라 생각했습니다. 바로 어제 텔레비전에서 구로사와 아키라 감독의 『란(亂)』을 하고 있었습니다. 그걸 본 후에 미야자키 씨의 『모노노케 히메』를 봤는데 어딘가 닮아있어요. 어디가 닮았는가 하면 화면의, 전쟁장면의 유동성이나 격함, 그리고 아름다움. 구로사와 씨도 화면의 아름다움에 굉장히 신경을 쓰는 사람이었는데, 미야자키 씨의 풍경도 매우 아름다워요. 그리고 세계에 대한 깊은 절망감도 공통되어있어요. 더욱이 거기서 인간들끼리의 사랑을 강하게 믿고 있다는 것. 이것도 또 구로사와 씨를 닮은 것 같은 기분이 들었습니다.

미야자키 구로사와 감독의 『7인의 사무라이』는 저도 매우 좋아하는 영화인데, 시대극을 만드는 사람에게 하나의 굴레입니다. 농민과 산적, 그리고 사무라이들이란 구도는 전후 어느 시기에 굉장히 리얼리티를 갖고 있어서, 그 영화의 생명력이 거기에 의해 유지되고 있었다고 생각합니다. 그렇게 완성된 농민상이나 사무라이상은 사실 일본 역사와 굉장히 먼 것으로, 그 때문에 역사학자들도 많이 틀리지 않았나 생각합니다. 저는 아미노 씨의 책에서 '과연 그렇군'이라 생각한 적이 많습니다만, 우리 선조의 역사란 것은 더 풍부해서요. 단순한 계급사관이나 사무라이·악인·농민·선인이란 생각만으론 간과할 수 있는 부분에서 진정한 매력과 알아야 하는 것들이 많이 있다고 생각합니다. 그리고 저는 철을 만드는 것에 계속 흥미를 갖고 있었어요. 이 타타라바에 나오는 거대한 용광로가 실제는 이런 모습이 아니라는 건 잘 알고 있지만, 중국에서 대약진 시대에 만들어진 원시적인 용광로 사진을 어렸을 때 신문에서 본 인상이 굉장히 강해

그 뒤로 벗어날 수가 없는 겁니다. 그걸 한번 해보고 싶다고요. 그리고 조엽수림문화에 관해서 나카오 사스케 씨가 말씀하신 건데, 일본의 서쪽 절반을 뒤덮은 숲이 어떻게 사라졌을까 하는 것. 자연보호 등을 말할 때에 우리는 너무 지켜야 할 것으로서만 자연을 그려왔다. 하지만 자연이란 건 좀 더 흉포하고 두려운 모습을 갖고 있을 거란 생각이 뒤섞여가는 와중에 이렇게 된 겁니다.

변명 같을지도 모르지만, 팸플릿에 한 문장 써주십사 하는 부탁은 저는 관여하지 않았던 일입니다. 하지만 만들어가는 도중에 이건 『길가메시』 책을 받았을 때의 인상이 심하게 들어있다고 나중에야 생각해 한번 인사드리고 싶다는 이야기를 프로듀서와 했더니, 그렇게 되었네요.

우메하라 그거, 빨리해줬으면 좋았잖아요(웃음).

미야자키 그러네요. 다만, 힌트는 여러 부분에서 많이 받고 있으니까요(웃음).

우메하라 그 정도 힌트는 당연하죠.

사회 사실에 근거한 학술적 논문과 창작적인 것 중 어느 쪽인가 한쪽을 하시는 분은 많죠. 양쪽을 일을 다 하시는 우메하라 씨의 경우, 각각 어떻게 자리매김하고 계신가요? 지금은 소설도 쓰고 계시는 것 같던데요.

우메하라 원래는 작가가 되고 싶었습니다. 중학교 시절에 동인잡지 흉내 비슷한 걸 했었는데, 동기생 중에 고다니 쓰요시라는 23세에 아쿠타가와상을 받은 남자가 있어서요, 그가 참 잘했어요. 저는 서툴렀죠. 이래선 작가는 될 수 없다고 생각했어요. 작가가 될 수 없다면 평생 낙오자. 학자라면 공부만 하면 먹고 살 순 있으니까요(웃음).

아미노 글쎄, 그랬을까요(웃음).

우메하라 노력하면 대학의 선생은 될 수 있습니다. 노력이라면 지지 않으니까. 그래서 교토대 철학과에 갔는데, 작가가 되고 싶지만 될 수 없다는 생각이 계속 어딘가에 있었어요. 그런데 이시가와 엔노스케 씨를 만나면서 우연히 연극을 쓰게 되었습니다. 그랬더니 크게 당첨이 된 거죠. 아미노 씨도 써보는 게 어때요(웃음).

아미노 아뇨, 아뇨, 저는 도저히…….

우메하라 그래서, 어쩌면 재능이 있을지도 모른다고 생각해 소설을 쓴 게 70세 가까이 되고부터죠. 연극을 세 작품, 『길가메시』를 포함해 모두 네 작품입니다. 하지만 연극은 연출가와 배우에 따라 변하니, 정말 원작자의 것이라 할 수 있는 예술이 아니에요. 엔노스케가 굉장히 멋진 연기를 보였지만 뭔가 허전하더라고요.

사회 그래서 소설을 쓰신 거군요.

우메하라 그래요. 단편을 두 작품 쓰고, 지금 장편에 매달리고 있습니다.

사회 고사카 씨는 주지이기도 하고, 또 염직가이시기도 하죠. 그리고 학교에서도 가르치고 계십니다. 각각의 자리매김은 어떠십니까?

고사카 저는 특별한 일을 하고 있다곤 전혀 생각지 않습니다. 극히 당연한 일을 하고 있어요. 특별한 걸 하고 싶다고 생각하지 않습니다. 누구라도 할 수 있는 일이어야 한다고 생각하니까요. 또 여러 가지 하곤 있지만, 전부 같은 일이에요. 중 이외의 일을 하고 있다곤 전혀 생각하지 않아요. 그래서 저는 민예품을 좋아하는데, 수집하고 자랑하는 게 아니라, 거기서 제가 무언가를 배우고 갈고 닦여질 수 있는 것들을 사는 겁니다.

사회 절 전체가 민예관이죠. 특히 무나카타 시코 씨의 작품을 많이 수장하고 계시죠. 타타라바의 유적을 보면서 좌담회를 한다는 계획도 있었지만, 여러분 모두 바쁘셔서 대학에서 하게 됐습니다.

아미노 타타라바가 고토쿠지에 있습니까?

고사카 예, 있습니다. 타타라바 유적에 비석이 서 있어요. 제가 있는 절의 본존은 렌뇨가 스스로 금을 녹여 만들었다고 합니다.

미야자키 타타라바에서 주조된 건가요?

고사카 예, 렌뇨의 자작이라 불리고 있습니다.

우메하라 언제쯤입니까?

고사카 무로마치겠죠. 고토쿠지 본존의 유래가 있어서요, 거기에도 역시 타타라바에 대해 쓰여있었습니다. 게다가 렌뇨가 불상을 만들기 위해 타타라를 밟으면서 불렀던 노래가 있어요. 타타라 사람들의 노래라고 합니다.

미야자키 그 부분은 전혀 몰라서 좀 대충 만들어버렸네요(웃음).

고사카 춤도 있어요. '총가레'라는 민요가 유행해 그 주변의 마을에선 계속 총가레 춤을 추고 있죠. 렌노가 타타라를 밟을 때 불렀던 노래에서 봉오도리가 시작되어 원이 크면 커질수록 소위 석가 일대기나 지옥 순회나 목련존자의 이야기 등의 노래에서 염불 춤이 시작돼요. 그런 겁니다.

사회 타타라바란 말만으론 좀처럼 이미지가 떠오르지 않는데, 일단 애니메이션이 되니 강렬한 이미지가 완성되네요.

아미노 그러네요.

우메하라 미야자키 씨, 『모노노케 히메』는 일본의 특정 장소를 상정한 건가요?

미야자키 아뇨, 그렇게 하면 여러 결점이 나오니까요.

우메하라 규슈일까 하는 느낌이 들었는데요.

미야자키 일단 주고쿠 지방 어느 곳인데, 실제론 없습니다. 규슈라면 바다를 건너야 하니, 바다를 건너지 않는 범위에서 갈 수 있는 장소로요. 그즈음, 정말 그런 숲이 남아있었을지 어떤지는 모르겠지만, 남아있다는 전제하에서 했습니다.

우메하라 아니, 남아있다고 생각합니다.

미야자키 저는 도쿄의 인간이니까, 도쿄 근교의 농촌풍경이 원형입니다. 그래서 서쪽은 농촌이나 산속은 풍경으로선 제 머릿속에 없어요. 여행을 가서 처음으로 알게 되는 게 있습니다. '고향의 가을'은 여기 노래구나, 라든가요. 간토지방의 노래가 아니죠.

우메하라 어디가 다른가요?

미야자키 제가 사는 곳은 에도 중기의 개척촌이라서 축제 역사도 짧고 계급 문제나 차별 문제 등도 어딘가 희박해요. 그런데 서쪽으로 오면 농촌의 모습도 다르고 지명에서 '이건 오래된 것이다'란 느낌이 들죠. 저희가 있는 곳은 나가쿠보나 오키쿠보나 누마부쿠로나 스나부쿠로 같은 거요(웃음), 지형 그 자체 같은 이름들뿐인데, 이즈모 근처로 가면 이름을 보기만 해도 '이건 신화다'란 느낌의 지명이 많아요.

토토로는 숲의 요정인가?

사회 오늘의 이야기는 '숲'이란 게 또 하나의 키워드인데, 미야자키 씨와 아미노 씨의 대담에서도 조엽수림의 소실이 화제가 됐습니다. 그리고 1년이 지났는데, 역사상 확인된 부분은 있습니까?

아미노 아니요. 그다지…….

미야자키 저도 그때부터 전혀 진보하지 않았습니다. 조엽수림이 도대체 어디에 있고, 정말 그 속에서 사람이 살 수 있었는지. 예를 들면 조몬의 마을은 조엽수림엔 그다지 없고 너도밤나무나 졸참나무 숲 쪽에 있어요. 그러니까 동북쪽에 조몬 유적이 많이 있다고 하지만 규슈 쪽에서도 큰 유적이 나왔죠. 그러면 이건 도대체 어떻게 결론을 내리면 되는 걸까요?

사회 우메하라 씨, 어떤가요?

우메하라 저는 '조엽수림문화'라 말하고 싶진 않습니다. 조몬 문화를 생각할 때, 조엽수림문화로 한정하지 않는 편이 좋다고. 낙엽수림을 포함해 역시 수렵채집문화라 생각하는 편이 좋지 않나 싶습니다. 그러니까 나카오 사스케 씨의 조엽수림문화론에선 일본의 동쪽 절반의 조몬 문화가 누락되는 겁니다.

미야자키 조엽수림의 녹지 쪽에 있었던 건 아닐까 하는 설과 북방기원도 많이 들어올 것 같으니, 결론은 아직 앞으로의 분야라 할 수 있겠네요.

우메하라 그러니까 저는 조몬 문화를 조엽수림문화와 겹쳐보지 않는 게 좋다고 생각합니다.

사회 '숲'이란 말을 들었을 때의 이미지는 어떤 건가요?

고사카 조금 이야기가 벗어날지도 모르지만, 구로다 다쓰아키라는 목공가 겸 칠예가가 있었습니다. 구로다 씨가 '킨린지'라는 나츠메(말차를 넣는 대추모양 목제용기)를 만든다는 겁니다. 킨린지의 나츠메는 담쟁이덩굴로 만들어집니다. 그러니까 큰 담쟁이덩굴을 찾지 않으면 안 되겠죠. 그런 게 있을까 생각했더니, 제가 있는 너도밤나무 숲에는 옛날에 그런 게 있었어요. 저는 그런 부분이 숲이라 생각했습니다. 그건 베어선 안 되는 숲입니다. 그래서 제가 『모노노케 히메』를 봤을 때 '아, 이건 바로 우리가 있는 곳의 이미지다'라고 생각했죠. 타타라

바의 이미지와 딱 맞았거든요. 아, 정말 열심히 공부하셨구나 생각했습니다. 게다가 강도 있고. 타타라바 아래를 흐르는 강을 가나쿠소 강이라 합니다. 금이 썩는 강이라고 써서.

우메하라 그건 흔히 말하는 타타라네요.

고사카 타타라바 주변엔 조금 낮은 산이 있어서 역시 잡목이 자라고 있습니다. 잡목은 몇 번이고 벨 수 있는 겁니다. 숯을 만들기 위해서. 그 안에 숯으로 만들 수 없을 정도로 큰 너도밤나무 숲이 있어요. 그곳은 식량 등을 찾는 곳입니다. 옛날, 철포를 쏘는 친구가 있어서 함께 산으로 버섯을 따러 가면, 그 녀석이 버섯이 자라는 곳을 잘 알고 있어요. 나무를 베고 나서 몇 년째에 버섯이 자라는지 정해져 있어요. 그래서 그는 바로 그곳으로 가는 겁니다. 그런 장소가 저는 '숲'이라 생각합니다.

우메하라 아미노 씨의 최근 역사관에선 농민 이외의 백성, 말하자면 수렵채집을 하는 조몬의 백성을 중심으로 일본의 역사를 보아왔습니다. 그랬더니 지금까지 알 수 없었던 걸 매우 잘 알 수 있게 됐습니다. 그런 사실에서도 조엽수림과는 조금 벗어난 게 아닐까 하는 기분이 드네요.

아미노 말씀하시는 대로입니다. 지금 숲이라 하셨는데, '森'이란 글자는 문서를 보고 있는 한 거의 나오지 않습니다. '木'변에 '土'를 쓴 '杜' 쪽이 아마 본래적인 것이라 생각합니다.

우메하라 그건 신이 있는 곳이 되겠네요.

아미노 그렇습니다. '杜'란 글자를 사용할 때 사람은 어떤 이미지를 갖고 있는가. 그건 저도 잘 모르겠어요. 문헌에선 오히려, '林' 쪽이 많습니다. 게다가 재미있게도 숲의 대부분이 밤나무에요. 산나이마루야마의 밤나무 숲에 자극을 받아 헤이안, 가마쿠라 시기의 문서를 조사해보니, 밤나무 숲은 면적으로 재고 있었습니다. 즉, 조림하던 숲인 겁니다. 조몬 시대부터 조림을 하고 있었다는 얘기가 나왔는데, 중세에도 틀림없이 조림하고 있습니다. 아마도 건축재료로도 사용하고 있었겠죠. 이러한 수목문화가 일본열도에선 중요하죠.

미야자키 신사가 있는 신의 숲은 조엽수림이라 하지만, 그건 어떤 뜻일까요. 신

이 있는 곳은 상록수로 덮어둔다는 말일까요?

우메하라 일본문화는 기본적으로 조몬의 문화가 기층을 이루고 있고, 거기에 야요이 문화가 들어왔다고 생각합니다. 그건 아미노 씨와 같은 생각인데요. 들어왔지만, 신은 조몬의 신을 그대로 사용하지 않으면 안 돼요. 그게 야나기타 구니오가 말한 숲의 신이 밭의 신이 되고 또 숲의 신으로 돌아간다는 사상이 됩니다. 그리고 그 신은 조몬의 신이기에 역시 '숲'에 있죠. 신이 있는 곳은 '숲'이어야 한다는 생각이 있어서, 논이 있는 평지라도 산이 있는 부분만 숲을 남겨두죠.

고사카 저는 그건 바닷사람들의 등대라고 생각합니다. 해안의 표시. 단풍잎이기 때문에 달밤이 되면 예쁘게 비치죠. 그게 표시가 되진 않을까 하고요. 신이기 때문에 베어선 안 된다는 것이 된 거죠.

미야자키 그런 울창한 숲에 들어가면, 무언가가 있을 것 같은 기분이 들죠. 그에 비해 너도밤나무 숲은 예쁘다곤 생각하지만, 무서운 게 있을 것 같은 느낌은 그다지 없어요(웃음).

사회 여기서 잠시, 『이웃집 토토로』를 보도록 하겠습니다. (『이웃집 토토로』의 영상 ─빗속에서 사츠키가 잠이 든 메이를 업고 토토로와 함께 버스정류장에 서 있다. 사츠키는 토토로에게 우산을 빌려주고 답례로 작은 주머니를 받는다. 고양이버스가 온다. 토토로가 올라타고 고양이버스는 사라진다).

지금 미야자키 씨가 숲 속엔 무언가가 있을 것 같은 기분이 든다고 말씀하셨습니다. 그 감각을 말이 아니라 캐릭터를 사용한 만화의 형태로 표현했을 때에 이 장면만큼 멋지게 표현한 것은 없을 거라는 게 개인적인 생각입니다. 토토로는 숲의 정령인 걸까요, 숲 그 자체인 걸까요?

미야자키 자주 질문을 받는데, "아니, 토토로입니다"라고 말할 수밖에 없습니다(웃음). 답을 내버리면 재미없어질지도 모르고요.

우메하라 숲은 조엽수림이거나 너도밤나무 숲인가요?

미야자키 기본적으론 동네마을의 산입니다. 장소가 장소이니까요. 하지만 그 중심에 있는 나무는 녹나무로 하고 싶다 등 너무 대충했습니다. 그래서 토토로에 관해선 그다지 어렵게 생각하지 않고 저희가 일본에서 살면서 '여러 가지 심

한 짓도 했지만, 신세지고 있습니다'라는 일종의 러브콜로 만들자, 일단 그곳에 있다는 사실로 만들자는 감각이었습니다.

사회 그리고 '고양이버스'는 글자로 쓴다면 어떻게 표현해야 좋을지 모르겠습니다. 딱 애니메이션이 아니곤 할 수 없는 거네요.

미야자키 좀 무리한 느낌이죠(웃음). 옛날이라면 가마에서 나올지도 모르지만, 일본의 신이라 꽤 혁신적인 걸 좋아해서 버스를 흉내 내도 괜찮을까, 정도의 생각으로 한 것입니다.

우메하라 저는 숲의 시인이라 해야 할 사람은 두 사람 있다고 생각합니다. 한 사람은 미야자와 겐지. 이건 분명히 너도밤나무. 밝은 너도밤나무의 환상이네요. 또 한 사람이 마니가타 구마구스. 학자이지만 시인 같은 사람입니다. 숲의 성질은 다르지만, 그 두 사람에 의해 숲이 학문과 예술 속에 들어왔습니다. 그리고 애니메이션에서 새로운 숲의 환상을 만들고 있는 게 미야자키 씨가 아닐까요.

사회 이론과 역사를 모르는 사람과 아이들한테도 숲의 불가사의와 매력이 전해지니까요.

우메하라 예술이란 건 이론이 있어도 그게 표면에 나오면 못 쓰게 되거든요.

사회 마찬가지로 도오노의 갓파도……. 도오노의 역 앞에 있는 갓파상은 얼굴이 빨갛습니다. 그건 제철을 할 때 풀무의 불이 반영되어 빨간 거라는 설이 있는데, 제철인을 갓파나 도깨비로 만들어버린다는 부분은 무언가 역사적인 사고 방식을 갖고 있는 걸까요?

우메하라 이건 아미노 씨가 전문이에요(웃음).

아미노 제철의 세계가 보통과는 굉장히 다른 세계로 보여졌던 건 일단 틀림없다고 생각합니다. 그 부분은 『모노노케 히메』에서 많이 공부해 표현하셨다고 생각했습니다.

미야자키 산을 개간하며 철을 만들던 사람들이 한쪽 발이나 한쪽 팔의 거인, 반점이 있는 공주 등이란 전설로 남아있어 해피엔딩도 뭣도 아닌 이야기가 여기저기에 있습니다. 그 반점이 있는 공주란 것에 흘려 그 반점이 점점 커지는

공주를 주인공으로 한 영화를 만들고 싶다고 계속 생각하고 있었습니다. 하지만 그게 스스로의 한계인지, 그대로 영화를 만들면 뭐가 뭔지 알 수 없게 될 것 같아서, 결국 반점이 소년의 팔로 옮겨진 겁니다. 그래도 그 반점이라면 역시 화상을 연상하게 되죠.

그리고 옛날, 예를 들면 어딘가 작은 마을의 젊은이가 분가해서 혼자 독립하려고 할 때에 생활에 필요한 철 도구를 어떻게 조달하는지를 생각했는데, 철물점이 있는 것도 아니고 돈을 갖고 가면 바로 팔아주는 것도 아닐 테고요. 그 부분을 써주는 사람은 없더라고요.

또 하나, 너덜너덜한 모습을 한 사람이 산에서 갑자기 내려와 번쩍번쩍 빛나는 철을 내밀며 "곡물과 바꿔줘"라고 한다면 그건 마법 이외엔 없는 거죠. 그런 형태로 타타라를 그리고 싶다는 야심은 계속 있었습니다. 하지만 좀처럼 형태로 만들 힘이 없어서 이런 식이 되었지만요.

아미노 저희들이 보기에 '비인(非人)'이라고 해야 할 사람들의 집단을 타타라바를 지탱하는 사람들로 설정하신 것에는 무언가 이유가 있습니까?

미야자키 인간을 어떻게 그릴까 하는 거였는데, 자연을 엉망진창으로 만들어가는 존재로만 인간을 설정하면 토목건축업과 부동산 단체가 되어버립니다. 그런 형태로 인간을 그리고 그에 벌을 주는 문명비판적인 영화를 만드는 게 아니라, 인간의 좋은 부분을 가능한 한 그리고 싶었어요. 인간들이 어떻게든 정당한 생활을 하고 싶다는 것으로 해온 노력의 결과가 현대의 에너지 문제 등을 낳고 있는 이상, 인간을 부정적으로 그리는 것은……. 인간을 싫어하는 마음이 저에겐 있지만 역시 그걸 기분으로 해치우면 안 되죠. 그리고 '백성'이란 걸 그냥 '농민'으로 한정하지 않고 갑옷을 입고 타타라인에게 공격을 가하는 농민, 즉 '시골 사무라이'인데, 그 부분에 대해서도 사실은 언급해야 한다고 생각하면서도 영화의 흐름 속에서 꽤 떨어져 나가버렸어요. 정말로 하려고 하면, 타타라바의 하루로 영화가 끝나버릴 겁니다(웃음).

**새로운
세계관의 구축**

사회 무나가타 시코 씨도 갓파를 그리셨죠, 고토쿠지에 있을 때에. 그 갓파는 타타라와 전혀 무관한가요?

고사카 글쎄요. 저는 잘 모르겠지만, 무나가타 씨는 "갓파는 실존한다."고 말씀하고 계시죠.

우메하라 원령과는 조금 다르죠, 갓파는.

미야자키 멧돼지가 불쌍해요. 옛날엔 더 크지 않았을까 하는 생각이 듭니다. 일본 늑대의 박제가 영국에 있다고 하는데, 그 사진을 봤더니 굉장히 작았습니다. 그런데 에도 시대에 나오는 들개는 좀 더 큰 거였어요.

우메하라 늑대죠?

미야자키 예, 늑대입니다. 퇴치한 식인늑대가 꼬리에서 머리까지 9척이나 됐다는 말을 들으면 고문서를 그대로 신용할 수 없다곤 해도 역시 야생동물은 환경이 나빠지면 점점 소형화되어 마지막 한 마리가 죽을 때엔 정말 비참하게 죽어가는 겁니다. 그 원통함 같은 것이 영향을 미치고 있다고 생각합니다.

우메하라 시대를 향한 일종의 비판과 절망이 '저주'나 '원령'이 된 것일까요?

미야자키 앞으로의 시대는 더 많은 '저주'가 나올 겁니다. 귀여운 소녀가 하루만에 아토피로 고생하거나 하는 걸 보면, 원인 규명 같은 것보다 왜 이렇게 되었는가 하는 불합리를 먼저 느낍니다. 앞으로 그런 일들이 더 많이 일어나는 시대를 살아갈 소년소녀들을 주인공으로 해서 영화를 만들어야 해요. 밝고 건강하고 긍정적으로 살아가면 좋겠다는 정도의 영화를 만드는 것만으론 안 된다는 생각이 듭니다.

우메하라 그러네요.

미야자키 한 번 정도 그걸 진지하게 하지 않으면, 지금까지 만든 게 거짓말이 된다는 느낌이 들어서요.

우메하라 구로사와 감독의 『7인의 사무라이』와 『란』을 비교하면, 『란』 쪽이 잔혹합니다. 그래서 매우 절망적이죠. 미야자키 씨의 『모노노케 히메』도 『바람계곡의 나우시카』와 비교하면, 원령이나 '모노노케', '타타리' 같은 그런 색이 훨씬

짙어지죠. 이건 역시 시대 탓인가요?

미야자키 예, 그렇다고 생각합니다. 『바람계곡의 나우시카』는 사실 만화도 그렸는데, 만화와 영화는 전혀 다른 것이 됐습니다. 영화는 보자기로 감쌀 수 있는 범위 내에서 만들자는 의식이 너무 강해서. 하지만 보자기에 다 들어가지 않는 거야말로 영화로 해야 한다는 입장에서 『모노노케 히메』를 만든 거였으니까요……. 스스로는 보자기가 닫히지 않았다고 생각하고 있었기에 앉기가 매우 불편합니다. 그러니까 조금 만지기만 하는 걸로도 두근두근해요(웃음).

사회 백귀야행도는 '모노노케'가 씌는……, 즉 원령에도 그런 형태가 주어져 밤중 도시의 대로를 걷는 모습이 그림이 된 거죠. 당시 애니메이션 기술이 있었다면 두루마리 그림이 아니라 애니메이션으로 하지 않았을까 싶을 정도인데, 그렇게 원령을 의인화하게 된 건 언제부터였을까요?

아미노 오래된 가구나 도구에 일종의 혼이 붙어있다고 생각한 건 그렇게 오래전이 아니라고 생각합니다. 하지만 백귀야행도는 정말 재미있어요, 애니메이션 같은 '원령'들이 나타나죠(웃음).

미야자키 '원령'에 형태를 주었다는 건 어떤 의미에선 그만큼 무섭지 않아졌다는 증거죠.

아미노 그러네요. 원령이란 것은 무언가 이유를 알 수 없는, 하지만 어쨌든 굉장히 기분 나쁜 거였다고 생각합니다. 예를 들면, 출산 때엔 반드시 '모노츠키'라는 사람이 있습니다. 그게 무녀죠. 재미있게도 그 무녀는 노름인 쌍륙을 하는 것 같아요. 하나의 계기가 되나 봅니다.

미야자키 나쁜 원령이 일단, 그쪽으로 붙는다는 거군요.

아미노 그렇습니다. '모노노케'가 나오는 건 정상이 아닐 때죠. 원령이 임산부한테 붙으면 출산이 어렵게 됩니다. 그래서 '모노츠키'는 여러 방법으로 원령이 임산부에게 붙는 걸 막습니다. 토기를 마구마구 깨거나 쌀을 뿌리는 등 큰 소리를 냅니다.

우메하라 미즈키 시게루가 『게게게노 키타로(한국명: 요괴인간 타요마)』에 그런 괴물들을 등장시킨 건 역시 일본만화 역사에서 하나의 획기적인 사건이었던 걸까요?

사회 그 경우는 작가분이 요괴에 빠져있어서, 연구가이기도 하고 표현자이기도 하니까요.

우메하라 『모노노케 히메』는 그것과는 조금 다릅니다. 미즈키 씨의 것은 애교가 있어요. 『모노노케 히메』는 '저주'니까요.

아미노 미야자키 씨는 원령의 무서움 같은 걸 표현하신다고 생각합니다. 『바람계곡의 나우시카』 때에 비해 여러 가지 생각을 하셨다는 걸 알 수 있어요. 게다가 해결나지 않은 부분이 아직 많이 있다는 감상입니다.

사회 제 지식은 벼락치기 지식이지만, 아라타마와 니키타마가 있다는 이야기가 있죠. 아라타마가 원령에 붙어 나쁜 짓을 하는데 그게 신으로서 제사를 받으면 니키타마가 된다는. 무서운 '저주'를 내리는 모노노케는 진정되지 않은 아라타마의 혼이라고. 불교와 신도(역주/ 神道. 일본 고유 민족신앙)의 경우 일본에선 같지만, 본래 불교에선 그런 걸 어떻게 정리하고 있나요?

고사카 신란성인은 적당히 배제한 게 아닌가요? 그런 것들은 전혀 없다거나 순수하게 마음의 문제라는 거잖아요. 실체가 없는 걸로 본 거겠죠.

우메하라, 아미노 그렇겠죠.

미야자키 숲의 문제를 다룰 때, 예를 들면 조엽수림에 흰너도밤나무로 해라, 일본 역사상 어떤 시기의 식생이죠. 즉, 어느 기온상태가 베이스에 있어요. 이전에 NHK 프로그램에서 지구는 인공적인 영향으로 온난화한 게 아니라 지구 그 자체가 매우 격한 온도 변화를 하고 있어서, 안정했던 건 지금의 1만 년으로 그건 기적과 같은 1만 년이었다는 가설을 세우고 있었습니다. 그 1만 년이 바로 농경문명으로, 앞으로의 농경문명은 바보가 될지도 몰라요. 우리가 생각하는 숲이란 기준보다 더 아래에 있는 기초에 지구란 어머니가 더 무서운 형태로 존재해 때로는 파괴의 신이 되거나 창조의 신이 되죠. 그런 개념이 나타나면 이것들을 꿰뚫는 어떤 세계관과 생명관과 역사관을 가지면 된다는 말이 됩니다. 시간이 지나면 지날수록 전체가 부드러워지는 마침 그런 시대에 있었다는 느낌이 듭니다. 그러면 '숲'을 고정한 기반이라 생각하고 영화를 만들어가면 그 아래쪽 문제를 구할 수가 없어집니다. 어디까지 구할 건가. 지금 그런 부분까지 온 겁니다.

얼마 전, 예술가 아라카와 슈사쿠 씨가 "천년을 이어갈 거리를 만들고 싶다."고 말했는데, 천년 이어갈 거리를 임해부 도심에 만들어도 해면이 상승하면 잠겨버립니다(웃음). 해면상승까지 생각하면 그곳에 만드는 것 자체가 이미 틀린 거죠. 젊은이들은 앞으로 그런 입장에서 이 세계를 바라보지 않으면 안 돼요. 그런 시대가 도래한 사실이 꽤 재미있다고 생각하면서 그와 동시에 어떻게 하면 좋을지, 일단 저는 모르겠지만요(웃음).

아미노 인간은 이미 청년 시대가 아니라 완전히 성년화하여 장년 시대에 들어가 있다는 건 확실하다고 생각합니다. 지금 말씀하신 '숲' 아래에 있는, 더 상상을 초월하는 자연의 세계에 인간은 대처해야만 할 거라고 솔직히 그렇게 생각합니다.

미야자키 그러네요.

아미노 인간의 힘을 완전히 넘는다는 게 분명함에도 그걸 문제로 해야 하는 게 앞으로의 시대란 거군요.

미야자키 거대한 허무함이죠, 그거.

우메하라 아미노 씨의 생각은, 지금까지처럼 농민 중심, 벼농사 중심에선 생각할 수 없는 좀 더 농민 이외의 백성을 시야에 넣지 않으면 일본의 역사는 알 수 없다는 말이라고 생각합니다. 이번엔 인간 이외의 것까지 넣고 가지 않으면 안 돼요. 결국 거기까지 온 겁니다. 그러면 이제 정말 예측할 수 없는 세계관에 도달해버릴 테니까요.

미야자키 그렇죠.

우메하라 그저 카오스로서 좁히지 않고, 어떤 형태로 그런 세계관을 구축해가야 해요. 그게 문학이며 철학의 일인데, 굉장히 어려운 시기에 있다고 생각해요. 그러니까 문학보다 오히려 만화 쪽이 훨씬 그걸 하기 쉽죠.

미야자키 저도 젊은 사람들에겐 그렇게 말하고 있습니다. 당신들의 일은 그것이라고.

우메하라 그러니까 이 좌담회의 마지막은 '문학은 만화에 졌다'로 합시다(웃음).

산속 백성들의 긍지 '동자'

아미노 최근, 지금까지의 '상식'을 벗어나 역사를 다시 보기 시작했는데, 정신이 들자 간과하고 있던 부분이 아주 많다는 걸 알게 됐습니다. 예를 들면, 논밭뿐만이 아니라 산이나 들판에 자라고 있는 수목, 이런 타타라바나 산의 산물인 숯을 굽는 것이나 목재 같은 것들까지 아울러서, 어쨌든 지금까지 놓쳐온 것들이 굉장히 많아요. 그런 문제를 역사가들은 아직 거의 연구하고 있지 않습니다. 예를 들면, 최근 놀란 것 중 하나인데, 양봉은 야요이 시대부터 최근까지 계속 여자들이 해왔을 겁니다. 그런데 여성의 사회적인 지위를 문제로 할 때 양봉을 포함해 생각하는 학설이 보이지 않는 겁니다. 그런 의미에서도 앞으로 해야 할 일들이 정말 많습니다. 젊은 사람들한테선 재미있는 문제가 산더미겠죠. 그 대신, 시대로선 굉장히 어려운 시대가 되고 있어요. 만화의 힘이 논문 한 편보다도 강하다는 사실은 틀림없죠(웃음).

우메하라 젊은 사람들에게 파이팅이 없어서요. 아미노 씨나 저 같은 나이 많은 사람들이 더 기운이 넘쳐요(웃음). 좀 곤란하죠. 30대 정도인 사람은 건강하지만, 중간 사람들이 기운이 없어요. 전중파나 전후 바로 뒤 세대가 아직 힘을 내고 있습니다(웃음).

아미노 70세가 되어서도 이런 일을 하고 있었더니, 참……

우메하라 저는 70세가 되고부터 소설가가 되겠다고 하니까요(웃음). 그런데 교토신문에서 「교토여행」이란 연재를 시작하는데, 이건 요미우리신문에 게재되어 있던 「교토발견」의 속편으로 생각해도 좋아요. 그 처음에 야세동자를 다룹니다. 야세동자는 산발머리죠. 에도시대에 모두 상투머리를 하고 있을 때 야세 사람들만 산발머리여서 '동자'라고 불렸지만, 왜 산발이었나. 여기서 하나 전승이 있어요. 야세 사람들은 옛날, 에이잔에 살고 있었는데, 그곳에 사이초가 들어와서 에이잔을 쫓아냈어요. 그에 반항하던 두목이 사실은 슈텐동자였죠. 슈텐동자는 야세 산의 동굴에 살다가 이번엔 오오에야마로 도망가서 그곳에서 퇴치당했습니다. 그런 전승이 있어요. 이 전승은 참 재미있죠. 저는 그들이야말로 에이잔에 살던 조몬 백성들이 아닐까 생각합니다. 옛날 야세에선 거의 농업을

못해서 에이잔에 출입을 허가받고 장작을 베어 도시에 팔며 생계를 유지하고 있었습니다. 이건 마치 조몬의 백성들이 살아있어 그 긍지가 동자란 형태가 된 게 아닐까 하고요. 이걸 만화로 한다면 참 재미있을 텐데요(웃음).

미야자키 조몬 사람들은 시간이 많아서 화장을 많이 하고 머리도 멋지게 묶고 있었던 게 아닐까 하는 생각이 드는데…….

우메하라 아니 아니, 역시 산발입니다. 아이누 사람들도 산발이에요. 여러 화장은 하고 있었지만요. 머리는 본래 자르지 않는 거라서 상투는 틀지 않아요.

미야자키 상투를 틀지 않았나요.

아미노 소치기가 동자 모습을 하고 있었어요. 어른이 되어서도 '소치기 동자'라고 불렸습니다. 중세엔 아이 모습을 하고 있는 게 독특한 의미가 있었던 겁니다.

우메하라 그래요, 적어도 농민은 아니죠.

아미노 촌스러운 말을 하자면, 야세동자는 숯을 굽는 사람이며 장작을 줍는 사람들이죠, 딱 산사람입니다.

교토 북쪽 부근엔 그런 집단이 많이 있습니다. 그건 그렇고, 조몬 시대부터 물물교환이 이루어지고 있었고 자급자족 등은 거짓말이라고 생각합니다. 인간이 먼저 자신이 필요한 만큼 먹고 나서 남은 걸 판다는 견해는 오히려 근대가 되어 생긴 새로운 인간관이라 생각합니다. 절대 그렇지 않다고 봐요.

우메하라 조몬 백성이 상업을 했던 거군요.

아미노 예로, 흑요석도 교역을 전제로 채취되었고 소금도 그렇죠.

미야자키 조개무지의 조개도 처음부터 말린 조개를 만들고 크기를 맞추고요.

아미노 시장도 조몬 시대부터 있었을 겁니다.

고사카 그건 강이나 바다 근처겠죠. 제가 있는 곳은 바다에서 30킬로 정도 떨어져 있는데, 거기서 소금이 만들어집니다. 강바닥에서.

아미노 소금을 만들고 있나요?

고사카 예, 소위 소금토기가.

아미노 아, 제염토기 말이군요. 제염토기는 내륙에서 출토되는 일이 꽤 있습니다. 그건 소금을 구운 채로 운반한다고 하네요.

고사카 그런가요.

미야자키 소금을 넣은 채로 점점 내륙으로 건너가니까요.

아미노 내륙까지 운반한 적도 있었던 것 같습니다. 그러니까 내륙에서 제염토기가 나오기도 하죠. 하지만 후지 산이라면 옛날에 바다가 훨씬 내륙까지 들어와 있었죠.

고사카 그렇습니다. 거기서 역시 일향일규가 일어나는 거지만요.

사회 히에이 산에서 쫓겨난 사람들이 슈텐동자가 됐다는 말은 슈텐동자는 오니라고 해도 좋다는 걸까요?

우메하라 그렇게 말해도 좋지만, 야세 사람들이 자신들은 오니의 손자라고 불리는 걸 싫어했기 때문에 鬼(오니)라는 글자에 '점'을 찍지 않습니다.

사회 즉, 뿔이 없다.

우메하라 뿔이 없는 오니가 있다니까요.

사회 오오에마치(교토부 카사군에 있는 마을. 2006년에 후쿠치야마시에 합쳐짐)에는 아직 간 적이 없지만, 오니박물관(일본의 오니교류박물관)이 있다고 하네요. 오니를 캐릭터화해 아까 말씀하셨듯이 무시무시할 뿐만 아니라 조금 애교를 느끼는 방법을 쓰기도 하고요.

미야자키 그런 이야기를 만날 때마다 제가 사는 도코로자와란 곳은 정말 에도의 개척마을이었단 생각이 듭니다(웃음). 그런 흔적이 없어요. 에도 중기에 인공적으로 개척되어 마을이 생겼어요. 그래서 장작을 찾기 위한 산으로서 잡목림이 만들어졌죠. 느티나무 가로수도 그때 방풍림으로 심어졌다는 사실을 알고 있어서 슈텐동자 같은 것은 없었던 거죠(웃음). 어쨌든 계속 갈대들판이었어요.

사회 있는 게 아닐까요. 없을까요?

미야자키 아니, 간토의, 그 평야의 한가운데에는······.

아미노 평야의 한가운데엔 없겠지만, 옛날의 간토평야는 그야말로 갈대와 줄 같은 게 엄청나게 자라서 앞이 보이지 않을 정도였으니까요.

미야자키 바람이 불어오면 뒤집어질 것 같은······.

아미노 다이라노 마사카도는 갈대에 숨으면서 배로 움직였습니다. 그런 세계엔

야마오니와는 다른 무언가가 있었을지도 몰라요, '모노노케'가.

미야자키 당시의 에도만은 어떤 풍경이었을지, 굉장히 흥미가 끌리는데요.

아미노 물이 내륙 깊이 들어간 수곽이에요, 옛날은. 지금은 물이 전혀 없는 이바라키의 미와초(현재 후루가와시)의 마을 영역으로, 전국 시대에 해전을 했었습니다.

사회 산으로 쫓긴 백성이 오니나 텐구로, 강이나 바다로 쫓겨 간 게 갓파라는 설을 주장하는 분들도 계시죠.

우메하라 산으로 쫓겨 간 게 오니라는 건 야나기타 쿠니오의 첫 학설입니다. '산은 원래 주민이 있다. 그리고 배제된 것이 오니와 텐구가 된다'라는.

아미노 야나기타 씨 초기의 설이죠.

우메하라 그렇습니다. 그런데 도중에 바뀌어요.

피해갈 수 없는 '금기'

아미노 오니와 연결되는 타타라인은 모두 백성은 아니며, 더욱이 어느 쪽인가 하면 멸시당하는 사람들로 그 자체가 피차별 부락은 아니라고 해도 차별 문제에 확실히 관련이 있는 집단입니다. 다만, 그 타타라바를 영화로 본 젊은 사람들은 아마 그런 건 전혀 생각하지 않을 거라 생각합니다. 가나가와대학의 학생들한테 물어봤는데, 그 속에 나오는 복면을 하거나 신체에 포대를 두르는 등의 여러 모습을 한 사람들의 의미는 전혀 모르더군요. 예를 들어 한센병이라고 해도 지금의 젊은 세대와 저희 세대와의 지식은 아주 다르다고 생각합니다. 젊은 사람들은 그 병 자체를 몰라요. 그래서 그런 모습을 봐도 그걸로 인식하지 않는 겁니다. 그런 장치를 읽을 수 있는 인간, 즉 프로들은 '아, 꽤 여러 장치를 사용했구나'라는 걸 잘 알아요. 여성이 있고, 유녀들이 톱에 있고, 소치기가 있고, 비인이 있고, 한센병자가 있으면 이것은 큰 장치이고, 더욱이 그게 타타라바가 되면 정말 생각을 많이 하셨다는 걸 프로들은 알아챕니다. 하지만 아무것도 모르는 초보들이 영상으로 볼 때, 어떻게 봤는지, 미야자키 씨는 어떤 생각으

로 그런 장치를 하셨는지, 또 그에 대한 반응에서 뭔가 알게 되신 건 없나요?

미야자키 그걸 피할 순 없기 때문입니다. 그래서 대부분 사람들이 이해 못 하는 한편, 굉장히 민감하게 반응하는 사람도 있죠. 너무 민감하게 반응해 어쩌면 문제의 소용돌이 속에 휘말릴 가능성도 있지만요. 예를 들면, 천조 님의 문서를 갖고 오는 부분에도 반응이 있겠죠. 스피커를 단 차가 현관 앞에 설 것 같은 것도 있지만, 그런 것들 전부를 잘라내고 상징적으로 하는 시시함 같은 게 있습니다. 그러니까 미국에서도 공개될 예정인데, 이걸 어떻게 번역할 건가, 하고요.

우메하라 미국이라면 엠페러(emperor)로 되지 않을까요?

미야자키 비인이다, 소치기다, 유녀다, 라곤 하지만 전혀 통하지가 않아요.

아미노 모르죠. 지금의 젊은이들은 미국과 비슷할 정도로 모르지 않을까요. 보고 있는 사람들의 반 이상은······.

우메하라 칸사이와 간토에서도 상당히 다릅니다.

미야자키 전혀 다르죠.

우메하라 칸사이는 아이들도 어느 정도는 알아요.

아미노 제가 가르치던 가나가와대학의 학생도 '同和(동화) 문제'라고 해도 전혀 모르던 걸요. '童話(동화) 문제'라고 정말로 생각하는 사람들도 있습니다.

우메하라 일본의 사회를 그리는 한, 이런 종류의 문제는 피해 갈 수 없죠.

아미노 미야자키 씨는 꽤 대담하게 그리셨는데, 젊은 사람들은 어떻게 받아들였을까요?

미야자키 오히려 주인공 쪽을 차별받는 인간으로 그릴 생각이었습니다. 하지만 많이 자제한 것이라서, 젊은 사람들에겐 아시타카가 마을에서 쫓겨났다는 사실조차 몰라요. 모험에 나선다고 받아들인 사람도 꽤 있었던 것 같습니다.

아미노 그 '저주'도 마지막까지 해결되지 않은 채로 끝났네요.

미야자키 반점은 조금 옅어지긴 했습니다. 지금의 젊은 사람들은 해피엔딩을 오히려 더 납득하지 않아요. 반점이 완전히 사라진 게 아니라, 또 언제 재발할지 모르는 걸 안고 살아간다는 쪽이 더 사실처럼 느껴집니다.

우메하라 일종의 차별 표시이군요.

미야자키 예, 그렇죠.

우메하라 일본의 근대문학은 해방되지 않은 부락이나 여러 차별 문제를 빼곤 거의 이야기할 수 없어요. 현실을 미화한 작가는 거의 그 문제에 관계되어 있다고 생각해요. 유럽 역사를 논할 때, 유대인의 문제를 빼곤 이야기할 수 없는 것과 같은 겁니다. 그런 문제가 있어요. 어떤 형태로 차별의 부담을 짊어지고 있는 거죠. 그런 사람들이 근대 일본문학을 만들어왔다고 말할 수밖에 없네요.

미야자키 그와 동시에 인간 전체가 자연과 어떻게 관련되어 있는지의 문제를 빼곤 인간을 논할 수 없죠. 지구의 해류 문제, 지각변동의 2천8백만 년 주기의 문제, 그런 것들까지 정보로서 들어왔을 때, 제 시선을 어디에 두고 세계를 바라볼 것인가. 해류까지는 도저히 무리입니다. 사실 그건 젊은 사람들의 몫이라 생각합니다. 하지만 자연을 바꾸면서, 파괴하면서, 수탈하면서, 행복해지고자 인간들은 살아왔습니다. 그게 너무 지나친 지금, 많은 반성이 생겨나고 있어요. 하지만 너무 지나쳤다는 건 '지나침' 그 자체도 아울러서 인간 존재의 본질 속에 그 문제가 포함되겠죠. 그곳을 제대로 바라보아야 해요. 인간끼리의 문제에만 너무 구애받고 있어선 안 됩니다.

우메하라 그건 큰일이네요. 작가보다 미야자키 씨 쪽이 훨씬 여러 문제를 생각하고 있어요(웃음).

미야자키 아니, 그러니까 그건 당신들의 일이라고, 젊은 사람들에게……(웃음).

문학은 만화에 진 것인가?!

사회 그럼 여기서 시시가미의 머리 부분과 『바람계곡의 나우시카』의 오무의 영상입니다. (『바람계곡의 나우시카』에서 오무와 거신병의 싸움 장면. 이어서 『모노노케 히메』에서 아시타카와 산이 시시가미의 목을 시시가미에게 돌려주는 장면)

두 개의 상징적인 장면을 보셨는데요.

미야자키 오무가 참 괴롭네요(웃음).

사회 굉장히 인상적인 장면입니다.

우메하라 시시가미는 무엇인가요?

미야자키 아니, 너무 궁한 나머지요. '밤'인데요, 밤에 걸어 다니며 숲을 키우고 있어요. 낮엔 사라져 하나의 생물로서 그곳에 있습니다. 사슴뿔이 있는, 사람 얼굴에 새의 다리와 산양의 몸을 갖고 있는, 이래저래 만든 겁니다.

사회 오무는 어떻게 해석하면 좋을까요?

미야자키 벌써 옛날 일이라 잊어버렸지만요(웃음). 신이라는 걸 형태로 하는 두려움 같은 게 있어서, 사실은 이 시시가미도 하급의 신으로 그린 겁니다. 그 이상은 이제 못 그리겠어서, 결국 그걸 최종적으로 '숲의 신'으로 하기로 했죠. 조금 더 상급의 신이 있을 거라고 생각하면서도요.

사회 이 부분부터 아까 전의 만화와 문학이란 부분으로 돌아가려고 하는데요, 지식이 있고 없고에 상관없이, 그게 유아든 말이 통하지 않는 상대라도 작자가 호소하려고 하는 것, 예를 들어 '영(靈)' 같은 어려운 것까지 구체적인 형태나 움직임으로 표현할 수 있고 전달할 수 있는 게 '만화'는 아닐까요. 조금 난폭할지도 모르지만요.

미야자키 난폭합니다(웃음).

사회 사회자로서 그런 난폭한 면까지 제시하여 여러분의 의견을 묻겠습니다.

우메하라 저는 초등학생일 때는 만화를 잘 읽었는데, 중학교에 들어가고부터는 그다지 읽지 않게 됐어요. 그 이후 어른이 되어서도 그다지 읽지 않아요. 잘 읽었던 게 요코야마 다이조와 미즈키 시게루로 그 이외는 별로 읽은 적이 없었는데, 만화에 대한 생각을 바꾼 건 역시 데즈카 씨가 『길가메시』를 하고 싶다고 말했을 때입니다. 저는 그때 데즈카 씨의 작품은 『철완 아톰』밖에 몰라서 이건 건강한 휴머니즘의 사상, 과학문명예찬의 사상이라 생각해 어째서 데즈카 씨가 제 『길가메시』에 관심을 갖는 건지 잘 모르겠더라고요.

데즈카 씨가 돌아가시고 추도문을 부탁받아 데즈카 씨의 전집을 읽어보았습니다. 그랬더니 데즈카 씨란 사람은 작가로서, 일본인으로서, 매우 철학적인 생각을 하던 사람이란 걸 알았습니다. 니체가 말한 영겁회귀의 사상이 『불새』 같은 데에 나오는 겁니다. 그리고 그곳에서의 대화가 굉장히 철학적이에요. 그

러니까 데즈카 씨의 만화를 읽지 않고, 데즈카 씨의 그 풍모도 『철완 아톰』에 속아서 데즈카 씨와 그런 대화를 한 적이 없었던 걸 굉장히 후회했습니다.

그래서 잘 생각해보면, 일본의 예술이며 세계를 풍미한 건 역시 구로사와 아키라의 영화와 데즈카 오사무의 만화입니다. 이건 부정할 수 없어요. 그만큼 의 펀치력을 가진 예술이 달리 있었을까요. 문학이나 회화의 분야에 있었느냐 하면 일단 없습니다. 그러니까 세계를 제패할 수 있었던 건 영화와 만화 영역에 한정된다는 것. 만화를 좀 더 다시 생각하지 않으면 안 된다고 강하게 느꼈습니 다. 그리고 최근 나쓰메 후사노스케 씨의 책을 읽었습니다.

사회 '만화 문법'에 관련된 건가요?

우메하라 예, 그는 소세키의 손자라는 듯해서, 소세키가 『문학론』에서 했던 것 과 굉장히 닮아있어 깜짝 놀랐습니다. 장르는 문학에서 만화로 바뀌었지만. 문 법이 없다고 생각되던 만화에 문법을 넣어, 그리고 굉장히 이론적으로 만화를 설명하고 있어요. 소세키의 재능이 그런 형태로 손자에게 전달되고 있더라고 요. 저는 참 기뻤어요.

그런데 제 책을 읽고, 팔리던 만화를 그린 소녀만화가가 두 명 있어요. 쇼쿠 토 태자를 그린 야마기시 료코 씨와 이케다 리요코 씨. 둘 다 제 책이 씨앗이었 다고 말합니다. 언젠가 쓰루미 슌스케 씨가 제 소개를 하면서, 우메하라는 만 화에 영향을 주었다. 그러니 대철학자다 라고 해서, 그런 평가도 있을 수 있나 감탄했습니다. 소녀만화는 잘 모르지만 나쓰메 씨의 책을 읽고 인간의 내면성 을 나타내는 것은 역시 소녀만화라는 걸 알았어요. 게다가 커머셜의 독특한 취 급방법으로 그걸 나타냈죠. 일본의 자서체 소설은 인간의 내면성을 기르는 것 에 능숙하다고 하는데, 그 기법을 소녀만화가가 그런 형태로 나타냈다는 얘기 에 깜짝 놀랐습니다. 한 번 더 애니메이션, 만화라는 걸 다시 생각해야 하는 건 아닌가. 제 세대는 어렸을 때 이후는 만화를 읽지 않지만 지금의 50대 이하는 몇 살이 돼도 읽는 세대입니다. 그리고 일본의 만화는 가장 발달되어 있어요. 나쓰메 씨는 그런 걸 말하고 있습니다. 만화가 세계관의 표현이다, 교육의 장이 다, 라고. 오늘의 미야자키 씨 얘기를 들어도 이 사람은 여러 책을 읽고 여러

생각을 하고 있다. 그런 걸 표현해가는 만화를 앞으로 조금 더 다시 생각해야만 한다. 저는 그렇게 생각합니다.

그리고 하나 더, 미야자키 씨의 얘기에서 만화엔 다른 생물이 인간을 어떻게 보는가 하는 시점이 들어가 있는데, 바로 그게 필요한 겁니다. 그런 만화가가 나타나려고 한다는 것은 만화가 성숙했다, 혹은 소설보다 진보했을지도 모른다는 말이죠.

사회 아미노 씨는 비주얼과 자신의 연구와의 접점은 어떤 부분에 있다고 생각하십니까? 그림책도 출판하고 계신데요.

아미노 『모노노케 히메』를 보고 여러 자극을 받았고, 훨씬 옛날엔 시라토 산페이가 재미있어서 그런 만화에서도 자극을 받았죠. 다만 저 자신은 실증적인 걸 하는 게 일이라서…….

우메하라 역사란 게 그렇지는 못하죠. 꼭 실증적이진 않다고 저는 생각합니다만(웃음).

아미노 『자갈밭에 생긴 중세의 마을』(이와나미쇼텐, 1988년)이란 그림책에 관계했을 때도 그랬지만, 화가인 쓰카사 씨처럼 서로 전혀 다른 장르인 사람끼리 대화하는 과정에서 각자 자신을 추궁해가면 어딘가에서 서로 맞는 부분이 나와요. 그때 진짜 협력관계가 생기는 건 아닐까 생각했습니다. 그건 그림책이라서 5, 6년 이상 걸릴지도 모른다고 여겼어요. 술을 마시면서 격렬히 논의해 "절대 할 수 없습니다"라고 저는 말했지만 편집자가 "어떻게든 만듭시다"라고 하는 동안에 완성되고 말았어요. 그런 관계를 다른 장르의 사람들, 예를 들어 만화의 세계에 있는 사람들도 갖고 있다면 행복할 거라 생각합니다.

만화가가
주의해야 할 것
소설가에
요구되는 것

사회 오늘은 과학자와 기업분들은 안 계시지만, 과학자가 만화가의 상상보다 더 앞을 달린다고 할까, 클론이나 인체냉동보존, DNA 변환의 이야기라고 해도 일찍이 데즈카 씨가 상상하신 이상의 것을 과

학자들이 가설을 세워 그걸 밑바닥부터 점점 실현시킵니다. 그러면 SF작가가 창작하려고 한 이야기가 시판될 때에는 이미 실현되어있다는 말이 됩니다. 만화가들은 그 앞을 더 달리지 않으면 늦어버리는 시대이죠.

그런데 조금 얘기를 되돌리겠습니다. 애니미즘과 애니메이션은 어원이 같다는 말인데요.

우메하라 그런가요. 그건 참 재미있네요.

사회 숲 속 다양한 생명의 공존, 이걸 보장하는 게 21세기의 사상이라고 우메하라 씨는 말씀하셨죠. 그런 심오한 사상까지 동화로 만들어 일찍부터 아이들이 알도록 하는 게 애니메이션은 아닐까 생각하는데요. 미야자키 씨, 그 부분에 대해 생각해보신 적은 있으신가요?

미야자키 아뇨, 그다지 이론적으론 생각하지 않는 편이니까요. 애니미즘이라고 할 수 있을 만큼 애니메이션이 좀처럼 만들어지지 않아요. 기술적인 레벨 문제이죠. 저는 어렸을 때부터 만화에 발을 담가온 사람이니까요. 반대로 지금 알게 된 것은, 만화란 형태로 세상을 잘라낼 때 심하게 보편성을 잃어버리고 맙니다. 즉 시간과 공간을 제한 없이 왜곡할 수 있으니, 점점 현실 세계를 보지 않게 되죠. 일부 감각이나 심리를 비대화시켜 그리는 경향이 되기 때문에, 오히려 그런 만화에 익숙해진 눈을 한 번 더 한정된 시간과 공간 속으로 돌리는 작업을 해야 하는 지경까지 만화가 와버렸다는 느낌이 듭니다.

우메하라 하지만 그게 또 만화의 강점입니다. 시공간에 한정되지 않는 그런 상상력이…….

미야자키 위험한 밸런스 위에 있다고 저는 생각합니다.

우메하라 반대로 문학은, 특히 자서체 소설은 시간과 공간에 한정됩니다. 지금의 일본문학은 이미 생기를 잃었습니다. 조금 더 그 폭을 넓히지 않으면 세계를 그릴 수 없는 시기에 와있어요. 그러니까 만화가가 주의해야 할 것과 소설가한테 요구되는 것은 반대이죠.

사회 정말 그렇게 생각합니다.

미야자키 실사 영화를 만들 때도 애니메이션이나 만화의 기법으로 찍는 사람

들이 나오고 있습니다. 그렇게 하면 현실에 있는 세계를 잘라 몽타주해서 하나의 표현을 만들 때, 바탕이 되는 공간 그 자체를 자재로 잡아 늘이거나 그림에 의해 바꿀 수 있게 되면 모두가 하나의 표현자가 돼버리죠.

우메하라 확실히 그런 의식이 없었다면 공상의 세계로 확산되지만, 그 의식이 있고, 그리고 자유롭게 시공의 축을 없애준다면 역시 그게 정말 좋은 만화인 겁니다. 문학에선 좀 불가능하죠. 뭐든지 변형할 수 있어요, 만화는. 그게 장점이니까, 지금 시대를 표현하는 데에 아주 좋은 예술이라 저는 생각합니다.

사회 아마도 표현자로서의 미야자키 씨는 그려도 그려도 더 그리고 싶은 부분이 있다고 생각하는데, 예를 들어 『모노노케 히메』에서 아침노을에 반투명한 시시가미가 겹쳐져 천천히 이동하는 장면, 아이들이 보면 거의 현실 즉, 정말로 시시가미라는 게 있다고 생각해버립니다. 대단한 박진력입니다. 그런 것에 대한 반대의 위기감을 미야자키 씨는 갖고 계신 거네요.

우메하라 그건 잘 알고 있습니다.

사회 즉, 버추얼 리얼리티(가상현실)라는 거네요.

고사카 우리 세대는 만화를 읽는 건 죄악처럼 생각되었었고 텔레비전도 평소엔 그다지 보지 않았죠. 그런데 미야자키 씨의 『모노노케 히메』를 '이건 대단한데'라고 생각하고 감동하면서 보았어요. 무엇이 감동하게 하는 걸까 생각했더니, 역시 직감이랄까, 문학과는 달라서 감각적으로 쉽게 받아들여지기 때문이란 생각이 들었습니다. 밑바닥엔 무언가 깊은 사상 같은 게 있고 그곳에 쉽게 들어갈 수 있는……. 이런 만화는 본 적이 없어서 정말 대단하다고 생각했습니다. 사실은 제 아이들이 만화가가 될 거라며 전문학교에 다니고 있습니다. '바보 같은 짓'이라 생각했지만, 미야자키 씨의 만화를 봤더니 '이건 내 생각이 조금 잘못됐었구나' 생각하게 됐습니다. 뭔가, 좀 더 깊은 게 있는 것 같아요.

미야자키 아뇨, 그 정도까진……. 하지만 저희는 기본적으로 기술인(職人)이기 때문에, 직장과 집 사이를 왕복하며 책상에 들러붙어 그림을 그립니다. 우메하라 씨나 아미노 씨의 일이 어느샌가 저희 의식 깊은 곳에 영향을 주죠. 그렇게 여러 부분에서 영향을 받으며 우리 역사와 과거를 잘 보고 싶다는 것에 좋든

싫든 상관없이 와버렸다고 생각합니다.

사회 기술이 진보되면서 말끔하게만 표현되는 위기감을 갖고 계신 듯합니다.

미야자키 아뇨, 그렇지 않습니다. 아직 표현되지 않았다고 생각합니다. 어떻게 세상을 집어넣을 수 있을까 하는 것으로도 이어지지만요.

우메하라 그런 생각을 하는 사람은 진짜 예술가입니다.

사회 그 이상이 실현됐을 때에는 어디까지 갈 거라 생각하십니까?

미야자키 가상과 현실의 좁은 틈에 떨어진 인간들이 늘어나 병리 현상이 되겠죠. 그걸로 세계관이 넓어지거나 좁아지거나 하는 일은 거의 없어요. 정보가 늘어나면 늘어날수록 하나에 집중하는 힘은 사라져갑니다. 그래서 컴퓨터 영상도 어느 시기까진 경제적으로 유지되지만, 금세 난숙기가 와서 싫증이 나고 CG니 뭐니 전부 일정한 모자이크 하나에 지나지 않을 거라 생각합니다. 게임엔 이미 그런 경향이 있고, 애니메이션이나 만화도 이미 일찍부터 그렇게 되어있어요.

사회 그렇게 되어있다고 생각하시나요?

미야자키 예. 그래서 앞으론 각각 모자이크 속에서 세계를 어떻게 파악할 건가 하는 작업이라고 저는 생각합니다. 그러니까 장르로서 그걸 대변하고 싶다든가, 애니메이션의 지위를 높이고 싶다든가, 만화를 좀 더 평가시키고 싶다든가 하는 생각은 하지 않습니다. 그건 이제 상관없어요. 다만 "너 뭐 하고 있는 거야"란 말은 듣고 싶지 않습니다. 그쪽이 더 중요하다고 생각합니다.

우메하라 표현하고 싶은 걸 표현하는 것. 표현하려고 해도 좀처럼 정확한 표현 방법은 보이지 않죠. 그래도 상관없지 않을까요. 아직 쓰고 싶은 것들이 많이 있으니까, 그걸 쓰지 않으면 나중에 원령이 되어 나올 겁니다. 그런 것을 되도록 빨리, 살아 있는 동안 내보내고 싶다는 그런 정도로 좋지 않을까요.

아미노 저도 그렇습니다(웃음).

미야자키 결론을 내주셨네요.

사회 이 멤버들이기에 가능했던 즐거운 대화였다고 생각합니다. 긴 시간 감사했습니다.

(「키노 평론 임시증간 문학은 왜 만화에 졌나」 교토세이카대학정보관 1998년 10월 25일 발행)

우메하라 다케시 梅原猛

1925년, 미야자키현 태생. 철학자. 교토대학문학부 철학과 졸업. 리츠메이칸대학 교수, 교토시립예술대학장 등을 거쳐. 1987년에 국제일본문화연구센터 초대소장에 취임. 현재 같은 센터 고문. 『숨겨진 십자가 법륭사론』으로 마이니치 출판문화상, 『물밑의 노래 카키노모토노 히토마로론』으로 오사라기 지로 상을 수상. 1999년 문화훈장수상. 1989년에는 희곡 『야마토타케루』가 이시가와 엔노스케에 의해 슈퍼가부키로서 상연되었다. 저서로 『길가메시』(신쵸샤), 『쇼토쿠 태자』(쇼가쿠칸), 『어부와 천황』(아사히출판사), 『우메하라 타케시 저작집』(전12권, 쇼가쿠칸), 『환희하는 원공』(신쵸샤), 『신과 원령 생각하는 대로』(문예춘추) 등 다수.

고사카 세이류 高坂制立

1940년, 후지야마현 태생. 후지야마 고토쿠지 제19대 주지. 천연 쪽염색가. 1945년경 같은 절로 온 무나카타 시코의 영향을 받아 1965년경부터 민예 운동을 시작한다. 일본문예협회상임이사, 토나미 민예협회회장, 일본천연쪽염문화협회이사, 가나자와 미술공예대학 비상근강사 등에 종사했다. 2005년 타계.

마키노 게이이치 牧野圭一

1937년, 아이치현 태생. 만화가. 교토조형예술대학 만화학과 교수. 교토세이카대학 명예교수. 아이치 현립 지슈칸고등학교 졸업 후, 니혼테레비(TCJ), 하쿠호도를 거쳐 마키노 프로덕션을 설립. 1976년에 요미우리신문사에 촉탁되어 정치만화를 연재. 교토세이카대학 만화학부장을 거쳐 2006~2009년, 교토국제만화뮤지엄 국제만화연구센터장을 지내다. 저서로 『'감각적' 만화론』(일본방송출판협회), 『만화를 더 읽어라』(요로 다케시와 공저, 고요쇼보), 『시각과 만화 표현』(우에시마 유타카와 공저, 린센쇼텐)등이 있다.

청춘의 나날을 돌아보며

살아가는 일을 시작할 수 없는 아이들에게

내게는 어렸을 때부터 잘못 태어난 것은 아닐까 하는 의심이 있었습니다.

병에 걸려 죽을 뻔하기도 하고, 부모님이 "정말 힘들었어"라는 얘기를 하시는 것을 들으면, '돌이킬 수 없는 폐를 끼쳤다'는 불안으로 견딜 수 없는 아이였습니다. 그래서 그리운 어린 시절이 없습니다.

어린 시절, 나는 형제 중에서 가장 말을 잘 듣는 상냥한 아이로 '착한 아이'로 통했습니다. 어른들이나 부모님께 나를 맞추고 있었지만, 어느 날 문득 정신이 들자 굴욕감에 소리치고 싶을 정도로 괴로웠습니다. 때문에 처음 본 매미의 단안이 예쁘다든가 가재의 발끝이 가위 모양인 것에 감동하거나 한 기억은 있지만, 사람들과의 사이에서 내 모습은 기억에서 지워버렸습니다.

친구들과 있을 때는 꽤 밝게 행동했을 것입니다. 그 안에서 굉장히 무서운 불안과 공포로 가득 차 있는 내가 있었습니다.

그 허약한 자의식을 지탱해주는 것으로 데즈카 오사무 씨의 만화가 나타났습니다. 이 사람은 세계의 비밀 같은 것을 굉장히 잘 알고 있다고 생각했습니다.

데즈카 씨의 『신 보물섬』이라는 만화를 리얼타임으로 만나 더 충격을 받았을 세대가 당시 6살이나 7살이던 우리였을 것이라고 생각합니다. 그렇지 않으면 애니메이션 연출을 하는 사람 중에 쇼와 16년, 17년(1941, 1942년)생이 매우 많다는 점을 설명할 수 없어요(웃음).

*

옛날에는 아이들을 어떻게 속여서 딱지를 따낼까 하는 것이 가장 큰일이었

습니다(웃음).

이것은 그리워서 하는 말이 아닙니다. 장수잠자리를 잘 잡는 아이는 학교에서 최고 성적을 받는 것보다 훨씬 더 존경받고 있었습니다. 그 가운데서 자의식 과잉으로 두려워하던 나 같은 아이들은 에너지 덩어리로, 나쁜 짓도 꽤 했어요. 어른들 사회 속에 있으면서도 독립된 '꼬마'의 세계가 있었지요.

그걸 전부 부순 겁니다.

현실보다 텔레비전 속 세계가 압도적으로 매력 있다고 아이들이 생각한 순간이 『울트라맨』입니다. 울트라맨 세대에게는 울트라맨이 세계 최고예요.(웃음).

그게 지금의 아이들에게도 이어지고 있지요.

그 한편, 아이들을 둘러싼 가치관은 점점 더 수가 줄어들고 있겠지요. 문부성만이 아니라 사회 전체가 '손익으로 계산하라'는 하나의 가치관으로 좁혀졌기 때문입니다.

별로 나쁜 짓을 한 것도 아닌데, 지금의 아이들은 왜 이렇게 재미없는 세상을 물려받은 것일까요.

지금 제 머릿속을 차지하고 있는 것은 어른으로서 어떻게 하면 좋을까 하는 것들뿐입니다.

*

왜 아이들이 칼로 사람을 찌르게 되었는가 하면, 아이들이 살아가는 것을 시작할 수 없기 때문입니다. 시작해야 할 시기가 왔는데도, 현실에서 붙잡을 게 없어요. 자신을 나로 만들어 갈 방법이 없기 때문에, 자신을 파괴하거나 타인을 공격하는 것입니다. 병리 현상은 정말 심각한 수준까지 와있어요.

그러니까 선악의 이전에, 생물로서 활기차게 살아갈 능력을 몸에 지니게 해주지 않으면 안 됩니다.

망상이지만, 초등학교 세 개 정도의 범위지역을 실험장으로 합니다. 그곳의 유치원에서는 글자 같은 것은 가르치지 않습니다. 어른들이 가진 모든 지혜를 모으고, 모두 그곳을 좋아해 집으로 돌아가고 싶어 하지 않는 장소를 만듭니다. 비디오 『이웃집 토토로』 같은 것은 보여주지 않아요.(웃음).

초등학교도 너무 재미있어서 어쩔 수 없는 학교를 만듭니다. 구구단을 2학년에서 가르친다는 것은 당치도 않아요. 초등학교 시절 아무것도 공부하지 않아도, 중학생이 되어서 정말 공부할 마음이 생기면 바로 돌이켜 줍니다.

아이들의 어두운 부분도 충분히 이해하도록 해줍니다. 싸움도 시켜야 해요. 굴욕감도 맛보게 해야 하고요.

10년간 그런 실험을 하게 해주십시오. 그것이 잘된다면 일본 전체로 넓히면 돼요.

어쨌든 발상을 근본부터 완전히 바꾸어야 할 때입니다. 어렵지만, 그 속에서 제가 어떠한 역할을 할 수 있다면 출발할 수 없는, 시작할 수 없는 아이들의 이야기를 만들어볼 생각입니다. 시작할 수 없는 아이들이 시작해야 할 때가 되어 몹시 힘들고 고생하는 이야기. 시작 방법을 모르는 아이들이 자신들의 이야기라고 생각할 수 있는 엔터테인먼트를 만들고 싶습니다.

세 번 보러 간 한 영화

고등학교 시절은 정말 힘들었습니다. 매일 아침, 골목길을 돌아 학교가 보일 때마다 '아, 아직 안 무너졌네'라며 실망하곤 했습니다(웃음). 그때 만화가가 되려는 것이 내게는 도망칠 수 있는 길이었습니다. 하지만 만화낙서는 많이 하고 있어도 전혀 잘 그릴 수 없었어요. 나는 데즈카 오사무 씨의 만화를 좋아하지만, 모사한 적은 한 번도 없습니다. 어머니가 "다른 사람 흉내를 내는 것은 최악이다."라고 했기 때문입니다. 그래서 『철완 아톰』도 그릴 수 없어요(웃음).

그 시절 영화를 자주 보았습니다. 『백사전』(야부시타 다이지 연출, 1958년)이라는 일본 최초 애니메이션 영화를 보러 갔을 때도, 별로 신바람 나서 기대하고 간 것이 아니라 시간 때우기로 갔을 뿐입니다. 그랬는데 푹 빠져버린 것이지요(웃음).

그 쇼크를 받은 방법은 멋지다고 하기보다 "나는 왜 이렇게 초라해졌나"라는 생각입니다. 영화 속 인물들은 열심히 살고 있는데, 나는 수험공부로 이런

뻣뻣한 삶을 살고 있어도 되는 걸까 라면서. 여러모로 부모님께 반항하는 시기였기에, 왜 이렇게 서로 미워하고 다투는 것일까 하는 감상도 어울러 분출했습니다.

분석해도 어쩔 수 없지만, 18살 정도가 되면 대부분 세상을 비뚤게 보고 싶잖아요. 그래서 그런가 생각했는데, 그렇지 않은 세계가 있었어요.

부끄러움도 없이 멜로드라마를 당당히 하는 것을 보고, 나는 비뚤게 보기보다 정면이 좋다는 것을 인정할 수밖에 없었습니다. 제가 그리고 싶은 것은 사실 이런 것이었다고.

수험기의 고통도 있었기 때문에 다음 날도, 또 다음 날도, 사흘 동안 갔습니다. 내가 똑같은 영화를 계속 보러 다닌 것은 생애에서 그때뿐이었으니까요. 하지만 대학이 정해지고 한 번 더 보러 갔더니 약점만 눈에 띄었어요. 다만, 처음에 받았던 인상은 확실히 남아있어서, 그 방향으로 제대로 된 것을 만들어야 한다고 생각했습니다.

영화라는 것은 작품으로서의 가치가 진공 속에 존재하는 것이 아닙니다. 어떤 사람과 어떤 상태일 때 만나느냐에 따라 의미는 달라집니다. 그건 그 영화가 가진 운으로, 어떤 순간에 만나는지는 받는 사람의 운인 것입니다.

일하는 도중,
책상에 발을
올리고……

부모나 학교 선생의 의향에 맞추어 자신을 변형시키고 있었다는 생각이 대학에 들어와서부터 분출되었습니다. 고등학교 시절, 계속 뚜껑을 닫고 있었으니까요.

대학 4년 동안 나는 경제학부에 있었는데, 경제에 대해서는 전혀 공부하지 않았어요(웃음). 하지만 그림공부에 쏟았던 시간은 유효했다고 생각합니다.

동물을 그리려고 생각하면 동물원에 가서 오랫동안 데생을 했습니다. 이걸로 조금은 잘 그리게 되었을까 하고 생각하면, 전혀 자신은 없었지만요.

만화도 그렸습니다. "데즈카 오사무 씨랑 똑같아."라는 말을 들었어요. 그게

참 괴로웠지요. 어떻게든 흉내 내지 않도록 하려고 했지만 내가 열심히 그린 것들이 닮아버리니까요……. 서랍 속에 모아둔 그림을 전부 불태워 버리는 '의식'도 해보았지만, 그런 것은 전부 의미가 없어요. 또 같은 것을 그리기 시작하지요(웃음).

결국, 만화에는 소질이 없다는 결론을 내고 애니메이션에 조금 흥미가 생겼던 까닭에 도에이동화에 들어갔습니다. 애니메이터가 되어도 톱니바퀴는 되고 싶지 않아서 5시가 되면 귀가하는 생활을 스스로 강요했습니다. 조금은 나를 위한 책을 읽어야겠다고 무리해서 책을 읽거나 하숙생활로 아등바등 살아왔습니다.

건방졌어요. 애니메이션을 만들면서 만화가가 되는 기회도 포기하지 않고 찾으려고 생각했기 때문에 절대 짓눌리고 싶지 않았어요.

일하면서 책상 위에 다리를 올려놓거나 해서 일부러 화를 내게 만들기도 하고요. 자연스럽게 한 것이 아니라 무리수를 두었습니다.

*

얼마 지나서 작은 기업 안의 조합이지만 서기장도 했었습니다. 그때는 정말 난처했어요. 책임을 져야 하잖아요. 학교를 갓 나온 풋내기가 "입사시켜 주십시오"라며 바로 얼마 전 만나러 간 아저씨와 싸워야 하니까요(웃음). 자신의 약점 같은 것과 매일 계속 얼굴을 마주하고 있는 터라 단련이 되더라고요.

그 조합에서 다카하타 이사오 씨와도 만났습니다. 그는 머리가 좋고 지금보다 훨씬 멋있었어요. 굼뜨고 게으른 부분도 장점으로 보일 정도로(웃음). 그를 만난 것이 애니메이터가 된 내게 첫 번째 큰 사건이었습니다.

『모노노케 히메』 보다 멀리

도에이동화에 들어간 지 1년 반 정도 지나고 『눈의 여왕』(레프 아타마노프 감독, 1957년)이라는 러시아 애니메이션 영화를 우연히 보고 충격을 받았어요. 그때입니다. 애니메이터는 멋진 직업이라고 생각했습니다.

그 영화의 녹음테이프를 일하면서 계속 틀어놓았습니다. 계속 듣고 있었더니 영상을 전부 떠올릴 수 있게 되었어요. 한 번밖에 보지 않았고 러시아어도 전혀 모르는데, 대사의 의미가 음악적인 울림으로 전달되었습니다.

그것이 나에게 제2의 원점이었습니다. 다만, 저희가 하고 있는 일과 그 작품 사이에 간격이 너무 커서 어떻게 하면 그곳에 도달할 수 있을까, 짐작도 못 했지요.

다음 일을 할 때 어쨌든 열심히 했습니다. 하지만 마지막 컷을 올리고 이것으로 되돌릴 수 없다고 생각했을 때는 한심해서 눈물이 났습니다.

자신이 표현하고 싶은 것과 실력의 간격을 열정으로 커버할 수 있을 것이라고 생각했지만, 역시 제대로 배우지 않으면 안 된다, 그렇지 않으면 자신의 열정을 표현할 수 없다는 것을 뼈저리게 느꼈습니다.

그리고 그 후 변한 것 같습니다. 어쨌든 전력투구할 것, 아무리 재미없는 일이라도 무엇인가 발견을 하고 조금이라도 전진할 것. 그렇게 하지 않으면, 정말 중요한 일을 만났을 때 힘을 발휘하지 못해요.

*

우리는 릴레이를 합니다. 누군가한테서 바통을 받았어요. 그것은 데즈카 오사무 씨, 『백사전』 혹은 『눈의 여왕』일지도 모릅니다. 하지만 그걸 그대로 넘겨주지 않고 자신의 몸 안을 거친 후에 다음 녀석에게 전해줍니다. 통속문화란 그런 것이라고 생각합니다.

애니메이터로서 연출을 하는 일로는 『모노노케 히메』가 마지막입니다. 저는 이제 현장에서는 그릴 수 없어요. 그런 체력이 남아있지 않습니다. 그러면 좋든 싫든 다른 형태로 할 수밖에 없어요. 하지만 저는 그릴 수 없으니 전보다 수준이 떨어져도 어쩔 수 없다는 식이 되고 싶지는 않아요. 오히려 그릴 수 없게 되었기 때문에 수준은 더 높아졌으면 좋겠다고 생각합니다.

내게는 다음엔 무엇을 만들까 하는 생각이 있는데, 그것이 끝나면 『모노노케 히메』보다 더 멀리까지 갈 수 있을 거라고 생각합니다.

(『신문 아카하타 일요판』 1998년 4월 5일, 12일, 19일, 26일자)

젊은 연출 지망자에게 말하는 '연출론'

한 사람 정도는
싹을 틔워라!

연출을
희망하는 사람은
'건강한 야심'을
가지기 바란다

아니메주(이하 AM) 먼저, 이번에 이런 강좌를 하게
된 동기를 들려주십시오.

미야자키 연출을 가르친다는 건 원래 매우 어려운
일입니다. 다만, 재능이란 씨앗이 그곳에 있었기에
우선 물을 주는 것도 중요하다고 생각합니다. 모집요강에도 썼지만, 한 사람 정
도는 연출가로서 싹을 틔워주었으면 좋겠다고 생각합니다.

AM 이 '애니메이션 연출 강좌'에서 펼쳐질 강의내용 등 형식은 어떤 식으로 하
실 예정이신가요?

미야자키 공정한 연출론을 전개하려는 생각은 전혀 없습니다. 일단 필연적으
로 지금까지의 '학교'와는 다른 게 될 것입니다(웃음). 제 나름의 방법으로 서로
부딪쳐갈 수밖에 없다고 생각합니다. '나는 연출을 이런 식으로 생각하고 있다'
라고 억지로 밀고 나갈 생각입니다. 단, 연습을 중심으로 하려고 생각은 하고
있지만, 나는 학교 선생이 될 생각은 없어요. 새로운 재능을 발견하고 싶지만,
나와 닮은 경향의 재능을 찾을 생각도 전혀 없고요. 그런 생각은 이미 옛날부
터 바보 같은 짓이란 걸 알고 있었습니다. 그러니까 뭔가 새로운 재능을 찾고,
찾으면 원조할 수 있을지도 모르고, 새로운 재능이 없을지도 모른다고, 그렇게
생각하고 있습니다.

AM 모집요강의 일러스트 속에 쓰인 '한 사람 정도는 싹을 틔워라'란 것은 미
야자키 감독의 속마음인가요?

미야자키 속마음이라고 하기보다, 사실 애니메이션 연출에 어떤 인간이 적합

한지도 잘 모르겠습니다. 연출의 가장 큰 문제점은 자신에게 적성이나 재능이 있는지 없는지 알기 어렵다는 점입니다. 인간만 보면 오시이 마모루 씨도, 안노 히데아키 군도, 다카하타 이사오 씨도 전부 다른 인간이니까요. 모두 강렬하게 자신이 강한 것만은 틀림없다지만(웃음). 다만, 단순히 본인이 강하면 연출가가 적성에 맞나가 하면 그렇지도 않아요. 필요조건 중 하나라는 건 확실하지만, 필요충분조건이 무엇인지는 알 수 없습니다. 하지만 역시 21세기는 자기답게 살아간다든가, 자신을 표현하려고 한다든가, 타인을 기쁘게 한다든가, 내친김에 돈도 벌어 보고 싶다든가 하는 '건강한 야심'을 갖고 연출을 지망했으면 좋겠습니다.

AM 건강한 야심이라고요?

미야자키 야심이 없으면 이야기가 되질 않죠. 자신의 영향력과 표현력을 넓히고 싶다고 생각해야만 합니다. 자신의 지분 안에서만 잘할 수 있으면 그걸로 된다고 생각하는 인간이 너무 늘어나고 있어요. 그러니까 야심을 갖고, 예를 들면 나는 편집장이 되어 이 잡지를 이렇게 만들어보고 싶다고. 그냥 편집장이 되어 권력을 휘두르는 것만으론 곤란하지만, 자신이 생각하는 잡지를 만들려고 권력이 필요하다는 야심 같은 것은 결코 나쁜 게 아니에요. 때로는 화를 내는 것도 필요하고요. 연출은 기본적으로 영상이 완성됐을 때에 "바보야!"란 말을 들을지도 모르는 직업입니다. 정말 그래요. 그렇기 때문에 더 극단적인 이야기로, 이 영화를 만들면 세상이 변하지는 않을까 라든가, 어딘가에서 그렇게 생각할 정도로 홀리지 않으면 안 되는 겁니다. 아무도 평가도, 비판도 해주지 않는 일을 하는 건 편하지만, 편하다고 할까 그런 일도 있어요. 애니메이션의 세계에도 많이 있다고 생각합니다. 하지만 여기서 하는 일은 그렇지 않아요.

AM 미야자키 감독께서 이 시기에 그런 생각에 이른 건 뭔가 이유가 있으신가요?

미야자키 가르치는 우리 세대는 사실 50대. 제1회 강좌를 연 다카하타 씨도 마찬가지입니다. 가르치는 사람과의 사이에 연령적인 간격이 너무 크죠. 그런 게 아니라, 원래는 조금 더 가까운 연령대의 사람들이 자신들보다 조금 어린 스

태프를 가르쳐야 합니다. 잘 가르쳐서 그걸로 자신이 무언가 할 때 바로 전력이 되어주죠. 혹은 자신이 이 작품을 만들려고 할 때에 자기 혼자만 참가하지 않고 자신과 그 몇 명인가 연결되어 그 작품을 지탱해 가야 합니다. 그런 동료들을 늘이는 목적의식도 일종의 건강한 야심이라 생각합니다. 그런 수단으로 자신이 생각하고 있는 걸 되도록 제작 스태프 사이에서 펼쳐가고 싶다고요.

하지만 최근 사람들은 그런 걸로 사람을 가르치려는 노력을 하지 않게 됐습니다. 제가 아는 범위라면 인간관계는 세대별로 다 나누어졌어요. 그래서 점점 더 애니메이션을 만드는 현장은 힘들어지고 있죠. 그런 건 아마 제 주위뿐만 아니라 일본 전체에서 일어나고 있습니다. 그래서 그 사람들한테 맞춘 제작방법을 조금 더 생각해야 할 거라 생각합니다.

다듬어지지 않았더라도 자신에게 중요한 세계를 갖는다는 것

AM 실제로 모이는 학원생들에 대한 희망은, 자신이 표현하고 싶은 세상을 갖고 이 장소에 모여줬으면 하는 건가요?

미야자키 스스로 표현하고 싶은 걸 자신이 가져오지 않으면 이야기가 되질 않죠. 단, 지금 단계에선 자신이 표현하고 싶은 게 있다면, 그건 반드시 명료한 형태를 보이지 않아도 좋습니다. 완성된 스토리나 그런 게 아닙니다. 그래서 저는 모집요강에 '영상화하고 싶은 이미지의 단편'이라 써두었습니다. 이 단편은 결국 몇십 년이 걸려도 영상화할 수 없는 단편일지도 모르지만, 그걸로 무언가를 알게 될 겁니다. 다듬어지지 않아도 뭐든 좋아요. "이런 바보 같은 짓을 하다니" "이렇게 미숙한 실패를"이란 단편이 여기저기 있어도 기본적으로 무언가 재미있는 걸 만들 것 같은 사람은 재미있게 됩니다. 여러 가지 잘 정리되어있지만, "역시 뭔가 시시하다. 왠지 재미없다"란 사람은 결국 재미없죠. 연출은 확실합니다. 그런 일이에요.

AM 만약 그 학원생들 중에 미야자키 감독이 '물건이다'라고 생각한 재능을 발견했을 때는 어떻게 하시겠어요?

미야자키 모르겠습니다. 강좌기간 중에 알게 되면 좋겠지만요. 잘 알 수 없어서 조금 더 강좌를 계속하게 될지도 모릅니다. 직장을 소개하거나 할지도 모르지만, 이 강좌에서 인정받으면 바로 일의 실현으로 이어질 거라 생각하진 말라고 말해두고 싶네요. 연출을 향한, 남 밑에서 고생해야 하는 노력이 겨우 거기서부터 시작되는 겁니다. 그 때문에라도 이번 강좌는 저뿐만 아니라 지브리에 있는 사람들이나 그 이외의 여러 사람들도 강사로서 부를 생각입니다.

다만, 제가 있는 곳에 와도 애니메이션에 대한 지식은 전혀 늘지 않을 겁니다. 여기에 오면 애니메이션의 재미있는 이야기를 들을 수 있다거나 여러 애니메이션을 볼 수 있다고 생각해 응모하는 사람들이 있다면, 그건 논외입니다. 왜냐하면 한 발 밖으로 나가면 그런 정보는 얼마든지 있으니까요. 평론가가 되는 게 아닙니다. 중요한 건 직장에 들어가도 할 수 없는 공부를 한다는 겁니다.

극화화한 세상에 필요한 연출가란

AM 새로운 재능을 추구한다는 건 지금 애니메이션계에 뭔가 빠진 게 있기 때문일까요?

미야자키 원래 영화는, 하나의 숏을 정할 때 3개나 4개 정도의 의미를 갖지 않으면 긴박감 있는 영화가 되지 않습니다. 이상하게도 비디오로 화면만을 보고 있어도 B급 영화인지 A급 영화인지 알 수 있죠. 얼굴만 비추는 값싼 배우, 혹은 값싼 주인공이 나오는 건 그 속에서 아무리 멋을 부리고 외모가 좋은 배우가 말하고 있어도 바로 B급이란 걸 알죠.

AM 그러네요.(웃음).

미야자키 그건 영화 화면이 속일 수가 없기 때문입니다. 일본의 영화가 재미없는 건 화면에 다양한 의미가 없기 때문이에요. 나는 이건 일본문화 전체가 극화화하고 있기 때문이라 생각합니다. 극화의 방법론은 몽타주 이론의 가장 시시한 부분과 비슷한 점이 있습니다. 20세기 초반에 영화 『전함 포템킨』(1925년)을 만든 러시아의 에이젠슈테인 감독은 자신이 한 일을 이론화해, 숏의 연결방법으로 단순히 숏을 늘어뜨린 것 이상의 의미를 만들어 낸다는 몽타주 이론을

만들었는데, 정말 시시한 이론으로 그에 맞춰 만든 영화는 최악의 영화라 생각합니다(웃음).

AM 2차원적이기 때문인가요.

미야자키 아뇨, 아니에요. 영화의 각 부분을 무언가를 설명하거나 전달하거나 하는 부품으로 생각하고 있기 때문입니다. 언어로 다 표현할 수 없는 사상의 가장 혼돈된 깊숙한 것을 형태로 보이는 일이 영화라고 한다면, 영화의 각 부분은 영화 그 자체의 중요한 일부여야 합니다. 원 숏이라 해도 그 세계 전체를 표현해야 합니다. 그런 영화를 만들 수 있었으면 좋겠다고 저도 바라고 있지만요(웃음).

AM 역시 그렇군요······.

미야자키 제 얘기를 듣는 것만으론 연출에 대해 잘 모르겠죠(웃음). 저도 연출 학원 같은 건 성가시다고 생각하고 있으니까요.

지금 일본문화의 이상한 상태는 지금, 만화가 문화의 발신원이 되고 있다는 겁니다. 만화가 서브컬처가 아니게 됐어요. 모든 게 극화화하고 있습니다. 그림을 그리는 재능이 있으면 만화를 그리려는 사람들이 그림을 그릴 수 없다는 이유로 소설을 쓰거나, 혹은 만화를 좋아하는 사람이 그 이미지로 음악을 만든다든가. 그건 안 된다고 생각해요. 영화는 영화로서의 끈질긴 공간, 끈질긴 표현을 가져야 해요. 지금의 일본문화는 모든 게 희박하고 만화적이 되어, 컷도 앵글도 배우도 모두가 극화적인 얄팍함밖에 없어요.

AM 확실한 무대를 만들 만큼의 힘이 있어야겠네요.

미야자키 그렇다기보다, 모두 모르는 게 너무 많습니다. 좀 더 많은 공부를 하고, 그리고 그걸 표현으로 살려야 합니다. 물론 가장 중요한 건 상상력이지만, 평소에 풍속이나 역사, 건축 등 여러 가지에 관심을 두어야 합니다. 그렇지 않으면 연출은 할 수 없어요.

물론 할 일이 산더미라고 해서 눈을 속일 필요는 없어요. 일단은 가장 가까운 앞에서 사물을 보는 방법을 단련하면 되니까요. 그렇게 하지 않으면 자신에게 가장 중요한 부분이 차용물이 돼버립니다. 무엇을 만들어도 어딘가에서 본

영화, 어딘가의 만화에서 본 적이 있는 게 되는 거죠.

AM 최근엔 그런 것들이 아주 많죠.

환기하고, 환기되는 그런 장소를 찾아서

미야자키 실제론 무엇을 가르칠 건지 모색 중입니다. 커리큘럼도 짜야 하고요(웃음). 지금, 여러 생각은 하고 있습니다. 자신이 어쩌면 애니메이션 연출가가 될 수 있을지도 모른다, 되고 싶다고 생각하며 걸어온 사람들은 무엇을 원하는 걸까, 어디부터 시작해야 하는가. 일단 모인 사람들한테 이쪽이 어떤 식으로 환기되고, 모인 사람들끼리 어떤 식으로 서로 환기해가며, 이쪽도 환기되고 저쪽도 환기되고, 거기서 어떤 감각이 생기는가 하는 것도요. 그런 스릴이 있는 체험으로서, 리스크가 많은 이 강좌를 반 년 동안 여기서 진행합니다. 주 1회 정도니 어떻게든 되겠죠. 그 대신 과제를 낼지도 모르겠지만.

AM 재미있을 듯하네요.

미야자키 생각하는 건 무언가 다른 일을 하면서도 할 수 있습니다. 의식적으로 생각하는 시간은 하루 5분 정도밖에 없어도요. 먼저 5분 생각해봅니다. 그리고 그걸 자신의 생각대로 해봅니다. 그걸 재미있을지도 모른다고 생각하면, 사실 두뇌는 의식으로 움직이는 부분과 멋대로 움직이는 부분이 있으니 생각하지 않을 때에도 멋대로 움직이는 부분이 모든 걸 생각해주고 있어요. 그런 거라 생각합니다. 인간은 결정적인 건 말로 생각하거나 하진 않습니다. '왜 나는 그녀가 좋을까'하고 생각하진 않죠(웃음). 그런 건 분석해봤자 소용없습니다. 그러니까 이번 모집요강의 '내가 영상화하고 싶은 이미지의 단편'이란 과제도 뭐든지 좋습니다. 이걸 표현하고 싶다, 표현할 수 있다면 얼마나 멋질지 생각하는 걸 많이 갖는 겁니다. 빌려 온 게 아니라요. 이번 강좌에서 그런 부분을 소중히 여기는 사람들을 많이 만나서 여러 가지를 주고받을 수 있으면 좋겠습니다.

(『로만앨범 아니메주 스페셜─미야자키 하야오와 안노 히데아키』 도쿠마쇼텐 1998년 6월 10일 발행)

에니메이션 연출 강좌
히가시고가네이 마을학원II 개교
강사: 미야자키 하야오

'98 9월 개교
애니메이션 영화의 젊은 연출지망생이여, 오라!!

제2기생 모집공고

'95년 4월~12월에 개교된 히가시고가네이 마을학원 I (강사/다카하타 이사오)에 이어서, '98년 9월부터 히가시고가네이 마을학원II (강사/미야자키 하야오)를 개교합니다. 희망자는 모집요강을 잘 읽고 응모해주세요.

모집인원: 10명

자　격: 18세 이상 26세 정도까지.
　　　　성별, 국적, 학력, 가치관, 프로, 아마추어 묻지 않음. 단, 일상회화에 지장이 없는 일본어가 가능한 자.

기　간: '98년 9월부터 '99년 2월까지.
　　　　매주 토요일 오후 3시부터 5시간. 그중 1시간은 저녁식사(식사, 음료 제공).

장　소: 아틀리에 니바리키(7월 완성예정) 및 스튜디오 지브리

수 업 료: 입학금 없이 9만 엔(세금 포함). 나누어 낼 경우는 2개월씩 3만 엔.

응모방법: ① 이력서(사진첨부)
　　　　　② 작문 400자 원고지 2장 이내
　　　　　　　테마 '내가 영상화하고 싶은 이미지의 단편'
　　　　　③ 상기 이미지 그림을 1점(사이즈 B4까지). 글로 보충설명은 가능.
　　※작품 반환은 하지 않습니다. 반환희망 시는 반송용봉투, 우표를 동봉할 것.

모집마감: '98년 5월 31일 (당일소인 유효)

전형방법: 서류전형 후, 미야자키 하야오 강사에 의한 개인면담 이후 선발.
　　　　　일시와 장소는 서류심사 통과자에 한해 연락합니다.

주최 / 니바리키 · 스튜디오 지브리

사람·마을·국토가
건강해지기 위하여

대담자 나카무라 요시오

**자연과 인간의
여러 관계**

미야자키 나카무라 씨가 관여한 후루가와(이바라키현)의 고쇼누마 복원기사를 봤습니다. 네덜란드에서도 메운 곳을 다시 되돌리고 있다던. 일본도 되돌려야 하는 장소가 많다고 생각하는데요.

나카무라 고쇼누마는 풀이 일면에 자라있는 와타라세가와의 배후습지로 쇼와 25년(1950년)에 메워졌습니다. 유감스럽게도 젊은 세대는 늪의 이름조차 몰라요. 고쇼누마는 공원이라서 조원적 색채가 강한데, 토목이라 말해도 좋을 정도로 많은 땅을 움직이고 있습니다. 8만 세제곱미터는 팠을 겁니다.

미야자키 저의 산막이 있는 N현의 표고 1200미터의 수전한계라고 하는 곳에 있는 전쟁 후 일군 논밭인데, 쌀 맛이 없어서 생산하는 고장사람들도 그걸 팔아 농업협동조합에서 더 맛있는 쌀을 사온다는 소문이 있을 정도였습니다. 그곳이 계속 휴경전으로 남아있습니다. 이런 곳은 들이나 숲으로 되돌리면 좋은데…….

나카무라 그런 곳이 많아서요.

미야자키 원래 풀 베는 곳에서 탄갱이 번성할 때 20년 정도면 탄갱이 되기 때문에, 전쟁 중부터 계속 심어온 낙엽송과 소나무 인공림이 있습니다. 이것도 또 손질을 안 해서 이번에 눈이 내릴 때 전부 쓰러졌죠. 그럴 때 우리가 의기양양하게 "숲에 좀 더 손질을"이라고 말해봤자, 당사자인 할아버지들이 흥분할 뿐이라 생각합니다. 지금은 완전히 악당 취급을 받는 낙엽송으로도 거친 계곡이 진정되기도 합니다. 원래대로 되돌리는 편이 좋다고 생각하지만, 어지간히 마을의

역사 등을 짓밟지 않고는 불가능합니다.

나카무라 오랜 시간 걸쳐 해온 거니 풍토가 된 거죠. 순수한 자연 그 자체라고 하기보다, 자연과 인간의 관계에는 여러 가지 형태가 있어서, 그게 재산이겠죠.

미야자키 거기가 누락되는 이야기가 너무 많죠. 반대하는 사람들한테도 기껏해야 여기를 자르지 말라고 하는 게 전부라서, 그 사이에 이미 제법 온 나라에서 진정되어가는 시기가 오겠지만, 그때 어떤 형태의 것을 만들까 하는 것도 아직 확실하지 않죠. 근거랄까 토대랄까, 어떤 사상이 있는지, 철학이 있는지. 쓰신 걸 여러 가지 읽어봤습니다만, 그런 걸 말씀하고 계신 거라 생각합니다.

나카무라 예. 그때 그 생각을 할 때, 과거 여러 타입의 자연과 인간의 관계에 대한 범례 같은 게 있다면 여러 가지 참고가 됩니다. 그런 와중에도 사토야마는 걸작이라 생각하는데, 다만 유감스럽게도 현재 상황이라면 그 사토야마의 모든 걸 현재 상황에서 동결시킨다는 건 어려운 일입니다.

미야자키 문화유산으로서 특정장소에 유지하는 건 괜찮을까요?

나카무라 그건 경제리스크를 무시하는 겁니다. 일부는 가능하겠지만 대부분은 버티지 못해요. 수전도 마찬가지입니다.

미야자키 지금, 잡목림을 남기고 싶다는 사람들이 매우 많습니다. 하지만 솎아베기를 당분간 멈춘다고 해도 간단하게 잡목림은 되살아나지 않아요. 잡목림으로서 보존할 건지, 이대로 숲으로 만들 건지. 깨끗하게 쓸어버리고 싶다는 사람과, 숲으로 만든다는 사람이 싱글벙글 함께 잡목림 청소를 하고 있지만, 이 얘기가 되면 항상 다투게 됩니다. 지금은 아직 즐거운 다툼으로 끝나고 있지만요……. 어떤 경관의 환경을 만들 건지, 목표가 조금 더 명료하지 않으면 주민의 의견조차 정리되지 않아요.

나카무라 주민의 의견뿐만 아니라 전문가 사이에서조차 정리되지 않습니다. 예를 들어 프로방스의 불모지처럼 산양의 방목으로 오래된 자연 파괴의 흔적이 문화가 된다는 거니까요.

미의식, 신앙심과 갈라놓을 수 없다

미야자키 이건 농담인데, 잡목림과 삼림을 남길 때 신사를 만들면 좋겠다고 생각합니다. 신사를 그곳에 세우고 '여긴 신을 모시는 숲이니 어쩔 수 없다'란 식으로 하면 어떻게든 되지 않을까 생각합니다만……

나카무라 그건 하나의 논점입니다. 일찍이 자연이라는 게 유지된 배경에는 어떤 미의식 같은 것이 있을 거라 생각하지만, 미의식은 크든 작든 종교의식으로 뒷받침되고 있었겠죠. 현재 우리는 아직 불신심의 생활을 하고 있으니, 미와 종교를 나눠버렸어요. 그래서 아무래도 미라는 것이 약한 건 아닐까요.

미야자키 지금부터 앞으론 그쪽 것이니 내버려 두자는 식의 장소를 만드는 게 인간의 사상에 있어야 하지 않나 생각하는데, 전부 말로 설명할 수 없으면 조리가 서지 않는다고 생각합니다. 집 근처에서도 정말 참혹했던 개골창이 겨우 조금씩 좋아지고 있어요. 시내에 십 수 킬로밖에 안 되는 강이 몇 개인가 있는데, 여기저기에서 강 청소조직이 생겨서요. 하지만 외래종 가재가 돌아왔다는 게 생태학자에겐 용납이 안 돼요. 침입자입니다. 저희가 보기엔 가재가 와서 좋다고 생각하지만, 유토피아를 말하는 사람들은 물맞이게를 풀어야 한다고 합니다. 물맞이게를 먹는 가재는 잡으면 죽이라는 거죠. 거기서도 다투는 겁니다. 농담을 하면서.

주차장이 된 정말 작은 면적의 토지에선 한 번 더 숲으로 되돌릴 수 있다며 현과 시에서 보조를 받았지만 부족했습니다. 규슈 쪽에서 도토리를 키우는 사람들이 "준다"고 해서 "그럼 보내주세요"라고 했더니 이것도 다퉜습니다. "규슈의 유전자를 가져오는 거냐"라며. 인간도 어차피 섞여 있지 않느냐고 말했지만, 이건 일상적으로 부딪치는 상당히 깊은 사상적 배경이 있는 문제인 겁니다.

나카무라 생태학이란 개념은 과학의 개념입니다. 과학의 개념을 그대로 인간 행동의 판단으로 가져오는 건 어떤 위험이 있는 건 아닌지. 일찍이 나치스 독일엔 역시 그런 일종의 순혈주의가 있어 '피와 땅의 순수'란 말을 했었습니다. 그건 생태학과 굉장히 관계가 있다는 것 같습니다. 헤켈이란 학자가 독일에서 생태학의 사고방식을 19세기에 내놓았습니다. 그게 숲 보존 등에 큰 역할을 했던

한편, 전문가는 외래식물은 안된다고 합니다. 그 순수주의 역시 일종의 위험사상이라고 생각합니다.

미야자키 그 부분은 정말 재미있네요. 생태학이라 말할 때, 무엇을 가장 귀하게 여길 건지. 어느 지자체에서 물을 테마로 한 영상을 공모했더니 모두 깨끗한 물의 영상을 보내왔습니다. 시만토 강의 흐름이나 가키타 강 등 같은 강이라도 되도록 맑은 부분을 찍으려고 하죠. 자신들의 집 옆을 흐르는 개골창을 찍은 '개골창의 사계'라는 건 없었습니다. 집 근처의 개골창은 매일 들여다보고 있으면 매일매일 모습이 바뀝니다. 지금은 꽤 줄어들었지만, 모기가 대량발생한 시기가 있었습니다. 우화할 때는 수면에서 일제히 우화합니다. 그전엔 더 더러웠기 때문에 모기조차 발생하지 않았어요. 조금 나아져 대량 발생한 겁니다. 보고 있으면 모기는 살아가기 참 힘들어요. 도시화하여 수량이 매일 바뀌죠. 조금 비가 내리면 바로 수량이 불어 모두 떠내려가 버립니다. 물이 줄어들어 겨우 유충이 자리 잡는 겁니다. 한 사람 정도, 개골창에서 모기가 건강하게 살고 있다는 필름을 만들어 주지 않을까 생각했었습니다. 모기의 운명은 우리의 운명 그 자체입니다. 그걸 용서할 수 없다면 인간 그 자체를 용서할 수 없게 되니까요……

나카무라 저도 고쇼누마를 복원할 때에 생각했습니다. 고쇼누마는 원래 작은 강이 흐르고 있고, 그 물로 유지되고 있었습니다. 지금도 그 물은 있지만 얕고 더러워 그대로 들어갈 수 없어서 어쩔 수 없이 우회했습니다. 빗물로 복원했습니다. 그랬더니 옛날에 있던 '납자루'나 '가재', '미꾸라지'가 눈 깜짝할 사이에 복원됐어요. 도대체 어디에서 온 걸까. 한 가지 가설은 더러웠던 강 속에 잘 보면 용수가 있거나 부분적으로 깨끗한 곳도 있는 겁니다. 증수하면 물이 깨끗해지니 그때 이동하는 겁니다. 결국 살아있죠. 그게 조건이 좋아진 순간 넓게 퍼지죠. 그런 식으로 힘든 조건 속에서도 생물은 살아있습니다. 일종의 공감이 솟아오르네요. 불가사의합니다. 인간은 확실히 자연을 파괴하고 있지만, 자연도 인간도 함께 살고 있다고 할까, 떼려고 해도 뗄 수가 없죠.

돈키호테가 필요

나카무라 『모노노케 히메』를 시작으로 저도 두세 편 보게 되어 미야자키 씨의 뜻에 마음이 움직였습니다. 앞으로 어떻게 하면 좋을까 하는 건데, 예로 '양로천명반전지(養老天命反転地)'(아라카와 슈사쿠 설계)를 어디선가 얘기하셨죠. 그걸 보고 그렇구나 생각했는데, 걸어갈 반항감이라든가 공간의 실감, 그런 딱딱한 사물의 키워드는 역시 인간의 일체인가요?

미야자키 그런 말이 되겠네요.

나카무라 인간이 살아있다는 느낌을 되돌리는 데에 신체에서 하나의 희망을 발견한다고 할까, 거기서 출발한다는 발상이 있습니다. 그 '천명반전지'는 그 하나의 전형이라 생각했습니다. 그게 전부인지 어떤지는 논의가 필요하지만, 발상이 꽤 재미있어요.

하나 더 재미있다고 생각한 것은, 조금 다른 생각에서 '무용지용(無用之用)'이란 게 있죠. 중국의 낡은 사상으로 장자의 말. 밭 속에 큰 나무가 하나 있어서 "아무런 도움도 되지 않으니 벤다"고 누군가가 말하자 "아니, 무용지용이란 말이 있다. 베지 마라"라는 이야기. 그 무용지용이란 건 도대체 무엇인가. 이건 극히 불가사의한 신체가 직접 느끼는 존재감 같은 건 아닐까 생각합니다. 즉, 말로 이건 이런 기능이 있다, 인간에게 이런 쓸모가 있다며 난도질하면 중요한 게 떨어져 나간다. '무용지용'은 그런 경고는 아닐까 생각합니다. 어떤 의미에선 말에 대한 불신 같은 걸까 하고.

미야자키 언어영역만으로 잘 어울리고 있으니까요. 하지만 '양로천명반전지', 거기서 인간이 살 수 있을지는 전혀 다른 문제입니다. 그곳은 작품으로서 만들어진 하나의 공간으로, 주거나 정원으로 만들어진 게 아니에요. 다만, 놀란 것은 아이들이 매우 좋아한다는 거죠. 이건 뭔가 의미가 있는 걸까 하며 어른들은 팸플릿을 보면서 걷다가 비틀거리지만(웃음), 아이들은 온 순간, 뛰고 기어오르죠. 아이들을 순식간에 해방시킬 일은 좀처럼 없어서 이건 무엇보다 대단하다고 생각했습니다. 유치원이나 보육원, 초등학교를 이런 식으로 만들 순 없을까 하고 정말로 생각했습니다.

나카무라 후루카와의 공원을 만들었을 때에 저도 생각했습니다. 이쪽이 후지미쓰카 등 구실을 댄 작은 산을 아이들은 미끄럼틀로 여기며 신이 나서 떠듭니다. 설계자의 주제넘은 생각은 전체의 반으로, 나머지는 사용하는 사람들의 상상으로 가면 됩니다. 존재 그 자체가 가진 힘이 훨씬 크다는 느낌입니다.

미야자키 진흙이란 어떤 건가, 지면은 어떻게 되어 있는지 등을 아이들은 작은 산에 올라가거나 내려갈 때 가장 잘 기억합니다. 만지작거리는 것과 뒤집는 것도 포함해서 그 기회를 편리하고 쾌적하게 사는 걸로 빼앗아왔겠죠. 포장도로로 해서 공원을 만들며 점점 진흙에서 멀어집니다. O157도 여러 가지 것들을 항생물질로 죽인 결과라 생각합니다. 다른 균이 없어져 틈이 생겼기 때문에 그런 것들이 나왔어요. 불확실하지만, 진흙 위에서 구르며 옆에 있는 아이의 오줌을 마신다거나 한다면 아마 O157은 괜찮을 겁니다.

나카무라 저희도 아이들이 물가에 가는 게 좋다며 만들고 있지만, 같은 시기에 초등학교 선생님은 물가에 가지 말라고 가르칩니다. 사회 전체로선 모순이죠.

미야자키 근처 강을 따라 잡목림을 보존하는 데에 수책을 만드는 건 그만두고 수은등을 다는 것도 그만뒀습니다. 관청 수준에서 하면 책임을 질 수 없으니 수은등을 달든가 주의서를 잔뜩 써야 하죠. 두 지역에 걸친 장소이며 시의 토지이지만, 관리는 주민이 하게 된 겁니다. 수은등을 달면 쓸데없이 사람들이 떼 지어 모이니까 달지 않는 편이 좋다, 여긴 인간 이외의 생물 장소로 하자고요. 그 대신 '사고는 본인 책임'이란 간판을 달았습니다. 실제로 무슨 일이 일어날지 몰라요. 의견도 많이 나왔지만 "그럼 감옥에 갑시다. 책임질 수 없지만, 책임질 테니까"라고 두 사람 정도 신분을 댔더니 논의가 끝났습니다. 그 말 그대로라고 말한 사람들은 사실 매우 많습니다.

나카무라 동감입니다. 행정 측엔 과잉관리의 경향이 있고, 시민 측은 뭐든 행정 책임으로 돌리죠. 그런 일이 계속되면 행정 비용은 비대화하고 시민은 응석받이가 되어 어린이들이 제구실을 하지 못해요. 커뮤니티(세대간)에 의한 아이들의 교육문제로서도 다시 생각해야 할 필요가 있습니다. 자기 책임을 좀 더 일반화하면 정치행정의 지방분권까지 가겠죠. 그렇게 하지 않으면 좋은 마을은 만

들 수 없습니다.

미야자키 일본은 생산하는 민족이라고 말하지만 그 부분은 조금씩 의심스러워지고 있다고 생각합니다. 재주가 없어지고 있어요. 저희도 애니메이션 등을 만들며 서브컬처의 일각에 있습니다만, 결국 아이들의 세계를 좁혀 그 사이를 서브컬처로 전부 메운 겁니다. 시골에 가도 종일 텔레비전을 켜놓은 채니까요. 생활 그 자체가 완전히 서브컬처로 메워져서 대단히 흐리멍덩해지고 있죠. 이건 민족을 망하게 하는 근원입니다.

나카무라 말은 일종의 가상리얼리티를 만듭니다. 여기서도 과잉언어(미디어)가 되고 있죠.

그런데 4년 전 토목학회의 80주년 기념에 시바 료타로 씨가 오셨습니다. 시바 씨는 도량이 넓은 사람이라 문명을 지지하는 기반으로서의 토목에 호의적인 발언을 하셨는데, 역시 과잉토목을 염려하고 계셨습니다. 즉, 너무 일이 많아서인지 사상이 없어진 겁니다. 사상적인 등뼈가 없어져서 일종의 수단으로 하던 공공사업이 자기 목적화했어요. 마찬가지로 여러 사회시스템도 한계에 달해있죠. 대붕괴가 일어날 건지.

미야자키 아니, 조금 더 현명하게 대붕괴 직전에 일본인은 모두 함께 금방 그만둘 거라 생각하고 싶습니다.

나카무라 쇼와 20년대의 일본인의 생명력을 보면 그런 기대는 있습니다. 그런 가난한 시대에 신칸센을 연구하던 사람이 있었단 말입니다. 하지만 그 파워가 다음 세대에도 있는 건지…….

미야자키 어린 아이들한테 글자를 서둘러 가르치겠죠. 신체로 사물을 기억하는 시기에 추상적으로 사물을 배우게 됩니다. 조금도 좋지 않습니다. 기다리면 됩니다. 그거야말로 무엇부터 시작해야 하는가 하면, 아이들이 세상의 입구에서는 유치원과 초등학교를 바꾸어야 합니다. 지금 아이들이 움직이지 않으니, 먼저 움직이게 할 필요가 있어요. 유치원에서 입구를 옥상과 밑에서 양쪽으로 들어올 수 있도록 합니다. 운동장에서 언덕길을 기어 올라가면 위에 있는 입구로 들어올 수 있죠. 선생님이 부를 때 밑에서 가는 아이도 있을지도 모르지만,

3살 아이라도 4살 아이라도 필사적으로 기어 올라갈 겁니다. 성취감도 자신감도 긍지도 클 것이라 생각합니다. 그 몇 년의 체험이 큰 차이가 됩니다. 정말 작은, 시간으로 치면 100시간쯤 견디면 되는 놀이를 하지 않았기 때문에 아이들이 손재주가 없어지는 건 아닐까 합니다. 몸으로 즐거움을 느낄 수 있는 아이들을 만들어야 합니다. 저게 장소를 빌려주지 않으려나. 해보고 싶네요.

나카무라 시정촌 수준이라면, 꽤 자유롭게 플레이하는 단체장이 나왔으니 반드시 가능할 겁니다.

미야자키 저도 지역에서 움직여보고 알게 된 건데, 돈키호테가 한 사람 있으면 꽤 움직입니다. 구시렁구시렁 대지 않아요. 돈키호테가 있는 게 중요합니다.

나카무라 예, 가장 중요한 건 뜻을 가진 사람이 있는 겁니다.

전문가보다 초보의 발상이 중요

미야자키 아라카와 슈사쿠 씨와 이야기한 적이 있는데, 그는 "인간은 신을 죽였다. 그러니까 스스로 신이 될 수밖에 없으니, 자신이 없어졌다고 역시 남에게 맡기겠다는 말을 할 수는 없는 것이다"란 말씀을 하셨습니다. 이대로 신이 있는 토지를 맡기면 멋대로 여러 나무가 마르거나 심어지거나 해서 더 좋은 장소가 될 것이란 말이 '양로천명반전지'에는 없습니다. 만든 순간을 가장 좋게 해서 그대로 유지해가야 한다는 발상인 겁니다. 이건 대략 말하면 사실은 유럽적인 생각이겠죠. 가드닝은 관리입니다. 철저한 컨트롤입니다. 길가에 나온 풀은 '너, 말 안 듣는 아이구나'라며 인정사정없이 잡아 뜯지 않으면 엉망진창이 되니까요. 저는 조금 더 거친 느낌이 좋다고 생각하는데, 그것과 철저히 관리하는 것과의 사이엔 거대한 간격이 있다고 생각합니다.

나카무라 인간과 자연의 접점이 문제입니다. 그중 하나, 서양의 자연은 일종의 이상적인 자연이라 할까요, 나무라면 나무라는 눈앞에 있는 현실의 나무는 이상적인 나무의 질 나쁜 복사본이라는 일종의 플라톤적 생각이죠. 그래서 철저히 관리해 잔디를 깨끗이 하고, 그곳에 나무가 자라있는 골프장 같은 경관이

이상인 겁니다. 관념적인 자연을 보고 있다고 할 수 있죠.

일본의 경우도 이상이라면 이상이지만 어떤 우연으로 생긴 형태, 식물이 자연히 자란 디테일의 아름다움을 고집합니다. 일본의 정원, 아름답죠.' 디테일이 아름답다는 건 무엇을 의미하는가. 같은 이상적인 자연이라도 관리가 아닙니다. 즉 정원사가 담뱃대를 한 손에 들고 천천히 정원을 쳐다보며 이쪽 가지가 이상하면 그쪽만 조금 잘라냅니다. 뿌리째가 아니에요. 한쪽이 쓰러질 것 같으면 조금 지탱해줍니다. 전체의 균형을 생각하며 정원사의 감각으로 정원 전체를 키워가죠. 관리가 아니라 키우는 수법입니다.

미야자키 어느 부분부터 신에게 맡겨버리는 '하늘에 맡기자'. 저는 그런 부분에서 모조리 다 의견이 부딪칩니다. 하지만 그 한편, 철저하게 인간의 힘으로 다시 만들자, 문명을 만드는 큰일을 애매하게 하지 않고, 현대의 많은 실패에도 지지 않으며, 더 대단한 것을 만들자는 아라카와 씨의 생각과 행동에 감동합니다.

나카무라 하늘에 맡긴다, 어느 정도 자연에 맡긴다는 것에는 '맡긴 자연의 복잡함 속에서 자신의 해석으로 미를 찾아간다'라는 두근거림이 있겠죠. 그런 부드러운 관리 방법이 있는 건 아닐까요. 일본의 조경 속엔 우리가 완전히 의식화하지 못한 지혜가 있을 거란 생각이 듭니다.

그런데 영화를 만드는 감독은 최종적으로 완성된 작품의 명쾌한 이미지를 머릿속에 넣어두고 계신 건가요?

미야자키 그렇지 않습니다. 마지막은 이렇게 해치웠다는 느낌이에요. 처음에 기획하는 단계에서 전부 보이는 게 아닙니다. 말이나 문장으로 설명하는 부분은 자신이 생각하는 것의 아주 조그만 표층으로, 무의식이랄까, 이 뭔가 꾸물꾸물 생각하는 게 나오지 않으면 영화가 되지 않아요. 만드는 도중에 방황하거나 아차 싶은 말도 안 되는 부분으로 와버린 것 같은 그런 일에 늘상 부딪치죠. 그걸 어떻게든 빠져나와서 해나가지 않으면 안 되는 겁니다.

나카무라 그게 참 재미있어요. 지금 저희가 의논하고 있는, 환경적인 생물을 위로하는 장소를 만들려고 하면 어느 정도 시행착오를 하며 생각을 진행시키지 않으면 안 돼요.

미야자키 시행착오는 절대 필요하다고 생각합니다. 해가면서 여기에 두는 편이 좋다고 생각한 나무지만 세 그루 더 가져올까, 조금 더 길을 넓힐까, 여기를 파 버리자 등등.

나카무라 그건 정원사가 하는 방법입니다. 건축이나 토목 같은 건 처음부터 도 면을 그리며 그대로 하는데, 그 부분에 강점과 결점이 있습니다. 정원사가 가진 그런 유연한 방법이 혹시 가능하다면 굉장히 재미있는 게 만들어지진 않을지. 그런데 현대의 관리사회에선 그게 참 어렵죠. 지금 공원도 구조물도 후원자는 시나 정부에 있거나 해서 세금을 사용합니다. 그때 이러저러한 이유로 필요하 다고 말로 설명해야 하지만, 무용지용은 설명할 수 없습니다.

미야자키 저희 업계에서도 이 영화의 콘셉트는 무엇입니까, 테마는 무엇입니까 하는 질문을 받습니다. 모두 말로 각각 전달될 거라고 생각해요. 거짓말입니다. 메시지는 이것이라고 해서 그걸로 끝난다면, 그것만 전하면 됩니다. 그편이 두 세 마디로 끝날 테니까요. 영화를 볼 필요는 없죠. 메시지와 테마로 영화를 만 드는 게 아닙니다.

나카무라 큰 공공사업을 시행착오적으로 하는 건 어렵습니다. 그냥 주민한테 맡기기만 하는 걸로는 잘 안돼요. 전문가에게 맡겨도 잘 안됩니다. 전문가에겐 전문가의 일이 있어요. 에고이즘이. 제가 엔지니어 출신이라 잘 압니다. 엔지니 어는 기술을 시험해보고 싶어집니다. 좋지 않죠.

미야자키 직장이 컴퓨터화하고 그들과 만나게 되면서 알게 됐습니다. 이건 시 험 집단이에요(웃음). 어쨌든 새로운 걸 하고 싶죠(웃음).

나카무라 제 은사가 무시무시한 말을 한 적이 있습니다. "국방의 전문가인 군 인이 나라를 멸망시킨다. 경제전문가가 경제를, 농업을 망치는 건 농업전문가 다"라고. 전문가에겐 위험한 일면이 있어요. 토목엔지니어도 국토를 멸망시키지 않도록 조심해야 합니다.

미야자키 그래서 전문가나 디자이너 외에 프로듀서가 없으면 안 되는 거죠. 프 로듀서는 상당히 유연한 권한과 재치 있는 머리와 말을 갖고 있어야 합니다. 다 양한 능력이 있죠. 프로듀서의 위치는 굉장히 높습니다. 그저 책임을 져야 할지

도 모른다고 겁먹는 사람들만 많아 봤자 어쩔 수 없어요. "책임은 내가 질게"라고 가볍게 말할 수 있는 사람이 있어야 합니다.

그리고 디렉터를 하는 사람이 있을 거라 생각하는데, 디렉터는 조금 날카로운 사람이어도 좋아요. 이건 내 작품이라고 생각하면서. 하지만 그걸 사회 속에 어떻게 자리 잡게 할 건지, 어떻게 홍보하면 사람들에게 받아들여질 건지, 관객이 들 건지도 포함해서 제대로 전체 스폰서 대책을 세울 수 있는 프로듀서가 있어야 합니다.

나카무라 전쟁 전엔 일도 적어서 관 직영으로 다리 하나를 놓는다면, 예를 들어 건설성의 기술자 한 사람이 계속 마지막까지 했습니다. 그래서 엔지니어이며 동시에 프로듀서이기도 한 사람이 전체를 봤던 겁니다. 그게 최근엔 관리사회가 발전해서 담당자가 금방금방 바뀌죠.

미야자키 누가 프로듀서를 할 건지 경쟁으로 선택해도 좋습니다. 정당과 마찬가지로 대체로 재량권을 넘어 완성됐을 때에 작품을 비판하면 됩니다. 상당히 뒤죽박죽으로 말하고 있지만 다수결로 해도 안 된다는 겁니다.

나카무라 기술의 문민통제가 필요한 거겠죠. 출신은 엔지니어든 뭐든 좋지만요. 영국의 히스로 공항이 가득 차서 마플린이란 곳에 제3공항을 만들 건지 자문했습니다. 그 위원장은 역사가입니다. 엔지니어가 아니었죠. 대답은 NO였습니다.

미야자키 육군사관학교 장교보다 예비역으로 시민 생활을 한 사람의 부하가 죽는 수가 훨씬 적었다고 합니다. 노멀한 사람이 여기서 버텨봤자 소용없다든가, 여기에 있어야 한다든가 하는 걸 잘 판단할 수 있습니다. 그것과 비슷한 일이 도시를 만드는 데에도 있는 거겠죠.

제가 오늘 꼭 생각해야 하는 건 지하수 오염과 다이옥신, 그런 정리해야 하는 문제들이 많지만, 그걸 정리한 후 어떤 마을을 만들 것인가 하는 겁니다. 그 생각이 저한테도 없어요. 하지만 공원을 만들 때 프로듀서는 공원전문가가 아닌 편이 좋죠. 어떻게 하면 이 마을이 살기 좋아질까 라든가 이 마을을 유명해지게 하려고 생각하는, 어떤 의미에선 초보입니다. 그런 인재는 도락(道樂)에서

나온다고 생각합니다. 후지모리 데루노부 씨! 그 사람 도락이죠. 본인은 어떻게 말할지 모르겠지만, 처음에 그가 만든 스와 호 옆의 '진초칸모리야 사료관', 그게 바로 도락이죠. 그래서 아주 느낌이 좋습니다. 좋은 일이란 것은 하지 않으면 안 되는 부분을 전부 한다고 생각하지 않으면 할 수 없는 겁니다. 자신의 일을 해내고 싶잖아요.

주 이틀 휴일인데, 정말로 일을 하기 위한 거라면 목요일을 휴일로 하는 게 좋다고 저는 생각해요. 목요일 정도에 피로가 나오게 됩니다. 휴식이 사라지면 "금요일 내놔라" 같은, 시간으로 나누는 노동방식이 우리 마음상태에 맞는지 어떤지, 아마 맞지 않을 겁니다. 다른 방법이 있을 거라 생각해요.

지금 기운이 나지 않는 쪽으로밖에 문제 제기가 되지 않고 있죠. 이래선 인간은 어리석다는 사실만 뼈저리게 느낄 뿐입니다. 그러니까 환경문제를 정리하고, 다음 단계로 가는 게 훨씬 좋습니다. 기운이 나요. 아이들한테 무엇이 가장 설득력이 있는가 하면 "여긴 이렇게 해서 잘 해결했습니다"라는 장소가 일본에 한 군데라도 있다면, 어른에 대한 신뢰가 훨씬 높아질 거라 생각합니다. 우리는 블록 담은 안 된다든가, 전봇대가 안 된다든가, 전부 부분적인 것들 때문이라 하지만 세우는 방법, 색을 칠하는 방법, 양식이나 지형을 살리면 매력적인 도시가 만들어질 겁니다.

나카무라 특히 일본은, 자연이라기보다 지형입니다. 지형이 갖는 힘은 굉장히 커요. 도쿄의 거리는 언덕이 있으면 반드시 돌담이 생깁니다. 그건 매우 매력적인 거죠.

미야자키 영화 무대도 도쿄 근교 어디라도 좋다고 하면서, 꼭 언덕이 있는 곳을 고릅니다. 언덕을 선택하면 실로 의미가 있을 것 같은 공간이 되어서, 걷는 보람이 있는 즐거운 길이 됩니다. 다만 절망적인 건 인간이 너무 늘어나서 지형이 평평하든 아니든 집이 세워져 있다는 겁니다. 비행선에 타서 300미터 상공에서 도쿄를 2시간 내려다본 적이 있는데, 결론적으로 참 싫어지더군요. 지평선의 안개 너머까지 집이 늘어져 있어요.

활기 넘치는
마을 만들기

나카무라 이야기가 조금 달라지는데, 『폼포코 너구리 대작전』(다카하타 이사오 감독, 1994년), 재미있었습니다. 그건 미야자키 씨가 감독을 하셨나요?

미야자키 기획단계에서 "너구리다."라고 말했을 뿐입니다(웃음).

나카무라 그건 다마 뉴타운의 이야기이죠. '변신술'은 애니메이션이 아니면 불가능해요(웃음).

미야자키 그 감독도 다마 뉴타운의 문제나 지하수 오염 문제 등에 관여하고 있어요.

나카무라 그렇습니까. 원래 영국 같은 도시계획의 선진국으로 불리는 나라라도 처음에 문제 제기를 해서 움직인 건 시민운동입니다. 내셔널트러스트도 그렇고, 전원도시를 만든 건 국회 의사록을 쓰던 서기라는 말이 있는데, 완전히 초보들이죠. 도쿄의 덴엔초후의 모델이 되기도 했습니다. 그렇게 생각하면 『너구리 대작전』도 『모노노케 히메』도 그런데, 일본의 문제 제기는 시민 측에서 즉, 비전문가 측에서부터 여기까지 온 걸까 하는 느낌이 듭니다. 굉장히 큰 임팩트네요.

미야자키 다마 뉴타운이 여러 공부를 했다는 건 아는데, 가보면 좋은 산책로를 아무도 걷고 있지 않아요. 왜 걷지 않는 걸까요?

나카무라 음, 뭔가 부족한 거겠죠. 예를 들면, 천천히 산책하고 있으면 생각지도 못했던 사람을 만나거나 어딘가의 상점에서 우연히 진귀한 물건을 발견한다든가 하는, 혹은 길을 잃은 뒷길의 담에 박꽃이 피어있어요. 거기에 눈을 홀리거나……. 그런 예기치 못한 풍경과의 만남이 있죠. 이 평범한 작은 사건에 사는 맛이 있다고 생각합니다. 현재의 주지주의(主知主義) 디자인은 보도에서 억지로 시키는 듯한 공부는 꽤 하지만, 컨트롤 불능의 사건까지는 지혜가 돌아가지 않아요. 마음속 깊이 느끼는 산책의 즐거움을, 아무렇지 않은 듯 디자인하는 방법은 장래의 숙제 중 하나입니다.

미야자키 나고야 친구가 "나고야는 도시계획으로 골목길을 잃었다. 그 결과, 젊은 사람들이 머물지 않게 되었다. 도쿄에 와서 무엇에 놀랐느냐 하면 작은 골

목길이 엄청 많아서 걷고 있으면 정말 재미있었다."라고 말하더라고요. 이쪽은 당연한 거라서 그다지 느끼지 못하지만, 어딘가 정신적으로 숨을 곳이 있어서 역시 여기가 좋다고 느끼게 되는 걸까요?

나카무라 도쿄에서 골목길이 남아있는 것은 계획적으로 남겨둔 게 아닐까요.

미야자키 착실하게 하지 않아서 다행이었어요(웃음).

사회 지금의 도시계획엔 골목길을 인정하는 논리가 없는 건 아닐까요.

미야자키 골목길은 방재상 위험하단 말을 하지만, 신기한 공간이나 쓸모없는 구석이 필요해요.

나카무라 저는 물과 숲뿐이란 순수주의는 좋지 않다고 생각해서요. 고쇼누마에선 그 안에 레스토랑이나 여러 가지를 만들었는데, 지금까지의 공원 행정은 그런 것을 넣긴 어려웠습니다.

미야자키 흔히 아무 개선도 노력도 하지 않는 낡은 찻집이 있기도 하지만, 새로운 자본을 도입해 매력 있는 가게로 만들려면 아마 제약이 있을 겁니다. 걸으면서 공원 안에서 레스토랑이 있었으면 하는 부분은 아주 많죠.

나카무라 그건 저는 상식이라고 생각해요. 그런 건 불순하다는 관리사상은 사실 새로운 겁니다. 전쟁 전엔 예를 들면 히비야 공원 안에 마츠모토 사쿠라(레스토랑)를 지었고, 아사쿠사 절 지역 안에도 레스토랑은 많습니다. 전쟁 전의 공원은 독립채산이었기에 레스토랑을 하게 해서 거기서 임대료를 받아 유지했다는 좋은 시스템이 있었습니다.

미야자키 좋은 레스토랑이나 카페가 있는 것으로 그 공간 전체가 매우 매력이 있는 걸로 되죠.

나카무라 그렇습니다.

미야자키 들어보면, 지자체의 장이 결단하면 된다고 하는데, 도지사의 예로 5분에 1회, 도장을 찍어야 한다고 하니 생각할 여유가 없겠죠(웃음).

나카무라 역시 현장에서 일하는 사람들이 한 걸음 룰을 위반하는 수밖에 없어요. 성공하면 모두 주목할 테니까요. 안 된다는 관리사상의 목소리가 점점 작아지죠. 그거면 돼요.

미야자키 공원 빈터에서 노는 김에 잠깐 들렀다 갈까 하고 들어오는 애니메이션 미술관. 식당 같은 게 붙어있어서 차밖에 마시지 않았지만 들러보길 잘했다. 차도 과자도 맛있었다, 라든가……. 해보고 싶습니다.

나카무라 좋네요! 그때 공원을 울타리로 옭아매면 안 돼요. 모처럼 공원에 돈을 쓴 의미가 없어요. 워터프론트라는 생각이 있잖아요. 물가는 아주 가치가 있습니다. 그와 동시에 파크프론트라는 생각을 가져와야 합니다. 그 안에 궁합이 좋은 걸 가져옵니다. 가장 좋은 게 레스토랑. 병원도 나쁘지 않아요. 지금 여기저기에서 도서관을 만들거나 하잖아요. 공원 안 도서관이나 미술관, 아주 궁합이 좋습니다.

미야자키 버블 때 세운 미술관 대부분은 한적합니다. 제대로 된 기획을 해서 여러 일을 하려면 그것에 인생을 걸만한 빠릿빠릿한 인간들을 모아야 합니다.

나카무라 즐거운 기획이 있다면 쓰는 사람이 늘어나요. 사용하는 게 참여입니다. 모두 주민 참여의 의미를 조금 좁게 생각하는 것 같습니다. 도시계획의 전문가와 함께 의사결정을 하는 것만이 참여가 아니라고 생각합니다.

미야자키 고령자가 됐을 때 일이 없습니다. 아무것도 하지 않는 안락한 노후가 아니라 일할 곳을 넓히고 싶어요. 아이들부터 노인까지 각자가 자각해서 마을의 일원으로서 무언가 역할을 분담해 살아가는 마을은 활기가 넘치니까요.

나카무라 그게 건강한 마을의 모습이네요!

(『내일을 향한 JCCA』 사단법인 건설 컨설턴트 협회 1998년 10월호)

나카무라 요시오 中村良夫
1938년, 도쿄 태생. 경관학자. 도쿄공업대학 명예교수. 도쿄대학 공업학부 토목공학과 졸업 후, 일본도로 공단에서 도메이 고속도로 설계에 종사. 도쿄대학 조교수, 도쿄공업대학 교수, 교토대학 교수를 역임. '경관공학'을 제창하며 연구 활동과 교육에 종사한다. 설계한 하네다 스카이아치가 토목학회 다나카상, 감수설계한 후루카와 종합공원이 유네스코의 멜리나 메르쿠리 국제상을 수상. 저서로 『풍경을 만든다』(NHK 라이브러리), 『풍경학 입문』(츄코신쇼), 『습지환생의 기록 풍경학의 도전』(이와나미쇼텐)등이 있다.

아이들이 행복한 시절을 위해 어른은 무엇을 말해야 하는가

시작할 수 없는 아이들

—— (인터뷰 날 아침, 텔레비전 보도에서) 도쿠마(야스요시) 사장이 "미야자키 하야오 감독의 은퇴 철회, 다음 작품은……"이라 말씀하셨는데요.

미야자키 일단 은퇴를 선언한 적이 없어서 철회를 할 수도 없지만요(웃음). 은퇴하고 싶은 소망은 항상 있습니다. 다만, 어쨌든 지금까지처럼 같은 방법으론 이제 한계라서 일을 할 수가 없습니다. 애니메이터로서 감독을 하는 건 이제 끝이라고 말했을 뿐입니다.

도쿠마 사장이 무슨 말을 했는진 모르지만, 여러 신호가 될 행동을 하는 게 그 사람의 즐거움입니다. 방침을 바꾸는 건 우리도 아무렇지 않아서 아, 또 그러시는구나 생각할 뿐입니다(웃음).

다음 일은 우리가 만들어온 작품에 공백이 있어 그걸 메울 순 없을까 생각하고 있습니다.

—— 그건 무슨 뜻인가요?

미야자키 우리의 소년 시절은 어느 시기가 오면 무언가를 '시작하지 않으면' 안 됐어요. 스스로 무언가를 시작할 필요가 있었죠. 무언가를 시작하는 건 당연하다고 생각했습니다, 어떤 형태이든지. 스스로 선택해 그 안에서 살아간다고, 무언가를 시작했습니다. 그래서 이야기를 만들 때도 어떤 형태로 시작해 그 항해의 과정을 그려가는 게 영화라 생각해왔습니다.

지금 아이들의 가장 심각한 문제는 '시작할 수 없다'는 겁니다. 시작할 시기를 몰라요. 오히려 시작하지 않아도 상관없다고 생각하죠. 극히 일반적인 아이

들뿐만 아니라 어느 정도 나이 먹은 사람들도 그렇게 생각하는 것 같습니다. 하지만 세상은 여전히 어느 나이가 되면 '시작하라'고 해요. 그러면 아이들은 그 갭 속에서 생활해야만 하죠. 시작한 척을 할 수밖에 없습니다. 우리 영화도 시작할 수 없는 아이들은 내버려두고 가버립니다. 시작해야 한다고 생각하는 아이들에겐 격려를 하지만 시작할 수 없는 아이는 변화에 대해 불신만이 남습니다. 인간이 변할 수 있다는 생각에 절망이 있습니다. 의혹이라 할까.

—— 그런 아이들을 구할 순 있을까요?

미야자키 그 질문은 너무 조급합니다. 뭔가 문제가 있으면 바로 상처를 숨기는 반창고를 찾지만, 왜 그렇게 됐는지를 알아야 하죠. 게다가 사실은 시작하지 않아도 상관없을지도 모르잖아요. 자기 자신도 시작했다고 마음속으로 생각할 뿐으로, 현실감을 갖고 세계를 느끼는 걸까요. 타인을 구할 힘이 자신들에게 있다고 정할 근거도 모호합니다.

확실히 즉효성이 있는 대중요법을 찾는 나쁜 버릇이 우리에게 있을지도 모르지만요.

지금의 아이들 앞에선 어떤 영화를 만들어도 "어차피 영화니까."란 말이 들려옵니다. 이미 불신은 여러 부분을 침식하고 있습니다. 소설을 읽지 않고 그림책 매상이 급격히 떨어지고 있습니다. 그런 현상의 근저에 이 불신감이 있다고 생각합니다. 세상을 시끄럽게 하는 소년들의 '범죄'라든가, 범죄라기보다 '병리현상'이라고 하는 편이 좋겠지만, 그런 것과 이어져 있다고 생각해요.

여기서 그 문제를 논할 생각은 없지만, 아이들의 현재와 우리의 작품이 어떻게 맞물릴지, 시작할 수 없다는 문제에 대해 어떻게 맞물려 있는지를 묻습니다. 거기에 부딪쳐야 한다고 생각합니다.

아마 이 문제는 전 세계에서 일어나고 있겠지만, 일본에서 가장 현저하고 미국의 모자이크 회사에서 일어나고 있다고 생각합니다. 다른 나라는 잘 모르겠지만요.

—— 그런 아이들에 대해 우리 어른들이 너무 무력하다는 느낌이 있군요.

미야자키 아이들이 시작할 수 없는데, 아무리 힘을 주어 '시작한 이야기'를 만

들어도 시작한 인간은 다른 인간이니까, 게임 속 세계와 같아지고 말죠. 검을 들고 주인공들이 친구를 만들며 모험에 나서는 건 아이들한테 어디까지나 게임인 겁니다. 아니, 아이들이라기보다 지금 어른들이 드라마가 아니라 게임이라 생각하는 걸지도 모릅니다. 아이들은 어른들의 진실된 거울이니까요.

어른들은 무엇을 했는가

—— 문제의 뿌리는 찾자는 거군요.

미야자키 여러 이유를 들 수 있지만, 어느 시기부터 현실세계보다 브라운관 속이나 만화나 비디오게임, 스티커 사진 등 그런 것들까지 포함해서 그게 아이들한테 잃어버린 무언가를 메워가는 현실보다 재미있는 게 됐을 때 이렇게 될 운명이었던 건 아닐까요. 이 경향이 현저히 나타나는 건 지금 35살 정도부터 그 아랫세대입니다. 이 경향은 더 심해질 거라 생각합니다. 왜냐하면 이 세대가 곧 부모가 될 테니까요.

우리 작품의 비디오를 사서 반복해 보고 있어요. 이런 좋은 걸 많이 보고 있으니 우리 아이는 괜찮을 거라 생각하죠. 말도 안 되는 얘기입니다. 50번을 본다면 49번은 뭔가 다른 일을 해야죠. 『모노노케 히메』를 반복해 보는 49번의 시간에 무언가를 잃고 있어요. 그게 되돌릴 수 없는 거란 사실을 어른들이 모릅니다.

그렇다고 해서 한 사람의 부모가 텔레비전을 보지 않게 하려고 노력해도 소용없습니다. 아이들은 어른이 키우는 게 아니라 아이들끼리 무리를 지어 자라가는 거니까요. 외딴곳이라 친구가 없다면 그곳의 동물들과 친구가 되어 복잡하고 속 깊은 주변 자연을 향한 흥미와 관계하며 자라가야 하는데, 현재 상황에선 부모와의 관계, 소수 친구들과의 관계만으로 자라고 있죠. 그 틈을 메우고 있는 게 전화(電化) 서브컬처란 큰 무리라서.

—— 전화 서브컬처란 것은 텔레비전, 비디오, 게임, 스티커 사진 등도 들어갈 텐데, 이미 시민권을 얻은 것들뿐이네요.

미야자키 휴대전화도 포함됩니다. 경제신문에까지 올해의 히트상품은 이것이

라는 등 아무런 수치심 없이 쓰여있죠. 그곳의 경영자가 기쁜 듯이 "당시의 업적은—"이라며 말하고 있죠. 이런 민족은 망할 수밖에 없다고 생각합니다.

그런데도 저는 애니메이션을 만들려고 하고 있어요. 우리의 분열도 깊습니다.

우리 시대는 가난했기에 굴욕을 뒤집어써도 인간관계 속에서 살 수밖에 없었습니다. 혼자 살 순 없고 친구들과 놀지 않으면 재미없으니까, 혼자서 그림을 그리거나 책을 읽는 일은 있어도 대다수의 시간은 친구들과 놀았습니다. 우리도 어린 시절에 비디오게임이 있었다면 모두 그쪽으로 갔겠죠. 자극이 많고 간단히 할 수 있으니까요.

하지만 다행히도 우리 시절은, 싸움을 할 때 의지가 되는 녀석이나 가장 만화를 잘 그리는 녀석이나 강에 물고기를 잡으러 가면 여러 가지를 알고 있다거나 자전거를 잘 탄다거나, 그런 것들에 존재가치를 인정했었습니다. 수험도 있었고 여러 가지가 있었지만, 머리가 좋고 나쁘고는 있어도 그 녀석은 낚시에 관해선 대단한 녀석이란 의식이 있었어요.

저는 싸움을 해도 지고 걸음도 빠르지 않지만, 어쨌든 만화를 잘 그렸습니다. 그림 그리는 시간을 좋아해서 스스로 존재가치를 발견하고 숨쉬는 장소가 있었다는 거죠.

데즈카 만화와의 만남과 이별

—— 그 후 미야자키 씨가 이 세계에 들어올 때까지의 경위를 듣고 싶은데요.

미야자키 제 이야기의 원체험은 데즈카 오사무 씨라고 생각합니다. 나쓰메 후사노스케 씨가 쓴 책을 보고, 아 나도 그렇구나 생각했는데, 자의식과 현실의 갭을 메워주는 것으로써 데즈카 씨의 만화가 있었단 걸 잘 알고 있습니다. 그래서 어떻게든 거기서 도망치려고 발버둥쳤습니다.

딱 스무 살 정도 됐을 때, 데즈카 씨의 작품과 싸울 수밖에 없어 힘들었습니다. 저로선 데즈카 씨한테 항복하고 싶지 않았습니다. 어떻게든 약점을 발견하려고 했어요. 어머니가 만화를 하려면 다른 사람의 흉내는 내지 말라고 하신

것도 있지만, 저도 다른 사람의 흉내는 내고 싶지 않다고 생각했습니다. 그래서 두근거리는 만화를 만나도 모사는 한 번도 한 적이 없어요. 그런데 흉내 내려고 하지 않았는데도 데즈카 씨의 그림을 닮았단 말을 들어, 이 굴욕감과 미로에서 벗어나고 싶어 고민했습니다. 역시 데생이나 스케치부터 들어가지 않으면 안 되겠다 생각했지만, 데생과 스케치를 하면 그림을 그릴 수 있단 말은 거짓말로, 다른 이미지를 갖지 않으면 다른 그림을 그릴 수 없습니다. 다른 세계관과 다른 인간관을 자기 안에 갖지 않으면 안 돼요. 그건 어느 면에선 데즈카 씨의 만화를 통해 자의식의 틈을 메우고 그걸 통해 세계를 바라보려고 했던 자신과 싸우게 되니, 얽히고설키는 겁니다. 이 만화를 넘어야 한다고 생각해도 이 만화의 세계를 좋아하니까요.

—— 많은 딜레마가 있었네요.

미야자키 겨우 개운해진 건 만화의 대량소비시대로 들어갈 때입니다. 데즈카 씨 자신이 꽤 변해서, 그 변화로 제가 멀어질 수가 있었습니다. 이제 됐다고.

그건 1960년대 전반일까요. 당시 가끔 데즈카 씨의 작품을 조금씩 봤었는데, 새로운 걸 하고 계신다고 생각할 정도로 기본적으론 좋은 독자가 아니게 됐죠. 만나도 두근두근하지 않게 됐고요. 데즈카 씨가 애니메이션을 시작한 이유도 있습니다. 저도 그즈음엔 애니메이터가 되어있었으니까요.

하지만 데즈카 씨의 일을 어떻게 평가할 건가 할 때, 사실 돌아가시기 전후까지 누구의 평론을 봐도 어금니에 뭔가 낀 것 같은 느낌을 부정할 수 없었습니다. 그건 우리의 소년 시절에 대한 위로인지, 망설임인지, 뒤가 켕기는 건지, 부모를 죽인 것 같은 불안인지. 여러 개의 콤플렉스 같은 복잡한 걸 느꼈습니다. 동시에 데즈카 씨 속에 있는 통속문화의 어떤 소녀상이랄까 성적 미숙함이랄까, 나오는 여자들이 왜 꼭 간호사나 상냥한 보모인지, 이시노모리 쇼타로 씨는 전형적으로 그걸 이었지만, 그대로 고인 부분을 어째서 평론가들은 비평하지 않는 건지. 그게 현재의 (애니메이션 소년들이 좋아하는) 미소녀 캐릭터 인형놀이로 이어지는 겁니다. 그런 사실을 평론가가 피하고 있는 듯한 느낌이 듭니다.

어떻게 소년 시대를 보내는가

미야자키 지금 아이들과 다르게 제가 잘 살아왔다 곤 생각하지 않습니다. 제가 좋은 소년 시절을 보냈 다고 해서 그걸 그리려고 생각하지 않습니다. 우리 의 직업은 자신의 어린 시절에 못다한 것들이 있어, 그래서 이런 일을 하는 겁 니다. 정말 소년 시절을 다 맛본 소년은 이런 일을 하지 않아요. 제대로 소년 시 절을 졸업한 사람은 밖으로 나가는 겁니다.

—— 소년 시절을 잘 졸업한 아이들이라 하시면?

미야자키 얼마 전 돌아가신 영국 작가 로알드 달의 『소년』, 『단독비행(Going Solo)』(모두 하야카와 미스터리 문고)이란 자서전이 있습니다. 훌륭한 작품입니다. 날 마다 모친에게 편지를 쓰던 소년이 18세에 '나는 아프리카에 간다'고 하고 아프 리카로 가버립니다. 소년기는 충분히 통달해서 청년이 되자 학교에 가는 걸 그 만두고 아프리카로 가려고 석유회사에 근무합니다. 아무도 원하지 않는 아프리 카 담당이 되어 그곳에서의 생활을 견뎌갑니다. 게다가 모친에게 보내는 편지 는 계속해서 씁니다.

그렇지 않은 인간이 만화를 그리는 겁니다. 데즈카 씨도 그래요. 나쓰메 씨 가 쓴 건데, 끝에서 보면 그렇게 보이지 않지만, 본인은 자의식이 강하고 비뚤 어져 있었다고 생각하고 있어요. 그 갭을 항상 안고 있었죠. 저도 그렇습니다. 전 선병질이 있었는데, 기본적으론 덜렁대며 아무 말이나 하는 그런 아이로 보 였을 겁니다. 하지만 내면은 불안과 공포가 소용돌이치고 있었죠. 그 갭을 들키 지 않기 위해 필사적이었습니다. 그 갭을 메워준 또 하나에 데즈카 씨의 만화가 있었습니다.

제 주위를 보면 그런 사람이 많은 것 같습니다. 재미있는 건 직장에서도 미 술을 하는 사람은 그렇지 않아요. 애니메이터 중에 제대로 성장하지 못한 사람 들이 많습니다. 분명 모두 소년 시절에 할 수 없던 일을 좇고 있는 거겠죠.

어쨌든 실제로 일을 시작하면 귀찮은 인간관계도 나오고 현실적으로 해야 하는 과제들도 있어서 그걸 처리하고 정리하며 지내지 않으면 안 돼요. 좋든 싫 든 시작해야 하는 겁니다. 그런 상황 속에서 사람들과 관련되거나 서로 상처주

게 되죠.

이것도 전후의 환상인데 '타인에게 폐를 끼치지 않는다'는 말이 있습니다. 정말 싫어하는 말인데, 사실 사람은 누구라도 있는 것 자체만으로 폐가 됩니다, 서로에게. 아무도 없는 편이 좋다고 생각해요. 가족사이라도 형이 있는 것만으로도 폐, 그 아이가 있는 것만으로도 폐라는 관계가 꽤 있습니다. 폐를 끼치지 않는 관계는 있을 수 없습니다. 폐를 끼치지 않고 있다고 생각한다면 다른 풍압이 있을 겁니다.

이미 훨씬 전 근대적 자아가 성립됐을 때부터, 현대인은 부정의 위에서만 자아를 성립시킬 수밖에 없는 숙명을 짊어지고 있습니다. 주위를 적시할 수밖에 없죠. 그게 좋은지 나쁜지는 모릅니다. 근대적 자아는 역사가 몇백 년밖에 안되니까요. 혹은 언젠가 근대국가가 사라져가듯이 근대적 자아도 사라지는 시대가 올지도 모릅니다. 마을이나 가족을 자신의 중심에 두고 살아가는 사회를 되돌릴 수 있을지도 모릅니다. 그건 모르지만, 지금 사회는 그렇지 않아요. 자아를 세워 싸울 수밖에 없죠.

저 자신도 아무리 시간이 지나도 아무것도 깨닫지 못하고 안절부절못하며 살아갑니다. 하지만 발톱을 세우지 않으면 시작되지 않고, 관계를 갖지 못하면 시작되지 않습니다. 관계를 만들고 서로 폐를 끼치는 걸 굉장히 싫어하는 착한 젊은이들이 늘어나고 있는데, 그 젊은 사람들의 모습이 조금 병적인 오타쿠로 이어지는 방향을 향하고 있습니다. 그건 쇠약한 거라고밖에 말할 수가 없네요.

그래도 그런 사람들이 차분히 살아갈 수 있다면 좋겠지만, 현실적으로 경제 활동을 해야 한다는 거죠. 그리고 자신이 '시작할 수 없다'는 사실에 의해 자신을 파괴하거나 타인을 공격하게 됩니다. 그런 문제가 점점 더 많이 일어나겠죠.

파탄의 구조가 보인 지금

—— 그것에 어떻게 대처하면 좋을까요?

미야자키 아이들은 어른들에게 "왜 살아야 하나요?"라고 묻습니다. "왜 이런 시대에 태어났는가"

"왜 나는 태어났는가"라고. 그에 대해 어른들의 대답은 "그런 말 하면 손해 본다"거나 "이렇게 하는 쪽이 이득이다" 등, 즉답을 갖고 있지 않습니다. 실제로 저한테 물어본다고 해도 저 또한 난처합니다. 명확한 대답을 갖고 있지 않으니까요. 하지만 손익으로 상황을 얘기하는 걸 멈추지 않으면 아마 아무런 설득력도 없겠죠. 어른들 세계의 이론은 머니게임과 다르지 않으니까요. 그 구도의 거짓말을 지금 들킨 겁니다, 사회 전체에서. 시골을 포함해 전부 들켰어요.

게다가 경제적 불황은 사람 마음을 한층 더 삭막하게 몰아세우기 때문에, 이 상황은 더 심해지겠죠. 그런 의미에선 일본인은 쇠퇴해 공격성을 잃어버림으로써, 세계에서 가장 해가 되지 않는 민족이 될지도 모릅니다(웃음). 그 대신 옆 나라가 마찬가지로 바보 같은 짓을 하려고 하고 있으니까요. 중국에선 영화와 비디오와 비디오게임이 동시에 들어와 더 큰일이 날지도 모르겠네요. 물론 애니메이션도 없어져도 좋습니다. 하지만 사라지진 않겠죠. 인간은 쓰레기를 모아두니까요. 사용할 수 있는 것도, 사용할 수 없는 것도 섞여 있습니다. 공백의 시간, 자유롭다는 공포에 견딜 수 없어요.

그 문제들을 어떻게든 통제하고자 여러 가지 해보고, 20세기에 몇 번이나 실패해왔습니다. 사회주의도 그래요. 엉망진창인 공황이 와서 어떻게든 해보려 시도해보고, 계속해서 통제하려고 해서 사회주의가 탄생한 겁니다.

빅토리아 왕조 시대의 슬럼가에서 마르크스가 어떻게든 되지 않을까, 환경을 다시 만들자고 생각했습니다. 통제 경제입니다. 그런데 통제란 건 반드시 반작용을 가져온다는 게 20세기의 실험결과였습니다. 모든 통제가 다 실패했다는 게 환경문제를 포함한 20세기의 결론이라 생각합니다.

그런 시대에 아이들에게 무엇을 이야기할 건가. 저는 무엇보다 아이들이 건강히 자라야 한다고 생각합니다. 그리고 지적 호기심을 계속 갖도록 하는 것. 구체적으론 이 세계와 맞물릴 수 있도록 하는 겁니다. 그러기 위해서 어린 시절이 있는 겁니다. 전쟁반대는 어른이 하면 되니까, 어른이 반대하면 아이들도 반대합니다. 아이들한테 반전영화를 보여주며 자신의 양심을 만족시키는 게 아니라요. 그 이전에 아이들이 착실히 희로애락을 맛보며 인생을 살아갈 수 있는가

하는 과제가 있는 겁니다. 지금 아이들이 살 수 없게 되고 있는 걸 어떻게 하면 좋을까.

── 그 대답은 간단히 나올 것 같진 않군요……

미야자키 간단히 나오진 않지만, 가능하다면 실험을 해보고 싶습니다. 이만큼 실패했으니 다시 실험해도 괜찮겠죠(웃음). 유치원과 보육원과 초등학교부터 다시 만들어보고 싶네요. 아이들이 가장 좋아하는 장소로 만드는 겁니다.

원래 원아는 손님이니까, 손님이 만족할 만한 유치원을 만듭니다. 진심으로 생각해서. 글자를 배운다거나 하지 않고요. 그 유치원에서 나와서 또 지금과 같은 초등학교에 가선 의미가 없으니까, 초등학교도 다시 만듭니다. 넌 정말 안 되겠다. 구제불능이라며 2학년 즈음에 낙인이 찍혀버릴 테니까요. 전에는 5학년 즈음이었겠지만, 지금은 더 빨라진 느낌이 듭니다. 누가 그렇게 만든 걸까요. 그런 식으로 만든 놈은 인간의 적이에요. 유치원에서 글자를 가르치다니, 문부성이 정한 거라면 문부성은 없어져도 좋다고 생각합니다.

어린 시절이란 것은 어떤 식으로 있을 때 가장 행복한 걸까. 지금은 전부가 어른이 되기 위한 투자기간이라는 느낌입니다. 예를 들면 나이프를 들지 않도록 하는 게 아니라, 나이프의 사용법을 철저히 가르쳐 잘 사용할 수 있게 하는 것. 그런 게 중요하다고 생각합니다.

그렇다곤 하지만, 왜 이런 세상이 됐는가 하는 것, 역시 농경사회에서 근대 공업사회로 변할 때의 과격한 스트레스가 원인인 것 같습니다. 지금의 중국과 한국에서 비슷한 문제들이 일어나고 있습니다. 머니게임이 시작될 때는 모두 같은 문제를 일으킨다, 그 사실을 알았더니 어리석었던 건 일본뿐이 아니었다, 동아시아 전체가 어리석었다고요. 나뿐만이 아니란 의미에서 어깨의 짐이 조금은 가벼워진 것 같았지만요.

(듣는 이/ 고야마 노리오)

(『서정문예』 서정문예간행회 1998년 여름호)

아이들에게
가장 중요한 것

기어가듯이 간
수업참관

—— 오늘은 아이들과 교육, 문화와 자연, 여러 가지에 대해 이야기를 들어보고자 합니다.

미야자키 사실은 아내로부터 "아이들의 교육에 대해 당신이 말할 자격은 없다."는 말을 많이 듣습니다. 실제로 아무것도 하지 않았으니까요. 하지만 아이들이 초등학교 때는 1년에 한 번 아버지 참관일에는 밤을 새워서라도 기어가듯 갔어요. 다른 아버지들은 전혀 오지 않았지만, 그래도 참관일만큼은 갔습니다. 집에서 나와 학교를 향해 걸으면서 어라, 몇 학년 몇 반이더라, 라며 기억을 못 한다는 걸 알고 집에 전화를 걸어 엄청 혼난 적도 있습니다. 그런 아버지였으니 얼마 전 아들과 대화했을 때, 어느 시기엔 만난 기억이 없단 말도 들었고요.

—— 학교에서 말인가요?

미야자키 아뇨, 집에서요. 일요일 출근을 계속한 시기가 있어서, 아침은 아이가 나간 후에 일어나고 아이가 잠들면 돌아오는 식이었거든요. 그러면 못 만나죠. 영화를 다 만들 때까지.

—— 그래도 수업 참관에 가셨다는 건가요?

미야자키 당시는 맞벌이였으니까요, 그런 일은 확실히 해야 한다는 의무감만큼은 있었습니다. 맞벌이는 5년 정도 했었는데, 아이가 둘이 되고 제 직장이 바뀌었을 때, 근무시간이 아내와 완전히 달라졌어요. 거긴 완전한 야행성 스튜디오라서 아침, 아이를 보육원에 맡기고 나서 근처 이시가미 공원에서 낚시를 하고 또 두 시간 정도 놀고 출근해도 너무 일찍 도착해버릴 지경이었죠. 그건 그것대로 꽤 좋은 시간이었지만요. 아침 보육원에 보내는 건 오기로라도 했지만,

저녁엔 무리라서 아내가 데리러 갔습니다. 그때 손을 잡고 돌아오면 아이가 걸으면서 잔다는 말을 들었습니다. 걸으면서 자는 아이를 데리고 한 명은 업고 아내가 집으로 돌아온단 얘기를 들어서요. 이건 안 되겠다고 생각했습니다. 그래서 어쨌든 일을 그만두지 않겠냐는 얘기를 했습니다. 그때의 일을 아직도 생각하면서 화를 내고 있답니다, 아내가.

── 미야자키 씨한테요?

미야자키 예, 그때 그만뒀어야 했던 걸 아직 용서하지 않았어요. 가끔 생각나면 화를 내곤 합니다. 그럴 때는 그냥 조용히 있지만요.

하지만 저는 남자가 일해서 돈을 벌어오고 아내는 집을 잘 지키면 된다는 식은 아니어도 좋다고 생각합니다. 적성에 맞는 일을 하는 게 좋다고 생각해요. 주부가 적성에 맞는 친구도 알고, 여성이지만 주부가 적성에 맞지 않는 사람도 압니다.

── 요즘엔 그런 유연한 관계인 부부랄까, 커플들도 있죠.

미야자키 예, 있을 겁니다. 역시 재능은 필요하죠. 가정에도 연애에도.

── 가정에도 재능이 필요한가요?

미야자키 예, 그런 시대가 되었습니다. 연애하는 데에도 재능이 필요하니까요. 그렇잖나요? 역시 계속 사랑을 한다든가, 계속 이성을 잃으며 살아가는 데에는 재능이 필요합니다.

교육에도 매뉴얼만 잔뜩 있어서 가장 좋은 방법이 어딘가에 있지 않을까 생각하기 때문에, 바로 전문가에게 상담하고 내 방식은 어떤가요, 라며 물어보죠. 매뉴얼 따윈 없다고 생각하는 게 좋아요. 매뉴얼은 없습니다. 그래서 교육상담을 받게 되면 매우 난처합니다(웃음).

먼저 부모가 자신이 살아가는 법을 생각한다

── 교육도 조금은 매뉴얼에서 벗어나는 게 지금 특히 필요해지는 것 같고, 추구하고 있죠.

미야자키 아침에 아이의 교육상담심사 같은 걸 자

동차 라디오에서 듣거나 하는데, 듣고서 깨친 건 아이를 다루는 방법을 아무리 생각해봤자 안 된다는 겁니다. 부모인 당신이야말로 자신이 사는 방법을 생각하라고 말하고 싶어져요. 그렇게 생각하지 않나요? 자신이 좋은 학교를 나왔으니까, 자신은 이득이나 손해라든가, 그런 시시한 것들을 아이들한테 자랑하는 부모는 설득력이 없어요. 자신의 어리석은 공동화된 가치관을 아이들에게 주입시키려고 한 결과, 아이들은 더 난처해지니까요. 상담하는 부모, 당신 자신이야말로 자신의 일을 생각하는 편이 낫지 않겠냐고 종종 생각해요. 그 사람이 악인이든 선인이든 상관없습니다. 그런 상담에 몇십 번씩 대답을 하는 카운슬러 쪽도 병에 걸릴 겁니다. 매뉴얼만이 점점 자기 안에 만들어지죠.

—— 부모 자신이 사는 방법의 문제와 설령 올바르고 선의라고 해도 그걸 아이들한테 주입해선 안 된다는 문제, 양쪽이 있네요. 학교에서 좋은 성적을 거두고 좋은 회사에 간다는, 지금까진 통용되어온 그런 가치관이 뒷받침한 방법은 통용되지 않습니다. 그걸 아이들이 알고 있어요.

미야자키 학교건축도 매뉴얼을 더 벗어나도 좋다고 생각합니다. 기후현의 양로마을에 아라카와 슈사쿠 씨란 분이 디자인한 공원이 있는데, 그게 굉장히 훌륭한 공간입니다. 평평한 부분이 없는 말도 안 되는 공원으로, 벌써 노인분들이 몇 분이나 넘어져 골절을 당하셨다고 하는데, 저는 교정을 이런 식으로 꾸미면 좋겠다고 생각했습니다. 왜 교정은 평평해야 하는 걸까 하고요. 교정이 평평한 건 군사교련을 하기 위한 거잖아요. 서양엔 교정이 없는 초등학교가 많이 있고, 유럽에선 운동회란 발상도 없으니까요.

—— 원래 교정과 운동장은 다른 거라고 하더군요. 정원, 가든이 있었네요. 제 초등학교엔 운동장 외에 연못이나 숲이 있어 니노미야 킨타로의 석상이 있는 교정이 있었습니다.

미야자키 그래야 하는 겁니다.

운동장에서 조회를 하는 것도 정말 시시하다고 생각합니다. 초등학교 때 경험으로 말하면, 교장 선생님의 이야기로 감동한 적은 한 번도 없습니다. 왜냐하면 사람의 얘기를 금방 듣고 감동할 만한 능력이 초등학교 때는 없으니까요.

아라카와 씨의 말도 안 되는 공원, 평평한 곳이 없을 뿐만 아니라 수직선도 없는 곳을 근처 아이들은 아주 좋아한다고 합니다. 이건 말하자면, 우리가 들판이나 숲에서 놀았을 때의 풍경입니다. 전부 언덕길로, 길도 오르락내리락할 뿐만 아니라 옆으로도 기울여져 있는, 붉은 흙벽 같은 건 자주 기어 다니며 놀았는데, 앞뒤로 내려오는 것만 주의하지 말고 좌우에도 신경을 써야 하죠. 이런 교정을 만들 수 있으면 좋겠어요. 일본엔 학교가 많으니까, 한 학교 정도 해보는 것도 좋을 거라 생각합니다. 운동장은 또 따로 만들면 되잖아요. 피구 같은 거 안 해도 이쪽이 훨씬 재미있을 거예요. 아이들이 놀이를 고안할 겁니다.

—— 세타가야의 하네기 플레이파크가 이것과 비슷한 발상으로 만들어져있습니다. 여러 모험을 할 수 있고 불이나 물도 사용할 수 있어요.

미야자키 그런 곳에서 개미지옥을 만들고 싶네요. 깜빡하고 들어가면 주르륵 푹 들어가 버리는 장소를. 그곳에 진흙을 이겨서 물을 넣어둡니다. 물론 비가 내리면 물도 깊어지고, 비가 한동안 안 오면 바싹 말라버리겠지만, 미끄러져서 떨어지는 아이들이 항상 있을 것 같은, 그런 개미지옥을 만들고 싶어요. 올라와 나오는 것도 꽤 힘듭니다.

좀 더 과격한 말이지만, 그 정도로 사고방식을 바꾸지 않으면 일본의 교육은 회복되지 않을 거라 생각합니다.

—— 학교건물 등이 최근, 군대 막사 같은 것과는 달라서, 꽤 재미있는 것들이 만들어졌습니다. 주로 사립학교인 듯하지만.

미야자키 하지만 재미있다고 해도, 그 내용이 문제죠. 감옥을 아무리 멋진 재치를 갖고 만들어도 감옥이니까요(웃음). 옛날 목조로 된 어두침침한 학교건물이라도 아이들은 그걸 비참하다고 생각하지 않았던 시대가 있어요. 그러니까 환경을 정리한다는 건 확실히 중요하지만, 어른들의 눈으로 이쪽이 더 예쁘다거나 밝다던가, 그런 건 해봤자 아무런 관계가 없지 않을까요. 판잣집이어도 좋습니다, 골판지 교실이어도 아이들은 기뻐하며, 공부할 때는 공부할 거라 생각해요.

3살까지는 텔레비전을 보여주지 마라

—— 다만, 어떤 교육을 하고 싶은가 하는 이론을 반영한 건축은 있을 수 있습니다. 은신처가 있거나 작은 방도 있거나 곡선도 있거나. 그런 공부는 여러 교육의 이념과 맞추어 연구됩니다. 학교 공간과 시간을 재편성하는 겁니다.

미야자키 일본교육조합의 교육연구집회 때 발표된 초등학교에서 쉬는 시간을 늘린다는 게 신문에 소개됐습니다. 점심시간도 40분, 식사가 끝나고 잘 섭취되도록 하고 거기에 부 활동을 넣지 않아요, 수업준비에 사용하게 하지 않는다는 거죠, 그렇게 했더니 아이들이 건강해졌다는 기사가 있었죠.

—— 사가의 초등학교였나, 거기서도 점심시간을 20분 늘였더니 꽤 아이들의 자세가 변했다고 하더군요.

미야자키 해마다 여름이 되면 제 산막에 친구들의 아이들이 놀러 옵니다. 그때 유치원 아이들이 앞으로 어떤 아이가 되어갈까 기대하고 1년 뒤에 만나면 초등학교에 들어갔다고 하더라고요. 2년 뒤에 만나면 벌써 구구단을 배웠다고 하고요. 화가 나더군요, 왜 이렇게 작은 아이들에게 구구단을 가르치며 괴롭히는 걸까 하고요. 5학년 정도에 배우면 금방 외울 겁니다, 그런 것쯤. 왜 기억하기도 어려운 때에 가르치려고 하는 걸까요.

—— 제 경우엔 구구단은 3학년 때였습니다. 그게 옛날보다 빨리 가르치게 되고 양도 많아졌어요. 게다가 유치원에선 지도요령에 없어도 점점 일찍부터 가르친다는 문제도 있죠.

미야자키 어린 시절이란 가장 좋은 시절을 되도록 줄이려고 하고 있죠. 아이들의 세계란 글자를 기억하는 걸로 바뀐다고 생각합니다. 제 아이들을 봤던 범위에선 글자를 모르고 추상적으로 사물을 파악하는 능력이 없을 때는 도리어 실로 자유분방하게 점토를 짓이기며 재미있는 걸 만들어요. 그게 글자를 알아가면서 점점 더 관념적으로, 추상적으로 되어가죠. 점점 재미없어집니다.

게다가 그 시기에 여러 사람이 달려들어 만화니 애니메이션이니 게임이니 하는 의사체험만이 아이들을 둘러싸죠, 장사꾼들 통틀어서요. 이에 아이들은

반항할 수 없어요. 이 나라가 모두 합세해 아이들을 못 쓰게 만들 생각인 걸까 하는 생각이 듭니다. 아니, 저도 그 애니메이션을 만들지만요(웃음). 비디오도 팔고 있으니 이건 위험하다고 생각하지만, 가능하면 1년에 한 번 정도만 보여줬으면 합니다. 그런 문구를 비디오 케이스에 써놓고 싶어요. "이것은 특별한 때에만 보여 주세요"라고요. 벌써 50번은 봤다는 말을 자주 듣습니다만, 그런 건 아이들은 집중해 보고 있을 리가 없으니 굉장히 좋지 않아요. 특별한 때에만 보는 즐거움과 반복해서 보는 것은 전혀 다릅니다. 영화나 애니메이션은 특별히 맑은 날의 이벤트로 해서 그 맑은 날을 얼마나 충실히 보낼 수 있게 하느냐가 지금 아이들에게 필요한 거라 생각합니다.

—— 영화와 애니메이션이 안 된다고 하는 것은 아이들이 물건이나 자연과 직접 접하지 않는 사이에 미디어가 들어와 추상화되기 때문에 안 된다는 말씀이신가요?

미야자키 그걸 어렸을 때부터 너무 많이 하고 있으니까요. 3살까진 텔레비전을 보여주지 말라고 하고 싶어요.

—— 자연 그 자체와 친해지란 말씀이신가요.

미야자키 자연이라고 하는 그런 멋진 자연이 아니어도 좋습니다. 다다미 보푸라기 같은 거요(웃음). 그런 것들입니다, 정말로. 담배꽁초를 부모 몰래 먹는다거나, 이거 엄청나게 맛없거든요. 두 번 다시 먹지 않을 겁니다. 그렇게 해서 이건 맛이 없다는 걸 알아가잖아요. 아이가 한두 살일 때 세계를 어떻게 알아가는지. 불은 뜨겁다거나 그런 것들은 역시 체험해서 화상을 입고 큰 소동을 부리며 기억해갑니다. 이 시기에 여러 세계의 단순한 것들, 여기서 더 가면 떨어진다든지, 이 정도라면 올라타도 떨어지지 않는다거나, 떨어지면 얼마나 아픈가 등을 알아가지 않으면 이야기가 되지 않죠. 그 시기에 텔레비전에선 눈앞에 가상현실을 보여주는 겁니다. 3살 아이는 아직 현실과 브라운관 속을 구별하지 못하니까요. 제 아이들을 보고 그렇게 생각했습니다. 짐승이 나오면 정말 짐승이 나온 줄 알고 도망가더라고요. 『이웃집 토토로』도 유치원인가에서 비디오로 보여줬더니, 토토로가 나왔을 때 일제히 책상 밑으로 숨었다는 얘기를 들었습니

다. 그렇게 위협할 생각은 없었는데 말이에요.

그러니까 그런 문제점을 잘 점검하고 사회의 상식으로서 3살까진 보여주지 않는 거죠. 나아가 식사 때에는 틀지 않고요. 아침에도 텔레비전은 틀지 않는 게 제대로 된 가정이라 해야 할 겁니다. 구체적이 아니라 총론으로서 좋다 나쁘다를 논하는 동안에 헌법 문제와 같아집니다. 평화헌법 9조를 어떤 식으로 이해할지를 둘러싸고 다투는 동안에 이러지도 저러지도 못하는 곳으로 현실만 나아가버리죠. 텔레비전 비판파였던 사람이 결국은 우물쭈물하는 동안에 모두 패해서 이젠 어쩔 수 없다, 텔레비전이 없는 시대는 생각할 수 없다는 식이 되고 말았습니다.

저는 아이들에게 영상을 틀어주는 것에 대해선 인쇄물도 텔레비전도 게임도, 모두 축소하도록 규제해도 좋다고 생각합니다. 그건 언론의 자유, 표현의 자유와는 관계없는 것으로, 아이들을 건강하게 하기 위해 필요한 일이라 생각합니다.

현실을 접하는 것이 중요

—— TV 애니메이션을 처음 만들게 된 건 『알프스 소녀 하이디』인가요?

미야자키 메인 스태프로서 만든 건 그러네요.

—— 그건 몇 년도입니까?

미야자키 1974년입니다. 그때 이미, 왠지 으스스 추웠어요, 저는. 왜 그렇게 느끼는 건지는 친구한테 들었지만요.

사실 『하이디』를 본 아이들이 목장을 녹색 포스터 컬러 하나로만 그린 잔디밭 같은 거라고 생각했다고 하더군요. 그러니까 실제로 산의 목장에 가면 맨발로 달릴 수 있을 거라고 생각하고 있었어요. 그런데 풀은 날카롭고, 소똥은 잔뜩 떨어져 있고, 파리가 윙윙대니 모두 말문이 막혔다는 얘기를 듣고 굉장히 기뻤습니다(웃음).

이야기를 되돌리면, 현실에 접한다는 것은 멋진 자연이나 경치 좋은 곳에

가는 게 아니라 아이들이 지금 자신이 사는 곳에서 현실이란 어떤 건가 하는 걸 아는 게 중요합니다. 그 시간을 뺏는 것으로 애니메이션이나 영화나 게임, 게다가 교육이 있어선 안 된다고 생각합니다.

그런데 가정환경이나 마을주변에선 사실 시골에서도 그렇지만, 구체적·현실적으로 보거나, 듣거나, 닿거나, 만지거나, 냄새를 맡거나 하는 형태로 사물을 접할 기회가 줄어들고 있습니다. 그렇다면 학교 교육을 그쪽으로 바꾸는 편이 좋지 않을까요. 적어도 초등학교를 졸업했을 때는 장작을 팰 수 있고, 식칼로 채소도 썰 수 있고, 밧줄이나 끈을 묶는 법을 몇 종류라도 알고 있거나, 실과 바늘로 단추 정도는 달 수 있는 것, 그건 가정과목에서 하는 것 같지만, 그런 것들을 놀이 속에서 제대로 할 수 있게 하는 게 좋죠. 하지만 이 또한 시험과목에 들어가면 그만큼 훈련시키는 사람이 나오겠죠.

큰일이에요, 지금의 아이들은. 이걸로 희망을 갖고 살라는 말을 들어봤자 실제로 장래에 밝은 전망이 있는가 물으면, 어른들 스스로 모두 위험하다고 생각하고 있을 테니까요. 아이들에게만 희망을 가지라고 해봤자 소용없어요.

—— 이 책, 사카모토 쇼쿠로의 저서 『무지개 위를 나는 배』(아유미 출판, 1982년)를 아십니까?

미야자키 압니다. 이건 제가 사카모토 씨의 허가를 받아 사용했었어요. 사실 아내의 부친이 교육판화협회의 회장을 하시던, 이 책의 추천을 써주신 오타 고지라서요.

—— 아, 그렇습니까.

미야자키 이분은 멋진 사람이에요, 어느 학교에 가도 착실한 성과를 올린답니다. 그러니까 어린 시절의 지도자가 얼마나 중요한 건지를 입증한 거죠.

—— 사실 제 친구랄까, 지인이랄까, 오늘 미야자키 씨와 만난다는 얘기를 했더니 나가노에서 보내줬어요. 그게 왜냐하면 『바람계곡의 나우시카』의 세계와 너무 비슷해서 미야자키 씨가 이걸 읽으신 건 아닐까 생각했다고 합니다. 하지만 『나우시카』는 훨씬 전부터 시작되었죠.

미야자키 어느 쪽이 먼저인지는 전혀 기억이 나지 않지만, 이 판화는 참 좋았

어요.

—— 그리고 이 제목에도 있지만, 배가 하늘을 날죠. 미야자키 씨의 작품에선 『바람계곡의 나우시카』도 『천공의 성 라퓨타』도 『붉은 돼지』도 모두 하늘을 날아요, 하늘을 좋아하시나 봅니다.

미야자키 그건 억지로 끌어넣은 거나 다름없어요.

—— 게다가 하늘을 나는 교통수단을 '배'라고 부르죠.

미야자키 배는 인간이 사용하는 교통수단 중에서 가장 기본적인 겁니다. 그런 기분이 들어요. 생활 그 자체를 태울 수가 있으니까요.

—— 노아의 방주 같은 거요?

미야자키 그렇게 크지 않아도요. 포장마차도 있겠지만, 배 쪽이 물 위에 떠 있어 어디에라도 갈 수 있다는, 그런 이미지도 포함해 왠지 독특한 억양이 있는 말이라 생각합니다.

저는 현실에 항상 묶여있는 부분에서 해방되고 싶다는 마음이 강합니다. 뭐, 억지로 말하면 그렇지만, 그래서 금방 날아가고 싶어진다고 생각해요. 하지만 다음 작품 『모노노케 히메』에선 하늘을 날진 않으니 안심하세요.

'현재'의 즐거움을 음미한다

—— 여기(지브리가 있는 히가시고가네이)는 참 좋군요, 도쿄 역 주변에 이런 개방되지 않은 곳이 있다니……

미야자키 하지만 대학이 있고 학생들이 이용하는 역인데 큰 서점이 없어요. 학생 때 책을 안 읽는 건 자기 마음이지만, 그 대가는 자기가 치러야 하니까요. 지식과 교양은 힘이 아니라고 생각하는 녀석들이 꽤 늘었지만, 결국 무지한 건 역시 무지하니까요. 아무리 성격이 좋고 아무리 열심히 해도 모른다는 것은 자신이 어디 있는지 모르는 거니까요. 특히 지금처럼 자신들이 어디로 가고 있는지 스스로 생각하지 않으면 모르는 시대가 왔을 때, 역사적인 것들에 대한 무지는 언젠가 보복으로 돌아옵니다.

── 아까는 글자의 폐해를 말씀하셨는데, 글자에 의한 문화나 지식도 중요하다는 건가요?

미야자키 그건 당연한 말입니다. 하지만 어렸을 때 너무 배면 못 쓰게 됩니다. 소년 야구의 에이스가 대개 어깨나 팔꿈치를 망치는 것처럼 호기심 그 자체를 빼앗죠. 저는 제가 공부를 좋아하는 사람이 아니라서 공부하라고 말할 생각은 없습니다. 하지만 자기 마음에 드는 창가에서 공부해보는 건 추천합니다. 그 창가를 찾는 게 어려울 뿐입니다. 그러니까 학교가 그런 창가를 만들어 줄 수 있다면 좋겠지만요.

소년 야구의 예로 말하면 공을 치지 마라, 스트라이크를 기다려라 등 그런 어른들의 룰을 주입하지 않고 어떤 공이라도 좋으니 있는 힘껏 쳐서 달리는 즐거움을 맛보는 쪽이 중요합니다. 아이들에겐 전방의 공으로 베이스에 나가는 것보다 훨씬 중요하다고 생각해요.

학문은 의무교육이 끝나고 난 뒤에 해도 충분합니다. 게다가 공부가 좋아서 공부하고 싶은 아이에겐 특례를 더 인정해도 좋다고 생각합니다. 뭐 어때요, 공부를 좋아하고 수학을 좋아하는 아이가 어른이 되어 노동자의 평균급여보다 더 많이 벌어도. 수학적 재능이 없는 아이가 많으니까, 그 아이들을 같은 수준으로 만들려고 고생시키는 것보다 그쪽이 훨씬 좋다고 생각해요.

'아이들의 미래'라고 하죠, 흔히. 하지만 아이들의 미래는 유감스럽게도 시시한 어른입니다. 아이들은 그 순간밖에 없어요. 미래를 위해 지금이 있는 게 아닙니다. 그 중요한 때에 재미없는 공부나 부모의 허세나 안심, 부모의 시시한 생각을 위해 아이들의 생활을 빼앗지 말라고 말하고 싶습니다. 맛있는 걸 먹이거나 갖고 싶어 하는 걸 모두 사주는 등 그런 것과 전혀 다른 의미로, 되도록 행복하게 해주고 싶죠.

그래서 비로소 부모의 가치관이나 생활방식을 묻게 되는 겁니다. 그런 것들에 대해선 저는 육아를 멋지게 해냈다고 말할 자신은 없지만, 육아가 끝난 순간에 한 번 더 한다면 전보다 조금 더 잘할 수 있을 거라고 아내와 얘기한 적은 있습니다. 하지만 역시 체력이 떨어졌을지도 몰라요. 그때처럼 맹목적으로, 아

이와 함께 이유도 모르고 뛰어다니던 일은 이제 못 한다는 것만은 유감스럽게도 인정할 수밖에 없습니다. 그래서 넋두리하는 거지만요.

하지만 기본적인 인식으로서 어린 시절이란, 어른들의 생활을 위해 있지 않고 현재를 위해 있는 거란 것. '현재'란 찰나주의로 이해하는 사람도 있지만 그런 게 아니라, 지금 봐둬야 하는 것들이나 지금 느껴둬야 하는 것들이 있을 겁니다. 예를 들면, 어떤 기쁨을 체험한다는 건 어른에겐 겨우 5분 정도에 지나지 않는 시간이라도 어린이들한테 그 5분은 아마 굉장히 질적으로 의미가 다른, 굉장히 큰 결정적인 역할을 합니다.

반대로 말하면 트라우마(심적 외상) 같은 것, 어른들이 보기엔 정말 작고 세세한 일들이 아이한테는 큰 상처가 되죠. 하지만 상처는 받습니다, 반드시. 상처 없이 자랄 순 없어요. 그러니까 상처를 받는 걸 두려워해선 안 됩니다, 상처를 주는 걸 두려워해선 안 돼요. 타인에게 폐를 끼치지 말라는, 말도 안 되는 말을 누가 했는지 모르겠지만 인간은 존재만으로도 서로에게 폐가 됩니다. 그렇게 생각하는 게 좋아요. 서로에게 폐를 끼치며 살아가고 있다는 식으로 인식해야 한다고 생각합니다.

저는 아이들의 존재가 귀찮다고 생각한 적도 있습니다. 이건 말하면 안 되는 거지만. 아이도 이런 아버지가 있어서 귀찮다고 생각한 적이 있을 거예요. 그건 서로에게 그렇겠죠. 아내와 저의 관계도 그렇고, 아마 직장 내에선 서로에게 더 폐가 되지 않을까 합니다(웃음).

—— 만화 『나우시카』에도 어머니의 애정이 부족했다, 상처를 받았다란 것이 나오죠.

미야자키 상처를 받았다는 걸 테마로 영화나 만화를 만들 생각은 없었습니다. 그런 것쯤 누구에게나 있어요. 그걸 소중히 끌어안고 있느냐, 다른 형태로 승화시킬 것이냐 하는 문제라고 생각합니다. 그 상처는 치유되느냐 하면, 참을 순 있을 정도로 치유되진 않으니까요. 인간의 존재 근본에 관련되는 거라서 견딜 수 있으면 되는 겁니다. 저는 그렇게 생각해요. 되돌릴 수 없는 일은 되돌릴 수 없는 겁니다. 왜냐하면 초등학교 5학년이 바보라고 이마에 도장을 찍힌다면 그

건 되돌릴 수 없어요, 중학교에서 아무리 인간적인 교육을 한다고 해봤자. 되돌릴 수 없을 정도로 큰 의미가 있습니다. 3살 유아일 때의 1시간 체험은 어른의 1년 체험을 이길 정도로 엄청나게 큰 영향을 줍니다.

그러면 무서워져서 누구도 아무것도 할 수 없게 되겠지만, 하지만 사실 한편으로 생물이란 것은 다부져서 그 부분은 신뢰할 수밖에 없습니다. 실수도 무서워해선 안 돼요. 앞으로 살아가다 보면 건강한 파란 하늘 같은 인생을 보낼 수 있을 거라고 생각한다면 말도 안 되는 착각으로, 온갖 사건들이 일어날 테니까요.

역사를 보면, 작은 마을 단위에선 그 세계가 멸망하는 건 아닐까 싶을 정도의 사건들은 몇 번씩 있었습니다. 그래도 사람들이 살아왔다면, 지구 규모에서 그게 일어날 거란 사실을 안다고 해도 옛날에 마을 단위에서 일어났던 일들을 그 마을 사람들이 느낀 것과 같은 방법으로밖에 대처할 수 없을 겁니다, 결국. 그래도 괜찮다고 생각한다면 똑같다고 생각해요.

아토피가 되었든 뭐가 되었든 어쨌든 살아가려는 아이들을 만들어서 함께 괴로워하는 편이 좋다고 생각하게 됐습니다. 그래서 젊은 사람들에겐 아이는 낳으라고 합니다. 결혼해서 아이를 낳고 그래서 아등바등하며 자신한테 부족했던 걸 알고, 그래도 사는 편이 낫다고. 그게 살아왔단 증거가 된다고 생각합니다.

어제 시바 료타로 씨의 고별식에 갔습니다. 그분은 인간이 시시하다는 걸 역사에서 배워 많이 알고 있는데, 그걸 글로 내세우기보단 되도록 좋은 부분을 발견하려는 노력을 한 사람입니다. 때문에 해마다 절망감이 깊어졌을 텐데, 작년 끝 무렵에 뵈러 갔을 때, 이 나라는 좋아졌다는 말을 들었습니다. 아주 느낌이 좋은 일본인이란 뜻에서 그렇게 느낌이 좋은 사람은 없었습니다. 생각하면 가슴이 뜨거워질 정도로 그 사람이 좋습니다.

예의를 갖추고 자연과 함께 한다

—— 이번의 특집 테마는 '자연'입니다. 지금까지 이야기도 당연히 관련되는데, 자연환경이나 지구환

경의 현재를 어떻게 보고 계십니까.

미야자키 저는 이미 모든 사람들이 말하고 있는 것밖에 말할 수 없습니다. 그 속에서 어떤 식으로 살 건지 자기 나름대로 결론을 내야 합니다. 지금 만드는 영화의 테마도 그렇고 『나우시카』도 그랬는데, 그런 건 인간이 가진 근본적인 딜레마라고 생각합니다. 균형 잡힌 농업을 하고 있는 것처럼 보여도 사실은 자연을 수확하는 거죠. 농경을 시작한 순간부터 이렇게 될 운명이었다고 해도 좋아요.

―― 불을 가졌을 때부터라고도 얘기하죠.

미야자키 농경을 관두면 수렵민은 지구 상에서 400만 명밖에 살 수 없다고 하더군요.

그러니까 우리가 할 수 있는 일은 무엇일까 생각해보면 역시 자연에 대한 일종의 예의범절, 일상 속의 교제입니다.

자연환경이, 예를 들어 과거는 멋지고 지금이 최악이란 생각은 잘못됐다고 생각합니다. 왜 그렇게 생각하게 됐느냐면, 제가 산책하러 가는 곳에 하치코쿠야마(八国山)라는 산이 있습니다. 그건 협산 구릉의 가장 변두리인데, 언덕 위에 올라서면 옛날엔 사가미국이나 무사시국 등 전부 여덟 나라가 보였기 때문에 팔국산으로 불리게 된 장소입니다. 하지만 지금은 잡목림으로 뒤덮여있고 주변엔 아무것도 보이지 않아요. 그러니까 가마쿠라 시대엔 깡동한 산이었겠죠. 거기에 니타 요시사다가 군마에서 밀려왔을 때 하라 씨의 백기를 세웠다는 쇼군즈카라는 장소도 있는데, 잡목림 같은 것에 깃발을 세워봤자 보이지도 않았을 테니까요. 그러면 그 언덕은 인간에 의해 몇 번이나 모조리 불태워지거나 밭이 되거나, 또 나무가 심어지고 제거되는 걸 반복한 산이라 생각합니다. 즉, 인간의 손이 닿는 범위는 매우 엉망진창으로 만들어온 게 아닐까 생각합니다. 꽤 오래전부터 상당히 난폭하게 벨 것은 베어온 게 아닌가 하는 생각이 들었습니다.

얼마 전 어떤 사람이 신문에 쓴 글인데, 마키에의 그림을 계속 조사해 두루마리에 나오는 풍경을 봤더니 마을 바로 옆까지 원생림이 밀려온 것 같은 자연관이란 그런 거라고 합니다. 일본인이 초목을 소중히 했단 말은 거짓말로, 상당

히 베어냈다고 쓰여있었습니다. 잡목림이 있는 간토지방의 2차 숲 풍경이 인공적으로 만들어져 안정된 것은 메이지 중기부터 쇼와 초기 즈음이 아닐까 하고요. 즉, 잡목림의 장작과 숯이 상품으로 가치를 갖게 되면서부터 식생을 인공적으로 지속하려고 한 건 아닐까 하는 가설이 쓰여있는데, 하치코쿠야마를 보면 그게 맞지 않을까 하고 생각합니다.

인간은 아슬아슬하게 살아왔기 때문에 자연에 대해 그렇게 다정하지 못했던 거라고 생각해요. 우리가 직면한 문제는 사실 몇 번이나 되풀이해 마주했을 거라 생각합니다.

—— 유럽 국가들은 모두 그렇죠. 일본에 비하면, 스페인도 훨씬 녹지가 적어요. 목장이나 밭, 그리고 사막이죠.

미야자키 그러니까 자연과 어떤 식으로 공존할 건지, 얼마만큼의 리스크를 인간이 져야 하는가 하는 거죠. 뼛속까지 이콜로지스트가 되어 자연 속에서 행복해질 수 있다고 해봤자 행복해지진 않아요. 조몬 시대 사람이 모두 행복했냐고 묻는다면, 아니잖아요. 왜냐하면 석가모니나 그리스도가 살았던 시대라도, 왜 인간은 이렇게까지 괴로워해야 했느냐며 세계적으로 종교가 탄생한 거니까요. 계속 반복된 겁니다.

일본은 바로 얼마 전까지만 해도 평화로웠습니다. 왜냐하면 계속 올라가는 경제성장 때문에 어딘지 모르게 낙천적이었거든요.

위기에 직면하면서 주위 자연을 망치고 위험하다고 생각하며 어떻게든 되돌린 나라도 있고, 그대로 못쓰게 된 나라도 있습니다. 그런 일들을 해온 게 인류라고 생각하는 편이 좋겠네요. 그게 세계적 규모가 됐으니 간단히 해결할 순 없겠지만, 사실 근본적 해결안이 나왔던 적이 없다는 걸 알면, 반대로 말하면 풀 방법이 있습니다. 예의로써 근처 강을 조금 청소하거나, 나무를 전부 자르는 건 그만두고, 감도 다 따지 말고 이건 새들이 먹을 몫이라며 반은 남겨두는 등 그런 식으로 구체적으로 생각하는 편이 좋다고 생각합니다. 세계의 운명은 어떻게 되느냐 고민하기 시작해도 해결은 나지 않습니다. 왜냐하면 석가도 고민하고, 공자도 고민하고, 신란도 고민하고, 모두 고민했고, 아마 앞으로도 계속 고

민할 겁니다. 그러니까 자신의 능력에 맞춰 고민하면서(웃음).

── 그건 허무주의라고 해도 좋을까요, 낙천주의인가요?

미야자키 홋타 요시에 씨는 '투명한 니힐리즘'이란 말을 사용했습니다. 하지만 자포자기로 한 말이 아니라 그렇게 살 수 있고 감동하거나 기분이 좋아지며 살 수 있다면, 그건 최고잖아요. 저는 탄소세를 내도 좋으니 마지막까지 자동차를 계속 타겠다고 주장하는 사람이지만, 한편으로 이 나무는 남긴다든가, 토토로 기금에 조금은 돈을 내자든가, 이 스튜디오를 디자인할 때 주차공간을 없애더라도 나무를 늘리자든가, 그렇게 남은 인생을 살아갈 생각입니다.

저번에 비행선을 타고 도쿄 상공 300미터를 날았습니다. 참 질리더군요. 도쿄가 곰팡이 핀 것처럼 보여요. 집 또 집입니다. 이 토지는 전부 주인이 정해져 있고, 전부 사람들이 살고 있어서 매일 세끼 밥을 먹고 전기를 키거나 끄거나 하겠지 하는 생각만으로도 싫어지더군요.

땅바닥을 걸으며 이 골목이 좋다거나, 이 가게가 참 마음에 든다며 살아가는 편이 인간이 사는 법에 걸맞는다고 생각하지만, 양쪽 시선을 가져야 하는 시대가 됐어요. 글로벌하게 혹은 세계적으로 사물을 봐야함과 동시에 자신이 앉아있는 곳에서 생활하는 범위에서 보는 시선. 그 안에서 이 사람은 좋은 사람이라든가, 이 집의 담은 멋지다든가, 사소한 거라도 좋으니까 제대로 발견을 하면서 살면 느낌이 좋은 사람이 될 수 있을 겁니다, 분명.

── 하늘에서와 땅에서인가요?

미야자키 그 결과, 가족의 자세란 근본적인 문제에도 도달할 거라 생각하는데, 역시 가족 이외에 지탱할 건 없는 것 같네요.

프랭클(Viktor E. Frankl)이란 사람의 『밤과 안개』(미스즈쇼보)라는 유명한 책이 있습니다. 아주 감동적인 책으로, 신기하게도 지옥이라고 쓰인 것으로 인해 읽으면서 희망을 갖게 되는, 이상한 표현이지만 그런 책이었습니다.

── 정말 그러네요. 인간이 생각하는 최악의 지옥 모습, 하지만 동시에 인간을 향한 희망을 얘기하죠.

미야자키 예를 들면 수용소의 창에서 보이는 한 그루의 어린 나무가 얼마만큼

죄수들을 위로해주는지 하는 거죠.

얼마 전 보스니아 헤르체고비나에서 유고슬라비아의 청년과 결혼했다가 결국 전쟁에 휘말린 남편은 죽고 아이들을 데리고 돌아온 일본여성이 있었죠. 그 다큐멘터리를 보고 생각한 건데, 상황은 비참 그 자체이지만, 그 사람의 얼굴이 시간을 좇을 때마다 좋아지는 겁니다. 이런 일본인의 얼굴이라면 일본의 영화도 못 쓰게 되지 않았을 거라 생각합니다. 해이해진 탤런트가 아니라서. 불행이 사람을 좋게 만든다는 건 진짜 인간의 딜레마인가 봅니다.

출가와 다름없고, 도망쳐 나온 것과 다름없이 외국 청년과 결혼해서 그로부터 7년 동안 돌아오지 않았던 딸이, 손자를 데리고 돌아옵니다. 그걸 나리타에서 맞이한 아버지도 산과 같은 사람이었나, 참 좋았습니다. 그 노부가 처음 만난 손자한테 손을 내밀며 웅크리는 모습이 인간이란 참 좋은 거구나, 라고 정말 생각했어요.

유고슬라비아의 이야기는 들으면 들을수록 인간의 업이나 어리석음이나 민족주의의 어리석음 등에 싫증 나게 하지만, 그 다큐멘터리를 보니 왠지 굉장히 기운이 났습니다. 인간은 아직 쓸 만하다고요. 아 사람은 이렇게 살아온 게 아닐까 하고. 시대가 혹독해지거나 세계가 엉망진창이 되거나 평균 기온이 올라가는 등 많은 일들이 일어나겠지만, 그런 것 때문에 망가지는 면도 물론 있겠지만, 인간이란 관점에서 보면 그렇게 반복하고 반복하며 생환하고 살아온 게 인간이란 생각이 들었습니다. 그렇게 역사를 볼 수밖에 없어요.

우리는 운이 좋게도 50년 동안 자기 생명이 위협을 받는다는 생각은 하지 않아도 되었고, 자신과 친한 사람들이 갑자기 살해당하진 않을까 하는 생각을 하지 않고도 살아올 수 있었습니다. 그런 의미에선 편한 시대에 속해있었죠. 앞으로 살아갈 사람은 그렇지 못한 시대를 살아갈 것 같네요.

어른이 아이에게 해줄 수 있는 것

미야자키 저는 감정을 드러내는 사람입니다. 신입사원들한테도. 그래서 처음에 말한 것처럼 아내로부터 교육을 말할 자격은 없다는 얘기를 여러 번 듣습니다……

하지만 아이들을 즐겁게 해줄 순 있지 않을까 생각합니다. 올바르게 이끌거나 공부를 가르치는 능력은 없지만 그런 순간을 이상하게 즐기는 방법은 가르쳐줄 수 있다고 생각합니다. 즉, 어머니라면 절대 하지 않을 것들이죠. 이상한 차에 태워 폭주를 하거나, 해선 안 될 것들을 몰래 하게 해준다거나. 초등학교 5학년 녀석들이 산막에 왔을 때 전기톱을 쓰게 했어요. 이건 무서운 겁니다. 자칫하면 손가락이 날아가니까요. 하지만 어른이 붙어있게 두지도 않았습니다. 언제 꺅 하고 비명이 들리나 심장이 두근거렸지만요. 그런데 그거, 해보면 그다지 재미있지 않아요. 장작 패기는 도끼로 하는 게 재미있습니다. 도끼로 쩍쩍 갈라지는 게 기분이 좋아요. 그래서 도끼를 사용해봤더니 모두 질리지 않고 하더군요. 도끼는 무겁기 때문에 이것도 무섭지만, 처음에 잘 주의시키면 의외로 사고는 일어나지 않습니다. 아저씨의 효능이라고 나는 생각합니다. 그런 일들을 시킬 기회를 만든다는 게 엄마가 있었다면 절대로 할 수 없죠. 바로 "조심해"라고 고함칠 겁니다. 도리어 그쪽이 위험할 때도 있어요.

그때는 남자아이들만 있었는데, 식사준비도 전부 스스로 하라고 했더니 부엌이 엉망진창이 되었습니다. 당번을 정해서 제대로 씻게 했는데, 물은 다 튀겨있고 질퍽질퍽해져서요. 그래서 엄청 피곤했었죠. 이상과 현실은 다르더라고요.

—— 해보면 정말 손재주가 좋고 요리를 잘하는 아이들이 있죠.

미야자키 그건 남녀에 관계없어요. 재능이죠. 재능과 훈련이라 생각합니다. 사실은 영화가 끝나고 시간이 생기면 친척 아이들을 데리고 놀러가곤 했었는데, 그렇게 즐거웠던 적은 없었습니다. 실로 아이들이 좋아요. 부모가 함께 있을 때와 전혀 다르죠. 형이나 누나가 제대로 아래 아이들을 돌보고, 동생들도 말을 잘 들어요. 어른인 저는 "자, 바다로 가자"라든가 "자유시간이다"란 말만 하고 나머지는 돈을 내주는 일뿐입니다. 그래서 저는 담배를 피우고 누워서 멍하니

있곤 했어요.

아이들과 시간을 보낸다거나 아버지와 시간을 보낸다는 어려운 말을 하면서 아이들과 마주해봤자 소용없어요. 어른이 할 수 있는 건 아이들한테 기회를 만들어주는 거라서, 자기 아이들을 데리고 어딘가로 간다면 친척 아이들이나 근처 아이들, 학교 친구들이라도 좋으니까 같이 데리고 가서 어른은 간섭하지 않는 겁니다. 그런 기회를 만들어요. 그편이 어른도 편하고 아이들도 즐겁다고 나는 추천합니다.

저는 아이들이 생글생글 웃으면, 아무리 복잡한 해결불능 문제를 어른으로서 가득 안고 있어도 그 순간은 역시 좋았다고 생각하게 됩니다. 그 정도로 소중해요. 어린아이들을 위한 영화를 만들어 기쁜 때는 영화를 보고 아이들이 진짜 해방됐을 때입니다. 그게 전염병처럼 주위로 퍼져 나가 아이들 모두가 정말 기뻐한다는 걸 알게 되면, 그 순간 정말 행복하고 신기합니다.

아이들이 있는 환경에 대해 말하면, 아이들이 사는 곳을 업신여기며 살아가는 것도 그다지 좋지 않다고 생각합니다. 왠지 자신의 아이들한테 이것밖에 제공할 수 없었던 풍경을, 계속 최악의 풍경이라 말하는 것도 좀……. 기분이 좋을 때 해질 무렵의 길을 걸으면 풍경에 꽤 친근감을 느끼기도 하니까요. 그러니까 솔직히 한 번 더 자신의 주위를 둘러보자고, 『귀를 기울이면』을 만들었을 때 그렇게 생각했습니다. 아이들은 자연이 유한하다는 것을 지식으론 몰라도 본능으로 알고 있습니다. 자신들이 축복받지 않았다는 것도. 자신들이 태어난 이 세계는 아, 태어나서 좋다고 따뜻하게 맞아주지 않고 너희들은 위험한 시대에 태어났다고 말합니다. 그러니까 세계는 위험한 곳이라 생각하며 태어나고 있습니다. 지금의 아이들 안에 가장 크게 심어져 있는 건 그것이라 생각합니다. 그러니까 더더욱, 그래도 좋은 곳이 있을 거라고 이런 식으로 느끼는 방법이나 관점을 음미할 수 있다고 말해주는 게 어른들이 가장 해야 할 일이라 생각합니다.

(듣는 이/ 오타 마사오)

(첫 출처는 민주교육연구소 편 『계간 인간과 교육』 10호 순보사 1996년 6월 발행.
재록은 오타 마사오 편 『교육에 대하여』 순보사 1998년 9월 25일 발행)

하늘의 희생

인류가 하는 짓은 너무 흉포하다. 20세기 초기에 갓 나온 비행기계에 재능과 야심과 노력과 자재를 쏟아 붓고, 이어지는 실패에 굴하지 않고, 떨어지고, 죽고, 파산하고, 때로는 칭송받고, 때로는 비웃음당하며 겨우 10년 정도에 대량 살육병기의 주역이 된 것이다.

하늘을 날고 싶다는 인류의 꿈은 반드시 평화로운 것이 아니라, 애초부터 군사목적과 연결되어있었다. 19세기에 이미 비행기계는 무적의 신병기로서 공상과학소설에 정착되어 있었고, 실제로 라이트 형제는 육군에게 팔기 위해 열심이었고, 경식 비행선의 발명가 체펠린 백작이 꿈꾼 것은 적국의 심장부에 폭탄 비를 내리는 공중함대 건설이었다.

1914년에 제1차 세계대전이 시작되었을 때, 가문비나무와 물푸레나무로 만든 골조에 천을 씌워 침금으로 보강한 연과 같은 기체에 처음 기관총이 달리기까지 그리 시간은 걸리지 않았다. 공중에서의 싸움이 시작된 것이다. 비행기의 복잡한 조종법이 고안되고 전술이 개량되며 점차 신형기가 만들어졌다. 목제 모노코크 동체와 강철관 골조, 두랄루민판과 강력한 엔진 개발, 마지막에는 전 금속제의 비행기까지. 1918년에 전쟁이 끝날 때까지 교전국에서 생산된 군용기는 17만7천 기에 이르렀다. 종전 시에 임무수행 중이던 기수는 1만3천. 즉 16만여 기는 전쟁기간에 부서지고 불타버린 것이다. 이 비행기에 타고 있던 젊은이들은 어떻게 된 것일까. 조종사, 기관사, 총수, 통신사들은 모두 놀랄 만큼 어리고, 놀랄 정도로 빨리 소모되며 죽어간 것이다.

비행기는 장군들한테 전력의 예비 선수들이었고, 제조사의 사업가들에게는 이윤 그 자체였으며, 기술자에게는 직업상의 성과였고, 승무원인 젊은이들에게는 화려한 명예와 흥분을 가져올 기회였다. 각 교전국과 국민의 전의를 높이려

고 공중전의 전과를 개인명으로 발표하고 영웅을 만들어냈다. 5기 이상의 적기를 격퇴한 자는 에이스로 불리고 톱 에이스들은 국민적인 영웅으로서 매일 프로 스포츠선수처럼 신문기사화 되었다. 유럽의 각 전선에서 싸운 나라들은 수백 명씩의 에이스를 갖게 되었다. 에이스들이 올린 전과를 합계하면, 내가 가진 간단한 자료만으로 수만 기에 달한다. 낙하산이 실용화한 것은 전쟁도 끝나갈 즈음으로, 떨어지면 일단 전사였고 떨어지기 전에 총탄으로 죽은 파일럿도 많았다. 게다가 한 명밖에 타지 않는 전투기 이외의 기종에는 두 명에서 세 명, 때로는 네 명 이상의 승원을 태운 것도 있었다. 도대체 몇 명이나 죽은 것일까.

3차원 공간을 불규칙하게 기동하는 표적을 공중에서 탄환을 명중시켜 파괴하는 것은 상상 이상으로 어렵다. 천성이라고 해야 할 재능을 갖지 않으면 불가능하다.

에이스는 떨어뜨리고, 그 외 다수는 떨어뜨리기는커녕 에이스들의 먹이가 되어 죽을 운명이었다. 서부전선의 전투기를 탄 사람들의 평균수명은 당시에도 2주 정도라고 했다. 그래도 국가는 죽음의 큰 가마로 젊은이들을 계속해서 내몰았다.

비행기 자체도 꽤 진보했다고는 하나, 오늘의 기준에서 보면 취약하고 불안정한 물건이었다. 날기만 하고 종종 고장도 나며 사고를 일으켰다. 훈련 중에 사고나 고장으로 죽은 사람, 부상으로 불구가 된 사람들의 수도 오싹할 정도였을 것이다.

그래도 많은 젊은이가 공중의 병사가 되는 것을 동경하며 파일럿에 지원했다. 진흙 속을 기어 다니는 참호전의 병사가 되기보다 낫다는 것만으로는 설명할 수 없는 열광에, 청년들은 홀려있었다. 하늘을 자유롭게 날고 싶다는 소망은, 하늘을 자재로 고속으로 날아다니는 자유로 변하여, 속력과 파괴력이 젊은이들의 공격 행동을 돋군 것이다. 오늘날 신호를 무시하며 질주하는 젊은 폭주족들을 보면 바로 이해할 수 있다. 사실, 속도야말로 20세기를 몰아넣은 마약이었다. 속도는 선이었고 진보였으며 우월이어서 모든 것의 기준이 된 것이다.

여기까지 읽은 독자 여러분은 『인간의 대지』의 해설에 이 무슨 알지도 못할 넋두리를, 이라고 틀림없이 생각할 것이다. 하지만 생텍쥐페리 작품이나 동시대의 파일럿들을 좋아하게 되면 좋아할수록, 비행기의 역사 그 자체를 냉정히 다시 생각하고 싶다고 생각하게 되었다. 비행기를 좋아하는 나약한 소년이던 내게, 그 동기로 미분화된 강함과 스피드를 향한 욕구가 있었다는 것을 생각하면, 하늘의 로망이나 넓은 하늘을 정복한다는 등의 말로 속이고 싶지는 않은 인간의 한계도 비행기의 역사 속에서 본다. 내 직업은 애니메이션 영화를 만드는 것인데, 모험 활극을 만들기 위해 사고팔고 하며 악인을 만들고 그 녀석을 쓰러뜨리며 카타르시스를 얻어야 한다면 최악의 직업이라고 할 수밖에 없다. 그런데 곤란하게도 나는 모험 활극을 좋아한다.

전쟁이 끝나고, 파일럿을 동경한 소년들은 늦게 태어난 것을 후회하게 된다. 군대는 축소되고 하늘을 향한 길은 끊어져 버렸다. 항공계는 모험과 기록비행의 시대가 되는데, 그 비행사가 되려면 굉장히 운이 좋아야 했다. 여객비행은 기체 그 자체가 쾌적한 것과는 거리가 멀어, 시장으로서 성립하기에는 너무 일렀다. 손님이 없었던 것이다.

영국, 프랑스, 미국, 독일 러시아 각국에서 일제히 우편비행사업이 국가의 지원 하에 시작되었다. 속도가 열쇠였다. 철도우편을 이기는 속력. 기체는 군대에서 불하된 것들이 우글우글했다. 비행기의 평화 이용이나 본래의 목적 등 그런 말로 슬쩍 바꿔치기해서는 안 된다. 전간기에 프랑스의 항공우편항로 개척과 유지를 위해 100명 이상의 사망자를 냈던 일을 생각하면, 그 흉포함에 감탄하고 만다. 그 프랑스인들조차 그랬다.

전쟁 때와 같은 방법으로 비행기는 우편우송에 사용되었다. 경영자는 장군들처럼 국가의 위신과 인류 진보를 설명했지만 그것밖에 날 방법이 없었다는 말이 정확할 것이다. 그들은 날고 싶었던 것이다. 다만, 이번에는 마음대로 공중을 고속으로 나는 것이 아니라 일정 방향으로 확실하게, 우편을 위해 안전하게 비행하는 것이 요구되었다. 이번 상대는 태양 속에서 갑자기 돌진해오는 적

기가 아니라 비나 안개, 태풍이었다. 비가 오는 날에는 공중전은 안 해도 됐지만 우편비행은 해야 했다. 상대는 밤에도 계속 달리는 기차이며 자동차인 것이다. 그들은 날씨가 나빠도 계속 움직이고 있다. 그보다 빠르지 않으면 존재이유를 잃고 만다.

처음에 사용된 기체는 브레게-14. 전쟁 시에 만들어진 단발복좌의 경폭격기를 개조한 것이었다. 300마력의 엔진, 무골기체, 최고속력은 시속 180킬로미터 정도. 계기류는 단순 그 자체, 구름 속의 맹목 비행은 자살을 의미한다. 내비게이션 시스템 같은 건 없다. 지상의 목표를 더듬더듬 찾아가며 시속 70킬로미터의 역풍 속에서도 날아야만 했다.

파일럿은 온 신경을 집중하여 풍경의 미세한 조짐 속에서 날씨변화를 읽으려고 했다. 흰 구름도 단단한 바위산과 같은 위험한 함정. 하늘에서 불어오는 변덕스러운 바람 한 번에 우편기가 파괴된다는 것을 그들은 잘 알고 있었다. 충만한 위험 속에서 긴장하고 각성한 그들이 본 세계는 어떤 것이었을까.

풍경은 사람이 보면 볼수록 마모된다. 지금의 하늘과 달리, 그들이 본 풍경은 아직 닳지 않은 하늘이었다. 지금, 아무리 비행기를 타도 그들이 느낀 하늘을 우리는 볼 수가 없다. 광대한 위협에 찬 하늘이 그들 우편비행사들을 독특한 정신적 지주로 단련해간 것이다.

전간기의 데카당스 속에 지상의 잡사를 향한 경멸과 동경을 숨기며 젊은이들은 사막으로, 눈을 품은 산속으로 나아갔다. 생텍쥐페리가 존재하지 않았다면, 아마 그 젊은이들의 이야기는 진작 잊혔음이 틀림없다. 흉포하게 진화하는 기술의 역사 속 작은 한 페이지의 한 줄 분량의 에피소드로 끝났을 것이다. 실제로 우편비행사가 영웅이 된 시대는 정말 잠깐으로, 일대에 한정된 이야기에 지나지 않았다.

기체는 개량되고, 항법은 개선되며, 비행은 보다 안전해진다. 우편비행은 실무자들의 비즈니스로 변해갔다. 그리고 또 전쟁. 제1차 대전보다 더 많은 젊은이들이 더 조직적으로 하늘의 큰 가마로 보내져 전후의 대량수송 준비가 진행된다. 브랜드를 사 모으는 여행객을 옮기는 대량공수 시대를 위한 희생양이 바

쳐진다.

생텍쥐페리가 그린 우편비행사 시대는 그가 『인간의 대지』를 집필할 때 이미 끝나있었다. 그 변화에 어떤 사람은 반항하고 어떤 사람은 좌절해간다. 메르모즈도 기요메도 모습을 감추고, 생텍쥐페리 자신도 '세상은 개밋둑이다'라고 남기고, 거의 자살처럼 지중해 위로 사라졌다.

비행기의 역사는 흉포 그 자체다. 그런데 나는 비행사들의 이야기를 좋아한다. 그 이유를 변명처럼 써놓는다. 내 안에 흉포한 것이 있기 때문이다. 일상만으로는 질식해버릴 것이다.

오늘날, 하늘에는 선이 가득 그어져 있다. 군용 공역이나 대형기의 뭐라나, 무슨 비행제한이나 안전성을 위한 이런저런 선들뿐이다. 지상의 공무원들에게 관리당하며 나는 것이 우리의 하늘이 되어버렸다.

인류가 아직 하늘을 날 수 없고 구름의 봉우리가 아이들 동경의 대상인 채라면, 세상은 어떻게 달라졌을까. 비행기를 만들어 손에 넣은 것과 잃어버린 것, 어느 쪽이 클까 생각한다. 흉포함은 우리 속성이 컨트롤할 수 없는 부분인 것일까. 대인지뢰금지 다음으로 비행기계의 유인무인을 묻지 않는 전쟁이용금지를, 슬슬 본격적으로 생각해도 좋지 않을까 생각하기도 한다.

진보나 속도에 의심을 품게 된 개밋둑 시대의 흰개미 한 마리의 망상이다.

(생텍쥐페리 저, 호리구치 다이가쿠 번역 『인간의 대지』 (신쵸문고 1998년 10월 5일 발행)의 해설)

생텍쥐페리가
날았던 하늘

생텍쥐페리(1900~1944)의 『인간의 대지』를 21살쯤 신쬬문고판으로 읽고 그 세계에 적지 않은 영향을 받았다는 미야자키 씨. 올봄 NHK의 프로그램 취재에서 그가 우편비행사였던 시대에 탔던 것과 같은 기종인 비행기를 타고, 남프랑스 툴루즈에서 사하라 사막 서부의 주비 곳까지 약 3천 킬로의 우편항공로를 따라가는 비행체험을 한 미야자키 씨에게 생텍쥐페리와 함께 나는 기분에 대해 이야기를 들었다.

얼마 전 취재여행에서는 지금까지 상상뿐이었지만, 감촉을 실제로 느낄 수 있어서 행복했습니다. 먼저 구름. 계기비행장치 없이 구름 속에 들어가면, 어디가 위인지 순간 알 수 없게 됩니다. 구름속에는 요철이 있어서 창틀에 비를 맞았나 싶으면 금방 새파란 하늘이 되기도 하지요. 사하라 사막에서는 옅은 구름이 일면 눈 덮인 들판 같아서, 눈을 할퀴며 날았습니다. 창이 열려서 손도 내밀어 보았습니다. 싸늘하면서 손이 이렇게 뒤로 끌려가더라고요.

기체의 소재는 나무와 금속을 섞은 것으로, 최고속도는 200킬로 정도인데 공기저항이 많아 실제로는 그렇게 나오지 않습니다. 아틀라스산맥 부근을 70킬로로 날았더니 20미터(시속 70킬로)의 역풍으로 정말 공중에 멈췄어요(웃음). 고도는 기껏 1500미터. 밭을 아슬아슬하게 스칠 정도의 전선보다 낮은 곳도 날아보았습니다. 풍경이 어쨌든 굉장히 구체적으로 보이는 것에는 흥분되더군요.

44년도 더 전, 생텍쥐페리는 어떤 기분으로 이 코스를 날았을까요? 그가 우편비행사로서 활약하던 시기(1920년대 후반~1930년 중반), 프랑스는 전간기의 혼란과 퇴폐의 시대였습니다. 날기 위해서는 우편비행사가 될 수밖에 없고, 게다가 직업으로서는 아주 인기 있는 시대이기도 했지요. 지상은 압생트를 마시고 취해 횡설수설하는 녀석들뿐이고. 생텍쥐페리나 그의 친구 중에서 『인간의 대지』에도 등장하는 유명한 비행사, 메르모즈나 기요메 등은 거기서 벗어나 영웅

으로서 하늘을 날고 있었습니다. 지상과 하늘의 갭은 지금 상상하는 것보다 훨씬 컸을 거라고 생각합니다. 그들에게 자신들의 우애와 연대감만이 믿을 수 있는 유일한 것은 아니었을까요.

그들은 하늘을 정복한다기보다 날면 날수록 대자연의 압도적인 힘을 느끼고 경이감을 갖지는 않았을까요. 어쨌든 기체는 허술해서 떨어지는 건 당연하니까요. 그 아슬아슬한 곳에서 공중에 떠있다는 사실에 고양되었을 거라고 생각합니다. 실제로 매우 많이 죽었습니다. 툴루즈의 비행장 벽에 붙어있던 순직자 명부를 보면 10년 동안 100명입니다. 우편비행은 시체가 첩첩이 쌓인 역사라고 할 수 있습니다. 그래도 젊은이들은 날고 싶었겠죠. 왜냐, 그야 날고 싶었기 때문이라고 생각할 수밖에 없어요.

그들은 분명 느꼈을 것입니다. 세계를, 바람을, 파도를, 그리고 공기를. 공기가 끈적인다거나, 지금은 날카롭다거나 부드럽다거나. 역풍일 때는 낮은 하늘에서 기듯이 지형을 이용해 바람을 피하면서 날았을 테고, 반대로 순풍일 때는 휘파람을 불고 싶어졌겠지요.

게다가 배달하는 우편물은 시시한 다이렉트 메일이나 환전이라고 해도, 인간이 있는 곳을 잇는 기쁨이 있지 않았을까요. 전부 선으로 잇고 싶다는 욕망일지도 모릅니다. 어디로 가도 인간은 있어요. 산마루의 조금 꺼진 곳에도, 사막에도, 안데스산맥의 맞은편에도. 하지만 아직 아무도 보지 않은, 그들이 본 그즈음의 풍경은 지금의 것들과는 전혀 달랐겠지요. 여러 사람에게 보인 풍경은 점점 마모되어 옅어지는 것 같은 기분이 듭니다.

생텍쥐페리는 어떤 사람이었을까요. 옆에 있다면 귀찮은 사람이지 않았을까요. 메르모즈도 그도 비행기를 타고 있을 때만 멋있다는 풍문이 있었으니까요. 공중에 있는 동안 긴장하는 인간이 지상에 내린 순간 평범한 좋은 아버지가 될 수 없습니다(웃음). 더욱이 귀족이란 태생도 있어서 돈 쓰는 법 하나도 대중적인 인간은 결코 아니었습니다.

비행사로서는 몇 번이나 불시착했으니 굉장히 부주의한 남자네요. 하지만 동료는 모두 30대에 죽었는데, 그는 어째서인지 44세까지 살았습니다. 그 덕분

에 당시 비행사의 기록이 프랑스만은 남아있었지만. "모두 죽어버렸다"고 그는 말했습니다. "앞으로 세계는 개밋둑이 될 것이다"라고 썼다고 합니다. 죽기 조금 전에. 리조트 개발로 손상된 스페인의 해안선을 날았을 때, 정말 그렇다고 생각했습니다.

제2차 대전 때, 그는 정찰기의 탑승원이 되었습니다. 1944년, 코르시카에서 날아오른 그가 어디서 떨어졌는지 아직도 모릅니다. 마르세유 부근이라고 하는데, 나는 그가 스스로 죽은 것은 아닐까 생각합니다. 체력도 한계였을 테고, 아게(결혼식을 올린 곳)에도 접근했었다고 하니까요. 나치스에 격퇴당했다기보다 명상에 잠겨 있다가 떨어졌다고 하는 편이 그답고, 현실미가 있다고 생각합니다.

그저 죽을 만했기에 죽었다. 그런 삶을, 나는 인정하고 싶습니다. 뭐 어때요, 좌절하면, 정신없이 취해서 죽으면, 비행기에서 죽으면. 그럴 권리, 그런 객관식은 모두 갖고 있고, 가져도 되잖아요. 모두 앞만 보며 긍정적으로 건강하게 살 필요는 없습니다. 건강하지 못한 한계에서 살 권리를, 특히 시인은 갖고 있습니다. 이시카와 다쿠보쿠도, 다네다 산토카도 그랬잖아요? 생텍쥐페리는 시인입니다. 부도덕의 한계를 다하다가 죽었다고 해도, 그래도 좋습니다. 그것이 시인입니다. 『인간의 대지』라는 작품은 왠지 읽으면 벅차오르지요. 지금의 내가 아닌 내가 될 수 있을 것 같은 기분이, 일순간 듭니다. 되지 않으면 안 될 것 같은 기분이 들어요. 결국, 되지는 않지만요(웃음).

『인간의 대지』를 읽고 『어린 왕자』를 읽으면, 그 한 권만 읽은 것과는 전혀 다릅니다. 좋은 책입니다. 이 작품을, 이어서 읽을 수 있으면 좋겠습니다.

(『파도』 신쵸샤 1998년 11월호)

『모노노케 히메』에 깃든
일본의 전통적인 미의식

인터뷰어 로저 에버트

어른은 보지 않는 애니메이션

에버트(이하 E) 제 손자는 『이웃집 토토로』와 『마녀 배달부 키키』를 아주 좋아합니다. 왜냐하면 이야기를 믿을 수 있으니까요.

미야자키 몇 살인가요?

E 손자는 9살, 7살, 2살입니다. 왜 당신은 애니메이션(이라는 표현수단)을 선택하셨나요?

미야자키 애니메이션 몇 편인가, 마음을 빼앗긴 영화를 만났기 때문입니다.

E 어렸을 때?

미야자키 아뇨, 18살 때와 23살 때. 18살에 만난 것은 일본에서 최초로 만들어진 장편 애니메이션인 『백사전』, 흰 뱀의 이야기. 23살 때는 이미 애니메이터가 되어있었지만, 소련에서 만들어진 『눈의 여왕』.

미국 디즈니 작품이나 플라이셔 형제의 작품은 꽤 많이 봤지만—전 아주 좋아했지만—제가 그런 직업에 종사하고 싶다고 생각할 계기가 되진 않았습니다.

기술적으론 『백사전』이 디즈니 작품보다 훨씬 뒤떨어졌지만, 굉장히 이해하고 공감할 수 있는 등장인물들의 마음이 그려져 있어 마음을 빼앗겼다고 생각합니다.

E 최초의 애니메이션 영화 이후, 일본에선 애니메이션이 당당한 영화 장르로서 성립됐습니다. 그에 비해 미국에선 가족 단위나 아이들을 위한 것, 어른이 보는 것은 아니란 것으로 돼있는데요.

미야자키 일본에서도 반드시, 제대로 된 어른이 보는 영화로 확립된 건 아닙니다.

실제로 대량의 작품이 만들어지고 있지만, 유감스럽게도 사람들한테 추천할 수 있는 작품은 거의 없으니까요.

E 소위 액션물이 많은가요?

미야자키 예, 많아요. 게다가 액션물뿐만 아니라 여성을 굉장히 섹슈얼하게 다룬 것들이나 폭력을 위한 폭력이나, 혹은 여러 장르가 있지만 특히 오리지널 비디오 작품으로 만들어지는 것에 그런 경향이 강합니다.

E 『모노노케 히메』는 감독 스스로 8만 장 가까이 전체 작화의 반 이상을 그리셨다고 들었는데요.

미야자키 아니, 매수는 생각한 적 없었지만 저는 애니메이터 출신이라서 애니메이터가 그린 걸 체크하고 필요한 때는 그걸 수정합니다. 그 작업이 제 일의 굉장히 큰 부분을 차지하고 있어서 그런 식으로 전달된 거라 생각합니다.

E TV 애니메이션은 자막이 없고 전혀 여유가 없는 이야기라고 하는데, 미야자키 씨 초기에는 분명 예산이 없어 그 부족한 예산을 감독의 상상력과 디테일과 애정으로 메운 건 아닌가요?

미야자키 예, 뭐 감독은 자신의 작품을 만드는 거니 당연한 것이지만, 스태프들도 굉장히 헌신적으로 해줬습니다.

E 첫 번째 작품의 최초의 첫날에 마음속엔 무엇이 있었습니까?

미야자키 음······. 앞으로의 여행을 생각하면, 암담한 기분이 되어 터벅터벅 걷기 시작합니다.

화를 당한 멧돼지는 감독 자신?!

E 『모노노케 히메』에 나오는 저주 장면은 그 아름다운 광경에 홀려서, 이건 분명 SF로 만들면 뒤죽박죽이 될 것이다, 손으로 그린 애니메이션이기에 가능한 거라 생각했습니다.

미야자키 그렇습니다. 사실 컴퓨터로 해보려고 시험해봤는데, 이건 안 된다는 걸 알고 결국 여럿이 모여 모두 그렸습니다.

E 한마디 더 하고 싶었던 것은 실사 속에 그 저주 장면이 들어가도 전혀 명료하게 보이지 않았을 것이고, 애니메이션의 틀 속에서 비로소 그 생물이 활기차고 생생하게 나타났다고 생각합니다.

미야자키 그걸 노렸는데, 감독으로선 여러 가지 생각해야 할 것들이 많더라고요(웃음).

저는 굉장히 분노에 휩싸일 때가 많은 사람이라 몸속에서 정말 검은 벌레가 나오는 것 같은 느낌이 든 적이 있습니다. 그 분노를 제어하는 게 굉장히 힘들어서……. 그런데 스태프 대부분은 그런 실감이 없더라고요. 모두 좀 더 평화로운 사람들이라서요. 그래서 다들 고생했을 거라 생각합니다.

E 그럼 벌을 받은 그 멧돼지는 감독 자신인가요?

미야자키 뭐, 그런 부분도(웃음). 분노…… 즉 인간 안에 폭력, 공격적인 충동이 있다고 생각합니다. 그걸 없애는 건 불가능해서 오히려 어떤 식으로 컨트롤하는가가 인류에게 주어진 큰 과제라고 생각하는데요. 그러니까 어린아이들도 볼지 모르는 필름이지만, 인간의 속성 중에 폭력이 있다는 걸 이 영화에선 숨기지 말자고 생각하며 만들었습니다.

E 『모노노케 히메』의 일본에서의 레이팅(공개되는 영화에 관객의 연령 제한 등을 설정하는 미국시스템)은 몇 살 어린이가 볼 수 있는 등급이 내려진 걸까요? 여기선 PG-13('일부 신이 13세 미만의 어린이에겐 부적절할지도 모르므로, 부모의 강한 주의가 필요하다'고 지정)입니다.

미야자키 일본엔 그런 시스템이 없습니다. '성인영화'란 범위는 있지만. 실제로 저는 제작 중에는 어린아이에게는 보여주고 싶지 않다고 생각했는데, 영화가 완성에 가까워질수록 어린아이들이 이 영화의 본질을 이해하지 않을까 생각했습니다.

하지만 충격이 너무 강해서, 이건 프로듀서의 생각인데, 영화의 TV 스팟에 가장 잔인한 장면을 넣어 '이 영화는 그런 영화입니다'라고 처음부터 일본 전국에 공개해버린 겁니다. 그건 영화에 관객을 끌어모으기 위한 게 아니라, '이런 영화이니, 어린아이들에게 충격이 너무 크다고 부모님들이 생각했을 때는 데려

오지 마세요'란 의미가 들어있는 겁니다.

미국의 애니메이션 팬은 고립되어 있다

E 영화를 사랑하는 사람으로서 욕구불만이 커지는 건 '디즈니'라고 쓰여 있으면 애니메이션을 보러 가지만, 그 명칭이 없으면 좀체 가려고 하지 않아요. 최근에도 『아이언 자이언트』(브래드 버드 감독, 1999년)라는 꽤 괜찮은 애니메이션이 미국에서 공개됐지만 역시 관객이 늘지를 않더군요. 『모노노케 히메』는 당연히 최고의 디즈니 캐릭터들이 나오지 않는데, 최고의 영화라는 걸 전달하기 위해 어떻게 노력하고 있나요?

미야자키 …… 글쎄요, 전 잘 모르겠습니다(웃음). 저는 그것 때문에 여기(미국)에 오라고 해서 왔습니다. 하지만 그렇게 힘이 될 것 같진 않아요(웃음).

E 최근에 애니메이션을 소개하는 텔레비전 프로그램을 만들어 그 프로그램의 일환으로 카메라를 비디오방에 가져갔습니다. 어떤 작은 시골의 작은 비디오방에도 100개, 아니 1,000개의 애니메이션 비디오가 있었습니다.

하지만 『AKIRA』(오토모 가쓰히로 감독, 1988년)나 『토토로』 말고는 극장에선 상영되지 않았습니다. 이건 분명 몇백만 명이나 되는 애니메이션 팬이 매우 고립된 형태로 미국 안에 있고, 즉 매스컴에서도 마케팅 전략상에서도 정보를 받거나 어떤 것도 영향받지 않고 스스로 발견해 스스로 즐기고 있습니다. 그런 관객들이 사실 굉장히 많다고 저희는 생각합니다.

미야자키 그건 일본도 같은 사정이라 생각합니다. 실제로 영화관에 가면, 사람이 그렇게 오지 않아요. 비디오는 많이 팔려도요. 그러니까 영화관에서 보는 영화와 비디오로 보는 것을 구분하는 사람들이 있지 않을까 생각합니다.

E 하지만 『모노노케 히메』는 『타이타닉』(제임스 캐머런 감독, 1997년)밖에 강적이 없을 정도로 관객이 들었다고 하던데요.

미야자키 예, 저도 솔직히 말해 당혹스러웠습니다(웃음). 모르겠어요, 왜 이렇게까지 돼버렸는지.

우리 지브리가 만든 작품에선 최초의 『바람계곡의 나우시카』, 『천공의 성 라퓨타』 그리고 『토토로』는 흥행 성적만으론 제작비를 지불할 수 없었습니다. 2차 사용으로 이윤을 겨우 낸다는 식이었어요. 하지만 그걸 계속해온 결과, 그다음의 『마녀배달부 키키』란 작품부터 그게 역전된 거죠. 그러니까 우리도 처음부터 호의적인 관객을 갖고 있었던 건 아닙니다.

E 그렇다는 건 일본에서도 역시 서서히 관객을 개척해 오셨다는 거군요.

미야자키 그렇습니다. 거기에 스즈키 프로듀서가 자리하는데, 그와 얘기를 하면서 해온 하나의 방향이 지브리 작품은 이런 작품이라는 기대를 관객들이 가지면 그걸 배신하고 배신하듯이 다음 기획을 하려고 해왔습니다.

E 디즈니와 미라맥스가 감독의 영화에 대한 자산권리를 갖고 있다는 건 어떤가요?

미야자키 솔직히 말해 우리는, 외국에 우리 작품을 소개하는 노력을 할 여유가 없습니다. 그 노력이 있다면, 그걸 작품을 만드는 쪽으로 쏟고 싶어요. 그러니까 제휴상대로서 디즈니와 미라맥스가 나타났을 때에 우리가 그걸 승낙한건 우리끼리 하는 게 버거웠기 때문입니다.

E 감독의 작품을 보면, 아무래도 눈과 입의 움직임을 굉장히 강조해서 궁극적인 감정을 전달하려는 듯이 보입니다. 디즈니의 신작 『타잔』(케빈 리마, 크리스 벅 감독, 1999년)에선 베이비 타잔이 미야자키 씨의 작업을 꽤 연구한 것처럼 보이는데요(웃음).

미야자키 우리의 일은 사람들한테서 얼마나 받을 수 있는가 하는 겁니다. 온갖 회화, 온갖 음악……(웃음).

E 말하자면, 윤회적으로 전부 돌고 있다는 말이군요.

미야자키 저는 우리의 일을 창조적인 일이라고 하기보다 릴레이처럼 생각합니다. 우리는 어렸을 때, 누군가에게서 바통을 받았습니다. 그 바통을 그대로 넘기는 게 아니라 자신의 몸을 한 번 거쳐서 그걸 다음 아이들한테 전해주는, 그런 일이라 생각합니다.

E 그 릴레이의 바통 이야기에서 생각난 건데, 『모노노케 히메』는 굉장히 그림

이 예뻐서, 애니메이션이긴 하지만 일본의 우키요에 같은 매우 회화적이고 근대적인, 몇 세기나 전의 회화적인 아름다움을 어느 이미지 속에서 느낍니다.

미야자키 의도한 건 아니지만, 우리 미의식 속에 꽤 전통적인 것들이 남아있었다고 생각합니다.

세 번째로 만난 인간국보

E 『모노노케 히메』의 스토리에 대해 묻고 싶은데요, 어디까지가 오리지널 발상이고 어디까지가 전설이나 신들의 이야기나 신화인 겁니까?

미야자키 역사적인 것과 전통적인 것을 몸에 넣었다가 꺼낸 거라서, 어디가 오리지널이고 어디가 받은 건지 저 자신도 정확하지 않습니다.

그저, 그 작품에 나오는 많은 요소가 사실 우리 세대가 극히 평범하게 일본에 대해 알고 있었던 것들이라 생각합니다. 하지만 숲에 들어가 나무를 베어 철을 만들던 사람들이 있었다는 것은 사실 최근 20년 정도에 상당히 정확히 역사적으로 알려진 것으로, 구체적으로 어떤 용광로를 건축하고 어떤 노동을 해서 만들고 있었는지는 대부분 일본인은 몰랐습니다.

다만, 다행히도 일본은 비가 많이 왔기 때문에 많은 나무를 베었음에도 숲이 망가지지 않았던 겁니다. 하지만 기술을 가져온 바탕인 한국과 중국에선 숲이 사라져버렸습니다. 그런 부분의 우리 작품의 큰 힌트가 됐다고 생각합니다.

E 미야자키 씨는 『모노노케 히메』를 마지막으로 이제 두 번 다시 영화를 하지 않겠다는 식으로 저희에게 전달한 사람이 있는데, "거짓말쟁이다"라고 말해 주십시오(웃음).

미야자키 (웃음) 글쎄요, 저는 항상 그 작품이 마지막이라 생각하며 만드는 사람인데, 다만 제 나이에 전처럼 작업하는 건 현실적으로 불가능합니다. 그래서 그렇지 않은 작업 방법으로 감독을 하는 걸 스태프들이 허락한다면, 아직 만들고 싶은 작품은 몇 개 더 갖고 있습니다.

E 하지만 감독의 스태프이니, 그건 감독이 결정하고 그들이 움직이는 게 아닌

가요?

미야자키 ……아니, 그 정도로 간단한 건 아니에요(웃음).

E 사랑받고 있지 않나요? 그들에겐.

미야자키 나는 늘 압제자로서 스태프 위에 군림하고 있었으니까요(웃음).

E 마지막 질문. 일본에 아내와 둘이 갔을 때 인간 국보 두 분인 도예가와 기모노 직물을 짜는 분을 만났습니다. 저는 오늘 세 번째 인간 국보를 만났다고 생각하고 있는데, 저는 유감스럽게도 (인간 국보)선고위원회의 사람이 아니라 추천할 순 없지만요…….

미야자키 국보가 되고 싶진 않습니다(웃음). 말도 안 되는 필름을 만들 가능성을 계속 가지고 싶으니까요.

1999년 9월 19일, 토론토, 파크 하얏트에서.

(『로만앨범 지브리』 도쿠마쇼텐/스튜디오 지브리 사업본부 2000년 5월 20일 발행)

로저 에버트 Roger Ebert

1942년. 미국 일리노이 주 아바나 태생. 영화평론가, 텔레비전 사회자. 1967년부터 『시카고 선타임스』에서 비평을 집필해 이 연재로 1976년에는 영화평론가로서 첫 퓰리처상 비평부문을 수상. 1976년부터 시카고 트리뷴의 영화기자 진 시스켈과 함께 영화비평 텔레비전 프로그램 사회를 맡아 '시스켈 & 에버트 & 더 무비스'는 인기 프로그램이 된다. 시스켈이 죽은 뒤 '로시카고 선타임스'의 칼럼니스트. 리처드 로퍼와 2008년까지 사회를 담당. 1999년부터 일리노이 주 샴페인에서 매년 영화제(통칭 Ebertfest)를 주최했다. 2013년 사망.

고별의 말

도쿠마 사장은 저희의 사장님이었습니다.

저희는 사장님을 좋아했습니다.

사장님은 경영자이기보다 얘기를 잘 들어주는 후원자 같았습니다.

기획에 대해서도, 스튜디오의 운영에 대해서도, 현장을 신뢰하고 맡겨주었습니다.

"무거운 짐을 짊어지고 고갯길을 오른다"고 자주 말씀하셨고, 리스크가 커서 무모하다고 하는 계획도 빠르게 결단을 내려주셨습니다.

영화가 잘되면 무척 기뻐해 주셨습니다. 잘되지 않아도 예사로운 듯 스태프의 노고를 위로해주셨습니다.

저희가 여기까지 올 수 있었던 것은, 사장님을 만난 덕분입니다.

긴 투병생활, 정말로 고생이 많으셨습니다.

부디, 마음 편히 쉬시고, 하늘과 물과 흙과 고루 섞여 고이 잠드십시오.

저희는 사장님의 이야기를 계속해서 나눌 참입니다.

(도쿠마쇼텐 초대회장 도쿠마 야스요시의 고별사 2000년 10월 16일)

『센과 치히로의 행방불명』

(2001)

이상한 마을의
치히로

이 작품은 무기를 휘두르거나 초능력 힘겨루기 같은 것은 없지만, 모험 이야기라고 할 수 있는 작품이다. 모험이라고는 해도 선악 대결이 주제가 아니라 선인도 악인도 모두 섞여 존재하는 세상이라 할 수 있는 곳에 던져져, 수업하고 우애와 헌신을 배우며 지혜를 발휘하여 생환하는 소녀의 이야기다. 그녀는 위험에서 빠져나와 몸을 피해 우선은 원래의 일상으로 돌아오지만, 세상이 소멸하지 않는 것처럼 그건 악을 멸망시켰기 때문이 아니라 그녀가 살아갈 힘을 획득한 결과이다.

오늘날 모호해진 세상이라는 것, 모호한 주제에 야금야금 갉아먹어 없애려는 세상을 판타지 형태를 빌려 선명히 그려내는 것이 이 영화의 주요과제다.

감춰지고 지켜지며 멀어지면서 사는 것을 망연하게 느낄 수밖에 없는 일상속에서 아이들은 가냘픈 자아를 비대화시킬 수밖에 없다. 치히로의 가냘픈 손발이나 단순히 봤을 때 재미있어하지 않는다고 말하는 뾰로통한 표정은 그 상징이다. 하지만 현실이 뚜렷하고 옴짝달싹 못하는 관계 속에서 위기에 직면했을 때, 본인도 알지 못했던 적응력과 인내력이 솟아나와 과감한 판단력과 행동력을 발휘하는 생명을 스스로 안고 있다는 사실을 알게 될 것이다.

그렇다고 해도 그저 패닉에 빠져 '거짓말'이라며 웅크려 앉는 인간이 대부분일지도 모르지만, 그런 사람들은 치히로가 만난 상황에서는 바로 사라지거나 먹힐 것이다. 치히로가 주인공일 자격은 사실 끝까지 먹히지 않는 힘에 있다고 할 수 있다. 결코 미소녀라거나 드문 심성을 갖고 있기 때문에 주인공이 된 것이 아니다. 그 점이 이 작품의 특징이고 장점이며, 그래서 또 10살 소녀들을 위

한 영화이기도 하다.

말은 힘이다. 치히로가 헤매어 들어간 세계에서는 말을 하는 것은 되돌릴 없는 무게를 갖고 있다. 유바바가 지배하는 욕탕에서 "싫어", "돌아가고 싶어"라는 말을 입 밖에 꺼냈다가는 즉시 마녀에게 쫓겨나, 갈 곳 없이 헤매다가 소멸하거나 닭으로 변해 먹혀버릴 때까지 계속 알을 낳거나 둘 중 하나일 것이다. 반대로 "여기서 일하겠어"라고 치히로가 말하면 마녀라고는 해도 무시할 수가 없다. 오늘날 말은 한없이 가벼워 무슨 말이든 할 수 있는 거품 같은 것이 되고 말았지만, 그건 현실이 공허해졌다는 사실을 반영하는 것에 지나지 않는다. 말이 힘인 것은 지금도 진실이다. 힘이 없는 공허한 말이 무의미하게 넘치고 있을 뿐이다.

이름을 빼앗는 행위는 불리는 이름이 바뀐다는 것이 아니라 상대를 완전히 지배하려는 방법이다. 센은 치히로라는 이름을 자기 자신이 잊어가는 것을 알고 오싹해진다. 또 돼지막사에 부모님을 찾아갈 때마다 돼지 모습을 한 부모님이 아무렇지도 않아진다. 유바바의 세상에서는 언제라도 먹혀버릴 수 있다는 위험 속에서 살아야 한다.

곤란한 세상 속에서 치히로는 오히려 생기를 되찾아간다. 뾰로통해하며 미지근한 캐릭터는 영화의 대단원에는 대단히 매력적인 표정을 갖게 될 것이다. 세상의 본질은 지금도 전혀 변하지 않았다. 말은 의지이고 자신이며 힘이란 사실을 이 영화는 설득력 있게 호소할 생각이다.

일본을 무대로 하는 판타지를 만드는 의미도 또 거기에 있다. 옛이야기라도 도망갈 곳이 많은 서구의 이야기로 하고 싶지는 않은 까닭이다. 이 영화는 흔히 있는 이(異)계의 한 아류로서 받아들여지겠지만, 오히려 옛이야기에 등장하는 '참새의 집'이나 '쥐의 저택'의 직계자손이라 생각하고 싶다. 패럴렐월드(평행세계) 등이라고 하지 않아도 우리 선조들은 참새의 집에서 쫓겨나거나 쥐의 저택에서 연회를 즐겼던 것이다.

유바바가 사는 세계를 의양풍으로 하는 이유는 어딘가에서 본 적이 있어 꿈인지 생시인지 확실하지 않게 하기 위함이지만, 동시에 일본의 전통적 의장

이 다양한 이미지의 보물창고이기 때문이기도 하다. 민속적 공간—이야기, 전승, 행사, 의장, 신에서 주술에 이르기까지—이 얼마나 풍부하고 독특한지는 다만 알려지지 않았을 뿐이다. '카치카치 산'이나 '모모타로'는 확실히 설득력을 잃었다. 하지만 민화풍의 아담한 세계에 전통적인 것들을 전부 집어넣는 것은 너무 빈약한 발상이다. 아이들은 하이테크에 둘러싸여 경박한 공업제품들 속에서 점점 뿌리를 잃어가고 있다. 우리가 얼마나 풍부한 전통을 가졌는지 전해야 한다.

전통적인 의장을 현대에 통하는 이야기로 만들어 다채로운 모자이크의 한 조각으로 끼워 넣음으로써, 영화의 세계는 신선한 설득력을 얻는다고 생각한다. 그것은 동시에 우리가 이 섬나라의 주인이란 점을 다시 인식한다는 것이다.

경계가 없는 시대, 따라서 일어설 장소가 없는 인간은 가장 얕보일 것이다. 장소는 과거이며 역사이다. 역사가 없는 인간, 과거를 잊은 민족은 다시 아지랑이처럼 사라지거나 닭이 되어 잡아먹힐 때까지 알을 낳을 수밖에 없을 것이다.

관객인 10살 소녀들이 자신의 진정한 소망과 만날 작품으로, 이 영화를 만들고 싶다.

(『센과 치히로의 행방불명』 기획서 〈1999년 11월 8일〉에서. 영화팸플릿 〈도호 2001년 7월 20일 발행〉에 수록)

『센과 치히로의 행방불명
이미지 앨범』을 위한 메모

영화가 10살 소녀들의 주관으로 전개되기 때문에, 메모도 그렇게 되어있습니다. 그것이 지금까지 없었던 특유의 장점이라고 생각됩니다.

1. 그 날의 강에

(치히로와 소년 하쿠 만남의 주제. 그립고, 따뜻하고, 달콤하고, 멜로디어스하게)

햇빛이 내리는 뒤뜰에서 잊고 있던 나무문을 빠져나와
산울타리가 그림자를 드리우는 길을 간다
건너편에서 달려오는 어린아이는 나
흠뻑 젖어 울면서 스쳐 지나간다
모래밭의 발자국을 따라 더 앞으로
지금은 메워버린 강까지
쓰레기 사이로 물풀이 흔들리고 있다
그 작은 강에서 나는 당신을 만났다
내 신발이 천천히 흘러간다
작은 소용돌이에 휘말려 사라진다

마음을 덮는 안개가 걷힌다
눈을 가린 구름이 사라진다
손은 공기에 닿고

다리는 지면의 탄력을 받아들인다

누군가를 위해 살고 있는 나
나를 위해 살아준 누군가

나는 그날 강에 간 것이다
나는 당신의 강에 갔던 것이다

2. 하얀 용

(연가)

달의 바다 낮게 난다
내 소중한 하얀 용
빨리 더 빨리 내가 있는 곳으로

검은 자들이 다가오고 있다
독약을 떨어뜨린 무자비한 갈고리 형태의 발톱이
은빛 비늘을 찢으려고 뒤쫓아 온다
빨리 더 빨리 날아
내 소중한 하얀 용
내가 있는 곳으로 돌아와

3. 밤이 온다

(욕탕이 있는 세계의 주제)

아까까지 바로 위에 있던 태양이

볼수록 기울어져

검은 구름이 하늘을 뒤덮는다

깃발은 황혼의 열풍에 찢긴다

밤이 온다 곧 밤이 온다

피보다 붉은 최후의 저녁노을에

당신의 그림자는 점점 더 짙어진다

밤이 온다

이제 당신의 얼굴이 보이지 않아

서두르지 않으면

빨리하지 않으면

하지만 어디로

밤이 오는지 알 수 없어

4. 욕탕

(축 늘어지거나, 때로는 쾌활하게, 노동가. 가마 할아범과 숯검댕이거나, 종업원이거나)

방금 잠들었다고 생각했는데 벌써 일이다

끝났다고 생각했더니 벌써 시작이다

몸은 무겁다

마음은 더 무겁다

일이 있을 때가 좋은 거라고, 너

할머니가 말했어

아까까지 소녀였던 할머니가

예쁜 것은 젊었을 때뿐이라고, 너
할아버지가 말했어
아까까지 젊은이였던 할아버지가

남는 것은 인생뿐이야
무겁고 노곤한 인생뿐이라고

5. 신들

(끝나지 않는 반복, 멀고 가깝게)

대부분의 이름 없는 신들은
오늘도 몹시 지쳐서
긴 세월 염원하던 2박 3일의 휴양
찾아온 것은 이웃 세계의 온천장

쑥탕 유황탕 진흙탕에 소금탕
끓어오르는 뜨거운 욕조 미지근한 욕조 얼음이 떠 있는 차가운 욕조
조금은 건강해지고 싶다며 겨우 모은 돈 얼마인가
꼭 쥐어도 뜨거워지지도 않는구나

대부분의 이름 없는 신들은
부뚜막신 우물신, 빈지문신, 지붕신, 기둥신, 측신
밭의 신, 논의 신, 산의 신, 포장도로의 가로수 신
오염도 심한 강의 신, 놀라 기겁한 샘물 신, 공기의 신은
이제 오지 않는다. 전기들에게는 신은 없다

6. 바다

격한 비가 내리는 하룻밤이 지나가면
지평선까지 바다가 되어 있다
습지나 숲이나 황야는
투명한 물결 아래서 흔들리고 있다
파도를 일으키며 정시 전철이 달려간다
거대한 해파리, 물고기들이
이런 곳에도 헤엄쳐 와서
천천히 꼬리를 휘날린다

수평선에 마을이 나타난다. 환상의 마을
저것은 금색의 모스크 탑
몇 개인가 그 위를 모래알처럼 날아다니는 자

온화한 바람 희미한 파도소리
습기가 마음을 풀어준다
오늘은 바다의 날

7. 외롭다 외롭다 외롭다

(가오나시, 혹은 유바바의 주제)

외롭다 외롭다 외롭다
난 혼자야
돌아봐 여기를 봐
먹고 싶어 삼키고 싶어 부풀어지고 싶어
무거워지면 외롭지 않아질까

갖고 싶어 갖고 싶어 갖고 싶어
나 더 갖고 싶어
날 넣어줘, 이거 필요해? 이거 갖고 싶어?
그것 봐, 갖고 싶잖아
줄게 다 줄게

더 줄게 더 더 줄게
그러니까 이쪽으로 와 나를 만져봐 만져도 돼?
너, 줘, 너를 먹게 해줘

외로워, 그러니까 먹고 싶어
먹고 싶어, 먹고 싶어

2000년 7월 10일

완성보고 기자회견 『센과 치히로의 행방불명』을 말한다
자유로워질 수 있는 공간

미야자키 4년 정도 전에 은퇴한다고 말했던 인간이 또 나와서……. 이번 영화는 딱 10살 소녀들의 리얼리티, 마음의 리얼리티를 상상하며 그린 거라서 거의 그 아이를 계속해서 쫓는다는 게 영화의 문제로선 굉장히 어렵다고 생각하면서 만든 영화입니다. '영화이기에 가능하다'가 아니라 '당신도 이렇게 할 수 있어요'라는 영화를 만들고 싶었습니다. 그런 의미에선 거짓말은 하지 않으려 했습니다. 그래서 오히려 어른들이 더 마음에 와 닿는 건 아닐까 생각하며 이 영화를 완성했습니다. 스케줄이 많이 늘어져 시간에 맞출 수 있을까 하는 아슬아슬한 지경까지 소동을 피우며 겨우 맞출 수 있었는데, 스태프들이 몹시 지쳐있는 걸 보며 남몰래 이것으로 영화가 마무리됐다고 생각했습니다.

—— 이번에 슈퍼히어로가 아니라 평범한 여자아이를 주인공으로 하는 데에 있어, 드라마 만들기 면에서 지금까지와 다른 부분이 있었는데요. 어떻게 바꾸어 가신 건가요?

미야자키 굼뜬 아이입니다, 그 여자아이는. 제가 아는 여자아이들도 굼뜨다면 다 굼뜨죠. 그 실제 시간으로 하다 보면, 몇 시간이 지나도 영화는 진행되지 않아요. 도중에 조금 꾸물거리기도 했는데, 이 굼벵이에 붙어가는 영화라서인지 이건 안절부절못하겠더라고요. 만드는 쪽이 초조해져요. 그래서 계단을 내려갈 때, 계속 내려가면 영화는 그걸로 끝나죠. 도중에 어쩔 수 없으니 널빤지를 떼어내거나 한 겁니다. 그대로 떨어져 버리면 영화가 끝나지만, 고맙게도 달려줘서 다행이라 생각해요.

—— '가오나시'라는 독특한 캐릭터의 아이디어는 어디서 나왔나요?

미야자키 가오나시는 사실 잊어버릴 수가 없는데, 작년 4월 말 즈음이라 생각합니다. 그림콘티를 그리고 있는 때 앞이 좀 막막해서 2월부터 작화에 들어갔는데 5월이었나, 휴일에 스튜디오에 갔더니 프로듀서와 작화감독, 미술감독이 각각 휴일출근을 했어요. 그래서 딱 좋다고 생각해 넷이서 모여 제가 이 영화가 어디까지 갈지 스토리 설명을 했습니다. 그랬더니 다 듣고 나서 프로듀서가 '미야 씨, 3시간 걸려요'라고 하더라고요. 나도 3시간 정도 걸릴 거라고 생각했었습니다. 3시간 반 정도가 아닐까. "공개를 1년 늦출까요?"라며 진지해졌는데. 이건 그들이 늘 하는 식이지만요. 이쪽도 그렇게 늘이고 싶지 않다고 했죠. 그래서 이건 이야기를 전부 바꿔야겠다고 생각하게 되어서요. 지금까지 그린 것들이 있고 그건 바꿀 수 없으니까, 그때 이미 작화는 끝나있었지만, 마침 목욕탕에 가는 다리를 건너는 장면에서 이상한 얼굴의 남자가 스윽 가로질러 가는 거예요. 그걸 보고 '저걸 사용하자' 했고 그게 가오나시의 시작이었습니다.

그러니까 이런 캐릭터를 만들려고 생각하고 시작한 게 아니라, 마침 다리 부분에 서 있던 것에서 시작된 캐릭터입니다. 이게 진짜 얘기고, 무리하게 스토커로 만들긴 했지만요. 프로듀서는 제가 없는 곳에서 "저건 미야 씨의 분신이다"라며 걸어갔다고 하는데, 글쎄 그 정도로 위험하진 않은데 말이죠(웃음).

—— 뜻밖의 일이 실현된다고 할까, 생각지도 못한 곳에서 캐릭터가 탄생해 성장했다는 말인가요?

미야자키 성장했는지는 모르겠지만. 꽤 손이 가는 캐릭터라서, 표정이 없어요. 그 나름의 표정을 되도록 그리려고 했지만, 어차피 반투명으로 처리하거나 해서 손이 가는 거에 비해선 존재감이 없어 난처했습니다.

—— 감독님께 두 가지 질문을 하겠습니다. 해설 중에 '만화나 텔레비전이나 애니메이션 등이 없어도 아이들은 살아갈 수 있다'는 말을 쓰셨는데, 스스로 그런 애니메이션을 만들고 있습니다. 이 모순이라 할 수 있는 점에 대해 어떻게 생각하십니까? 또 하나, '아이들이 문제에 직면했을 때 정면으로 부딪치면 지는 게 당연한데, 판타지가 거기서 힘이 될 수 있다'고 하셨는데, '판타지의 힘'에 대해 구체적으로 말씀해주십시오.

미야자키 저는 정말 딜레마 덩어리인데, 만화영화를 어린 시절에 한두 개 보는 것으로 끝이 나면 좋겠다고 생각했습니다. 왠지 신기하고 예쁜 걸 봤다고, 저건 뭐였을까 생각하며 어린 시절을 충실히 보낼 수 있을 정도의 공백이 주위에 있다면 아이들은 더 건강해질 수 있을 거라 생각합니다. 그 틈을 한쪽 끝에서부터 온갖 것들로 메우고, 그 아이가 가진 돈이라기보다 부모님이 가진 돈을 노리는 것이 우리 일이라서 이건 도대체 어떤 식으로 잠잠해질 건가는 아직 짐작하기 어렵습니다. 어느 미국 청년과 대화했을 때, 그는 최신식 컴퓨터그래픽을 하는 청년이었는데, 자신이 텔레비전을 보려고 하면 어머니가 바로 확인하는 탓에 볼 수 없었고 그래서 가끔 보는 것에도 가슴이 두근두근했다고 하더군요. 영상에 대해 정말 자신이 두근거린 덕분에 지금의 직업에 종사하고 있는 거라 생각하고, 영상의 힘을 아직 믿고 있다고. 조금 번역도 필요했지만, 저는 그게 맞는다고 생각합니다.

아마 이렇게 주변에서 TV 영화니 만화니 애니메이션이니 온갖 것들이 북적거리며, 여길 봐라 저길 봐라 하며 자란 아이들은 아마 다음 영상시대를 짊어질 순 없다고 생각합니다. "아 그거 텔레비전에서 봤어", "그거 영화에서 봤어", 혹은 경찰이든 뭐든 전부 TV 게임으로 해봤다 또는 해봤다고 생각하고 있어요. 이런 현실을 만들어낸 문명의 형태는 어딘가에서 대가를 치러야 할 겁니다. 그걸 예언해도 어쩔 수 없지만, 그럼에도 이런 영화를 만들고 있으니 큰 딜레마를 떠안으며 하고 있습니다.

'판타지의 힘' 말인데, 그건 실제 제 경험이 그랬어요. 불안에 찬, 자신 없는, 자기표현이 서투른 제가 뭔가 자유로워졌다고 느낀 것은 어느 때는 데즈카(오사무) 씨의 만화나, 어느 때는 누군가한테서 빌린 책을 읽었을 때였습니다. 그게 지금 "현실을 직시해라, 직시해라"라며 함부로 말하는 건데, 현실을 직시하면 자신을 잃어버리는 사람들이 어쨌든 그곳에서 자신이 주인공이 될 수 있는 공간을 갖는 게 판타지의 힘이라 생각합니다. 그것은 꼭 애니메이션이나 만화가 아니더라도 더 옛날의 신화나 옛이야기에서도 어쨌든 어떻게든 다들 헤쳐나가는 것이다, 잘 될 것이다, 라는 이야기를 인간들은 가져왔다고 생각합니다.

그러니까 아까도 말했듯이, 딜레마도 모순이 있지만 역시 판타지가 필요하다고 생각합니다. 다만 마법의 힘을 믿을 수 없다든가 하는 사람들은 있습니다. 예를 들어 이 영화에 나오는 세계, 그런 게 있을 리가 없다고 하는 사람들은 있을 거라 생각하지만, 오히려 뻔뻔스레 아무렇지도 않게 거짓말을 하는 건 상당히 강인한 힘이 필요해서요. 자기 자신의 마음속에 뭐랄까 일종의 자유를 잃어버리면, 저는 정신쇠약이라 부르는데, 그러면 자신이 이야기를 만들었을 때는 쓸데없이 설명을 늘어놓기 시작해요. SF 작가들이 이것은 4차원 파동이며 에너지가 어떻다느니 하는 그런 건 한 마디로 변명입니다. 『천공의 성 라퓨타』를 만들었을 때 '비행석의 정체를 알 수가 없다'는 사람이 있었는데, 마법입니다. 왜 사루토비 사스케가 사라지는 거냐, 왜 인술을 사용하면 가마가 되느냐 하는 걸 그대로 받아들일 수 없게 된 것은 정신쇠약이라 생각합니다. 저는 판타지는 필요하다고 생각해요. 다만 판타지가 애니메이션이어야만 한다거나 만화여야 한다고 생각하진 않습니다. 뭔가 좀 더 좋은 형태로 판타지가 아이들에게 전달될 수 있다면 그쪽이 좋다고 생각합니다.

—— 이번에도 성우들이 절묘하게 맞았는데, 미야자키 감독은 성우들을 생각하고 각본을 쓰신 건가요?

미야자키　정말 죄송하지만 저는 영화도 텔레비전도 보지 않는 사람이라서 밤중엔 텔레비전을 보는데, 그것도 한밤중이죠. NHK의 장기 프로그램을 보다가 그대로 잠드는 상태, 그게 일요일 패턴입니다. 아무것도 몰라요. 게일리 쿠퍼 정도라면 알지만요. 그래서 어떤 목소리가 좋은지 하는 건 제 안에 그 나름의 이미지가 생기는데, 그 뒤는 프로듀서의 배려로 차차 여러 목소리를 가져다줘요. 이거냐 저거냐 하면서요. (주인공 치히로 역의) 히라기 루미 씨의 목소리를 들은 순간 "아 이거면 돼"라고 결정했습니다. 스가와라 분타 씨는 "사랑이야, 사랑"이란 대사를 제대로 말할 수 있는 사람은 이 사람뿐이라는 프로듀서의 의견을 따랐습니다(웃음).

—— 아까 감독의 코멘트 중에 작품공개를 연장하고 싶지 않았다는 말이 있었는데, 『모노노케 히메』에서 4년이 지난 올해에 이 『센과 치히로의 행방불명』을

내고 싶다고 생각한 건 어떤 겁니까?

미야자키 예산이 있으니까요. 얼마든지 돈을 들여도 좋을 정도로 마음 편한 일도 아니고, 게다가 계속 하고 있으면 지치니까, 역시 종지부를 찍고 싶어서죠. 다만 "앞으로 2개월 정도 있었으면 보통은 여기서 끝났겠다"란 말은 계속 하는데, 나중엔 "앞으로 1개월"이란 말을 하죠. 올해 여름은 더우니까 공개는 가을에 하자든가, 바보 같은 소리를 프로듀서에게 하고 있었지만(웃음). 그래서 그렇게 된 겁니다.

우리는 자주 말하는데, 2시간짜리 영화를 3년에 걸쳐 만들면, 그 3년 동안은 2시간 분량밖에 되지 않는다고요. 정말 그렇습니다. 그렇게 되면 "어라, 당신 30살이 됐어?" 같은 일들이 일어납니다. 나만 나이를 먹는 건 어쩔 수 없지만, 주위 젊은 스태프들이 어느샌가 나이를 먹어가는 건 유쾌하죠. 나이 먹지 말라고 말해봤자 소용없지만요.

그러니까 너무 시간을 들인다고 좋은 게 아니라 되도록 일을 하면서 다른 일들도 하라고, 몰래 모습을 감추고 자신만의 시간도 갖고, 유급휴가를 못썼다고 하지 말고, 라며 스태프들에게 말하는데 모두 잘도 책상 앞에 앉아있더라고요. 난처합니다.

—— 그런 4년의 세월이 있었다는 거군요.

미야자키 4년이나 걸린 건 아니고 실제로는 재작년 가을부터 제작에 들어갔으니까요.

—— 실제로 보여주고 싶은 여자아이가 있다고 말씀하셨는데, 이렇게 완성해보고 그 아이한테 승부를 바라보는 작품이 됐는지 어떤지, 혹시 그 아이가 보고 나서 감상이 있었다면 가르쳐주실 수 있으신가요?

미야자키 아뇨, 아직 보지 않았습니다. 보여주고 싶네요. 그게 행복일까 생각하면서도 동시에 보여주고 싶지 않아요. 이미 예전에 10살이 넘었으니까요, 유감스럽게도. 그래서 오히려 올해 여름 10살이 된 아이들은 어떻게 봐줄까 하는 생각이 듭니다.

10살 아이들에겐 부모의 그림자가 옅어집니다. 치히로는 아버지와 어머니

를 매우 소중한 사람이라 생각합니다. 그게 어느샌가 복잡해지긴 하지만, 그래도 그 마음을 어중간한 도중의 경과라 생각하고 싶지 않습니다. 역시 그 아이의 아버지는 멋진 사람이었으면 좋겠고 어머니는 상냥하고 멋진 사람이었으면 좋겠다고, 그렇게 아이들이 생각한다고 봅니다. 그런 아이들이 봤으면 좋겠습니다. 그래서 부모의 정체를 알아내라든가, 그런 생각으로 만든 영화는 절대 아닙니다. 오히려 저는 아버지라면 아버지로서 보진 않았으면 좋겠어요. 아버지도 옛날엔 10살이었을 테니까, 어머니도 10살이었을 테고요. 그때 모습으로 치히로 입장에서 이 영화를 봐주셨으면 좋겠다고 진심으로 생각합니다.

—— 이미지 앨범에서 작사를 하셨는데, 이것에 곡을 붙이라고 호소할 만한 시를 히사이시(조) 씨한테 부탁받았다고 하던데, 실제론 어땠나요?

미야자키 이미지대로 해달라고 했더니, 히사이시 씨가 "시를 쓰세요, 시를 쓰세요."라며 저를 협박했습니다. 저는 시에 재능이 없다고 몇 번이나 말했지만 그래도 쓰라고……. 거의 자포자기로 쓴 걸, 아니, 자포자기라고 하면 실례지만 가오나시의 노래도 유감스럽게도 영화에서 사용할 수 없었어요. "외로워, 외로워, 외로워"란 노래인데, 위험한 노래라 들어서요(웃음). 그건 위험한 노래입니다. "먹어버리고 싶어"라는. 히이라기 씨는 가오나시를 "다정하다"고 말하지만, 다정하다고 생각한 순간 먹혀버리거든요.

—— 후반부에서 치히로가 하쿠와 함께 하늘을 나는 장면을 오랜만에 보게 되어 미야자키 판타지의 진면목이라 생각했는데, 그 부분은 스토리를 만드는 첫 단계부터 있었던 건가요? 또 한 달 더 했으면 좋겠다, 두 달 더 했으면 좋겠다, 항간엔 행방불명이 되고 싶다는 말까지 나오고 있는데, 이렇게 완성해 피로연을 맞은 현재의 솔직한 기분을 들려주세요.

미야자키 가장 솔직한 감상은 뭐든 끝이 있다는 내 인생에도 끝이 오겠구나, 그런 느낌입니다(웃음). 그때는 말이죠, 디지털 계열 회사원들이 컴퓨터 모니터를 계속 노려보는 게 대체로 하루 6시간이 한도라고 하는데, 그 곱절은 했었어요. 아침에 일어나면 팔이 안 올라가서 소동이 일어나거나 그런 일들도 있었는데, 마지막 순간까지 스태프가 의외일 정도로 밝게 있어줘서 이건 완성하지 않

으면 안 된다고 생각했습니다.

　하늘을 나느냐 안 나느냐 하는 건 생각하지 않았습니다. 다만, 전차에 타는 건 멋대로 생각했어요. 전차를 탈 거라고 계속 말했었기 때문에 정말로 탔을 때는 정말 기뻤어요. 나무그늘에서 계속 전차 소리가 들리는 거나 전차가 달리는 숏을 점차 늘려갔는데, 지금까지의 경험상 그렇게 하면 보통 전철 장면이 오로지 풍경으로만 끝나는 일도 있어서요. 치히로가 정말 전차를 탈 수 있었던 건 좋았어요, 하늘을 나는 것보다 전차를 타는 쪽이 더 좋았다고 생각합니다. 사실은 장면을 좀 더 넣고 싶었는데, 영화 구성상 아무래도 넣을 수가 없어서, 스태프에겐 그 구상을 충분히 얘기해 오히려 주위 사람들이 어떻게 넣을 수 없겠느냐고 말을 했어요. 넣었더니 "'은하철도의 밤'이란 게 여기였구나"라고 말할 뻔했죠(역주/ 미야자와 겐지 원작 『은하철도의 밤』에서 '은하철도'는 은하 저쪽 어딘가로 사라지는 것처럼 죽음의 강을 건너는 이미지를 나타냄). 그래서 유감스럽지만 넣을 수 없게 됐습니다. 그건 영화에선 흔히 있는 일이라 어쩔 수 없어요.

── 『모노노케 히메』의 대히트에서 4년이 지났는데, 솔직히 『모노노케 히메』보다 더 흥행할 거라 예감하시나요?

미야자키　글쎄, 영화관은 불황이니까요. 그리고 덥잖아요. 영화 보러 안 가죠. 걱정되네요.

── 자신감은요?

미야자키　영화를 만들고 자신을 가진 적은 한 번도 없습니다. 그러니까 이건 프로듀서의 일이니까요, 저는 만들어 건네줬습니다.

── 가오나시를 보면, 우리 자신처럼 조금 소극적이거나 얌전하거나, 무료해 보이는 남자가 묘한 걸 계기로 기어오르려고 하거나, 광기 어린 연기도 할 듯한 남자로 보이기도 합니다. 그래도 감독은 역시 성선설을 염두에 두고 그런 식으로 그리신 건가요? 하나 더, 숯검댕이가 『이웃집 토토로』 이래 13년 만에 등장했는데, 역시 마음에 남은 게 있으셨나요?

미야자키　프로듀서가 제가 없는 곳에서 "가오나시는 미야자키의 분신이다."라고 하며 다니고 있으니, 그렇게 어렵게 생각하지 않아도 우리에겐 아마 가오나

시가 숨어있을 겁니다. 프로듀서 속에도 숨어있지 않을까 생각해요. 숯검댕이는 그 장면에서 가마 할아범과 함께 일하는 역할에 어울리겠다고 생각했을 뿐이라서. 그리고 아이디어 부족으로 있던 걸 사용했을 뿐입니다(웃음).

── 『센과 치히로』의 제작발표를 에도도쿄건축박물관에서 하셨을 때, 미야자키 감독은 굉장히 절박한 심정으로 한국에 동화를 발주한다고 말씀하셨는데, 실제로 한국에 발주한 결과는 어떠셨나요? 만족하셨나요? 또 스태프가 한국에 갈 때 어떤 위로의 말을 하셨나요?

미야자키 한국 사람들과 일을 한 건 결과적으론 굉장히 좋았습니다. 임금격차를 이용해 싸게 만들려고 한 게 아니라 정말 도움을 받아야만 하는 상태라서 부탁한 건데, 도와준 프로듀서들이 정말 좋았다는 것과 예상외의 일들을 해줬어요. 뭐 이쪽이 몰랐던 것도 있긴 하지만요.

그리고 4명 정도 간 스태프는 모두 얼굴색이 좋아져 돌아왔습니다. 이건 조금 불쾌했지만, 조금은 수척해져서 돌아오려나 싶었더니 반짝반짝 윤이 나서(웃음). 식사도 맛있고, 인정도 많고, 그쪽에 살고 싶어져 계속 아파트 광고를 보고 있던 남자도 있었습니다. 그건 어찌 됐든, 공개가 무사히 끝나고 프로듀서와 모두 필름을 가지고 답례를 하러 가려고 생각하고 있습니다. 그리고 우리가 관여한 일들이 어떻게 됐는지, 그쪽에서 한번 시사회를 하고 싶습니다. 그건 계획하고 있습니다.

── 이 작품에 등장하는 치히로 이외의 캐릭터는 판타지 세계에서 분방하게 살고 있다는 느낌이 드는데, 모모타로가 도깨비 섬에 도깨비를 퇴치하러 가서 섬에 도착한 순간 도깨비가 항복하는 것처럼, 최근엔 옛날이야기가 어금니 채로 뽑히는 듯 소모되는 풍조가 있는 것에 대해 어떻게 생각하십니까?

미야자키 『카치카치산』에서 너구리가 할머니를 죽인다거나, 그런 이야기는 전쟁 후에 그렇지 않은 이야기로 변해버렸고, 점점 내용이 알맹이가 빠졌습니다. 그건 아이들 속에서 그 옛날이야기가 힘을 잃어가는 과정이기도 합니다. 그건 아마, 옛날이야기에 어떤 힘이 있다는 것을 믿지 않는 사람들이 여러 가지 조작해대는 거지요. 예를 들면 페로의 동화나 그림의 동화 같은 것도 그런데, 정말

피비린내 나는 살인 이야기도 엄청나게 많습니다. 그『빨간 모자』이야기도 원래는 잡아먹히고 끝나는 거예요. 바보 같은 소녀는 먹힌다가 이 세계 그 자체인 거죠. 이야기 자체는 매력이 있어서 이후 사냥꾼이 늑대 배를 갈라 빨간 모자를 구해준다는 이야기로 발전해서 살아남은 거겠지만요.

아마 모모타로 이야기는 일본의 외국침략 같은 것과 겹쳐져, 실제로 그렇게 되기 쉬운 이야기 틀이기 때문에, 그런 식으로 사용된 적도 있을 겁니다. 그런 것에 손을 댄다는 것 자체를 그만두는 게 좋죠.

—— 지난번에 은퇴선언이 있었는데, 앞으로의 계획을 묻고 싶습니다.

미야자키 장편은 이제 거의 무리입니다, 체력적으로. 무리라고 생각하면서도 해냈으니 정말 행복하다고 생각하고 있지만요. 정말 내심 경솔하다고 생각하지만, 미술관을 하겠다는 말을 덜컥 꺼내 이제 물러설 수 없는 곳까지 와버렸습니다. 이쪽에서 해낼 수 있는 것까지 할 수밖에 없게 됐죠. 그래서 노후는 없는 걸로 생각하고, 터벅터벅 천천히 걸어갈 생각입니다(웃음).

그러니까 영화도, 하든 안 하든 그런 것보다 짧은 거라도 하고 싶은 게 있으면 하면 되는 거죠. 하지만 그 부분을 확실히 하는 건 감독이니까, 그건 정말 모두에게 민폐를 끼치게 되지만요. 이번엔 지금의 섹션 주임이 힘써 정말로 잘 커버해줬지만, 이다음 번엔 훨씬 더 옥신각신할 거라고 생각합니다.

2001년 7월 10일, 도쿄 제국호텔에서
(유레카 8월 임시증간호 총특집 미야자키 하야오『센과 치히로의 행방불명』의 세계 판타지의 힘
세이도샤 2001년 8월 25일 발행)

아이들에게 전하고 싶은 말

괜찮아, 넌 잘 해나갈 수 있어

10살의 소녀들은 예상보다 버거운 존재

미야자키 지금까지 지브리 작품은 현대를 이렇게 생각한다거나 하는 까다로운 이야기가 많았지만 이 작품에는 그런 건 없습니다. 제 10살 남짓한 어린 친구에게^{주)} "너희들을 위해 만든 작품이다"라고 말할 수 있는 것을 만들려고 했습니다. 제겐 영화를 보여주고 싶은 상대가 있어요. 다만, 기획을 처음 생각한 건 『모노노케 히메』를 제작하기 전의 일이라서 그 친구들은 다 커버렸지만요. 이 영화는 예전 10살이었던 사람들과 앞으로 10살이 될 아이들에게도 보여주고 싶다고 생각하는데, 조금 유감입니다.

어쨌든 저는 이 영화를 만들려는 매우 큰 동기와 치히로 같은 주인공을 만들려고 한 동기를 전부 그 어린 친구들한테서 받아, 그 아이들이 좋아한다면 이 아저씨는 승리의 마음으로 매우 성실히 승부를 걸 생각입니다. 아이들은 그런 거엔 솔직하니까요(웃음). "응, 재미있었어"라고 말할 때의 눈을 보면, 정말 그렇게 생각했는지 아닌지 알 수 있습니다. 그래서 지금, 좀 긴장하고 있어요.

—— 주인공 치히로는 감독의 어린 친구가 모델이 된 건가요?

미야자키 모델이랄까, 어떤 부분은 맞지만 어떤 부분은 전혀 달라요(웃음).

—— 그 닮았다는 부분이라면.

미야자키 못생겼다는 점이라든가(웃음).

—— 그건 영화 처음에 등장하는 통통 부은 얼굴의 치히로로 말씀이신가요?

미야자키 그렇죠. 그건 아직 나은 편이고, 리얼하게 말하면 실제론 지금 10살 정도의 소녀는 좀 더 통통한 얼굴을 하고 있다고 생각해요, 분명히. 특히 친구

같은 아버지가 있는 소녀들은 더 그렇지 않을까 생각합니다. 치히로의 아버지가 차 운전을 하면서 치히로한테 "새 학교다"라고 말을 거는 장면을 그림콘티로 본 여성 스태프가 "저라면 이후 세 번 더 안 부르면 안 일어나요."라며 무시무시한 말을 했었거든요(웃음).

뭐, 그런 묘사는 하고 싶지 않은 이사를 해야 하는 날부터 시작되는 이야기로, 말로 하는 것보다 태도에 나타내는 쪽이 맞는다고 생각해 그려본 거지만요. 제 작은 친구가 아버지한테 그런 태도를 보였다곤 생각하지 않습니다. 그 애들은 이사라면 아마 두근거리며 뛰어다닐 거라고 생각하니까요.

── 『이웃집 토토로』의 사츠키와 메이처럼요.

미야자키 이번 치히로처럼 반응을 보이는 것도, 뛰어다니며 기뻐하는 것도, 모두 아이들의 일면이라 생각합니다. 그때까지 살던 곳이 정들고 익숙한 장소이고 친구들도 많다면, 그럼 가고 싶지 않은 이유가 되겠죠. 그렇게 되면 내 친구들도 당연히 다른 얼굴을 할 거라고 생각합니다. 하지만 두근거리며 뛰어다니는 것도 퉁퉁 부은 얼굴을 한 것도 그 아이에겐 아무런 모순도 아닌 겁니다.

이 영화를 만들면서, 10살 정도 소녀들은 어른이 생각하고 있는 것보다 훨씬 버거운 존재라는 걸 조금 안 것 같은 느낌이 듭니다. 이사 때문에 자신이 기뻐하고 아버지도 기뻐한다면 조금 더 기쁜척해 줄까…… 무섭죠.

어린 친구 중에 올해 중학교 2학년이 된 소녀가 있는데, 얼마 전에 처음으로 신칸센을 타고 혼자 오카야마의 할머니 댁에 갔습니다. 그걸 듣고 드디어 시작되었구나, 아 멋지다, 라고 생각했는데 그 아이가 집에 돌아오는 도중 제 직장에 들러 현관 문고리에 선물이 걸려뒀습니다. 너무 기뻤어요. 자랑스럽고 좋다고…… 그런 것들이 아저씨의 마음을 흔들어 놓는답니다. 가슴이 벅차다고 느꼈어요(웃음).

── 치히로의 부모님은 지금까지 감독의 작품에 등장한 부모와는 다른 인상이 있는데, 현대 부모들이 가져야 할 자세를 의식하거나 한 건가요?

미야자키 그런 사람, 세상에 많지 않나요? 달리 악의를 갖고 그런 건 아닙니다. 예를 들어 『마녀배달부 키키』에 나오는 아버지, 어머니처럼 상냥하고 이해심

많은 사람들도 있다면, 치히로의 아버지와 어머니 같은 사람들도 있죠. 아버지는 이런 식으로 그려야지, 어머니는 이런 식으로 그려야지 하는 등의 틀을 때때로 느끼지만 이번엔 그런 걸 부숴보고 싶어서 그런 식으로 그려 본 겁니다.

—— 그 부모님을 왜 돼지로 바꿔버린 건가요?

미야자키 치히로가 주인공이 되는 데 걸림돌이 되기 때문입니다. 빨리 하라고 되풀이해 외치거나 친근하게 비위를 맞추는 부모님 밑에선 아이들이 자신의 힘을 발휘할 수 없습니다. '부모는 없어도 아이는 자란다'입니다. '부모가 있어도 아이는 자란다'란 사람도 있지만…….

비아냥거리는 뜻에서 돼지로 만든 게 아닙니다. 정말 돼지가 됐었으니까요. 버블 시대의 많은 사람들과 그 뒤로도. 지금도 있지 않나요. 브랜드 돼지와 희귀품 돼지가.

—— 치히로의 부모님은 자신들이 돼지가 됐다는 걸 기억하나요?

미야자키 기억하지 못합니다. 불경기다, 밥그릇이 부족하다며 지금도 아우성치고 있잖아요.

치히로가
헤맨 이계는
일본 그 자체

—— 치히로가 헤매어 들어간 이계에 대해서 질문하고 싶은데요.

미야자키 그건 일본 그 자체입니다. 얼마 전까지 있었던 방적공장 여공들의 방이나 장기요양소 병동이나, 모두 치히로가 사는 온천장 종업원방 같은 그런 것들이었습니다. 일본은 얼마 전까지 그런 느낌이었어요. 그러면서 왠지 그리웠습니다. 우리는 그렇게 조금 전의 건물이나 길거리, 생활 같은 것들을 잊어버리고 말았어요.

—— 유바바는 서양풍의 생활을 하고 있는데요.

미야자키 그건 로쿠메이칸[주2]이며, 메구로가조엔입니다. 일본인에게 호화라는 건 호화주택과 서양풍(의양풍)과 용궁성이 뒤섞인 것으로, 거기서 서양식으로 살아가는 겁니다. 원래 온천장은 지금의 레저타운 같은 곳으로, 무로마치 시대

에도 에도 시대에도 있었던 겁니다. 결국 저는 일본을 그린 거예요.

—— 그 온천장엔 대욕탕이 없었는데, 이유는?

미야자키 그건 여러 가지 풍기상 좋지 않으니까요(웃음).

—— 작은 욕조에 신이 들어간다는 건 뭔가 참고로 하신 게 있나요?

미야자키 시모츠키 축제라고 해서 일본 전체의 신들을 불러내 욕조에 넣고 건강하게 한다는 굉장히 재미있는 축제가 있습니다. 시즈오카나 기후 쪽에 있는 축제입니다만.

—— 그런 걸 참고로 하셨군요.

미야자키 예. 저는 그런 것들을 연구하진 않았지만, 너무 좋아해서요.

—— 이번에 등장하는 신들의 이미지는 무얼 참고로 만드신 건가요? 예를 들어 오시라 님이 근원의 신이 된 것 등이 매우 놀랐습니다만.

미야자키 너무 대충이죠(웃음). 일본의 신들은 정말 사사로운 인간들이라 생각합니다. 그게 국가의 신이 되어 여러 짐을 짊어져 난처한 사람도 있겠죠. 천신님[주3]도 합격소원신이 돼버렸지만 영어를 모르니 난처할 겁니다(웃음). 불교와 맞닿아 목상이 된 신도 있지만, 그것도 원래는 다르다고 생각합니다. 즉 무슨 말이 하고 싶은가 하면, 원래 일본의 신들은 형태가 없습니다. 섣불리 형태를 주면 요괴가 돼버리죠. 그 부분이 일본인에게 있어선 애매하답니다. 백귀야행도[주4] 같은 것도 전부 나중에 만들어진 거니까요. 그래서 그런 걸 근거로 디자인하고 싶진 않았습니다. 다만, 카스가 다이샤의 얼굴[주5]만은 사진을 보고 이렇게 재미있는 걸 안 쓸 순 없다고 생각해 참고했습니다. 하지만 형태를 줬을 때 신다운 걸로 만들고 싶진 않았어요. 그럼 왜 그런 신들을 등장시켰느냐 하면, 일본의 신들은 분명 굉장히 지쳐있을 거라 생각했기 때문입니다. 그랬더니 2박 3일 휴양으로 온천장에 올 게 틀림없다는 생각이 떠올랐어요. 시모츠키 축제처럼요. 그래서 이름도 없는 신들이 사원여행 등을 하듯 단체로 오지는 않을까 멋대로 상상하며 이미지를 만든 겁니다.

—— 이미지 앨범 중에 '신들'이란 노래는 미야자키 감독이 작사하셨다고 하던데요. 그 가사를 읽었을 때, 신들이 지금의 생활에 지쳐있는 우리 인간들 같은

인상을 받았습니다만.

미야자키 예, 맞습니다. 손님은 신이란 말을 하니까요. 뭐, 어조를 맞춘 것에 지나지 않지만 그런 거라고 생각합니다.

—— 그런데 그중에서 강의 신만이 묘하게 리얼리티가 있네요.

미야자키 저는 휴일에 지역사람들과 함께 강 청소를 하고 있는데, 딱 치히로와 같은 체험을 한 적이 있습니다. 그때 일본 강의 신들은 매우 지쳐서 슬프고 안타깝게 살아가고 있겠구나 하고 생각했습니다. 이 일본 섬에서 괴로워하고 있는 건 인간만이 아니라 느꼈어요. 그래서 강 청소를 해서 더러운 걸 상대하며 자신이 추한 걸 상대해야 한다거나, 더럽고 싫은 것들에 손을 내밀어야 한다거나, 싫다고 느끼는 마음을 넘지 않으면 손에 들어오지 않는 것도 있다고 생각한 겁니다.

일본인이 살기 위해 필요한 것

—— 감독은 『이웃집 토토로』와 『모노노케 히메』에서도 일본의 초목에 깃든 신들을 그렸었는데, 어째서인가요?

미야자키 이건 죽은 시바 료타로 씨도 말씀하시던 겁니다만, 도중에 불교나 유교가 들어왔어도 결국 일본인 속엔 원시적인 종교심이 남아있어요. 예를 들면, 저는 『삿갓 쓴 지장보살』 이야기를 아주 좋아하는데, 그 이야기에 나오는 할아버지와 할머니는 참 욕심이 없습니다. 삿갓이 팔리지 않아 떡도 살 수 없지만 지장보살이 불쌍해서 눈을 맞지 않게 삿갓을 지장에게 씌워주며 돌아왔어요. 그러자 할머니가 "좋은 일을 하셨네요"라 말하는 겁니다. 그런 식으로 살 수 있다면 얼마나 좋을까, 그렇게 만족하고 살아갈 수 있다면……. 저는 그렇게 말하는 할머니와 사는 걸 꿈꿉니다. 순진무구한 것은 그 이상 좋을 수 없어요. 맑아지는 것, 더러움을 씻는 것, 청청하게 있는 것, 사심을 없애는 것이 최상이란 생각이 이 섬나라 사람들 마음속 깊은 곳에 지금도 있습니다. 우리는 그런 무구를 향한 동경 같은 걸 아직도 마음속 어딘가에서 쫓고 있어요.

그러니까 자연보호를 말할 때, 독일인과 대화하면 전혀 일치하지 않습니다. 그들은 자연을 컨트롤하려고 하지만 우리는 그러고 싶지 않고, 하지 않는 장소를 만들려고 생각해요. 욕심으로 더럽히지 않을 장소를. 그 생태계에 무언가 다른 것들이 들어와 변해버려도 상관없다. 하지만 인간의 손으로 더럽히는 건 그만두자고요. 이런 사고방식은 일본인이 국제성을 가질 수 없는 큰 이유일지도 모르지만, 일본인이 일본인으로 있기 위한 큰 부분이라 생각합니다. 리얼리즘을 없애고 멸사봉공이라든가 그런 방향으로 폭주할 위험성을 품고 있을지도 모르지만, 지구가 어떤 곤란에 빠졌을 때 자신들에게 중요한 버팀목이 될 거라 생각합니다. 세계를 다 통제해낼 수 없는 것, 그에 대해 존경의 마음과 겸양의 마음을 갖는다는 것이. 이런 생각은 옛날엔 유럽인도 갖고 있었지만요. 켈트인이 널리 깊숙하게 남겨두었으니까요. 얘기가 조금 어긋났군요.

── 『치히로』세계의 신들은 우리가 사는 이 현실세계에서 그 온천장으로 가는 건가요?

미야자키 그렇다고 생각합니다(웃음). 그곳엔 그곳의 세계가 있는 거니까요. 온천장 저편엔 거리가 있고 온천장은 사실 그 변두리에 있거나 하죠. 그리고 옆을 다니는 전차는 최근엔 떠난 채로 돌아오지 않아요. 빙글 돌아서 3년 후 정도에 돌아올지, 3일 뒤에 돌아올지 모르죠.

── 그 전철은 어디로 이어져 있나요?

미야자키 보통 자신이 사는 세계와 주변 일에 관심을 갖지 않는 사람이 어째서 이야기 속의 일에만 그렇게 관심을 갖나요? 집이나 회사 옆을 달리는 전철이나 트럭 어디로 가는지는 신경도 쓰지 않는 인간에 한해서 그 전철은? 이라며 물어옵니다. 치히로는 그런 거엔 관심을 갖지 않아요. 눈앞에서 일어나는 현실로도 벅찹니다. 그 세계는 우리가 사는 현대 세계처럼 막연한 세계입니다. 그곳에 사는 사람들에게 있어선 자신들의 세계입니다. 그곳에 어쩌다 타지에서 사람이 왔어요. 그게 치히로입니다. 그걸로 됐다고 생각하지 않나요? 저는 치히로에게 그 세계에도 예쁜 곳은 있다는 걸 알려주고 싶었습니다. 그래서 마물들이 사는 전체가 이상한 곳이란 식으로 만들고 싶진 않았어요. 세계는 항상 아

름다움을 갖고 있어서 비가 내리면 바다 정도는 생기죠. 그런 것들이 세계라고 생각합니다. 그건 저 세계도, 우리가 사는 이 세계도 마찬가지입니다.

—— 그 세계에 사는 사람들을 개구리 남자와 민달팽이 여자로 한 건 왜 그런 거죠?

미야자키 우리 일상은 개구리와 민달팽이 같은 게 아닐까 생각합니다. 저도 포함해서 어려운 말을 하는 개구리 같은 거라고 생각하니까요.

—— 즉, 그 이(異)세계는 이 현실 그 자체란 건가요?

미야자키 그건 어떠한 현실감이 없다면 재미없으니까요. 하지만 현실을 비꼬기 위해서, 풍자하기 위해 이 작품을 만든 건 아닙니다. 예를 들어 스튜디오 지브리에서 10살 소녀가 일을 해야만 한다고 합니다. 그건 친절한 사람도 짓궂은 사람도 포함해서, 개구리 무리에 들어간 것 같은 겁니다. 이건 그런 영화예요.

세상의 일하는 아이들을 위하여

—— 이 영화 속에서 10살짜리 치히로를 일하게 만든 이유는 무엇인가요?

미야자키 페루의 소년노동을 다룬 NHK의 다큐멘터리 방송을 본 적이 있는데, 그때 생각한 겁니다. 지금 지구에 사는 모든 아이들을 위해 영화를 만든다면, 어떤 생활을 하는 아이들이 보아도 납득할 수 있는 영화를 만들고 싶다고. 일본아이들만 이해하면 되는 걸 만들 수는 없다고요. 게다가 아이들이 일을 하지 않아도 좋은 시대는 사실 아주 잠깐으로, 제 할아버지는 8살에 견습점원으로 일을 해서 글자도 익히지 못했습니다. 그런 일들이 바로 얼마 전까지 일본에도 있었습니다. 그러다 어쩌다 전쟁 후 고도성장으로 아이들이 일하지 않아도 되는 좋은 시대를 맞이한 거죠. 아이들이 일하는 게 당연했던 것이 이 세상의 현상입니다. 그게 좋은지 나쁜지를 떠나 그걸 잊어버리고 싶지 않았습니다. 실제로 인간은 사회적인 생물이니까, 기본적으로 사회와 관련되지 않고 살 순 없으니까요. 일할 수밖에 없는 겁니다.

—— 감독 자신도 일을 꽤 좋아하시는 분인데요.

미야자키 일하는 걸 싫어하지 않습니다. 좋아하고요. 제 번뇌 때문에 조금 더 제대로 된 영화로 만들고 싶다거나 욕심을 내기 때문에, 결국엔 늘 혹독한 일이 되고 마는 거죠. 스태프들 모두가 8시간 노동으로 돌아갈 수 있는 그림콘티를 그리고 관객이 많이 올 수 있는 영화를 만든다면 그보다 좋을 순 없지만, 그런 능력이 없으니 모두 다 쥐어짠 찌꺼기가 되도록 영화를 만듭니다. 그렇다고 해서 노동이 신성한 거라곤 생각하지 않지만요.

*이 단계에서 취재 시간은 1시간을 넘었다. 전날 밤늦게까지 작화 체크 작업을 하던 감독의 얼굴엔 서서히 피로의 기미가 나타나기 시작했다. 하지만 감독은 계속해서 얘기했다.

인간의 얼굴은, 그 사람 자신이 만들어나간다

—— 캐릭터에 대해 묻고 싶은데요, 가오나시는 어떤 존재입니까?

미야자키 가오나시는 주변에 얼마든지 있습니다. 마물과 신들은 종이 한 장 차이니까요. 게다가 이 영화의 무대는 온천장입니다. 문을 열어두면 여러 가지 것들이 들어옵니다.

—— 현대 젊은이들을 나타냈다는 인상을 받았는데요.

미야자키 특별히 그렇게 생각하고 그리진 않습니다. 가오나시란 이름도 얼굴은 있는데 무슨 생각을 하고 있는지 뭘 하고 싶은 건지 전혀 알 수 없는…… 표정도 거의 변하지 않아서 그런 이름으로 했을 뿐입니다. 하지만 정말로 그런 누군가와 연결되고 싶지만 자신이 없다는 사람, 어디든지 있다고 생각합니다.

—— 하쿠에 대해선 어떠신가요? 왜 하쿠 같은 미소년을 등장시킨 건가요?

미야자키 이런 식으로 할 생각은 전혀 없었습니다. 그저 여자가 있으면 남자가 있고, 남자가 있으면 여자가 있다. 그렇게 세계가 만들어져있으니, 주인공이 못생겼다고 백면의 미소년이 없으면 재미없을 거라 생각했을 뿐입니다.

—— 감독은 역시 치히로를 못생겼다는 인상으로 그린 건가요?

미야자키 글쎄요, 흔히 말하는 미소녀라 생각하진 않았습니다. 그런 식으로 그릴 생각은 없었습니다. 이 소녀가 앞으로 어떻게 될지 알 수 없도록 그리고 싶었

어요. 그래서 이 소녀를 그리면서 꽤 씩씩한 여자아이가 되진 않을까 생각했습니다. 사람의 매력이라는 건 모르는 거니까요. 갑자기 변하니까요. 인간의 얼굴은 도중에 그 사람 스스로 만들기 시작하는 거라 생각합니다. 그래서 더 치히로는 흔히 말하는 미소녀풍의 얼굴로 만들고 싶지 않았습니다. 그리고 그게 정답이었던 것 같습니다.

—— 3월에 진행된 제작보고회에서 유바바는 어떤 하나의 세상을 상징하는 인물이라 말씀하셨습니다.

미야자키 예. 그렇다고 생각합니다.

—— 그렇다면 왜 그 유바바한테 쌍둥이 언니가 있다는 설정을 하신 건가요?

미야자키 최종적으로는 제작 후반 스케줄에 쫓길 때, 이제 와서 새로운 캐릭터는 그만해 달라는 작화감독 안도(마사시)의 말에 쌍둥이로 처리했는데, 키가 큰 언니여도 좋았을 듯해요.

하지만 둘이서 한 사람분이란 건 변하지 않았습니다. 우리는 직장에선 유바바로, 고함을 치며 일을 시키고 있지만 집에 돌아오면 선량한 시민이려고 하니까요. 이 분열이야말로 안타까운 부분이라 생각합니다.

유바바 한 사람이라도 그림콘티의 몇십 배나 이렇다저렇다 생각하거나 들러붙어 관찰하고 있는데, 그림콘티에선 어디까지 그렸는지 잊어버리는 겁니다. ……하쿠도 그래요. 하쿠라는 인물을 만들고 있으면 제 안에서 무의식적인 게 가득 나와요, 꿈도 있고. 하지만 이야기로 만들 때 정리하지 않으면 안 되니까, 여기저기 손을 대는 동안에 일단 형태는 만들어지지만 생각보다 많이 떨어지는 게 나옵니다. 때때로 그림콘티를 보면서 왠지 내 생각엔 그게 들어가 있을 거라 생각했는데, 이런 것밖에 없었나 싶죠. 그런 수준의 사람들입니다. 유바바도 하쿠도. 영화 속에 그려진 건 정말 단순한 겁니다.

기억 속 깊은 곳을 흔드는 체험

—— 제작보고회에서 감독은 이 영화는 성장이야기는 아니라고도 말씀하셨는데요.

미야자키 최근의 영화에서 성장 신화라는 걸 느끼는데, 그 대부분은 성장하면 뭐든 좋다는 인상을 받습니다. 하지만 현실의 자신을 보고 너는 성장했느냐고 물어보면, 자신을 통제하는 게 전보다 조금 더 가능해진 정도로, 저도 60년 동안 그저 빙글빙글 돌고 있었을 뿐이란 기분이 듭니다. 그래서 성장과 연애만 있다면 좋은 영화라는 시시한 생각을 뒤집어엎고 싶었습니다.

── 성장이야기가 아니란 말인데, 치히로는 그 이계에 가기 전과 마지막에 현실 세계로 돌아온 뒤에 어떤 변화가 있었던 걸까요?

미야자키 글쎄요, 모르겠습니다. 그저 그 세계는 전부 꿈이었다는 식으로 만들고 싶진 않았습니다. 그래서 마지막에 현실세계로 돌아왔더니 차 위에 낙엽이 쌓여있거나, 치히로는 눈치채지 못했을지도 모르지만, 할머니(제니바)가 준 머리끈은 남겨두려고 생각한 겁니다. 그건 정말 있었던 일이에요. 그렇지 않으면 쓸쓸하잖아요. 이 이야기는 무언가 의외로 안타까운 이야기입니다. 특히 끝 부분이. 그렇게 생각하지 않나요? 모처럼 자신을 인정해 준 사람들과 만났는데, 치히로는 그 장소를 떠나야만 하는 거니까요. 조금 더 있었다면, 개구리 남자들과 민달팽이 여자들과 좀 더 서로를 알 수 있고 좋은 사람과 시시한 사람들도 포함해 여러 사람이 있다는 걸 알았을 텐데, 그걸 전부 버려야 합니다. 안타까워요. 제작하는 이쪽도 안타까우니까요.

── 그렇다는 건, 치히로는 그 세계에서의 사건을 기억 못 한다는 건가요?

미야자키 자신이 해온 일을 전부 기억하는 사람이 있을 거라고 생각하세요? 없잖아요. 하지만 제니바의 "한 번 있었던 일은 잊지 못하는 거야"라는 말대로, 사람의 기억이란 기억해내지 못할 뿐으로 어딘가엔 남아있는 거라 생각합니다.

이 작품처럼 작은 아이들을 위한 영화를 만들고 있으면, 갑자기 평소 전혀 기억하지 못하던 어린 시절의 체험이 생각나곤 합니다. 신기하죠. 저는 이 영화를 만들면서 초등학교 3학년 때 소풍에서 정수장에 갔던 일을 생각해냈습니다. 정수장의 수도 저수지가 풀이 자라있는 언덕 중간에 있어서 창문에서 보면 돔 형태였는데, 그 안에 물이 가득 담겨서 쏴아아 떨어지며 지하광장이 물에 잠겼었던…… 그리고 한동안 계속 그 그림만 그렸던 기억이 있습니다. 그게 선

명하게 되살아났어요. 어린 시절의 것은 어딘가에 남아있더라고요.

—— 왜 그렇게 그 지하 수조에 홀렸던 건가요?

미야자키 잘 모르겠지만, 본 순간부터 푹 빠지기 시작했다고 하면 이유가 되는지. 어쩌면 제 안에 있는 조금 더 전의 기억이나 그 더 전의 DNA가 그 지하 수조에 홀렸던 것일지도 몰라요. 인간 한 사람 한 사람의 체험이나 기억을 형성하는 건 자신의 기억에 있는 것과 기억해낼 수 없지만 잊지 않은 것, 그리고 더 깊은 곳에 묻힌 깊은 토대의 돌 같은 무언가가 있어서 DNA의 기억을 전부 포함해, 먼저 것은 그런 잘 알 수 없는, 어딘가 정체를 알 수 없는 곳에서부터 연결되어있지 않나 생각합니다. 요즘 이상기후가 이어지고 있어서 나무들이 열심히 옛 기억을 더듬고 있는 것 같은 느낌이 들어요……. 더 더웠던 시대에 살던 방법을 생각해내려고 하고 있어요. 작년은 정말 적응을 못해서 느티나무들이 기진맥진해 있었는데, 올해는 아직 그런대로 건강하네요. 아기였을 때 순간의 체험일지도 모르고, 그렇지만 사실은 태어나기 전부터 상당히 많은 기억을 받아왔다는 느낌도 들어서…… 잘 모르겠네요. 죄송합니다. 그냥 그런 식으로 생각해요.

*감독이 대화 중에 언급한 느티나무들은 작년에는 물 부족으로 괴로워했을지도 모른다. 물, 그 기억으로부터, 감독 내면에서 점점 연상이 펼쳐지기 시작했다는 것을 알 수 있었다. 미야자키 작품에서 '물'은 항상 기억의 요람이며, 세계를 정화하는 것이며, 사람을 다정하게 받아들여 주는 존재였다. 판타지가 사람의 마음속 깊은 곳에 있는 진실을 그리는 것이라고 한다면, 지금 미야자키 감독은 바로 판타지론, 그리고 창작론의 핵심을 언급하려고 하고 있었다.

판타지는 심층심리의 문을 연다

—— 영화 『치히로』 속엔 『이상한 나라의 앨리스』부터 『게드 전기』, 『크라바트』까지 많은 판타지와 아동문학의 요소가 들어있는데요.

미야자키 여러 가지가 섞여 있죠.

—— 그건 의도적으로 그렇게 하신 건가요?

미야자키 의도적으로라기보다는 하면서 그렇게 된 겁니다. 우리의 심층심리 속

에 반복되며 나오는 모티프가 있다고 생각합니다. 본디 『크라바트』 자체가 갑자기 작가가 생각해낸 게 아니라 중세 민간전승을 기초로 쓰인 거니까요. 그래서 제가 넣고 싶었지만 들어가지 않은 것도 많이 있어요. ……저는 이 작품을 만드는 과정에서 열어선 안 되는 제 머릿속 뚜껑을 연 듯합니다. 판타지를 만든다는 건 평소 열지 않는 자신의 머리 뚜껑을 여는 겁니다. 거기에 있는 세계가 현실이라 생각하기 때문에, 때때로 현실 쪽이 현실감이 없어지죠. 어딘가에서 자신의 생활보다 리얼리티가 생겨버리니까요, 그 세계 쪽이. 지금 이런 이야기를 하고 있어도 어떤 하나의 현실감을 상실하고 있어요, 그쪽 세계가 중심이 되어 가니까.

── 그림콘티를 그릴 때는 그곳에서 그리고 있는 이계가 현실이랄까, 그 안에 자신이 있다는 인상인가요?

미야자키 ……그러네요. 거기까지 들어갈 때가 많은 것 같습니다. 정말 있었던 일인지, 아니면 공상한 건지 모르게 될 때도 있습니다. 스케줄이 있으니 정도껏 그만두는 겨죠. 여기서 자다가 번뜩 눈을 뜨면, 내가 왜 이런 말도 안 되는 곳에 있는 건지 등줄기가 싸늘해질 때가 있습니다. 이 영화는 정말 완성될까 하면서요. 작품을 만든다는 건 작품에 먹히는 부분이 있으니까요.

── 스스로가 작품에 먹힌다는?

미야자키 예. 그런 부분이 확실히 있다고 생각합니다. 어째서 그런 데 발을 들여 놓아야 하는지…… 어떤 종류의 광기 같은 걸 짊어진다는 건지 잘 모르겠지만. 만드는 도중에 어떤 속박에 묶이는 거겠죠. 스스로 평소 열지 못했던 머리 뚜껑이 열려 다른 부분으로 전류가 흘러가버려요.

── 어느 영화를 만들 때나 그런 일이 일어나나요?

미야자키 글쎄, 어떨까요. 그다지 그렇게 생각해보진 않았는데요. 여는 것도 꽤 노련해져서요. 아, '열렸다'라고. 다만 영화를 만들고 있으면, 표면의 일이 아니라 뒤쪽의 일만 생각하게 되죠. 자신의 심층심리 쪽으로 문을 열어가요. 그렇게 하면 갑자기 길이 이어져서 아, 이런 게 내가 정말 하고 싶었던 일이었구나 라는 걸 알게 되기도 하지만, 그게 이 세상에서 전혀 통용되지 않는 일이기도

해요. 그래서 너무 깊게 들어가면 돌아올 수 없게 되죠.

—— 돌아올 수 없게 된다니요?

미야자키 글쎄, 그러니까 온갖 리얼리티가 영화에 있습니다.

—— 이쪽 세계가 현실미가 없다고요?

미야자키 현실미가 없죠.

 * 잠시 침묵이 이어졌다. 기다리는 시간은 한없이 길게도, 일순간처럼 짧게도 느껴졌다.

미야자키 ……영화와의 거리가 그 날에 따라 다릅니다. 정말 빠져있는 날은 모순되어 있는데도 굉장히 정합성이 있어요, 아마도. 떨어져 보면 아무런 정합성도 없는데. 순간 그 골짜기에 빠지는 겁니다. 재미있죠. 그때까지 리얼리티를 갖고 있던 게 그 순간 전부 리얼리티를 잃어버려요. 그래서 맥락이 없는 게 갑자기 솟아오르죠. ……그래서 그림콘티로 돌아가면 정말 허망해요. 앗, 이런 그림콘티였었나 하고.

—— 그림콘티를 그리고 있을 때가 열려있는 느낌인가요?

미야자키 그림콘티는 속에 있는 뚜껑을 여는 작업입니다. 열지 않아도 되는 그림콘티도 있지만, 그건 제게 별거 아닌 거예요.

—— 끝으로 감독은 이 영화를 자신의 작은 친구들을 위해 만들었다고 인터뷰 첫머리에 말씀하셨는데, 지금 10살 소녀들이 정말 필요하다고 느끼는 건 무엇이라고 생각하십니까?

미야자키 그건 간단히 대답할 건 아닙니다. 다만 저는 세상은 속이 깊고 다양성이 많다는 걸 알아주었으면 좋겠다고 생각합니다. 너희가 사는 세계엔 무수한 가능성이 있고 그 속에 너는 있다. 이 세계는 풍족하다는 것만으로도 좋은 게 아닌가 생각합니다. 너 자신도 그 세계를 갖고 있다고. 그리고 저는 그 애들한테 '괜찮아, 너는 잘 해 나갈 수 있어'라고 진심으로 전하고 싶어 이 영화를 만들었습니다.

주 ————

1. 통칭 '아마고야'라고 불리는 미야자키 하야오의 직장에 매해 여름 놀러 오는 소녀 친구들.

2. 1883년에 도쿄 히비야에 세워진 당시 가장 호화로운 서양식 건축물. 불평등조약 철폐를 위해서는 먼저 서양인과 친하게 지내야 한다는 당시 메이지 정부에 의해 세워진 사교장으로, 내외 외교관과 사류 계층의 무도회 등이 열렸다.

3. 헤이안 시대 중기의 학자 겸 정치가인 스가와라노 미치자네를 부르는 말. 학예의 신으로서 존경과 사랑을 받고 있다.
4. 무로마치 시대에 그려진 두루마리 그림. 온갖 요괴가 연속적으로 등장. 당시 일본인들의 요괴관을 말하며 이후의 요괴화에도 큰 영향을 주었다.
5. 천에 추상적인 얼굴의 도안을 그린 잡면이라 불리는 것으로. 나라현의 카스가 다이샤에 전해지는 가면은 에도 시대에 제작된 것이라고 한다. 『치히로』 속에서는 카스가 님이라는 신이 이 가면을 쓰고 있다.

(『로만앨범 센과 치히로의 행방불명』 도쿠마쇼텐 2001년 9월 10일 발행)

'외로운 남자'를 받아들이는 마음

가수 가토 도키코

가토 씨의 노래는 '혼자 자는 자장가'(1969년) 즈음부터 알게 되었습니다. 문득 흥얼거리거나 테이프를 들으며 일할 때, 나도 잊고 있던 노래에 귀를 기울이게 하죠.

처음 뵌 것은 영화 『붉은 돼지』(1992년)에서 위로 비행정이 지나다니는 주점 주인 지나 역을 부탁했을 때. 『붉은 돼지』의 엔딩 테마로 사용한 가토 씨의 '때로는 옛이야기를'(1987년)이란 노래는 어느 세대에겐 가슴에 견딜 수 없을 만큼 와 닿고 그들의 추억과도 겹쳐집니다. 파리 코뮌에서 태어나 미테랑 대통령의 장례식에서도 흐른 '버찌가 여물 무렵'을 노래하는 지나 역으로 가토 씨여야 한다고 생각했어요. 영화에선(가토 씨의 언니 사치코 씨의 러시아요리점 '슨가리'에서) 처음에 가볍게 부른 걸 사용했습니다. 직관이 뛰어난 사람이라 영화에 숨겨진 암호

를 알아주어 정말 좋았어요.

가토 씨는 가정에 충실한 사람. 그것이 좋은 부분이자 유감이기도 해요. 몸을 망칠 정도로 격한 사랑을 여러 번 해서 갈기갈기 찢겼다면, 그녀의 사랑 노래는 특별한 전개를 보였겠죠. 하지만 이성적이라 그게 또 좋아요. 달성한 노래보다 앞으로의 노래가 많은 건 좋은 남편, 착실한 딸이 있기 때문입니다. 이전에 남편분, 딸과 함께 만났을 때 따님들이 엄마를 확실히 지지해주고 있다는 느낌을 받아 즐거웠어요.

"남자들이 기운이 없어도 나는 건강해요, 물러날 순 없죠."라며 그 일선에서 일하더라고요. 주위 남자들은 대단하게 생각하며 보고 있지 않았을까요. 하지만 외로운 남자들을 어딘가에서 받아들여 주는 마음은 줄곧 간직하고 있다고 생각합니다. 나는 불만이 많다든가, 우는소리는 하면 안 된다는 말을 엄청 듣습니다.

가토 씨의 노래는 자기애는 있지만 자기연민이 없는 게 좋아요. '지상여정'도 '비와호 주항의 노래'도 아슬아슬한 부분에서 멈춰있어 산뜻합니다. 이성의 힘으로 질펀해지지 않죠. 일본적인 억양과 장단은 있어도 좋습니다, 매력이니까. 자기연민이 없는 마디도 나쁘지 않아요. 마담 지나에게 어울려요. 그 의미로는 구체적이진 않을지도 모르겠네요.

정말 CD는 이제 내지 않아도 돼요. 기진맥진해진 남자들이 와인을 마시는 '슨가리'에서 "뭐? 힘들어? 일이 많지, 그럼 노래 하나 해줄게" 하며 한 곡, 더 해봐야 두 곡을 노래해 준다면 좋겠네요. 흥이 안 난다며 부르지 않는 날도 있거나 하면서요. 그것이 문화라는 느낌이 드네요. 그런 생각도 있어 아틀리에에 피아노를 두려고도 했지만 너무 좁아져 망설이고 있습니다. 실현되면 분에 넘치는 사치죠. 하지만 이건 내 멋대로 하는 생각이고 여자들은 "그걸로 끝이라 생각해?" 하며 또 몇 마디 하겠죠.

(『홋카이도 신문』 2001년 4월 27일 석간)

힘들지만 재미있는 시대

대담자 지쿠시 데쓰야

지쿠시 어리석은 질문이라는 걸 알면서도 질문이 있어서요. 최신작 『센과 치히로의 행방불명』은 일본영화의 흥행성적 기록을 갱신하고 있습니다. 어째서 이렇게나 많은 사람들이 보고 있다고 생각하십니까?

미야자키 모르겠습니다. 우리가 영화를 만들 때 느꼈던 문제의식이라든가, 그걸로 무얼 만들까 생각했던 것들과 관객들 사이에 뭔가 와 닿는 게 있었겠죠.

지쿠시 관객의 한 사람으로서 감상을 말씀드리자면, 어쨌든 재미있었습니다. 다 보고 굉장히 만복감이랄까 충족감을 안고 영화관을 나왔습니다.

오즈 씨와 구로사와 씨의 시대, 일본영화의 전성시대는 화면의 구석구석까지 감독이 컨트롤하고 있었습니다. 그래서 한쪽 구석에 보이는 전봇대부터 나무가 흔들리는 형태까지 감독의 구도 속에서 만들어지죠. 이 화면을 장악하는 능력이 크게 떨어진 게 현재 일본영화가 아무리 해도 안 되는 부분입니다. 그런데 애니메이션은 화면의 구석구석까지 미야자키 씨가 만들었으니까요.

미야자키 아뇨, 스태프가 모두 모여서 그립니다. 지시는 내려야 하지만요.

지쿠시 그래서 감독이 지배한 꽉 찬 화면을 한 번 본 것으론 다 판단할 수 없을 것 같아 한 번 더 보러 가려고 생각하고 있습니다.

미야자키 『모노노케 히메』는 한 번 봐선 모르겠다는 얘길 들었습니다. 그래서 영화를 이해할 수 없게 만들면 관객들이 몇 번씩 오니까 돈을 버는 건지 하는 얘기를 했었어요(웃음).

'정의'에 대한 위화감

지쿠시 사실 너무 붐벼 좀체 갈 수가 없어서 제가 보러간 때는 자폭테러가 있던 9월 11일 이후입니다.

제 안에도 사건에 관한 여러 생각이 있었는데, 말하자면 일종의 허탈감이랄까, 무력감이랄까. 즉 표현이나 음악이나 그림도 포함해 그런 것들이 얼마나 무의미한 걸까.

테러도 폭력적이지만 그에 대한 미국의 반응도 폭력적이라 서로 밀고 밀치면서 아무래도 폭력감과 위화감이 강해지는 거겠지요. 뭔가 좀 잘못된 게 아닌가 하고요.

미야자키 모두 그렇게 느끼는 듯해요. 목소리를 높여야 한다고 생각해서, 테러는 없애야 한다거나 싸워야 한다고 말하는 사람들도 무리한다는 느낌입니다.

지쿠시 역시 거기서 서로 싸우는 것은 한마디로 하면 일신교적 세계네요. '우리가 절대 정의다'라고 서로 주장하고 서로 미워하죠. 일본에선 고이즈미(준이치로) 수상이 무슨 말을 하거나 어떻게든 하려고 하지만 모두 말에 힘이 없잖아요.

미야자키 예, 없죠.

지쿠시 그때 『센과 치히로』를 봤습니다. 일본이 이 사태에 대해 세계를 향해 거의 아무 말도 하지 못하고 우왕좌왕하는 와중에 거기에 겨우 메시지가 있다고 생각하며 봤습니다. 가장 큰 감상은 이겁니다.

미야자키 그렇게 말씀해주시니 기쁘군요.

지쿠시 주 무대였던 유바바의 '온천장'에 모여드는 건 온갖 잡귀들이랄까, 800만 신들이죠.

미야자키 예, 이름도 없는 신들입니다.

지쿠시 신들이 모두 모여드는 것, 이건 바로 다신교의 세계예요. 신은 유일하다며 싸우고 있는 세계에 이런 영화를 내놓았을 때 다른 세계와 사물을 바라보는 다른 관점이 있다는 강한 메시지가 됩니다.

미야자키 하지만 미국에서 『센과 치히로』를 공개할지 말지의 문제로 그쪽 사람들에게도 영화를 보여줬습니다. 그랬더니 도중까진 알겠다고 하는 겁니다. 주인공인 치히로가 니가당고라는 경단을 강의 신에게 받으니 드디어 (온천장을 지배하는) 유바바를 싸워 해치우겠구나 하고 생각했는데, 이야기가 전혀 다른 쪽으로 가서 뭐가 뭔지 도통 알 수 없게 되어 끝나버린다는 겁니다. 그런 걸 볼 때, 일

신교의 신들도 꽤 강고하다고 생각합니다.

지쿠시 반대로 말하면, 상대가 무슨 말인지 모르게 하는 게 하나의 굉장한 힘이랄까, 메시지라서 그게 재미있어요. 아시아에서도 상영하잖아요. 싱가포르나 홍콩 등.

미야자키 예. 하지만 아시아 그 자체도 정말 우리가 생각하는 원시적인 다신교의 세계를 갖고 있는지 어떤지. 이건 지금은 조금 알 수 없는 구석이 있어요. 고도경제 성장기에 이 영화를 일본인들이 봤다면 어떤 식으로 생각했을까, 역시 이해하지 못할 거라 생각합니다.

지쿠시 그럴지도 모르겠네요.

미야자키 그래서 이 『센과 치히로』는 극히 지역적인—저는 '동아시아 주변의 토착민 국가'라고 하는데, 유교에 모두 교화되지 않은 토속이 더 깊은 신앙 말입니다—신앙에 여러 가지를 잔뜩 남긴 나라의 작품이라 생각하면 이해가 잘됩니다.

한편, 테러에 대해 무언가 해야만 하기에 군함이라도 보낼까 하는 건 그 판단이 좋은지 나쁜지, 헌법을 어떻게 해석하느냐 보다는 지금의 일본에 어느 쪽이 득인지 판단하는 쪽이 좋아요. 그것이 고이즈미 내각이 지금 하는 일인지 아닌지는 이건 심히 염려된다고 할까, 아버지가 도대체 무슨 생각을 하시는 건지라는 불안감이 있습니다.

지쿠시 피가 끓어오르는 부분이 있는 사람이 수상이라서, 점점 자신에게 암시를 거는 겁니다. 막 일어난 자리에서의 반응은 일반서민과 다를 게 없어 무섭다고 말한 겁니다. 그 후는 스스로 판단하겠다고 했겠죠. 모두 '거짓말'이란 얼굴을 하고 있죠. '쇼 더 플래그'란 말을 들어서 그런 게 아니냐고.

미야자키 이 나라 사람들은 전쟁을 하고 싶어 하지 않습니다. 경제 전쟁은 저쪽 사람들 논리의 틀 안에서 했으니 전쟁이 아니었다고 생각합니다. 전쟁이다, 라고 외치는 애국자들만 있는 나라보단 낫다고 생각하지만요.

영국도 미국도 전쟁으로만 해결해왔으니까요. 그러니까 바로 구약성서 1절인지 뭔지를 끌어와 멋진 말들을 하고 실행하는 건 간단합니다. 그래서 저는 부

시가 저 싫은 표정을 한, 눈이 몰린, 마음이 좁아 보이는 얼굴을 한 녀석이 이건 굳이 말하는 거지만 "어느 편에 붙을래"라고 말할 때마다 "난 어디에도 붙지 않아"라고 했었습니다. (부시가 말한) 정의란 100명이 모이면 100가지 정의가 있다고 생각합니다.

지쿠시 그게 우리가 갖는 위화감이라 생각합니다.

미야자키 이슬람교주가 자폭테러를 하기 시작한 것은 텔아비브의 일본 적군의 습격 이후라고 들었습니다. 자폭테러는 일본에서 수출한 거라고. 그러니까 굉장하죠.

지쿠시 덧붙이면, 얼마 전 에이 로쿠스케 씨가 일본인은 테러리스트를 좋아하는 게 아니냐고 말하기 시작했습니다. 연말이 되면 텔레비전 같은 데서 「아코47사」를 하는데, 영어로 번역하면 '47인의 테러리스트'라 하네요.

미야자키 그렇습니다. 『고르고13』(사이토 다카오/사이토 프로덕션, 쇼가쿠칸/리이드 사) 같은 데선 도대체 몇 명을 죽였는지 몰라요. 그래서 갑자기 테러를 증오하자고 해도 어딘가 이해가 가지 않아요. 그런데 무슨 말이라도 하면 위험할 것 같은 분위기가 감돌아 내가 여기서 무슨 말을 하는 순간, (함께 자리한 지브리의) 홍보 담당자가 또 위험한 말을 했다는 인상을 짓습니다.

솔직히 말하는 편이 좋다고요. 정말로. 전 그렇게 생각해요.

젊은 사람들이 건강해지는 시대

미야자키 아라카와 슈사쿠 씨라는 뉴욕의 예술가가 역시 가장 큰 포인트는 팔레스티나(팔레스타인)의 문제라고 했습니다. 그럼 팔레스티나의 문제를 해결할 방법이 있느냐고 물었더니, 그의 제안인데, 바다 위에 말뚝을 박아 그 위에 지면을 만들고 흙을 부어 인공토양을 만드는 기술은 일본은 세계 최고로 가장 특출하다고 합니다. 일본은 그 기술을 갖고 있으며 더욱이 전쟁 비용을 내야 하니, 그 돈으로 지중해 어딘가에 인공토양 마을을 만들 수 있다고 하는 겁니다.

거긴 역사나 지금까지의 여러 속박에서 자유로운 도시이니, 그곳에 팔레스타나인도 유태인도, 그리고 불교도도 힌두교도도 크리스트교도도 모두 모여서 그 인간들이 사는 성지를 만들면 된다고. 옛 성지는 그대로 남겨두지만 새 성지를 만드는 게 가장 좋지 않나, 그게 해결의 실마리가 되지 않겠느냐는 말을 했습니다. 지금까지 들은 것 중에 가장 재미있는 얘기였어요.

지쿠시 그럴 마음만 있다면, 전쟁에 사용하는 돈에 비하면 그리 큰돈도 아니죠.

미야자키 정말 그렇게 생각합니다. 그걸 일본총리가 유엔에서 연설해준다면, 일본의 젊은이들도 개운해질 텐데요. 등골이 퍼질 거라 생각합니다.

지쿠시 이번 테러에서 나온 건 역시 글로벌리즘이라는 어마어마한 세계 일신교. 이게 통격을 받고 있습니다. 미국이 하나의 신이 되어 그것에 모두가 따르는 세계는 싫다는 자아가 유럽엔 꽤 있습니다. 중국도 당분간은 일신교를 배금할 거고, 아시아도 그렇겠지만 그게 그만큼 인간의 행복을 갖다 주지 않는다는 건 늦든 빠르든 알게 되겠죠.

미야자키 금방입니다. 머지않았다고 생각합니다. 일본보다 빠르겠죠. 이미 눈치챈 녀석들도 많이 있지 않을까요.

21세기는 확실히 물질적으로도 정치적으로도 혼란이 생겨서 힘들지도 몰라요. 하지만 우리가 살아온 20세기에 비하면, 정말 여러 가지가 당연했던 많은 것들이 뒤집어져 코페르니쿠스적 회전에 직면할 겁니다. 지금의 젊은이들이 착실히 눈을 뜨고 있다면 이렇게 재미있는 시대는 없을 거라 생각합니다.

버블기 바로 전엔 세상이 전부 콘크리트화해서 도쿄 거리를 보면 절망감밖에 들지 않았습니다. 이것은 이제 흔들리지 않을 거라 생각했어요. 그게 이렇게 부서지기 쉽다는 사실을 잘 알게 되었으니까, 이제 젊은이들이 건강해져도 이상하지 않다고 생각합니다.

지쿠시 이번 테러에서도 지금 일어나는 반응은 문명의 역행이며, 국제적인 룰을 포함해서 지금까지 쌓아올린 것들을 한순간에 부수는 식으로 사건이 생기고 있어요.

미야자키 5만 명의 인간이 한 장소(세계무역센터)에 모여 컴퓨터를 노려보며 돈

벌 궁리를 하는 건 이상해요. 그게 전부입니다. 그럼 죽은 5천 명은 어떻게 하느냐, 그건 정말 딱하지요. 하지만 빌딩 안에 들어가 컴퓨터를 두드리는 쪽이 돈을 벌고 그게 좋은 삶이라곤 생각하지 않는 편이 좋습니다.

지쿠시 미야자키 씨와 전에 얘기했을 때, 저는 세상에서 가장 눈에 빛이 없는 아이들이 일본 아이들이라 말했습니다. 미야자키 씨는 그건 그럴지도 모르지만, 일주일간 자연의 세계로 데려가 풀어놓으면 눈빛은 회복될 거라 말씀하셨어요. 바로 치히로가 처음엔 귀염성 없는 굉장히 무감각한 아이였죠. 그게 점점 행동적인 아이가 되어가는 과정이 그때 얘기와 겹쳐 보였습니다.

미야자키 차 뒤에서 뒹굴뒹굴 거리며 아버지가 말을 걸어도 좀체 대답하지 않는 건 조금 새로운 표현으로, 저로선 그런 그림콘티를 처음 그렸습니다. 그때 여성 스태프들이 자신들의 경험상 한 번 불러선 이런 식으로 대답을 하지 않는다고. 세 번 정도는 부르게 해야죠, 라고 모두 말하는 겁니다.

학교 가기 전에 아이들이 이미 못쓰게 되어있어요. 유치원 가기 전에 이미 망가져 있습니다. 옛날 어린이들은 개구쟁이로 즉, 에너지 덩어리라서 말도 안 되는 일들을 일으키니까 여러 훈련을 해야만 했었죠. 지금은 에너지가 없습니다. 학급붕괴라는 게 바로 그겁니다. 그러니까 어떤 식으로 교육할 건가 하기 전에 아이들을 한 번 더 개구쟁이로 만들 수밖에 없습니다. "이 개구쟁이들!"이라고 말하고 싶어질 정도의 개구쟁이들로. 문부과학성 탓으로만 할 순 없어요. 가정 안에 있는 사람이 악인이고, 악인이 아이들을 키우고 있어서 악인이 된다는 등 재미없어지는 게 아닙니다. 애정이 넘치고 부단히 신경 쓰고, 내가 하는 일이 매뉴얼대로인지 아닌지 불안해하면서 아이들을 사랑해야 하지만, 다 사랑할 수 없어 고민하고 있다거나. 그런 엄마들 무리가 있잖아요.

연 수입이 반이 되면 농업이 다시 숨을 쉰다

지쿠시 시민이 현명하거나 어리석어진다면, 어리석은 시민은 언제부터 어리석어진 걸까요. 예를 들어 일본인의 경우는…….

미야자키 메이지 말엽부터겠죠. 러일전쟁에 이긴 것. (막부 말에) 페리가 와서 대포로 (개국을) 다그쳤을 때의 응어리진 콤플렉스가 시민들한테 계속 있었어요. 그러다가 전쟁에서 이기자 이번엔 점점 오만해져 우리가 일등국이 되었다고.

지쿠시 그래서 전후 전쟁터를 경제로 바꿔 같은 걸 되풀이하고 또 졌죠.

미야자키 얼마 전 1달러가 250엔 정도가 되지는 않을까 하고 누군가가 쓴 걸 보고, 아 그렇구나, 연 수입이 반이 되면 되겠다고 생각했습니다. 휘발유는 전보다 쓰기 어려워지거나 수입품 가격은 올라간다 해도 모두(의 소득이) 일제히 내려가니까, 그렇다면 그걸로 이해하지 않을까 하는 생각이 들어요.

괜찮아, 먹을 수 있어. 65엔짜리 햄버거는 어떻게 될지 모르겠지만, 일본의 농업이 다시 숨을 쉬게 될 가능성은 있는 겁니다. 중국에서 사면 된다는 게 아니라, 우리가 우리 스스로 먹을 걸 만들자는 극히 정직한 발상이 연 수입이 반이 되는 쪽으로 바뀌기 쉬워요.

일본만 가라앉는 게 아니라 세계 전체가 가라앉으니 무서울 것도 없어요. 우리는 세기말에 각오했던 겁니다. 인류는 100억 명이 되는 게 아니라 2억 명이 될지도 몰라요. 온갖 사건이 일어나겠지만, 그래도 아이들을 키우며 사는 편이 좋다고. 그래서 『모노노케 히메』라는 영화를 만들었습니다. 지금의 문명은 막다른 곳에 와 있어요. 그거야말로 '흐리지 않은 시선'(주)으로, 우리보다 앞으로의 젊은이들이 훨씬 멀리까지 보는 힘을 가질 겁니다. 그러니까 괜찮아요, 루이비통 같은 거 사러 가지 않아도. 장바구니를 내려놓고 다시 사러 가게 하면 됩니다. 비디오게임 같은 거 필요 없잖아요. 이렇게 전기를 엄청 쓰지 않아도 되고. 목욕, 이틀에 한 번만 해도 돼요.

지쿠시 나중 세대는 그런 것으로 생각하고 적응할지도 모르겠네요.

미야자키 신문을 읽으면, 예를 들어 IT(정보기술) 관계 기업이 무너져 갑자기 실직했다, 모은 돈이 전혀 없어서 실업보험도 집세를 내면 남는 건 5백, 6백 엔으로, 이걸로 어떻게 살아가야 하나, 이런 글이 적혀있습니다. IT는 정부가 비위를 맞추니 기뻐서 말려들었겠죠. 좋은 공부를 했다고 치는 편이 좋습니다. 정부가 하는 말엔 말려들면 안 되고, 경제평론가들이 하는 말은 "그랬으면 좋겠다"

란 말이 전부 괄호로 뒤에 붙어있으니까요. 2년 안에 경기가 좋아질 것이다(그랬으면 좋겠다) 라든가요. (그렇지 않으면 곤란하다) 라든가.

치사한, 정말 개구리 같은, 아니 개구리한테 실례네요(웃음). 그런 수준 낮은 아저씨들이 일본 정치를 좌지우지하고 있다고 생각하면, 이건 이것대로 화가 나지만요…….

지쿠시 테러로 시작해서 BSE(광우병)가 박차를 가하고 있는 건 한마디로 불안하네요. 왜 불안해지느냐면 여러 배경이 있는데, 그다지 그런 상황을 접해보지 않고 밋밋하게 와버려 뜻밖의 일은 전부 무섭다는 겁니다.

미야자키 역사적인 감각을 잃어버린 민족이 당연히 도달하는 곳으로, 좋은 때가 있으면 나쁜 때도 있는 건 당연하다는 걸 잊고 있었습니다. 그래서 수업료는 다소 비쌀지도 모르지만, 조금 정당해지진 않을까요. 하지만 아무래도 정당해지기 전에 험악해지나 봅니다. 온갖 날치기나 도둑들이 늘고 있다거나.

지쿠시 시대가 안 좋을 때 그걸 재미있다고 생각하려면 에너지가 필요합니다. 에너지가 없는 경우는 불안해지는 한편, 간단히 날치기가 늘어나는 쪽으로 점차 가속되어가죠.

미야자키 30년 후에 무슨 일이 일어날지. 치히로와 같은 10살 아이가 40대가 됐을 때, 이 세계는 어떻게 되어있을까 생각하면, 이건 신문에서도 어디서도 언급하지 않습니다. 경제학자는, 경제기자도 그렇지만, 지금 눈앞의 숫자가 올라가나 내려가나 밖에 생각하지 않아요. 정치기자는 정국이야기밖에 하지 않죠. 그거야말로 한 문명의 종말에 맞선다는 게 미지의 영역이기 때문이에요. 그게 구체적으로 어떤 형태로 시작될 건지 얘기했더니 (세계무역센터에) 쿵, 하고 부딪친 거죠. 아, 이것도 하나의 시작이라 생각합니다. 좋다 나쁘다 말하기보다 시작한 거라 생각합니다.

지쿠시 지금 슬로푸드라는 게 퍼지고 있는데, 음식뿐만 아니라 모든 것의 페이스를 느리게 합니다. 이탈리아의 작은 마을에서 선언한 운동이 유럽에 조금씩 퍼져 지금 21곳 정도인가요. 그 마을은 전부 슬로페이스로 한다고 해요. 시계도 일부러 느리게 하고요. 천천히 쉬고 싶다면 저희 마을로 오세요, 라는 느낌으

로. 조급해하지 않는다는 걸 선언한 마을입니다. 이것은 대도시에 대한 안티테제로서, 경제적으로도 장래성이 있다고 생각합니다.

미야자키 친구가 병에 걸리거나 직장을 잃으면 잘난 척 말을 해도 본인 스스로 정말 무력할 겁니다. 어찌할 바를 모르는 거죠. 일상적인 일에 관해 말하면 무력하지만, 한편으로 대량소비문명이란 저속한 것이 겨우 끝을 향해 움직이기 시작했어요. 지브리에도 65엔짜리 햄버거를 산처럼 쌓아놓고 먹어대는 녀석이 몇 명 있어요. 개그입니다만, 이건 원만한 게 아니라 빨리 자살하려는 거죠.

다른 예로는, 목장을 사지 않겠느냐는 얘기가 있었어요. 사봤자 어찌하면 좋을지 모르겠다고 말하면서 보러 갔었는데, 주인이 경영할 마음이 사라져 육우의 발굽이 엄청 자라있는 거예요.

지쿠시 발톱을 깎지 않은 거군요.

미야자키 예, 심하더군요. 정말 이 소들은 태어나서 한 번도 들판에서 느긋하게 풀을 먹고 멍하니 있어본 적이 없겠구나 하고 생각했어요. 그런 소들이 축사에 연결된 채 배합사료를 먹고 고기가 되어가죠. 이래선 천벌을 받을 거라 생각해요.

지쿠시 미야자키 씨가 『센과 치히로』에 대해 쓴 문장(201쪽 참조)에서 놀랐는데, 싫다고 말하면 '닭이 되어 잡아먹힐 때까지 계속 알을 낳는다'라는. 이건 천벌이 아닌가요. 영화에선 돼지가 되는데…….

미야자키 최근 동료들 사이에서 '비참하다'는 말을 자주 씁니다. 사어인데, 지금의 이 나라에 딱 맞는 느낌이에요. 비참하다는 건 가장 수치스러워해야 하는 건데 말이에요.

지쿠시 『센과 치히로』에선 언어의 문제가 있어요. 그 아이의 경우는 간단해서 키워드는, 여기서 일하겠다고 계속해서 말하죠. 말의 힘이 얼마나 큰가를 거기서 나타내려 했다고 생각하며 봤습니다.

미야자키 사실 유바바가 맺는 노동협약이 있다는 이야기가 있었는데, 그런 걸 설명해도 모를 것 같아서 '시시한 맹세를 하게 해버렸어'라는 말만 남겨두었습니다. 거기선 일하고 싶은 사람들에게 일자리를 주어야 한다는 노동협약이 성립되

어 있습니다. 기본적으로 일본은 일하고 싶은 사람에겐 직업을 줘야 한다는 사회였으니까요. 일하고 싶다는 건 살아가고 싶다는 말입니다. 여기서 살고 싶다는.

설명은 전부 날려버렸습니다. 왜 유바바와 제니바가 동일인물인지 하는 것도요. 저도 그렇지만 지브리에 있을 때와 집에 있을 때, 지역에 있을 때의 제가 전혀 다릅니다. 그런 분열 속에 살고 있는 건 확실합니다. 이걸 아이들이 어떤 식으로 받아들일지 생각했는데, 거부감 없이 받아들여 줘서 정말 안심했습니다.

지쿠시 살고 싶다고 말하면 존중할 수밖에 없다는 룰은 권선징악의 세계가 아니에요. 악마는 그냥 죽여버리니까요. 그래서 모두 납득하거나 좋다고 생각하며 영화관을 나오는 거라 생각합니다.

그런데 처음에 나오는 보일러실의 가마 할아범인가, 함께 일하던…….

미야자키 린이란 여자아이 말인가요?

지쿠시 아, 그 아이가 처음엔 굉장히 짓궂고 의지하기 힘들어 보였지만, 슬쩍 인간미를 내보이기도 하잖아요. 아마 그 프로세스가 모두 상쾌하다고 할까, 아마 지금까지의 유형과는 다르니까요…….

미야자키 하지만 직장이란 게 그래요.

지쿠시 인간관계라는 게 정말 그렇지요.

미야자키 예. 직장에서 보고 있으면, 이건 가망이 없다 싶으면 도와주지 않죠. 『주간 금요일』의 편집부에서도 그럴 거라 생각합니다. 그렇게 생각하지 않아요(웃음)? 이 녀석은 근성을 갖고 하려고 한다는 생각이 들면, 어설픈 부분이 많아도 가르쳐주려고 하고 도와주려는 기분이 들죠. 왠지 지브리 안을 영화로 만들었다고 생각합니다. 재료는 얼마든지 널려있어요.

로버트 웨스톨이란 영국인이 쓴 단편소설에서 읽은 건데, 신임 파일럿이 왔을 때 부대에 전부터 있던 사람들은 친구가 되지 않습니다. 공중전에서 가장 많이 죽는 게 신인들이기 때문에 일일이 친해지면 버티질 못하죠. 이 녀석은 어쩌면 살아남겠다 싶은 이들하고만 친구가 되어가죠.

도전을 받는 떳떳함

지쿠시 미야자키 씨를 만날 때마다 영화를 만드는 건 이걸로 마지막이다, 마지막이다, 라고 듣는데 다음 작품 이야기를 해보고 싶군요.

미야자키 다음 작품도 하기로 했지만, 완성은 2004년 여름입니다. 3년 후는 도대체 어떤 세계가 되어있을까 생각하면 이건 좀 스릴이 넘치네요. 영화관이 있을까, 하는 것과 경제 상황뿐만 아니라 세계의 정치정세나 환경문제도 포함해 이 세계가 이대로 계속될 거라곤 아무도 생각하지 않습니다. 아이들이 지금 아이들과 어떻게 다를까 생각하면, 유감스럽게도 젊은이들도 포함해 더 힘들어질 거라 생각합니다.

그건 얼마 전 빌딩에 부딪친 여객기로 점점 빨라진다고 생각하는데, 말하자면 그런 과제가 갑자기 생긴 겁니다. 그것에 맞서 일어날 건지 어떤지 하는 문제죠. 즉, 내 의사로 정하고 말고 하기보다 그 과제는 나와는 관계없이 시대가 넘겨준 거니까요. 그 찬스에 내가 도전할 것이냐, 내려올 것이냐 하는 겁니다. 열매를 맺을지 맺지 못할지는 모르지만 할 수 있느냐 없느냐는 그렇다 치고, 그 도전을 받는 편이 비겁하지 않다고 생각하는데, 모양새만 너무 그럴싸하다는 불안도 있네요.

지쿠시 신작을 만들 것을 분명히 밝힌 기자회견에서 미야자키 씨가 근원적이란 말을 여러 번 쓰신 걸 봤습니다.

미야자키 근원이랄까, 세상사가 좀 더 단순하고 확실해질 겁니다. 산다는 건 무엇인가, 가족이란 무엇인가, 밥을 먹는다는 건 어떤 일인가, 물건을 가진다는 건 어떤 의미가 있을까 하는 걸 묻는 시대가 될 거라 생각합니다. 세상이 잘 돌아가지 않아서 그렇게 되는 거지요. 그리고 뒤떨어진 영화는 만들고 싶지 않아요. 동시에 손님이 아, 재미있는 걸 봤다고 하는 영화를 만들고 싶어요. 그걸로 조금은 안심이 됐다거나, 일단 3일 정도는 기운이 나거든요.

게다가 제 영화는 10살 여자아이가 보고 그 애가 엄마가 되어 자신의 딸이 10살이 됐을 때 다시 보여주고 싶다고 생각하는 영화였으면 좋겠어요. 함께 봤더니 역시 재미있었다고 말할 수 있는 영화를 만들고 싶어요.

그러려면 유행하는 걸 만들어선 안 돼요. 뉴욕 소방대원에 감동한 사람에게서 꼭 그런 영화를 만들어달라는 부탁을 받아 망설였지만. 그런 게 아니죠, 영화는. 세상이 전쟁을 하자, 전쟁을 하자고 말할 때는 전쟁과는 전혀 다른 영화를 만들어야 해요. 그렇게 생각합니다. 세상이 평화롭다, 평화롭다, 라고 말할 때는 평화로운 곳에 함정이 있다는 영화를 만들 수밖에 없어요.

지쿠시 힘들겠지만 재미있네요.

주 ─────

1. 미야자키 하야오의 전작 『모노노케 히메』에 나오는 중요한 대사. 늙은 무녀 히이 님이 타타리 신에게 저주받은 젊은이 아시타카에게 "그 땅을 향해 흐림 없는 눈으로 매사를 보고 확인한다면 어쩌면 그 저주를 끊을 길을 찾을 수 있을지도 모른다"고 한다.

<div align="right">(주기 『주간 금요일』 편집부)</div>

<div align="right">(『주간 금요일』 금요일 2002년 1월 11일)</div>

지쿠시 데쓰야 筑紫哲也

　　1935년, 오오이타현 출신. 저널리스트. 뉴스캐스터. 와세다대학 정치경제학부 졸업. 1959년, 아사히신문사에 입사. 지국근무를 거쳐 도쿄 본사 정치부 기자, 미군통치하의 오키나와 특파원, 워싱턴 특파원 등을 역임. 1989년, 아사히신문사를 퇴사. 같은 해 10월부터 2008년 3월까지 TBS 『지쿠시 데쓰야 뉴스23』의 메인 캐스터를 담당. 갤럭시상, 국제 에미상 우수상 등을 수상. 저서로 『뉴스 캐스터』(슈에이샤 신서), 『여행 중에 만난 사람들 1959~2005』(아사히신문사), 『슬로우 라이프 완급자재의 추천』(이와나미쇼텐), 『대론 지쿠시 데쓰야 '뉴스23' 이 나라의 모습』(슈에이샤) 등이 있다. 2008년 타계.

만물생명교의 세계, 다시

대담자 야마오리 데쓰오

**다음은
더 근원적인
주제가 요구된다**

야마오리 미야자키 씨의 작품에는 아이들이 어떤 이질적인 세계에 흘러들어가 새로운 자기 자신의 힘을 발견한다는 스토리가 많습니다. 이번의 『센과 치히로의 행방불명』에서도 유바바가 사는 숨겨진 마을과 같은 세계에 들어간 아이가 잠재능력을 발휘하죠. 이것은 야나기타 구니오 씨가 흔히 문제 삼았던 '행방불명된 아이들'이란 테마에 가깝다는 느낌이 듭니다.

미야자키 그러네요. 다만 『센과 치히로』를 만들면서 생각한 건 그런 보편적인 문제보다 지금의 아이들이 무엇에 리얼리티를 느끼는가 하는 문제였습니다. 그들에게 있어선, 예를 들어 유바바를 쓰러뜨린다는 이야기엔 아무런 리얼리티도 없죠. 하지만 예를 들어 18살 정도의 아이가 취직하면 어떤 상황을 만날 건가 생각하면, 그 치히로와 똑같습니다. '사장이 부르니까 혼자서 다녀와'라는 말을 들으면 그들은 사정없이 콩닥콩닥 가슴 뛰겠죠.

야마오리 그렇군요. 같은 회사 사람도 동료이지만 모르는 타인과 같은 존재가 되기도 하니, 그것에 어떻게 대응할 건가 하는 문제네요.

미야자키 지금의 아이들은 일할 각오도 없이 취직을 합니다. 그때까지 알아둬야 할 것들도 알지 못한 채, 취직해서 갑자기 사회에 직면한다고 생각합니다. 육체적인 성장과 사회적인 생활과의 갭이 아주 커요. 아마 지금의 스무 살은 제가 어릴 적 '고등학교에 가고 싶지만 중학교를 졸업하면 일을 해야만 한다'고 생각하던 사람들보다도 어립니다.

그 부분에 대한 리얼리티는 시대에 따라 변하기에 만드는 사람으로선 아이

들이 처한 상황을 항상 의식해야만 한다고 생각합니다. 『센과 치히로』도 『모노노케 히메』도 언뜻 보면 현대적인 문제의식을 느낄 수 있는 작품일지도 모르지만, 우리로선 어떻게 시대와 맞물려 갈 것인가 하는 것을 모색한 결과로 완성된 것이었습니다. 유행에 영합하진 않지만 역시 우리 스스로 이 시대에 살고 있으니까요.

야마오리 시대의 움직임을 느끼면서 그것에 맞춰 만들 수밖에 없다. 그러면서 더 근원적인 건 무엇인가를 표현한다는 거군요.

미야자키 예. 특히 2001년 9월에 뉴욕에서 일어난 테러사건을 계기로 더 근원적인 것에 눈을 돌려야 하는 시대가 왔다고 생각합니다. 작품준비에는 적어도 3년 걸리니까 다음 작품의 공개는 빨라도 2004년 여름이 되는데, 그때 시대에 뒤처지는 작품을 만들 순 없죠. 2004년 여름에 보러온 아이들이 '아. 이런 게 보고 싶었어'라고 생각할 만한 영화를 만들어야 하는 겁니다.

아마 앞으로 3년 동안 여러 시시한 사건들이 일어날 거라 예견되어 아이들도 더욱 심각한 문제를 안게 될 겁니다. 거기에 대항하려고 하면 지금까지의 이상으로 근원적인 걸 이해한 영화를 만들 수밖에 없겠죠.

원폭이 두세 발 터져도 이상하지 않을 정도의 각오가 요구되는 시대에 '테러는 안 된다' '생명을 소중히 합시다' 같은 주제로 영화를 만들어도 어쩔 수 없어요. "왜 나는 이런 데서 태어났을까" 하는 아이들의 질문에 그 직접적인 대답을 해줄 순 없더라도 적어도 어른으로서의 자세와 마음은 전달할 수 있을 만한 걸 만들지 않으면 이야기가 안 되죠. 그게 정말 시도되는 시기가 왔다고 생각합니다.

야마오리 그러네요. 9월 11일에 부시 대통령이 희생자와 가족들을 위해 한 연설에서 『구약성서』 「시편」의 '지금 우리는 죽음의 계곡을 걷는다. 신의 가호 아래서 살아가자'란 말을 인용했습니다. 그렇게 말하며 유족을 위로하고 있죠. 기원전 10세기에 이스라엘을 건국한 다비드 왕의 말입니다. 10년 전 걸프전쟁 때도 미국 전차 대원들이 『구약』의 모세의 말을 주머니에 몰래 지녔습니다.

이 이야기는 '우리의 신은 우리를 지키는 요새이기도 하다'는 것. 이 신은 유

태교의 분노의 신인데, 어느 쪽이든 국가와 민족이 위기상황에 직면했을 때 나오는 건 『신약』이 아니라 『구약』입니다. 역시 분노의 신이겠죠. 인간의 죄를 벌하는 신이죠. 궁극적으론 거기밖에 의지할 수 없도록 막다른 지경에 몰린 것으로, 예수의 사랑의 말이 아니란 부분에서 그들의 마음상태가 잘 드러나는 느낌이 듭니다.

그러면 당연히 이슬람에서도 지하드란 말이 나올 수밖에 없어요. 역시 깊은 곳엔 문명의 충돌적 요소가 계속 흐르고 있다고 생각합니다.

게다가 어쩌면 앞으론 도스토옙스키적인 세계가 되살아나는 게 아닐까 합니다. 예를 들면 『악령』이란 소설엔 이번 테러리스트나 혁명가들의 패턴이 한데 모여있어요. 그리고 지금 다시 인상적으로 떠오른 게, 그 작품 모두에서 도스토옙스키가 『신약성서』의 「루카복음서」에 있는 예수의 에피소드를 인용했다는 겁니다.

이렇게 되면 20세기 문학은 도대체 뭐였나 싶은 생각이 들 수밖에 없습니다. 도스토옙스키적인 문학 세계를 넘어선 형태로 논해온 20세기 문학이 어쩌면 무효였던 건 아닐까 하는 점이 이번 사건으로 선고받은 것 같은 느낌도 듭니다.

미야자키 저는 지금까지 도스토옙스키의 시대는 끝났다고 멋대로 생각하고 있었어요. 그런데 갑자기 지금 처지에서 구원을 받아 여러 가지 벗겨 봤더니 사실 아무것도 끝나지 않은 거였죠. 역시 동란의 시대 그대로였죠. 대량소비문명이란 이 저속하고 바보 같은 소동이 드디어 끝을 향해 몸부림치며 뒹굴기 시작했다는 실감이 나네요. 수만 명이 두 개의 거대한 탑 속에 모여 전부 돈을 벌려고 컴퓨터 키를 두드리고 있었잖아요. 그편이 문명의 형태로선 이상합니다. 그런 문명을 '지키자'고 해도 '그런데 문명이 뭐더라' 하는 이야기가 되죠. 그런 문명 속에 우리 자신도 푹 젖어 그 번영을 누리고 있는 건데, 그래도 빈 라덴에게도 일리는 있다고 생각합니다. 하지만 테러는 역시 용납할 수 없으니, 보통 방법으론 뜻대로 조절할 수 없는 감정이 되는 겁니다. 이렇게 되면 부시와 빈 라덴이 둘이서 서로 때리고 싸워서라도 결론을 냈으면 좋겠다는 생각도 해요(웃음).

야마오리 그 마음을 모르는 건 아니지만, 미국에 대한 '보은'을 한다는 감정은

없습니까? 전후 일본은 미일동맹으로 미국의 핵우산에 들어갔기 때문에 50년 간 평화를 누렸고 게다가 경제적인 번영까지 달성할 수 있었습니다. 덧붙여 할리우드 영화를 중심으로 한 전후 미국문화는 우리에게 동경의 대상이었고 그걸로 꿈도 희망도 얻을 수 있었죠. 그런 기억이 있어 저는 미국에 일숙일반의 은의를 느낍니다. 인정의 수준에서 그렇게 생각해요.

하지만 한편으로 미야자키 씨가 말씀하신 대로 현대문명의 문제점도 남겨져 있죠. 그렇다면 일본인의 역할로서 미국에 은의를 느끼며 조정의 역할을 할 순 없는가 하는 생각이 떠오릅니다.

미야자키 저는 일숙일반의 은의라는 느낌은 그다지 없습니다. 반미구국이라곤 하지 않겠지만(웃음). 아무래도 미국문화는 좋아하지 않아서요.

그건 그렇다 치고, 일본의 역할을 생각했을 때 제가 떠올리는 건 폴란드의 야루젤스키입니다. 바웬사가 연대운동을 했을 때 마지막 대통령인데, 그를 멋진 남자라고 생각한 건 그가 연대를 탄압하면서도 사망자를 내지 않았다는 점이죠. 사고로 한 명 죽었지만, 탄압에 의한 유혈참사를 일으키진 않았어요. 그러면서 소련에 대해서도 계속해서 '확실히 하겠다'는 태도를 보인 결과, 소련은 폴란드에 개입하지 않았죠. 즉 그는 연대를 억제하는 척하면서 사실은 소련을 억제하고 있었어요. 소련이 개입하지 않게 한 최대의 공적자는 그 사람이라 생각합니다.

기념비를 세울 만한 영웅도 아니고 잘생기지도 않았지만, 비판을 한몸에 받으며 어떻게든 위기를 넘기려고 한 인물. 지금의 세계에 필요한 건 이런 사람이 아닐까요.

야마오리 그 이야기를 들으니 나폴레옹전쟁이 생각납니다. 나폴레옹군은 말하자면 당시의 다국적군 같은 것으로, 쿠투조프 장군이 이끄는 러시아군을 거침없이 밀고 들어가죠. 쿠투조프 장군 쪽은 조용히 퇴각합니다. 싸우지 않고 점점 퇴각해 모스크바까지 포기해버리죠. 모스크바가 타들어 가도 참고 물러갑니다. 이윽고 눈이 내리고 나폴레옹군은 결국 동장군한테 엄청 당하죠.

이 쿠투조프의 전략에 대해 톨스토이는 『전쟁과 평화』에서 결국은 그가 시

대의 발소리를 가장 잘 들으며 민중의 소리를 듣고 있었다는 말을 했습니다. 그런 지도자가 지금의 일본에도 세계에도 정말 필요해요.

미야자키 적어도 소국은 그렇죠. 일본은 역시 소국이라 생각합니다. 군사전쟁에 지고 경제전쟁에도 졌으니까 빨리 나쁜 꿈에서 깨어나 분수에 맞게 사는 편이 좋아요.

그런 뜻에서 지금 신문을 보고 가장 이상하다고 느낀 건 한편에서 '이 문명은 50년 정도면 끝날 것이다'라든가 '이제 지구는 버티지 못한다'란 화제를 띠우며 또 한편에선 '앞으로 2년 정도 지나면 경기가 회복된다'는 기사를 쓰고 있는 것. 50년 후에 문명이 끝난다고 할 때에 2년 후의 경기를 얘기해도 쓸모가 없다고 생각하는데, 경제 기자들은 경제 숫자만 쳐다보고 정치 기자들은 정국만 쳐다보고 있죠. 사회부 기자는 "지구를 지키기 위해 일회용을 사용하지 말자"라고 하죠.

'먹는다'는 것이 큰 테마

야마오리 지금 우리는 50년이나 100년 단위로 문명의 흥망성쇠를 말하기보다 500년이든 1천 년의 기간에서 문명이란 무엇인가를 생각해야 합니다. 그쪽이 훨씬 많은 교훈을 얻을 수 있어요.

예를 들면, 지금의 아프가니스탄 주변 역사를 2천 년 정도 되돌리면 그곳은 바로 간다라 예술이 번영했던 지역입니다. 그러니까 바미안의 대불이 있었던 곳으로 1, 2세기 때 처음 불상이 만들어졌죠. 남쪽으로부턴 인도 문명, 서쪽으로부턴 그리스로마 문명, 그리고 중국 문명 이 세 개의 문명이 융합한 결과, 그만큼의 것을 만들어냈습니다.

문명엔 그런 기능도 있었다는 걸 지금의 젊은 세대에게 알려주어야 하고 우리 스스로 조금 더 자각해야 합니다. 한편 이 근대 문명은 말씀하신 대로 50년도 버티지 못할지도 모릅니다. 아무래도 종말이 다가왔다고 저도 느낍니다. 하지만 앞으로 장래희망이 전혀 없다고 한다면, 꼭 그렇지만은 않다고 생각해요(웃음).

미야자키 글쎄요, 보통 의미에선 장래 희망이 없을지도 모릅니다. 예를 들어 지구상의 인구가 100억 명까지 갈지 어떨지 하는 얘기가 나오면 저는 '100억 명이 되기 전에 갑자기 2억 명이 되지는 않을까'라고 문득 그런 소리를 하고 싶어지는 성격이라서요(웃음). 그건 그렇고, 2004년까지 3년이란 짧은 기간에서조차 무슨 일이 일어날지 몰라요. 그때 다행히 멈추지 않고 계속 영화를 만들 수 있다면, 무엇을 만들지 우리에겐 굉장히 어려운 문제입니다.

야마오리 그 작품엔 예를 들면 기아 문제는 들어가지 않을까요?

미야자키 아마 들어갈 거라 생각합니다. 기아를 포함해 '먹는다'는 게 하나의 큰 테마가 될 수 있겠죠. 예를 들어 이번 광우병 소동에서도 '이걸 기회로 소를 잡아먹는 건 그만두자, 불쌍하니까'라는 사람이 한 명쯤 저널리즘에 있지 않을까 생각했는데 한 명도 없네요. 얼마 전 말레이시아에서 광돈병 돼지들을 처분하는 영상을 텔레비전에서 봤는데, 한 마리씩 죽일 수 없으니 큰 구덩이를 파서 위에서 떨어뜨리고 있었습니다. 산 채로 말이죠. 아무리 상대가 돼지더라도 그런 짓을 하는 인간은 망할 수밖에 없어요. 그건 부처님이라도 용서하지 않을 거라 생각했습니다.

야마오리 인도에서 소보다 돼지를 먹는 이유는 확실하진 않지만, 그걸 탐구하는 게 인도 문명이라면 그 문명의 성격을 찾는 것으로 이어집니다. 예를 들면, 미국인에게 알츠하이머가 많은 건 어쩌면 광우병 때문이 아닐까 말하는 사람들도 있습니다. 그렇다면 그건 인도 문명을 거울로 하는 멸망의 징조라 할 수 있을지도 모릅니다.

미야자키 영양학적인 관점에서 이렇다저렇다 말하기 전에 먹지 않아도 된다면 그걸 기회로 소를 먹지 말자는 얘기가 나와도 좋다고 생각합니다. 좋고 나쁜 걸 따지는 문제가 아니라 먹지 않아도 되니까 먹지 말자는 거죠. 단지 된장국의 국물을 우려내려는 거라면 아무래도 아까우니까, 저는 소를 먹는 건 그만둬도 생선을 먹는 걸 그만둘 순 없을 것 같아요(웃음). 채식주의자는 못 되겠네요.

뭐 그 부분은 모순 천지라서, 낚싯줄에 낚인 참치를 보고 '인간은 참 너무하네'라고 생각하면서도 회가 나오면 '맛있다'며 먹고 있으니까요.

야마오리 역시 기아, 에이즈, 광우병, 그런 것들이 앞으로 집중적으로 나타나는 시기가 언젠가 오겠죠. 그때 미야자키 애니메이션이 어떤 걸 만들고 있을지.

미야자키 이건 재미있어요. 아니 재미있다고 하면 안 되나(웃음). 다만 지금까진 우리 스튜디오가 계속 좋은 걸 만들어내는 집단이고 싶다는 집착이 있었기 때문에 작품을 만들 때 항상 우왕좌왕했는데, 2004년 여름이 마지막 기회고 그 뒤는 없어도 된다고 생각했더니 마음이 꽤 편해졌어요.

야마오리 각각, 그 발상이죠. 저는 지금까지 서양문명의 기본에 있었던 건 『구약』의 「노아의 방주」라고 생각합니다. 대홍수가 지구를 뒤덮을 때 일부 인간이 구원받는다는 사상으로, 말하자면 살아남는 전략이죠. 서바이벌 이론은 모두 거기서 나온 거예요.

그에 비해 불교나 노장의 사상은 대재해가 일어나 많은 사람이 죽는다면 우리도 모두 죽자는 것으로 이쪽은 무상론이죠. 어차피 서바이벌 이론이냐 무상론이냐 양자택일 같은 형태로 추궁당하는 시대가 올 겁니다. 그때 지금의 문명이 망해도 어쩔 수 없다고 말하는 건 너무 과격하지만, 그 정도로 각오하면 뭔가 좋은 일이 일어나진 않을까 생각하며 사는 게 중요할지도 모릅니다. 대재해가 일어나면 일어나는 대로 인간은 어떻게든 연명해 갈 테니까요.

지면을 걸으며 사물을 보는 감각을

야마오리 지금까지 일본은 세계 속에서도 극히 불안정한 자연환경 속에 있었으며, 그래서 더 자연의 무서움에 유연하게 대응할 수 있는 문화를 만들어 왔다고 생각하는데, 아무래도 최근엔 그런 마음가짐 같은 걸 잃어버리고 있는 듯합니다.

미야자키 요로 다케시 씨가 말씀하셨는데, 지진현장을 본 사람이 "누구냐, 이런 짓을 한 건"이라고 말했다고 합니다. 자연을 상대로 농업을 하는 사람들은 정성을 들여 만든 논밭이 하룻밤에 못쓰게 되는 경험을 여러 번 하기 때문에 그렇게는 생각하지 않아요. 하지만 마을 사람들은 반드시 범인이 있다고 생각

한다고 요로 씨는 말씀하셨습니다.

마을이라면 몇 년쯤 전에 비행선을 타고 사이타마현에서 날아서 2시간 만에 도쿄 근교를 일주했습니다. 고도 300미터로 나는데, 그 고도에서 보면 땅끝까지 전부 건물입니다. 녹색 자연은 보이지 않아요. '신기하게 빈 땅이 있네'라고 생각했더니 그곳은 묘지(웃음). 인간이 자연을 여기까지 파괴해서 원래의 풍경은 잃고 전부 센티미터 단위로 소유권이 정해져 많은 사람들이 북적거리며 살고 있어요. 그곳에 전기나 수도, 하수도 등의 '문명의 편리한 도구'가 그물망처럼 지난다고 생각하면, 뭐라 설명할 수 없는 절망감을 느낍니다.

야마오리 그건 높이에 따라 다릅니다. 저는 이전에 일본열도를 남에서 북으로 3천 미터 상공에서 촬영한 영상을 본 적이 있는데, 그 고도에서 내려다보면 숲과 산밖에 보이지 않아요. 대평야는 전혀 보이지 않습니다. 그러니까 일본열도는 삼림사회이며 산악사회라는 걸 알 수 있죠. 아마도 1천 미터까지 아래로 내려가면 대평야가 보일 거라고 생각합니다. 이건 농경사회죠. 나아가 미야자키 씨가 날았던 300미터까지 내려가면 집과 공업지대밖에 보이지 않고요.

미야자키 등기부 원본이 있잖아요. 그게 전부 타버리면 기분이 좋을 것 같아요. 그러면 어느 땅이 누구 것인지 전혀 알 수 없어져 괜한 욕심과 다툼도 사라지고 도리어 개운해질 겁니다.

야마오리 그러면 산신들의 세계로 돌아가면 되겠군요(웃음).

미야자키 미국에서 제트기를 타고 나리타로 돌아오면 '아, 아름다운 나라다'라고 생각하지만, 점점 고도가 내려갈수록 '너무한 곳이네'라고 다시금 생각해요(웃음). 반대로 말하면, 실태를 알려면 너무 위에서 보면 안 된다는 거죠. 조경이나 집의 도면 등을 봐도 느끼는데, 신들의 시점으로 디자인되어있을 뿐, 지면 위에 있는 인간들의 시선으로 세계를 보고 있지 않습니다. 저는 자주 가는 산책길에서 마음에 든 장소가 50미터만 있으면 행복할 것 같습니다. 1만 미터나 3천 미터 높이에서 인생을 생각하기 시작하면 이건 도무지 대책이 없죠.

야마오리 땅 위를 걸으며 사물을 보는 감각이 사실은 참 중요한 것이죠.

미야자키 예, 그렇습니다. 빠르기도 걷는 속도면 돼요. 서구사람들은 '자동차

로 음속을 돌파하고 싶다'며 도전하지만 그건 이해할 수 없습니다. 왜 그런 것이 동기부여가 되는 걸까요.

야마오리 저는 인도에 갈 때마다 석가가 걸었던 길을 조금씩 차를 이용하거나 해서 걷습니다. 룸비니에서 갠지스 중류지대까지 약 5백 킬로미터죠. 불교를 이해하려면 이 5백 킬로미터를 석가처럼 걷지 않으면 안 된다고 생각해서요. 얼마 지나고 나서 이번엔 이스라엘에 가서 예수가 걸은 길을 나사렛에서 예루살렘까지 버스를 타고 갔습니다. 대충 150킬로미터입니다. 예수의 150킬로미터와 석가의 5백 킬로미터, 이건 그리스도교와 불교의 본질을 알기 위한 최소의 거리라고 생각했습니다. 현재 지구 온난화 영향으로 사막의 확대가 걱정되고 있는데, 인류의 예지가 모아진 메시지는 사막에서 나오는 경우가 굉장히 많습니다. 예수가 그렇고, 석가가 생활한 북인도와 네팔의 중간지대도 상당히 건조해서 여행하면 일면 사막이라는 느낌이 듭니다. 공자도 중국의 사막지대를 여행하며 걸었다니, 삼림이 풍성한 지역이나 시대에선 깊은 사상이 나오지 않는 듯합니다.

만물생명교적 세계관이야말로 중요

야마오리 일본열도는 옛날부터 푸른 자연에 둘러싸여 있어서 근본적으로 매사를 생각하는 본격적인 사상가가 나오지 않았습니다. 그만큼 행복한 민족이었다고도 할 수 있지만요.

미야자키 그리스도나 석가가 사막의 사람이었다고 한다면 일본인은 '땅의 사람'이란 뜻에서 토인이라 생각합니다. 동아시아 변두리의, 푸르름이 넘치는 섬의 토인입니다. 저는 일본인의 토인적인 부분을 좋아하는데, 오래된 마츠리(축제) 등을 봐도 유교의 영향은 거의 보이지 않습니다. 형식적으론 불교의 영향을 받았을지도 모르지만, 여러 신에 대한 행사들을 보노라면 아주 옛날부터 변하지 않았다는 느낌이 듭니다. 신들도 사막의 신들과는 달리, 혼을 구해주는 신들은 그다지 있을 것 같지도 않고요.

그러니까 가장 웃긴 건 신전결혼식에서 신들에게 맹세하는 겁니다. 그건 신

들도 난처할 거라고 생각해요. 부부가 되게 해주면 신사 지붕을 기와로 고치겠다든가, 토리이(기둥 문)를 기부하겠다고 한다면 이해합니다. 그거라면 일본의 신들도 익숙할 거라 생각하지만, 그냥 '부부가 될 것을 맹세합니다'라는 말을 들어도 그건 멋대로 그쪽에서 알아서 해주면 되잖아요(웃음).

야마오리 그건 일신교 신들에 대한 맹세법으로, 일본의 신들은 100퍼센트 신이 아니니까요. 반 이상 인간의 요소가 들어있어요.

미야자키 일본은 다신교라고 해서, 확실히 신들은 많이 있지만 힌두교적인 다신교와는 전혀 다르잖아요.

야마오리 오히려 범신교라고 하는 편이 좋겠죠. 저는 만물생명교라고 말합니다. 아마도 5천 년 전, 1만 년 전엔 지구상 어디든지 만물생명교였을 거라 생각해요.

미야자키 그렇군요. 그쪽이 딱 맞네요. 전에 목욕통을 바꾸고 부수려고 할 때 아이들이 '불쌍하다'고 해서 어쩔 수 없이 목욕통 안에서 사진을 찍은 적이 있습니다. 이별의 사진. 그런 마음이 세계에서도 신기할 정도로 남아있는 민족이라는 건 틀림없다고 생각합니다. 그것이 정말 최근의 생활 변화로 바뀐 건지, 근원적인 형태로 상당히 뿌리 깊게 남아있는 건지, 그것이 문제네요. 남아있는 거였으면 좋겠다고 생각하지만요.

야마오리 미야자키 씨의 작품에선 자연도 동물도 요괴도 도깨비도 인간들도, 모두 생명이 있다는 식으로 그리고 있죠. 그래서 저는 만물생명교의 세계라고 생각합니다. 지금까지 동서고금, 온갖 문명들은 만물생명교적인 세계에 여러 옷을 입히거나 새로운 형태를 조금 더 추가해서 성립해온 거라고 생각합니다. 때문에 진실을 말하면, 이 만물생명교적 세계관을 잊어버리면 언젠가 그 문명은 말라버리는 게 아닐까요.

미야자키 적어도 지금의 미국엔 그게 전혀 없습니다.

야마오리 그들은 탈레반이든 빈 라덴이든 철저히 추궁하여 섬멸하니까요. 그것만 고집하면 그때부터는 약자를 향한 공감도 나오지 않으며, 용서한다는 발상도 나오지 않아요.

미야자키 그래서 동아시아의 '땅의 사람'으로선 부시와 빈 라덴이 둘이서 서로 맞붙어 결판을 내주면 좋겠다는 생각이 드는 겁니다. 그들은 둘 다 모두 일신교지만, 이쪽은 신들에게 혼날 일도 없고 오히려 신들을 욕조에 넣어 건강하게 만든다고 할 정도의 발상으로 살아온 섬나라니까, 그 정도에서 결말을 내주면 좋겠어요. 이건 일본정부에서 제안할 순 없는 거니까요(웃음).

『Voice』PHP연구소 2002년 1월호)

야마오리 데쓰오 山折哲雄
1931년 미국 샌프란시스코 출신. 이와테현 하나마키시에서 자람. 종교학자. 국제일본문화연구센터 명예교수. 국립 역사 민속박물관 명예교수. 도호쿠대학 문학부 인도철학과 졸업. 동 대학원 문학연구과 박사과정 단위취득 퇴학. 도호쿠대학 조교수, 국립역사민속박물관 교수, 하쿠호여자단기대학 학장, 교토조형예술대학 대학원장, 국제일본문화연구센터 소장을 역임. 2002년 『애욕의 정신사』(쇼가쿠칸)에서 와쓰지 데쓰로 문화상 수상. 저서로 『영과 육』(고단샤 학술문고), 『일본인의 종교감각』(NHK라이브러리), 『사의 민속학 일본인의 사생관과 장송의식』(이와나미 현대문고), 『신란을 읽다』(이와나미 신서) 등 다수.

2001년도 키네마순보 베스트 텐 독자선출
일본영화감독상 수상자 인터뷰

자, 이제부터 어디로 갈 것인가

선택해주셔서 영광입니다. 상을 받은 이상, 정말 감사드린다고 말할 수밖에 없지만, 감독인 내 얼굴만 여기저기에 비춰져 정말 마음이 편치 않습니다.

영화는 감독이 없으면 만들어지지 않지만, 감독이 혼자 열심히 한다고 해도

도저히 이룰 수 없는 일이기도 합니다. 감독의 역할은 브리지에 서서 수평선 너머에 보이지 않는 목적지로 지휘를 하는 것입니다. 해도가 있는 것이 아니기 때문에 가설을 세웁니다. 저쪽으로 간다고 지도하며 자신의 불안과 싸웁니다. 스태프 내에서 토론하고 항로를 둘러싸고 표결을 한다면, 그 항해는 무의미해지며 배가 떠있는 동안 모두 밥을 먹고 있었다는 사실밖에 남지 않습니다. 배도 이윽고 침몰하지요.

배라고 할까, 스튜디오는 살아있는 것이라서 배 밑바닥의 모습부터 속도와 풍향에도 눈을 돌려야 하며 승조원 식사의 질에도 마음을 써야 합니다. 하지만 새로운 섬에 도달한다고 해도 그 명예를 선장이 혼자 독차지하는 것은 역시 이상합니다. 배는 오너가 없으면 출항조차 할 수 없고 유능한 항해사와 기관사, 갑판장이 필요합니다. 주계장도 없으면 안 되지요. 선원들도 기본적으로는 건강한 노동자여야 합니다. 능력으로서 개인차는 있어도 그룹으로서 합쳐지지 않으면 힘은 발휘할 수 없습니다.

멋진 배인지 너덜너덜한 배인지는 아무래도 상관없지만, 손질은 확실히 되어있어야 합니다.

확실히 하는 것이 어려운 시대

확실히 한다는 것이 어려운 시대가 되었습니다. 확실히 자신의 일을 달성하는 것, 역할을 지키는 것, 당직 시에는 아무리 힘들어도 자면 안 된다는 것 등을 당연시할 수 없는 시대와 사람들이 되었습니다.

조금 비약하면, 일본도 장편 애니메이션 영화를 만들기 어려운 시대에 들어간 것입니다.

프랑스에도 장편 애니메이션 영화를 만들고 싶어하는 젊은이들이 많이 있는데, 아마 만들 수 없을 것입니다. 노동조건이나 비용 때문만이 아니라 중앙집권이나 선장의 지시에 따르는 것을 개인의 부정이라고 생각하기 때문입니다. 특히 만화와 애니메이션을 목표로 하는 사람들에게 그 경향이 두드러질지도 모

르겠지만요.

1950년대에 소련에서 좋은 장편이 나왔는데, 스탈린 비판 완화와 함께 개인 예술가 집단으로 분해되어 그 이후 장편 애니메이션은 만들어지지 않게 되었습니다. 뭐, 그 덕분에 노르시테인 같은 진정한 예술가에게 기회가 주어졌다고도 할 수 있습니다.

일본도 드디어 그곳에 온 것입니다.

우리 세대보다 더 곤란한 과제를 짊어지고

감독은 많고 스태프 수도 줄지 않았습니다.

하지만 얼굴이 보이지 않습니다. 안노 히데아키 뒤로 나오지 않고 있어요. 스스로 약점을 드러낸다고도 할 수 있지만 성실하기도 한 해체작업 같은 그의 애니메이션 뒤가 이어지지 않습니다. 뭐, 훌륭한 진퇴양난을 그가 표현했다고도 할 수 있지만, 앞으로의 감독들은 문명도 자아도 청춘조차도 역사적인 상대화를 진행시키면서 그보다 더 멀리 바라보는 시선을 갖는 한편, 점점 더 자아의 덫에 빠져 고립화하는 스태프들을 한데 모아 간다는, 우리 세대보다 더 곤란한 과제를 짊어지고 있습니다.

그만큼 강하지 않으면 만들 수 없어요. 길기만 하다면 누구라도 할 수 있겠지만, 그래서는 장편 애니메이션 영화라는 모질고 인정없는 일에 쏟아 붓는 인간들의 시간의 희생에 걸맞지 않지요. 작은 하나의 시대가 끝났다고 실감합니다.

자 앞으로 어디로 갈 것인가, 내 나름으로는 남은 시간이 있는 한 걸어가 보려고 하고 있지만요.

(『키네마순보』 키네마순보사 2002년 2월 여름호)

이런 미술관으로
만들고 싶다

재미있고, 마음이 온화해지는 미술관

여러 가지를 발견할 수 있는 미술관

확고한 생각이 관철되는 미술관

즐기고 싶은 사람은 즐기고, 생각하고 싶은 사람은 생각할 수 있으며, 느끼고 싶은 사람은 느낄 수 있는 미술관

그리고 들어간 순간보다, 나올 때 조금 마음이 풍요로워지는 미술관!

그렇게 하기 위해 건물은……

그 자체를 하나의 영화로서 만들고 싶다

자랑스러운 미술관

멋진 건물, 호화로워 보이는 건물, 밀봉된 건물로 만들고 싶지 않다

비어있는 시간이야말로, 마음이 놓이는 공간으로 만들고 싶다

촉감, 만진 순간의 느낌이 따뜻한 건물로 만들고 싶다

바깥의 바람과 빛이 자유롭게 드나드는 건물로 만들고 싶다

운영은……

꼬마들도 어엿한 한 사람으로 대하고 싶다

핸디캡이 있는 사람을 가능한 한 배려하고 싶다

일하는 사람이 자신과 긍지를 가질 수 있는 직장으로 만들고 싶다

가는 순서라든지, 순로라든지, 그다지 관람객을 관리하고 싶지 않다

전시물에 먼지가 쌓이거나, 낡지 않도록

항상 아이디어 풍부하게, 계속 새로운 도전을 하고 싶다

그렇게 하기 위한 투자를 계속하고 싶다

전시물은……

지브리 팬만 기뻐할 만한 장소로는 만들고 싶지 않다

지브리의 지금까지 작품의 그림이 늘어선 '추억의 미술관'으로 만들고 싶지

않다

보기만 해도 즐겁고, 만드는 사람의 마음이 전해지며,

애니메이션을 보는 새로운 방법이 탄생하는 장소를 만들고 싶다

미술관 독자의 작품과 그림을 그리고 발표하는

영상전시실과 전시실을 만들어, 생생히 움직이게 하고 싶다

(독자적인 단편 작품을 만들어 공개하고 싶다!)

지금까지 작품에 대해서는, 더 깊이 파 내려간 형태로 자리매김하여 전시하

고 싶다

카페는……

즐기고, 편안해지기 위한 중요한 장소로 자리매김하고 싶다

다만, 많은 미술관 카페가 운영이 어려워지는 상황이지만 값싸게 하고 싶지

는 않다

개성 넘치는 좋은 가게를, 성실하게 만들고 싶다

숍은……

손님을 위해서도, 운영을 위해서도 충실하게 하고 싶다

다만, 팔리기만 하면 좋다는 세일식의 값싼 가게로 만들고 싶지는 않다

좋은 가게의 자세를 계속 모색하고 싶다

미술관에만 있는 오리지널 상품을 만들고 싶다!

공원과의 관계는……

녹지를 소중히 할 뿐만 아니라, 10년 뒤에 더 좋아질 계획을 세우고 싶다

미술관이 생기고, 주위 공원도 풍요로워지고,

공원이 좋아져서 미술관도 좋아졌다고 할 수 있는 운영을 하고 싶다

이런 미술관으로 만들고 싶지는 않다!

대충 대충 미술관

잘난 척하는 미술관

인간보다 작품을 소중히 하는 미술관

재미없는 것을 의미 있는 듯이 늘어놓은 미술관

미타카의 숲 지브리 미술관 관장 미야자키 하야오

『미타카 시립 애니메이션 미술관 개관을 맞이하여—미타카의 숲 지브리 미술관』 팸플릿 2002년 2월 15일 발행)

아이들에게는 '상상'을 넘는 미래가 있다

작년(2001년) 10월에 미타카의 숲 지브리 미술관을 개관했습니다. '미술관'으로 되어있지만, 그것은 재단법인으로 하려면 명칭을 '미술관'으로 해야 했기 때문으로, 사실은 '볼거리 관' 등 그런 쪽이 좋다고 생각했었습니다. 지금의 시대, 아

이들을 위해서라든지 여러 가지 잘난 척하며 말하기보다, 아이들이 '와 재미있다!'라고 생각할 만한 것을 보여주며 그것을 또 아이들이 잘 받아들일 공간을 만들고 싶었습니다.

처음에는 산을 만들어 그 안에 미술관을 넣는, 입구를 산기슭으로 만들고 출구는 산 위로, 그곳에서 부모와 아이들이 도시락을 먹어도 좋고, 산을 뛰어 내려와도 좋다는 아이디어였는데, 제약이 조금 있어서 결국 실현한 것은 우리가 생각한 것의 10분의 1이 되고 말았습니다. 하지만 아이들이 안심할 수 있고, 뭔가 두근두근 즐거운 나머지 도가 넘을 수도 있는 공간, 주위에 사는 사람들이 즐길 수 있는 공간을 만들고 싶어 공부했습니다.

모두가 즐겨주기를 바라는 마음에서 잘 팔리는 캐릭터 인형을 늘어놓거나, 탐낼 만한 비디오를 늘어놓는 등 그저 영상을 흘리기만 하면 된다는 발상으로는 안 됩니다. 뭔가가 있을 것 같은 그늘이나 몰래 숨어 울 수 있는 장소, 흉계를 꾸밀 수 있는 장소 같은 것들도 있는 자유로운 공간을 만들지 않으면 아이들에게는 소용없어요. 구석마다 빛이 들어와 주의가 미치지 않는 곳이 없으면 안 된다는 말입니다.

물건이란 것은 노동이 겹쳐져 만들어진다

미술관 입구에 들어서면 바로 내려가는 계단이 있습니다. 밝은 공원에서 갑자기 어두운 가상의 공간에 들어가고 싶지는 않으니, 약간의 거리지만 조금 이상한 곳으로 들어가는 기분이 드는 계단을 만들었습니다. 지하 1층에는 먼저 '토성좌'가 있습니다. 작은 영화관으로, 여기서밖에 볼 수 없는 지브리의 오리지널 애니메이션을 공개합니다. 『고래잡이』를 상영 중이며, 올해 1월부터는 『코로의 대산보』가 시작됩니다. 다른 한 편인 『메이와 아기고양이버스』는 아직 제작 중으로 가을에 공개 예정입니다.

중앙홀을 사이로 '토성좌'의 반대 쪽에 있는 것이 '움직이기 시작하는 방'. 영화의 원리라고 할까, 처음 동화의 구조인 '조이트로프'를 사용한 여러 장치가 있

습니다. 그래서 기본적으로 저차원적 기술이지만 효과는 대단합니다. '상승해류'는 처음으로 움직였을 때는 만든 스태프들이 숨죽이며 넋을 읽고 바라보았습니다.

또 하나, '토토로 뿅뿅'이란 것은 직경 2미터 정도의 턴테이블에 『이웃집 토토로』의 등장인물이 입체로 만들어져 있어, 회전시키며 스트로보로 비추면 토토로가 뛰거나 고양이버스가 달리거나 하는 것입니다. 인형을 만든 조형사들이 정말 잘 만들어주었고, 특히 고양이버스의 다리 조형은 어디에 내놓아도 부끄럽지 않게 완성되었습니다.

장치를 만들어준 사람들의 수고와 공부가 담겨있어 내가 좋아하는 장소입니다. 이런 일을 하는 사람들이 있기 때문에 일본도 아직은 쓸 만한 것이겠지요.

이 방에는 '파노라마 박스'라는 것이 있습니다. 아무런 설명도 없이 어느 장면이 있을 뿐으로, 들여다봐도 아무것도 움직이는 것은 없어요. 그러면 어른들은 잠깐 들여다보고 "아, 해저네" 하고 지나치지요. 하지만 어린이들은 들여다보고 스스로 시선을 움직여 "아, 도깨비가 있어!"라며 이쪽저쪽에 숨어있는 것들을 찾아냅니다. 해저 그림을 숨을 참고 들여다봐서 지쳐버렸다는 이야기를 들으면 '해냈다'는 느낌이 들어 기쁩답니다(웃음).

화장실에는 가짜창문을 만들어 그곳에 풍경을 그렸습니다. 그걸 보고 매우 좋았다는 사람과 전혀 눈치채지 못하는 사람이 있어요. 반대로 파노라마 박스를 보고 "아, 해저인가"라며 지나가는 것은 어른들뿐만이 아닙니다. 아이들도 있어요. 아이들 중에도 '어른'이 있고 어른들 중에도 '아이'는 있습니다.

1층의 기획전시실에는, 지금은 『센과 치히로의 행방불명』의 재료라고 할까, 그림이나 그 외의 것들을 전부 전시해놓았습니다. 애니메이션은 어쨌든 사람의 힘으로 엄청난 양의 노동에 의해 만들어진다는 것을 젊은 사람들이 느꼈으면 좋겠습니다. 컴퓨터의 힘도 빌리고는 있지만 기본은 인간이 그립니다. 그걸 물건의 양을 보고 알아주었으면 좋겠어요. 정보라는 애매한 것이 아니라, 구체적이고 극히 인간다운 것들이란 점을 알아주었으면 좋겠습니다. 보러와 준 고등학생들 중에 그런 반응이 있어서 참 기뻤습니다.

이곳의 전시는 스스로 생각하거나 조금 애쓰지 않으면 그 의미를 알 수 없어요. '상향지향'인 것입니다. '손님의 니즈에 맞추어'라는 '하향지향'만으로 하고 싶지는 않았어요. 애니메이션도 그런 마음가짐으로 만들어왔으니까요.

같은 층에 '작은 모의스튜디오'와 '영화가 태어나는 장소'라는 전시가 있습니다. 우리가 일하는 곳을 재현한 곳입니다. 현장의 분위기를 느끼고 '장래 애니메이션을 만들고 싶다'는 생각에 끌리는 젊은 사람들이 나와줄 것을 부탁하는 마음에서 만들었습니다.

여러 장치가 있지만, 아이들은 일단 뭐든 만져보고 움직여보려고 하지요. 이것은 예상 이상이었습니다. 돌아가는 것은 뭐든 돌려보고 상자가 있으면 열어봅니다. 너무 돌려 망가진 것은 돌려도 망가지지 않도록 연구하고 있습니다. 상자 쪽은 일부러 열어보는 것이라서 여러 가지 보물을 넣어두고 있습니다. 열어본 아이만 볼 수 있어요. 그런 노력은 여기뿐만이 아니라 관내의 여기저기에 있습니다.

지금 관내를 촬영금지로 할까 생각하고 있습니다. 부모가 무턱대고 기념촬영을 하고 싶어 해서요. 아이들을 자유롭게 뛰어다니게 두면 좋을 텐데, "거기서봐!"라고 하지요. 아이들은 지금을 즐기고 싶어 하니 질려 하지요. 이상해요, 부모는. '즐거운 추억'을 기록하는 것에만 열심입니다. 그런 부모한테서 아이들을 해방시켜야 한다고 생각합니다.

21세기, 인류는 다음 문명을 생각해야 한다

결국 아이들 문제는 어른들의 문제입니다. 아이들이 학교에 가지 않는다며 훌쩍대는 어른들은 자신의 불안을 숨기고 싶어 학교에 가서 공부를 잘했으면 좋겠다고 말하는 것에 지나지 않아요. 아이들에게 해야 할 집안일을 시키지 않고, 공부를 하면 착하다고 하거나 함부로 물건을 사주거나 하는 것이 애정이라고 생각하지요. 그렇게 해온 결론은 이미 충분히 나오지 않았나요.

지금의 아이들은 허약하고 선량하며 상처받기 쉽고, 그리고 긍지가 높아 가면으로 무장할 수 없다는 걸 압니다. 신경이 노출된 것처럼 감각이 매우 예민해요. 어렸을 때 놀이 등을 통해서 자신을 지키기 위한 방호벽을 만들어야만 합니다. 하지만 만들 여유가 없었지요. 그 아이들이 이 동란의 시대에 맞추어 산다는 것은 얄궂으며 비극입니다.

나는 여유 있는 교육을 하고 싶다는 것도 잘 알고 그 한편으로 이과교육도 잘 해두어야 한다든지, 열심히 공부해 일하지 않으면 큰일이 난다고 하는 것도 사실이라고 생각합니다. 하지만 양쪽 모두 전부 맞아떨어지지는 않아요. 사실은 약간의 역경에는 지지 않는, 오히려 힘을 발휘하는 에너지, 본래 아이들의 것이던 에너지를 아이들에게 되돌려주어야 한다고 생각합니다.

일본의 현실은 하나의 민족이 풍요로움을 추구하여 몇십 년이나 살아온 것의 결과잖아요? 그것을 해온 것은 일본민족뿐이 아닙니다. 많은 민족이 서로 죽이지 않는, 기아가 없는 좋은 사회를 만들고 싶어 한 결과가 지금의 세상입니다. 그것을 어떻게 할 것인가. 명안이 없다는 사실로부터 시작할 수밖에 없어요. 명안이 없는 채로 3년 후에 경기가 회복될 것이냐 하는 것과 지구 온난화를 전부 포함해 통째로 생각하며 행동하려는 어른들이 있다면, 아이들은 존경할 것입니다. 우리는 그런 어른들이 없다는 문제를 제시하고 있습니다.

21세기는 지구와 우주의 사이클을 인류의 역사와 맞물려 한 번 더 긴 기간을 보고 다음 문명을 생각해야 합니다. 그럼 어떻게 해야 하는가, 일단 멋진 말을 늘어놓기보다 자신이 생각나는 범위에서 근처의 강을 청소한다거나, 그런 것들밖에 생각나지 않지만요. 하지만 안절부절못하거나 누군가가 나쁘다고 생각하며 살아가는 것보다 조금은 낫지 않을까요.

다음 작품은 2004년 여름 개봉 예정입니다. 그때 어떤 시대가 되어있을까, 모두 어떤 마음일까, 예상도 못 하겠습니다. 우리는 그런 상황에서 영화를 만들어야 합니다. 아마 이건 우리가 애니메이션을 만드는 마지막 기회라고 생각합니다. 아마 아이들의 주위에 정말 힘든 일이 일어나고 있을 때 작품을 공개하게 됩니다. 그런 사실에 착실히 마주하고 있는지가 질문이 될 것이라고 생각합니

다. 지금까지 해온 일들과 잘난 척 말했던 모든 말들이 2004년 여름에 시험될 거라고 생각해요. 영화로 나타낼 수밖에 없습니다. 그것이 나와 세상이 서로 이 어지는 유일한 부분이니까요.

(『월간 파이』 후지종합연구소 2002년 1월호)

아이들이 기뻐하는 모습에
가장 행복하다

**미술관
개관으로부터
3개월**

미술관을 해보고 알게 된 것은 접객업이 힘들다는 것과 다 만들고 나면 거기서 끝이 나던 영화 일과 달리, 미술관은 오픈부터 시작이라는 당연한 것들 인데, 이건 참 일이 크게 벌어졌다는 실감이 듭니 다. 덜렁대서 무심코 재미있을 것 같다고 고개를 들이밀면 대체로 이런 꼴을 당 한답니다(웃음).

미술관은 낡은 것들에 의미를 부여해서 늘어놓는 장소가 아니라, 앞으로의 문명의 예감이나 손님들을 촉발하는 것 등 그런 부분을 지닌 장소로 만들어야 한다고 생각합니다. 그러면 지브리 작품을 쫓아 전시하는 하청기관이어서는 안 되는 것이지요. 계속 만들어야 하는, 이 '만든다'는 것이 힘이 드는 일입니다.

전시도 창작이고 영화도 창작. 지금까지 있었던 것들을 평가하거나 인식을 새롭게 하는, 지금까지의 학예원 일의 틀을 넘었습니다. 지혜와 노력을 쏟아야

하는, 또 그런 재능을 갖고 이 일에 의의를 느끼는 젊은 사람들을 모으지 않으면, 일단 손님이 많이 왔다든지 즐거워 하는 것으로는 해결이 나지 않습니다.

때문에 미술관에서 틀고 있는 영화는 쓰러지지 않고 계속 만들 것입니다. 그걸 시들해지지 않게 하면서 동시에 "양심적이네요"란 말을 듣는 시시한 수준의 작품으로는 만들지 않아요. '양심적'이란 것은 가장 간단합니다, '모두가 밝고 건강하게' 해준다면 재미있지 않아도 되니까요. 그런 게 아니라 텔레비전이나 영화관 같은 마켓에서 해방되어, 마음먹은 일을 하고 그것이 지지받는 제대로 된 영화를 만들어야 합니다. 그런데 한 편에 십여 분인 영화에 3억 엔이 드는데, 지브리가 만들면 왠지 그렇게 되지요(웃음). 사실은 제작비를 1억 엔으로 하고, 돈은 내지만 말은 하지 않겠다는 스폰서가 있었으면 좋겠는데, 지금 이런 때이니 있을 리가 없지요. 그러니까 미술관 숍의 수익으로 메우거나, 우리 능력으로 보충해야 합니다.

할머니의 쇼트케이크

미술관 카페는 아이들 네 명을 키우는 주부가 구상해주었습니다. 그 사람이 이상으로 생각하는 카페를 만들었습니다. 그곳에서 제공하는 쇼트케이크는 햇볕을 받은 유기농 딸기를 듬뿍 올려 좋은 크림과 밀가루, 정제되지 않은 흑설탕을 사용한, 정말 할머니가 만들어주신 느낌의 쇼트케이크로, 식감도 있고 평판도 좋은데, 원가가 높습니다. 하지만 그런 것들도 질을 떨어뜨리지 않고 구상한 사람의 이상을 계속 이어가지 않으면 몇 년 지나는 사이에 쓸모없게 되어버려요. 식재료는 어느 하나 질 낮은 것이 없지만, 그걸 자랑거리로 삼지 않고 당연한 것처럼 하자는 것이 내 의지입니다.

손님이 안을 둘러보고 마지막으로 도착한 카페에서 "참 좋았어. 이 카페도 너무 좋아"라고 생각하며 돌아가거나 "보통 카페네"라며 돌아가는 것은 전혀 다르다고 생각합니다. 그래서 카페도 중요한 전시품 중 하나라고 생각합니다.

역시 가장 힘든 건 전시를 어떻게 해갈 것인가 하는 것입니다. 지브리가 무

너져도 남을 미술관으로 만들고 싶고, 더욱이 지지도 받고 싶습니다. 그렇게 하기 위해서는 스스로 착실히 발신하는, 새로운 것을 제안하는, 그런 장소가 아니면 안 돼요. 그리운 부분도 있는 것이 좋지만, 앞으로의 예감이나 불러일으키는 뭔가가 있는 장소로 만들어야 해요.

이곳에 온 것을 계기로 애니메이터가 되었다는 사람들이 나오지 않을까 살짝 꿈꾸고 있습니다.

호기심의 시작 지점

1층의 '영화가 태어나는 장소'는 어렸을 적 갖고 싶었던 방입니다. 요상한 것들이 가득 있어서 누구라도 구할 수 없어요. 방이지만 자신의 뇌의 방이기도 해서, 되도록 뭔가 숨겨져 있는지 알 수 없는, 스스로도 알 수 없는 것들이 가득 있는 방이어야 해요. 그런 잡동사니 같은 것들의 모이고 쌓여서 영화가 탄생하지요. 더불어 아버지나 할아버지, 증조할아버지처럼 훨씬 옛날부터 쌓여온 것들 속에서 작품은 나옵니다.

그러니까 지금 붙어있는 그림 위에 새로운 그림이 점점 붙는 게 좋고, 그렇게 해야 합니다. 그 전시는 아직 완성되지 않았고, 그 위에 더하거나 빼거나 계속 작업하지 않으면 방은 죽어가는, 그런 장소라고 생각합니다.

그곳에는 아주 조금 나의 사적인 물건들도 있는데, 내가 사서 모았던 것이나 받은 것이나 어딘가에서 홀연히 나타난 것들도요.(웃음) 누가 가져왔는지 물어봐도 몰라요. 또 나날이 줄어가는 것도 있습니다. 보물함 속 금화초콜릿 같은 것은 아이들이 집어가 버려요. 그 정도는 괜찮지요. 사실은 전부 다 만질 수 있게 하는 것이 좋겠지만, 거기까지 개방할 수 없는 것이 현실입니다.

조직적이고 청결하게 컴퓨터가 늘어서 있는 곳에서 무언가를 만드는 것이 아니에요. 만드는 것도 '인간', 그것을 둘러싸고 있는 것은 '물건', 그리고 완성되는 필름도 '물건'이란 것을, 전달 방법에서 그것을 정보라고 말하는 사람도 있지만, 정보가 아니라 '물건'이란 것을 알아주었으면 좋겠습니다.

영상전시도 디지털이나 비디오를 사용하지 않고 필름으로 합니다. 필름까지는 아이들도 감각적으로 이것이 투영된다는 것을 알아요. 이해할 수 있고 흥미를 가질 수 있지요. 다만 단순히 영상에 흥미를 가질 뿐이라면 만드는 사람이 될 수도 없고, 뭔가 중요한 것을 빠뜨릴 것이라고 생각합니다. 바늘구멍사진기나 일광사진, 그런 것들을 향한 흥미가 출발점으로서 중요합니다.

관내 사진촬영 금지

명칭에 '미술관'이란 말을 쓸 수밖에 없었지만, 정말은 '볼거리 관' 같은 것을 해보고 싶었습니다. 건물과 공간은 조금 더 뭔가 하고 싶어지는 것이 있어도 좋잖아요, 조용하고 잘 정리되어있고 청결할 뿐만 아니라. 대부분의 미술관은 마음에 들지 않습니다. 약간의 그림을 정말 소중하다는 듯이 장식해놓고 벽 한쪽에 붙여! 라고.

사실 관내에서의 사진촬영을 금지했습니다. 그렇게 할 수밖에 없었어요. 유감스럽게도 사진을 찍으려고 오는 사람들이 많습니다. 있는 동안 내내 사진을 찍기 위해 우왕좌왕하고 있고, 어른들 대부분이 그래요. 사진을 찍기 위해 아이들에게도 "잠깐만 비켜줄래"라든가, 사진을 찍으려고 아이들을 고양이버스에서 놀도록 하는 듯한 상황이 생겨서 이건 안 되겠다, 아이들은 부모의 카메라에서 해방되어야 한다고 생각했습니다. 어디에 가도 카메라로 찍힌다는 것은 아이들에게는 아무런 의미도 없는 세레모니로, 사진에 담는 것을 애정표현이란 착각을 부모가 하고 있을 뿐입니다. 다 쓸모없으니 카메라도 비디오도 금지. 그보다 자신의 눈으로 봐주세요, 이 시간을 소중히 해주세요, 라는 의미를 담아서.

그냥 카메라를 들고 있어도 안 보는 사람들은 안 본다고 생각합니다. 돌이킬 수 없는 사람은 이미 돌이킬 수 없다고, 어른에 대해서만큼은 생각하고 있으니까요. 아이들은 되돌릴 수 있어요. 그 아이들도 곧 시시한 어른이 되어가겠지만, 또 다음 아이들이 나올 테니까. 언제든 아이들은 있습니다.

최근 미술관에 오는 아이들의 비율이 높아졌기 때문에 수입은 격감하고 있

지만, 나는 기쁩니다(웃음).

육아에 실패한 나라

지금의 아이들한테 체험이 부족하다는 사실은 결정적입니다. 경제적 혼란 같은 것보다 그쪽이 더 문제입니다. 육아에 실패한 나라입니다, 이 나라는. 부모가 아이를 키우는 것에 실패하고 그렇게 자란 아이들이 어른이 되고, 어떻게 해야 좋을지 점점 더 모르게 되는 것이 지금이니까요.

40세 정도의 친구 중에 몇 명인가 울트라맨 세대가 있는데, 그 무렵부터 두드러집니다. 텔레비전이 나왔을 때 지장이 생길 거라고 말하던 사람들도 포기했어요. 만화가 유해할 거라 말하던 사람들도 포기했어요. 차례로 포기해가면서 이해력이 좋아져, 비디오게임이 나왔을 때 해악하다고 하면 시대에 뒤처진다는 말을 들을 것 같아 그 나이를 먹고도 게임을 하는, 이야기가 통하는 아저씨가 되었어요. 위부터 아래까지 멋지게 하찮은 사람이 돼버린 것이지요.

지금은 게임을 하는 시간은 도시아이들보다 시골아이들이 많을 정도로, 시골도 도시도 아주 똑같은 문제를 안고 있습니다. 큰 변혁을 해야 해요. 앞으로 부모가 될 사람들을 교육하는 것부터 시작해서 보육원도 유치원도, 초등학교도 바꿔가야 한다고 생각합니다.

문부과학성의 느슨한 교육은 전부 긴장이 풀린 교육이 됩니다. 공부를 하는 쪽이 좋은 사람도 있으니까 그런 사람은 공부를 하게 해야지요. 공부하고 싶지 않은 사람까지 공부시키려고 하니까 안 되는 겁니다. 추상적인 사고보다 손으로 익혀가는 능력을 가진 사람에게는 그런 사람이 아니면 할 수 없는 일들도 엄청 많은데, 능력을 눈앞에서 빤히 죽이고 있습니다. 아티스트가 되는 것보다 장인이 되는 쪽이 더 좋았다는 사람들도 많이 있어요.

어린아이들을 위해 공간을 만드는 법, 가정 안이나 공공의 장소, 거리를 만드는 법도 전부 틀린 것은 아닐까 생각합니다. 이건 심각한 문제예요.

배리어 프리라는 말을 하지만, 아이를 키울 때 집 안을 노후를 위해서라며

269

평평하게 할 필요는 없는 겁니다. 되도록 울퉁불퉁하게 해서 단의 차이도 있고 엉망으로 되어있는 쪽이 훨씬 좋아요. 균형 감각뿐만 아니라 뇌 움직임이나 손재주와 관련이 있습니다. 이 나라의 젊은 사람들은 전혀 손재주도 없고, 확실히 말해 재주도 없고 굼뜹니다. 전 세계로 봐도 굼뜬 쪽에 속하지 않을까요. 수작업에 관해서도 점점 어설퍼지고 있습니다.

컴퓨터를 가르치는 것보다 아이들이 자유롭게 나이프를 사용해 실을 묶거나 풀거나 하는, 석기시대에 깨우친 것들을 몸소 배워야 해요. 불을 사용한다는 것은 불을 피우고 계속 태우다가 불을 끌 수 있다는 것입니다. 이 정도라면 아직 불은 더 타겠다든지 이 정도 꺼두면 안전하겠다든지 해보면서 알게 되는 것들이니까요. 초등학교에서 꼭 그런 것들을 가르쳤으면 좋겠습니다.

몸을 써서 세계를 느끼자

아이들의 호기심이 발동하도록 일하지 않는다는 느낌이 듭니다. 텔레비전이나 애니메이션이나 만화 등 입을 열고 있으면 날아오는 것들을 어른이 준비해 그것을 산업이라 칭하고 있는 거잖아요. 그런 것들이 무성하면 안 돼요. 만화영화가 몇백 억 엔을 벌었다든지(웃음), 게임기가 몇백 만 대 팔렸다든지, 그런 것들이 경제란 톱뉴스가 된다는 것은 창피한 일입니다. 근본적으로 바꿔야 하지만, 일제히 할 수는 없으니 어딘가부터 시작해야 해요. 이 미술관도 그런 역할을 조금은 지고 갈 생각입니다. 순로를 만들지 않은 것도 그런 의미가 있어요.

사실은 더 여러 가지 해보고 싶었는데, 벽을 경사면으로 하는 것만으로도 안전기준이나 제조자나 법이나 여러 기준법이 있어 규제를 받더군요. 그런 곳에 배연장치는 필요 없어요, 탈출구를 많이 만들어두면 되잖아요. 방화벽이라니, 필요 없어요, 타버리면 그만이니까. 얇은 나선계단도 더 얇게 해서 흔들흔들하게 하고 싶었어요, 그렇게 안 하면 올라가도 재미가 없을 테니까요.

각각의 담당자들은 한계선까지 많이 협력해주었지만, 그래도 자유롭게 뭔가를 만들 수 있는 상황은 아니었습니다. 무슨 일이 일어났을 때 "누구의 책임

입니까!"라고 화를 내는 사람들이 있잖아요, 그러니까 다들 무난하게 만들죠. 점점 더 거리에서 위험이 사라집니다. 그래서 안전해졌냐고 물으면, 반대로 불안정해져 가는 것이고요.

아이들이 건강하다면 아무런 걱정도 없지만, 건강하지 않죠. 한 사람 한 사람은 착한 아이들입니다. 다만, 21세기를 살아가는 건 힘들다고 생각합니다. 시대가 힘들다는 건 전 세계 어디든 마찬가지지만, 그에 맞설 에너지나 활력을 받지 못했어요. 갖고 있어도 낼 기회를 놓쳐버리도록 자라고 있으니까요. 되돌릴 수가 없습니다, 20세 정도까지 자라면요.

미술학교를 나와도 그림을 못 그리는 사람은 많아요. 어렸을 때 만난 만화에 고착되어있다든지. 세계를 만나 새로운 체험을 함으로써 자신의 그림이 변용될 일이 없어요. 체험하는 과정에서 몸을 써서 세계를 알아가는 것이 중요합니다. 보기만 하는 것이 아니라 만져보는 것, 냄새를 맡거나 맛을 본다거나. 이 테이블도 맛이 있을 거예요, 어렸을 때 핥아본 경험으로 맛없다는 걸 알기 때문에, 이제 핥지 않지만요.

이런 체험을 하지 않게 된 것은 텔레비전 시대부터입니다. 텔레비전에서 본 것이 현실이라고 생각해버리는 것이죠. 3살 즈음부터 컴퓨터를 만져 손자가 그림을 그렸다고 기뻐하는 바보 같은 친구가 있는데, 컴퓨터는 나중에 해도 충분히 늦지 않아요. 그렇게 어릴 때부터 컴퓨터를 가르쳐서 능숙해졌다니, 아이는 점점 못 쓰는 인간이 되어버릴 뿐이에요.

오케가와 쪽에 땅을 울퉁불퉁하게 만든 운동장을 만든 보육원이 있어서 이건 안 돼, 저건 안 돼, 라고 말하지 않으니까 아이들은 점점 기운이 넘쳐서 콧물을 흘리며 뛰어다닌다고 합니다. 그럼 그대로 야만인이 되는 것인가, 꽁치를 먹을 때 주위에서 젓가락을 사용하는 것을 보면 부랴부랴 흉내를 내는 것도 아이들입니다. 이렇게 해라, 저렇게 해라 말하지 않아도.

대량소비문명 붕괴 후의 세계를 꿈꾸며

시장주의가 얼마나 인류를 썩게 할 것인가, 앞으로 지켜봐야지요. 수요가 있으니까 경제활동을 하는 것은 정당하다고 말하는 현실이 되었습니다. 탄소배출권을 매매한다거나 벤처기업이 유전자를 조작해서 수명을 연장시킨다거나. 수요가 있으니까 공급하는 것은 정의다, 불로장생을 원하는 사람이 있기 때문에 도와주는 것이 의무라는 건 이상하잖아요.

대량소비문명이 앞으로 몇 년이나 이어질 것인가, 50년 정도일 것이라고 하지만 나는 30년 정도로 기대합니다. 대혼란이 일어나 불행도 병도 전쟁도, 하찮은 일들이 많이 일어날 거예요. 인간 역사는 그런 것이니까요. 큰일이지만 대량소비문명이란 불쾌한 것이 끝나는 것만으로도 좋다고 생각합니다.

그런 대량소비문명의 한가운데에 애니메이션도 있어서 저도 딜레마 속에 있으면서도 해결이 나지 않아요. 이 세상에 살고 있다는 것은 그런 것이라고 생각합니다. 피할 수 없다면 시대에 맞서 마주 보고 작품을 만들어갈 수밖에 없어요. 시대 속의 본질적인 것은 무엇인가, 지금의 아이들이 무엇을 느끼고(무엇을 원해서가 아니라), 살아가는가 하는 것을 빼고는 영화의 기획은 생각할 수 없습니다.

아이들의 힘을 믿으며

아이들이 좋아하는 모습을 보는 것이 가장 기쁩니다. 우리 아이들뿐 아니라 친척 아이도, 근처 아이들도 함께 미술관에 자주 데려오라고 말합니다. 돈을 낸 후 부모는 담배를 피며 뒹굴거리고 있어도 아이들은 마음껏 놉니다. 그리고 아이들이 정말 행복한 시간을 보내고 있다는 것을 보면, 왠지 나도 행복한 기분이 듭니다.

영화도 그래요. 어린아이가 기뻐할 때에는 그것이 관 전체에 전해집니다. 아이들이 깔깔대고 웃으며 기뻐하는 것을 알면 어른들의 얼굴도 온화해져요. 복잡한 이치나 이론보다, 이런 순간이 어른들한테서도 더없는 행복이지요.

그런 시간과 공간을 잘 만들면 아이들 안에는 더 건강하고 더 적극적이게

될 수 있는 힘이 생깁니다. 풀어줄 수 있는 공간을 만드는 것만으로 정기를 되찾을 테니까요. 세계가 재미있다고 생각하면 호기심을 갖고, 그런 공간을 만드는 어른들로부터 너는 인간이 되기 위해 이만큼을 알지 못하면 안 된다고 들으면, 정말 그런 줄 알지요.

어른보다 훨씬 나아요. 50세 지난 복잡한 아저씨들을 기운 나게 하는 것은 지극히 어려운 일이니까요. 나는 아이들한테는 절망하지 않았습니다, 언제나.

(『그래프 미타카』 제14호 도쿄도 미타카시 2002년 3월 발행)

한 사람 한 사람, 할 수 있는 것부터

녹화(綠化)는 좋은 일, 그것은 누구나가 안다

『모노노케 히메』를 만들던 때를 포함해서 야쿠시마에는 서너 번 갔습니다. 조몬스기에는 20년 전에 갔었습니다.

그곳의 삼림은 '조금 험하다' 싶은 곳이라도 '평범하지 않은' 분위기가 있습니다. 갈 때마다 녹지는 이렇게 대단한가 하는 생각이 듭니다. 야쿠시마 같은 상록수 숲은 어두워서 싫다는 사람들이 있는데, 나는 '으스스하고 뭔가 있을 것 같다'는 생각이 들어 기쁩니다(웃음).

그 환경은 꼭 남겨두고 싶습니다. 그렇게 하기 위해서는 역시 입산료를 내야겠지요. 인원수를 제한하고 예약한 사람만 조몬스기 부근까지 갈 수 있도록 하

는 것이 좋겠다고 생각합니다.

나무의 어떤 부분에 매력을 느낍니까, 라는 질문을 받은 적이 있습니다. 하지만 그런 생각을 하는 것 자체가 불손하지요. 왜냐하면 우리는 나무에 의존하며 살아가고 있고, 나무로 인해 살아갑니다. 예를 들면 '더 돈을 벌 수 있는 토지 이용을 하자'라며 무질서하게 삼림파괴를 하는 자만한 행동은 언젠가 심한 타격을 입을 거라고 생각합니다. 이미 받고 있지만요.

무엇이 좋은지는 모두 압니다. 그것을 할 수 있느냐 하는 문제입니다. 예를 들면, 빨리 자고 빨리 일어나기 운동을 하고, 적당한 양을 잘 씹어 먹고, 거짓말을 하지 않는다는 그런 일들은 누구나가 알고 있어요. 하지만 못 하지요(웃음). 녹지를 늘리고 공기와 물을 좋게 하고 싶다, 그것도 잘 압니다. 하지만 집은 건폐율에 아슬아슬하게까지 지으며 "좋은 나무라서 아깝다"고 하면서 베어버리지요.

그러나 역시 한 사람 한 사람이 할 수 있는 부분부터 할 수밖에 없어요. 이 건물(미야자키 하야오 감독의 아틀리에)은 여기에 있던 수목을 그대로 두고 지었습니다. 그러니까, 봐요, 방이 움푹 패여 있습니다. 인접지의 수목이 이쪽 지붕에 겹쳐져 있잖아요. "자를까요?" 물었었는데, 가지도 그대로 두라고 했습니다. 이쪽 나름대로 잎이 자랄 곳이 막히지 않도록 홈통을 크게 했는데, 가지는 자유롭게 자라는 게 좋아요.

그리고 이 건물은 나가노현의 낙엽송 집성재로 만들었습니다. 철골이 싸지만 그만큼 심어놓은 낙엽송 재료를 사용하지 않으면 아깝잖아요. 컴퓨터를 다루는 사람들은 발열을 생각해서라도 나무로 된 사무실로 하는 쪽이 좋지요. 그렇게 해서 낙엽송 재료의 수요가 늘고 삼림이 관리받게 됩니다.

경제효율뿐만이 아니다

일본의 경우 '녹화'는 빈 토지에 나무를 심는다는 것이 아니라, 도시에 어떻게 녹지를 늘려갈 것인지가 과제입니다. 나도 놀러 갈 겸 홋카이도 시레토코에 나무를 심으러 간 적이 있습니다. 정말 기분이 좋았었는데 그 한편, 가장

심기 어려운 곳에 심어야 할지도 모른다고 생각했어요. 가장 토지세가 비싼 곳에 숲을 만듭니다. 경제효율을 생각하지 않고, 이곳에 숲이 필요하다고 생각되는 곳에 만드는 것이죠. 비용 계산이나 시장주의를 빠져나와 '아깝다, 이런 곳에 나무를 심다니'란 생각이 드는 장소를 숲으로 해서 도시에 녹지를 만들 수는 없는 것일까. 이건 한 사람 한 사람의 가치관에 관련되는 문제입니다.

삼림은 이산화탄소를 흡수하는데, 그 이산화탄소 배출량을 거래대상으로 하는 것에는 큰 문제가 있습니다. 공기까지 거래한다는 것은 너무 불손해요. 인간이 살아가기 위한 가장 근본에서 '돈을 번다, 못 번다'를 따지고 있어서는 미래가 제대로 될 리가 없어요. 돈벌이만이 아니라 더 중요한 무언가가 있을 것입니다. 그렇지 않으면 애니메이션 제작 일도 유지되지 않아요.

도쿄의 큰 빌딩 옥상을 녹화하면 기온이 1.6도는 내려간다고 하는데, 모든 빌딩을 녹화하면 3도는 내려가지 않을까요.

그런 것들도 생각해 조금 여유가 생긴 지금, 우리가 할 수 있는 것부터 해보려고 지금 만드는 건물지붕을 풀로 덮을 예정입니다. 잔디도 귀화식물도 아닌 제방입니다. 사실 좋은 풀로 된 제방이 있는데, 그곳이 개발된다고 해서 그 제방을 풀째로 건물 옥상에 가져오고 싶어요. 건물 구조 재료는 낙엽송 집성재입니다.

베짱이나 철써기가 옥상에서 울고 사마귀가 날아 들어오는, 그런 건물이 많이 생기면 좋을 텐데요. 그 모델이 되면 좋겠습니다. 주택도 마을 만들기도, 이 몇십 년인가의 소란스런 시대에서 모델을 잃어버렸습니다. 그래서 여유가 생겨도 무엇을 해야 좋을지 모르는 것이지요. 상점가에 좋은 가게가 하나 생기면 그 거리가 조금씩 좋은 느낌이 들기도 합니다.

느슨한 조직에서 키우는 잡목림

도시의 녹지가 귀중하다고들 하는데, 옛날부터 있는 집과 그 대지에 있는 녹지는 대단히 귀중합니다. 하지만 상속 등으로 모처럼의 수목이 베어집니

다. 그대로 녹지로 상속하면 세금이 유예되고, 다른 것으로 전용할 때 상속세를 내는 형태로는 할 수 없을까요? 잡목림이라도 같은 문제로 곤란해하는 사람들이 많습니다. 이쪽은 농지와 같은 식으로 생각해주셨으면 좋겠습니다.

녹지보전활동은 각자 지역에서 각자 하는 것이 중요합니다. 나도 이웃의 근처 모임에 참가해 작은 잡목림 보전활동을 합니다.

1년에 몇 번 정도 일요일에 그날 모인 사람들끼리 합니다. 규약은 없어요. 그날 못 온 사람은 보전방법 등에 대해 이러쿵저러쿵 말하지 않는 것으로 되어있어요.

다투기도 합니다. "이 고목을 제거하면 깨끗해질 거예요."라고 하는 사람도 있고, "그걸 제거하면 벌레가 잘 곳이 사라져버려요."라고 말하는 사람들도 있어요. 그 의견을 정리하기는 좀 까다롭지요. 그래서 흐지부지 정합니다. 그냥 "깨끗하게 합시다"라며 작업을 해서 "아, 저기 잘라버렸다" "어쩔 수 없네"라는 정도로요. 풀을 베면 철저히 깨끗하게 하려고 하는 할머니가 있어요(웃음). 이렇게 커지는 풀이 자라고 있어서 "이건 남겨둡시다"라고 하면 그때는 남겨주지만, 다음 날 아침 가보면 없어져 있지요. "역시 할머니구나(웃음)"란 느낌이에요.

아이들도 참가해서 유사체험이 아닌 진짜 잡목림 체험을 하고 있습니다. 작업은 3시간 정도 있으면 가능하고, 마지막에는 감주를 마시며 끝납니다. 작은 장소이지만 강의 곡선 부분에 있는데, 녹말풀은 없지만 한 송이 잡초나 풀들이 자라며 식생이 풍부합니다.

이런 것들을 모두 함께 하다 보면 살고 있는 사람들의 의식이 변해간다고 생각합니다. "활동을 시작하고부터 이곳을 최종 주거지로 만들겠다는 마음이 들었습니다."라고 얘기하는 부부들도 있어요. 하지만 유감스럽게도 참가자는 그렇게 많지 않습니다. 그래도 종이나 북을 두드리며 사람을 늘리는 일은 하지 말자고 합니다. 더불어 한없이 느슨한 조직으로 해가자고도 얘기합니다. 녹지에 몰두하는 것은 천천히 길게 이어가야 하는 것이니까요.

(『녹지의 모금소식』 사단법인 국토녹화추진기구 2002년 봄호)

전생원의
등

일요일은 걷기로 했다. 걷는다고 해도 2, 3시간 산책하는 정도에 지나지 않지만 일과 거리를 두기에는 좋다. 30분 정도 걸으면 어느샌가 머릿속이 비어간다. 그 효과는 다음 날 책상으로 갔을 때 확실했다. 걷지 않은 주는 길고 무겁고, 걸으면 한 주의 중간 즈음까지는 어떻게든 버틸 수 있었다.

*

내가 산책하는 코스 도중에 호랑가시나무 산울타리로 둘러싸인 장소가 있다. 한센병 요양소 국립 다마 전생원이다. 문은 이미 개방되어 호랑가시나무 산울타리는 낮게 베어져 있었는데, 나는 안으로 들어가는 것을 망설이고 있었다. 한센병에 대해서는 상식 정도로 알고 있었다. 감염력은 굉장히 약하고 이미 불치도 아니며, 정부의 환자격리정책은 세간에 공포와 편견을 심어 놓을 뿐으로 병의 근절에는 전혀 기여하지 않았다는 사실 등.

하지만 산울타리 안을 직시할 각오와 자격이 내게 있다고는 생각할 수 없었다. 호기심의 대상으로 하기는 너무 무례하다.

내가 처음 전생원에 발을 들여놓은 것은 『모노노케 히메』를 만들 때였다. 일이 너무 힘들고 진척도 없어, 걸어도 주기적으로 불안이 찾아오고, 머리는 버릇이 회전을 멈추려고 하지를 않는다. 무엇이 계기였는지, 나는 갑자기 결심을 하고, 초봄 늦은 오후에 산울타리 안으로 들어갔다.

처음에 시선이 간 것은 커다란 벚꽃 가로수였다. 줄기는 서쪽 볕에 물들어 빛나고 싹트기 전의 봉오리는 저 멀리 높게 하늘로 뻗어있었다.

이 얼마나 대단한 생명력인가. 나는 경외에 가까운 감정에 압도되어 그날은 그것만으로 돌아오고 말았다.

다음 주에도 나는 그곳으로 갔다. 자료관에도 숨을 죽이고 들어갔다. 예상을 넘고 있었다.

침묵 속에 한센병과 마주한 사람들의 기록들이 엮여있다. 궁극적인 인간의 귀중함과 함께 사회의 어리석음도 합쳐져 그곳에 있었다.

무엇보다 내 마음을 두드린 것은 분명히 살았던 사람들의 삶이 표시되어있는 것이었다. 어떤 괴로움 속에도 기쁨과 웃음이 또 있는 것이다. 애매해지기 쉬운 인간의 생이 이렇게 확실히 보이는 장소는 없다.

소홀히 살아서는 안 된다.

지도자에게 길을 인도받은 젊은이처럼 올곧은 마음이 되어 나는 자료관을 나왔다.

*

그로부터 전생원은 나에게 중요한 장소 중 하나가 되었다. 일요일마다 원내를 걸었다. 그곳은 항상 청결하고 조용하고, 사는 사람들은 모두 온화하고 얌전했다. 밖에서 찾아오는 사람들이 더 소란스럽고 어딘가 거만하다는 느낌이 든 것은 나의 지나친 생각일지도 모른다.

부지에 못쓰게 된 건물들이 남아있다. 입원자 숙소, 부모에게서 억지로 떨어진 아이들 숙소. 호조 다미오의 단편 『망향가』의 무대가 된 분교장, 도서관. 사람들의 무념과 슬픔이 스며 있을 텐데, 조금도 무서운 느낌은 들지 않는다. 그 앞에 서면 엄숙한 따뜻한 마음이 솟아나온다. 전부 좋은 건물들인 것이다.

쇼와 초기에 세워졌는데, 잘도 남아주었다고 생각한다. 같은 시기의 건물은 도쿄에서 대부분 모습을 감추었다. 들어보니, 입원자인 목수가 세웠다고 한다. 튼튼한 포석도 수렁으로 괴로워하는 사람들을 위해 모두 힘을 합쳐 깐 것이었다. 이 건물들이 여기서 보존되면 얼마나 좋을까. 감염증의 역사를 위해서도 건축사에도 매우 의미가 있을 것이다.

깊은 밤, 일을 마치고 돌아오는 길에 호랑가시나무 틈새로 전생원의 등이 보이면, 나는 공연히 그리움을 느끼게 되었다. 영화가 끝날 즈음, 그곳은 나에게 일종의 성지가 되어있던 것이다.

일본 정부가 겨우 환자들에게 사죄했다. 나는 다행이라고 생각했다. 그리고 환자였던 사람들뿐만 아니라 부모 자식과 친구들을 빼앗기고 침묵을 강요당한 사람들이, 일본 여기저기에서 은밀히 흘리고 있을 눈물을 생각했다.

다마 전생원

도쿄도 히가시무라야마시에 있는 국립 한센병 요양 시설. 공립 요양소 제1구 부현립 전생병원으로서 1909년 개설, 1941년에 국립이 되었다. 총면적 35만 제곱미터. 원내 건물을 수복, 보존하고 주변의 풍부한 녹지를 살린 '인권의 숲'으로 정비하자는 운동을 입주자들이 진행하고 있다.

(『아사히신문』 2002년 4월 19일 석간)

영화 『다크 블루』를 둘러싸고

대담자 스즈키 도시오(프로듀서)

—— 평소에 영화는 자주 보시나요?

미야자키 사실 전혀 보지 않습니다. 저는 즐겁기 위해 영화를 보는 경우는 없어요. 예를 들면 이 영화에 나오는 사랑이야기를 보는 것도 정말 괴롭습니다. 어쩔 수 없지, 이런 일들도 있겠지 하고 생각할 뿐이에요. 일부러 그런 세계를 들여다보고 두근두근하고 싶지 않다는 마음이 강합니다. 미국영화도 속임수밖에 보이지 않아서, 그걸 보며 두근두근하는 게 싫어요. 스플래터물도 자 나온다, 나온다 하며 음악이 울리기만 해서, 돌아가고 싶어집니다(웃음).

—— 『다크 블루』(얀 스베락 감독, 2001년)의 어떤 점이 마음에 드셨나요?

미야자키 저는 자연스럽게 볼 수 있는지 어떤지를 기준으로 영화를 평가해요. 이 영화는 굉장히 자연스럽게 볼 수 있었습니다. 비행기를 잘 알고 있어 극히 자연스럽게 찍었어요. 비행기는 경자동차 같은 거니까요. 스핏파이어란 전투기의 취약함을 실로 잘 표현했습니다. 파워, 기세, 화력, 스피드 같은 것들을 클로즈업하는 게 아니라 얼마나 약한 건가 하는 부분을요. 간단히 떨어지고 간단히 타버리고 바로 발진하지도 않게 되고, 그런 부분도 포함해서 그런 게 좋았습니다. 그리고 노렸다, 쏘았다, 맞았다 같은 그런 숏 없이 어느샌가 누군가가 당하고 있어요. 그런 표현 방법이 굉장히 자연스러운 느낌이 들었습니다. 실로 간단히 헛되게 죽어가는 점이.

더욱이 그게 가슴에 와 닿지 않느냐고 물으면, 충분히 와 닿게 만들었습니다. (원제인) 『다크 블루 월드』는 말하자면 체코가 독립해서 이후 20세기 후반 대부분을 대국의 여러 의도에 농락당하던 시대입니다. 프라하의 봄도 파산했고요. '다크 블루'는 검은색으로 통하는 색상으로, 결코 긍정적인 색이 아닙니다. 어두운 그림자의 세계, 시대에 살던 사람의 이야기인 거죠.

스즈키 미야 씨는 이 작품이 좋은 영화라는 것을 간파하는 게 굉장히 빨랐습니다. 체코와 영국의 합작영화로 전쟁 때의 이야기란 말을 듣고 이미 간파하고 있었죠. 그래서 타이틀이 (애초 예정되어있던) 『이 하늘에 너를 생각하다』라고 전했더니 "타이틀이 안 좋다"며(웃음). 그래서 미야 씨는 『체코의 자유공군』이란 타이틀이 좋지 않겠냐고 말했어요. 자세한 건 아무것도 듣지 못했을 때부터 왠지 감으로 내용을 아셨던 거죠.

—— 이 영화에 나오는 체코 병사들은 자국이 아닌 영국에 가서 영국공군으로서 목숨을 걸고 싸우죠.

미야자키 소련에 자신의 조국이 합병된다곤 생각하지 못하고, 자신의 조국을 도우려고 싸운 거죠. 하지만 전쟁이 끝나고 돌아와 보니, 노동캠프에 넣어집니다. 그건 감옥이에요. 전후의 안제이 바이다 영화나 폴란드 영화에도 그런 상황이 나옵니다. 나라가 찢어지는 현상은 폴란드도 체코도 마찬가지였다고 생각해요. 폴란드의 파일럿들이 영국공군에 참가해 거기서 싸운다는 영화가 있는

데, 이것이 정서과다인 어둡고 우울한 영화라서요. 폴란드인들은 어둡고 우울한 영화를 좋아하니까요. 기운 내도록 하기 위한 노래도 어둡고 우울하게 부르니까요. 연대가 공장에 틀어박혀 있을 때, 방송국을 만들어 세계에 호소를 흘려보냈는데, 그걸 들으면 이제 끝이다, 모두 죽는다는 느낌이죠. 기본 톤이 음울해요. 하지만 이 영화는 독일에 대해서도 소련에 대해서도 온갖 의미로 은혜와 원한 저편으로 빠져나가 '다크 블루'의 시대로서 그리고 있어요. 21세기가 되어 겨우 이런 영화가 만들어졌구나 생각합니다.

—— 여기서 그려진 연애와 우정, 만남과 이별에 대해선 어떤 감상이신가요?

스즈키 체코인 파일럿에게 영어를 가르치는 여교관이나 등장인물 한 사람 한 사람에게서 인생을 느낍니다. 그게 정말 참을 수 없는 영화예요. 역사와 정치와 나라에 농락당해 인생이란 이런 거구나 하고요. 그 개도 아주 좋아요.

미야자키 그 개가 마지막까지 죽지 않는 게 좋습니다. 게다가 우정도 연애도, 긍정적으로 그리는 게 좋죠. 연인과의 재회 장면도 부정적으로 그리진 않았잖아요. 여배우도 모두 좋았습니다. 미인인지, 미인이 아닌지 그런 건 몰라요(웃음). 전투 장면도 얼마든지 볼 만한 걸 만들 수 있었을 텐데, 군이 피했잖아요. 전투 장면을 내세우지 않고 만들었어요. 영화흥행의 시점에서 말하면, 미련 없이 참패할 영화입니다.

스즈키 기본적으로, 전투 장면을 쾌감으로 사용하진 않았죠.

—— 영국 공군의 훈련 장면도 그려졌습니다. 공군 병사들이 자전거를 타고 전투기 조종훈련을 하는 장면도 있었어요.

미야자키 그런 터무니없는 것은 군대 안엔 얼마든지 있겠죠. 몇 년인가 전에 신문에 나왔는데, 육상자위대에서 실탄사격을 했는데 약협이 한 개 부족하다며 모두에게 찾게 시켰다나. 자위대는 가장 하찮은 관공서니까요. 구체적인 일로 세상의 비판을 받지 않기 때문입니다. 쓸모없는 전차를 만들어도 비판받지 않잖아요. 전차가 필요한지 불필요한지의 의논만 하고 있고. 그게 자위대입니다.

오시이 마모루가 말한 건데, 육상자위대와 항공자위대와 해상자위대 사람들을 인터뷰했더니, 항공자위대 녀석들은 긍지를 갖고 있었고, 해상자위대 녀석

들도 그럭저럭, 육상자위대는 최악이라고. 미국의 말단이니까 필요한 이유가 없어요. 자기가 이길지도 모른다고 생각하는 항공자위대는 아직 기운이 넘칩니다. 일대일로는 이길 수 없을 거란 자신을 갖고 있으니까요, 육상자위대는. 자위대 앞에 반드시 렌탈 비디오 가게가 있는데, 그곳에서 『기동경찰 패트레이버 the Movie』(오시이 마모루 감독, 1989년)를 가장 많이 빌리고 있고, 더욱이 가장 많이 보는 건 육상자위대라고 합니다. 거짓말인지 정말인진 모르겠지만, 오시이 마모루가 말했습니다. 『기동경찰 패트레이버2 the Movie』(1993년) 때에 전차가 도쿄에 와서 병사들이 경비를 하는 영상을 보고 육상자위대원들은 감격했다고.

── 가장 마음에 드는 장면은 어디인가요?

미야자키 카렐이 프란타를 위해 구명보트를 떨어뜨리려고 선회해 뒤로 비행합니다. 그 표현법에 감동했어요. 눈 깜짝할 사이에 가라앉아버리는 부분이 굉장히 사실적입니다. 게다가 프란타가 구명보트에 몸을 반 정도 올리고 있는 부분에서 그 장면이 끝나죠. 그곳에 구명선이 왔다거나, 그런 설명적인 컷이 아무것도 없어요. 『반지의 제왕』(피터 잭슨 감독, 2001년)을 보면, 동행자 중 한 명이 죽는 동안, 계속 우물쭈물 말하고 있죠. 죽는 동안 유언을 말하도록 시간을 줘요. 그런 식으로 조작이 많은 영화가 느는 가운데, 정말로 위험하게 될 듯한 공중전을 다루면서 그런 느낌이 없었습니다. 그게 정말 좋았어요.

── 『붉은 돼지』의 공중 장면도 리얼하고 멋졌습니다. 착상은 어디에서 얻은 건가요?

미야자키 비행기를 타면 알게 됩니다. 예를 들면, 글라이더를 타고 그 앞에서부터 100마력 정도의 작은 비행기로 끌어달라고 하죠. 그리고 와이어를 풉니다. 비행기는 선회하며 스윽 멀어져가죠. 이쪽은 공중에 떠있습니다. 그러면 비행기가 실로 멋진 기세로 시계에서 사라져가요. 글라이더끼리 같은 상승기류를 타고 빙글빙글 돌아가면, 순간 글라이더가 딱 멈춰요. 3차원 공간에서의 비행기란 것은 지상에 있는 비행기와는 전혀 달라서, 정말 예쁘답니다.

── 그런 공중 영상은 영화에서도 좀처럼 볼 수 없던데요.

미야자키 비행기를 사용해 좋은 영상을 찍는 것은 미국인들이 잘합니다. 비행

기를 탈 기회가 많으니까요. 일본에선 차도 제대로 못 타는 사람들이 영화를 만들어왔으니, 이동촬영은 정말 서툴러요. 열차에서 풍경을 볼 순 있어도 눈앞에서 시계가 열리는 건 자동차 시점이니까요. 그게 일본의 카메라맨은 서툴렀던 겁니다. 항공촬영이 되면 더 서투르고요. 그거야 날 기회가 없는걸요. 자신의 시점이 점점 이동해갈 때 사물을 보면 어떻게 되느냐 하는 거죠. 공중에서 찍는 건 정말 힘듭니다.

어쩌다 프랑스 상공에서 비행기를 탔을 때, 두 대로 날았었는데 구름 바로 밑으로 나와 부딪치기 직전이었던 적이 있습니다. 저공비행하지 않을 때는 구름 안이라면 상하 좌우 전혀 알 수 없게 되니까요. 프랑스의 파일럿도 위험했다고 말하더군요(웃음). 바람이 강한 날에 고물비행기가 100미터 이하에서 날았습니다. 전선보다 낮죠. 맞바람이라 스피드가 점점 느려져서 국도를 달리는 트럭쪽이 훨씬 빠르기도 해요(웃음).

스즈키 도중에 모두 잠들어 산맥을 넘을 때 저와 파일럿만 깨어있었습니다. 그랬더니 파일럿이 교대할까 하고 말하더군요. 조종을 해봤는데, 생애 최고의 흥분이었습니다.

미야자키 역시 구름과의 관계를 보고 싶어서, 운해가 펼쳐진 아슬아슬한 곳을 날기도 했습니다. 구름에 조금 구멍이 뚫려있는 게 보이기도 했어요. 이 영화는 구름이 제대로 영상으로 표현되어있죠. "적이 있다, 보이지 않는다"고 말할 때요, 구름 사이를 슥 피해서 "저쪽에 한 대 있다"며 공격하죠. 그런 것들도 그리 간단히는 찍을 수 없습니다. 좋은 구름이 없으니까요. 여태껏 구름을 잘 사용해서 공중전을 그린 영화는 없었을 거라 생각합니다.

—— 할리우드 영화와의 차이는 느끼셨나요?

미야자키 미국인은 쏘면 폭발한다거나, 변함없이 그런 영화들만 만들고 있죠. 적이라면 얼마든지 죽여도 되고 『반지의 제왕』도 그래요. 적이라면 민간인이든 병사든 구별하지 않고 죽이죠. 오폭의 범위입니다. 도대체 아프가니스탄의 공격으로 몇 명이나 죽였습니까? 그걸 아무렇지도 않게 보여주는 영화가 『반지의 제왕』입니다. 원작을 읽으면 알겠지만, 사실 죽은 건 아시아인이나 아프리카사

람이죠. 그걸 모르고 판타지를 좋아한다고 하는 건 바보 같은 겁니다.

『인디아나 존스』(스티븐 스필버그 감독, 시리즈는 1981년~)에서도 백인이 사람들을 쏘잖아요? 같이 기뻐하는 일본인은 믿을 수 없을 만큼 창피한 겁니다. 우리는 맞는 쪽이에요. 그런 자각도 없이 본다는 걸 믿을 수가 없어요. 긍지도 역사관도 없죠. 미국이란 나라에서 자신이 어떤 식으로 여겨지는지도 몰라요. US아미라고 가슴에 새겨진 셔츠를 입고, 스튜디오의 젊은 녀석이 파리에 간다고 해서 "넌 바보야?"라고 말했더니 "패션입니다."라고 말하는 겁니다. 간 순간, 여권 도둑맞고, 그것 보라고, 이런 이야기 상관은 없지만(웃음).

역사적인 사실에 무지하다는 건 일본에 있으면 아무렇지도 않지만, 무지한 국민은 험한 꼴을 당합니다. 그런 걸 알고도 민족주의나 원한, 고통을 배경으로 영화를 만들지 않고 어두운 시대를 사람들이 이런 식으로 살아갔다는 걸 그린 게 『다크 블루』인 거죠. 그게 이 영화가 뒷맛이 좋다는 겁니다. 마지막 감시가 좋았을 때, 모두 잠시 멈추고 쉬잖아요. 그때 프란타가 어떻게 그런 힘이 나왔는지는 모르지만, 살아있다는 것은 정말 멋지다는 얼굴을 하죠. 그게 체코 사람들한테 오랜 시간 '다크 블루 월드'가 되어, 겨우 이걸로 햇빛이 비치는 이미지로 이어졌다고 생각해요. 그러니까 뜻밖이죠, 그 남자가 거기서 천장에 그린 천사의 그림이랑 스테인드글라스에서 들어오는 햇빛을 올려다보는 영상이. 느닷없지만, 체코인이 공유할 수 있는 어떤 하나의 기분이라 생각했습니다.

미국인은 알 수 있을 리가 없어요. 비디오게임 같은 영화를 변함없이 만들고 있으니까. 『진주만』(마이클 베이 감독, 2001년)도 그렇죠. 『라이언 일병 구하기』(스티븐 스필버그 감독, 1998년)도 최악의 영화입니다. 공군이 폭격하고 그걸로 끝나버리죠. 그래서 이길 수 없었던 게 베트남전쟁. 결국 베트남전쟁을 다룬 결과, '모르겠다'란 영화를 만든 거예요. '아시아인은 이해할 수 없는' 영화입니다. 『지옥의 묵시록』(프란시스 포드 코폴라, 1979년)은. 코폴라가 왜 그런 영화를 만들었는지 이해할 수 없어요. 그 헬리콥터 부분에서 바그너의 음악이 깔리고, 비행기 마니아들은 기뻐하며 봤다고 하는데, 그들은 바보입니다. 그런 식이 되기 쉬운데 『다크 블루』 감독은 전혀 그런 식으로 만들지 않았어요. 비행기도 부서지기 쉬

운 취약한 것이고, 인간도 그렇고요. 일관된 이 시선이 멋지다고 생각했습니다.

—— 미야자키 씨에게 좋은 영화란?

미야자키 『바베트의 만찬』(가브리엘 엑셀 감독, 1987년)이 참 좋은 영화라고 생각했습니다. 옛날 『글로리아』(존 카사베티스 감독, 1980년)란 영화 알아요? 그건 B급의 좋은 영화입니다. 글로리아가 죽었는지 살았는지, 학원(히가시고가네이 마을학원2)을 했을 때 학원생들과 논쟁을 했습니다. 여자도 아이도 마지막에 모두 죽었다고 그 녀석이 말하는 거예요. 아이도 죽였다고. 저는 해피엔딩이라 생각했었는데, 텔레비전에서 했을 때 후반만 잠깐 봤습니다. 그랬더니 확실히 죽어있더군요. 타고 오는 전세승용차에 번호판도 붙어있지 않고, 여러 부분에 암호가 들어있어요. 엘리베이터 위에서 쏘고 있지만, 아래로 내려가는 착각을 일으켜 도망쳤다고 생각하게 했지만, 그 건물은 2층이더라고요. 영화에 돈을 낸 녀석들을 속이려고 화면상에선 죽었다는 것은 보여주지 않았지만, 확실히 본 녀석은 '아, 죽었다' 하고 알죠. 그 학원생은 거기부터 눈물이 멈추지 않았다고 하더군요. 텔레비전에서 다시 보고 전화를 걸어 "내가 졌다."고 말했습니다. 그 녀석은 리메이크한 걸 보러 갔는데 최악이었다고 하더군요. 『글로리아』는 텔레비전으로 보면 별것 없어요. 엉망진창인 속어가 엉터리 말로 되어서요. 그 비웃는 말투의 강렬함이란. 십몇 년 전에 본 영화인데 말이에요.

—— 최근 영화에서 재미있었던 건 있나요?

미야자키 『시골에서의 일요일』(베르트랑 타베르니에 감독, 1984년)도 오래되었고(웃음). 얼마 전 타르코프스키의 오래된 작품을 심야에 텔레비전에서 보고, 뭔가 뜻이 있을 것 같았는데 횡설수설이었네요. 영화를 기분전환으로 볼 생각은 이제 없어요.

스즈키 『황혼의 술집』(1955년)은 좋았어요. 쇼와 20년대의 우치다 토무의 영화인데.

미야자키 쇼와 28년인가 29년이 무대로, 완성된 게 30년(1955년). 그건 전혀 오래됐다는 걸 느끼지 못해요. 중학교 때 보고 좋은 영화라 생각했습니다. 그걸 최근에 다시 봤더니, 중학교 때보다 훨씬 좋았어요. 좋은 영화였습니다. 이건 정말 좋았네요.

—— 마지막으로, 이 영화의 관객에게 메시지를 부탁드립니다.

미야자키 아무튼 봐주셨으면 좋겠습니다. 보러 가준 것만으로 감사합니다, 란 느낌입니다. 보면, 제대로 된 사람이면 만족하실 거예요. 현대사에 무지하다는 것, 지금 일본의 상황 속에 있다는 게 얼마나 무력한지 알게 될 겁니다. 이 프란타란 파일럿은 1920년쯤에 태어난 사람이에요. 포로수용소에서 나온 게 1951년으로, 프라하의 봄이 1968년이잖아요. 이 사람이 살아있다면 엄청난 할아버지죠.

스즈키 마지막에 나오죠. 그들의 명예가 회복된 건 1992년이라고.

미야자키 말하자면 70년, 80년의 기간을 역사의 계곡 속에서 살아온 사람들이죠. 체코에서 히트한 건 잘 알고, 히트해 정말 좋았습니다. 일본은 군대 문제도 아직 정리되지 않았어요. 일본 군대 안의 비인간성인가. 군대가 갖는 본질적인 비인간성인가. 역사 속의 비인간성인가.

스즈키 허우 샤오시엔의 『비정성시』(1989년)도 굉장한 영화죠. 자기 나라의 역사 그 자체에 하나의 가족이 농락당하니까요. 『공동경비구역 JSA』(박찬욱 감독, 2000년)도 북한과 한국의 군대 이야기로, 그런 역사를 오락영화 안에 통째로 그리려고 한 거죠. 일본에선 아무도 테마로 삼지 않아요. 모두 개인적으로 누가 좋다느니 싫다느니 그런 것만 하고 있죠. 너무 이런 말을 해도 좀 그렇지만(웃음).

미야자키 전쟁물은 어려워요. 일본에선 개인이 보이지 않아서 만들기 어렵죠. 지금은 건달이나 풍속은 누구라도 할 수 있잖아요. 병사나 총 쏘는 건 누구라도 할 수 있다고 하던 시대랑 아무것도 변한 게 없어요. 독립한 인격으로 서 있는 인간의 모습이 전혀 보이지 않죠. 이건 일본 정신사의 커다란 약점입니다. 『다크 블루』는 그런 것들을 느끼게 해주는 영화이기도 하죠.

(영화 『다크 블루』 팸플릿 알바트로스 2002년 10월 26일 발행)

스즈키 도시오 鈴木敏夫

1948년, 나고야시 출생. 게이오 기주쿠대학 졸업 후, 도쿠마쇼텐에 입사. 『주간 아사히예능』을 거쳐, 1978년 애니메이션 잡지 『아니메주』의 창간에 참가. 잡지 편집 일을 하는 동시에 『바람계곡의 나우시카』를 비롯한 일련의 다카하타 이사오·미야자키 하야오 작품 제작에 관여하다. 1989년부터 스튜디오 지브리 일에만 전념. 이후 지브리 작품의 프로듀서를 맡는다. 저서로 『영화도락』(가도카와 문고), 『일도락 스튜디오 지브리의 현장』 (이와나미 신서), 『지브리의 철학 변하는 것과 변하지 않는 것』 (이와나미쇼텐)이 있다.

いま世界は 大変不幸な
事態を迎えているので"受賞
を素直に喜べないのが"悲
いです。しかし、アメリカで"
「千と千尋」を公開するために
努力してくれた友人達、そして
作品を評価してくれた
人々に心から感謝します。
2003年3月24日 宮崎駿

지금 세계는 굉장히 불행한 사태를 맞고 있기에 수상을 솔직히 기뻐할 수 없는 것이 슬픕니다. 하지만 미국에서 『센과 치히로』를 공개하기 위해 애써준 친구들, 그리고 작품을 평가해준 분들께 진심으로 감사합니다.

2003년 3월 24일 미야자키 하야오

후지미 다카하라는
재미있다

지금 소개했듯이, 때때로 이도지리 고고관에 밀어닥쳐 멋대로 망상을 떠들고 차를 얻어 마시고 있기에 (강연의 의뢰를) 거절하기가 어려웠습니다(웃음). 하나 더, 받아들인 이유는 이도지리 고고관은 인구 1만5천 명의 마을(나가노현 스와군 후지미마치)치곤 정말 괜찮은 고고관입니다. 발굴한 것을 그저 늘어놓기만 하고 유리케이스가 먼지투성이가 되어있는 곳은 전국에 얼마든지 있지만, 여기는 기회될 때마다 들여다봐도 그때마다 새로운 연구가 진행되는 것을 알 수 있어요. 살아있는 고고관이라 생각합니다. 지금 일본의 지방자치단체가 재정난으로 허덕이고 있어서 아마 이 고고관도 상당히 핀치 상태이지 않을까 상상하는데, 그런 시기에도 고고관 같은 것을 잘 유지하고 있다는 게, 지자체의 현명함의 척도가 되지 않나 생각합니다. 꼭 이도지리 고고관은 계속해서 이어가길 바라는 마음으로 이렇게 이곳에 나오게 됐습니다.

후지모리 에이이치 『조몬의 세계』와의 만남

사실 나는, 이도지리 고고관의 계기가 된 이도지리나 토나이 부근의 발굴을 지도한 후지모리 에이이치란 분을 너무 좋아해서요. 생전에 뵌 적은 한 번도 없지만, 20대가 끝나갈 무렵 그가 쓴 『조몬의 세계 고대 사람과 자연』(고단샤)이란 책을 읽었습니다. 그 책을 읽고 흔히 지금까지 몰랐던 것을 갑자기 깨닫게 된다고 하는데, 전부는 아니지만 작은 깨달음이 갑

자기 떨어진 겁니다(웃음). 그게 너무 소중한 경험이었기에, 후지모리 에이이치는 나에게 중요한 사람이 됐습니다.

이 『조몬의 세계』란 책 속에, 발굴하고 있었더니 불타 무너진 집이 나왔던 일이 쓰여있습니다. 숯이 엄청 나와서 그 안엔 새까맣게 탄 빵 같은 탄화물이 나왔다고. 이건 고고관에 가면 볼 수 있습니다. 쿠페 빵 같은 형태를 한 게 두 개. 전부 네 개 있었다고 하는데, 다른 두 개는 복원할 수 없을 정도로 부서져 있었습니다. 그 이외에 어린이용이 나왔죠. 꽈배기 과자처럼, 그냥 둥글기만 한 게 아니라 아이들을 위해 조금 비틀어 만든 빵이 있었어요. 발굴 당시는 누른 손가락 자국까지 보였다고 합니다. 그 후 석고로 굳혀서, 지금 봐도 손가락 자국은 알 수 없지만요.

조몬인이라고 하면, 대개 수염 많은 얼굴에 머리카락이 부스스하고 모피를 입고 등이 굽었으며 사슴을 짊어지거나 두들겨 패기 위한 물건을 갖고 있거나 합니다. 말하자면 조금 뒤떨어진 사람들, 야만스럽고 거칠고 사나운, 그런 말들이 나열되는 사람들을 떠올리는데, 그런 이미지는 어디서 시작된 걸까요. 누군가 처음에 "이게 원시인이다"라고 그림을 그렸을 겁니다. 어딘지 파헤쳐갔더니 유럽인이 시작했더라고요.

예를 들면, 네안데르탈인의 두개골을 복원하면서 살을 붙여가죠. 완성된 얼굴에 수염을 붙일 것이냐, 붙이지 않을 것이냐로 전혀 이미지가 달라집니다. 머리카락은 부스스한가, 아니면 상투를 틀었을까. 상투는 반드시 틀어 올렸을 거라고 생각하는데, '원시인은 뒤떨어져 있었으니 머리도 묶었을 리가 없다. 화장도 했을 리가 없다'고 멋대로 정해, 되도록 거친 얼굴로 복원한 겁니다. 우리는 그 사진을 보거나 그림을 보며 조몬인도 비슷하겠지 라며 멋대로 생각하고 있었던 거죠.

그런데 그 빵 이야기를 읽었을 때, 내 아이들한테 작은 빵을 만들어 즐겁게 해주려고 조금 비틀어 놓았습니다. 이건 거칠고 사나운 사람들이 하는 행동이 아니잖아요. '이건 우리와 다를 게 없다'고요. '아니, 오히려 우리보다 더 애정이 두터웠던 건 아닐까' 생각했습니다. 그랬더니 돌도끼나 화살 같은 무기로밖에

이해할 수 없던 조몬 시대가 왠지 피가 통한 것처럼 갑자기 전해져오더군요.

인간은 시대를 거쳐 오면서 점점 진보해서 현명해지고 있는 게 아니다. 조몬 시대라는 몇천 년이란 세월 속에 있던 사람들은 모질고 거칠며 야만스러운 사람들과는 다르지 않을까. 그런 것들을 저한테 처음 알려준 게 후지모리 에이이치였습니다.

대부분 민족과 국가는 자기네들이 발전해있고 다른 것들은 뒤쳐져있다고 말합니다. 대포의 힘으로 먼저 세계를 점령한 게 백인들의 사회였으니, 백인들이 다른 민족을 노예로 만들거나 해치울 때 '저 녀석들은 뒤처졌으니, 가축보다 못하니까, 죽이거나 잡아도 된다'고요. 그런 생각이 원시인을 복원할 때 그런 모습으로 만들게 했다고 생각합니다.

그 후로도 나는 후지모리 에이이치 씨의 책을 몇 권 읽었습니다. 읽으면 읽을수록 정말 좋아졌어요. 이건 내가 할 얘기는 아니지만, 후지모리 씨는 중학교만 나온 사람입니다. 본인이 하는 말에 의하면, 빗나가서 여러 직업을 전전하며 방랑하고 최종적으로 자기가 소년 시절에 산 위에서 발견한 화살촉을 계기로 고고학 쪽으로 돌아온 사람입니다. 마지막은 여관의 주인이었어요.

그런 사람이 고고학을 한다는 건 정말 힘듭니다. 보통은 먼저 학자가 돼야 하죠. 학자가 되려면 어딘가 대학을 나오고 그 학벌 속에 들어가 어딘가의 연구실에 들어가야 합니다. 그렇지 않으면 논문을 써도 평가해주지 않아요. 그런데 후지모리 씨의 문장은 굉장히 좋아서, 읽고 있으면 가슴이 두근거려옵니다. 그래서 『조몬의 세계』뿐만이 아니라 『산양 길』(가쿠세이샤)란 유명한 저서도 있는데, 그가 쓴 책을 읽으며 고고학에 뜻을 품은 젊은이들도 꽤 있었죠.

한편, 그의 문장은 너무 로맨틱하거나 너무 명문이란 말을 들었는데, 예를 들면요, '빵 모양의 탄화물이 출토되었다' 등 그런 식으로 쓰여있어도 감이 안 오잖아요. '아이들을 위한 꽈배기다'라고 써줬기 때문에 나는 순간 뭔가를 깨닫게 된 겁니다. 그런 의미에서 후지모리 에이이치란 사람은 학자의 영역이나 그런 걸 넘어, 그의 마음속에 펼쳐졌을 마음을 우리에게 책으로 전달했다고 생각합니다.

말하는 김에, 후지모리 씨는 1973년에 돌아가셨는데, 나는 『알프스 소녀 하이디』를 만들던 중이었습니다. 당시는 기억하시는 분들도 있겠는데, 화장실 휴지가 없어질 거라고 해서 사재기를 하는 등 시중에서 종이가 사라졌었습니다. 우리도 종이에 그림을 그리는 일이라서 종이가 다 떨어져 곤란했는데, 그때는 신문도 흐물흐물해져 버렸어요. 석간이 펼친 종이 한 장, 4페이지밖에 없었고 그때 후지모리 씨는 돌아가신 겁니다.

나는 후지모리 에이이치 씨를 잘 평가한 논문이나 추도문이 꼭 나올 거라 생각하고 기다리고 있었는데, 결국 나오지 않더군요. 신문에 지면이 없었기 때문일지도 모르지만요. 화가 났습니다. 조몬 농경의 가설이나 여러 가지를 아울러 업적이 큰 사람인데, 그에 대해 주류는 침묵했다고 생각하니, 용서할 수 없다는 기분이었어요.

멋대로 감상적인 기분이 되어 일이 끝난 뒤였던 것 같은데, 가미스와의 댁을 찾으러 차를 타고 나갔습니다. 담배 가게 주인이 있어서 "후지모리 에이이치 씨 댁이 이 부근인가요?" 하고 물었더니 "아, 에이이치 씨요."라며 할머니가 가르쳐주셔서 그 집을 찾아갔습니다. 부인은 나가시고 안 계셨는데, 따님이 나와 무덤 장소를 물어봤습니다.

"잘 모르실 수도 있는데."라며 일단 가르쳐줘서 가봤더니, 그 부근의 묘지가 전부 후지모리더군요(웃음). 가미스와 쪽은 후지모리가 엄청 많다는 걸 알았어요. 꽤 여기저기 찾아 돌아다녔는데, 구석 쪽에 역시 '후지모리가의 묘'라고 쓰여있었고 그 옆 묘지를 봤더니 '에이이치'란 이름과 3살 때 돌아가신 따님 이름이 쓰여있었습니다. 고고학에 대한 건 전혀 쓰여있지 않은 무덤이라서 그것도 또 나는 묘하게 기뻤는데, 그런 일들이 있었습니다.

아 이런 이야기, 어린아이들은 잘 모르겠죠. 노래라도 해야 하나(웃음).

그래서 그 이후 내가 계속 고고학에 뜻을 뒀는가 하면, 그건 전혀 성실히 하지 않고 30대의 10년이 끝나버렸습니다. 그 10년간, 성실하게 걸어왔다면 상당히 여러 사실들이 보였겠지만 다시 걷기 시작한 건 40대를 지나서였습니다. 40대 중반쯤이요.

잠깐 잊어버릴 뻔했는데, 벌써 30년도 전에 후지미 촌립 미나미중학교의 미술선생 중에 구누기 선생이란 분이 계셨습니다. 그분은 아이들에게 판화를 가르치셨는데, 그 관계로 장인(판화가인 오타 고지)이 이 에보시에 작은 산막을 짓게 된 겁니다. 와보니 후지모리 에이이치의 본거지였죠. 이것도 신기한 인연이라고 생각했는데, 인연이라 생각만 하고 그 10년 동안은 끝이었습니다(웃음).

이 부근을 걷다

조금 흥미를 갖고 걷기 시작했더니, 위쪽 숲으로 가면 산리가하라라고 지금은 거의 낙엽송과 소나무로 뒤덮인 숲입니다. 산리가하라에서 더 안으로 들어가면 히로하라라고 합니다. 산이겠지 생각하고 갔더니 히로하라라고 쓰여있어서 '아 예전엔 들판이었구나' 생각했죠. 그 무렵 나는 아는 체하는 도시사람이었기 때문에, 낙엽송 같은 거나 심어 산이 못쓰게 됐다는 말만 듣고 있었습니다. 그런 신문기사도 많았어요.

낙엽송을 왜 심었는가 하면, 이건 지역사람들은 잘 알 거라고 생각하는데, 20년 정도 지나면 돈이 된다고 하더군요. 전봇대로 팔린다고요. 그리고 탄광의 갱목으로 사용할 수 있어서, 낙엽송은 돈이 된다고 메이지 중기부터 쇼와 40년 정도까지 계속 심어져 그게 지금 야쓰가타케의 남쪽 기슭을 차지하는 숲이 된 겁니다.

낙엽송을 심었기 때문에 숲이 초라해져 생물이 살기 어렵죠. 걸어보면 알지만, 낙엽송만 있어서 다른 식물들이 좀체 자랄 수 없습니다. 낙엽송의 낙엽은 잘 썩지도 않아서 후벼 보면 3년 전, 4년 전 것들도 그대로 쌓여있습니다. 너도 밤나무의 낙엽고목 같은 걸 심는 편이 짐승도 살 수 있고 숲도 풍요로워지죠. 그런 얘기가 나와서 일본 삼림경영이 실패한 예로서 낙엽송만 받아들인 겁니다.

하지만 어쩌다가 마을 노인이 깃카케자와강에 대해 쓴 걸 읽었습니다. 깃카케자와강은 무시무시해 곧잘 범람하는 강으로, 비가 내리면 물이 넘쳐 큰 돌들이 굴러다니는 등 대단했다고요. 그게 낙엽송과 소나무를 잔뜩 심은 덕분에 꽤

찾아들었다는 겁니다. 그렇게 생각해보면 낙엽송을 심는다는 건 이 토지에 있어선 좋은 면도 있어요. 깃카케자와강뿐만 아니라 하아사와강이나 가노사와강, 고로쿠강, 야노사와강, 다쓰바강도 그렇습니다. 다쓰바강은 꽤 범람을 일으키는 강인데, 분명 사방댐을 많이 만들어 막았을지도 모르지만, 나무를 계속 많이 심어 숲으로 완전히 덮어버림으로써 이 토지는 상당히 온전한 토지가 됐다고 생각합니다. 그걸 평가하지 않고 "낙엽송만 심어서"라고 말하니까 "사람들은 아무것도 모른다"며 지역사람들이 화가 나는 거라 생각해요. '이런, 나도 바보였구나' 하는 생각이 들었지만요.

그런 토지였던 게 어느샌가 잊혀 우리처럼 나중에 태어난 사람들은 낙엽송 숲을 보면 '옛날엔 다른 숲이었음이 틀림없어. 그걸 전부 잘라버리고 낙엽송을 심었어'라고 멋대로 오해해 "얼마나 어리석은 짓을 한 걸까, 숲을 지켜라"라며 금방이라도 말하고 싶어지겠지만, 그런 게 아니죠. 토지는 인간의 생활과 함께 조금씩 변화했습니다. '산리가하라와 히로하라가 숲이 되기 전, 들판이던 때는 어떤 풍경이었을까' 하고 생각되어, 그래서 이 토지에 흥미를 갖게 된 겁니다.

지금 우리가 있는 미나미중학교의 운동장 옆으로 내려가면 길이 있습니다. 깃카케자와강을 건너 담쟁이덩굴 쪽으로 가는 산길입니다. 갔다가 돌아오기만 해도 나는 녹초가 되는데, 지금은 학교로 가는 아이들밖에 지나지 않는 것 같아요.

그리고 에보시 마을이 있는 곳에 아사에몬의 저택이 있는데, 그 옆에서 내려가는 길이 있어요. 담쟁이덩굴 쪽에서 산코지 옆을 지나서 지그재그 언덕을 곧장 올라가는 길이 있는데, 그곳에 갑자기 신사가 있어서 조금 무섭기도 하죠.

깃카케자와강을 가로지르는 현도 17호란 길이 있어 다리가 놓여있습니다. 바로 옆에 좁은 길이 있는데, 작은 불상이 있죠. 그곳을 내려가면 갑자기 깃카케자와강의 바닥으로 나오더군요. 이게 아마 다카모리 사람들이 고로쿠 쪽으로 갈 때 사용했던 길이구나 생각했습니다. 지금은 아무도 가지 않는 길도 꽤 있네요.

그런 길을 발견하면서 이 길들이 아직 살아있을 때, 모두가 자동차를 타거나

철도가 달리기 전의 풍경 같은 것들이 조금씩 돌아오는 느낌이 들었습니다. 그래서 이건 꽤 재미있는 토지가 아닐까 하는 생각이 들기 시작한 겁니다, 멋대로.

히에노소코에서

그러다가 결국, 오늘 얘기하려고 했던 히노에소코에 도착한 겁니다. 히노에소코라고 알고 계십니까? 지역분들은 알고 계시죠. 해발 1,200미터에 있는 마을 유적입니다. 거기에 가면 연못이 있고 굉장히 좋은 물이 대량으로 솟아나는데, 해발 1,200미터인 곳에 마을이 있었던 겁니다.

추워서 잘 움직이지도 못하고 짐승의 피해가 많죠. 사슴이나 멧돼지가 출몰해요. 산의 나무들을 베고 산나물도 캐고 여러 가지를 했습니다. 혹은 칡이나 등나무 덩굴도 캐와서 뭔가를 만들기도 했지만, 이제 한계까지 와서 결국 그 마을을 버린 게 에도 시대, 17세기 초의 일이라고 책에 쓰여있습니다.

왜 이런 곳에 마을이 있었을까요. 더욱이 히에노소코란 이름이잖아요. '피가 바닥났다'거나 '음식이 없어졌다'란 의미이죠. 그러니까 '싸늘하고 춥고 가난하고 불길한 땅'이란 이미지가 떠돌죠. 하지만 어떤 사람이라도 자신이 사는 마을을 나쁘게 말하는 사람은 없습니다. '히에노쇼(피의 마을)'이라고 했던 걸 '히노에소코(피의 바다)'란 식으로 나쁜 뜻을 담아 쓴 녀석이 있었던 건 아닐까 여러 상상을 했었는데, 왜 이런 곳에 마을이 생겼는지 만큼은 알 수 없었습니다.

그래서 이 책입니다. 이 『나가노현 후지미마치사』(상하권, 나가노현 후지미마치 교육위원회), 상권만으로도 이렇게 두껍습니다. 이거 전부 통독한 사람은 거의 없을 거라 생각하지만요.(웃음) 무겁습니다. 하지만 이 토지에 흥미를 갖고 읽어본다면, 이 책은 굉장히 재미있어요. 5천 엔이나 하지만요.(웃음)

앞으로 보여 드릴 것은 조금 전에 그린 그림인데, 여름방학 숙제를 다 못 끝낼까 봐 서둘러서 그린 것 같은 느낌이라(웃음), 좀 엉성합니다.

이 그림(298~299쪽)은 평소 여러분들이 보는 지도와는 방향이 달라서 위가 고후 분지입니다. 왼쪽에 야쓰가타케산, 오른쪽에 가마나시산, 바로 앞에 뉴가

사산이 그려져 있습니다. 딱 들판의 찻집이라는 부근이 분수령으로, 고슈 쪽에 가마나시강이 흐르고 있지요. 그리고 야쓰가타케에서 흘러오는 다쓰바강이 가마나시강과 합류해 계속 흘러갑니다. 다쓰바강이 고슈 쪽에서 시오강이란 강과 합류해 후에후키강으로 합류한다고 생각합니다. 엉성하지만, 이곳에 서 있는 것은 니라사키의 관음보살(그림 오른쪽 위)입니다(웃음). 이렇게 크진 않지만 알기 쉽게 그렸습니다. 이건 개념도예요. 개념도는 거짓말을 해도 상관이 없죠.

여기가 시나노사카이역입니다. 시나노사카이역 조금 오른쪽에 있는 게 이도지리입니다. 이도지리 고고관이 있는 곳이죠. 고로쿠강, 시가노사와강, 깃카케자와강, 하아노사와강, 야노사와강 모두 나란히 흐르며 가마나시 협곡으로 내려오죠. 신겐노보미치란 것은 여러분 모두 잘 알고 계실 거라 생각합니다. 시나노나 가와나카시마로 갈 때 고슈의 군대가 지나간 길입니다. 고아라마, 지금의 가이코이즈미인데, 그 부근부터 야쓰가타케 산기슭을 지나서 오몬 고개, 우에다 쪽으로 가는 루트입니다.

신겐노보미치에서 조금 내려와서 이 지도에서라면 다쓰바강의 조금 위에 있는 게 히에노소코입니다. 지금은 다쓰자와란 마을이 있는데, 그 마을이 생긴 건 더 나중입니다. 히에노소코 사람들이 다쓰자와로 옮겨 와서 마을이 생겼다고 전해집니다. 그런데 왜 이런 높은 곳에 마을이 생긴 걸까요?

지금부터는 꽤 망상에 들어가는데, 아까 얘기한 『후지미마치사』에도 망상이 있습니다. 혁명적인 것들이 있어요. 그 부근엔 조몬 중기의 유적이 있습니다. 조몬인은 숲 속에 살았었느냐 하면, 숲의 가장자리에 있었습니다. 숲 속은 생활하기 힘들죠. 뭔가를 하기 위해선 나무를 베어야 하겠죠. 그래서 숲 변두리의 조금 트인 곳에 마을이 생겼던 겁니다. 지금 후지미 고원 일대는 아까 말한 낙엽송으로 덮인 숲이었습니다. 하지만 옛날엔 전부 목장, 초원이었다는 말입니다.

조몬 중기에 이 부근은 정말 번영했습니다. 조몬 중기는 상당히 기온이 높아 기리가토우게 쪽까지 사람이 살았다고 합니다. 그즈음은 숲의 가장자리에서 사람이 살기가 편했어요. 이도지리 고고관 관장인 고바야시 기미아키 씨가 그렇게 썼는데, 그 말 그대로라고 나는 멋대로 생각합니다.

그래서 조몬 후기에 갑자기 유적 수가 줄어든 거죠. 그 뒤 헤이안 시대에 사람들이 올 때까지 한산한 땅으로 있습니다.

헤이안 시대가 되자, 정부에서 목장을 만들라고 해 이곳에 목장이 생깁니다. 목장이란 말을 기르는 곳입니다. 다쓰바강을 사이에 두고 가시와자키노 목장과 야마가노 목장이 생겼습니다.

후지미는 지금은 나가노현이지만 사실 고슈입니다. 이 미사야마고도 부근까지가 고슈로, 다쓰바강에서 왼쪽이 신슈, 스와였습니다. 이 야마가노 목장은 훗날 스와 신사 신의 평야가 되어 경작도 금지됩니다. 그건 헤이안 시대가 아니라 가마쿠라 시대가 되고 난 이후인 것 같지만요.

이런 이야기는 좀 졸리겠지만, 앞으로가 재미있습니다(웃음).

이도지리 고고관의 사람들은, 꽤 열심히 발굴조사를 하고 있습니다. 도로공사나 집을 세우려고 했더니 뭔가 나왔다던가, 여기저기서 유적이 발견되어 분주히 돌아다니며 조사를 해야 하죠. 그래서 헤이안 시대 유적도 상당히 많이 발견되는 겁니다.

그럼 조몬 시대의 집이 더 초라해 보인다는 느낌인데, 반대입니다. 헤이안 시대의 집은 정말 볼품없어요. 내가 본 것은 다다미 3장인가 4장짜리 방 하나 크기입니다. 그런 마을 유적이 이 후지미 고원 일대에서 발견되고 있습니다. 그건 목장에서 말을 돌보는 사람들이 살던 마을이 아닐까 생각됩니다. 이쪽으로 옮기고, 저쪽으로 옮기고, 또 돌아오거나 하면서 방목을 했었을 거라고요. 그리고 정중앙에 자연히 길이 생겼습니다. 그게 보미치의 시작이 아닐까 생각합니다. 『후지미마치사』에 살짝 적혀있습니다. 이 의견은 굉장히 좋아요.

그래서 걸어보면 알겠지만, 가장 물이 잘 나오는 게 이 히에노소코의 용수입니다. 히에노소코는 이 목장 전체의 중요한 물을 마실 수 있는 곳이 아니었을까. 그리고 말들을 모이게 할 때의 루트가 보미치의 출발점은 아니었을까. 그런 것들이 『후지미마치사』에 적혀있습니다. '그랬던 건 아닐까. 앞으로의 연구가 기대된다'는 느낌으로 도망치고 있지만요(웃음), 그게 틀림없다고 생각했습니다.

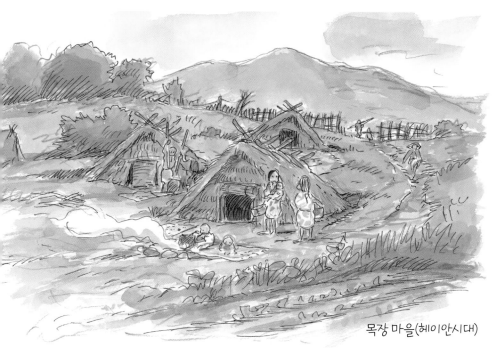

목장 마을(헤이안시대)

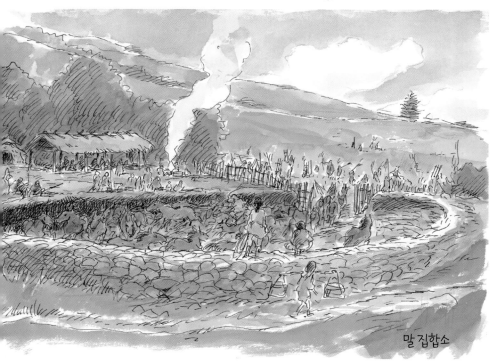

말 집합소

야쓰가타케

아미

니시

오몬토우게
우에다

야마가노
목장

스와

미사야마고도

300

유목 마을의 풍경 또 다른 그림을 보겠습니다. '말 집합소'란 그림입니다(297쪽). 후쿠시마현에 '소우마노 마오이'란 축제가 있습니다. 그게 뭐냐 하면, 유목하는 말들을 모으는 의식입니다. 계절이 오면 유목하는 말들을 일제히 모아 말을 골라 '이건 좋은 말이다' 하는 식으로 구별하죠. 겨울엔 목장에 둘 수 없어 어딘가에 넣어뒀을 겁니다. 말똥도 중요한 비료가 됩니다.

다쓰바강과 고로쿠강 사이의 목장엔 상당한 수의 말들이 있었을 겁니다. 헤이안 시대의 정부 명령에 따르면 '100마리의 말을 기른 목장은 이듬해에 60마리를 세금으로 내놓아라'라고 적혀있습니다. 그렇게 낼 수 있을 리가 없죠. 당연히 무리였을 테니 점점 줄어가는데, 그러면서 아무것도 내지 않게 됩니다. 모두 사영이 돼버리죠. 사목이라고 하는데.

그 말 집합소란 걸 상상해보면, 울타리는 해마다 세워야 하니까, 울타리가 아니라 경사면을 이용해 한쪽으로 돌담을 만든 게 아닐까요. 거기로 몰이꾼이 말을 모아오는 겁니다.

일본인 기마민족설이 한때 떠들썩했는데, 대륙의 유목과 일본의 유목의 결정적인 차이는 수컷 말을 거세하지 않는다는 겁니다. 그래서 기마민족이 온 게 아니란 사람이 있을 정도입니다. 대륙의 말은 종마 이외의 수컷 말은 모두 거세합니다. 거세하지 않으면 위험해 다룰 수 없죠.

그런데 일본은 이상한 나라라서 날뛰는 말을 더 좋아했습니다. 말이라고 해도 키도 작고 지금 보면 꽤 작은 말입니다. 거친 말이 잘 달리는 좋은 말로, 말을 잘 듣지 않는 말을 타려고 했습니다. 군기물에 나오는 사무라이들이 타는 스루스미나 이케즈키 등 이름이 남아있는 말들은 모두 흉포한 말로 이름을 날리던 말들이었습니다.

말은 입에 '재갈'이란 금구를 물리죠. 그걸 당기면 아프니까, 말을 잘 들어요. 하지만 중세 그림을 보면 '재갈'을 꼭 물리지 않습니다. 자신이 기르는 말을 소중히 했기 때문에 말을 듣는 겁니다. 여기선 '재갈'을 물렸는지 어떤지는 모르지만, 물릴 필요가 있었다면 대장장이도 있었을 겁니다.

히에노소코가 말 집합소였다면, 이곳에 상당한 사람들이 모여 당연히 마을이 생겼겠죠. 아까 조공도로 말하면, 다쓰바강의 강바닥에 스나하라 유적이 있습니다. 강바닥이라고 해도 논으로 되어있는데, 거기에 전혀 기록이 남아있지 않은 가옥 유적이 나왔습니다. 중세 마을일 거라고 하는데, 그 안에 큰 난방용 장작이 있는 큰 방과 작은 장작이 있는 작은 방이 여러 개 있었습니다. 곡물창고 같은 헛간도 많았고요.

가장 멋진 건물은 장방형으로 기둥이 많고 처마도 붙어있죠. 이건 마구간일 거라고 내 마음대로 정했습니다. 『후지미마치사』엔 그런 식으로 적혀있지는 않지만요. 아무리 헤이안 시대가 따뜻하다고 해도 겨울에 밖에서 기를 순 없죠. 말은 굉장한 재산이니 겨울엔 말을 넣어둬야 해요. 많은 말을 기르게 되면 상당한 건물과 일손이 필요할 겁니다. 그런 거점이 몇 군데 있는데, 히에노소코에도 그런 마을이 있었던 거라고 생각합니다.

아까 말 집합소 그림을 보여 드렸는데, 이건 완전한 상상입니다. 이런 그림을 20장 정도 그릴 생각이었는데, 3장밖에 못 그렸어요(그림). 어쩔 수 없으니 입으로 설명하겠습니다.

스나하라 유적에서 나온 장방형 건물을 마구간이라 합니다. 판자 지붕 위에 돌멩이를 늘어놓은 장방형 건물상상도를 그려봤습니다(300쪽). 바깥은 전부 울타리가 둘러져 있습니다. 바람을 막기 위한 테두리는 있었을 거라고 생각합니다.

혈연으로 한정할 순 없지만, 일족이 모두 함께 살며 가장 큰 난로가 있는 곳에 모여 밥을 먹지 않았을까 하는 추측이 이 『후지미마치사』에 적혀있는데, 그런 것들이 꼭 히에노소코에도 있지 않았을까 생각하며 이 그림을 그렸습니다. 히에노소코 바로 옆에 야시키타이라란 땅이 있습니다. 지금은 거의 별장지가 되었는데, 그 별장을 피해 전부 파헤치면, 뭐 그러면 안 되겠지만, 틀림없이 재미있을 거라 생각해요(웃음).

스나하라 유적에서 발견된 것 같은 마을이 히에노소코에도 있었을 겁니다. 물론 논도 있었겠지만, 여기는 화산재 지역이라서 그다지 움직일 수 없습니다.

전후에 나무를 심은 사람들이 모두 같은 상황에 부딪혔습니다. 언뜻 풍요로워 보이지만 상당한 유기물을 넣지 않으면 밭이 되지 않아요. 그래서 이 마을은 유목의 마을입니다.

여기부터가 재미있는 부분인데, 보미치란 것은 말을 모을 뿐만 아니라 고아라마에서 우에다까지 이어지던 루트라고 생각합니다. 생각한다니 대단하죠. 그렇게 생각하고 싶으니까 하는 거지만요(웃음). 보미치란 것은 확실히 신겐이 군도로서 정비했을지도 모르지만 원래 오몬토우게를 빠져나와 그대로 우에다로 가는 루트였을 거라 생각합니다.

말을 키우면 소금을 줘야 하죠. 소금은 어디서 왔을까. 아무래도 오래된 길은 모두 우에다 쪽으로 통하고 있었을 겁니다. 스와보다 우에다 쪽이 훨씬 열려 있었습니다. 왜 열렸는가 하면, 지금 가봐도 알 수 있듯이 절이나 신사가 매우 많은데 분지 사이가 평평합니다. 그래서 죽을 만큼 덥죠. "여긴 쌀이 잘 자란다"는 말입니다. 그리고 지쿠마강이 흐르고 있습니다. 고대에는 육로보다 수로 쪽이 유효했기 때문에 그런 의미에서 우에다는 정말 예부터 열린 토지였습니다.

우에다 사람이 보기에 이 부근은 땅의 끝이었습니다. 고슈 가도가 생긴 것은 훨씬 나중입니다. 도쿠가와가 천하를 쥐고 가도를 정비하라고 말한 후에 고슈의 가도가 개통되기 때문에, 그때까진 이 부근 사람들에겐 우에다가 가장 열린 곳이었을 거라 생각합니다.

중세유적에 나오는 나이지 냄비란 게 있습니다. 이건 이도지리 고고관 옆의 역사민속자료관에 가면 있는데, 냄비 안에 돌출된 부분이 있어 거기에 고리를 걸어 난로에 겁니다. 취사를 하거나 콩을 볶거나 떡을 굽거나, 그런 식으로 사용할 수 있는 납작한 냄비입니다. 중세 마을 유적에서 그 파편이 많이 나오고 있습니다.

그런데 이 냄비는 그 지역에선 만들 수 없습니다. 조몬 시대에 그 정도로 많은 토기를 만들었는데, 헤이안 시대 이후 도자기를 굽는 곳이 사라져버립니다. 그 냄비는 어디서 온 걸까. 누군가가 옮겨온 거겠죠. 그건 미노 쪽에서 온 게 아닐까. 혹은 이나, 우에다, 고후에서 온 건 아닐까. 보소 쪽에서 온 건 아닐

까 생각하는 사람도 있습니다.

옛날에도 사람들은 엄청나게 움직였습니다, 물건을 운반하려고. 얼마 전 읽은 가마쿠라 시대의 이야기에선 나라의 상인이 가래, 괭이 끝을 이고 신슈까지 팔러옵니다. 팔아서 번 돈을 맡기고 우스이 고개를 넘으려다가 산적들한테 죽고 말죠. 그래서 '그 맡긴 돈은 누구의 것인가'하는 일로 다툼이 일어나고 소송장으로서 문서가 남아있었는데, 그런 연유로 상인들도 많이 다니고 있었습니다.

그러니까 보미치에는 군대나 말뿐만 아니라 사람도 많이 다니고 있었어요. 내 어머니는 시치리이와의 북쪽 고즈케란 곳에서 자란 사람이었습니다. 옛날이야기를 잘 해주셨는데, 아침이 되면 말에 짐을 올린 사람들이 집 앞을 지나갔다고 합니다. 쉬는 사람에게 "아저씨 춥지 않아?"라고 물으면 "아침에 나올 때 무 된장국을 많이 먹고 와서 춥지 않다"고 했다 등 그런 말들을 기억하고 얘기해줬습니다. 그런 사람들이 많이 왕래했을 겁니다. 온갖 것들이 운반되고 있었을 거라 생각해요.

히에노소코 마을은 그냥 말을 기르기만 한 게 아니라 일종의 운송업을 하고 있었을 겁니다. 운송이란 말이 맞을진 모르겠지만, 말로 운반하고 임금을 받는 일을, 에도 시대가 되고는 츄우마라고 했는데, 그런 것들을 더 옛날부터 해오지 않았을까 하고요. 그랬더니 이 마을이 계속 남아있던 이유를 알게 됐습니다.

이것은 중국의 이야기로 TV 다큐멘터리에서 본 건데, 양쯔강의 상류 마을에서 배를 이용해 아래의 큰 마을을 왔다 갔다 하는 사람들이 있어요. 위로 올때는 로프로 잡아당겨 올라오고 내려갈 때는 삿대질을 하면 슥 가버리니까 단골집 주문을 받는 것처럼 "뭐가 없어?" 물으면 어떤 사람은 나들이옷을 사다달라고 부탁합니다. 또 어떤 사람은 쌀을 판 돈으로 아이 신발을 사다달라며 쌀을 맡겨요. 그렇게 나가서 물건을 사고팔고 배를 잡아당겨 위로 올라오죠. 그 프로그램에서선 전혀 몸에 들어가지도 않는 나들이옷을 사 와버려서 부탁한 아주머니가 무리하게 입어보곤 "너무 껴, 이거"라고 말하자 "아니야, 딱 맞아"라고 그 뱃사공이 억지를 쓰고 있었어요(웃음).

그와 비슷한 일들이 이 지역에서도 이루어진 게 아닐까 하고 상상합니다. 이 야쓰가타케 기슭의 히에노소코는 우에다와 고슈를 잇는 루트로, 그저 초라하고 추운 마을이 아니라 그곳엔 말 울음소리와 철을 두드리는 소리, 멀리서 짐을 운반하는 사람들이 왕래하는 활기 넘치는 소리가 들리는 곳이었을 겁니다.

그렇다면 "이런 애달픈 곳에서 생활이 얼마나 힘들었을까"라고 할 게 아니라 다른 풍경이 보이겠죠. 지금 히에노소코에 가면 알겠지만, 물이 솟아나오는 곳의 아래쪽은 질퍽질퍽해서 아무래도 사람이 살 수 없는 곳인데, 일부분 사람이 살았을 것이라 생각되는 장소가 있습니다. 조금 감각이 예리한 사람을 데리고 가면 "뭔가 있어"라고 바로 말하지만요(웃음). 나는 좋아합니다, 그곳을. '뭔가 있구나' 생각하면서요(웃음). 그곳엔 멋진 신사가 있었을 겁니다. 건물은 없어졌지만, 지금도 사람들이 깨끗이 청소를 하고 있어서 신사의 흔적은 잘 남아있습니다.

그 후 고슈의 다케다 세력이 강해져 스와를 집어삼키거나, 우에다 쪽을 삼키거나, 가와나카지마 쪽까지 진출하는 과정에서 보미치가 군도로서 정비된 건 분명합니다. 그때 히에노소코는 절정기라고 할까, 그렇게 말하면 조금 과장이지만, 군사적인 역할이 굉장히 커져 사람과 말이 가장 많이 왕래했을 거라 생각합니다. 그래서 스와 쪽까지 다케다가 집어삼키자, 이번엔 스와와 고슈의 사이를 잇는 길이 정비되고 그쪽에 물건이나 사람들이 꽤 흘러들어 갔겠죠.

결정적으론 다케다가 망하고 도쿠가와 시대가 왔을 때, 고슈 가도가 정비되고 에도에서 고슈를 빠져나와 스와까지 바로 가는 길이 생겨 우에다와 고아라 마을을 잇는 루트는 쓸모없어졌죠. 그 과정에서 히에노소코가 사라집니다.

이상하게도 바로 옆 다쓰자와란 곳으로 옮겼는데, 이에 대해선 여러 소문이 있어요. 재미있지만 소문이라서 오늘은 말하지 않도록 하겠습니다(웃음). 다쓰자와로 옮기거나, 다쓰자와에서 또 오코토로 옮기거나 한 사람들이 츄우마란 운송을 하고 있었겠죠.

그래서 이건 아미노 요시히코란 역사학자가 자주 썼는데, 일본의 마을은 농촌으로 모두 농민이었다고 하지만 사실 농민은 적고 말로 물건을 옮기거나, 직

물을 짜거나, 술집을 하거나, 기름집을 하거나 여러 직업을 갖고 있어요. 백성이란 백 가지 직업을 하기에 백성이라고. 옛날엔 그랬다고. 그걸 전부 농민이라고 생각하니까 잘못된 거라고, 그렇게 말했습니다.

특히 기노무라는 고슈의 가도를 따라있었는데, 거기엔 술집이 세 군데 정도 있었습니다. 『후지미마치사』를 읽으면, 에도 시대에 망한 가게 창고에 남은 걸 조사해 쓴 것이 있습니다. 곡물부터 술, 문방구, 낡은 천 등 아무튼 온갖 것들입니다. 방대한 양을 확실히 갖고 있더군요. 그러니까 에도 시대에 상품이 적었단 말은 거짓말로, 대량의 물건이 움직이고 대량의 물건을 갖거나 사고팔고 했었죠.

히에노소코 마을은 그렇게 끝나버리지만 히에노소코 마을 유적이 왜 아직까지 비석까지 선 채 왈가왈부되느냐 하면, 오코토란 마을이 히에노소코 마을의 세금을 전부 내고 있었습니다, 에도 시대를 통틀어서. 왜냐하면 히에노소코는 중요한 수원(水原)이었어요. 운송업의 말들을 위해선 필요 없어도 그 아래 논밭을 위해선 중요한 수원입니다. 그래서 거길 확보하려고 자신들이 세금을 대신 내고 있었죠. 에도 시대를 통틀어 오코토는 가장 커진 마을이었습니다.

나는 오코토 마을의 역사를 읽고 정말 감동했는데, 정말 부지런하고 성실히 했더군요. 그렇게 해서 이 후지미마치는 텐메이 기근 때도 사망자를 거의 내지 않은 게 아닌가 생각합니다. 이건 중요한 거예요. 여러 번 기근이 있었는데, 전부 헤쳐 나왔죠. 그렇게 하기 위해 '3년간은 술을 만들지 말자'라든지 '마셔도 안 된다' 등 그런 일들을 해 왔는데, 그에 의해 이 지역은 가난하다, 가난하다고 말하면서도 참담한 상태가 되는 걸 막았습니다.

재미있게도 후지미마치에는 영주가 없어요. 각자 자신들이 정하고 있죠. 영주는 스와 쪽에 있는데, 번 직속 마을입니다. 고슈에서 스와로 시집가는 딸의 결납금으로서 신슈가 됐다고 하는데, 땅의 경계선이었기에 무사인 영주가 없었어요. 없었기 때문에 번과 직접 거래를 하고 있죠.

고문서를 읽으면 정말 재미있는데, 번이라는 것은 거의 관공서로, 정말 난처했을 겁니다. 번도 꽤 사람들 뒤치다꺼리를 하느라 힘들었겠지요. 그 부분의 거

래가, 이『후지미마치사』에도 꽤 나와 있습니다.

여기서 한 가지 잘 알아야 하는데, 사무총괄을 하던 사람의 아이는 어렸을 때부터 '얼마나 자신들이 가난한지' '괴로워하고 있는지' 하는 문안을 배웁니다. '작물이 열매를 맺지 않는다' '먹을 것이 없다' 그런 것들을 술술 쓸 수 있도록 배우는 거죠. 저는 노동조합의 임원을 한 적이 있는데, 그렇게 곤란하지 않아도 "급료가 적어 먹고 살기 힘들다" 등의 말을 쓰죠(웃음). 그런 것치곤 모두 느긋하게 잘 살고 있다고 생각하면서도 무심코 쓰는 거예요. 아마 이 고문서도 그런 게 아닐까요. 그러니까 조금 에누리해서 생각해야 한다고, 한편으론 생각합니다.

말을 운반한 길

이야기를 조금 되돌려서, 이 조감도를 한 번 더 봐 주십시오. 여러분, 꼭 히에노소코를 걸어 보세요. 그곳에 마을이 있었다면 정말로 멋진 곳일 겁니다. 얼마 안 가 이도지리 고고관이 발굴에 뛰어들지도 몰라요(웃음).

그리고 니시야마나 니시쿠보라고 불리는 부근에 후세야 장자의 유적이 있습니다. 이곳의 거점은 굉장히 중요한 의미가 있었습니다. 그건 가시와자키노 목장의 말을 교토로 운반할 때, 어느 루트를 통했는가 하는 건데, 기노마라는 마을 부근에서 뉴가사산까지 올라가는 길이 있습니다. 고베 쪽에서도 올라오는 루트가 있어요. 그렇게 이나 쪽으로 나옵니다. 교토로 가져가는 말 외에 이나란 곳은 신슈의 말을 가져가는 중요한 말시장이 서던 곳이어서 그쪽 루트도 분명 있었을 겁니다. 그러면 미노 쪽에서 도자기류 등도 들어왔을 거라 생각해요.

기노마에 가면 관음당이란 게 있습니다. 이것은 산을 넘는 사람들이 쉴 수 있도록 세워진 곳인데, 그 뒤로 사람이 그다지 다니지 않게 되어 기슭으로 내렸다는 이야기가 적혀있습니다. 이런 곳에 루트가 좀 많았던 것 같네요.

그 부근에 후세야 장자의 유적이 있습니다. 에도 시대에 쓰인 문서를 보면 1정 4방, 100미터 4방 정도의 큰 저택이 있었다고 해요. 그 부근이 하나의 거점

이었다는 것은 틀림없습니다. 기노마 부근은 스와로 가는 루트와 이나로 가는 루트의 거점이었을 거라 생각합니다.

그렇게 생각하고 그곳에 가보면, 야스미토나 기노마 등 그 근처의 마을은 정말 흥미로워요. 유감스럽게도 지나다니는 사람이 적고 모두 자동차로 휙 지나가 버리지만. 가끔은 자동차에서 내려 걸으면 선조들의 고생이 그려진다고 하면, 조금 과장이지만 꽤 좋지 않을까 생각합니다.

이 땅은 재미있다

오코토라는 마을도 매우 흥미 깊은데, 본래 乙事라는 글자가 재미있습니다. 나는 어떤 영화에서 거대한 멧돼지한테 '오코토누시(乙事主)'란 이름을 멋대로 붙였는데, 딱히 오코토에 멧돼지가 있다는 건 아닙니다.

오코토라는 건 신기합니다. '오토코'라고 아는 사람들이 많은데, 원래 '오코츠(乙骨)'라 불렀었어요. 이것도 잘 모르겠습니다. 내가 조사한 책의 범위에선 알 수 없어요. 왜 骨이 붙는 걸까. "그곳에 샤먼이 있었을 거다. 뼈를 태우고 그 갈라진 금으로 점치는 사람이 있었다."고 말하는 친구도 있는데, 글쎄요(웃음).

후지미마치의 여름축제에 '오코 마츠리'라는 게 있어서 '저건가!'라고 생각하고, 반 달 정도 '오코 축제가 틀림없다'고 멋대로 생각했는데, 망상이란 것들이 대체로 그렇지만, 지역 주민들한테 물었더니 단번에 일축돼서(웃음), 다시 처음부터 시작했습니다.

그러고 보니, 아마 내가 말했던 것들은 고후의 민속박물관 같은 곳에 가서 공통되는 나이지 냄비가 있을까 라든가 그런 식으로 조사해가면 여러 사실들을 알 수 있을 것 같은데, 아무래도 성실히 하진 않는 인간이라, 망상이 생기기 시작하면 '그게 틀림없어!'라며 그 이상은 그다지 공부하지 않아요(웃음). 하지만 그렇게 기회 있을 때마다 보다 보면 조금씩 이 땅의 풍경이 보이는 게 아닐까 생각합니다.

일찍이 고대에는 목장이었던 곳이 지금은 전부 숲이 됐어요. 남알프스의 아

마고이산 바로 앞에 오쿠로토게라는 곳이 있는데, 거기서 이쪽을 보면 한쪽의 녹지 안에 군데군데 마을과 밭이 있어서 정말 감동적인 풍경입니다. '이걸 사람이 만들었구나' 하고요. '이 나무를 전부 옮겨 심었구나' 하고 생각하면요. 지금 지구 온난화 문제로 이산화탄소 배출량을 줄여야 한다고 하는데, 이 숲은 정말 큰 공헌을 하고 있는 겁니다. 그러니까 낙엽송 숲이라고 의미가 없다고 생각해선 안 돼요.

개인적인 일이지만, 아틀리에를 지을 때 집성목을 사용했습니다. 나무를 서로 붙여서 재료를 만드는 건데, 스와에 낙엽송 집성목을 만드는 곳이 있어 그곳에 부탁해 만들었습니다. 낙엽송은 도움이 돼요. 나가노 올림픽에선 신슈 산의 낙엽송 집성목을 사용한 스케이트 링이 화제가 됐는데, 집성목으로 하면 거대한 건물이라도 전부 목조로 세울 수 있으니까, 올림픽 때만 사용하는 게 아니라 일반 주택에도 더 용도가 넓어질 거라 생각합니다.

덧붙여 내 망상을 말하자면, 유감스럽게도 일본의 경제는 바로 회복되진 않아서 이대로 경기는 안 좋을 거라 생각하지만, 생각해보면 앞으로 농업시대가 오지 않을까 싶어요. 논밭을 걸어가며 혼자 작업을 하는 할아버지, 할머니와 얘기를 나눠보면 "사실은 볏짚을 태우고 싶진 않다. 이건 좋은 비료가 된다" 등 여러 말씀을 하세요. 의지로 해온 농업도, 지금에 와서 결국 한계에 도달했어요. 논밭을 포기할 수밖에 없으니 뭔가 좋은 지혜를 짜서 지금까지와 같은 방법은 바꿔야 하죠.

이제 도쿄는 죽을 만큼 덥습니다. 기상청이 34도라고 말할 때는 번화가 안은 38, 39도가 됩니다. 콘크리트만 있는 곳을 걸으면 문득 '지진은 안 일어나나' 하고 생각해버립니다. 날씨가 좀 나아지지 않을까 하고(웃음). 어른보다 아이들이 땅에 더 가까워 더 불쌍한데, 가장 불쌍한 건 개입니다(웃음). 온난화는 세계전체로 진행되고 있는데, 도쿄의 온난화는 정말 심해요.

그러니까 앞으로입니다, 이 장소는. 그러니 서둘러 토지를 팔지 마세요(웃음). 이용가치는 꼭 커질 테니 여기서 현명히 대처해주셨으면 좋겠습니다.

낙엽송 숲도 베어버리면 끝이니까요. 그렇게 돈이 되지도 않습니다, 유감스

럽게도. 돈은 나쁜 짓을 하지 않고는 손에 들어오지 않으니 그건 포기하죠(웃음). 이 땅은 정말 좋은 땅입니다. 물도 맛있고.

수로를 만든 사람들의 노력을 생각하면 정말 놀랍니다. 저 먼 곳에서부터 끌어와 물이 흐르고 있죠. 해보세요. 물은 적당히 파서는 절대 나오지 않아요. 그렇게 생각하면 마을 안에 분명 기술자가 있었던 거겠죠.

그러니까 마을의 역사와 지리, 잠들어 있는 여러 가지를 깨워보면, 이 지역이 활기차질 거라 생각합니다. 아오모리테 미우치마루야마 유적이 있습니다. 대규모 조몬 유적이 발견되어 난리가 난 곳이에요. 그곳도 조몬 유적이 나오자 갑자기 모두 기운이 넘치더군요(웃음). 가보니 조몬 라면 등 여럿 생겼더군요(웃음).

조몬 라면으로 마을이 부흥할 거라고 생각하진 않지만, 자신이 살며 태어나 자란 땅이 좋은 땅이라고 생각할 수 있다는 것은 정말 중요하다고 생각합니다. 그러려면 알아야 해요. '찢어지게 가난했던' 히에노소코의 이미지도 목장 역사와 그런 것들을 조사해가면 전혀 달라집니다. 스스로 '좋은 땅이구나' 생각할 수 있게 됐어요.

그래서 신석기 중기를 열심히 조사하는 이도지리 고고관이 부탁했던 것치곤 엉뚱한 이야기들을 했지만, 꼭 『후지미마치사』를 갖고 계시는 분들은 자신이 흥미 있는 부분만이라도 읽어보는 게 좋습니다. 그러면 정말 재미있을 테니까요. 나도 전부 읽지는 않았습니다(웃음).

예를 들면, 이도지리 고고관에 있는 토기를 어떻게 해석할 건지. 관장인 고바야시 씨가 대담무쌍한 설을 세웠습니다. 나는 아마 맞는다고 생각하는데, 그건 후지모리 에이이치 씨도 생각하지 못한 겁니다.

후지모리 에이이치는 석기나 토기의 형태 등 여러 면에서 여기선 사냥이 아니라 농업을 하고 있었다고 추측하지만, 후지모리 씨 덕분에 농경이란 것에 대한 생각이 꽤 바뀌었습니다. 그건 진보했기 때문에 농경을 시작한 게 아니라, 세계적인 기후의 변동에 따라 농경을 할 수밖에 없었기 때문에 농경을 시작한 거라고요. 수렵채집생활의 경우, 하루 2시간 일하면 된다고 합니다. 그런 생활을 하던 사람들, 민족을 조사해 보니 하루 2시간이에요. 나는 하루 12시간 있

습니다, 스튜디오에. 6배나 바쁘게 일하고 있죠(웃음).

그들은 남은 시간은 무엇을 하고 있었을까. 음악을 하거나, 화장을 하고 있었을 겁니다. 미개라고 불리는 민족을 보면, 모두 실로 느긋하게 생활하고 있잖아요. 그래서 나는 조몬인은 분명 화장을 했고 입고 있는 것도 여러 세공을 했을 거라고 생각합니다. 헐렁한 자루 같은 관두의라는 걸 입고 멍하니 서 있는 그림이 있는데, 그런 처참한 모습은 절대 아닐 거라고 생각해요.

그 정도의 토기를 만드는 조형력을 갖고 있었으니, 그걸로 자신의 몸을 장식하지 않을 리가 없다고 생각합니다. 게다가 조몬 시대는 일본이 부상했을 것 같다고 하는데, 최초로 가족단위로 산 듯합니다. 3인 가족이나 4인 가족 등 그런 작은 단위로 집을 구성하고 마을을 만든 건 세계적으로도 드물다고요.

조몬인은 농경기술을 알았습니다. 알고 있었지만, 전면적으로 농경을 하진 않고 수렵채집을 계속했습니다. 조몬인은 쌀도 만들었습니다. 하지만 그만둬버리죠.

먹을거리에 대한 걸 써놓은 책을 읽어보면, 아키타는 굉장해요. 여러 가지를 먹었더군요. 여기 나가노도 대단합니다. 아직 벌레를 먹고 있으니까요(웃음). 얼마 전 꿀벌을 치는 사람과 얘기했는데 "드실래요?"라며 번데기를 줘서 참 난처했습니다. 조금 먹어봤지만(웃음). 이거 조몬인은 모두 먹었을 거라고 생각해요. 그런 것들을 남겨둔 땅입니다, 이 땅은. 전 정말 재미있다고 생각해요.

말하자면, 틀에 박힌 고정관념은 버려야 해요. 이곳은 가난했다, 여기는 풍요로웠다, 이쪽이 발달했었다, 여기는 뒤처졌었다, 그런 건 생각하지 않고 자신들이 사는 장소를 바라보면 뭔가 조금 더 마음이 열리지 않을까 나는 나름 상상합니다.

2002년 8월 4일, 후지미 촌립 미나미중학교 체육관에서

(이도지리 고고관 편 『되살아나는 고원의 조몬 왕국—이도지리 문화의 세계성』 겐소샤 2004년 3월 21일 발행)

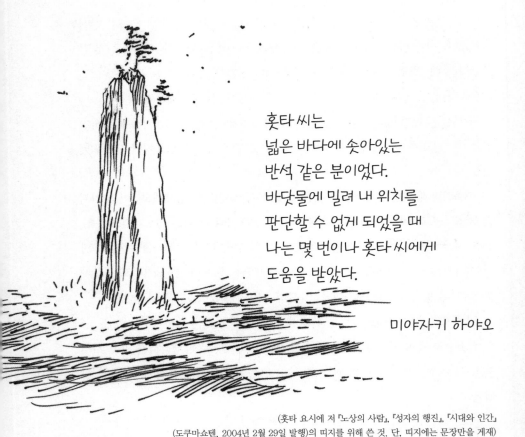

홋타 씨는
넓은 바다에 솟아있는
반석 같은 분이었다.
바닷물에 밀려 내 위치를
판단할 수 없게 되었을 때
나는 몇 번이나 홋타 씨에게
도움을 받았다.

미야자키 하야오

(홋타 요시에 저 『노상의 사람』, 『성자의 행진』, 『시대와 인간』
(도쿠마쇼텐, 2004년 2월 29일 발행)의 띠지를 위해 쓴 것. 단, 띠지에는 문장만을 게재)

2페이지라도 좋으니
그려라

『아니메주』의 초대 편집장인 오가타 씨는 나의 은인 중 한 명입니다. 손도 발도 느린 내게 『바람계곡의 나우시카』의 연재를 어쨌든 계속하게 한 것은 오가타 씨의 열의였습니다. 『나우시카』의 1회 원고를 겨우 그린 순간, 그때까지 휴면상태였던 직장에서 일이 시작되었습니다. 나는 시리즈 전체의 연출이었어요.

현장에서 최고책임을 맡는 사람은 개인적인 일도 동시에 하는 이중생활은 하면 안 된다고 생각했던 나는, 막 시작한 연재의 중단을 부탁했습니다. 이중생활은 못 한다는 것 때문만이 아니고 만화 연재의 압력에 짓눌리고 있었기 때문이기도 했습니다.

어쨌든 무리라고 주장하는 내게 오가타 씨의 설득은 엉망진창이었습니다. 뭐든 괜찮으니, 어떤 형태여도 상관없으니, 계속해라. 한 달에 2페이지라도 좋으니까 그리라는 거였습니다. 아무리 그래도 2페이지는 독자에 대한 실례인데, 그는 진지했습니다. 비상식을 진지한 얼굴로 대하니 묘하게 설득력이 있더군요. 결국, 오가타 씨의 끈기에 굴하여 나는 그렇게나 부정하던 이중생활을 시작했습니다.

『바람계곡의 나우시카』를 애니메이션화할 때도, 지극히 마이너인 작품을 대히트 중인 연재라고 출자자들을 설득시키러 다닌 것도 오가타 씨였습니다. 『바람계곡의 나우시카』의 단행본이 몇 부나 나갔었는지 본인도 몰랐었고 알 생각도 없었던 것 같아요. 그것이 오가타 씨의 진면목입니다.

리스크도 비용도 생각하지 않는, 하고 싶은 것을 해야 한다고 본인은 지금도 흔들림 없이 믿고 있습니다. 오가타 씨를 편집장으로 한 고(故) 도쿠마 야스요시 사장님도 그런 사람이었습니다.

오가타 씨의 굳은 믿음이 내 앞에 길을 열어주었습니다. 『나우시카』에서 스튜디오 지브리의 설립까지, 항상 오가타 씨의 비상식적인 결단과 행동력이 있었습니다.

오가타 씨나 도쿠마 사장님, 좀처럼 만날 수 없는 사람들을 우연히 만날 수 있었던 행운에 나는 감사할 따름입니다.

오가타 씨, 장수하셔야 합니다.

(오가타 히데오 저 『저 깃발을 쏴라! 「아니메주」 혈풍록』 오쿠라 출판 2004년 11월 25일 발행)

제 3 장

『하울의 움직이는 성』

(2004)

지브리의 여러분께

저주나 재앙이 씐
어떤 집이 아닙니다.
얌전히 살았던
사람들이 있던 분위기가
낮에는 남아있습니다.
밤은 특별한 느낌이
됩니다.

매우 떠들썩한 도깨비 집으로 조금도 쓸쓸하지 않습니다.

큰 방(안방)은
쓰지 않습니다만,
때때로 말을 걸고
있습니다.
아침은
"좋은 아침입니다"라고
전부터 계신 분께
인사를 합니다.

다카하시가 왔으니, 전부터 있던 분들은 약간 조심스럽습니다만,
오늘 밤부터 다시 근처에 오시겠지요.

(편지 2005년 2월)

제62회 베네치아 국제영화제 기자간담회

'태어나서 다행이다'라고 말할 수 있는 영화를 만들고 싶다

—— 생애의 공적에 대한 영예 금사자상이란 큰 상을 받게 된 감상을 들려주세요.

미야자키 나이 먹은 사람이 받는 상 같아서 좀 그렇지 않나 생각했습니다(웃음). 그랬더니 영화제 프로듀서인 마르코 뮐러 씨가 "클린트 이스트우드도 영예 금사자상을 받았는데, 그 후에도 계속 감독을 하고 있다"고(웃음). 어쨌든 그가 열심히 설명해서 "알겠습니다. 받겠습니다"라고 대답했죠.

—— 마르코 뮐러 씨가 이번 수상에서 미야자키 감독의 작품은 "우리 마음속에 있는 동심을 불러일으킨다"고 말씀하셨는데, 그것에 대해선 어떠신가요?

미야자키 '아이들을 위해서 만들어야 한다'거나 '만들고 싶다'고 하면서도 때때로 아이들을 잊어버립니다. 그래서 『붉은 돼지』나 『하울의 움직이는 성』을 만들거나 하고 있어요(웃음). 하지만 역시 아이들에게 보여주고 싶네요. '누구에게 보여주고 싶은가'가 분명하면 영화는 만들 수 있더군요. 그걸 확실히 하고 싶어요.

—— 지금까지도 2002년엔 베를린 국제영화제에서 금곰상(그랑프리), 2003년엔 아카데미상도 수상하셨는데, 시상식엔 출석하지 않으셨더군요. 이번에 베네치아까지 오신 이유는요?

미야자키 받을 수 있을지 없을지도 모르는데, 테이블을 둘러싸고 기다린다든가 그런 것들이 싫어요. 구경거리로선 좋을지도 모르겠지만요(웃음). 이번엔 "받을 수 있다는 것이 정해져 있다면, 받으러 가겠습니다"란 거였죠. 영화를 만드

는 행위 그 자체가 사람들 앞에 알몸으로 서는 것 같아서요. 결국 감독 업이란 것은 견디는 겁니다. 그걸 공정한 척하며 누군가 옆 사람이 상을 받으면 축복한다는 그런 아니꼬운 짓은 하고 싶지 않아서, 가능하면 그런 장소엔 가지 않으려고 하고 있습니다(웃음).

―― 베를린 국제영화제에서 『센과 치히로의 행방불명』이 금곰상에 빛났을 때 애니메이션이 일반영화와 같은 선상에 올라 톱이 됐습니다. 애니메이션의 하나의 문을 열었다고 생각하는데, 그 후 일반영화와 어깨를 나란히 해 평가받는 애니메이션이 속속 출현하는 상황은 유감스럽게도 되지 않았네요.

미야자키 저는 실사 영화와 애니메이션 영화를 비교하거나 세력 싸움을 할 생각은 없습니다. 그건 지금의 실사 영화 속에도 애니메이션이라 할 수 있는 것들이 잔뜩 들어있기 때문이에요. 말하자면, 실사 그 자체가 사실은 이미 애니메이션화해 있다고 해도 좋을 정도죠.

우리는 『알프스 소녀 하이디』를 만들 때도 "이 영화는"이라고 말했습니다(웃음). 주위 사람들이 어떤 식으로 생각했을지는 모르지만, 우리는 영화라고 생각하고 해왔으니까요. 그림을 보고 있는 주제에 제 머릿속엔 정말 살아있는 인간들이 움직이고 있었습니다. 이미지는 그래요. 저조차도 그러니까요. 전부 그림을 보고 있는 주제에. 왠지 그런 세계가 생겨납니다. 영화가 끝나면 그 세계가 정말 있었던 풍경처럼 느껴져 고스란히 남습니다. 그림의 형태로 남아있지 않아요. 흔히 스태프들도 말하는데, "그저 그림을 그리고 있는 게 아니다"라고. "그곳에 세계가 있고 그걸 그림으로 그리지만, 지금은 이 정도밖에 그릴 수가 없어요"라는 식으로 그릴 수밖에 없다고.

―― 미야자키 감독이 만드는 세계는 유럽에서도 받아들여지고 있는데, 그 이유는 감독 스스로는 어떻게 생각하시나요?

미야자키 우리는 유럽에 얼마나 영향을 받아왔다고 생각하시나요? 제 아버지와는 달리 에도 때 유행하던 속요도 못 부르고, 전해 내려온 건 전부 버려서 결국 유럽에 물들어 살아왔습니다. 그 안에서 우리는 어디에 뿌리를 내려야 할지 여러 가지를 생각하며 찾아왔는데, 유럽의 문학이나 회화나 영화, 정치사상, 여

러 사고방식, 사물을 보는 법도 포함해 엄청 많은 데서 유럽의 영향을 받아들인 게 사실이니, 그런 인간들이 만든 것이 유럽에서 통하지 않을 리가 없지 않습니까? 그러니까 유럽인한테 통하는 건 별로 놀라지 않습니다. 오히려 일본 애니메이션을 보는 사람들이 늘어났다는 건 유럽이 막다른 길에 다다랐다고 생각해요(웃음).

—— 내일부터 이탈리아에서 『하울의 움직이는 성』이 공개되는데, 감독의 심경은 어떠신가요?

미야자키 그런 것엔 관심을 갖지 않으려고 합니다. 왜냐하면, 결국 농락당하니까요. 사람의 반응이 굉장히 신경이 쓰이는 인간입니다. 그래서 가까이 가지 않으려고요. 영화관에서의 상영도 그렇고, 영화제도 그렇고, 사람의 반응이 사실은 다른 사람들보다 배 이상은 신경 쓰이는 사람이라서 그걸 돌아보고 싶지 않아 되도록 가까이하지 않으려고 할 뿐입니다. 사람을 즐겁게 하는 걸 좋아하지 않는다면 이런 장사는 안 하겠죠. 그러니까 사람들이 즐거워했으면 좋겠습니다. 하지만 즐기지 못한 사람을 보면, 이건 매우 가슴이 아파요. 그래서 제 영화를 상영하는 곳을 들여다보고 싶진 않아요.

시사회에서 인사할 때는, 시사 전에 인사하는 건 차라리 낫지만 시사가 끝나고 나서 인사하러 나가는 순간, 토마토가 날아오거나 날계란이 날아오면 어떻게 해야 하나 생각하는 사람입니다(웃음). 일본 관객들은 예의가 발라서 일단 박수를 쳐주지만, 사실은 어떨까 하는 의문이 늘 있습니다. 그러니까 상당히 겁쟁이에요. 영화감독이란 모두 그렇다고 생각하지만요. 소심한 사람들이 많습니다. 소심하기에 여러 사실들을 알아채죠(웃음).

—— 의외네요.

미야자키 의외가 아니에요. 대범하고 당당하면 영화는 만들 수 없습니다.

—— 유럽에서도 『알프스 소녀 하이디』나 『미래소년 코난』이 방영되어, 미야자키 씨의 애니메이션에 친근감을 느끼는 사람이 많아요.

미야자키 대부분은 우리가 만든 걸 모르지 않나요? 유럽에서 만든 줄 아는 사람들이 꽤 많아요. "일본인이 만들었다니 쇼크였다"란 식으로 말하니까요.

『하이디』는 스위스에서 방영되면 곤란하다고 생각합니다. 나름대로 성실히 그렸지만, 얼마 안 되는 로케이션 헌팅과 공부만으로 정확히 그릴 수 있을 리가 없으니까요. 외국인이 일본을 무대로 만든 것도 우리가 봤을 때, 예를 들면 게 다를 신은 채 다다미 위를 걷고 있는 엉성한 묘사는 없을까 하는 불안이 있었습니다.

—— 지브리 미술관에서의 '하이디 전'을 봤는데, 정말 치밀하게 연구해 만들었다는 걸 잘 알겠더군요.

미야자키 그건 오로지 연출의 파쿠 씨(다카하타 이사오)의 힘입니다. 『하이디』에 관해 말하자면, 파쿠 씨가 없었다면 그런 작품이 되지 못했을 거예요. 원작을 어떤 식으로 바꿀 건가 하는 작업은, 그만이 할 수 있었죠. 영화에 있는 게 원작에도 실려 있느냐면, 전혀 다릅니다. 전혀 다른 의미를 주고 있어서, 그건 정말 파쿠 씨의 공적이라고 전 생각해요.

—— 다카하타 감독의 존재가 굉장히 컸군요.

미야자키 누군가가 있어 정열이든 야심을 품고, 그걸로 사람이나 물건이 움직인다는 건 가장 중요한 게 아닐까 생각합니다. 먼저 열정을 가진 사람이 있어야 하죠.

이 영화제 후, 저는 영국의 아드만이란 스튜디오에 갑니다. 지브리 미술관에서 그들의 전시를 하고 싶어요. 빈털터리 젊은이 둘이서 어쨌든 클레이 애니메이션을 만들려고 차고에 틀어박힌 것부터 시작해서 조금씩 동료가 늘어갔죠. 그러니까 어딘가 큰 프로덕션에 들어가야만 한다거나, 스폰서를 찾아야 한다고 하는 게 아니라, '영화라고 하지만 혼자서도 시작할 수 있다'는 건 정말 큰 메시지라고 생각합니다. 그건 일본에서도 아주 중요한 게 아닐까 하고요. 지브리에 들어오는 것에 의미가 있는 게 아니라, '자신이 만들고 싶은 걸 자신의 노력으로 만들기 시작하는 게 중요하다' '그러면 분명 길은 열릴 것이다'라고. 다만 '재능과 노력과 행운이 있다면'이지만요(웃음). 행운도 커다란 재능입니다. 그건 21세기가 되어도 조금도 변함이 없을 거라고 생각해요.

—— 젊은 사람들에겐 "정열을 가져라"라고 말씀하시는 건가요?

미야자키 정열이 없는 사람한테 "정열을 가집시다"라고 말해서 가진 예가 없어요. 갖고 있는 사람은 있을 거라고 생각하지만, 그 사람이 '나도 해 봐야지'라고 움직이기 시작하는 계기가 조금이라도 된다면 좋겠다고 생각할 뿐이죠. 하기 전부터 '안 되지 않을까' 생각하는 녀석들이 꽤 많아서요.

영상을 만들고 싶다는 젊은이들은 굉장히 많이 늘고 있습니다. 그때 컴퓨터와 친구가 되어 만들고 싶다는 사람은 많죠. 컴퓨터는 친구가 되어주지 않는다고 생각하지만요. 연필로 그린 아주 소박한 것이라도 재미있는 건 있습니다. 그건 "있습니다"라고 말해봤자 어쩔 수 없으니 "우리가 해보는 수밖에 없다"는 식으로 생각하고 있지만요.

—— 팀 버튼 감독이 미야자키 감독의 작품에 대해 "이 컴퓨터 시대에 계속 손으로 그림을 그리고 있다, 그 작업에 경악한다."라고 말씀하셨는데, 이번 영예금사자상은 그런 부분이 평가받은 거라고 생각하시나요?

미야자키 우리는 컴퓨터도 충분히 사용합니다. 여러 방법으로 컴퓨터를 사용하고 있지만, 동시에 아날로그의 우수함을 이해하는 스태프들이 있다는 겁니다. 아날로그가 갖는 매력은 인간의 생리와 상당히 관계가 있습니다. 그 생리적인 것들을 표현할 수 있는 컴퓨터 그래픽도 존재할 수 있지 않나 해서, 지브리의 CG 스태프가 하고 있어요.

—— 장편 애니메이션을 만드는 것은 심신 모두 대단히 피곤한 작업이라 생각합니다. 『모노노케 히메』 후에 은퇴 선언이 나왔던 적도 있는데, 지금은 어떤 심경이십니까?

미야자키 역시 은퇴한다면 『모노노케 히메』 이후였네요. 그러면 여러 새로운 것들을 시작할 수 있었을 텐데요(웃음). 제2의 인생은 되도록 빨리 시작하지 않으면 안 돼요. 은퇴 기회는 그때였어요.

—— 지브리도 커져서 계속하게 된 건가요?

미야자키 아뇨, 가장 큰 이유는 '조금 더 해보고 싶다'는 근성이 있었기 때문입니다. 그때는 너무 지쳐 있어서 '정말 이걸로 끝이다'라고 생각했고 '이런 것, 절대 손님들 들어오지도 않을 테니, 이제 두 번 다시 만들 기회는 오지 않을 거

야. 그러니까 이제 전부 다 써버리자'라는 느낌으로 한 결과가 관객들이 많이 와버려서 다음 기회가 생겨난 거죠. 그때 지브리가 무너져도 어쩔 수 없는 지경까지 사용해버렸거든요. 사람도 돈도. 사람을 쓰는 건 컸습니다. 이런 가혹한 일들을 애니메이터한테 요구하면 안 된다는 것까지 많이 요구했으니까요. 스즈키 프로듀서도 말했을 정도입니다. "미야 씨, 이렇게 돈 들이는 건 마지막이에요."라고(웃음). '이건 절대 손님들 안 들어오겠다'란 각오로 만든 영화라서 은퇴할 수밖에 없었고, 이제 다음을 생각하는 건 불손한 행위라고 생각했어요. 거짓말이 아닙니다.

── 하지만 역시 하고 싶은 기획은 솟아나는 건가요?

미야자키 영화감독이란 게 한 번 되면 계속 영화감독인 겁니다. '전 영화감독'이나 '원 영화감독'이라는 건 없잖아요? 번뇌가 자꾸 많아지는 일이라서, 영화감독을 몇 년을 하든 조금도 멋진 인간이 되진 않는다고 생각합니다. 번뇌가 점점 깊어지는 일이라고(웃음). 80이 돼도 90이 돼도 번뇌만은 변하지 않아요.

── 영화를 통해 계속 전달하고 싶은 메시지는요?

미야자키 표면적인 거요? 본심이요?(웃음)

── 둘 다 부탁 드립니다.

미야자키 진심을 말하는 건 창피하지만, 역시 '재미있는 것은 이 세계에 가득 있다'는 겁니다. '아직 만나지 못했을지도 모르지만, 예쁜 것이나 좋은 것들도 가득 있어요'라는 것, 그걸 아이들에게 전하고 싶습니다. 그뿐이에요. 그걸 영화 속에 그려 넣으려는 게 아니에요. 영화 저편에 가득 있다고요(웃음). 전 그렇게 생각합니다.

── 영화를 만들면서 앞으로도 '이것만큼은 소중히 하고 싶다'라고 생각되는 건 있나요?

미야자키 멋진 말로 하면, 아이들의 혼에 닿고 싶다는 겁니다. 아이들의 혼이란, 순수하다거나 악의 없다거나 착하다거나 그런 것들만 있는 게 아닙니다. 그런 것들도 있지만, 더 심오합니다. 좀 더 흉포하거나 엄마의 뱃속에서 이어받은 것이나, 좀 더 오래되고 DNA가 기억하고 있는 것들이나, 여러 가지가 아이들

속엔 있습니다. 특히 아기들 안에 농후하게 있어요. 그것이 여러 훈련을 받는 과정에서 시시한 어른이 되어가는 거라고 생각합니다. 그렇더라도 시시한 어른이 되지 않으면 방법이 없는 거죠. 아이가 그대로 어른이 되면 큰일이 날 테니까요. 하지만 역시 아이들의 혼은 그렇게 간단히는 어른의 손이 닿지 않는 곳에 있다는 느낌이 들어서, 거기에 닿는 영화를 만들 수 있으면 좋겠다고 생각합니다.

한 번 더 동심으로 돌아가자고 말해봤자, 주위에 아이들이 없으면 소용없어요. 그랬더니 요즘 묘하게 아이들이 태어나기 시작하더군요, 지브리 스태프 관계자들한테서. 갑자기 결혼을 하고 아이가 생기는 거예요. 하지만 이 아이들을 봐가면서 아이들을 위한 영화를 만들 수 있지 않을까 하는 생각이 듭니다. 이렇게 앞이 보이지 않는 시대에 태어나는 아이들한테 "참 대단한 때에 태어나버렸구나"라고 말하고 싶어지지만, 역시 "잘 태어나줬다"란 마음이 강하니까요. "축하해"나 "어서 와" 같은, 그런 마음이 솔직한 마음입니다. 그리고 이 힘든 현실세계와의 사이에 어떻게 다리를 놓을지, 간단히는 다리를 놓진 못하겠죠. 그래도 역시 아이들한테 "태어나서 다행이다"라고 말할 수 있는 영화를 만들 수밖에 없어요, 그렇게 할 수 있다면 좋겠습니다. 그러면 점점 더 영화의 방정식이나 문체에서 멀어져요. 난처합니다(웃음).

<div align="right">2005년 9월 8일, 베네치아 리도 섬, 호텔 '라 메리디아나'의 정원에서</div>

제18회 도쿄국제영화제 닉 파크 감독과의 공개 대담

내가 재미있다고
생각하는 것에 대해서

혼자 시작한
애니메이션 제작

—— 미야자키 감독은 닉 파크 감독의 최신작 『월레스와 그로밋—거대 토끼의 저주』(2005년)를 이미 보셨다고요.

미야자키 예. 영화에 대해선 한 번 보시면 일목요연하니 모두 한 번 보시는 게 나을 것이고, 오늘은 먼저 제가 왜 아드만이란 스튜디오에 관심을 갖게 됐는지를 얘기하고 그 후에 닉 파크 씨로부터 여러 이야기를 듣도록 하겠습니다.

영화 제작이라 하면 큰 자본을 투입해 스튜디오를 만들고 그곳에 스태프를 모은 후에 작품을 만든다고 생각하기 쉬운데, 아드만 스튜디오는 우선 피터 로드 씨와 데이비드 스프록톤 씨 두 분이 애니메이션을 만들려고 했던 것부터 시작했죠. 처음엔 부엌 테이블 위에서 하셨다고 합니다. 그곳에 닉 파크 씨가 참가하셨어요. 닉 씨도 어린 시절부터 혼자 시작하셨다고 하던데, 그 부분에 대한 이야기를 듣고 싶습니다.

파크 제가 애니메이션을 만들기 시작한 건 20살 때입니다. 어렸을 때부터 애니메이터가 되고 싶었어요. 어머니가 8밀리 카메라를 갖고 있는데, 어느 날 저는 그 카메라에 스톱모션 기능, 즉 1프레임씩 촬영할 수 있는 버튼이 있다는 걸 알고 그걸로 애니메이션을 찍어보려고 했습니다. 당시는 애니메이션 지식은 거의 없었어요. 처음엔 셀화로 해보려고 했는데 어디서 재료를 사야 하는지도 몰랐고, 우연히 점토가 집에 있어 점토로 했던 게 일의 시작이었습니다. 시행착오를 하며 계속 애니메이션을 만들어 대학에 들어갈 때까지 6, 7편의 작품이 완성되었습니다.

미야자키 들어보니, 대학 졸업 제작으로 『월레스와 그로밋―화려한 외출』(1989년)을 만들기 시작했고, 그걸 위해 대학에서 기재를 사주었는데 졸업까지 시간이 맞지 않았다고 하더군요(웃음).

파크 그렇습니다. 완전히 잊고 있었는데, 확실히 그랬어요(웃음). 『화려한 외출』을 대학에서 2, 3년, 35밀리 카메라로 만들고 있을 때, 브리스톨에서 아드만 스튜디오를 하고 있는 피터와 데이비드를 만났습니다. 그들은 아드만에 들어오지 않겠느냐며 권유했지만 줄곧 거절했었어요. 회사에 들어가면 제 작품을 만들 수 없게 될 거라고 생각했기 때문입니다. 하지만 두 사람이 "작품을 만들면서 해도 된다. 회사 일은 파트타임이어도 괜찮으니까."라고 해서 회사에 들어오게 됐습니다. 일을 하면서 제작했기 때문에, 그리고 『치즈 홀리데이』가 완성될 때까지 4년이 더 걸려서 도합 7년이나 걸려버렸어요(웃음).

미야자키 듣자하니, 아드만에선 홍차를 타는 담당이었다고요(웃음).

파크 그랬나요? 하지만 확실히, 자주 차를 탔던 기억은 있습니다(웃음). 저한테 피터와 데이비드, 그리고 그들의 작품은 동경의 존재여서 그들을 위해서라면 차만 타는 게 아니라 뭐라도 해주고 싶었으니까요.

미야자키 저는 닉 파크의 재능을 발견한 피터와 데이비드가 어쨌든 자신들이 있는 곳에 와서 자신들의 작품을 만들라고 한 그 기반이랄까, 그다지 자본가적이지 않은 사고방식에 감탄했습니다. 그렇게 도량이 넓지 않으면 『치즈 홀리데이』도 만들어지지 않았을 것 같습니다.

파크 말씀하신 대로라고 생각합니다. 게다가 그건 피터와 데이비드의 인격을 단적으로 나타낸 거라고 생각해요. 두 사람은 스튜디오에 온갖 비전과 스타일을 가진 여러 타입의 감독들을 맞아들이고 있습니다. 그 덕분에 아드만엔 폭넓은 재능이 모였어요.

미야자키 일본에서 애니메이션을 하려고 한다면, 이미 시스템이 확립된 스튜디오에 들어가거나, 아니면 컴퓨터 등을 사용해 조금씩 조금씩 하는 사람들이 많습니다. 유감스럽게도 그 작품을 보면 닉 같은 무시무시할 정도의 끈기나 집념이나 그런 걸 느끼진 못해요. 하지만 가장 멀리 돌아갈지도 모르는 방법으

로, 닉과 아드만의 두 사람이 자신들의 문을 열어왔다는 사실에 정말 감동하고 있습니다.

파크 그렇게 말씀해주시니 정말 기쁩니다. 지금은 아드만도 꽤 확립된 스튜디오가 되어 여러 프로젝트를 위한 자금 모으기도 이전에 비하면 조금은 편해졌습니다. 하지만 간단히 돈을 빌릴 수 있진 못해 아직 고생해서 모으고 있는 게 실정입니다. 클레이 애니메이션은 원래 가내 산업적인 분야여서 저희가 꾸준히 노력해 몇 년에 걸쳐 틈새시장을 구축할 수 있었던 거라 생각합니다. 지금 하신 말씀은 저희에게 있어 진정한 찬사입니다. 감사합니다.

—— 미야자키 감독이 처음 닉 파크 씨의 작품을 보셨을 때는 어떻게 생각하셨나요?

미야자키 그의 작품엔 영국인다운 블랙유머가 있습니다. 그리고 혼자서 제작에 7년이란 세월을 들여 실험적인 파인아트 작품이 아니라 엔터테인먼트를 만들었다는 게 굉장히 신선하다고 할까, 신선하다고밖에 말할 방법이 없네요. 어안이 벙벙하다는 그런 기분이었습니다(웃음). 영국엔 『동물농장』(존 할라스, 조이 바첼러 감독, 1954년)이나 『옐로 서브마린』(존 더닝, 잭 스톡스 감독, 1968년) 등 하나씩 애니메이션이 나오는데, 맥락이 없어요(웃음). 『동물농장』과 『옐로 서브마린』 사이엔 아무 맥락도 없죠. 그다음에 『월레스와 그로밋』이 전혀 맥락 없이 나온 느낌으로, 거리에서 갑자기 미스터 빈과 만난 느낌입니다(웃음). 세상엔 참 여러 사람들이 있다는, 그 증거 같은 작품이었습니다.

일본은 인구가 1억2천만 명이나 되잖아요. 그래서 국내 시장에서 어떻게든 해나갈 수 있어요. 해외에 팔지 않아도 먹고 살 수 있죠. 생활하는 데 있어선 사람이 많아 불편하지만, 이런 시장이 있다는 건 영화를 만드는 데에 굉장히 복 받은 환경이라 할 수 있습니다. 예를 들어 옆 나라 한국에선 그렇게 큰 시장이 없어 애니메이션 영화의 경우, 국내만을 생각하고 만들긴 어렵죠.

다만 『월레스와 그로밋』도 그렇지만, 굉장히 영국적이라 매력이 있습니다. 국제화를 노리면 그 매력은 잃게 되죠. 그와 같은 것들이 우리한테도 적용된다고 생각합니다. 즉, 닉이 미국회사와 손을 잡는 것에 대한 위험과 가능성을 본

인도 잘 알고 있다고 생각하지만, 영국에서만 만드는 편이 좋지 않을까 하는 마음입니다(웃음). 쓸데없는 참견이지만요.

파크　영국에선 제 스타일을 지키는 것도 중요하게 생각합니다. 그래서 저도 독자적 스타일과 표현에 계속 노력해 왔어요.

　사실 이처럼 미야자키 감독과 함께 무대에 오르게 되어 좀처럼 생각이 정리되지 않아 좀 난처합니다. 미야자키 감독은 유럽, 영국, 미국에서 크게 존경을 받는 분입니다. 굉장히 우수한 독자적 비전과 서양적인 관점에서 보면 전혀 다른 세계관을 갖고 항상 독자적 길을 걷는 미야자키 감독에게 저는 경의와 찬탄을 갖고 있습니다.

　미국의 스튜디오와의 일에 대한 것인데, 그들은 『월레스와 그로밋』이 어떤 작품인지 이미 알고 난 후에 투자를 결정했습니다. 대개는 매우 협력적이었는데, 역시 사물을 보는 관점이 어긋난 때도 있었습니다. 절박한 상황이 됐던 적도 있는데, 저희는 시종, 완고한 영국인답게 저희의 스타일을 관철할 생각입니다.

미야자키　닉 씨는, 여러분도 보셔서 알겠지만, 정말 다정한 사람입니다. 그러면서도 굉장히 완고한 사람이라 생각하지만요. 9월 상순부터 계속 캠페인을 위해 전 세계를 돌아다니며 영국엔 돌아가지 않았어요. 작품 홍보도 중요하지만 조금 딱하다는 생각이 듭니다. 영화가 완성된 후는 감독에게 아무것도 하지 않고 멍하니 있어야 하는 시간입니다. 그걸 4개월이나 전 세계를 돌아다녀야 하는데다가, 어디에 가도 같은 질문을 받죠(웃음). 조금 더 쉽게 해주는 게 좋을 것 같아요(웃음).

파크　감사합니다. 미야자키 감독한테서 "휴식을 달라"는 말을 들었다고 스태프에게 확실히 전달하겠습니다(웃음).

미야자키　꼭 그렇게 하세요(웃음).

다음 작품을
만들 때까지
도망칠 수 없다

—— 미야자키 감독도 그런 경험이 있으십니까?

미야자키 저는 국내뿐이지만, 1주일씩 일본 모든
곳을 왔다 갔다 했더니 정말 머리가 이상해지더군
요. 어딜 가도 "주인공은 왜 돼지입니까?"라고 들으
면 점점 싫증이 나요. "낙타보다는 좋지 않나요"라는 말을 하기도 하고(웃음). 미
국은 더 대단해요. 존 라세터(『토이 스토리』로 알려진 애니메이션 영화감독)는 엄청나
게 긍정적인 사람이라. '뭐든 덤벼라'라는 느낌으로 하루 60번 정도의 인터뷰를
받습니다. 상대의 눈을 쳐다보며 눈도 깜빡거리지 않고 얘기를 해요. 끝난 후
엔⋯⋯(푹 뒤로 기댄다). 하지만 다음 취재가 들어오면 또 기합이 들어와(등을 곧게
편다) 눈이 반짝인다고 해요. 그런 건 미국 영화계가 만든 비즈니스 시스템이라
서 우리가 흉내 낼 필요가 없지 않나 저는 생각하지만요(웃음).

—— 그런 생활 속에서 어떻게 재미있는 것, 굉장한 것들이 생겨나는 건가요?

파크 그건 저도 꼭 미야자키 감독께 묻고 싶은 겁니다.

미야자키 글쎄, 그러니까 도망가는 겁니다. 그 소동에서 도망쳐요. 인터뷰는
받지 않습니다(웃음). 오늘은 닉 씨를 위해 나왔지만, 이 이후 반년간은 아무도
만나지 않을 거예요. 앞으로 반 년은, 가끔 스튜디오에 얼굴을 내미는 정도의
생활을 하면 닉 씨도 다음 영화를 기운차게 만들 수 있을 거라 생각합니다. 영
화를 한 편 다 만들고 나면 자율신경 실조증이 되어 그걸 회복하려면 최저 6개
월이 걸려요, 제 경험에선(웃음).

파크 훌륭한 충고십니다. 제 스튜디오 사람들한테도 꼭 들려주고 싶어요. 그런
데 미야자키 감독께 묻고 싶은 게 있는데, 감독은 지금까지 많은 작품을 만들
어 오셨는데, 각각 독특한 세계를 갖고 있고 전작과는 전혀 다른 아이디어 넘치
고 풍부한 디테일을 갖고 있으며 퀄리티도 높아요. 어떻게 하면 그렇게 차례차
례 아이디어의 영감을 얻을 수 있나요?

미야자키 영화는 다 만든 순간 '아뿔싸'란 느낌의 누적입니다. 스스로 만든 영
화를 보면 이상한 것들이 눈에 띄어 제대로 영화를 볼 수가 없어요(웃음). 내 영
화를 다시 보고 싶다는 생각은 안 들어요. 그러면 다음 영화라도 만들지 않는

한, 그 저주에서 벗어날 수가 없습니다. 정말로 그래요. 다음 작품을 하지 않으면 2년이든 3년이든 뒤에서 꼭 달라붙어 쫓아오니까요.

—— 그래서 다음 작품의 아이디어가 나오는 건가요?

미야자키 나오면 좋겠지만요(웃음). 하지만 발상의 방아쇠가 되는 건 여러 만남들입니다. 예를 들면 아드만 스튜디오에 갔을 때, 아침에 브리스톨 거리를 산책하고 있을 때인데, 딱히 영화에서 사용할 생각은 아니지만 어느샌가 로케이션 헌팅을 하고 있는 겁니다. 도움이 되어야 한다고 의식하는 건 아니지만, 영화를 만들 것을 정하고 나서 로케이션 헌팅을 가지 않고 누군가를 만나러 갔을 때 봐두는 겁니다. 그건 돈이 안 드니까요. 하지만 이제는 이미, 영국을 무대로 한 영화를 만들 생각은 없어요. 여기에도 만들 사람들이 있으니까요(웃음).

파크 고맙습니다, 황송하네요.

—— 영화 기획을 세울 때, 가장 핵이 되는 것은 어떤 건가요?

미야자키 스스로 재미있다고 생각하지 않으면 이야기할 가치도 없죠. 스스로 정말로 재미있다고 생각할 수 있는 것을 만나거나 생각이 나거나 둘 중 하나입니다. '이런 요구가 있으니까, 이런 기획을 세우자'란 식으로 생각한 적은 한 번도 없습니다. 닉도 분명, '자신이 멋지다고 생각하는 것을 만들 수밖에 없다'고 생각하는 사람일 거예요.

파크 지금의 전 아주 행운이라고 생각합니다. 하나의 아이디어가 떠오르면 그걸 바탕으로 바로 스튜디오에 기획을 전달할 수가 있습니다. 지금은 제프리 카젠버그(영화 프로듀서. 드림웍스 SKG의 애니메이션 부문 최고경영책임자)에 전화해 "아이디어가 하나 있는데, 들어 주시겠습니까?"라고 말하고 미팅을 잡을 수도 있습니다. 그리고 그런 기획의 원래 발단이 무엇인가 하면, 역시 자기 자신의 취미와 기호입니다. 스스로 재미있다고 생각하는 것, 자신의 유머 감각에 호소하는 것들이며, 그게 마침 다른 사람들에게도 매력을 느끼게 한다는 건 정말 행운이라 생각합니다.

미야자키 아드만에 갔을 때, 스티브 박스(『거대 토끼의 저주』 공동감독)가 말한 것 중 아주 인상적이었던 건 "우리는 차고로 돌아가고 싶다"라고(웃음). "차고로 돌

아가고 싶다, 여럿이서 하는 것은 힘들다"고요.

파크 이번 장편영화는 저와 스티브 박스가 공동각본, 공동감독을 하고 있는데, 대략 5년 전부터 각본을 생각하기 시작해 기획을 세우기 시작했습니다. 그리고 촬영엔 1년 반이 걸렸는데, 도중에 몇 번인가 단편 영화를 찍었던 시절의 나날들이 그리워졌어요. 그 시절은 아이디어가 떠오르면 바로 실현할 수 있었기에, 친구들과 소규모로 할 수 있었던 때를 조금 그리워하기도 했습니다. 미야자키 감독은 어떠신가요?

미야자키 30년 전에 처음으로 다카하타 이사오 감독과 TV 시리즈를 했을 때는 이걸로 어떻게든 우리의 운명을 바꾸고 싶다는 생각이었습니다. 부자가 되고 싶다거나 그런 뜻이 아니라, 조금 더 좋은 작품을 만들기 위한 기회를 만들고 싶어 필사적으로 했던 기억이 있습니다. 그래서 길이 열렸는지 어땠는지는 다른 얘기겠지만, 뭔가 잊을 수 없는 시기였네요. 30 그쯤이었는데, 딱 그 시기에 영국의 브리스틀에선 피터와 데이비드가 애니메이션을 만들기 시작했죠.

오락성과 예술성의 양립

── 캐릭터를 먼저 생각하나요? 아니면 스토리가 먼저인가요?

파크 미야자키 감독은 각본조차 없다는 소문을 들었는데, 저희는 적어도 각본은 처음에 있습니다. 고쳐 써가는 중에 그 태반이 부서지지만. 감독의 경우는 영상 주체로 각본을 사용하지 않는다고 들었는데 정말인가요?

미야자키 아뇨, 그렇지 않습니다. 아마 닉과 같은 작업을 하는 걸 겁니다. 그저 다른 사람의 눈에 보일 때는 그림콘티, 스토리보드의 형태가 되어있으니까, 스토리보드로 생각하는 것처럼 보이는데, 오직 문장으로만 쓰는 날도 있어요.

── 두 분의 영화는 정말 캐릭터에 매력이 있습니다. 어떤 때에 캐릭터 아이디어가 나오나요?

파크 미야자키 감독은 낙서 같은 걸 하시나요? 전 조금이라도 시간이 있으면

낙서를 하는데.

미야자키 낙서는 하지만, 탱크나 무언가를 그리고 있을 때가 많네요(웃음).

파크 『거대 토끼의 저주』의 경우로 말하면, 스티브 박스와 함께 각본을 쓰는 작업 도중에 캐릭터 스케치를 하고 러프한 모델을 점토로 만들어 봤습니다. 그래서 각본 만들기와 동시 진행이었고, 그러면서 캐릭터 이미지를 부풀려갈 수가 있었습니다.

미야자키 저는 사전준비 없이 그 상황에서 일을 결정하는데, 그릴 수 있는 것밖에 그리지 않아요(웃음). 그래서 설계도가 없는 캐릭터도 굉장히 많습니다. 그다지 좋은 방법은 아니라고 생각하지만요(웃음).

닉 씨도 같다고 생각하는데, 저는 만들고 싶은 게 아주 많습니다. 있지만 돈을 들여 제작하고 그걸 회수한다는 임무가 발생한 순간, 발상 속의 많은 부분을 다시 고스란히 넣어둬야 하죠. '이건 절대 돈이 되지 않는다'는 것을 역시 만들 수 없어요. '반드시 돈이 된다는 보증은 없지만, 어쩌면 돈이 될지도 모른다'는 것을 만드는 수밖에 없습니다. 그게 스튜디오의 숙명이라 생각해요. 특별히 그 숙명을 한탄하는 게 아니고, 그 범위에서 어디까지 갈 수 있을까 하는 것밖에 없습니다. 닉 씨도 같은 짐을 지고 있다고 생각해요.

파크 저는 만드는 사람으로서 '어떻게 사람들을 즐겁게 해줄 수 있을까'를 항상 의식하는 건 아닙니다. 물론 머릿속 어딘가에는 있지만, 먼저 자신이 만들고 싶다는 비전이 먼저예요. 그게 결과적으론 사람들을 즐겁게 하는 요소도 풍부하게 포함된 것으로 자연스럽게 변해가는 거라고 생각합니다. 미야자키 감독의 작품에선 오락과 독자적인 예술적 존엄이 양립하고 있습니다. 제 안에선 상업성과 예술적 의식 사이의 딜레마는 존재하지 않는데, 미야자키 감독의 작품을 보면 아티스트로서의 존엄과 상업성은 양립할 수 있다는 게 증명되어서 배우는 점이 많습니다.

—— 슬슬 시간이 다 되어가는데, 마지막으로 뭔가 말해두고 싶으신 건 있으십니까?

미야자키 사실은 지금 지브리 미술관에서 아드만의 전설이랄까, 이야기를 전

시하고 싶다고 생각해서 전람회 준비가 진행 중입니다. 그냥 인형을 전시하는 것만이 아니라 그들의 생활 속에서 어떻게 작품이 탄생했느냐 하는 그런 부분을 보여줄 수 있는 내용으로 만들고 싶습니다. 그런데 얼마 전 아드만의 창고에 화재가 났잖아요. 내년에 정말 '아드만 전'이 가능할지 약간 조마조마하고 있는데, 1년 연장해도 2년 연장해도 저는 얼마든지 기다릴 생각입니다('아드만 전'은 2006년 5월 12일~2007년 5월 6일까지, 미타카의 숲 지브리 미술관에서 개최되었다).

파크 저도 아직 물건들이 얼마나 타버렸는지 파악하지 못했습니다. 무엇이 소실되었는지, 자세한 결과보고를 저희도 기다리고 있어요. 많은 것들을 잃은 건 확실하지만, 다행히 전시하려고 다른 곳에 내놓았던 『거대 토끼의 저주』의 세트나 대학시대에 만든 『화려한 외출』의 로켓 등 무사했던 것들도 있는 것 같습니다. 고쳐 만들 수 있는 것, 할 수 없는 것도 있겠지만 저희도 이 전람회를 꼭 실현시키고 싶어요. 그건 저희 스튜디오에 있어서도 큰 의미가 있는 거라 생각합니다.

2005년 10월 23일, 롯폰기 힐스 모리타워 49층 아카데미 힐스 타워 홀에서

닉 파크 Nick Park
1958년, 영국 랭커셔 주 프레스톤 출신. 셰필드 공예학교(현재 셰필드할럼대학)를 거쳐 국립 영화 텔레비전학교에 입학해 『월레스와 그로밋』 시리즈의 제1작 『화려한 외출』(1989년) 제작을 개시. 그 후 아드만 애니메이션스에 들어가 작품을 완성한다. 제2작 『전자바지 소동』(1993년), 제3작 『월레스와 그로밋-양털도둑』(1995년)을 잇는 시리즈의 첫 장편 『월레스와 그로밋-거대 토끼의 저주』(2005년)는 제33회 애니상, 제78회 아카데미상 장편 애니메이션 영화부문을 수상했다. 그 외 작품으로 『치킨 런』(2000년)등이 있다.

어느 단편 영화의 시도

아까 작품의 일부를 상영해주셨는데, 내가 생각해도 참 어수선하고 시끄러운 것들을 만들고 있다는 생각이 들었습니다. 음악은 울리고 사람은 고함치며 물건은 덜그럭덜그럭 시끄러운 소리를 내고 있죠. 우리는 숙명처럼 이 같은 일들만 해왔습니다.

사실 이전부터 애니메이션에서 하면 어떨까 하는 생각이 있어서, 지금 거기에 몰두하는 중입니다. 미타카의 숲 지브리 미술관 안에 있는 영화관에서만 공개하는 영화를 만들고 있는데, 그중 하나입니다(『집 찾기』 360쪽 참조).

일본어는 정말 신기하다고 생각합니다. 예를 들어 저는 여기서 지금, 두근두근하고 있습니다. 가슴이 두근두근, 무릎이 부들부들, 땀이 주르르, 목이 컬컬 등의 의태어와 의성어가 일본어에는 굉장히 많습니다.

만화에는 그런 말들이 많이 사용됩니다. 하지만 독자는 문자를 그림으로 느끼기만 하고 거의 읽지 않습니다. 그걸 애니메이션 속에 넣으면 어떻게 될까 생각한 겁니다.

이야기는 거리 속 소란스러운 곳에 사는 여자아이가 새로운 집을 발견하거나 배낭에 여러 가지 것들을 담아 걸어가는 내용입니다. 아무도 지나다니지 않게 된 오래된 길을 걸어가 보니, 강이 있고 그곳에 강의 주인이 있어요. 사과를 주며 얼버무리고 슬쩍 강을 건넙니다. 강은 줄줄 흐르고 있는데, 실제로 '줄줄'이라고 강에 쓰인 채로 문자가 물과 함께 흘러가는 겁니다.

이건 처음 하는 시도였습니다. 줄줄, 이라니 도대체 어떤 소리일까 생각해도 모르겠더군요. 그저 작은 강이 줄줄 흘러간다고 하면, 일본인은 모두 알겠다는

표정을 짓죠.

영화의 음성은 음악과 효과음과 대사를 섞어 만듭니다. 예를 들어 음악은 슬픈 듯이 울리고 있지만, 눈앞에서는 폭탄이 폭발하고 헤로인이 절규하고 있다는 형태입니다. 이번에는 그렇지 않고, 아티스트 분들한테 부탁해 필름을 비추며 거의 연습 없이 라이브로 소리를 입혔습니다.

예를 들어 자동차가 많이 지나갈 때는 '고오오오' '가아아' '우우우웅' 같은 말들이 들어가는데, 그걸 한 번에 혼자서는 말할 수 없으니 '우오오오' '고오오'만 말하죠. 그런데 그 소리를 내며 동화를 보면, 잔뜩 쓰인 떠들썩한 글자들이 눈에 들어오지 않게 되어, 이건 굉장히 시끄럽다는 사실만이 잘 전달됩니다.

이건 우리에게 정말 큰 발견이었습니다. 목소리를 붙일 때는 너무 불안해 여러 목소리를 녹음해두고 겹치게 하면 거리 소음의 모습이 나올 거라고 생각했는데, 실제로는 '우오오'나 '고오오'라고 말하는 것만으로도 충분했어요. 귀에 자극을 주기 위한 소음을 낼 필요는 전혀 없다는 걸 알았습니다.

그 결과, 넣었던 목소리들을 점점 빼서 빈틈이 많은 영화로 만들었죠. 지금까지 만들어온 영화라면 음악이 고조되고 감동적이라고 할 수 있는 장면인데, 아무 소리도 나지 않고 그냥 그림이 그곳에 있기만 하는 겁니다. 그런데 그게 잘 된 거예요.

꼬마 아이들이 이걸 어떻게 받아들일지 아주 관심이 큽니다. 또 미타카의 숲 지브리 미술관에는 요즘 외국에서 온 손님들이 많아졌는데, 히라가나나 가타카나와 인연이 없는 그들이 우리의 이 신기한 영화를 어떻게 이해할 건지 매우 흥미롭습니다. '도통 모르겠다'고 할지도 모르지만요(웃음).

오늘은 재팬 파운데이션(일본 국제교류기금)의 일과 관련 있는 얘기로서, 우리는 지금 이상한 영화를 만들고 있다는 이야기를 소개하며 답례와 인사를 대신하고자 합니다. 정말 감사합니다.

2005년 10월 4일, 도쿄 오쿠라 호텔에서

(『원근』 제8호 국제교류기금 2005년 12월 1일 발행)

영혼에는
무엇이 중요한가

3분짜리 스피치를 해야 한다고 합니다. 동시통역을 해야 해서 사전에 원고를 내야 한다고 합니다. 나는 원고대로 얘기할 자신이 없어, 조금 한심하지만 원고를 읽도록 하겠습니다.

우리의 일이 국제교류에 공헌했다고 평가받았다고 해서 조금 당혹스럽습니다. 우리는 전혀 그런 것을 생각해보지도 않았습니다.

원래 우리 작품이 일본 애니메이션을 대표하지는 않습니다. 오히려 일본 애니메이션의 끄트머리 쪽에서 흐름을 거스르는 식으로 일을 해왔습니다.

유행이나 새롭다는 것들에 대해 언제나 회의적이었습니다.

우리의 일을 지지해준 팬 분들의 기대에는 다음 작품으로 배신할 수 있도록 일부러 그런 길을 진행해 왔습니다.

이 사회의 모자이크 한 조각이 되어 안정하고 싶다고 생각하지는 않았습니다. 우리의 근본은 지금 문명의 본연의 모습에 큰 뜻이 있기 때문입니다.

내 뱃살이 절대 줄어들지 않는 것처럼, 이 대량소비문화가 점점 비대해져 감에 초조해집니다.

우리 애니메이션 그 자체가 대량소비문화의 일원이라서, 이 일은 우리에게 숙명으로서 착수되는 모순으로 항상 우리의 존재를 위협하고 있습니다.

상황은 지금도 전혀 변하지 않았습니다.

문명이 점점 속력을 높여가며 파국으로 치닫는다고밖에 생각할 수 없는 오늘날, 우리의 일은 꽤 칭찬을 받게 됐습니다.

우리 작품에서 독기가 빠졌기 때문일까요.

아니면 세상의 독기가 자라서 우리를 따라잡은 걸까요.

우리는 무명으로—유명해지지 않는다는 의미입니다—끝나버려도 상관없다는 각오를 하고 이 일을 해왔습니다.

우리가 납득할 수 있는 일을 조금이라도 실현하는 것이야말로 소망이었습니다.

그래서 많은 장르—역사, 문학, 미술, 음악, 영화에 텔레비전, 만화 등 온갖 것들—의 영향을 받으며 자유로웠습니다.

우리의 미술은 태양 빛을 화면으로 집어넣는 것, 공간을 그려내는 것, 세계의 아름다움을 표현하는 것에 열중해왔습니다.

예를 들어 참극이 전개되고 있어도 그 배후의 세계를 아름답게 그리는 것이야말로 우리가 해야 할 일이었습니다.

우리 사이에서는 근대회화사도, 동양과 서양의 차이도, 전통이나 전위는 아무래도 좋은 것이었습니다.

화면 속 저 멀리 보이지 않는 곳이나 화면의 틀에서 잘린 왼쪽이나 오른쪽 속에도 이 세계가 이어지고 있어, 태양이 빛나고 생물과 초목과 사람들이 살고 있다는 사실이 중요했습니다.

우리를 속박하는 것은 우리 기술의 미흡함뿐이었습니다.

우리는 서브컬처라고 불리는 뒷길의 더 깊숙한 골목 구석에 있어서 자유로웠던 것입니다.

재패니메이션이나 콘텐츠 산업이나 문화교류로부터도 자유롭습니다.

이 같은 단상에 서서 명예를 부여받아 기뻐해서는 안 된다고 생각합니다. 착각과 쓸데없이 우쭐해져서 우리의 자유를 잃어서는 안 됩니다.

위험한 곳에 서 있다는 인식과 함께 오늘의 칭찬을 받기로 했습니다.

언젠가 우리는 한 걸음 더 나아가야만 합니다.

'영혼에 중요한 것은 무엇인가'

'영혼이란 무엇인가'

그것이 언제까지나 변하지 않는 주제이며, 주어진 질문이라고 생각합니다.

되도록 꾸미지 않고, 너무 거리낌 없이도 아니며, 높은 목소리도 내지 않고, 웃음과 평안 속에서 표현을 하는 것이 지금 주어진 일입니다.

감사합니다.

동시통역 하시는 분 수고하셨어요.

경청해주셔서 감사합니다.

(수상식에서는 앞에 실린 '수상의 말'을 했기 때문에, 이것은 환상의 스피치 원고가 되었다)

잡상가이드가 첨부된 책 기획서
로버트 웨스톨
『블랙컴의 폭격기』

의도

폭격기란 제목으로는 아동문학 속에서도 어려운 웨스톨을 좋아하는 독자도 손을 뻗지 않을 것이라 걱정했는데, 역시 후쿠타케쇼텐의 초판은 그대로 절판이 될 듯하다.

게다가, 이 두 편『블랙컴의 폭격기』, 『찰스 맥길의 유령』은 도쿠마쇼텐이 진행하는 선집에서도 빠질 것 같은 느낌. 간과할 수 없는, 더 많이 읽어도 좋은 책이다.

그래서 이 경계를 깨뜨릴 출판을 생각했다. 해설서라면 별책으로 따로 해야 했지만, 가이드와 원작을 함께 묶자는 의도, 일부의 빈축을 사겠지만 이대로

잊혀버릴 것이라면 그보다는 나을 거라는 생각.

그 대신에 일정 부수는 나가도록 하고 싶고, 노력도 아껴서는 안 된다.

팬이니까 그 나름의 개인지출도 꺼리지 않고, 로케이션 헌팅도 할 각오다.

멋있고 훌륭한 책이 아니라, 서점에서 무심코 손이 가서 슬쩍 보고 사버릴까 하는 생각이 드는 책을 만들고 싶다. 띠지나 커버 등 신경 쓰지 않지만, 지금은 그런 것은 참고해서 전장의 병사와 탈주병의 이야기를 통해 웨스톨이 쓰려고 했던 것을 조금이라도 많은 사람들에게 전하고 싶다.

<div align="right">2005년</div>

(편주/ 미야자키 하야오 감독에 의한 컬러그림 「타인마우스로의 여행」을 수록한 『블랙컴의 폭격기, 찰스 맥길의 유령-나를 만든 것』(로버트 웨스톨 작, 미야자키 하야오 편집, 가네하라 미즈히토 역)은 이와나미쇼텐에서 2006년 10월 5일 발행)

내용)

①

서두

(이것이 시시하면 사주지 않는다.
서사풍으로 가고 싶다.)

컬러로 만화 (잡상노트 참고)의
8쪽 정도(조금 욕심을 부리는 건가)
내용은 아무튼 도입으로서 어둠 속을
여섯 명의 탑승자가 독일 본토로 야간폭격을
가는 도중을 그린다.

독일 점령지로
네덜란드인지, 프랑스일지도 모른다.

본문A

가네하라 미즈히토 씨의 번역.
본문은 독립시켜 필요하면
특별한 화풍으로
삽화, 권두화를 서문집,
조금 교정하고 싶은 부분 있음.

노트

웨스톨의
해설.
6500 자두나무의 손실을 내면서
무차별 폭격을 계속해

소설의 무대가 되는
제2차 세계대전의 야간폭격이
어떤 것이었는지 삽화, 만화, 문장을 섞어서
컬러로 지식은 깊은 지식 풍.
독일의 야간전폭기에 대해서도 할애한다.
근대 전쟁의 참화의 최전선에서
무엇인가 있었는지를 잔잔히 전하고 싶다.

영국이라는 나라, 몇만 명을 죽이고 몇십 곳의 마을을 불태웠는지……

본문B

본문A와 동등하게 독립시킨다.
이것은 단편으로서 절품이라고 생각한다. 전쟁물인지
SF인지 유령물인지 분간을 거절하고 있다.
삽화한 묶음.

노트

이어서

R. 웨스톨의 탄생과 성장, 생애를
소설이 무대로 삼은 항구 등을 소개하고
싶다.
컬러 만화, 일러스트 풍으로, 이것은 소량 6쪽?

내용　②

일반풍의
해설

마을 사진 등을 집어넣는다.

왜 소생이 웨스톨의 작품 중 특별히
이들 작품을 사랑하는지를 쓰고 싶다.
연구서는 아니라, 팬의 애정을 보여주고
싶은 것이다.

웨스톨은

광기와 열악한 시대 속에서 얼마나 제정신을
갖고 살아가는지를 전하려고 한 작가임.
무거운 내용을 이어가지 않고 독자와 부딪치면서,
하지만 생의 의식을 확실히 속에서 잡아나가는
사람이다. 강한 탄력이 있는 그의 신조는
대단하다.

잡상가이드 책
R. 웨스톨

이렇게 두꺼운 책이 되지 않도록
하고 싶다(체력이 부족하다).
그래도 서가에 남겨두고 싶은
좋은 책을 만들고 싶다.

이상 검토해 주십시오.

덧붙여, 취재자료 수집 등에 협력을 받을 수 있다면
아트박스의 소설 기치조지 부인의 취재가 있으면 좋다고 생각하고 있습니다.
가능하면 빅커스 웰링턴 폭격기의 실물(어쩌면 영국 어딘가에 있을)과
웨스톨의 항구마을을 보러 가고 싶다고 생각합니다.

나는 웨스톨이
좋다

웨스톨의 사진을 보고 늘 생각한다. 웨스톨은 티베트 고원의 비설 속에서 웅크리듯 서 있는 야생 야크와 같다. 길들여진 야크의 몇 배나 되는 큰 몸을 지니고 장엄한 용모로 혹박한 세계의 운명을 응시하고 있다.

　웨스톨 본인이 불행에 빠지면서도 용기에 대해 글쓰기를 멈추지 않았다. 아동문학의 틀을 아무렇지 않게 넘어, 절도를 지키면서도 사람과 사회의 어두운 부분을 그리는 것에 주저하지 않았다. 젊은 독자들이 그의 작품을 지지한 것은 진짜 사실이 쓰여있다고 느꼈기 때문이다.

　용감하고, 불행한 뜨거운 마음의 웨스톨. 나는 웨스톨이 좋다.

<div align="right">·『웨스톨 컬렉션』〈도쿠마쇼텐 2006년〉의 케이스에 실린 추천문〉</div>

혹독한 *현실*에 맞서, *용*기를 갖고 살아가는 사람

'희망을 논하는 교사이고자' 한 웨스톨

── 웨스톨 작품과의 만남부터 부탁 드립니다.

미야자키 저는 어른치곤 아동문학을 자주 읽는 편이라 생각하는데, 특히 많이 읽었던 건 20, 30대였어요. 웨스톨의 책과도 30대 즈음에 만났습니다.

1960년대까지 영국의 아동문학은 희망에 넘쳤다고 생각합니다. 『쉐파톤 대령의 시계』(가미미야 데루오 번역, 이와나미쇼텐)를 쓴 필립 터너가 '세계는 굉장해 복잡해지고 있지만, 해결 가능한 과제를 설정하고 거기서 아이들이 무언가를 해 간다는 이야기는 아직 만들 수 있다'는 식의 말을 썼습니다. 그래서 단리밀스라는 거리를 무대로 삼아 『쉐파톤 대령의 시계』로 시작하는 3부작을 썼어요. 저는 그걸 아주 좋아했습니다. 지금도 좋아하지만요.

그런데 그런 게 70년대에 한 번 끊겼습니다. 영국의 현실이 너무나도 혹독해서 아이들이 의무교육을 끝내고 15살에 노동자로서 독립해도 취직자리가 없습니다. 아이들은 졸업한 이래 계속 실업보험을 우체국에 받으러 가는 생활을 하게 되죠. 그런 생활을 할 수밖에 없는 아이들이 너무나도 많은 현실 속에서 무엇을 써야 하는가 하는 문제가 됐습니다.

── 아동문학의 이야기에서 희망을 잃어가고 있었나요?

미야자키 저도 모든 아동문학을 읽은 건 아니지만, 그 시기의 몇 가지 작품을 읽고 암담한 기분이 됐습니다. 좋아했던 펜화의 삽화도 끊기고, 무뚝뚝한 삽화와 인생은 잘 풀리지 않는다는 혹박한 부분을 쓴 작품만 눈에 띄었죠. 그래서 영국의 아동문학은 이런 게 돼버렸나 하는 생각이 든 겁니다. 물론 『한밤중 톰의 정원에서』(다카스기 이치로 역, 이와나미쇼텐)을 쓴 필리파 피어스 같은 굉장히 문

학적으로 우수한 작가는 있었지만, 생생하게 아이들과 대치하는 작품들은 이제 없어진 건가······ 그렇게 생각했는데 그때 웨스톨이 나온 겁니다.

—— 처음에 읽으신 건 그의 제1작『작은 요새의 아이들』^{주1)}이었나요?

미야자키 당시 전 그게 웨스톨의 첫 작품이란 것도 몰랐지만요. 특별히 웨스톨을 찾고 있던 것도 아니라서. 하지만 한 번 읽어보고 '이 사람은 다르다'는 생각이 들었습니다. 그렇지만 그 시기는 너무 바빠서 그 이상 흥미를 가질 여유는 없었어요. 그러던 중『허수아비』^{주2)}를 만나서 여러 작품을 읽게 됩니다. 하지만 제 나쁜 버릇인데, 그렇다고 성실하게 다 읽느냐 하면, 제가 멋대로 받아들인 것밖에 웨스톨을 이해하지 않았지만(웃음). 제 인상으로 그의 작품은 항상 지나치게 혹독한 현실에 맞서있었습니다. 결코 해피엔딩 이야기는 아니었지만, 용기에 대해선 의미가 있다고 줄곧 이야기하고 있었어요. 그게 굉장히 인상적이었습니다. 특히 그 시기의 영국에서 '어쨌든 용기를 갖고 살자'고 쓴 건 아주 의미가 있다고 생각합니다.

그는 미술교사였지만 진로지도 선생을 계속하고 있었어요. 사회 전체가 가장 절망감에 차있을 때 고등학교 진로지도교사란 것은 대단히 힘든 기억을 맛보았을 거라고 생각합니다. 그때, 하지만 어쨌든 '희망을 논하는 교사로 있자'고 생각했던 그가 작품 속에 몇 번이나 나옵니다.

예를 들어『블랙컴의 폭격기』^{주3)}라면 기장인 타운젠트 대사가 있습니다. 그는 매우 복잡한 것을 품고 있으면서도 자신의 승무원들이 무사히 죽지 않도록 하죠. 그것만은 모든 작품에 일관되어있습니다. 도깨비가 나와 공포 소설로도 보일 수 있는『허수아비』도, 말하고 있는 건 역시 용기의 이야기입니다.『금지된 약속』^{주4)}도『찰스 맥길의 유령』^{주5)}도 그런데, 도깨비 같은 것들을 사용하지 않으면 쓸 수 없는 부분을 지닌 세계를 씀으로써 웨스톨은 아동문학에 새로운 바람을 불어넣지 않았나 생각합니다.

『청춘의
오프사이드』와
『금지된 약속』에
담겨있는 것

—— 미야자키 씨는 이번에 이와나미쇼텐에서 나오는 신장판 『블랙컴의 폭격기』를 위해 그린 컬러 일러스트 에세이 중에서도 소년 시절의 자신을 '늦게 온 전시 하의 소년'이라고 쓰셨는데, 웨스톨과 미야자키 씨에겐 전쟁이란 공통키워드가 있는 것처럼 생각됩니다.

미야자키 저는 어렸을 때부터 일단 전기를 많이 읽었습니다. 그건 전쟁에 흥미가 있었기 때문인데, 읽으면서 점점 눈이 높아졌죠. 이건 거짓말이다, 이건 허풍떠는 거야, 이건 자기변호네, 라며. 일본의 전기는 대부분이 이렇습니다. 그렇지 않은 사람이 두 사람 꼽을 정도. 영국에도 제대로 된 전기는 없어요. 물론 전 일본에서 번역된 것밖에 보지 않아서 어디까지나 제가 읽은 범위에서의 이야기이지만, 영국인은 미국인 이상으로 민족주의자입니다. 자신들은 좋았다고 말하고 싶어서 뻔뻔스럽게 있죠. 웨스톨은 병역의 의무로 군인이 되긴 했지만 전쟁에 간 건 아니니, 전쟁을 그리더라도 그 대부분은 그가 군인 시절에 체험한 것과 소년 시절에 체험한 것, 그리고 자신의 상상력이라 생각합니다. 상상력이라 생각하지만 『블랙컴의 폭격기』처럼 폭격기 안의 상황을 리얼하게 그린 사람은 제가 아는 한 이 세상에 그밖에 없어요.

『찰스 맥길의 유령』에서도 그런데, 그는 뭔가 굉장히 영국에서 상식적이 된 걸 거스르려 하고 있어요. 거스르고 있지만 소년들에게 굉장히 지지받는 형태로 거스르는 거죠. 어른이 전쟁에 대해 글을 쓴 것도, 평화에 대해 쓴 것도, 인생에 관해 쓴 것도, 다 거짓말이라고 생각하는 소년들한테 설득력이 있는 걸 씁니다. 그게 웨스톨의 대단한 부분이죠.

—— 그 설득력은 어떤 부분에서 나온 걸까요?

미야자키 얼마 전에 웨스톨이 자란 노스 쉴즈라는 마을에 가봤는데, 정말 빈곤층의 집들이 늘어진 거리였습니다. 그는 그곳에서 자라며 장학금을 받고 대학을 나와 병역을 마친 후 학교 선생님이 된 겁니다. 학교 선생님은 영국 계급사회에선 순위가 굉장히 높아요. 사업가보다 훨씬 위로, 성직자 다음 정도로 사회적으로도 존경을 받고 있습니다. 그런 거리에서 자라 계급사회 속에서 여

러 문제들을 빠져나와 그런 곳으로 올라가는 일은 굉장히 드문 케이스입니다. 게다가 학교에서 진로지도를 하고 있죠.

　아들이 죽고 아내가 정신적으로 이상해지는 등 개인적으론 이미 참담한 상황에 있으면서—이런 일들도 나중에 알게 된 건데 읽을 때는 이 사람 뭔가 다른 사람이라고만 생각을 했죠. 즉, 알면 알수록 웨스톨이란 인물은 대단한 사람이었다고. 그러면서 작품보다 그 작가를 더 좋아하게 되었습니다. 저는 문학가로서는 필리파 피어스 쪽이 훨씬 위라고 생각합니다. 하지만 아동문학의 세계에 웨스톨이 없었다면 정말 아무 느낌도 없었을 거예요.

―― 피어스와 웨스톨의 차이는?

미야자키 필리파 피어스의 작품은 '나는 아동문학이 좋아요!'라고 말하는 사람들이 읽기 쉬운 책입니다. 하지만 웨스톨의 작품은 '웨스톨이 가장 좋아요'라고는 좀처럼 말하기 어렵죠(웃음). 그런 강경파입니다. 『해변의 왕국』주6)도 『고양이의 귀환』주7)도. 그리고 죽기 얼마 전에 『청춘의 오프사이드』주8)를 쓴 게 무엇보다 대단해요. 그건 아동문학이나 무엇과도 관계가 없어요. 전부 날리고 굉장히 정직하게 썼다는 느낌입니다.

――『청춘의 오프사이드』는 자신의 인생을 되돌아보는 것 같은 소설이죠.

미야자키 그건 본인은 명확하겐 의식하지 않았을 거라고 생각해요. 미하엘 엔데가 죽었을 때, 병원 관계자가 "이렇게 살아남으려고 하지 않는 사람은 없었다"고 했다고 해요. 일절의 의료에 대해서 "됐어요"라며 거절했습니다. 웨스톨도 그랬을 거라고 생각해요. 웨스톨은 의사한테 담배를 금지당하고 있었을 거라고 멋대로 생각했는데, 아무렇지도 않게 피고 있었다고 하더군요. 의사에게 의지하지 않은 거예요. 상태가 안 좋아도 어쨌든 담배를 계속 피웠고 계속해서 무리를 하는 그런 타입이었던 것 같습니다. 웨스톨은 죽으면 안 된다고 생각하지 않았던 것 같아요. 그리고 『청춘의 오프사이드』를 어느샌가 쓰고 63세에 폐암으로 죽습니다. 수명이 다한 거라고 생각합니다.

―― 주인공인 17세 소년이 학교 여교사와 사랑을 하며 완전히 일선을 넘어버린다는 전개에는 정말 깜짝 놀랐습니다.

미야자키 그와 같은 입장에 있으면, 진짜 사실을 쓰고 싶어서 어딘가에서 아동문학의 경계선을 넘고 말죠. 말하자면, 이 세상에 살고 있다는 걸 쓰는 겁니다. 하지만 그곳에 나오는 청년상이 엄하지 않은 것도 아울러 굉장히 리얼리티가 있죠. 건강한 육체와 정신을 갖고 대충 얼버무리는 부분과 묘하게 진지한 부분의 양쪽을 갖고 있어요. 저는 그 청년은 웨스톨 그 자체라고 생각하며, 하지만 그곳에 그의 기도를 닮은 소망이 담긴 것 같은 기분이 들었습니다. 그 안에 계속 은폐되어있어 뒤집어 보거나 반대 측에서 보거나 여러 가지 방법으로 써보면서 그는 계속 같은 걸 쓰고 있었을 거라고 생각해요.

—— 그건 어떤 소망이었을까요.

미야자키 그의 작품에 반복해서 나오는 여교사라는 모티프—『찰스 맥길의 유령』에 등장하는, 연인이 전쟁에서 죽어 빛을 잃어버린 여교사는 아마도 현실에 닮은 사람이 있고, 청년 시절의 그가 '왜 그런 식으로 사람은 무참히 변해가는 걸까' 생각했던 건 확실합니다. 『청춘의 오프사이드』처럼 현실에 그 여교사와 색정이 있었는지 어떤지는 관계없습니다. 왜 그렇게 빛나고 있던 사람이 이렇게 흐려지는 걸까 하는 게 그가 일관해서 갖고 있던 큰 테마로, 더 나아가 말하면 그것에 빛을 줄 수 없었던 게 그의 일관된 미련이죠.

그것은 『금지된 약속』에서도 그렇습니다. 그것도 멋지게 투영되어있으니까요. 발레리라고 하는 헤로인의 부친과 주인공 소년이 웨스톨 자신입니다. 죽어가는 사람은 아들이 아니라 소녀로 했지만, 어딘가 실성한 듯한 느낌이 있는 소녀의 어머니와 자신의 아내를 닮게 한 것이 아닐까 생각해요. 그리고 마지막에 소녀의 아버지가 소년에게 "넌 세상을 살아가기엔 심지가 너무 곧아"라고 말하는 대사는 너무나도 당돌해 웨스톨이 자신에게 말하고 있는 것처럼 들리기도 했어요. 잃은 걸 한탄해선 안 된다고…….

—— 그 장면에서 부친이 하는 말은 힘이 있고 멋있죠.

미야자키 저는 멋있다기보다, 참 당돌하다고 생각했어요(웃음). 거기서 이야기를 넘어 웨스톨 자신의 고함이 관여되어서, 작품 속 여자의 아버지가 기세등등해 말한 거란 기분이 들었습니다. 『금지된 약속』은 슬슬 읽으면 괴담 같지만, 잘

읽으면 인생의 괴로움과 기쁨 양쪽이 모두 있어서 저는 여러 번 읽었습니다. 그의 작품은 노년이 될수록 좋아지더라고요.

—— 그건 뭔가 이유가 있나요?

미야자키 아마도 부인이 죽고나서부터가 아닐까요. 죽기 전부터 거의 폐인이나 마찬가지였을 거라고 상상하는데…… 무슨 일이 있었을까 생각해보면, 제 작은 견문의 범위에서 봐도 참담한 일이니까요. 아들이 죽은 것도 아내가 미친 것도……

—— 아내가 죽은 일로 그 속박들이 풀렸을까요?

미야자키 그건 전 잘 모르겠지만, 아내가 죽었기에 글을 쓸 수 있게 된 것은 확실하다고 생각합니다. 현실이 훨씬 더 괴로웠으리라 생각해요. 그가 안고 있었던 것들이.

'소년의 충성심'을 인정하던 웨스톨

미야자키 제가 그의 작품을 읽고 하나 생각한 건 '소년의 충성심'이란 것을 그가 인정하고 있다는 겁니다. 일본은 패전 후의 민주주의 속에서 그걸 부정했습니다. 무리도 아니죠. 소년의 충성심은 옛날부터 비극을 낳았습니다. 아이즈 백호대의 자결도 제대로 된 어른이 한 명이라도 붙어있었다면 일어나지 않았을 겁니다. 잘 설명할 수 없어 답답한데, 그와 비슷한 일들이 전 세계에 있었어요. 지금도 일어나고 있죠. 이 순간에도 자신의 몸에 폭약을 두르고 있는 소년이 있을 겁니다. 무리 속의 젊은 사내들은 불안정해서 힘을 발휘하고 싶고 도움이 되고 싶어서 뭔가 말썽을 일으킵니다. 비극은, 소년의 충성심은 어른들한테 이용되고 국가에 이용되고 조직이나 그룹에 이용되어왔다는 겁니다. 전시 중 자신의 입장을 재빨리 바꿔대는 어른들과 국가에 배신을 당했습니다. 전후 민주주의 속의 단단한 핵에 그 배신을 향한 불신이 강하게 굳어져 있습니다. 하지만 소년은 충성심을 갖고 있어요. 그게 소년이라고 생각합니다. 가족을 향한 애정과 장래의 경제적 손익감정만으론 살아갈 수 없어요. 무언가에 도움이

되고 싶다, 웨스톨은 그걸 잘 알고 있어요. 그래서 소년들을 인도하는 제대로 된 어른을 쓰려고 했죠. 소년들에게 설득력 있는 진로지도자로서의 어른을 그는 씁니다. 교사로서 어른의 필요성을 그는 계속 써내려갔어요. 비극적이지만, 어차피 잘되지 않으면 버려지고 말죠. 동시에 그 골격이 그의 문학을 일류라고 딱 잘라 말할 수 없게 했다는 게 웨스톨을 좋아하는 저의 결론이지만요(웃음).

―― 웨스톨도 70년대 황폐한 영국에서 교사를 하고 진로지도를 하면서 아이들을 마주하며, 지금의 미야자키 씨와 같은 걸 생각했겠죠.

미야자키 영국은 일본보다 훨씬 보수적입니다. 세계는 자신들의 것이란 감각이 어딘가에 있어요. 왜 저 녀석들이 석유를 갖고 있는 건가 하는 말을 태연히 할 수 있는 사람들로 가득 찬 나라입니다. 영국인은 틀림없이 다정한 민족이라고 나는 생각하지만 다정하기만 할뿐, 굉장히 잔혹한 짓을 합니다. 그것이 『블랙컴의 폭격기』에도 그려진 야간폭격입니다. 웨스톨은 『아우의 전쟁』[주9]을 쓰면서 그런 것에 아슬아슬한 저항을 하고 있었습니다.

―― 『아우의 전쟁』은 일본의 아동문학에선 없는 타입이네요.

미야자키 일본의 아동문학은 풋내기이니까요(웃음). 지금의 아이들은 행동범위랄까, 자신들이 보고 있는 범위가 정말 좁아지고 있는데, 그 좁아지고 있는 사이즈에 맞춰 아동문학에 그려진 세계까지 점점 더 좁아지고 있습니다. 그런 사람들이 아이들의 마음을 위한다는 둥 이런 소리를 하고 있어요. 그게 정말 화가 납니다. 저는 어른들한테 말해도 소용없으니 아이들한테 전쟁반대를 호소한다는 건 분명 잘못된 거라고 생각합니다. 제가 일본의 아동문학에서 일류라고 생각하는 건 『싫어 싫어 유치원』의 나카가와 리에코 씨와 『논짱 구름을 타다』의 이시이 모모코 씨입니다.

―― 그런 의미에서도 웨스톨의 작품이 일본에서 더 많이 읽히면 좋겠다는 생각이 드네요.

미야자키 아이들이 그의 작품을 지지했다는 것은 너무 이해가 잘 갑니다. 하지만 웨스톨의 작품은 그렇게 많은 사람들이 읽는 타입이 아니에요. 그저 『블랙컴의 폭격기』는 절판되었기 때문에 이대로 사라지는 건 아깝다고 생각했습니

다. 그건 제가 비행기에 관심이 있으니까요(웃음). 비행기라고 하기보다 야간폭격에 관심이 있기 때문입니다. 좀 더 말하면, 전쟁을 이해하는 방법이 일본인인 우리가 어른들로부터 들은 전쟁의 인식 방법과 영국이나 유럽의 인식 방법과는 아무래도 다르다는 걸 강하게 느끼고 있습니다. 그건 로알드 달의 『단독비행(Going Solo)』(나가이 준 역, 하야카와쇼보)이란 책을 읽어도 알 수 있어요. 개인이 자각적으로 참가했습니다. 자신의 군부를 비판하고 지도자를 비판하면서도, 그래도 자신의 의무이기 때문이 아니라 지원해서 전쟁에 참가하고 있죠. 어디까지나 스스로 선택한 길로서 가는 겁니다. 그것과 일본의 '멸망의 숙명'처럼 엄습해오는 전쟁이란 이미지 중, 어느 쪽이 좋은지 나쁜지를 따지기보다 그런 양쪽이 있는 세계에 살고 있구나, 라는 인식이 저에겐 있습니다.

── 그런 것들이 아동문학 속에서 잘 전달되고 있다는 건 '대단한 것'이라 생각합니다.

(듣는 이 / 야마시타 다쿠·편집부)

주 ────────

1. 전시 하의 상황 속에서 생기 있게 지내는 소년 찰스는 숲에 추락한 독일군의 폭격기를 발견. 잔해에서 장비된 기관총과 총탄을 슬쩍해 동료와 함께 요새를 만들기 시작한다. 그리고 어느 날 일어난 공중전에서. 탈출한 독일군 파일럿을 묘하게도 포로로 만든다. 소년들과 독일병의, 또 하나의 전쟁이 시작된다. (오치 미치오 역, 헤이론샤)

2. 여름방학을 어머니의 재혼상대 집에서 지내는 13세의 사이먼은 죽은 아버지를 잊지 못하고 어머니와 계부를 용서하지 못한다. 사이먼이 품은 증오는 일찍이 처참한 사건의 무대가 된 낡은 물레방앗간에 숨어든 요물을 깨우고 만다. 그의 고독과 절망이 깊어질수록 요물은 허수아비로 모습을 바꾸며 다가온다. 사이먼은 어떻게 허수아비에 맞설 것인가? (가네하라 미즈히토 역, 도쿠마쇼텐)

3. 제2차 세계대전의 영국 공군에서 웰링턴 기를 탄 개리 일행들의 공포체험 이야기. 히틀러에게 진심으로 충성심을 품었던 독일 공군의 젊은이들은 격퇴되어도 그 마음은 영국 공군을 공격한다. 그런 속박에서 개리 일행의 젊은 승무원을 지키려는 기장, 타운젠트 대사. 전쟁이란 상황 속에서 희망을 논하려 한 대사의 모습에 웨스톨 자신의 모습이 겹쳐진다. (미야자키 하야오 편, 가네하라 미즈히토 역, 이와나미쇼텐)

4. 14살인 봅은 동급생 소녀 발레리에게 동경을 품는다. 서로의 집안을 넘어 사랑에 빠진 두 사람은. 해변의 마을 언덕, 선창 등을 걸으며 그 거리를 좁혀갔다. 하지만 병약했던 발레리는 자신에게 남겨진 시간을 알고 있었다. "내가 미아가 되면 반드시 찾아줘"…… 그녀와 약속을 한 봅. 하지만 그것은 결코 해서는 안 되는 약속이었다. (노자와 가오리 역, 도쿠마쇼텐)

5. 1939년, 영국이 히틀러의 독일에 선전포고를 한다. 소년 찰스는 이사한 집에서 이상한 체험을 한다. 그 집은 여교사가 학교를 열었던 건물인데, 찰스는 그곳에서 제1차 대전시대의 병사를 만난다……. (『블랙컴의 폭격기』에서)

6. 12살 할리는 공습으로 가족을 잃고 갑자기 혼자가 되어 세상에 던져진다. 그는 슬픔이 폭발하지

않은 동안. 아무도 자신을 모르는 곳을 찾아 해변을 걷기 시작한다. 온갖 사람들과의 만남과 이별을 겪은 할리는 아들을 잃은 남성과의 만남에서 끊긴 시간을 되찾는다. 그가 도달한 왕국, 하지만 그곳은 무르고 덧없는 장소였다. (사카자키 아사코 역, 도쿠마쇼텐)

7. 1940년 봄. 출정한 공군 파일럿인 주인 제플리를 쫓아 묘한 제6감에 인도되어 애완고양이 로드 고트는 여행을 나선다. 젊은 미망인, 익숙해진 거리가 전쟁에 불타도 사는 방법을 찾아내는 노인, 검은 고양이를 행운의 상징이라며 귀여워하는 병사 등한테 키워지면서 결국 로드 고트는 주인을 만난다. 전쟁 속의 보통사람들의 모습이 고양이 눈을 통해 그려진다. (사카자키 아사코 역, 도쿠마쇼텐)

8. 17살 소년 앳킨슨은 10살 때 만난 여교사 할리스 선생과 재회했다. 다감한 그와 약혼자를 전쟁에서 잃은 그녀는 큰 나이차를 극복하고 사랑에 빠졌다. 두 사람의 관계는 그가 열중하는 럭비공처럼 불규칙하게 튀기 시작한다. 안타깝고 격한 연애를 그린 자전적인 이 작품은 1993년에 출판됐지만, 같은 해에 웨스톨은 타계했다. (오노데라 겐 역, 도쿠마쇼텐)

9. 걸프 전쟁이 시작된 여름. 15살 소년 톰의 동생에게 이라크 군 소년병의 마음이 씐다……. (하라다 마사루 역, 도쿠마쇼텐)

(주기 『열풍』 편집부)

(『열풍』 스튜디오 지브리 2006년 10월호)

로버트 앳킨슨 웨스톨 Robert Atkinson Westall

1929년, 영국 노섬벌랜드주 노스 쉴즈 출신. 더럼대학교에서 미술을 전공하고 1953년 졸업. 또 런던대학 슬레이드 미술전문학교에서 공부. 졸업 후, 미술교사로서 가르치는 한편, 외동아들 크리스토퍼를 위해 쓰고 1975년에 출판된 『작은 요새의 아이들』이 카네기 상을 수상. 이후 55세부터 교사를 퇴직할 때까지 집필활동과 교직을 병행하다가 1981년에 『허수아비』로 다시 카네기상을 수상했다. 1978년에 아들을 오토바이 사고로 잃고, 그것이 원인으로 아내 진이 정신적으로 불안정해져 스스로 목숨을 끊는 등 웨스톨의 일생은 결코 평탄하지 않았다. 하지만 1987년 린디 매키넬과 새로운 생활을 시작하며 집필에 전념. 1990년 『금지된 약속』으로 셰필드 아동문학상, 같은 해 『해변의 왕국』으로 가디언 상, 1992년 『아우의 전쟁』으로 셰필드 아동문학상과 현대 영국 아동문학을 대표하는 작가로서 평가받는 작품을 남겼다. 1993년 폐암으로 사망.

미타카의 숲 지브리 미술관 상영 전시실
'토성좌' 오리지널 단편 애니메이션

『물거미 몽몽』
기획서

오리지널 스토리

10분 100컷 미만, CG작화 10% 이내

물거미란

수중 세계에 사는 유일한 종류의 거미. 유럽에 있다고 하는데, 일본에서도 북해도, 아오모리 등의 연못에서 확인되고 있다. 물거미의 호흡구(기문)는 엉덩이 끝에 있어 수면에 올라서면 엉덩이에 공기주머니를 달고 수중을 걸어 다닌다. 집은 물풀에 단 기포. 줄을 쳐서 거품을 지탱한다.

실물 크기의 물거미

물속의 세계

물속에 사는 작은 거미에게 이 세상은 어떻게 느껴질까.

중력은 거의 의미가 없고, 상하감각은 애매하여 무심코 힘을 빼면 엉덩이 기포의 부력에 위로 떠버릴지도 모른다. 빛나는 수면은 다른 세계와의 경계선 같은 것으로, 녀석은 거기서 차진 공기를 쥐어뜯어 내

물풀이 고층건축처럼 늘어선 계곡으로 운반해간다. 헤엄치지 않고 걸어서!

물풀은 몸을 숨기는 중요한 장소이지만, 동시에 그곳은 사냥감을 노리는 수생곤충들의 사냥터이기도 하다. 잠자리 유충과 물방개 유충은 티라노사우루스보다 더 흉악하고 빠른 포식자들이고, 물 밑바닥을 기어 다니는 가재는 변덕스럽게 물풀을 찢어 갈라버린다. 무엇이든 삼켜버리는 거대한 물고기는 전설의 대어(고래)보다 태풍에 가깝다.

그런 세계에서, 물거미는 자신과 어울리지도 않는 장소에서 벌벌 떨며 근면하게 살아가고 있다. 고독하다는 사실조차 알지 못한 채, 자신보다 약하고 작은 생물을 무자비하게 포획하고 산 채로 먹어치운다.

벌벌 떨며 근면하고 비열하게……(마치 우리처럼).

더욱이 세계는 아름답고 생명이 넘쳐난다.

자연보호 등 고함만 치지 말고, 미움받는 거미를 주인공으로 유머러스하고 약간 씁쓸하기도 달달하기도 한 사랑이야기를 만들고 싶다.

가능하다면, 관객인 아이들이 벌레들을 싫어하지 않고 적어도 공존한다는 것을 받아들여 주기를 바라며.

이야기는 　　　　　　　물거미 몽몽은 어느 날 수면을 자유롭게 미끄러지는 소금쟁이 아가씨에게 사랑을 느낀다. 하지만 수면 위와 아래, 게다가 소금쟁이 아가씨는 사납다. 자칫하면 날카로운 입 끝에 찔려 체액을 빨아 먹힌다. 몽몽의 마음은 통할 것인가……?

2004년 8월 24일

지브리 숲 영화

『물거미 몽몽』
인사말

초등학교 때 선생님이 거미에게는 눈이 8개 있는데, 파리 잡는 거미의 머리를 현미경으로 보면 새까만 털만 있는 머리에 빨간 눈알이 8개가 줄지어 있어 매우 예쁘다는 얘기를 해주었습니다. 비슷한 시기에 물속에 사는 거미가 나오는 만화를 봤습니다. 물풀의 뒷면에 공기주머니를 붙이고 그 안에 살고 있다니 재미있다고 생각했는데, 유감스럽게도 나는 곤충학자가 될 소질은 없었던 것 같아 그것으로 그냥 끝이었습니다.

　미술관의 '토토로 뽕뽕' 방에 파노라마 박스를 만들 때, 수중세계도 꼭 하나는 있었으면 좋겠다고 생각했습니다. 원래 물속을 들여다보는 것을 좋아했습니다. 맑게 흐르는 물이나 연못 안을 들여다보고 있으면, 높은 빌딩 위에서 아래 세상을 내려다보는 것 같은 기분이 듭니다. 거머리가 기어 다니고 있거나, 투명한 새우가 무중력상태의 우주선처럼 움직이거나, 가재는 또 얼마나 멋있게 생겼나요. 그 많은 손끝이 전부 손톱이 되어 움직이는 것을 발견했을 때는 숨을 들이 삼키며 이거다, 라고 생각했을 정도로 감동한 기억이 있습니다.

ⓒ2006 二馬力·G

353

물속의 작은 생물들에게는, 세상은 어떻게 보이고 있는 것일까요. 공기주머니도 우리 인간이 느끼는 것보다 훨씬 탄력이 있을 테고, 무게도 그 자체가 거의 없는 우주 같은 곳일 것입니다.

그런 기억이 있어 기포 속에 물거미가 있는 파노라마를 만들고, 제목도 생각나는 대로 『물거미 몽몽』이라고 그 자리에서 결정했습니다. 스태프가 가재나 개구리나, 더 안쪽에 있는 큰 송사리 같은 것들을 열심히 잘 그려줘 지금도 『물거미 몽몽』은 아이들에게 인기 있는 볼거리입니다. 숨을 참고 상자 안을 계속 쳐다보고 있는 아이들을 보면, 나는 무심코 빙그레 웃게 됩니다.

그런데 실제 물거미의 생태는 조금 달랐습니다. 나는 늘 하던 버릇처럼 어슴푸레한 기억으로 그려냈기 때문에, 그림이 완성되고 여러 자료가 발견되거나 책이 배달되는 등 행차 뒤에 나팔을 부는 격이 됐습니다.

물거미는 엉덩이 아래쪽에 숨을 쉬는 기문이 있어 엉덩이에 공기주머니를 달고 스쿠버처럼 물속에서 숨을 쉽니다. 엉덩이에 기포가 붙으면 간단히는 뗄 수 없어요. 그 기포를 물풀의 뒷면에 실로 붙이고 또 수면으로 올라와 엉덩이에 기포를 덧붙이며 조금씩 크게 만듭니다. 몸 전체가 들어갈 크기가 되면 집은 완성. 그 속에서 먹이를 먹거나 엉덩이만 넣어두고, 머리는 물속에 넣어 먹이를 노리거나 합니다.

파노라마 박스의 그림은 아이들이 마음에 들어 해서 고치는 것은 조금 곤란했습니다. 그러면서, 언젠가 몽몽의 영화를 만들자고 생각하게 되었습니다. 그러나 바로 만들기 시작할 수는 없었습니다. 가끔 떠올리며 약간 고민하고 또 머릿속 서랍 속에 넣어두는 등, 즉 자주 깜빡깜빡했던 것입니다.

그러다 보면 신기하게도 여러 사실이 눈에 들어오게 됩니다. 멍하니 보고 있던 텔레비전 영상에서 힌트가 되는 것이 있기도 하고, 산책 중에 물가에 피어있는 식물들의 물과 공기의 경계선을 쳐다보거나, 메뚜기가 물 위에 떨어졌는데 다시 뛰어 탈출하기도 하고, 어째서 가라앉지 않는 것일까, 이것저것 생각해보게 됩니다.

서랍 안에 여러 형태와 모습들이 조금씩 쌓여가는 것입니다.

우리가 생활하는 주변에 벌레가 적어졌습니다. 동시에 벌레를 아주 싫어하는 아이들이 늘어나고 있습니다. 아니, 어른들도 그래요. 부모가 싫어하니까 아이들도 싫어하게 되지요.

부디 곤충을 좋아하거나, 만지지 않아도 좋으니까 벌레를 싫어하지 말아주세요.

물거미 영화를 만들 수 있게 되어 나는 정말 행운입니다. 스태프들의 노력에 감사하고, 숨을 참으며 파노라마 박스를 들여다봐 주는 아이들이 이 영화를 실현하게 해준 것이라고 생각합니다.

(『물거미 몽몽』 팸플릿 재단법인 도쿠마 기념 애니메이션 문화재단 2006년 1월 1일 발행)

『별을 샀던 날』 기획서

10분 100컷 미만, CG작화 10%이하
원안 이노우에 나오히사, 각색 스튜디오 지브리

줄거리

소년 노나는 자신이 키운 채소를 시장에 운반하는 도중, 기묘한 두 사람의 남자를 만난다. 황야에 덩그러니 전철을 세우고(레일은 어디에도 없다), 손에 들

고 있던 상자를 열어 별을 판다고 말한다. 상자에는 흙덩이 같기도, 암석의 견본 같기도 한 파편들이 몇 개인가 늘어서 있다.

소년은 채소와 가장 작은 별의 씨앗을 교환해, 오두막집의 창가에서 키우기 시작한다. 화분에 흙을 넣고 그 위에 씨를 올려 분무기로 물을 준다.

소년은 황야의 외딴집 마법사인 여성 니냐의 집에서 잠시 지내고 있다. 니냐는 해질 무렵 집을 나가 아침에 돌아오며 소년에게 일절 간섭하지 않는다. 소년은 아침 일찍 일어나서 밭으로 나가 하루를 지낸다. 소년의 부모, 취학 말고 무언가 있는 것 같지만 설명은 되지 않는다. 아마도 집으로 돌아오려고 소년은 자신만의 비밀을 손에 넣을 필요가 있는 것일 듯하다.

별은 창으로 들어오는 달빛 속에 화분에서 조금 떠올라 자전을 시작한다. 별은 성장을 시작한다. 창세기. 분무기로 준 물은 이윽고 구름을 발생시켜 작은 별에 비를 내리기 시작한다. 구름 속에서 번개가 치고, 계속 내리는 비가 이윽고 별의 반을 바다로 만들어간다. 지구의 원시 해양 탄생의 재현. 별은 화분의 흙을 흡수하여 조금씩 커지며 자라간다. 흙 속에 있던 풀의 씨앗이 대륙에 뿌리를 내리고 공벌레도 한 마리, 생물의 시조처럼 기어 다니기 시작한다. 소년은 오두막집에서 담요를 가져와 조물주가 스스로 만들어낸 세계를 지켜보듯이 별의 성장을 지켜본다.

이윽고 소년의 신변은 소란스러워지고 별과 이별의 날이 찾아온다……

추기, 이노우에 나오히사 씨는 『별을 샀던 날』을 그림책으로 만들 구상을 갖고 있었다. 미야자키와의 대화 중에 단편 애니메이션 기획으로서 제안됐지만, 여러 상황상 영화화를 연기할 수밖에 없었다. 이번에 다시 기획을 새로 세우면서 내용이 애초의 구상과 꽤 어긋난 부분이 생겨났다.

영화화할 때에는 그림콘티 완성 후에 다시 이노우에 씨의 양해를 얻을 필요가 있음을 여기에 명기한다.

<div align="right">2004년 8월 30일</div>

『별을 샀던 날』
인사말

『별을 샀던 날』의 원작자 이노우에 나오히사 씨와 나는 10년 이상을 알고 지냈습니다. 『귀를 기울이면』이란 애니메이션에서 함께 일한 적도 있습니다.

이노우에 씨는 이바라드라는 공상 세계의 그림을 계속 그리고 있습니다. 이바라드는 독자적인 신기한 빛과 색과 이야기를 갖고 있고, 구름이나 바위나 식물들의 구별이 확실하지 않게 섞여 있으며, 별과 시간이 융합되어 있어 반짝반짝 빛나는 세계입니다.

마치 루이스 캐럴의 『거울 나라의 앨리스』에 나오는 선반 같기도 합니다. 그 선반에는 신기한 물건들이 많아서, 어느 하나의 물건을 쳐다보고 형태와 색을 확인하려고 하면 그곳이 멍하니 흐릿해져 시야의 구석에 더 예쁜 것들이 보이게 됩니다.

이노우에 씨의 작품에는 이바라드를 무대로 한 그림책과 만화도 있습니다. 나는 꽤 오래전에 그 만화책을 받아서 여러 번 되풀이해 읽었습니다. 읽으면서 영화로 만들 수는 없을까 하고 가끔 생각하기도 했습니다.

ⓒ2006 井上直久·二馬力·G

미술관 홀에 벽화를 그려주었을 때였나, 둘이 얘기하고 있었는데, 이노우에 씨가 그리려고 하는 그림책에 대해 말해줬습니다. 『별을 샀던 날』이란 이야기였습니다.

"순무가 많이 자라서 시장에 내다 팔러 갔더니 별을 파는 드워프(난쟁이)들이 있는데, 주인공은 별을 사고 싶지만 순무만으론 값이 부족해서 '네가 이 별을 키워서 1년 뒤에 별 위의 파티에 초대해준다면'이라고 말하며 난쟁이들이 별을 주고, 그 별이 자라서 별을 타고 모험에 나선다……" 이라며 이노우에 씨는 즐거운 듯 이야기했습니다. 이런 때의 이노우에 씨는 어린아이처럼 열중합니다.

'아 이거라면 할 수 있어, 이바라드의 영화를 만들 수 있어'라고 생각했습니다. 꼭 만들자는 말은 했지만, 이노우에 씨는 주인공을 여자아이라고 생각하고 있었고, 나는 이야기를 듣기 시작한 순간 남자아이 이야기라고 결정해버려서 어느 쪽도 양보하지 않았습니다. 그러다 두 사람 다 바빠져 이것저것 하며 시간만 보내다가 이노우에 씨도 그림책을 그리지 않았고 나도 때때로 생각만 하게 됐습니다.

2년 정도 지나고 『하울의 움직이는 성』 일이 끝난 순간, 스튜디오에 여유가 생겼습니다. 미술관 영화를 만들 기회입니다. 나는 아주 서둘러서—라고 해도 꽤 시간이 걸렸지만—이노우에 씨에게 비밀로 하고 마음대로 그림콘티를 만들었습니다. 물론 남자아이를 주인공으로.

그리고 스즈키 프로듀서한테 이노우에 씨에게 그림콘티를 가져다주라고 했습니다. 다행히 이노우에 씨가 좋아했으니 망정이지, 약간 규칙위반이란 부분이 나에겐 있을지도 모릅니다.

하지만 이노우에 씨의 만화와 그림책의 구상이 씨앗이 되어 시간이 지나는 동안 혼자서 싹이 자라서 나도 어찌할 수 없는 잎을 더 크게 키워버렸다고 생각합니다. 이렇게 해서 『별을 샀던 날』의 영화는 시작됐습니다.

이 영화에서는, 이바라드는 현실세계의 옆인지, 자신의 마음속인지 알 수

없는, 어딘가 다른 곳에 있는 세계로 되어있습니다. 이바라드의 니냐의 정원에 노나가 계속 살았다면, 노나의 모습은 점점 옅어져서 사라져버렸을 거라고 생각합니다. 하지만 이바라드를 부정하고, 이 세계에서만 살아가는 것은 재미없다고 생각합니다.

거봐요, 어느 미국 작가가 했던 말처럼,

착하기만 해선 살아갈 수 없다.
착하지 않으면 살아갈 자격이 없다.
(레이먼드 챈들러 『플레이백』에서)

이바라드는 그것이라고 생각합니다.

(『별을 샀던 날』 팸플릿 재단법인 도쿠마 기념 애니메이션 문화재단 2006년 1월 1일 발행)

『집 찾기』 기획서

미술관 작품 오리지널 스토리

10분 100컷 + CG 작화 10% 미만

일본어는 의태어, 의성어가 풍부한 언어.
그래서
문자를 그림처럼 다루며 어떨까……
하는 시도.
스토리는
시끄러운 거리를 빠져나가는, 큰 배낭을
짊어진 여자아이가 새로운 집을 찾기 위해
여행한다는 지극히 단순한 것.

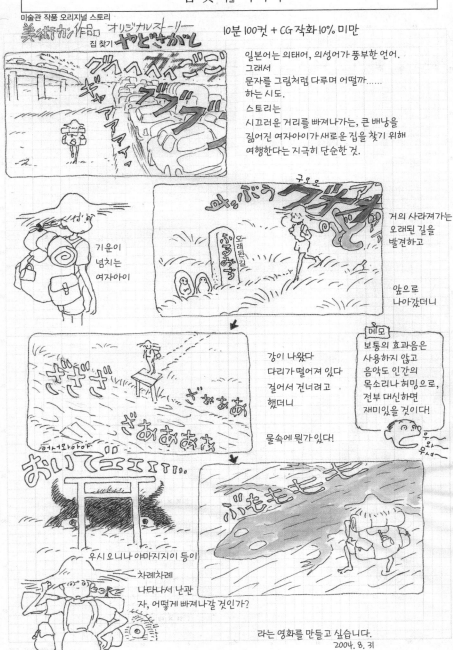

기운이
넘치는
여자아이

거의 사라져가는
오래된 길을
발견하고

앞으로
나아갔더니

강이 나왔다
다리가 떨어져 있다
걸어서 건너려고
했더니

물속에 뭔가 있다!

메모
보통의 효과음은
사용하지 않고
음악도 인간의
목소리나 허밍으로,
전부 대신하면
재미있을 것이다!

우시오니나 야마지지이 등이

차례차례
나타나서 난관
자, 어떻게 빠져나갈 것인가?

라는 영화를 만들고 싶습니다.
2004. 8. 31

360

지브리 숲 영화

『집 찾기』
인사말

일본어에는 사물의 움직임과 모습을 나타내는 말들이 많습니다.

후와후와(푹신푹신) 부쿠부쿠(부글부글) 유라유라(흔들흔들) 구뇨구뇨(미끈미끈) 구주구주(꾸물꾸물)

소리를 나타내는 말도 많습니다.

공(꽈당) 도캉(똑) 보키(쿵) 자붕(쿵쾅) 피샤 포통(똑딱)

아무래도 이런 말들이 많은 것이 일본어의 특징인 것 같습니다.

옛날, 『바람계곡의 나우시카』를 만들었을 때의 일입니다. 오무의 유충이 움직이는 부분에서 그림콘티에 피키피키(삐익삐익) 사와사와(사각사각) 등의 효과음을 써넣었습니다. 효과음을 맞추는 단계가 됐을 때 참 난처했습니다.

내 머릿속에서는 다리가 엄청 많은 유충이 움직이는 것이니, 샤카샤카(바스락바스락) 자와자와(와삭와삭) 하는 발소리 속에 피키피키라는 울음소리와 딱딱한 껍질이 부딪치면 나는 소리들이 섞여 있는 것입니다.

효과음을 만드는 사람들이 여러 설명을 하지만 샤카샤카나 자와자와도 소

ⓒ2006 二馬力·G

리라기보다 모습을 나타내는 말이기 때문에, 확실히 나는 그렇게 생각해서 실제 소리로는 연결되지 않더라고요.

말하자면 마른 나무를 비비는 소리와 작은 나무나 뼈나 껍질 같은 것들이 부러지거나 깨지는 등의 소리가 계속 겹쳐지면서…… 라고 설명하는 동안 나도 잘 이해가 안 가서. 피키피키라고 영화에 그냥 그려 넣을 수 있다면 좋을 텐데 하고 생각하기도 했습니다.

물론 영화에 갑자기 글자가 나타나면 보는 사람들은 혼란스러워 싫어할 수도 있겠지요. 그럼 처음부터 마지막까지 전부 글자를 사용하면 어떻게 될까. 글자가 나오면 일본어를 모르는 사람은 난처할까. 하지만 만화를 봤을 때의 경험이라면, 문자도 그림과 똑같아서 화면의 인상을 정하는 큰 힘이 있을 텐데…….

어린 시절은 모두(대부분 모두) 그림을 그리면서 스스로 목소리를 내고 음악도 효과음도 대사도 전부 했을 테니까, 차라리 전부 사람 목소리로 하면 어떨까. 음악도 효과음도 전부 해보자. 갑자기 왠지 생기가 넘쳐나는 느낌이 듭니다. 이렇게 『집 찾기』는 시작됐습니다.

『집 찾기』는 화면에 문자를 넣었습니다. 대사와 음악과 효과음은 다모리 씨와 야노 아키코 씨 두 분이 해주셨습니다.

이야기를 생각해낸 것은 전혀 다른 때입니다. 소리와 모습을 나타내는 말을 많이 가진 것이 일본어의 특징이라면, 강이나 산이나 숲도 모두 살아있고 집도 살아있다고 느끼는 것은, 이것도 일본인의 특징입니다. 아니 특징이었던 것 같습니다. 지금은 일본인도 그런 느낌은 많이 잊어버린 것 같습니다. 하지만 인간 문명의 역사를 거슬러 올라가면 아주 먼 옛날에는 어느 민족도, 하늘에도 구름에도 대지나 별들에도 바위나 풀이나 나무들에도, 영혼이 있을 때 문자가 발명되어 경이나 성서나 코란 등의 서적이 나타나고, 사람의 생활기준을 정하게 되고부터 온갖 것들에 영혼이 깃들어있다는 생각은 사라지게 됐다고 생각합니다. 하지만 일본인은 그 원시적인 생각과 느낌을 오랫동안 유지해온 민족인 것 같습니다. 나 자신도 생각이나 느낌을 살펴보면, 옛 피가 강하게 남아있다는 것을 알 수 있습니다.

숲을 소중히 생각하거나 강을 깨끗이 하고 싶은 것은 인간을 위할 뿐만 아니라 그 자체에 생명이 있는 것 때문이라는 사고방식 쪽에 마음이 끌립니다. 어린아이들한테는 그런 기분이 훨씬 자연스럽게 갖춰져 있다고 생각합니다.

제 아이들의 이야기인데, 오래돼서 물이 새는 욕조를 부술 때 둘이서 "욕조가 불쌍하다"라는 말을 꺼냈습니다. 오래된 욕조가 아이들한테는 영혼 같은, 인격 같은 것을 지니고 있다고 느꼈기 때문이겠지요. 빈 욕조에 들어가 기념촬영을 하고 아이들을 달랬는데, 뭔가 가슴이 뭉클해지는 체험이었습니다.

오래된 느낌이나 사고방식을 바탕으로 굉장히 기운 넘치는 여자아이가 새로운 집을 찾으러 여행을 떠나는 영화를 만들고 싶다고 생각하게 됐습니다.

강도, 들도, 낡은 신사도 사람들에게 잊혀 외로웠겠지요. 그 아이가 오자 모두 모습을 나타냅니다. 여자아이는 조금도 무서워하지 않고 인사를 하거나 감사의 말을 하며 점점 앞으로 나아갑니다. 그리고 모두가 점점 더 건강해지는 영화를 만든다면 좋지 않나 생각합니다.

강의 주인이나 신사의 주인이 어떤 목소리를 내는지 모르겠습니다.

누랏(끈적끈적)이나 조왓(안절부절)이나 카사와사와(산들산들) 등 그런 느낌이야말로 이 영화에 필요합니다. 모두에게 생명이 있다는 생각과 다모리 씨와 야노 아키코 씨의 재능을 만나게 되어 영화『집 찾기』가 완성됐습니다.

이 영화를 모두가 마음에 들어 해준다면 정말 기쁠 것 같습니다.

(『집 찾기』 팸플릿 재단법인 도쿠마 기념 애니메이션 문화재단 2006년 1월 1일 발행)

『물거미 몽몽』,『별을 샀던 날』,『집 찾기』의 상영에 앞서

지브리 미술관
스태프에 대한 인사말

**'영화적 체험'을
제공하고 싶다**

미타카의 숲 지브리 미술관의 오리지널 영화는 이 번에 세 작품이 더해져 전부 여섯 작품이 되었는 데, 처음에 나는 '12편 만들자'고 생각했습니다. 그 리고 12편이 될 때까지는 비디오로도 DVD로도 하지 않고, 여러 영화제에서 초 청이 있는데 그런 데도 일절 내지 않고, 이 미술관에서 한 발자국도 나가지 않 게, 여기서만 볼 수 있게 하려고 했습니다.

그건 DVD는 몇 번씩 반복해 볼 수 있기 때문에 놓치면 바로 정지해 다시 보고 싶은 부분을 볼 수 있지요. 하지만 그렇게 보는 건 영화를 잘 보는 것이 아니라 소비하는 것입니다. 그냥 다 먹어버리는 것이지요.

즉 '영화적 체험'이란 것은 그 순간밖에 볼 수 없기 때문에 태어나는 것입니 다. 스토리는 전부 잊어버렸는데, 인상만은 마음에 남아있거나, 의미는 잘 모르 겠지만 '그건 뭐였을까' 하고 계속 생각하거나, 그런 것들이 영화적 체험입니다. 그런 씨앗이 뿌려진 아이들이 또 다음에 영화를 만들고 싶다고 생각하게 되지 요. 그런 식으로 해서 영화에 관여하는 사람들은 자라왔다고 생각합니다.

그런데 지금은 DVD로 몇 번이라도 반복해 볼 수 있게 되어 영화적 체험을 할 수 없게 됐습니다. 처음에 볼 때는 흥미본위입니다. 지금의 세상은 모두 그 렇게 되어있는데, 그 순간밖에 볼 수 없는 체험을 할 기회를 만드는 것은 아주 의미가 있는 것이 아닐까요. 그 생각이 이 미술관의 하나의 기둥이 됐습니다.

관내 여러 군데에 영상이 있는데 비디오는 사용하지 않습니다. 이 토성좌 에는 전철을 본뜬 영사실이 있어 조작하는 영사기사의 모습도 보이게 되어있

습니다. '이 기계는 뭘까' '영사기는 재미있구나'라고 흥미를 가져주는 아이들이 1,000명 중 2명이라도 좋으니, 있었으면 좋겠습니다.

즉, 이 미술관 안에서 '중심은 이것입니다'란 것이 아니라 '화장실이 좋았다'라든지 뭐든 좋으니까 무언가를 재미있었다고 생각해줬으면 좋겠습니다.

전시할 때에는 아끼지 않고 듬뿍 꾸미려고 합니다. 미술관 전시회에 가면 덩그러니 띄엄띄엄 감상하기 쉽도록 전시하는데, 그런 것이 아니라 마구마구 엉망진창으로 전시해 미술관 전체에서 '영화적 체험'이라고 할까, 한 번밖에 만날 수 없는 것들을 체험해줬으면 좋겠습니다.

단편영화를 만드는 사람들은 영화를 만들어도 그걸 상영할 장소를 찾는 데에 엄청난 고생을 합니다. 우리는 다행히도 이 영화관이 있어서 이 기회를 놓치지 않고 기회가 생기면 만들려고 생각합니다. 기본적으로는 상업영화를 만들고 그것으로 돈을 벌어 세워진 스튜디오이지만, 다음 기획이 시작하기까지의 사이라든가 종종 시간이 생깁니다. 그런 때를 노려 앞으로도 계속 만들어갈 수 있었으면 좋겠다고 생각합니다.

활기 있는 미술관으로

이 미술관을 세울 때 여러 얘기를 했었는데(개관에 앞선 인터뷰는 『미타카의 숲 지브리 미술관 도록』에 수록), 비 오는 날 오후에 혼자 미술관이나 박물관에 들어갔더니 아무도 없어서 정말 좋았다는 경험이 많이 있습니다. 하지만 그런 식은 운영자 측에는 극히 곤란함을 뜻합니다.

지방의 작은 향토자료관에 가보면, 그때까지 전기가 꺼져있다가 내가 들어가면 전기를 켜준다든가(웃음). 그런 체험을 몇 번이나 해본 적이 있습니다. 그런 곳은 예산도 적어서 전시물을 바꿀 수가 없어 계속 같은 것을 전시하기 때문에, 먼지를 뒤집어쓰고 있지요. 유리케이스도 겉면은 잘 닦아두지만 안쪽은 닦지 않아서 어느샌가 탁해지는 등 그렇게 될 위험은 이 미술관도 충분히 있다는 것입니다.

그러니까 열심히 노력하지 않으면 와준 사람들도 즐겁지 않습니다. 개관 초에는 많이 들던 관객들도 미술관이 노력해 변화하지 않으면 점점 줄어들게 되죠. 그건 각오하는 편이 좋아요.

처음에는 '이거면 됐어'라고 생각했는데, 반년 후에 가보면 먼지가 쌓여있다는 것은 즉, 다 봐버렸다는 것이지요. 풍경처럼 전부 다 봐서 닳아버린 거예요, 힘이. 거기에 조금만 더 손길을 더해 배치를 바꾸는 것만으로도 다시 한번 살아납니다.

그건 청소도 마찬가지예요. 매일 보면 알아채지 못합니다. 30년 해온 중화요릿집이 얼마나 얼룩덜룩해져 있는지(웃음). 그건 한 번에 얼룩덜룩해진 것이 아니라 어제와 같다고 생각하고 있는 동안 그렇게 돼버린 것입니다. 점점 맛이 없어지는 소면가게도 그렇습니다. '뭐 어제랑 똑같잖아'라고 생각하는 동안, 점점 낡아지고 상처가 생기죠.

아무것도 하지 않고 조금씩 관객이 줄어드는 것을 '어쩔 수 없다'든가 '올해 겨울은 추우니까' 등 그런 식으로 생각한다면 잘 안 될 것이라고 생각합니다. 관객이 오지 않아서 곤란한 것보다 너무 많이 와서 곤란한 편이 좋잖아요(웃음).

미술관이라고 해도 루브르 미술관과는 달라서 아무것도 갖고 있지 않습니다. 우리가 만든 여러 영화가 모여있지만 그것만으로 장사를 할 수 있느냐 한다면, 그렇게까지 멋지고 세련된 곳은 아니라서요(웃음).

루브르 미술관이나 뉴욕의 메트로폴리탄 미술관은 아니지만, 관객을 모으기 위해 엄청난 노력을 하고 있습니다. 그런 생각을 하면 '이 미술관은 어떻게 하면 관객들이 올까' 하는 것을 생각해 노력해야만 합니다. 그러니까 이 영화관에서 상영하는 영화도 '우리가 만들고 싶으니까 만든다'는 것이 아니라, 미술관을 유지하고 여러 시도를 해보기 위해 제대로 잘 공헌할 수 있는 영화를 만들어야 해요. 역시 어떤 활기 같은 것이 이 미술관에는 필요합니다.

아이들이 좋아하는 얼굴을 보는 것이 어른들의 행복

옆에 있는 본 적도 없는 아이가 좋아하는 것을 보고 어른인 자신이 행복해진다는 것이, 바로 나입니다. 어린이들을 위해 만든 영화관이기 때문에 어른인 여러분이 앉아있으면 허리가 아파질 것입니다. 이건 심술을 부려 이렇게 만든 것이 아니라, 여러분도 어린 시절 영화관에 가면 앞에 있는 사람의 등에 가려 영화가 보이지 않았다거나 그런 체험을 한 적이 있을 거라고 생각합니다. 그리고 아이들이 처음 영화관에 가면 압박감이 강해서 '무섭다'는 느낌이 듭니다. 그래서 이 영화관은 억지로 벽에 창을 만들어 '무섭지 않아요'라고 하지요(웃음).

이런 작은 아이들을 위한 전용극장은 세계적으로 봐도 그다지 예가 없을 겁니다. 뭐 실제로는 관객들 중에서 작은 아이들의 비율은 그렇게 높아지지 않고 어른과 같은 정도의 비율이지만, 그렇다고 해서 아이들을 늘려야 한다거나, 어딘가의 단체에서 데려오면 된다거나, 그런 생각은 하지 않습니다.

어쩌다 이곳에 온 아이들이 '뭔가 재미있었어'라고 생각하며 '두근두근했다'거나 '조금 무서웠다'거나 '다쳤어'라고 말하며 돌아갔으면 좋겠어요. 다치는 것도 중요한 체험이니까요. 이런 말을 하면 현장 사람들은 큰일이라고 생각하지만요. 고양이버스에서 절대 떨어지지 않을 거라고 생각했는데, 요즘 아이들은 많이들 떨어진다는 것 같아요(웃음). 뭐 그것도 아울러서, 그런 체험을 하는 아이들을 보며 어른들끼리만 온 관객들도 행복해질 수 있지요. 이 영화관과 미술관이 그런 장소가 될 수 있으면 좋겠다고 생각합니다.

우리는 엔터테인먼트라고 할까, 상업 영화를 만들고 그것으로 돈을 버는 인간들이지만, 역시 사람들이 좋아한다는 것은 가장 큰, 중요한 모티베이션입니다. 자신들의 주장을 전달하려고 영화를 만드는 것이 아닙니다. 사람들이 즐거워하고 기뻐할 때에 우리도 기쁩니다. 기뻐하는 자신들을 발견함으로써 이런 직업을 계속해갈 수 있는 것이지요. 이 미술관도 마찬가지라고 생각합니다.

숍이 어떻게 전개되어 가느냐 하는 것도 그저 영화에 얹혀가는 것이 아니라, 전시를 본 관람객들의 반응에서 이런 것들을 만들면 좋아하지 않을까 하고

아이디어가 나오는 경우도 있습니다. 영화와 전시와 숍, 각각 따로가 아니라 조합을 이루며 해나갈 수 있으면 좋겠다고 생각합니다. 이상입니다.

2005년 12월 26일, 미타카의 숲 지브리 미술관의 영상전시실 '토성좌'에서

벌레의 세계, 나무의 세계, 사람의 세계

대담자 요로 다케시

『집 찾기』와 미러 뉴런

요로 최근 자주 강연에서 "말은 내용이 아니라 소리다"란 말을 했는데, '미러 뉴런'이란 게 있습니다. 이건 '상대가 뭔가를 하고 있는 걸 보면 자신이 그 동작을 할 때 활동하는 뉴런이 강하게 작용을 한다'는 것입니다. 즉 말로 한다면, 상대의 소리를 듣고 있으면 자신이 그 소리를 낼 때 움직이는 신경세포(뉴런)가 똑같이 움직인다는 거죠. 그래서 남의 말을 똑같이 되뇌는 걸 반복하면 그 움직임이 더 강해집니다. 그런 뉴런이 원숭이를 이용한 검증에서 발견됐습니다.

미야자키 통역을 사이에 두고 얘기하다 보면 상대의 이야기를 잘 알 수 없는데도 안 것 같은 기분이 들어서, 통역을 기다리지 않고 바로 얘기하기도 하는 것은 다른 건가요?

요로 비교적 비슷합니다.

368

미야자키 사실은 그거, 제 성격적인 결함입니다, 다른 사람의 이야기를 잘 듣지 않는다는(웃음).

요로 『집 찾기』는 바로 그런 이야기죠?

미야자키 전부터 단편 애니메이션에 대사나 면밀한 효과음 같은 건 필요 없는 게 아닐까 하고 생각했습니다. 애니메이션의 제작과정은 이제 전부 정해졌잖아요. 효과음을 맞춘다든가 할 때도 이건 자연의 소리로 갈 건지, 인공적인 소리로 갈 건지, 아니면 섞어버릴까 하는 거요. 음악은 여기부터 여기까지라든가, 대사가 여기서 어긋났다든가 아니라든가, 그런 것들만 하고 있으니 점점 신경질적이 되어가죠. 조금 더 엉성해도 되지 않나 생각해요. 그래서 『집 찾기』의 소리는 미리 의논한 것도 5분 정도로 만나자마자 바로 본방 부딪치기였습니다. 저 자신도 목소리와 소리를 부탁한 야노(게이코) 씨나 다모리 씨가 어떤 소리를 내줄지 몰랐어요. 그 라이브 감각이 즐거웠습니다. 계획을 세울 수가 없어서. 무엇보다 편했고요(웃음).

재미있었던 것은 야노 씨나 다모리 씨도 애프터 레코딩 때는 영상이 나오고 나서부터 말하니까 그림과 안 맞아요. 안 맞지만 신기하게도, 예를 들어 12콤마 분 어긋나면 끝날 때도 딱 12콤마 분 어긋나있어요. 몇 번이나 리허설해도 그림과 입을 맞추면 딱 맞춰지는 사람들은 꽤 있습니다. 감이 좋은 사람은 그림이 나오면 동시에 딱 맞출 수 있어요. 둔한 사람은 8콤마 정도 늦어요. 하지만 그 사람들은 그 어느 쪽도 아니고 맞추려고도 하지 않았습니다. 어긋나게 시작해 어긋나게 끝내고 있죠. 그건 대단하다고 생각했습니다.

요로 프리 재즈 섹션이란 느낌일까요.

미야자키 바로 그런 느낌이네요.

『물거미 몽몽』과
수생곤충의 세계

미야자키 『물거미 몽몽』의 녹음은 좀 더 대단해서 "어떤 식으로 소리를 넣을까?"라며 야노 씨가 묻기에, 사실 거의 목소리는 없어도 좋다고 생각하고

있어서 "적당히"라고 말했는데, 야노 씨의 소금쟁이가 노래하면서 등장하는 그 순간 '아, 이런 영화였구나' 문득 깨닫게 됐다고 할까요. 그래서 그대로 갔습니다. 그래서 진짜로 라이브 감각. 소금쟁이 아가씨 역할이 야노 씨가 아니었다면 또 다른 영화가 됐을 거라 생각이 드네요.

요로 『물거미 몽몽』도 기본적으로 소리는 필요 없죠. 음악만 흐르고 나머지는 거의 들리지 않을 정도로도 전 OK에요.

미야자키 그럴 수도 있다곤 생각했지만, 야노 씨의 소금쟁이 목소리를 들었더니 이것밖에 없다는 설득력이 있었습니다. 벌레의 시간으로 세계를 그릴 수 있다면 좋겠다고 계속 생각했고, 그게 꿈이었지만요, 만들기 시작한 순간, 포기했습니다. 이건 안 된다면서요(웃음). 인간의 생리적인 걸 넘어버리면, 역시 그릴 수가 없어요. 『몽몽』도 진짜 물거미는 물벼룩 이외의 것들도 여러 가지를 먹는데, 애당초 물벼룩은 어떻게 그리면 좋을까 하는 부분에서 이미 모르겠더라고요. 그래서 적당히 그려버렸어요(웃음).

요로 딱 물벼룩으로 보이긴 했습니다(웃음).

미야자키 그렇게 말씀해 주시니 조금 안심이 되는데, 진짜 물벼룩은 눈이 1개입니다. 약간 투명한, 안에 빛이 보이는 검은 안구가 있는데, 그런 건 도중에 알았어요. 가이요도에서 물벼룩 모형을 팔아 "아, 1개다!"라고요(웃음).

요로 그런데 주인공인 물거미의 눈은 제대로 그리셨잖아요?

미야자키 사실 그건 파리 잡는 거미의 눈이 모델로, 물거미는 조금 더 작습니다. 이것도 흰 눈으로 할지 하는 부분은 조금 고민했습니다. 진짜는 얼굴 정중앙에 작은 눈이 모여있지만, 그걸 그리면 악의 제왕처럼 되더라고요. 하지만 소금쟁이한테 리본을 단 순간, 뭐든 있을 수 있겠다고 생각했습니다(웃음). "이거 생물학적으로 보면 이상하지 않을까요"란 말을 들어도, 어차피 소금쟁이가 리본 달고 있는 세상인데 뭐, 라고(웃음). 진짜 소금쟁이의 허벅지 윗부분엔 큰 관절이 있는데, 그것도 블루머로 만들었어요. 그랬더니 굉장히 편안한 캐릭터가 됐습니다.

요로 소금쟁이 아가씨한테 이끌려갈 때, 거미의 몸 뒤쪽이 나와서 어떻게 그렸

을지 봤더니, 허벅지 윗부분의 큰 관절까지 제대로 그려져 있더군요(웃음).

미야자키 아니(웃음), 화성인 같다 게 같다 여러 의견이 나왔는데. 거미 다리는 어렵더군요. 스태프가 복잡해지지 않게 잘도 애써줬다고 생각합니다. 보통 사진 도감을 봐도 아이들을 위해 사진이 많이 있는데, 사실 세세한 부분은 전혀 알 수 없어요. 그림으로 그려주지 않으면 알 수 없죠. 인간의 눈을 한 번 통해 그린 건 정말 이해하기 쉽지만, 컬러사진은 진짜 실물 같아서 사실 잘 이해가 안 돼요.

요로 맞아요. 잘 보이는 것 같은데, 사진은 사실 거의 보이지 않죠.

미야자키 그래서 저도 참 곤란합니다. 무지몽매랄까, 실물을 제대로 관찰하지 않은 인간이 이번처럼 갑자기 벌레 사진을 모아서 캐릭터로 만들자고 말해봤자죠. 물방개 유충 사진을 봤을 때, 어느 게 눈인지(웃음). 검은 점이 가득 있는데, 사진으론 마지막까지 몰랐습니다.

요로 물의 표면은 참 예뻤어요. 물거미 집의 공기방울이 물속에서 합체하는 거나, 표면장력의 느낌이 잘 나와 있더군요.

미야자키 그렇게 말씀해주시니 기쁘네요. 작화도 미술도 촬영도 노력해줬으니까요. 기포나 물방울 등 그런 것들의 표면을 잘 표현할 수 없을까 하는 얘기는 전부터 자주 했습니다. 물은 우리가 눈으로 본 것처럼 그리기보다 모형적으로 맞춰서 그리는 편이 더 즐겁습니다. 양으로서 그리는 게 더 실감이 나죠. 젤리를 그리는 것과 같아요.

요로 무카시물방개라는 게 지하수에 살고 있는데, 이것 역시 공기방울로 자신의 몸을 감싸고 그 안의 산소를 이용해 삽니다. 안의 산소를 사용하면 주변 물속의 산소분압보다 기포의 산소분압이 낮아져 자동적으로 산소가 공급됩니다. 그래서 주위의 물에 어느 정도의 산소가 있다면 살아갈 수 있죠.

미야자키 아 그거군요. 물거미 집은 공기를 바꾸지 않는데 어째서 신선한 걸까 생각했었습니다.

요로 물속 벌레들의 세계는 정말 재미있습니다. 저는 어렸을 때부터 물잎벌레라는 벌레를 좋아해서요. 물거미처럼 대체로 7밀리 정도 크기로 노란색입니다.

쇼와 30년대에는 효고현의 다카라즈카 연못에서 24마리 정도 잡혔고, 옛날엔 도쿄에도 있었다고 하는데 지금은 거의 멸종됐습니다. 거의 최근에 구시로 습지원에서 비슷한 종류가 발견됐습니다. 수중식물을 먹는다고 하네요.

벌레를 둘러싼 모험 —공벌레와 메뚜기와 원예의 끝없는 다툼

미야자키 저도 어렸을 때는 곤충채집을 다른 아이들처럼 했었는데, 초등학교 3학년 때 장수풍뎅이를 잡아서 표본상자에 찔러놓았는데, 그대로 계속 살아있어서요…… . 그러다가 그대로 바늘이 박힌 채 상자 안에서 걸어 다니기 시작해서, 그 때문에 곤충채집은 좀 못 하게 됐어요. 다른 것도 이것저것 많이 해봤어요. 껍질을 막 깨고 나온 하얀 매미는 굉장히 예쁘잖아요. 그래서 "우와 잡았다"며 상자 안에 넣었더니 갈색으로 변해버렸다던가(웃음).

요로 (웃음).

미야자키 역시 그 장수풍뎅이가 걸었던 건 정말 황당했어요. 그때까지도 엄청나게 심한 짓들을 했었어요. 잠자리 꼬리를 자르고 나뭇잎을 묶어서 날리는 등 말하자면 놀 테마가 없어져 퇴폐적인 분위기가 되면 그런 짓들을 하게 되더군요. 심심해져서 게 다리를 전부 잘라버리는 그런 심한 짓을 어린 시절 한 차례 했었습니다.

요로 저는 지금도 심한 짓을 하고 있어요(웃음). 그런 거라면 재미있는 잡지가 있어요(가방 안에서 잡지를 꺼낸다).

미야자키 『월간 벌레』…… .

요로 회사가 또 그렇죠(웃음).

미야자키 벌레 회사…… .

요로 지혜고 뭐고 없어요.

미야자키 대단하네요. 벌레 전문잡지인가요.

요로 대단하죠. 이거, 이래 봬도 월간 상업 잡지에요. 여기까지 나오면 완전히

오타쿠죠. 벌레 신체를 전부 해부해서 파트 별로 확대사진을 싣고 있죠. 저도 하고 있지만, 결국 같은 종류의 벌레와 비교하려고 하면 마지막엔 다 따로따로 분해하는 수밖에 없어요.

미야자키 (잡지를 넘기며) 야, 정말 다 따로따로 분해되어있네요……

요로 저는 종이에 양면테이프를 붙여 거기에 둬요(웃음). 너무 점착성이 강한 테이프를 사용하면 벌레를 뗄 수 없으니까 점착력이 4종류 있는 것 중에 '약'을 사용합니다(웃음). 도큐핸즈에서 8종류의 양면테이프를 사서 여러 시험을 한 결과, 겨우 알게 된 겁니다. 지금도 재미있는 벌레잡이용 도구를 갖고 있어요(가방에서 도구를 꺼낸다).

미야자키 이건 빨아들이는 거네요.

요로 맞아요. 봉으로 두드려 벌레를 떨어뜨리면 이걸로 빨아들여 포획합니다. 여기서 가장 곤란한 건 담배를 피우다 보면 어느 게 어느 관인지 모르게 돼요 (웃음).

미야자키 이름이 뭔가요?

요로 흡충관(웃음).

미야자키 그대로네요(웃음). 하지만 이걸로 애벌레를 잡을 사람은 그다지 없을 것 같은데요.

요로 작년 이른 봄에 집 방안에서 사마귀가 태어난 적이 있어 꽤 활약했었습니다. 아내가 꺅꺅 비명을 질러서, 날아다니는 녀석들을 바로 이걸로 전부 빨아들여 밖에 버렸습니다(웃음). 눈 깜짝할 새에요. 청소기로 빨아들이면 불쌍하잖아요. 이걸로 잡으면 그 녀석들도 상처는 없어요.

미야자키 제 아내는 원예를 해서 공벌레를 적인 줄 알아요. 원예를 한다는 건 살육을 한다는 거죠. 저는 공벌레를 좋아하는데 말이에요(웃음).

요로 아까 본 단편영화(『별을 샀던 날』) 중에도 공벌레가 있었죠. 저희는 아내가 정원에 으아리를 심어 메뚜기가 먹어버리거든요. 그래서 약을 뿌리더라도 메뚜기가 다 먹을 수 없을 만큼 심으면 되지 않느냐고 크게 다퉜습니다(웃음).

미야자키 저도 이해해요. 독나방의 모충 같은 게 대량으로 발생할 때가 있잖아

요. 그러면 우리 집은 "이거 어떻게 할까요?" 물어봐요. "나우시카라면 어떻게
해?"란 소리를 해서요, 울컥 화가 나던데요.

요로 그건 무섭네요(웃음). 그래서 어떻게 하나요?

미야자키 어쩔 수 없으니까, 제가 태워버립니다. 그건 "나무아미타불, 나쁜 집
에 왔구나"라고 말하면서(웃음). 하지만 완전히 없어지지 않더군요.

요로 원래 재배식물은 맛있어요. 야생식물은 스스로 제충을 하죠. 숲에 가면
가장 알기 쉬운 게 벌레에 먹힌 나무가 있으면 그 주변 나무들은 먹히지 않았
다는 겁니다. 누군가가 당하면 그 나무가 "나는 당했다, 조심해"라는 사인을 보
내서 주위 나무들은 벌레를 다가오지 못하게 하는 물질을 만들어요.

미야자키 이파리들끼리 그런 걸 한다는 말은 들은 적이 있는데, 나무들끼리도
그런가요.

요로 예, 대개는 한 그루만 몹시 당해요. 뭐 피차일반이죠. 먹는 쪽도 가는 대
로 전부 먹어버리면 쓸데없이 벌레가 너무 늘어서 눈 깜짝할 새에 식량나무가
없어질 테니까. 그런 바보 같은 짓은 하지 않아요, 기생충처럼. 필라리아도 알을
조사해 보면 0.1cc 안에 알이 1,000개나 있어요. 헤엄치고 있죠. 그게 부모가
되면 눈 깜짝할 새에 죽어버리는데, 모기한테 먹혀 전염시킨 녀석들이 부모가
되는 겁니다. 나머지는 전부 개죽음이죠.

미야자키 계속 품고 있는 기획이 있습니다. 정말 작은 털벌레 녀석들이 주인공
으로, 점점 줄어들어서 한 마리만 살아남는다는 내용인데, 미술관의 단편이라
면 가능할까 하고요. 아직 손대진 않았지만요.

수목을 둘러싼 모험
—그린벨트에 의한
국토재생

미야자키 가끔 생각하는데, 예를 들어 들판을 만
들고 풀을 넓게 깔아서 옛날에나 있었을 벌레들이
부활하려면 몇 평 정도 있으면 될까요?

요로 그것으론 안 돼요.

미야자키 평으론 안 되나요, 역시.

요로 결국 제가 생각하기에 푸른 자연을 전부 묶지 않으면 어려워요. 비행기에서 보면 알겠지만, 푸른 자연이 남아있는 가마쿠라는 완전히 섬입니다. 옛날엔 다마 구릉에서 단자와나 하코네까지 계속 이어져 있었어요. 그걸 도처에서 끊어버렸으니까요. 그래서 되돌리려면 고속도로를 지하로 통하게 하고 위를 푸르게 만들어서, 그대로 일본 전체의 녹색 자연들이 일단 어떠한 형태로 이어지도록 하지 않으면 어렵습니다.

미야자키 그린벨트인가요. 어쨌든 이어져 있는…… 그러네요.

요로 저는 어떻게든 그 뿌리를 만들고 싶지만…… 지금도 모두 여러 가지 하고 있는데, 그다지 합의가 있는 것도 아니고 필연성이 별로 없어서 어려워요. 하지만 일본의 산림은 아직 국토의 7할 가까이 있습니다. 영국은 7%니까요.

미야자키 영국에 갈 때마다 화가 납니다. 푸른 자연이 있는 척만 하고 있다고 늘 생각해요.

요로 일본은 68%나 있으니까, 그건 역시 손질을 해야만 해요.

미야자키 사실 작은 면적이지만 새로운 사무소를 세울 거라서, 그 토지에 나무를 심게 됐어요. 그래서 무엇을 심을까 하고 있는데, 도쿄에선 역시 느티나무는 안 되겠더군요. 느티나무는 온난화로 너무 손상되어 벌레가 많이 붙게 됐어요. 식목가게에서 상담해봐도 느티나무는 안 하는 편이 좋다고 해서, 저는 참가시나무나 옛날 친쥬(鎭守, 마을의 수호신사)의 숲에 있던 상록수를 심을까 생각하고 있는데, 하지만 그런 나무들이 주위에 있으면 사무소는 어두워질 것 같고요(웃음).

요로 어두워질 겁니다(웃음). 아마 조몬 시대의 간토 이남은 깜깜해서 아무것도 못했을 거라 생각해요. 그래서 동북이 번영했겠지요.

미야자키 사람이 생활할 수 없는 자연이죠, 어두워서.

요로 기껏해야 도토리를 먹거나 멧돼지가 잡히거나 할 정도였겠죠. 그래서 사람은 해안에 살면서 물고기를 잡았어요. 그리고 숲 속엔 거머리가 많아요. 부탄에 가면 알겠지만 거머리가 엄청나게 많아요. 벌레를 잡으려고 숲에 들어가면 순식간에 거머리한테 당하고 말죠.

미야자키 저는 친쥬의 숲에서도 그런데, 조엽수림이 뭔가 있을 듯한 느낌이 들

어서 좋아요. 하지만 그 안에서 생활하겠냐고 물으면…….

요로 그거야 살 수 없죠. 완간도로 옆 요코하마국립대학 교수 가운데 숲 전문가였던 미야와키 아키라 씨의 제자였던 것 같은데, 그 사람이 그 땅의 나무를 심어놓아서 지금 야시오시 단지에서 남쪽에 걸친 부분에 예쁘게 숲이 되어있어요. 역시 원래 그 땅에 있던 것들을 심으면 금세 숲이 되네요. 더욱이 내버려둬도 스스로 갱신해가니까요.

미야자키 마음만 같아선 저는 느티나무를 심고 싶어요. 느티나무가 정중앙에 두세 그루 들어가기만 해도 좋으니까, 그런 분위기로 하고 싶은데. 하지만 지브리의 느티나무들은 이미 벌레가 너무 많으니까요. 정말 많이 망가졌어요.

요로 역시 이제 땅이 안 되는 건 아닐까요. 지하수의 수위도 내려가고 있고 느티나무는 물이 없으면 안 되니까요.

미야자키 그렇다고 해서 친쥬의 숲처럼 낮에도 어두운 곳에서 일을 할 건지 생각해보면. 자칫하면 거머리가 떨어질지도 몰라요(웃음).

요로 그건 먹이가 없으면 늘어나지 않으니까 괜찮아요. 지금 거머리가 많은 건 기이반도입니다. 특별보호구역의 식물을 먹고 사슴이 증식하기 때문에 거머리도 늘어나는 거죠.

미야자키 요즈음 여름에도 사슴이나 원숭이가 사람 앞에 나타나게 됐으니까요. 옥수수밭에 사슴이 나오거나, 원숭이가 군단을 이루고 이동하거나. 원숭이는 무서워서 손 쓸 방도도 없죠.

요로 원숭이를 상대로 하려면 개가 최고예요. 저는 개를 풀어놓으라고 합니다. 일본엔 광견은 없으니까요.

미야자키 개를 풀어놓을 수 있는 나라가 되면 좋겠지만, 교통사고가 엄청 많이 날지도 몰라요…….

요로 하지만 그편이 아이들 안전엔 좋을지도 모릅니다. 운전하는 사람이 조심하게 되니까요. 제가 1주일 동안 베트남의 시골을 마이크로버스로 여행했을 때, 희생자는 개 한 마리와 닭 세 마리였나(웃음). 제가 운전한 건 아니지만.

미야자키 제가 아일랜드를 여행했을 때는 국도에 까마귀가 엄청 내려와 있어

서 위험했던 적이 있습니다. 비켜달라고 고함을 쳐야 했어요. 일본의 까마귀랑 달라서 더 소형이지만, 그게 국도를 따라 나무 위에 모두 둥지를 틀고 있어서 재미있었습니다. 그리고 그 후 조금 버블이 일어났으니 아일랜드도 변했을까요. 최근 일 관계로 런던에 갔는데, 런던은 공사 현장만 많고, 옛날의 한적한 분위기가 아니었습니다. 지금 영국은 버블 전성기라 하던데, 버블이란 결국 그런 결과를 가져오네요. 런던도 식견이 있어 마을의 분위기를 바꾸지 못한 게 아니라, 단순히 돈이 없어 바꿀 수 없었던 걸지도 몰라요.

요로 시만토강이 그 전형입니다. 시만토강은 댐이 하나밖에 없잖아요. 그것도 전쟁 중에 만든 댐입니다. 히로시마현이 있는 마을의 촌장이 그쪽에 놀러가서 건너편 촌장한테 "댐을 만들지도 않고 열심이시네요, 대단해요."라고 했더니 "아니, 고치현은 돈이 없어 아무것도 할 수 없었을 뿐입니다."라고 했다고 하네요(웃음).

　　모두 거의 말은 하지 않지만, 일본의 모래 해변이 줄어들고 있는 것은, 요컨대 댐이나 뭔가가 강 중간에 있어서 강이 모래를 바다까지 운반하지 않기 때문입니다. 그래서 바보 같은 얘기지만, 지금까지 만든 것에 의해 부서진 만큼의 자연을 전부 되돌리지 않으면 안 돼요. 역시 국토재생을 해야 합니다.

미야자키 정말 그렇군요.

일본을 덮고 있는
막연한 불안의 정체

미야자키 저는 벌써 65살입니다. 65살이 세상일에 대해 이러쿵저러쿵 얘기해봤자라고 생각합니다. 신문투고란에서 74살 노인이 저출산을 걱정하거나 지금의 젊은이들은 왜 그러느냐는 등 글을 쓰는 건 참 꼴불견이라 생각해요. 그런 말들을 할 거라면, 당신이 젊었을 때 했으면 좋지 않았냐 하는 생각이 듭니다, 그렇잖아요?

요로 맞아요(웃음).

미야자키 나이 많은 사람들은 언제나 불만이 많다는 사실을 가감해도 묵묵히

스스로 하든지, 실제로 할 수 있는 일을 조금이라도 하는 편이 좋다고 생각해요. 불만만 말하고 있어선 안 된다고요. 그렇게 생각은 하지만, 역시 저도 항상 울컥울컥 화가 치밀곤 합니다. 하지만 제가 있다는 사실만으로도 화가 치미는 녀석들도 상당히 있을 거라 생각해요(웃음).

요로 저도 비슷합니다(웃음).

미야자키 요 몇십 년, 일본은 계속 정치나 경제 등을 지나치게 얘기했다고 느낍니다. 이제 싫증이 나요.

요로 우스웠던 건, 학자가 모이는 어느 멋진 회의에서 '지금의 일본경제'란 테마로 구 통산성의 사회경제연구소 소장이 1시간 정도 얘기하고 그 후 어느 경제학자가 열심히 질문해 둘이 논하면서 2시간 정도 회의가 겨우 끝나갈 즈음이었습니다. 그런데 마지막에 기타큐슈 공학부의 어떤 사람이 "요컨대 돈 이야기 아닌가, 돈. 그런 이야기만 논하니 일본이 안 되는 거다."라고 한마디 하며 끝났습니다(웃음).

미야자키 그거, 너무 잘 알 것 같아요!

요로 그땐 정말 속이 후련했습니다. "요컨대 돈 이야기니까"라고(웃음).

미야자키 돈 이야기만 계속하는 건 참 꼴불견이죠. 좋다거나 나쁘다거나 하는 문제가 아니라서 꼴사나워요. 물론 꼭 해야만 하는 것들도 여럿 있겠지만, 결국 일본에선 굶어 죽는 사람들은 없잖아요.

요로 맞아요. 어차피 별거 아니지 않느냐는 거죠.

미야자키 쌀통에 쌀이 없다는 현실이 어떤 것이냐고, 저는 이제 생각하려고 해도 상상력이 동원되질 않아요. 집에 있는 식량을 전부 다 먹어서 정말 아무것도 없어졌을 때, 어떤 정신상태가 될지는 사실 모르겠습니다.

요로 엉성한 재난훈련을 하는 것보다 1개월 동안 식량을 비롯한 도쿄의 물류를 멈추면 돼요. 그때 확실히 알게 될 겁니다. 재난 때에 어떻게 하면 되는지.

미야자키 한 달이나 멈추지 않아도 좋아요. 사흘 정도만 멈춰도 대소동이 일어날 테니까.

요로 제가 최근 이상하다고 생각하는 것은 저출산, 저출산 하며 소란을 피우

고 있지만, 어째서 적정인구를 계산하려고 하지 않느냐 하는 겁니다. 제대로 된 답은 나오지 않을지도 모르지만, 어느 정도의 대답은 나올 텐데요. 얼마 전 제 레드 다이아몬드(Jared Diamond)란 생물학자의 책을 읽었는데, 호주의 자연을 생각하면 그곳의 적정인구는 800만 명이라 쓰여있었습니다. 제가 1970년에 갔을 때 딱 그 인구였습니다. 그게 지금은 그 배 이상이 되었죠. 그래선 당연히 자연파괴를 일으키고 말아요.

미야자키 일본의 인구도 1억 명을 넘은 건 제가 학생 때였으니까, 정말 급격히 늘고 있습니다. 슬슬 최고치에 달한 거예요. 하지만 요로 씨가 말씀하신 것처럼 도시화는 이미 인류의 운명이죠. 도시화하여 도시가 여기에 있기 때문에 거기서 떨어져 나와 살아가는 삶도 가능하지만, 그것도 도시가 전제되어 있어요.

요로 지금은 그러네요.

미야자키 그 부분이 저는 솔직히 말하면 요즘은 잘 모르겠습니다. 이런 상황을 받아들여 봤자 어차피 제대로 된 상황이 되지 않을 거란 것은 알고 있으면서도 모두가 그 근원적인 불안을 얼버무린 채 불안의 씨앗을 다른 곳에서 찾아내려고 하는 것 같아요. 연금이 많아지지 않는 건 저출산 때문이 아니냐는 둥. 하지만 저는 아니라고 생각해요. 사실은 좀 더 깊은, 가장 뭘 어떻게 하면 좋을지 모르겠는 부분에서 생기는 불안인데 그 불안의 씨앗을 눈앞의 다른 걸로 바꿔치기 하고 있는 건 아닌가 하고요. 그럼 어떻게 해야 하느냐고 물어봐도 방법이 없다고 말할 수밖에 없지만요.

요로 아니, 하지만 괜찮겠죠. 살아있는 것들은 자연히 조절하니까요.

미야자키 아마, 그 조절에 문제가 있는 겁니다. 조절이란 것은 '자기 자신이 먼저 없어져라'라며 배제되는 게 조절이니까요.

요로 장기적으로 보면 적정인구로 안정될 겁니다. 저는 석유는 이제 버티지 못할 거라고 생각합니다. 계산상으로도 못 버틸 테고. 그러면 지금 저출산이 되는 건 이미 그런 것들을 알고 있기 때문은 아닐까요. 모두 암묵적으로요.

미야자키 그럴지도 모르겠군요. 지구 전체에서 인류란 종이 줄어들기 시작하는 현실을 아무도 느끼지 못하고 있다는 것이 왠지 모르게 미래가 불안하다는

것과 함께 지금의 일본을 덮고 있는 막연하고 큰 불안의 씨앗이 되고 있을지도 모르겠네요.

요로 그래도 일본은 뭐, 괜찮은 편입니다.

미야자키 예, 저도 정말 좋은 편이라 생각해요.

요로 사회 전체의 비용이 싸졌죠. 이라크나 미국은 이제 어쩔 도리가 없어요. 쓸데없는 것에 엄청나게 높은 비용을 지불하고 있죠. 제가 항상 생각하는 것은 공항의 금속탐지기. 평범한 사람들이 모두 그곳을 지나가며 구두까지 벗었는데, 그렇게까지 수고를 들여서 테러리스트 누구도 붙잡히지 않았잖아요. 그래서 저는 그 탐지기를 만드는 회사의 주식은 빈 라덴이 갖고 있을 거란 설을 몰래 갖고 있어요(웃음). 테러 절대반대라든가 하는 말들이 있는데, 테러 절대반대라면서 저렇게까지 쓸데없는 비용을 들인다는 건 실질적으로 테러를 허용하는 겁니다.

이집트가 재미있는 것은 쇼핑몰이든 백화점이든 호텔이든 전부 탐지기가 있어요. 그래서 모두가 당당히 지나가죠. 누가 지나가도 어떤 모습으로 지나가도 울립니다, 일단은. "찡찡" 울리며 모두 지나가고 있는데, 단속하는 사람은 아무도 없어요(웃음). 결국 경제시스템 속에 테러를 편입시킬 뿐이죠.

미야자키 지브리가 있는 히가시고가네이나 미타카에서 도심 쪽으로 가는 사람은 전철 안에서 풍경을 보며 왠지 황폐하다는 감상을 대부분 갖고 있습니다. 하지만 제가 사는 도코로자와도 예전과 비교하면 꽤 정비된 거예요. 모르는 사이에 공원도 많아지고 그곳을 걷는 사람들 수도 상당하죠. 그럼 모두 조금은 경계하며 걷고 있느냐 하면, 정말 마음을 놓은 얼굴로 걷고 있죠. 강아지를 데리고서요. 이런 걸 평화라고 하지 않으면 뭐랄까 하는 풍경입니다.

이런 건 30년 전이라면 생각도 못했을 풍경이라 생각합니다. 요컨대 어른들이 불안을 품으면서도 어쨌든 연금으로 지내고 있고, 건강을 위해 걷거나, 개를 기르며 옷 입히기 놀이를 한다거나, 개와 함께하는 사교클럽 여기저기에 생기거나. 그건 전후 몇십 년이 지나서 겨우 도달한 평화라고 전 생각합니다(웃음). 하지만 동시에 그런 걸 목표로 한 평화는 아니란 생각도 있어요. 그다지 현명한

풍경은 아니죠. 현명한 풍경은 아니지만 그런 풍경을 보고 있으면 때때로 왠지 알 것 같기도, 모를 것 같기도 한 기분이 듭니다. 매스컴에서 문제 삼고 있는 것들은 그다지 대수롭지 않은 문제가 아니지 않나 하고요.

대량소비문명의 종언—저출산과 불황 속을 살아가는 법

요로 저도 지금 젊었다면 생글생글 웃고 있었을 텐데요.

미야자키 저도 그렇습니다(웃음).

요로 저출산화로 토지가 남아돌겠죠.

미야자키 게다가 싼 중고맨션도 꽤 많이 나와 있잖아요. 지방으로 가서 살려고 한다면, 많이 비어있어요. 저는 재능이 없지만 농업 주식회사를 하면 좋지 않을까 줄곧 꿈은 꾸고 있습니다.

요로 저는 모두가 샐러리맨과 농업 양쪽을 같이 하면 어떻겠냐고 말하고 있습니다. 지금 겸업농가의 비율은 어느 현이라도 85% 이상이잖아요. 일하는 사람들이 모두 농업을 하는 겁니다. 국민 모두가 농업을 한다고 해도 전혀 이상하지 않아요.

얼마 전 후쿠이현에 갔는데, 도시에 가까운 논밭일수록 제초제를 사용합니다. 사람 손이 부족하다는 걸 이유로 삼고 있지만, 요컨대 일을 대충 하고 있다는 거죠. 그런 부분에 샐러리맨을 투입하면 되지 않을까요.

미야자키 본인이 할 생각이 있어야 하니까 교육의 문제가 있기도 하겠네요.

요로 저는 참관교대제로 강제로 시켜요(웃음). 가스미가세키의 공무원들부터 적극 진행시키라고 의견을 냅니다. 농번기란 게 있잖아요? 농번기에는 가스미가세키의 공무원들도 모두 농사일. 1년에 1할씩 반드시 사람을 돌리면 돼요. 그렇게 하면 고용확대가 되기도 하고요. 무엇보다 근본적으론 먼저 자신들이 먹을 수 있으면 되는 거니까요.

미야자키 저는 대빗자루 정도는 일본에서 만들었으면 좋겠다고 생각합니다. 지금 파는 대빗자루는 아마 중국제가 대부분일 거라 생각하는데, 왜 대빗자루가

이렇게 볼품없어졌을까 씁쓸해집니다. 일본에서 만들면 인건비가 들어 4천 엔 정도는 할지도 몰라요. 그래도 괜찮으니 예쁜 일본제 빗자루가 좋지 않나 생각합니다. 애니메이션도 대빗자루와 거의 비슷한 상황이 있는데, 예를 들어 TV 시리즈 한 편의 원화 분량이 중국에서 당일치기나 1박 코스가 있어서, 당일치기는 보낸 당일 전부 동화가 되어 돌아옵니다. 당치않게도 색까지 다 칠해져 디지털화해 데이터로 돌아옵니다. 일본 내 스태프는 너무 문제가 많은 걸 고치기 위해 있을 뿐이고요. 아마 애니메이션뿐만 아니라 다른 부분에서도 비슷한 일들이 있을 거라 생각합니다.

요로 식량이 그렇죠. 식량도 요컨대 거의 속성재배를 하고, 그리고 그 한편에서 슬로푸드를 말합니다. 그런 것들이 전형적으로 나타난 게 BSE(광우병)이죠.

미야자키 이런 경향이 문명의 필연인 건가를 생각하면, 어려운 문제가 되네요.

요로 말하자면 인간의 문명은, 대수곡선처럼 되어있어서, 어느 부분까진 쭉 올라가지만 그 후는 아무리 노력해도 좀처럼 올라가지 않죠. 그 국면에 들어서면, 그 이상 노력을 투입하는 건 그만두는 게 좋습니다.

미야자키 절정이 따로따로 찾아오면 좋겠지만, 저는 여러 문제가 세계적으로 집약되고 있는 게 아닌가 하는 기분이 듭니다. 오래전에 대량소비문명은 50년 후에 끝날 거란 말이 나왔는데, 그 조짐이 슬슬 나오기 시작한 건 아닐까 생각합니다. 가능하다면 앞으로 30년 정도 더 살아서 세계에 어떤 일들이 일어나는지 보고 싶은데, 그건 무리겠죠(웃음).

(『열풍』 스튜디오 지브리 2006년 4월호)

요로 다케시 養老孟司
1937년, 가나가와현 태생. 해부학자. 도쿄대학 명예교수. NPO법인 '사람과 동물의 관계 연구회' 이사장. 도쿄대학 의학부 졸업. 1981~1995년 도쿄대학 교수, 1995~2003년 기타사토대학 교수를 거쳐 역임. 1989년, 『몸을 보는 방법』(치쿠마 문고)에서 산토리학예상 수상. 2003년에 출판한 『바보의 벽』(신쵸 신서)이 베스트셀러가 되며 유행어대상, 마이니치 출판문화상 특별상을 수상. 그 외 『추뇌론』(치쿠마 학예문고), 『해부학 교실에 어서 오세요』(치쿠마 문고), 『요로 다케시』(신쵸샤) 등 저서 다수. 미야자키 하야오와의 대담집에 『무시메와 아니메』(신쵸 문고)가 있다.

아이들의 미래에 대한 책임, 어중간한 작품은 만들 수 없다

지브리 미술관에는 자주 걸음을 하며, 아이들과 만난다

실제로 아이들을 만나며 얼굴을 보는 것이 중요. 아이들이 출발점이라고 재인식되며 생각도 많이 하게 된다. 예를 들어, 미술관에서 기념촬영을 금지했더니 아이들이 계속 기운도 넘치고 자유롭게 행동하게 되고 표정도 밝아졌다. 좋은 추억을 카메라에 담아두어야 한다는 어른들의 요구에서 벗어난 것일 것이다.

주위 사람들한테 3살까지는 아이에게 텔레비전을 보여주지 말라고 한다. 스스로 생각할 기회를 확실히 빼앗기니까. 내 작품을 보는 것도 좋지만, 한 번 봤다면 산에라도 가서 장수풍뎅이를 잡거나 했으면 좋겠다. 그런 식으로 생각할 수 있도록 작품을 만들 생각이다. 텔레비전만 보며 지내는 여름방학보다, 절대 그런 체험 쪽이 훨씬 좋은 추억이 된다. 앞으로의 인생에서도 가치를 지닌다.

교육의 현상에 대해서 하고 싶은 말은 많다

현대의 아이들은 정말 힘든 시대에 태어났다고 생각한다. 부모의 과도한 기대와 수험 경쟁, 취직난 등 많은 것들을 짊어져야 한다. 다만 매스컴이나 부모들이 불안만을 어우르는 면도 없지는 않다. 사회를 뒤덮는 불안을 반영하는 것일 것이다. 현대는 누구나가 불안을 느끼는 '불안의 대중화' 시대라고도 할 수 있다. 하지만 쓸데없는 걱정도 많은 것은 아닐까. 연금 걱정을 하는 것도 좋지만 정말 연금을 받을 수 있을 정도로 오래 살 수 있을지조차 모른다. 아이들은 민감해 부모들의 그런 불안을 그대로 느끼고 만다.

아들, 미야자키 고로가 감독한 장편 『게드 전기』가 7월에 공개

애니메이션이나 영화감독은 마음속으로는 자신의 작품 이외는 절대 인정하지 않는다고 되어있다. 나도 마찬가지다. 조금이라도 제작에 관여한다면, 이것도 저것도 전부 주문을 하고 싶어진다. 그래서 『게드 전기』에는 전혀 아무것도 관여하지 않았다. 그렇지 않아도 집에는 잠만 자러 돌아오는 아버지였기 때문에, 잘난 척하는 발언은 아무것도 할 수 없지만.

애니메이션은 마이너이기 때문에 더 활력을 낳는다

일본 애니메이션이 외국에서 높게 평가받는 것에 대해 미야자키 감독은 어떻게 생각하는가.

분명 평가받을 기회는 늘었지만, 한편으로는 무턱대고 많은 폭력과 섹스 장면에 눈살을 찌푸리는 사람들도 늘었다. 나도 『모노노케 히메』에서 생생한 전투 장면을 그렸지만, 폭력 자체를 자랑으로 하는 것은 어떤가 싶다. 일본의 애니메이션을 지지하는 외국 사람들도 다른 문화에 아무래도 친근감을 느끼지 못하는 오타쿠적인 사람들이 많다는 사실을 생각하면, 일본의 애니메이션이 외국에서 메이저 문화가 되었다고는 할 수 없다. 현지 매스컴의 반응 또한 찬반양론이다.

내 작품도 해외 관객동원수로는 할리우드 대작의 발 끄트머리에도 미치지 못한다. 앞으로도 외국, 특히 미국에서는 대히트는 하지 않을 것이라고 자신을 갖고 말할 수 있다. 이라크 전쟁 때 등 구태여 미국에서는 잘 팔리지 않도록 조금 의식해 작품을 만든 적도 있다. 높은 평가라고 해도 일시적인 것이 아닌가. 지금이 절정기고 앞으로 쇠퇴기라고 해도 이상할 것은 없다.

외국만 목표로 한 생각은 위험하다

애니메이션으로 고용을 늘리거나 외화를 벌어들인다니 우스꽝스럽기까지 하다. 마이너라는 점이 애니메이션의 활력을 낳아왔다고 생각한다. 그런 데

에 나라가 본격적으로 들러붙다니……. 90년대의 나타데코코처럼 되어버릴지도 모른다. 일대 붐이라며 기합을 넣어 누구나가 사업을 시작하거나 투자한 순간 붐이 사라져버려 손해만 남는 일들도 있을 수 있다. 과도한 기대는 금물이다. 현대 애니메이션 작품은 아무리 비디오로 남기든 DVD를 팔든, 몇백 년 단위에서 보면 사라져갈 운명에 있다.

외국에 눈을 돌리는 것도 좋지만 일본은 1억 명을 넘는 인구를 가진 몇 안되는 선진국이다. 이만큼의 규모가 있다면 유럽의 한 국가 단위나 한국에서는 할 수 없는 일들을 단독으로 할 수 있다. 그렇기에 더더욱, 애니메이션이 여기까지 번성할 수 있었던 면도 있을 것이다. 외국의 평가에만 신경 쓰느라 중요한 국내를 소홀히 해서는 안 된다.

입체적인 깊이가 있는 CG가 융성한 지금, '수작업'에 집착한다

무성영화의 명작 중 대부분은 유성영화 개발 후에 만들어졌다. 증기선이 발명된 이후에 범선의 수요가 급격히 확대되었다는 역사도 있다. 기술혁신으로 전체의 들판이 펼쳐지면 오래된 기술의 수요도 많아지는 것이다. 그렇지 않아도 나 스스로는 종이에 손으로 그림을 그리는 것을 좋아하고, 수작업의 수요가 없어질 거라고는 생각하지 않는다. 앞으로도 이 방법으로 계속하고 싶다고 생각하고 있다.

그렇다고는 하지만 사실, 지브리 작품도 미국의 애니메이션과 비슷한 정도의 CG를 많이 사용하고 있다. CG가 유망한 수단이라는 사실은 틀림이 없다. 요는 사용하는 방법. 입체를 평면으로 옮기는 것은 그 사람 나름의 세계를 보는 방법, 나아가서는 상상의 표현이기도 하다. 입체감을 추구하는 CG만이 존중된다면 다양한 사상과 사고방식을 부정하게 되는 것은 아닐까. 만드는 입장에 있는 이상, 내 사상을 간단히 떼어놓아서 좋을 리가 없다.

(듣는 이/ 문화부·다무라 고사이)

(『일본경제신문』 2006년 5월 1일 석간, 5월 2일 조간)

잃어버린
풍경의 기억
요시노 겐자부로 '그대들, 어떻게 살 것인가'에 대하여

헌책방이 있는
풍경의 기억

내가 『그대들, 어떻게 살 것인가』(초판은 신쵸샤에서 1937년 발행. 현재 이와나미 문고판, 포플라 사 판 등이 있다)란 책을 처음 읽은 것은 초등학교 시절로, 분명 교과서에 실려 있었던 기억이 있습니다.

그 후 집 근처에 이상한 헌책방이 생겨서 거기서 다시 만났다—고 할까, 그 것이 한 권의 책으로서의 『그대들, 어떻게 살 것인가』를 손에 든 처음입니다.

이 시기에 읽은 책의 기억은 대부분 이 헌책방에 다니던 기억과 겹쳐서, 나는 초등학교와 중학교에 다니면서 꽤 많은 시간을 이 헌책방에서 보냈습니다.

정말 작고 묘한 헌책방으로, 아이들이 봐도 절대 장사가 안 될 듯한 규모였습니다. 이노가시라 거리를 따라 게이오테이도의 이노가시라 선의 차고 부근에 넓은 수풀이 남아있고, 그 도로 곁에 덩그러니 한 채뿐이었어요. 손님이 있는 것을 본 적도 거의 없고 형처럼 보이는 아저씨가 혼자 있을 뿐이었습니다.

당시 나는 우쓰노미야에서 도쿄로 돌아와 에이후쿠에 살고 있었는데, 뒤늦게 군국소년으로 변해있었기 때문에 그 시기부터 전쟁에 관한 책, 요컨대 전쟁을 부정하는 책이나 전쟁의 참담한 사진이나 그런 것들만 읽고 있었습니다.

나는 4살 때 실제로 공습을 받은 기억이 남아있는데, 전쟁 그 자체에 대해 알 단서들은 당시에는 아무것도 없었습니다. 그런 책은 공공연하게는 거의 출판되지 않았고 더욱이 아이들이 볼 수 있을 만한 곳에는 아무것도 없었어요.

거리에는 다친 군인들이 있었고 부모들도 전쟁 얘기를 했으며 켈로이드가 있는 사람들이 구걸하러 오기도 했었는데, 그런 것들이 그 시기의 나의 세계에

서 전쟁이란 현실과 이어져 있지 않았습니다. 초등학교 5학년 때 처음으로 어른들의 비행기잡지를 보고 일본에 이렇게 비행기가 있었다는 사실을 겨우 알아차릴 정도로, 어쨌든 정보가 거의 없었습니다.

하지만 그 헌책방에 가면 달을 향한 경사진 발사대를 로켓이 올라가는 도판이 실린 전쟁 전의 공상과학책이나 과학기술진보를 다룬 책이나 에디슨이 유성영화를 발명했다는 것들이 쓰인 책이 있거나 해서, 정말 그 지역에서는 볼 수도 없었던 온갖 책들을 만날 수 있었습니다.

이 『그대들, 어떻게 살 것인가』와도 그러다가 만나게 됐는데, 정확한 기억을 응시해 확인하려고 하면, 기억이 스륵 달아나버립니다. 그때 서서 읽던 기억이 확실히 있지만, 전부 다 읽었던 기억도 있으니까, 거기서 일단 이미 한 번 샀던 건지도 모릅니다. 지금 가지고 있는 책은 신쵸샤가 쇼와 31년(1956년)에 복각한 신판이기 때문에 이건 그 시기에 산 건 아니에요. 어느 쪽이든 당시 나한테 결정적이었던 것은 이 헌책방의 존재로, 그래서 이 책에 대해 이야기하려고 할 때 나는 그 내용보다 먼저 이 헌책방의 풍경이 떠오르곤 합니다.

잃어버린 도쿄의 풍경에 대한 기억

처음 책을 손에 들고 페이지를 넘겼을 때 느낀 인상은 지금도 잘 기억합니다. 앞부분에 주인공 코펠 군이 빗속을 삼촌과 함께 승용차로 돌아오는 삽화가 있는데, 그것을 본 순간 이유도 없이 굉장히 그리운 기분이 들었습니다.

아직 초등학생이었던 내가 '그리웠다'는 느낌이 들었다는 이상한 이야기인데, 정말 그리웠어요. 물론 그런 장면은 내가 살아온 기억 속에는 아무런 흔적도 없고, 어째서 그것이 그리운 것인지도 전혀 이해할 수 없어요. 그런 영상을 예전에 본 적이 있는 것인지, 그런 경험을 한 것인지, 그것도 나 스스로 혼돈스러워 잘 알 수 없었습니다.

그와 비슷한 경험은 사실 더 어렸을 적에도 있어서, 그저 남자아이가 보도를 걷고 있기만 하는 그림이 굉장히 그립게 느껴졌던 적이 있어요. 학생복에 반

바지를 입고 소학교에 다니는 모습의 소년들이 걷고 있는 그림에서, 하지만 내가 그 그림을 봤을 당시는 그런 보도는 있지도 않았고 그런 풍경을 그립다고 생각할 만한 체험은 내 기억 속에는 없었습니다.

그러니까 그립다는 감각은 내 기억에 있기 때문에 그리운 것이 아니라 좀 다른 무언가가 있는 것이 아닐까 하는 생각을 어리지만 어렴풋이 의식하고 있었던 것을 기억합니다. 어떤 의미로는 그런 식으로 무언가를 그립다고 생각하는 감각을 나는 이 책의 삽화를 보면서 배웠다고 할 수 있을지도 몰라요.

이 책은 물론, 삽화뿐만이 아니라 그 내용도 정말 재미있습니다. 하지만 나는 그것이 어떻게 재미있었는가에 대해서는 그다지 얘기하고 싶지 않아요. 그대들, 어떻게 살 것인가—라는 것에 관해서 말하자면, 나는 이미 이런 식으로 살아왔다고 말해야 할 나이니까요(웃음). 그보다도 이 책이 쓰인 시대에 저자가 보았던 풍경 쪽에 나는 흥미가 있습니다.

이 책은 만주사변 시절에 쓰여 쇼와 12년(1937년)에 신쵸샤가 간행한 『일본 소국민 문고』(야마모토 유조 편찬)의 한 권으로서 출판된 것인데, 널리 읽히기 시작한 것은 전후입니다.

옛날 것을 읽는다는 것은 그곳에 쓰인 내용뿐만 아니라 그 시대의 일들을 빼고는 생각할 수 없어요. 그래서 나는 그 책을 쓴 사람이 보았던 그 시대 속에서 잃어버린 풍경을 생각해내곤 합니다.

조금 전에 『잃어버린 제도 도쿄 다이쇼·쇼와 거리와 집』(신장판 『환영의 도쿄— 다이쇼·쇼와의 거리와 집』 카시와쇼보)라는 사진집을 지브리 회의실의 책장에서 발견했을 때, 표지 사진에 엄청 빠진 것도 같은 이유에서였습니다. 그 사진을 보고 나는 『그대들, 어떻게 살 것인가』의 책 앞부분에 있는 주인공 코펠 군의 삼촌이 백화점 옥상에서 도쿄의 거리를 바라보는 삽화를 생각해냈습니다. 사진집 표지는 시로키야란 백화점 빌딩의 테라스를 그린 사진입니다. 그 테라스는 그 후 증개축했기 때문에 쇼와 3년부터 6년의 고작 3년(1928~1931년) 안에 사라져버렸는데, 아무리 생각해도 『그대들, 어떻게 살 것인가』에 있는 삽화와 같은 풍경입니다. 그래서 그 사진집을 편집한 사람—건축가인 후지모리 데루노부 씨가 그

한 사람인데, 그도 분명 『그대들, 어떻게 살 것인가』의 삽화를 보았을 거라고 멋대로 확신합니다(웃음).

『그대들, 어떻게 살 것인가』가 출판된 쇼와 12년 즈음에는 군사상의 이유에서 백화점처럼 높은 건축물에서 아래를 찍는 사진촬영 그 자체가 금지되어있었습니다. 이 책이 쓰이기까지의 쇼와 12년간의 근대사를 보면, 사상적인 탄압과 학문상의 탄압이 있고 어쨌든 민족주의를 선동해 나라를 위해 죽자는 소년들을 만들어가는 과정이 너무 짧은 시기에 위해를 입고 말았다는 사실을 알 수 있습니다. 정말 이상할 정도의 속도로 쇼와의 군벌정치는 파국을 향해 치닫습니다. 지금도 세계는 그런 식으로 순식간에 변해갈 가능성이 있다는 것입니다.

즉 요시노 겐자부로 씨는 『잃어버린 제도 도쿄』에 있는 풍경이 바로 눈앞에서 사라져가던 시대에 그런 도쿄의 거리를 바라보면서 그때 자신이 어떤 발언을 할 수 있을까를 정면에서 생각해 이 책을 쓰고 있습니다. 그렇기 때문에 표제에 있는 '그대들~'이란 질문에 의미가 있고, 이야기 속에 나오는 삼촌은 소년인 코펠 군을 향해 정말 절실한 마음으로 말을 걸고 있다고 생각합니다.

붉게 녹슨 풍경의 기억

나는 현재 우리가 사는 눈앞의 상황도 이 책이 쓰인 시기와 그리 큰 차이가 없다, 어떤 의미로는 더 근원적인 문명의 위기에 직면해있다고 생각합니다.

중국과 북한이 어떻다든가, 그것이 사라지면 끝난다는 것이 아니라 문명의 위기는 미국을 진원지로 하여 전 세계에 파급되어 오늘날의 이런 모습이 되어 있습니다.

그럼 이제 와서 미국형의 생활을 버릴 수 있느냐 하는 얘기가 되면, 현재는 이미 그것밖에 모르는 사람들만 있어서 그리 간단히 버릴 수는 없습니다. 하지만 그래도 모든 것이 사라지는 것을 각오하고 폭력적으로 버릴 수밖에 없는 상황에까지 현재의 대량소비문명은 핍박하다고 생각합니다.

그래서 지금 있는 풍경도 또 순식간에 사라져갈 것이고, 그 시기가 차츰차

츰 가까워져 오는 것은, 사실은 누구나가 어딘가에서 느끼고 있지 않을까 합니다. 그리고 그 근원적인 불안을 지금은 눈앞에 있는 만만한 다른 문제로 바꿔치기할 뿐이라고요.

나는 전쟁이 끝난 4살 무렵 철이 들었는데, 원래 물건이 없던 시기에 태어났습니다. 그리고 여기저기 놀러다니게 됐을 때 예전에는 유원지였던 곳이나 공원이던 곳이 폐허처럼 된 곳이 많더군요.

풀이 덥수룩하게 자란 공원 안쪽에는 이끼 낀 나무다리가 연못에 걸려있고 그것을 건너 작은 섬의 풀숲으로 들어가면 동물들이 있었다는, 붉게 녹슨 우리가 있어서 그 안을 들여다보면 동물들이 물을 마시던 콘크리트 대 안에 낙엽이 깊게 쌓여있어요.

그것은 전쟁 전의 어느 시기까지 즉, 쇼와 10년(1935년) 즈음 혹 그 조금 이후까지 도쿄 서부에 교외주택을 지으려고 철도회사가 중심이 되어 만들어낸, 사람을 모으기 위한 문화적 시설이었습니다. 지금 있는 이노가시라 공원이나 이시가미이 공원, 젠푸쿠지 공원도 원래는 전쟁 전에 별장터를 팔기 위해 논밭을 없애고 만든 것으로 전쟁으로 한 번 폐허가 된 곳입니다. 그 전쟁 전의 사람들이 문화적인 생활을 꿈꿨던 잔존물인, 모던한 나선형의 미끄럼틀과 물새를 기르던 우리가 풀숲에서 붉은 녹이 슨 채 기울어져 있거나 구멍이 뚫린 채 썩어있는 것이 내가 어린 시절 일상적으로 보던 풍경입니다.

그래서 나에게는 문명이 쇠퇴한다는 것이 처음에 놀면서 보던 것들입니다. 예전에 여기에는 화려한 것들이 있었지만 없어졌어요. 지금 있는 것들은 망가지고 폐허가 되어있죠. 그것은 아주 짧은 시기였다고 생각하는데, 그런 체험이 내 안에 지극히 깊은 곳에 있습니다.

나보다 연령이 위인, 예를 들어 5살 위의 파쿠 씨(다카하타 이사오 감독)라면 뭔가가 있었는데 사라졌다는 결핍감이 있고, 전후는 그것이 조금씩 돌아오는 과정이었다고 생각합니다.

그러나 나는 처음부터 없어요. 그러면 그냥 그 차이로 세상이 전혀 달라 보이지요. 파쿠 씨 등의 세대라면 폐허로 변한 공원을 봐도 '여긴 원래 우리가 놀

던 유원지였던 장소다'라고 생각하겠지만, 그 시대를 모르는 나에게는 그것들은 로마의 고대유적을 보는 것과 같습니다. 그 덕분에 오로지 상상력만을 자극한다는 것은 있지만요.

내가 『그대들, 어떻게 살아갈 것인가』를 처음으로 손에 들었을 때, 그 삽화에 그리움을 느낀 것도 그런 내가 거쳐 온 어린 시절의 체험과 쇼와 10년경에 앞으로의 공습으로 불타버릴 예감에 휩싸인 마을의 삽화가, 어딘가에서 들러붙어 어떤 안타까움과 함께 그립다는 느낌을 불러일으킨 것일지도 모른다고 최근에는 생각합니다. 그리고 나는 그 작은 헌책방에서 붉게 녹슨 우리가 아직 새롭게 반짝이고 있었을 시기에 쓰인 것들을 찾고 있던 것일 겁니다, 분명.

아버지가 살던 시대의 틈새 풍경

내가 그런 식으로 전쟁 전에 잃어버린 풍경이나 전쟁에 대해 알고 싶어 했던 큰 동기 중의 하나는, 이 책이 쓰인 쇼와 초기의 잿빛시대를 현실로 살아가고 있던 나의 아버지와 어머니의 모습이 도저히 상상이 되지 않았기 때문이라고 생각합니다.

도쿄에 다이쇼 12년(1926년)에 간토 대지진이 있었고, 그로부터 세계공황을 거쳐 일본 전체가 전쟁을 맞으며 공습으로 불타버리기까지, 겨우 20년 정도밖에 걸리지 않았습니다. 그 정도까지 단기간에 비정상적인 속도로 파국을 향해 나아간 태풍과 같은 시대인데, 그리고 이 책의 저자인 요시노 겐자부로 씨는 정말 절실히 시대의 위기감과 맞이하고 있었는데, 어린 시절에 우리 부모한테 당시 이야기를 들어보면 정말 태평하게도 "글쎄, 재미있었어"나 "1엔만 있으면~"라든지 그런 이야기밖에 하지 않았지요.

한편 내가 공적으로 받아들인 일본의 역사 속에는 사상탄압과 대불황 속에서 만주사변으로 향하는 태풍 같은 광기가 있어, 젊은 남녀였던 아버지와 어머니가 그런 식으로 태평하게 살아올 수 있었던 틈새는 전혀 없다고 해도 좋을 정도로 느껴지지 않았습니다. 그 갭이 큰 의문점으로 계속 나를 쫓아다녔어요.

그리고 그 점을 겨우 알 것 같은 기분이 들었을 때가 최근 쇼와 7년(1932년)경에 만들어진 오즈 야스지로의 『청춘의 꿈 지금 어디에』란 희극을 보았을 때입니다. 불경기로 취직도 잘 안 되는 시대임에도, 그곳에 나오는 주인공 모던보이의 무책임하고 반항적인 자세가 마치 아버지를 꼭 빼닮은 것 같았습니다. 포마드로 머리를 매만지고 책 같은 건 읽지도 않으면서 옆구리에 끼고 다니고(웃음), 안경을 쓰고 있지요.

　　『청춘의 꿈 지금 어디에』란 영화는 다나카 기누요가 연기한 카페 아가씨의 마음을 학생들이 모두 빼앗으려고 한다는 정말 황당한 이야기인데, 아주 똑같은 이야기를 아버지한테 들은 적이 있습니다. 자주 다니던 카페 아가씨에게 "아버지를 좋아한다"는 말을 듣고 시험 당일 아침이었는데도 멍하니 있다가 시험을 전혀 볼 수 없었다던가(웃음).

　　그런 자랑 이야기만 하는 말도 안 되는 아버지로, 활동사진을 좋아하고 아사쿠사에서 놀기만 했었습니다. 그런 아버지 이야기를 들으면서 결국 어떤 시대든지 틈새는 많다는 생각을 했습니다. 무슨 일이 일어나고 있는지도 모르고, 혹은 알고 있어도 모르는 척을 하며 살고 있으면 세상에 틈새는 얼마든지 있다는 것입니다.

　　내 아버지가 구태여 시대를 의식하지 않고 반항적으로 살았던 것인지, 아니면 단순히 무관심했을 뿐인지는 나도 모르겠지만, 하지만 왜 그런 식으로 살았느냐 하면, 역시 간토 대지진 체험으로 정말 죽어버리면 끝이라는 것을 철학적이 아니라 실감으로서 이해하고 있었기 때문이라고 생각합니다.

　　그러니까 정말 그날 하루살이로 데카당스이지만 생애를 살아가는 법은 무너지지 않았지요.

　　나는 전시 하의 뒤처진 소년으로 18살 즈음까지 전쟁은 싫어하면서도 일본이란 나라를 생각하는 마음은 있었기 때문에, 아버지에게 "왜 전쟁에 반대하지 않았느냐" "왜 군수산업 같은 걸 했느냐" 하는 질문들이 내 안에 계속 앙금처럼 쌓여있었습니다. 나도 체험한 우쓰노미야의 공습 속에서 어린아이인 우리를 안고 돌아다니는 아버지나, 그 한편에서 그 전쟁을 이용해 돈을 벌 때는 번

다는 아버지를 아들로서는 이해할 수가 없었습니다. 그런 아버지한테 일일이 자신의 어린 생각으로 맞서왔지만, 지금이 돼서야 내가 이 나이라면 한 번 더 아버지와 어머니가 어떤 식으로 살아왔는지에 대한 이야기를 솔직한 마음으로 들을 수 있을지도 모른다는 생각을 합니다. 조금 더, 앉음새를 바로 하고 들을 기회가 있지는 않았을까 하고. 후회하고 있는 것이 아닙니다. 다만, 부모의 문제는 부모의 문제라며 간과했다는 그런 생각이 있어요. 부모도 어리석었지만 아이도 어리석었다고(웃음).

아버지도 어머니도 특별하지 않은 보통사람들 중 한 명이었지만, 그런 인간이 짊어지고 있던 쇼와사나 다이쇼사에는 공적인 역사와는 다른 풍경이 있었을 거라고 지금은 순순히 생각합니다.

나는 한 인간의 행복보다 중요한 것이 있지 않을까, 그것을 위해 죽어야 한다는 일도 있지는 않을까 하는 생각을 하지만 그것이 일장기로 이어지지는 않는 소년이었습니다. 지금도 개인의 존재나 그런 것들을 넘는 의미 있는 것들은 있다고 생각합니다. 정치적으로 우익이나 좌익 등 그런 것들을 벗어나서요.

그렇다곤 해도, 나는 전쟁에 저항하더라도 독일 학생들이 나치에 '백장미 저항운동'을 한 것처럼 너무 열광적인 것은 싫습니다. 그보다 영국 아동문학 작가 로버트 웨스톨이 그린 사람들처럼, 전장에 끌려나갔지만 거기서 열심히 인간적으로 살려고 하면서, 너덜너덜해지면서도 어쨌든 살려고 하는 인간들 쪽이 좋아요. 그거라면 아직 나도 할 수 있을지도 모른다는 생각이 들거든요(웃음).

하지만 허세로 열광하고 싶지 않은 내가 있다는 것도 알고 있으니, 정말 큰 태풍에 어떻게 살아야 할까…… 하는 식으로 생각하는 동안 꽤 세월이 흘러 우리가 전쟁에 나갈 일은 이제 없겠지요. 그러니까 지금은 적어도, 죽이거나 죽는 것을 도와주는 영화는 만들고 싶지 않습니다. 그것만큼은 나는 경계를 분명히 하려고 합니다.

망가진 풍경—
평범한 인간이란 것

지금이 전쟁 전과 비슷하다고 하는 사람들도 있는데, 나는 그렇지 않다고 생각합니다. 왜냐하면 젊은이들이 공격적이지 않으니까요. 신문이 아무리 떠들어대고 매스컴이 난리를 쳐도 역시 소년들이 일으키는 범죄사건은 적습니다. 일본은 살인사건이 세계에서 가장 적은 나라에요. 그것은 전쟁 후 민주주의의 성과입니다.

최근에 우리는 지브리 사원을 위해 작은 보육원을 만들자는 이야기가 진행 중인데, 딱히 그것은 멋진 사람들을 길러 내자는 것은 아닙니다. 평범한 사람들을 키워내려고 할 뿐입니다. 평범한 사람은 잔학행위도 해요. 이상사태가 되어 잔학행위를 하는 것이 평범한 사람들입니다.

인간이란 결국 그런 거라서 그런 이상사태 속에서 『그대들, 어떻게 살아갈 것인가』의 요시노 겐자부로 씨는 군벌정치를 막을 수는 없다고 느꼈던 거라고 생각합니다. 전쟁에서 패할 수밖에 없을 것이다. 그리고 패한 후에는 더 참담한 일이 일어날 거라고 생각한 것 같아요.

그래서 『그대들, 어떻게 살아갈 것인가』 속에는 어떤 식으로 시대를 바꿔가면 좋을까 하는 것들은 쓰여있지 않습니다. 하지만 어떤 곤란한 시대라든가 볼품없는 시대라도 '인간으로 있어라'란 메시지는 있는 듯했습니다. 반대로 말하자면, 우리는 거기까지밖에 할 수 없는 것이 아닐까 하는 절망으로도 생각할 수 있겠네요.

아우슈비츠에 들어가서도 인간으로 있자고 해봤자 그것은 빨리 죽는 결과가 될지도 모릅니다. 혹은 그런 때에 지지해주는 것은 가족이 '기다린다'는 생각일지도 몰라요. 하지만 그런 극한 상태에서 자신이 얼마만큼 버틸 수 있느냐 하는 것은, 나는 정말이지 자신이 없어요(웃음).

인간은 정말로 자아를 컨트롤할 수 있는 것인지에 관해서는 나는 약간 포기한 부분이 있습니다.

그래서 나는 이 이야기 속에서 인간답고 멋지게 살아가자고 말하는 코펠 군의 삼촌이 이후 전쟁에서 어떻게 살아갔을지 생각합니다. 정말 쓸모없이 죽어

갔을 가능성도 있어요.

쇼와의 이 시대는 지진이나 전쟁 이외에도 결핵으로 정말 많은 사람들이 죽은 시대입니다. 빈곤으로도 많은 사람들이 죽었고 아이들도 꽤 많이 자살했습니다. 그리고 또 많은 사람들이 전쟁에서 죽었지요. 정말 무참한 시대로서 쇼와가 시작됩니다.

그러니까 전후의 문명사회도 여기까지 발전할 수밖에 없었어요. 그것이 조금 지나쳐서 문제가 된 것도 있지만 인간은 그렇게 할 수밖에 없는 겁니다.

이 땅의 길은 항상 공사를 하고 있지만, 아무리 해도 안 되니까 결국 콘크리트로 포장해버리잖아요. 북풍이 추워 어쩔 수 없으니 창틀만이라도 알루미늄 창틀로 바꾸자. 프로판 가스가 들어와서 난로도 필요 없게 됐지요. 석유스토브가 있으면 따뜻합니다. 지금은 그런 생활이 되었습니다. 그렇게 해서 모든 풍경이 무너져버린 것입니다.

그럼 인간들의 자아 등을 정말로 컨트롤할 수 있을까. 이성 같은 것으로 정리할 수 있을까, 나는 전혀 자신이 없습니다. 그건 요컨대 인간은 구제할 길이 없다는 것이지요. 그래서 이 별을 다 먹어치우는 것입니다.

『그대들, 어떻게 살아갈 것인가』는 그러니까 곤혹스럽게 살아가라는 의미이지요. 이런 식으로 살면 잘 살 수 있다는 게 아닙니다. 제대로 생각하고 곤란해하며 쓸모없이 죽기도 하면서 살아가라는. 쓸모없이 죽으면서입니다. 그런 시대의 폭력에 대해서는 직접적으로는 쓸 수 없으니 그런 시대가 와도 너는 인간이기를 포기하지 말고 살라는 말밖에 전하지 않았습니다. 요시노 겐자부로 씨는 아마 그렇게밖에 할 수 없다는 것을 알았던 거라고 생각합니다.

나는 최근에 너무 먼 앞이나 미래의 일을 생각하지 않고 자신의 반경 5미터 이내의 일부터 제대로 해나가자는, 거기서 발견한 쪽이 더 확실하다는 생각이 강해집니다. 500만 명의 아이들한테 영화를 보내는 일보다 3명의 아이들을 기쁘게 하는 편이 더 좋아요. 경제활동은 수반되지 않지만 그것이 진실이라고 생각합니다. 나는 그편이 나 자신도 행복해질 수 있다고 믿어요.

(『열풍』 스튜디오 지브리 2006년 6월호)

고별의 말

오가타 히데오 씨.

우리의 전설의 편집장…….

작년 여름에 만났을 때는 조금만 더 버티라고, 웃으면서, 그럼 먼저 실례…… 라며 언제나처럼 성급히 나갔는데, 역시 이번에도 꽤 성급히 가셨네요.

나, 먼저 가 있을게…… 라고 말하던 오가타 씨의 목소리가 들리는 듯합니다.

저희들의 오가타 편집장은 명분이나 형식에 전혀 집착하지 않고 솔직한 본심을 있는 그대로 드러내며 흔들리지 않는 사람이었습니다.

돈키호테라고 불리면 기뻐하면서 몇 번이나 풍차나 성문으로 돌격했습니다. 그 혼란의 뒷정리를 떠맡으며 몇 명이나 되는 인재들이 자라났습니다.

실제로 오가타 씨의 돌진으로 여기저기 뚫린 구멍과 남겨진 발자국을 따라서 저희가 생각지도 못한 입구나 루트를 발견했습니다.

한편, 오가타 씨는 전원생활을 동경하고 있었습니다.

고향인 게센누마의 언덕 위에서 소를 기르며 살고 싶다며, 먼 곳을 바라보는 시선으로 말하곤 했습니다.

어떤 때는 진지하게 작은 땅을 사서 오두막집을 지으려고 하셨던 것 같아요.

"그러니 옆에 넓은 땅이 있으니까, 미야자키가 사요. 소는 좋아요."

갑자기 제 뇌리에 어떤 정경들이 또렷하게 떠올랐습니다.

아침에 눈을 뜨면 오가타 씨의 소가 제 정원 한가운데서 풀을 우물우물거리는 거예요.

"싫어요, 소, 소라니, 저한테 땅을 사게 해서 거기서 소를 칠 생각이잖아요."

오가타 씨는 다른 사람 말은 그다지 잘 듣지 않아서,

"소가 너무 좋아." 라고 말하며 이미 만족한 듯한 표정이라 결국 언덕 위의 땅은 사지 않고 끝났습니다.

오가타 씨에게는 말 쪽이 더 어울리는데, 문학청년이었던 그는 나쓰메 소세키가 아쿠타가와한테 보낸 격려 편지의,

"묵묵히 밀고 나가는 소가 되어라⋯⋯." 라는 말을 계속 동경했는지도 모릅니다.

소의 꿈을 품으며 여윈 말을 사서 돌격하던 오가타 씨, 오가타 씨에게는 역시 말이 어울렸어요.

오가타 씨는 게센누마의 라만차 사나이입니다.

꿈은 열매 맺기 어렵고
적은 허다해도

가슴에 슬픔을 간직하고
나는 용기 내어 간다

길은 이르기 어렵고
팔은 지칠 대로 지쳐도
힘을 짜내어
우리는 계속 걷는다
이것이 운명이다

오가타 편집장, 고마웠습니다.
부디 고이 잠드세요.

(『아니메주』 초대 편집장 오가타 히데오 씨에 대한 조문사 2007년 1월 28일)

곰 세 마리 집

아이들이 아주 좋아할 만한 장소를 만들자.

아침에 갈 때까지는 좀 꾸물거려도 문을 들어서면 어느샌가 유쾌하고 기운이 넘치는 장소.

자연히 몸이 움직이기 시작하고, 달리고, 기어오르며, 미끄러지는 장소. 만지고 잡고, 문질러 보고 싶은 장소. 들여다보거나, 숨어들고 싶어지는 비밀의 틈이 있는 장소.

실이나 바늘을 사용할 수 있고, 밧줄을 묶거나 풀거나 할 수 있고, 자르거나 붙이거나 할 수 있고, 불을 피우거나 끌 수 있는 장소.

그렇게 어느샌가 몸과 마음이 조화되어 자라나는 장소.

지나가는 사람들이나 근처 사람들도 좋아하고, 간식도 밥도 맛있고, 모두가 손님이 되고 싶어 하는 장소.

그 장소를 어른이 되어도 기억하고, 이번에는 스스로 주위 아이들한테 같은 경험을 하게 해주고 싶다고 생각하게 되는…… 그런 장소가 생겼으면 좋겠다.

(스튜디오 지브리 사내 보육원 '곰 세 마리 집' 설립에 앞서 2007년 2월 13일)

흰개미 집에서

서문을 대신하여

이 책(『생텍쥐페리 데생 집성』)은 말하자면 뱀 허물에서 흩어진 비늘 조각을 주워 모은 것 같다. 비늘을 연구하고 싶은 사람과 비늘 그 자체를 모으는 것을 좋아하는 사람에게는 도움이 되는 책일지도 모른다. 하지만 빠져나와서 모습을 감춰버린 뱀에 대해 보다 깊이 알고 싶다는 사람에게는 어떤 답답함 같은 게 있을 것이다.

그의 그림은 그리는 사람의 눈동자 안에 보이는 사람들을 불러내는 종류의 것은 아니다. 가지를 잘라내고 쌓아올린 것도 아니다. 그 드문 『어린 왕자』의 그림은 그의 정신이 눈에 보이는 형태로 결정된 기적의 순간이라고 절감한다.

그럼, 이 책에 어떤 의미가 있을까.

'추억'의 표시인 것이다.

이 책은 어느 흔치 않은 인간을 향한 '추억'을 위해 만들어진 것이다. 잊을 수 없는 존경과 동경의 표시로서 오래된 저택의, 그의 유년 시절의 빛나는 정원이 보이는 창가의, 오래된 책장에 살짝 두기 위해 만들어진 것이다. 결코 그를 분석하거나, 해부하거나, 선별해서 소비하기 위한 것이어서는 안 된다.

일본의 어느 은행인지 보험회사의 쇼윈도에 『어린 왕자』의 그림이 사용되는 것을 보았을 때 내가 얼마만큼의 모독을 느꼈는지, 그의 저작을 사랑한 적이 있는 사람이라면 알 것이다. 지중해를 휘저으며 그의 마지막 기체를 끌어올려 거만하게 그의 팔찌를 보여주는 살찐 남자의 사진에 내가 얼마나 혐오를 느꼈는지도 알아줄 수 있을까.

생텍쥐페리의 생애는 일종의 불가침 영역에 속하는 것이라고 생각한다.

그는 원석인 채로 바다에 사라진 다이아몬드였다. 유행에도, 시대의 풍흔에

도 깎이지 않은 원석은 결코 낡지 않는다. 사라진 우편비행의 여명기를 쓰면서, 인간의 고귀함에 대해 쓰인 『인간의 대지』가 지금도 조금도 빛을 잃지 않은 것은 그 증거다.

그는 또, 이 별에 불시착한, 잘못 죽어버린 비행사이기도 했다. 그가 살아남은 것은 『인간의 대지』와 『어린 왕자』를 쓰기 위해서로, 그 후는 더 살 이유가 없었다. 그는 이 별에서 떠나려고 몇 번이나 좌절하고 상처를 입으며 결국 지중해에서 그 소망을 이룬 것이다.

다이아몬드와 벽돌 조각은 다르다. 나아가 연마되는 것을 거부한 원석인 채였기 때문에 평범한 세상에서 잘 살 수 있을 리가 없다. 비행 솜씨는 이류였다, 빚이 많았다, 여자 친구, 그의 마지막 비행이 임무로서는 의미가 없었다, 자살했다……

그런 가십은 나에게는 아무래도 상관없다. 그것들은 시인의 특권이라고도 할 수 있는 것들이다. 물론 그는 통상 말하는 시인은 아니다. 하지만 시의 정신은 인간의 각종 형태와 직업을 통해 생각지도 못한 곳에서 모습을 나타낸다. 그는 몇 가지의 중요한 말들을 남기고 갔다.

세 그루의 오렌지 나무
연결고리, 교환,
인간의 본연

학살당한 모차르트
인생에 의미를……
그리고 흰개미 집

이 말을 있는 그대로 통째로 받아들여 안이한 인간의 고귀함을 추구한다면 우리 벽돌 조각들은 값싼 민족주의자나 전체주의자, 테러리스트류가 될지도 모른다.

'한 사람의 베토벤을 낳는 것보다 베토벤을 자랑스럽게 여기는 인간을 만드는 편이 더 쉽다'고 그는 썼다. 인생을 무언가와 교환하고 의미를 추구하는 곤란함을 그는 또 잘 알고 있었다.

하지만 나는 소총탄 3백 발의 에피소드를 사랑한다. 객인으로서 적의 대위를 위해, 3백 발을 쏜 불귀순민의 긍지와 싸우기 전에 그 3백 발을 되돌려준 대위의 긍지에 감동한다. 고귀함이 잔혹한 결과를 초래한다 하더라도…….

세계는 마치 흰개미 집처럼 되었다.

21세기, 메르모즈와 기요메가 탔던 우편기는 이제 없다. 모든 것들이 코스트 계산이 용의주도하고 물건은 넘쳐, 무엇이 중요하고 무엇이 중요하지 않은지의 구별도 없어졌다. 양의 범람은 온갖 것들의 질을 바꿔버린다.

그래도 우리는 인간의 본연을 향해 걸어가야 한다. 멈출 수 없는 역사의 증오의 분류 속이라고 해도 인간이고자 하는 한 고귀함을 모두 잃었을 리가 없다. 그렇게 믿으면서도 흰개미 집 안에 수백억의 흰개미 중 한 마리인 나는, 모차르트 정도는 아니더라도 학살당한 몇 명인가를 껴안고 나도 또 모차르트를 학살하고 있음이 틀림없다.

학살당한 모차르트는 이윽고 카바레의 썩은 음악을 사랑하게 될 것이라고, 그는 쓰고 있다. 자신이 이미 구멍 뚫린 카바레의 그것은 아닐까 하는 염려는 점점 강해지기만 할 뿐이다.

그래도 흰개미 집에서,
아이들은 태어난다.
상처 입으며, 거푸집에 밀어 넣어지기 위해서……

계속 찢어지는 상처를 감싸 쥐며, 그래도 우리는 갓 태어난 아이들을 눈앞에 두고 어떻게 축복하지 않을 수 있겠는가. 그 아이가 온갖 가능성을 가지고 그곳에 있는데. 세상은 아름답다고 그 아이가 증명하고 있는데……. 세계가 이미 흰개미 집일뿐만 아니라 인류가 이 별의 암세포가 되어 머지않아 이 별을 먹

어치운다고 해도, 흰개미는 흰개미 문자로 세계의 아름다움에 대해 써내려갈 수밖에 없다.

어슐러 K. 르 귄의 작품에 있듯, 개암나무의 열매에 쓰인 개미 문자를 언젠가 인간이 읽어낼 날이 올지도 모른다. 인간은 결국에는 암세포의 중얼거림에까지 귀를 기울이는 때를 가질지도 모르는 일이니까.

생텍쥐페리를 생각할 때, 마치 자신의 체험이기라도 한 것처럼 온갖 정경이 떠오른다.

눈 밑을 반짝이는 미디 운하가 가로질러간다. 우리는 늘어서서 낮게 날고 있다. 우리가 탄 비행기의 나무와 천과 침금의 날개 바로 앞에 그의 브레게-14가 있고, 그가 조종석에서 가벼운 인사를 보내고 있다. 눈이 쌓인 피레네를 피해 그는 바다로 나가 다음 중계지 알리칸테로 향한다.

우리는 옅은 노란색으로 칠해진 그의 기체가 천천히 멀어지는 것을 조용히 배웅하고 있다. 푸른 대지와 그 건너편에 조금씩 펼쳐지는 바다와 하늘의 좁은 틈으로 조금씩 그의 기영은 작아져 가고, 이윽고 지중해의 빛 속으로 사라져버렸다.

우리는 자신들의 세상으로 내려가며 전보다 훨씬 확실하게 그의 존재를 느끼고 있었다.

이 책을 나의 서가의, 그의 저작이 늘어서 있는 책장에 간수하려 한다.

2006년 1월 25일
(『생텍쥐페리 대생 집성』 미스즈쇼보 2007년 4월 25일 발행)

애니메이션 제작의 가치를 일깨워준 작품『눈의 여왕』

—— 이전 러시아의 노르시테인 감독과의 대담 중에 『눈의 여왕』(레프 아타마노프 감독, 1957년)에 대해 언급하셨을 때, 이 작품엔 "마음이 그려져 있었다."고 말씀하셨는데 그 부분부터 들려주실 수 있을까요?

미야자키 정확히는 마음이라기보다 연정이라 생각하는데, 말하자면 사랑하는 카이를 되돌려받기 위한 겔다의 연정—그걸 힘으로 관철하는 영화니까요. 그런 연정을 그리려고 했을 때 애니메이션이란 건 표현방법으로서 꽹장히 가능성을 갖고 있다고 어렸을 때 생각했습니다. 그거야말로 자신이 하고 싶었던 게 아닐까 하고. 그래서 애니메이터 지망의 계기를 준 건 『백사전』인데, 애니메이터가 되길 잘했다고 생각한 건 『눈의 여왕』을 봤을 때입니다. 그때까진 날마다 타임카드를 누르며 내 인생은 이걸로 괜찮은 걸까 생각했었으니까요(웃음).

—— 영화는 어디서 보셨나요?

미야자키 도에이동화에 입사했던 시절, 네리마의 공민관에서 봤습니다. 조합인가 뭔가의 조직이 상영회를 했던 것 같습니다. 저는 더빙판을 봤는데, 그 후 도에이동화에서 오리지널을 상영했을 때 큰 테이프레코더로 녹음한 선배가 있었습니다. 그 테이프에 러시아어 원판의 음성이 들어있어서 그걸 빌려 직장에서 계속 틀었어요. 몇 번이나 되돌려서 테이프가 늘어날 때까지 듣다 보니, 더빙판의 인상은 전부 날아가 버렸죠. 음성을 듣고 있으면, 러시아어는 실로 멋지다는 생각이 들었어요.

—— 그건 그 후의 작품을 만드는 데도 큰 영향을 주었나요?

미야자키 이건 『눈의 여왕』에만 한정된 얘기는 아니지만, 우리는 1950년대에 만들어진 애니메이션을 보고 우리가 하던 일이 너무나도 수준 낮고 작품을 관

철하는 의지도 너무 낮은 것에 충격을 받았어요. 그래서 어떻게든 해서 의지만이라도 비슷한 위치로 가고 싶다고, 미숙한 기술도 조금은 제대로 된 걸로 만들어가자고—그게 파쿠 씨(다카하타 이사오)와 당시 함께 일했던 몇몇 사람들과 공유한 생각입니다. 지금도 저는 제가 만들고 있는 걸 '우리의 작품'이라 부르는 버릇이 있는데, 작품을 만들 때 나 혼자가 아니라 어떤 '고리'가 있다고 생각해요. 내 작품이 아니라 우리의 작품이란 걸 만들고 싶다고. 그리고 언젠가『눈의 여왕』과 같은 순도 높은 작품을 만들 수 있다면 얼마나 행복할까 하고 생각했습니다. 애니메이션의 가능성은 장사나 상품화나 캐릭터 용품 등과는 무관계하게 '의지'로서 존재했었습니다. 그에 비해 우리가 있는 곳이 너무나도 허술했기에 어떻게든 긍지를 되찾아야 했죠.

—— 당시 애니메이션계는 그 정도로 끔찍한 상황이었나요?

미야자키 『멍멍 추신구라』(1963년)나 『걸리버 우주여행』(1965년) 같은 걸 만들고 있었는데, TV 시리즈와 그런 장편영화를 동시에 극장에서 상영하면 아이들은 TV 시리즈일 때는 대합창을 하지만 장편에선 극장좌석 사이를 지루해하며 뛰어다니는 꼴이었습니다. 아이들의 마음을 잡을 수 없어요. 그래서 도에이 스타일의 장편 애니메이션은 사라질 필요가 있었습니다. 그래도 텔레비전에서 장편 애니메이션을 만들고 싶다고 생각한 건 역시『눈의 여왕』같은 작품의 영향과 나머지는 데즈카(오사무) 씨의 스토리만화에 의해 하나의 세계를 만드는 감각이 머릿속에 있었기 때문일 거라 생각합니다. 그냥 데즈카 씨한테 항복하는 건 싫어서(웃음), 그의 작품과 같은 걸 만들고 싶다곤 생각하지 않았지만. 그래서 무시프로에 들어가고 싶다는 생각은 전혀 없었습니다.

—— 구체적으로『눈의 여왕』에서 감명을 받은 장면은?

미야자키 예를 들어 산적의 딸이 올 때, 스커트를 걷어 올리고 울잖아요. 그러면 허벅지가 나옵니다. 사실 그 아이가 정말 착한 마음을 갖고 싶다고 생각하는, 정말 솔직한 아이라는 게 영상으로 멋지게 표현돼있어요. 거기에 정말 큰 충격을 받았습니다. 이런 단적인 걸로 사람의 마음을 그릴 수 있는 게 애니메이션이라고요. 『눈의 여왕』에선 애니메이션이 허술한 부분은 많이 있어요. 많

지만, 어쨌든 무모한 것도 시도해보자는. 말이 나선을 그리며 하늘로 올라가는 부분이 있는데, 정말 서툴러요. 서투르지만, 일단 그래도 해보자는 거죠. 그 의지가 훌륭합니다.

—— 겔다란 소녀에 대해선?

미야자키 연정으로 관철돼있어서요. 『안친 키요히메』의 키요히메가 구렁이가 되어 불을 뿜으며 사랑하는 남자를 쫓아가듯이, 나중 일은 전혀 신경 쓰지 않고 구두도 벗어 던지고 맨발로 무작정 황야로 나가죠. 북쪽 끝까지 사랑하는 카이란 소년을 데리고 돌아오기 위해 갑니다. 마음이 얼어버린 소년을 구하려고 가는 겁니다. 그 기특함에 만난 여자들이 모두 그녀를 도와준다는 그게 멋졌습니다. 『센과 치히로의 행방불명』이 공개됐을 때, 마지막 돼지 떼를 보고, 치히로가 아버지와 어머니가 그곳에 없다는 걸 어떻게 알았는지 설명하지 않았습니다. 논리로서 이상하다고 설명을 요구하는 타입의 사람들이 있어요. 하지만 저는 그런 걸 중요하다고 생각하진 않으니까요. 이 정도의 경험을 겪어온 치히로는 부모가 없다는 걸 알아요. 어떻게 알았느냐, 하지만 아는 게 인생입니다. 그뿐이에요. 그렇게 여기가 이상하고 저기가 이상하다는 지적들이 생기니까, 관객이 스스로 채우면 되는 겁니다. 그런 부분에 쓸데없는 시간을 소비하고 싶진 않아요. 이런 식으로 설명하면 알기 쉽다고 생각하지만, 알았다고 해도 그건 영화를 보는 게 아니에요. 그래서 저는 논리로 만들어진 영화는 아주 싫어합니다. 논리로 만들었다면 겔다의 힘을 그릴 수 없어요.

—— 오직 하나의 수단에서 생기는 매력이 없단 말이죠. 『눈의 여왕』에도 논리적으로 생각하면 이해할 수 없는 장면은 많이 있습니다. 예를 들어 겔다한테 모두가 왜 그냥 힘을 빌려줬는지 알 수 없죠.

미야자키 겔다의 심정은 항상 '카이'라고 말하며 겔다가 일으키는 거라서 그 얼굴에 트랙업하는 감정표현은 필요 없습니다. 구두를 강에 흘려보낸 뒤부터 그녀는 그 방향을 향해 나아가겠다고 이미 정했으니까요. 그 후는 그대로 퍼져 나가는 파문입니다. 그걸로 되는 거예요.

—— 여행 초반에 만나는 마법사 노파와의 장면도 이상하죠. 겔다를 붙잡아

두고 싶어서 카이의 기억을 지우려고 하는데, 겔다는 장미꽃을 보고 카이를 떠올립니다. 기억에서 잊혀졌는데 마음으로 기억하고 있어요.

미야자키 이상한 장면이죠.

북을 두드리는 군대가 있고, 할머니한테 손을 붙들린 겔다가 조금 떨며 옆으로 걸어가죠. 그건 마치 클래식 발레의 동작입니다. 클래식 발레의 소양이 있는 아이에게 연기를 시켜서 라이브 액션을 한 거라고 느꼈어요. 그런 건 그야말로 논리가 없죠. 원래 여행에 나설 때 앞으로 걸어가는데, 왜 맨발로 가려고 하는 건가. 하지만 맨발이 된다는 건 필요합니다. 주인공은 뭔가에 의해 보호받아선 안 된다고, 알몸이 돼야 한다는 거죠. 점점 더 잃어갑니다. 잃어가면서 처음 도달하는 장소나 손에 넣은 게 있는 겁니다.

—— 그러고 보니 겔다는 도중에 구두를 선물 받았는데, 최종적으론 역시 맨발이었네요.

미야자키 만드는 사람들이 이야기를 잘 이해하고 만들었어요. 그런 부분을 좋아합니다. 신화적인 부분과 이야기를 영화로 하기 위해 각색하는 과정에서 마음과 정신이 행복과 일치한 영화입니다.

—— 신화적인 부분이란 건?

미야자키 예를 들면 여행의 시작에서 겔다가 준 신발을 강이 받은 후, 배를 묶어둔 밧줄이 풀려 배가 떠내려가게 되는 부분은 역시 애니미즘의 신화적 발상에서 만들어져있습니다. 애니메이션의 바탕은 애니미즘에서 온 거겠지만, 강이 신발을 집어삼키고, 대신에 여자아이를 배로 옮겨준다는 이야기의 흐름, 신화적인 흐름을 안데르센 동화 속에 집어넣은 것도 굉장히 멋지죠.

—— 영화의 타이틀이 되기도 한 '눈의 여왕'이란 존재에 대해선 어떤가요? 스탈린 정권에 견주거나 인간 이성의 상징이라 불리거나 여러 사고방식이 있을 것 같은데, 미야자키 씨는 어떻게 생각하십니까?

미야자키 『양들의 침묵』 원작을 읽으면, 렉터 박사가 클라리스한테 서류를 건네줄 때 손가락이 닿는 부분이 있습니다. 이게 문학이라 생각하는 대목입니다. 그게 그 이야기의 정점이에요. 사건이 어떤 식으로 해결될지, 렉터 박사가 어떤

식으로 살해했는지, 그런 것들은 어떻게 되든 상관없어요. 마찬가지로 '눈의 여왕'이 어떤 자인지 말로 설명할 필요는 없습니다.

　그보다 그 영화의 정점은 산적의 딸이 자신이 기르던 동물들을 전부 풀어주고 "어디로든지 가버려"라고 전부 내던지는 부분—그게 이 영화의 정점입니다. 그로 인해 모든 게 둔화하고 있죠. 자신의 계모인지, 진짜 엄마인진 모르지만, 업혀서 귀를 물기나 하는 난폭한 딸이 순록이니 여우니 토끼니 그런 것들을 붙잡아 자기 밑에 두고 거기서 군림하고 있었는데, 겔다의 처지를 들으면서 자신에게는 사랑하는 상대가 없다는 걸 알게 되는 겁니다. 많은 것들을 지배하고 있다고 생각했는데, 사실은 가장 원하던 건 우리나 밧줄로 잡아두는 게 아니라 사랑할 수 있는 상대가 필요했던 거라고. 그래서 거기서 "모두 나가버려!"라고 말하는 겁니다. 그런 식으로밖에 사랑할 수 없었던 아이입니다. 하지만 사실은 그런 식의 사랑은 안 된다는 걸 알게 된 아이예요. 그렇게 만든 겔다라는 인간은 아무 말도 하지 않지만, 아무 말도 하지 않기 때문에 그 산적의 딸에 의해 말하게 되죠. 그러니까 그 영화의 정점은 그겁니다. 그 정점이 있기에 그 전후는 아무래도 상관없다고 생각할 정도로 도달하고 있는 거예요.

—— 겔다가 산적의 딸 마음을 해방시켰다?

미야자키　얼어붙은 마음은 녹습니다. 그 힘을 갖고 있던 건 겔다에요. 왜 겔다가 갖고 있었는지는 묻지 않습니다. 어쨌든 갖고 있었으니까. 그건 모든 사람들 안에 확실히 있는 부분, 세상의 중요한 일부라고 생각하는데 자신 안에 있는 건지, 다른 사람이 갖고 있는 건지, 혹은 자신 안에 있지만 출구가 없을 뿐인지.

　영화가 돼야 하니까 줄거리는 있지만 그건 어찌 되든 상관없습니다. 안데르센의 원작에 있는 게 아니니까, 그곳에 도달한 인간들의, 인간의 연기와 색채적인 효과 등도 포함해 그곳에 또다시 도달했다는 게 훌륭하단 겁니다. 특별한 경우 외엔 거의 도달하지 못하죠. 그리고 그게 뒤늦게 애니메이션에 들어온 젊은 사람들의 마음을 붙잡은 거죠. 이런 것도 할 수 있구나. 이건 정말 가치 있는 일이라 생각하게 해줬어요. 애니메이션이 무언가를 향해 뜻을 품어갈 때의 가

장 근본이 되는 것은, 그곳의 그 시퀀스였습니다. 제게 있어선 그랬어요.

—— 『눈의 여왕』과의 만남이 굉장히 크셨군요.

미야자키 저는 모험활극이나 우당탕 쿵쾅하는 것들도 생리적으론 많이 만들고 싶다고 생각하는 사람이지만, 가장 큰 핵엔 그게 없으면 안 돼요. 핵이 없으면 의미 없는 소동일 뿐이잖아요. 물론 회사의 경제적인 이유나 여러 가지 있지만요. 하지만 경제적인 이유를 말하며 자신들의 행위를 정당화할 순 없으니까, 적어도 "안 만들어도 상관없었잖아, 이런 거"란 말을 듣지 않을 만한 것들을 만들자. 누군가에게 그런 말을 듣기 때문에 문제가 있는 게 아니라 스스로 그런 말을 하지 않아도 될 만한 것을 만들려고 노력할 수밖에 없는 겁니다. 스스로라는 건 지금의 내가 아닙니다. 그 뜻을 가지려고 생각했던 순간의 우리예요. 그뿐이에요. 항상 거기로 돌아갈 수밖에 없어요.

—— 겔다가 제멋대로 라는 감상도 있나요?

미야자키 그런 반응이 있다는 걸 듣고 파쿠 씨가 좀 놀란 것 같은데, 나는 전혀 놀라지 않아요. 그 관객이 시시한 사람일 뿐입니다. 감정이입해서 가상의 세계에서 한숨 돌리는 게 영화라 생각해요. 예전에 영화는 인생의 공부가 되기도 했습니다. 지금은 슈퍼에서 이것저것 골라서 비싸다거나 맛없다거나 불만을 말하는 소비자를 관객으로 부르게 된 겁니다. 하지만 소비되는 것은 나는 만들고 있지 않아요. 전보다 조금 더 나은 인간이 되기 위해 영화를 만들고 영화를 보는 겁니다.

<div align="right">(『열풍』 스튜디오 지브리 2007년 11월호)</div>

제 **4** 장

『벼랑 위의 포뇨』
(2008)

『벼랑 위의 포뇨』에 대하여

○극장용 장편 목표 90분, 1,000컷
○대상 유아와 모든 사람들
○내용 유례없이 공상 풍부한 즐거운 오락 작품
○숨겨진 의도 2D애니메이션의 계승 선언

기획의도　　　　바다에 사는 물고기 아이 포뇨가 인간인 소스케와
　　　　　　　　　함께 살고 싶다며 떼를 쓰는 이야기. 동시에 5살인
　　　　　　　　　소스케가 약속을 지켜내는 이야기이기도 하다.

　안데르센의 『인어공주』를 오늘날 일본으로 무대를 옮겨, 기독교 색채를 없애
고 어린아이들의 사랑과 모험을 그린다.

　해변의 작은 마을과 벼랑 위의 집 한 채. 적은 등장인물. 살아있는 것 같은
바다. 마법이 태연하게 모습을 드러내는 세계. 누구나가 무의식 속 깊은 곳에
내재한 바다와 파도치는 외재적 바다가 서로 통한다. 그렇게 하기 위해 공간을
왜곡하고, 그림을 대담하게 변형하여 바다를 배경이 아니라 주요한 등장인물로
서 애니메이트한다.

　소년과 소녀, 사랑과 책임, 바다와 생명, 이들 초원에 속하는 것들을 망설이
지 않고 그림으로 그려 신경증과 불안의 시대에 맞서려 한다.

등장인물

소스케 5살. 느긋하고 올곧은 남자아이. 벼랑 위에 있는 집에 산다. 주인공.

리사 25살. 소스케의 엄마. 데이 서비스센터 '해바라기 집'의 직원. 시원시원한 젊은 여성. 미인.

코이치 30살. 리사의 남편, 소스케의 아버지. 내항 화물선의 선장. 화면에는 거의 등장하지 않는다.

포뇨 인어공주. 소스케의 피를 핥고 반어인이 되며, 인간이 되려고 아버지의 마법을 훔친다. 사랑스러운 트러블 메이커. 본편의 헤로인.

후지모토 포뇨의 아버지. 예전에는 육지 사람이었지만 지금은 바다에서 일하며 바다에 서식하는 인간. 마법을 구사하며 바다 생물의 밸런스를 되돌리느라 바쁘다.

포뇨의 여동생들 아직 사람 얼굴을 갖지 못한 치어 무리. 후지모토의 작업선 우바자메 호의 물방울 속에서 자라고 있다.

수어 마법으로 물고기 형태가 되어 일하는 물. 크기도 작은 물고기 정도에서 거대한 것까지 자유자재로 변화한다. 후지모토가 사용하는 돌묵상어 형태나 그 외 여러 종류의 형태가 있다. 의지도 약간 갖고 있는 것 같다.

그랑망마레 바다의 어머니. 바다이며 인격이며 모습도 정해지지 않은 거대한 존재. 후지모토는 그녀의 많은 남편들 중 한 사람.

그 외 '해바라기 집'의 노인들, 보육원의 아이들과 직원들.

줄거리

해파리를 타고 가출한 포뇨는 트롤선의 망에 걸려 유리병에 머리를 들이밀어 버린다. 해변으로 올라온 포뇨를 도와준 건 벼랑 위에 사는 5살 소스케. 유리병을 돌로 깨서 포뇨를 구해주었을 때, 소스케는 손가락에 상처를 입는다. 손바닥에 감싸여 집으로 옮겨지는 도중, 포뇨는 소스케의 상처를 핥는다. 인간의 피가 인면어의 신체에 들어가면 숨겨져 있던 인간의 유전자가 요동치는 것이다.

소스케는 포뇨를 양동이에 넣어 보육원에 숨겨주지만, 후지모토의 수어들이 포뇨를 데리고 돌아가 버린다.

포뇨의 몸을 살피는 소스케와, 소스케가 마음에 드는 포뇨. 포뇨는 자매들의 힘을 빌려 아버지의 마법을 훔쳐내 인간이 되어 소스케가 있는 곳으로 돌아가려 한다. 위험한 힘을 가진 생명의 물이 흩뿌려져 대이변이 발생한다. 바닷물은 불어나고 태풍이 솟아오르며, 자매들은 거대한 수어로 변신해 소스케가 있는 벼랑으로 향한다.

영상상의 과제

1. 캐릭터의 선은 줄이고 움직임에 매수는 들이고 싶다. 연기는 3콤마라는 생각은 버린다. 포뇨와 소스케는 움직이지 않으면 매력이 나오지 않는다.

2. 캐릭터 디자인상의 주의. 눈알에 구면을 주고 싶다. 유아의 탱탱함과 속이 가득 차 넘치는 육체의 느낌을 내기 위하여.

3. 파도와 물을 실선으로 움직이게 한다. 물론 색선도 사용하지만 윤곽선은 실선으로 간다.

4. 나무들에도 바람을 불게 하고 싶다. 벼랑 위에서는 항상 바람이 살랑살랑 가지 끝을 흔들게 하고 싶다. 센 바람에서의 처리는 셀 애니메이션에서도 해왔지만 살랑살랑은 단념해왔다. 그것도 실현하고 싶다.

5. 직선을 없애고 싶다. 따스하지만 비뚤어져서 마법이 존재할 수 있고 투시도법의 저주에서 해방되고 싶다. 수평선조차 불거져 나와서 뒤틀어지고 흔들리는 세계.

6. 현대 일본을 조금 더 살기 좋게 이상화한다. 문화 수준을 높이는 것과 과밀을 없앤다.

7. 우직한 수고를 들인 화면은 따뜻하고 보는 사람들을 해방시킨다. 정밀도를 높인 숙련에서 소박함으로 키를 돌리고 싶다.

목소리에 대하여 아이들은 실제 연령의 아이들이 해주었으면 좋겠다. 찾아내기 힘들겠지만, 부디!!

음악에 대하여 줄거리를 읽으면 마치 피와 숙명의 대서사시 같지만, 그것은 골격에 지나지 않는다. 사실은 밝고 유쾌한 대만화다. 음악이 필요하다.

예를 들면 포뇨의 노래.

손은 좋구나.
잡기도 하고 당기기도 하고
쑤시기도 하고 꽉 잡기도 하고
두 개나 있고 손 좋다

다리는 좋구나.
달리기도 하고 오르기도 하고
뛰어내리고 만질 수 있는 다리란
두 개나 있어 기쁘다

이와 같은 노래…….

음악감독 히사이시 조에게 보내는 메모

바다와 육지가 접하는 곳이 무대로, 신은 육지와 바닷속을 왔다 갔다 합니다.

바닷속이라고는 하지만 해양이라는 장대함과 광대함은 추구되지 않았습니다. 바로 옆에 있는 경계라고 할 수 있는 수준입니다. 육지의 무대도 굉장히 한정되어 있어, 벼랑 위의 집 한 채와 해바라기 집(보육원과 간병센터) 정도입니다.

이야기의 구조는 간결합니다.

바다는 여성원리를 나타내며, 육지는 남성원리를 나타내고 있습니다. 그래서 작은 항구도시는 쇠퇴해있습니다. 바다를, 남자들의 배와 어선은 소란스럽게 왕래하고 있지만 이 세계에서는 이미 존경조차 받지 못합니다. 하지만 여자들 역시 쇠약해져 있습니다. 해변에서 마중 나오길 기다리는 늙은 여인들, 쾌활하지만 선원인 남편을 기다리며 어딘가 쏟을 데가 없는 분노를 안고 있는 소스케의 엄마.

그래도 평화롭게, 언뜻 안정되어 보이는 이 세계를 포뇨의 출현이 뒤흔들어 놓습니다.

포뇨는 여성원리의 틀을 나타내는 존재. 억누르는 모든 것들에 반발하고 앞뒤 생각하지 않고 곧장 행동하며 갖고 싶은 것을 손에 넣기 위해 돌진합니다. 먹는 것, 안는 것, 쫓아가는 것에 아무런 망설임도 배려도 없습니다. 다산계로 외잡해 사랑이라면 얼마든지 한다는 캐릭터이지만, 이 영화에서는 유아인 채로 만나는 남성에 의해 어떤 여성으로 성장해 가는지가 정해지겠지요. 지금은 아직, 포뇨는 순수하게 여성성을 대표하고 있습니다. 그러니까 자매들은 이 언니를 아주 좋아해요.

포뇨의 엄마인 그랑망마레는 포뇨가 바다에서 멋지게 성장했을 때의 모습

입니다. 모든 생명의 아군, 다산, 일처다부, 셀 수 없을 정도의 아이들, 생과 사의 경계 중앙에 있으며, 설령 포뇨가 거품이 될 위험에 처한다 해도 인간이 되고 싶다는 소망에 걸기를 응원합니다.

남자이면서 육지를 버리고 바닷속에 사는 후지모토는 영원에 찢긴 존재입니다. 약한 아버지의 대표로, 신념도 행동도 풍부하게 하지는 않습니다. 이상을 좇으면 좇을수록 고독해지며 배신당하는 숙명을 짊어지고 있습니다. 후지모토는 현대 아버지상의 캐리커처가 될 수밖에 없습니다. 하지만 후지모토는 소스케가 짊어진 짐을 가장 이해하는 인물이기도 합니다. 소스케의 아버지인 코이치는 인간성 좋은 남자이기는 하지만, 21세기가 되어도 대항해시대의 환영을 좇는 남자이니, 존재 그 자체가 사라져가는 남성원리의 상징 같은 것으로, 육지에 오르면 리사도 바로 싫증낼 만한 인물입니다.

돌출되고 있는 여성원리를 대표하는 포뇨를 받아들이는 것은 5살인 소스케입니다. 5살은 아직 신에 속해 완전히 이 세상의 남자가 되지 않은 마지막 나이입니다. 양쪽 경계의 정중앙에 있는 소스케는 최대 공격을 받습니다. 소스케가 짊어지는 과제는 무엇일까요. 포뇨를 무조건 받아들이는 것, 좋아하는 것, 지킨다고 맹세한 약속을 끝까지 지켜내는 것입니다. 사람 마음이 변하기 쉽다는 것을 현대인들은 잘 알고 있기 때문에, 소스케의 약속을 많은 관객들은 그냥 그 자리에서 쉽게 잊혀질 것으로 받아들일지도 모릅니다. 하지만 소스케에게는 결정적인 중요한 약속입니다. 이 약속을 지켜낼 것인가, 쉽게 버릴 것인가로 소스케의 앞날이 정해지는 것입니다. 후지모토(인텔리)가 될 것인가, 도망가는 코이치가 될 것인가, 단순한 현대남성들의 삶입니다.

소스케는 다릅니다. 소스케는 진정한 수재입니다. 올곧게 일관하는 5살의 신동입니다. 재능의 작은 파편조차 아직은 보이지 않지만, 포뇨를 받아들이고 리사의 마음을 이해하며 후지모토에게도 마음을 쓰는, 평범한 아이면 분열을 일으키거나 트라우마나 심리학상의 분열 대상자가 될 만한 것을 돌파하고, 귀여운 인면어인 포뇨도 흉악한 반어인 포뇨도 제멋대로인 여자아이 포뇨도 전부 받아들여 갑니다. 그래서 소스케는 수재인 것입니다. 그리고 주인공의 자격을

가진 인물입니다. 소스케의 강한 마음으로, 일단 새로운 밸런스가 잡히고 세계
는 진정됩니다. 물론 여성성이 이긴 것도 아니고 남성성이 이긴 것도 아닙니다.
불안정하고 앞일이 예상되는 상태에서 영화는 끝이 나지만 그것은 21세기 이후
인류의 운명으로, 한 편의 영화로 결말을 지을 과제는 아닙니다.

이처럼 생각했을 때, 영화가 요구하는 음악도 지금까지와는 바뀌어야 합니
다. 혼란스럽고 어찌할 바를 모르는 이유입니다. 영화음악으로 필요한 곡은, 물
론 필요하지만, 전체의 구상에 대해 조금 토론을 했으면 합니다.

다음에 쓴 것은 결단을 내리지 못한 채 쓴 것입니다. 아주 약간의 힌트가 됐
으면 하는 정도입니다.

포뇨 온다
큰 태풍 백 천의 파도는 모두 괴물
모두 나의 여동생들
열심히 달린다 구부러져서 헤엄친다
깔깔거리는 웃음 가슴은 부푼다

눈알이 휘둥그레 힘껏 숨을 내쉰다
나는 외친다 동생들도 외친다
머리카락 붕붕
더 불어라 바람 굉굉한 바람
물보라는 모두 물고기가 되어
팔딱팔딱 뛰어올라

막 자라난 다리
파도를 차는 내 다리
하나하나가 기운이 넘친다

섬도 배도 모두 한입에 삼킨다
나는 기쁘다
나는 태풍
나는 큰 파도

자장가

흔들리는 바다 푸르른 동안
다 셀 수 없는 형제들과
거품의 말로 이야기하고 있었어

기억하고 있나요 먼 옛날에
너는 바다에 살고 있었어

해파리도 성게도 물고기도 게도
불가사리도 모두 형제였어

기억하고 있나요 먼 옛날에
다 셀 수 없었던 형제들을

* 이것은 가쿠 와카코 씨의 시집 『바다 같은 어른이 되다』(리론샤)의 한 편 「물고기」를 바탕으로
했습니다.
편주/ 이 시는 「바다의 어머니」(작사: 가쿠 와카코, 미야자키 하야오/가쿠 와카코 「물고기」에서 번
안)라는 곡이 되었다.

산호 탑

네모 선장의 노틸러스 호의 선원이던 유일한 아시아인, 소년이던 후지모토는 바다의 여인을 만나 사랑에 빠졌다. 그로부터 100년, 후지모토는 반 인간인 채, 반은 바다의 남자로서 살아왔다.

해양오염, 난획, 잠수함이 돌아다니는 꼴에 후지모토는 바다를 구하기 위해 일어섰다.

산호 탑은 후지모토의 이상을 체현한 해양 농장, 해수를 정화, 생명을 증식하는 장소.

해저화산의 거품이 부글부글, 녹색의 부드러운 산호가 흔들린다. 붉은 산호 탑 안에서는 마법의 힘을 모아 생명의 물을 유출하고 있다.

후지모토의 절대 고독. 상대인 바다의 여인은 자기 혼자만의 것이 아니다. 도대체 다시 만날 수는 있는 것일까, 만날 날이 있을지조차 알 수 없다.

하지만 많은 물고기 딸들이 있다. 어엿한 바다의 여인으로 키우는 것이 자신의 책무.

한 방울씩 틈 사이에 금색 생명수는 방울져 병에 쌓여간다. 떨어진 물방울.

마법의 막 밖은 빛이 새어 들어오는 푸른 바다. 구경꾼들 물고기가 들여다보고 있다. 게도 해우도, 문어도 오징어도, 산호 탑의 생명의 물의 냄새를 맡고 후지모토의 틈을 노리고 있다.

해양생물의 박물도감을 엮어 쓰며 후지모토는 언젠가 바다의 평화가 세계를 만족시키고 언제까지나 나이를 먹지 않는 아름다운 바다의 여인과 평화롭게 마주할 날을 꿈꾸고 있다.

거품은 보글보글
게 알은 1억 개
성게는 10억, 오징어는 100억
구경꾼 물고기들은 5천 마리
똑똑 방울지는 생명의 물

흔들흔들 흔들리는 산호의 밭
문어는 백만, 해우 천만
새우의 알은 수를 알 수 없고
바다의 빛은 흔들흔들 흔들린다

해바라기 집 론도

다시 한번 자유롭게 걸을 수 있다면
실컷 청소를 하고, 빨래를 하고, 요리를 하고
정원의 나무들도 손질하고, 꽃씨를 뿌리고, 그리고 산책하러 나가야지
날씨가 맑으면 얼마나 밝을까
비 오는 날도 좋아, 멋진 우산, 레인코트도 입고 걸어야지

마중은 아직 오지 않네
그동안 잠깐만이라도 걷게 해줘
창문 유리를 닦는 것만이라도 좋아
얼마나 개운할까

빙글빙글 도는 손을 잡고
심술궂은 토키 씨, 멍한 노리코 씨
말을 할 수 없는 카즈코 씨
모두 생글생글 웃으며 춤추고 있다

등골을 펴고, 주름도 펴고
무릎도 펴고
있는 힘껏 뛰어올라서
스커트가 부풀어 오르고

팬티가 보여도 그저 웃으며

산들바람이 되어

다시 한번 춤추고 싶다

나를 마중 나왔을 때, 생긋 웃기 위하여……

수어

이것은 물체의 즉물성, 바다와 젤리와 한천질의 물컹물컹한 생물

늘어나고, 줄어들고, 파도처럼 보이기도, 상어처럼 보이기도 하고, 커지기도

작아지기도 한다

히죽 웃는 눈을 가진 심부름꾼

항상 웃으며, 후지모토가 시키는 대로

배의 엔진을 멈추거나, 비밀을 캐러 몰래 엿듣거나

이것저것 혹사당하며, 일이 끝나면 물에 흘려가 버린다

불쌍하고 익살스럽고, 언뜻 무서울지도 모르는 심부름꾼은

오늘도 물컹물컹 파도인 척하고 있다

물컹물컹 탱글탱글

콸콸

발광신호

밤의 바다는 바쁘다

하양이나 오렌지, 빨강이나 초록 램프를 켜고 배는 왔다 갔다

힘든 세상살이의 선원들, 졸린 눈 비비며, 줄지어 나아간다

벼랑 위의 저 불빛은, 아내와 아이들이 살고 있는 집

사랑한다, 일 때문에 들릴 수는 없지만, 언제나 생각하고 있어

지금은 사용하지 않는 모스부호로, 사랑한다고 보낸다

전화나 메일로는 아내의 문구가 그대로 전해진다

발광신호라면 사랑한다고 태연히 말할 수 있다

이것 봐, 답신의 빛이다

천천히 오고 있다, 장장단, 장단장

저건 아들이다 5살 아들이다

고맙다, 아버지는 건강히 일 잘하고 있어

무사히 항해하길 바라고 있단다, 눈물이 나오잖아

고맙다, 잘 자라, 아들

잘 자라, 사랑하는, 무서운 아내

신호 종료

밤바다 배의 행렬, 힘든 세상살이의 행렬을 향해 키를 돌려 섞이자

수고한다, 동료들아, 모두 약해지지 않고 잘도 일하는구나

태양이 뜰 때쯤엔 다음 항구다

욕조에 들어가서 맥주를 마실 수 있어

여동생들

언니가 너무 좋아

언니는 강해

언니를 따라갈래

언니의 손이다 손이다

언니의 다리다 다리다

언니와 함께야

언니처럼 되고 싶어

2007년 9월 5일

421

연보

1941~1962년 탄생·이사·진학

1941년

1월 5일, 도쿄도 분쿄구에서 태어나다. 남자만 4형제 중 차남.

1944~1946년

온 가족이 함께 도치기현 우쓰노미야시와 가누마시로 이사하다. 가누마시에 큰아버지가 경영하는 '미야자키 비행기'라는 회사가 있었고, 아버지도 그 회사의 직원이었기 때문.

1947~1952년

우쓰노미야시의 초등학교에 입학. 3학년까지 재학하고, 4학년부터는 도쿄에 돌아와 오미야초등학교로 편입. 5학년 때에 오미야초등학교에서 분리되어 신설된 에이후쿠초등학교로. 후쿠시마 데쓰지가 그린 『사막의 마왕』의 열렬한 팬이었다.

1953년~1955년

에이후쿠초등학교를 제1회 졸업생으로서 졸업. 스기나미 구립 오미야중학교에 입학하다. 활동적인 아버지나 가정부와 함께 영화를 보러간 적이 많았다. 인상에 남는 작품은 『밥』(감독 나루세 미키오, '51년), 『황혼의 술집』(감독 우치다 도무, '55년) 등.

1956~1958년

오미야중학교를 졸업. 도립 도요야마고교에 입학하다. 이 무렵부터 만화가가 되려고 생각해 그림공부를 적극적으로 시작하다. 3학년 때, 도에이동화가 제작한 일본 최초의 컬러 장편 애니메이션 영화 『백사전』(연출 야부시타 다이지, '59년)를 보고 애니메이션에 흥미를 갖게 되다.

1959~1962년

도요타마고교를 졸업. 가쿠슈인대학 정치경제학부에 입학하다. 전공세미나는 '일본산업론'.

대학에 들어가 보니 만화연구회는 없어서 가장 가까울 듯한 아동문학연구회에 들어가다. 부원이 미야자키 하야오 한 명일 때도 있었다.

'만화습작'을 하기로 하고 꾸준히 그려 대본용 출판사에 가져가기도 하다. 완성한 작품은 없음. 수천 장의 대장편을 그린 그림만 쌓이다.

대학에서 유일하게 재미있었던 강의는 구노 오사무의 수업. 이 무렵, 홋타 요시에 등의 작품을 읽다. 영화는 ATG의 활동개시 직후로, 폴란드 영화 『수녀 요안나』(감독 예르지 카발레로비치, '61년) 등을 보다.

60년 안보투쟁은 방관했지만, 활동이 퇴조기에 접어들면서 『아사히클럽』에 실린 사진을 보고 관심을 갖기 시작하다. 무당파로 데모에 참가했지만 때는 이미 늦음.

1963~1970년 도에이동화 시대

1963년

가쿠슈인대학을 졸업. 도에이동화 마지막 정기채용으로 입사. 입사 후 도쿄도 네리마구에 다다미 4장 반짜리 아파트를 빌리다(월세 6,000엔). 첫 임금은 1만 9,500엔(3개월 양성기간 때는 1만 8,000엔).

처음 동화에 참가한 작품은 『멍멍 추신구라』(연출 시라카와 다이사쿠, '63년). 그 후 TV 시리즈 『늑대소년 켄』의 동화를 담당.

1964년

극장용 작품 『걸리버 우주여행』(연출 구로다 마사오, '65년)의 동화. TV 시리즈 『소년 닌자 바람의 후지마루』의 원화보조. 조합의 서기장을 맡다(같은 시기 부위원장이 다카하타 이사오).

1965년

TV 시리즈 『허슬 펀치』의 원화. 가을경부터 극장용 장편 『태양의 왕자』의 준비에 자발적으로 참가. 그 외에 참가하던 멤버로서 연출의 다카하타 이사오, 작화의 오쓰카 야스오, 하야시 세이치 등이 있었다.

10월, 동료인 오타 아케미와 결혼. 신혼살림은 도쿄도 하가시무라야마시에서.

맹장염 수술로 입원했던 그해 가을, '돌거인' 그림을 그린 것이 『태양의 왕자』 참가의 시작. 장편이 만들어질 수 없을지도 모른다는 위기감과 조합운동으로 구성된 메인 스태프 간의 연대감이 작품의 기조가 되다.

1966년

『태양의 왕자』의 장면설계·원화를 담당. 4월에 작화에 들어갔지만 제작지연 때문에 10월에 중단. TV 시리즈 『레인보우전대 로빈』의 원화를 그리며 지내다.

1967년

1월 『태양의 왕자』 제작 재개. 장남이 태어나다. 이 해는 완전히 『태양의 왕자』에만 매달리게 되다. '54년산 시트로앵 2CV를 구입.

1968년

3월 『태양의 왕자』 첫 시사. 7월에 『태양의 왕자 홀스의 대모험』으로서 공개되다. TV 시리즈 『요술공주 샐리』의 원화 몇 편을 담당하다. 그 후 극장용 장편 『장화 신은 고양이』(연출 야부키 기미오, '69년)의 원화에 들어가다.

1969년

4월, 차남 탄생. 네리마 오이즈미가쿠엔으로 이사. 극장용 『하늘을 나는 유령선』(연출 이케다 히로시, '69년)의 원화, TV 시리즈 『비밀의 앗코짱』의 몇 편의 원화를 담당.

9월부터 '70년 3월까지 『소년소녀신문』에 만화 『사막의 백성』을 연재하다(펜네임은 '아키츠 사부로').

1970년

『비밀의 앗코짱』의 원화. 극장용 장편 『동물 보물섬』(연출 이케다 히로시, '71년)의 준비반에 참가, 아이디어 구성과 원화를 담당. 사이타마현 도코로자와시의 현주소로 이사하다.

1971~1978년 닛폰애니메이션으로

1971년

극장용 장편 『알리바바와 40마리의 도적』(연출 시다라 히로시, '71년)의 원화를 마지막으로 도에이동화를 퇴사하다. 다카하타 이사오·고타베 요이치와 함께 A프로로 옮기다. 새 기획 『말괄량이 삐삐』의 메인 스태프로서 준비에 들어가다.

8월, 도쿄무비 사장 후지오카 유타카와 함께 스웨덴으로. 첫 해외여행이다. 『삐삐』의 원작자 린드그렌과 만나고 무대인 고틀란드섬(실사 『삐삐』는 그곳에서 로케이션되었다)의 로케이션헌팅을 위하여. 중세의 모습이 남아있는 성채도시 비스뷔의 분위기에 충격을 받는다. 하지만 원작자와의 만남은 성사되지 못한다. 스톡홀름 외곽의 스칸센 야외박물관을 찾다.

결국 『삐삐』는 준비만으로 끝나다. 그 후 『루팡3세 (구)』에 중간부터 참가. 다카하타 이사오와 함께 연출을 담당. 『삐삐』에서의 경험은 그 후의 『팬더와 친구들의 모험』이나 『알프스 소녀 하이디』에서 발휘되다. 또 비스뷔와 스톡홀름의 이미지는 훗날 『마녀배달부 키키』의 무대설정에도 등장하게 되었다.

1972년

『루팡3세』 종료 후, 지바 데쓰야 원작인 『유키의 태양』의 파일럿필름을 만들지만 기획은 실현되지 못한다. TV 시리즈 『아카도 스즈노스케』의 그림콘티를 몇 화 그리다. 그 외 TV 시리즈 『초근성 개구리』의 그림콘티를 그렸지만 채택되지 않는다.

때마침 판다 붐을 탄 극장용 중편 『팬더와 친구들의 모험』(연출 다카하타 이사오, 작화감독 오쓰카 야스오·고타베 요이치, '72년)에 참가. 원안·각본·장면설정·원화를 담당하다. 반짝특수 같은 기획을 역이용한, 어느 여자아이의 일상생활 속에 판다 부자가 들어온다는 이 작품은 유쾌함과 스릴에서 훗날 『이웃집 토토로』의 원점을 보는 듯하다.

1973년

극장용 중편 『팬더와 친구들의 모험—비 내리는 서커스』(메인 스태프는 전작과 동일. '73년)의 각본·화면구성·원화를 담당. 전작이 호평을 받은 덕에 속편을 만들게 됐지만, 미야자키 하야오 스타일이 더욱 강하게 나온 작품이 되었다. 이후 TV 시리즈 『서부소년 차돌이』, 『내일은 야구왕』의 원화를 몇 화 담당.

6월, 다카하타·고타베 두 사람과 함께 즈이요영상으로 이적해 『알프스 소녀 하이디』의 준비에 들어가다.

7월, 로케이션헌팅을 위해 스위스에 가다.

1974년

TV 시리즈 『알프스 소녀 하이디』의 장면설정·화면구성. '명작 시리즈'를 정착시킨 명작으로서, 일본은 물론 세계 곳곳에서도 호평을 받은 작품. 미야자키는 연출인 다카하타, 작화감독인 고타베와 함께 강력한 트리오를 구성해 일하고 있었다. 미야자키의 역할은 연출과 작화·미술과의 사이를 연결하는 주로 '레이아웃'이라고 불리는 일. 단순히 화면전체의 구도를 결정지

을 뿐만 아니라 움직임까지 생각하는 '화면구성'으로, 극영화로 말하면 카메라맨에 가깝다. 문자 그대로 '그림을 그리지 않는' 연출가 다카하타 이사오의 손과 발, 그리고 눈이 되어 전52화의 모든 컷을 레이아웃했다.

1975년

TV 시리즈 『플랜더스의 개』의 원화를 도운 뒤, 이듬해 『엄마 찾아 삼만리』의 준비에 들어가다.

7월, 이탈리아와 아르헨티나로 로케이션 헌팅. 즈이요영상에서 스튜디오와 스태프를 승계해 설립된 닛폰애니메이션으로 이적.

1976년

TV 시리즈 『엄마 찾아 삼만리』(연출 다카하타 이사오, '76년)의 장면설정·레이아웃을 담당. 역시 다카하타·고타베·미야자키 3명이 메인 스태프.

1977년

TV 시리즈 『너구리 라스칼』의 원화 후, 6월 『미래소년 코난』의 준비에 들어가다. 미야자키 하야오 최초의 본격 연출 작품. 신에이동화에 있는 오쓰카 야스오에게 협력을 의뢰.

1978년

NHK 최초의 30분짜리 애니메이션 시리즈 『미래소년 코난』의 연출을 맡다.

1979~1982년 『바람계곡의 나우시카』 연재 개시까지

1979년

TV 시리즈 『빨강머리 앤』(연출 다카하타 이사오, '79년)의 장면설정·화면구성을 15화까지 담당. 『루팡3세』의 신작영화를 만들기 위해 텔레콤 애니메이션 필름으로.

12월, 『루팡3세 칼리오스트로의 성』 공개. 첫 극장용 장편작품의 감독. 각본·그림콘티도 담당했다. 흥행적으로는 큰 성과 없이 끝났지만, 주목한 팬·영화 관계자의 든든한 지지를 얻었다. 작화감독 오쓰카 야스오는 일찍이 최초의 TV 시리즈 『루팡3세』를 만들어낸 인물. 작화의 중심에는 도모나가 가즈히데 등 젊은 층이 들어와 타이밍이 좋은 움직임으로 새로운 루팡3세 모습을 만들었다.

1980년

텔레콤의 신인(제2기)의 양성을 하다. 텔레콤은 도쿄무비신사 내의 작화 스튜디오라고 할 만한 회사로, 전년부터 신인 정기채용을 시작하고 있었다. 『루팡3세 칼리오스트로의 성』에도 그런 젊은 애니메이터들이 참가했는데, 그 작화 스태프 중심으로 『루팡3세 (신)』의 145화와 155화의 각본·연출을 담당하다. 당시의 펜네임 '照樹務(테레코무)'는 텔레콤을 흉내 낸 말이다. 그 사이, 새 기획을 위해 이미지보드 등을 그리다. 『도깨비각시』는 그중 하나다. 또 『도코로자와의 도깨비』라 불리고 있던 『이웃집 토토로』의 이미지보드 몇 장인가도 그 무렵에 그려진다(가장 최초의 아이디어는 『알프스 소녀 하이디』 때에 있었다).

1981년

　영화기획 『리틀 니모』와 『로울프』, 이탈리아 RAI와의 합작 『명탐정 홈즈』의 준비에 관여하다. 그 때문에 미국과 이탈리아로 떠나다. 『리틀 니모』는 최종적으로 '89년 7월, 극장용 작품 『니모』로서 공개되었다. 원래 도쿄무비신사 사장 후지오카 유타카가 오래 공을 들인 기획으로, 이 당시 미야자키 하야오와 곤도 요시후미가 준비반으로서 참가하고 있었다(나중에 다카하타가 미야자키를 대신해 연출을 맡지만, 다카하타도 도중에 교체).

　『아니메주』 8월호에 최초로 미야자키 특집이 실리다. 그것이 도쿠마쇼텐과 미야자키 하야오의 본격적인 만남의 계기.

1982년

　『아니메주』 2월호부터 만화 『바람계곡의 나우시카』 연재 개시. 거의 같은 시기에 『명탐정 홈즈』의 연출을 맡는다.

　'만화밖에 할 수 없는 것'을 목표로 하여 미야자키가 구상한 것이 『나우시카』였다. 독특한 터치와 그림의 밀도는 관계자에게 충격을 주었을 뿐 아니라, 작품세계의 심오함에 많은 사람이 경탄했다. 다만 유감스럽게도 다른 일과 균형을 맞추다보니 그림의 밀도를 위해 연재횟수는 좀처럼 나아가지 못했다.

　『명탐정 홈즈』는 텔레콤의 작화·연출 스태프로 4화분의 필름을 제작. 미야자키가 관련된 것은 여섯 편이었다. 11월, 텔레콤 애니메이션 필름을 퇴사.

1983~2008년 『벼랑 위의 포뇨』까지

1983년

　『나우시카』의 영화화가 시동. 다카하타가 프로듀서로, 제작 스튜디오는 하라 도오루가 사장인 톱 크래프트로 결정하다. 이 멤버는 도에이동화 시대 『태양의 왕자』와 관계된 멤버이기도 하다. 스기나미구 아사가야에서 준비실을 개설. 8월에 작화에 들어갔다. 미야자키는 감독·각본·그림콘티를 담당.

　한편, 만화 『나우시카』의 연재는 6월호로 중단되다. 6월, 아니메주 문고에서 신작 그림이야기 『슈나의 여행』을 간행.

1984년

　3월, 영화 『나우시카』 완성(도에이 배급으로 3월 11일 공개. 동시에 『명탐정 홈즈 파란 루비 편/해저의 보물 편』이 상영되었다). 4월, 스미나미 구내에 개인사무소 '2마력' 설치. 차기작을 생각하면서 후쿠오카현 야나가와시를 무대로 한 기록영화 구상이 떠올라, 다카하타를 감독으로서 제작을 개시한다(이것은 『야나가와 수로 이야기』로서 '87년 4월에 공개되었다). 『아니메주』 8월호부터 만화 『나우시카』 연재 재개.

1985년

　신작영화 『천공의 성 라퓨타』의 준비에 들어가다. 만화연재는 5월호로 중단. 도쿄도 무사시노시 키치죠지에 스튜디오 지브리를 설립. 5월, 영국 웨일스 지방으로 로케이션 헌팅을 가다.

1986년

8월 2일, 도에이 배급으로 『천공의 성 라퓨타』 공개. 감독·각본·그림콘티를 담당. 동시상영으로 『명탐정 홈즈 허드슨부인 인질사건/도버 해협의 대공중전』. 『아니메주』 12월호부터 만화 『나우시카』 재개.

1987년

『나우시카』 연재 6월호로 중단. 『이웃집 토토로』 준비에 들어감. 제작은 역시 스튜디오 지브리로 『반딧불이의 묘』와 2편 동시 제작.

1988년

4월 16일, 도호 배급으로 『이웃집 토토로』 공개. 원작·각본·감독을 담당. 쇼와 최후의 일본영화베스트1(『키네마순보』 등)이 되다. 동시상영은 『반딧불이의 묘』(각본·감독 다카하타 이사오).

1989년

7월 29일, 도에이 배급으로 『마녀배달부 키키』 공개. 프로듀서·각본·감독을 담당.

1990년

『아니메주』 4월호부터 만화 『나우시카』 연재 재개.

1991년

『추억은 방울방울』(감독 다카하타 이사오)의 제작 프로듀스를 담당. 『바람계곡의 나우시카』 연재를 5월호로 중단. 『붉은 돼지』의 준비에 들어가다.

12월, 근대일본의 민가를 이야기한 화문집 『토토로가 사는 집』(아사히신문사) 간행.

1992년

7월 18일, 도호 배급으로 『붉은 돼지』 공개. 원작·각본·감독을 담당.

8월, 도쿄도 고가네이시에 스튜디오 지브리의 새 스튜디오 완성. 기본설계를 직접 하다.

니혼TV의 스팟으로 방영된 단편영화 『하늘색 씨앗』의 감독을 담당. 같은 니혼TV의 스팟 『뭐야』의 연출·원화를 담당. 제작은 두 작품 모두 스튜디오 지브리.

11월, 홋타 요시에·시바 료타로와의 3인 좌담집 『시대의 풍음』(UPU)을 간행.

1993년

『아니메주』 3월호부터 만화 『나우시카』 연재 재개.

8월, 구로사와 아키라와의 대담집 『무엇이 영화인가 '7인의 사무라이'와 '마다다요'에 대하여』(도쿠마쇼텐)를 간행.

1994년

『폼포코 너구리대작전』(감독 다카하타 이사오)의 기획을 담당. 『아니메주』 3월호에서 『나우시카』 최종회를 맞다.

8월, 『모노노케 히메』 준비 작업을 혼자서 개시.

1995년

4월, 『모노노케 히메』의 기획서를 완성해 다음 달부터 그림콘티 작성 개시. 로케이션 헌팅

에 스태프와 함께 야쿠시마로.

7월 15일 공개한 『귀를 기울이면』(감독 곤도 요시후미)의 각본·그림콘티·제작 프로듀서를 담당. 동시상영 단편영화 『On Your Mark』에서는 원작·각본·감독을 맡다.

1996년

7월, 문장이나 대담, 인터뷰 등을 모은 『출발점 1979~1996』(도쿠마쇼텐)을 간행.

1997년

6월, 스튜디오 지브리 모회사인 도쿠마쇼텐에 흡수 통합되어 주식회사 도쿠마쇼텐/스튜디오 지브리 컴퍼니가 되다.

7월 12일, 도호 배급으로 『모노노케 히메』 공개. 원작·각본·감독을 맡다. 일본영화 흥행기록을 수립하다.

1998년

2월, 베를린국제영화제에 참석하기 위해 독일로.

3월, 생텍쥐페리의 족적을 쫓는 텔레비전 프로그램의 기획으로, 프랑스를 거쳐 사하라 사막으로.

6월, 고가이네시에서 2만력의 사무실 겸 아틀리에를 설치. 같은 곳에 9월부터 반년 간, '히가시고가이네 마을학원Ⅱ'를 열어 강사로서 애니메이션 연출지망 수강자에게 강의를 하다. 비슷한 시기, 도쿄도 이노카시라 공원에 미술관 건설구상이 급속히 구체화하기 시작하다.

1999년

7월, 미술관용 단편애니메이션을 본격적으로 제작개시.

9월, 『모노노케 히메』 북미공개 캠페인을 위해 미국에 감.

11월, 『센과 치히로의 행방불명』의 기획서를 탈고, 준비 작업에 들어가다.

2000년

3월, 이노카시라 공원에서 미타카의 숲 지브리 미술관의 기공식이 열리다.

9월, 도쿠마 야스요시 사장 타계. 장례위원장을 맡는다.

2001년

7월 20일, 도호 배급으로 『센과 치히로의 행방불명』 공개. 원작·각본·감독을 담당. 일본영화, 해외영화를 합쳐 일본영화 흥행신기록을 수립.

7월 하순, 동화와 후반작업을 받아온 한국 스태프를 위한 『센과 치히로의 행방불명』 시사 실시를 겸해 방한. 『이웃집 토토로』 한국공개를 위한 미니캠페인도 동시에 하다.

10월 1일, 미타카의 숲 지브리 미술관 개관. 기획원안·프로듀스를 담당하고 관장을 맡는다. 또 기획전시 '센과 치히로의 행방불명전'도 담당하다. 지브리 미술관의 오리지널 단편영화 『고래잡이』 공개. 각본·감독을 담당.

12월, 『센과 치히로의 행방불명』 캠페인을 위해 프랑스에 감.

2002년

1월, 지브리 미술관에서 오리지널 단편영화 『코로의 대산보』 상영개시. 원작·각본·감독을

담당.

2월, 제52회 베를린국제영화제에서 『센과 치히로의 행방불명』이 금곰상(그랑프리)을 수상.

7월, 기획을 담당한 『고양이의 보은』(감독 모리타 히로유키)이 공개된다. 요로 다케시와의 대담집 『무시메와 아니메』(도쿠마쇼텐), 인터뷰집 『바람이 돌아오는 장소—나우시카에서 치히로로의 궤적』(로킹 온)을 간행.

9월, 『센과 치히로의 행방불명』 공개 캠페인을 위해 도미. 샌프란시스코의 픽사 애니메이션 스튜디오를 방문.

10월, 지브리 미술관의 기획전시 '천공의 성 라퓨타와 공상과학의 기계전'이 시작되다. 기획·원안·감수를 담당. 단편영화 『하늘을 나는 공상기계들』도 같은 전시회에서 공개. 내레이션·원작·각본·감독을 담당. 오리지널 단편영화 『메이와 아기고양이버스』를 공개. 원작·각본·감독을 담당. 『하울의 움직이는 성』 준비 작업을 개시.

2003년

3월, 『센과 치히로의 행방불명』이 제75회 아카데미상 장편애니메이션 영화부문 수상.

2005년

3월 31일부로 스튜디오 지브리가 도쿠마쇼텐에서 독립해 새로운 주식회사 스튜디오 지브리가 되다. 대표이사에 취임. 잡지 『타임』 4월 11일자에서 '세계에서 가장 영향력 있는 100인' 중 한 명으로 뽑히다.

5월, 지브리 미술관에서 기획전시 '알프스 소녀 하이디전'이 시작되다. 감수를 맡아 해설을 대부분 담당하다.

6월, 『하울의 움직이는 성』 공개 캠페인을 위해 도미. 『게드 전기』 원작자 르 귄과 만나다.

9월, 제62회 베니스국제영화제 참석. 영예 금사자상을 수상.

10월, 국제교류기금상을 수상.

2006년

1월, 지브리 미술관에서 오리지널 단편영화 『집 찾기』, 『물거미 몽몽』(이상 원작·각본·감독), 『별을 샀던 날』(각본·감독) 세 편을 상영개시.

2월, 로버트 웨스톨의 『블랙컴의 폭격기』(이와나미쇼텐)에 수록하는 일러스트 에세이를 그리기 위해 영국으로 취재여행을 가다. 이 책은 10월에 간행되었다.

4월, 『벼랑 위의 포뇨』 준비 작업을 개시. 6월, 제작을 위한 각서를 탈고.

2007년

5월, 지브리 미술관에서 기획전시 '곰 세 마리전'이 시작되다. 구성을 담당.

2008년

4월, 지브리 사내보육원 '곰 세 마리 집'이 개원. 발안·기본설계 등을 하다.

7월, 『출발점』의 속편이 되는 『반환점 1997~2008』(본서)을 간행.

7월 19일, 도호 배급으로 『벼랑 위의 포뇨』 공개. 원작·각본·감독을 맡다.

2009년~현재

2009년

2월, 『월간 모델 그래픽스』(대일본회화) 4월호부터 만화 「바람이 분다(風立ちぬ)」 연재 개시. 2010년 1월호까지 총 9회 게재.

4월, 아이치현 도요타시의 도요타 자동차 본사에서 기간 한정으로 공간을 마련해 새로운 스튜디오 '니시 지브리'가 시작. 20여 명의 신인 양성을 개시. 지도를 위해 일시적으로 다니다. 이듬해 8월 철수.

5월, 지브리 미술관에서 기획전 '벼랑 위의 포뇨전—연필로 영화를 만들다'가 시작되다. 기획·원안을 담당.

7월, 『포뇨』 캠페인을 위해 도미.

2010년

1월, 지브리 미술관에서 오리지널 단편영화 『쥐들의 씨름』(감독 야마시타 아키히코) 공개. 기획·각본을 담당.

5월, 지브리 미술관에서 기획전시 '지브리 숲의 영화전—토성좌에 오신 것을 환영합니다'가 시작되다. 기획·원안을 담당.

7월 17일, 도호 배급으로 『마루 밑 아리에티』(감독 요네바야시 히로마사) 공개. 기획·각본(극본 공동)을 담당.

11월, 지브리 미술관에서 오리지널 단편영화 『빵 반죽과 달걀 공주』 공개. 원작·각본·감독을 담당.

2011년

1월, 『바람이 분다』의 기획서를 탈고. 준비 작업에 들어가다.

6월, 지브리 미술관에서 기획전 '고양이버스에서 본 풍경전'이 시작되다. 감수를 담당. 오리지널 단편영화 '보물찾기'도 상영 시작. 기획·구성을 담당.

7월 16일, 도호 배급으로 『코쿠리코 언덕에서』(감독 미야자키 고로) 공개. 기획·각본(각본 공동)을 담당.

10월, '책으로 가는 문—이와나미 소년문고를 말하다'(이와나미 신서) 간행.

2012년

6월, 지브리 미술관에서 기획전 '삽화가 우리에게 준 것전—통속문화의 원류'가 시작되다. 기획·원안을 담당.

11월, 문화공로자로 꼽히다.

2013년

7월 20일, 도호 배급으로 『바람이 분다』(가제) 공개 예정. 원작·각본·감독을 담당.

(경칭 생략)

후기를
대신하여

'『모노노케 히메』로부터 벌써 10년 이상 지났구나.'

이 책에 수록된 원고를 지금 다시 보고 그런 생각을 했습니다. 하지만 사실 그렇게 시간이 지나갔다는 실감이 없어요.

하나의 영화가 완성되기까지 2, 3년이란 시간을 들여 만들어왔는데, 그 동안 세상은 격하게 변했습니다. 하지만 이쪽은 2년이면 2년, 3년이면 3년이란 시간 동안, 오로지 '시간이 없다, 시간이 없다'라며 쫓기듯이 해왔기 때문에 '아 벌써 2년이나 지났구나'란 느낌이라, 그렇게 시간이 지났다는 의식이 없습니다. 2년이 걸렸든 3년이 걸렸든, 2시간의 영화가 되면 그것은 2시간밖에 살지 않은 것밖에 되지 않아요. 2시간 분량밖에 자신의 기억에는 남지 않습니다. 그런데도 나이만큼은 확실히 먹어버렸다는, 우라시마 타로 같은 감각입니다.

지금까지 감독한 장편 영화는 『벼랑 위의 포뇨』로 딱 10편이 되는데, 옛날에 비하면 최근에는 훨씬 긴 시간을 들여 한 편의 영화를 만들 수 있게 됐으니, 더더욱 인생이 짧아졌다는 느낌이 듭니다. 정말 그래요.

*

이렇게 말하기는 뭐하지만, 이 책을 내는 것은 나의 본의는 아닙니다. 편집자로부터 "『출발점』(도쿠마쇼텐, 1996년)의 후속편을 냅니다."란 말을 듣고 "아 그런가요."라고 말은 했지만, 스스로 적극적으로 내고 싶다고 생각한 것은 아닙니다. 책을 낸다면 '책을 내자'란 확실한 의식을 갖고 써야 하는 것으로 여기저기서 얘기하거나, 얘기해야만 하거나, 쓰지 않으면 안 되니까 썼던 것들이나, 그런 것들을 모아 책이 만들어져도 내 창피함의 증거가 남아있는 것 같아서 그다지 기쁘지는 않다는 것이 솔직한 기분입니다. 문필가라면 짧은 문장을 쓸 때에도

언젠가 책이 될 것을 각오하고 있겠지만 나는 그런 각오도 없습니다.

세상에 대한 여러 생각이 내 안에서 북적거리고 있습니다. 그런데 사람들 앞에 나가 이야기하거나 문장을 쓸 때에는 되도록 줄여서 되도록 긍정적으로, 되도록 파멸적인 부분은 내보이지 않도록 합니다. 하지만 그것은 나의 극히 일부분입니다. 흉포한 부분과 분노, 증오, 그런 것들을 다른 사람들의 배 이상으로 강하게 가진 인간입니다. 컨트롤을 못 하게 되는 위험한 순간도 있는 인간인데, 그런 부분을 억누르고 일상을 보내고 있으면 '좋은 사람'이라고 생각되기도 하는 모양입니다. 그것은 나의 진짜 모습과는 다릅니다. 그렇다고 해서 진짜 자신이 어떤 인간인지는 잘 모르지만, 어쩐지 내가 모르는 '미야자키 하야오'가 있는 것 같습니다. '그런 갭은 이제 아무래도 좋다'라며 풀어놓아 버릴 생각입니다. 그런데 이렇게 과거의 문장이나 발언이 모인 것을 보면 그곳에 있는 사람이 진짜 미야자키 하야오인가 하면, 그건 나도 절대 보장은 못 합니다.

*

이 책 속에는 영화의 기획서도 들어있습니다. 영화를 만들 때 '이건 이런 영화다'란 것을 스태프에게 전달하기 위해 일단 문장을 씁니다. 하지만 영화란 것은 만들고 있는 동안 변하는 것으로, 기획서대로 가지만은 않습니다. 해가면서 나 자신, 영화의 내용이 조금씩 변하게 된다는 것이 사실입니다.

그러니까 내가 만들고 있는 것이 아니라, 여러 가지가 서로 섞여 만들어지는 게 영화라고 생각합니다. '내가 이런 식으로 하고 싶어서 이렇게 했다'가 아니라 '이렇게 할 수밖에 없어서 이렇게 되었다'란 식이 되어갑니다. 애당초 '가장 바탕이 되는 것이 자신의 생각이다'라는 감각이 없습니다. 스스로 생각한 것인지, 누군가의 생각이 흘러들어와 생긴 것인지, 그 부분은 혼란스러워요. 하지만 자신이 머리로 생각한 것이 아니라 스스로도 예측할 수 없었던 쪽이 좋습니다.

기승전결이라든가 '여기는 평온하다가 여기가 절정이고'라며 의식적으로 구성을 생각해 논리로 해본 적도 있지만, 그래서는 내가 재미가 없어요. '그런 것, 일부러 만들지 않아도 되잖아'라고 또 다른 내가 말합니다.

어느 쪽이든 매번 할 수 있는 한 노력해서 어떻게든 도달한 부분이 지금까

지 만들어온 영화라고 생각하기 때문에, '이 이상, 무엇을 더 하라는 거야'라는 그런 생각입니다. 가장 큰 근거는 '나는 한계까지 했다'란 생각뿐이에요. 그것을 '안 된다'라고 한다면 '그렇습니까, 안 되나요'라고 말할 수밖에 없습니다.

영화가 영원히 남느냐 하면, 고작해야 20년이나 30년일 거라고 생각합니다. 아무리 명작이라고 해도, 설령 야마나카 사다오의 영화가 아무리 재미있다고 해도 그걸 보는 사람이 지금도 많은 것은 아닙니다. 영화는 나타났다가 사라져 갈 운명인 장르로, 그렇게 긴 역사를 가질 수 없는 것이라고 생각합니다.

스스로가 그렇게 영화를 보러 가고 싶다고 생각하지는 않습니다. 산책이라면 매일이라도 할 수 있지만 영화를 매일 보고 싶다고 생각하지는 않아요. "그럼 왜 영화를 만들고 있느냐" 하면, 대장장이 집에 식칼이 논다고, 남 일에 신경 쓰느라 내 일을 못 하는 격이지만요.

<p style="text-align:center">*</p>

지금, 태어나서 처음으로 노인이란 것을 체험하고 있습니다. 늙은 소승, 햅쌀 노인입니다. 매일 놀라고 있습니다. '그렇구나, 이게 노인이란 거구나'라며.

막상 되고 보니 눈앞에 문이 열려요. 끼이익 하고. 문이 열린 것은 몇 년 전, 60을 넘어서부터입니다. 문 저편에는 곧은길이 보이는 것이 아니라 하늘과 땅이 섞인 듯한 망막한 잿빛 세계입니다. 돌아보면 익숙한 길들이 있지만 이제 그곳으로 돌아갈 일은 없어서, 앞으로는 이 잿빛 세계를 걸어갈 수밖에 없어요. 여기저기서 조금 앞서 걷는 여러 선배들의 모습이 그림자처럼 보입니다. 하지만 그곳에서 연대감이 생기는 것도 아니라 혼자 걸어갈 수밖에 없습니다.

나이를 먹으면 매일이 큰일입니다. 체조를 하거나 잠깐 산책을 하거나 아침, 스튜디오에 나오기 위해 준비하는 것도 여러 가지가 필요하게 됩니다. 그건 체력이 있었던 시절처럼 24시간 영화를 생각하고 있을 수만은 없어요. 뇌가 과열되면 바로 필라멘트가 끊어질 것 같거든요. 집중한 잠깐의 시간에 바로 붙잡아야만 하지요. 그리고 과열되기 전에 스위치를 전환해서 영화에 대한 것은 머리에서 OFF로 하지 않으면 필라멘트가 끊어져 버립니다. 이게 나이를 먹었다는 것이구나 하고 생각하는데, 어떻게 너무 과열되지 않도록 집중할 것인가가 최근

의 큰 과제입니다.

꽤 번거롭네요, 노인이라는 것은. 더 마음 편해질 거라고 생각했더니, 조금도 평화롭지 않아요. 평화로워지고 싶어서 노력하지만, 전혀 잘 되지 않는군요.

<p style="text-align:center">*</p>

이 10년 가까이를 돌아보면, 영화를 만든 일 외에도, 미타카의 숲 지브리 미술관을 만들고 올해 4월에는 사내 보육원 '곰 세 마리 집'을 시작했습니다.

'보육원을 만들고 싶다'고 생각한 것은 겉치레가 아니라 아이들로부터 이쪽이 도움을 받기 때문입니다. 아이들을 보며 느끼는 것은 역시 희망입니다. '노인은 작은 아이들을 보고 있으면 행복한 기분이 된다'는 사실을 잘 알았어요. 이건 매우 큰 것입니다. '문명의 말로'라든가 '대량소비문명의 몰락' '지각 변동기에 들어간 지구에 살 운명' 같은 비관적인 것들을 여러 가지 논해도 그럼 어떻게 하면 좋은지 물으면 답은 나오지 않지요.

매일 단조로운 생활을 보내는 듯해도 체험은 사실 인생에 한 번뿐입니다. 그걸 자신의 생활 속에서 찾아내는 건 굉장히 어려워요. 그런데 아이들을 보고 있으면 아이들에게는 매일이 처음 있는 일들뿐입니다. 그 아이에게는 대단한 사건들의 연속이니까, 그 극적인 장면을 만날 수 있다는 것은 매우 기쁜 일입니다.

아이들이 성장해서 어떻게 될 것인가 하면, 그냥 재미없는 시시한 어른이 될 뿐입니다. 어른이 되어도 대개는 영광도 없고 해피엔드도 없지요, 비극조차 애매한 인생이 있기만 할 뿐입니다.

그러나 아이들은 언제나 희망입니다. 좌절해가는, 희망의 영혼입니다. 답은 그것밖에 없어요. 인류의 긴 역사 속에서 그런 것들이 반복되고 반복되며 느껴진 것이라고 생각합니다. 그런 식으로 되어있어요, 세상은. 우리가 만들어내는 것이 아니라 그 사이클 속에 우리도 들어가 있는 겁니다. 그러니까 이렇다저렇다 말하면서도 좀처럼 망하지 않는다고 생각합니다.

<p style="text-align:right">2008년 5월 20일</p>

미야자키 하야오
반환점 *1997-2008*

2판 1쇄 인쇄 | 2024년 5월 23일
2판 1쇄 발행 | 2024년 5월 31일

지은이 | 미야자키 하야오
옮긴이 | 황의웅
감수 | 박인하

발행인 | 황민호
콘텐츠4사업본부장 | 박정훈
편집기획 | 강경양 이예린
마케팅 | 조안나 이유진 이나경
국제판권 | 이주은 김연
제작 | 최택순 성시원 진용범

발행처 | 대원씨아이(주)
주소 | 서울특별시 용산구 한강로 3가 40-456
전화 | (02)2071-2094 | 팩스 (02)749-2105
등록 제3-563호
등록일자 1992년 5월 11일
www.dwci.co.kr

ISBN 979-11-7245-169-1 14600
ISBN 979-11-7245-167-7 (세트)